彭吉象 著

Introduction To Art

艺术学概论（第6版）

艺术学概论（第6版）
请刮开后扫描获取本书资源
本码2030年12月31日前有效

北京大学出版社
PEKING UNIVERSITY PRESS

图书在版编目（CIP）数据

艺术学概论 / 彭吉象著 . —6 版 . —北京：北京大学出版社，2024.7
（博雅大学堂 . 艺术）
ISBN 978-7-301-35112-3

Ⅰ.①艺… Ⅱ.①彭… Ⅲ.①艺术理论 Ⅳ.①J0

中国国家版本馆CIP数据核字（2024）第108268号

书　　　名	艺术学概论（第6版）
	YISHUXUE GAILUN（DI-LIU BAN）
著作责任者	彭吉象　著
责 任 编 辑	谭　艳
标 准 书 号	ISBN 978-7-301-35112-3
出 版 发 行	北京大学出版社
地　　　址	北京市海淀区成府路205号　100871
网　　　址	http://www.pup.cn　　新浪微博:@北京大学出版社
电 子 邮 箱	编辑部 wsz@pup.cn　　总编室 zpup@pup.cn
电　　　话	邮购部 010-62752015　　发行部 010-62750672
	编辑部 010-62707742
印　刷　者	北京中科印刷有限公司
经　销　者	新华书店
	720毫米×1020毫米　16开本　28.5印张　468千字
	1994年7月第1版
	2024年7月第6版　2025年7月第2次印刷
定　　　价	79.00元

未经许可，不得以任何方式复制或抄袭本书之部分或全部内容。
版权所有，侵权必究
举报电话: 010-62752024　电子邮箱: fd@pup.cn
图书如有印装质量问题，请与出版部联系，电话: 010-62756370

目 录

上编　艺术总论　/1

第一章　艺术的本质与特征　/3
第一节　艺术的本质　/3
第二节　艺术的特征　/10

第二章　艺术的起源　/26
第一节　中外艺术史上关于艺术起源的五种观点　/26
第二节　艺术起源的第六种看法：多元决定论　/36

第三章　艺术的功能与艺术教育　/42
第一节　艺术的社会功能　/42
第二节　艺术教育　/51

第四章　文化系统中的艺术　/59
第一节　作为文化现象的艺术　/59
第二节　艺术与哲学　/62
第三节　艺术与宗教　/67
第四节　艺术与道德　/76
第五节　艺术与科学　/84

中编　艺术种类　/93

第五章　实用艺术　/96
第一节　实用艺术的主要种类　/96
第二节　实用艺术的审美特征　/110
第三节　中外实用艺术精品赏析　/117

第六章　造型艺术　/130
第一节　造型艺术的主要种类　/130
第二节　造型艺术的审美特征　/151
第三节　中外造型艺术精品赏析　/160

第七章　表情艺术　/187
第一节　表情艺术的主要种类　/187
第二节　表情艺术的审美特征　/197
第三节　中外表情艺术精品赏析　/206

第八章　综合艺术　/218
第一节　综合艺术的主要种类　/218
第二节　综合艺术的审美特征　/238
第三节　中外综合艺术精品赏析　/244

第九章　语言艺术　/276
第一节　语言艺术的主要体裁　/276
第二节　语言艺术的审美特征　/284
第三节　中外语言艺术精品赏析　/292

下编 艺术系统 /307

第十章 艺术创作 /309
第一节 艺术创作主体——艺术家 /309
第二节 艺术创作过程 /324
第三节 艺术创作心理 /336
第四节 艺术风格、艺术流派、艺术思潮 /344

第十一章 艺术作品 /358
第一节 艺术作品的层次 /358
第二节 典型和意境 /373
第三节 中国传统艺术精神 /384

第十二章 艺术鉴赏 /402
第一节 艺术鉴赏的一般规律 /402
第二节 艺术鉴赏的审美心理 /412
第三节 艺术鉴赏的审美过程 /426
第四节 艺术鉴赏与艺术批评 /439

主要参考书目 /444

第6版后记 /446

教学资料申请

自测题二维码

上编
艺术总论

从广义上讲,艺术也包括作为语言艺术的文学。从狭义上讲,艺术则专指文学以外的其他艺术门类,将文学与艺术并列起来,合称为文艺。本书则是从广义上来讲的,认为艺术应当包括实用艺术(建筑、园林、工艺美术与现代设计等)、造型艺术(绘画、雕塑、摄影、书法艺术等)、表情艺术(音乐、舞蹈等)、综合艺术(戏剧、戏曲、电影、电视艺术等)、语言艺术(诗歌、散文、小说等),以及杂技、曲艺、木偶、皮影等历史悠久的民族民间艺术。

如果从原始艺术算起,人类的艺术活动已有数万年的历史。可以说,人类的艺术史同人类的文化史一样古老。然而,艺术学作为一门正式学科,是19世纪末叶才逐渐形成的。尽管中外历史上早就有大量的艺术理论,各门类艺术也都有极其丰富的理论成果,但由于时代的局限,始终未能形成一门现代意义上的艺术学的科学体系。直到19世纪末叶,德国的康拉德·费德勒(1841—1895)极力主张将美学与艺术学区分开来,认为它们应当是两门相互交叉而又各自独立的学科,这标志着艺术学作为一门独立学科的正式形成。费德勒也因此被称为"艺术学之父"。在他之后,德国的格罗塞(1862—1927)着重从方法论上建立艺术科学,他的《艺术的起源》是艺术社会学的重要著作之一。此外,德国的狄索瓦(1867—1947)和乌提兹(1883—1965)更是大力倡导普通艺术学的研究,确立了艺术学的学科地位。20世纪二三十年代,日本、苏联等国都相继开展了对艺术学的研究和探讨,我国也出现了一些艺术学方面的译作和著作,艺术学的研究更加广泛和深入。近几十年来,艺术学在世界各国更是有了较大的发展,尤其是发达国家的综合性大学几乎都设立了各种形式的艺术院系。20

世纪 80 年代以来，我国高等院校的艺术教育也有了长足的发展。然而，相对于文学研究和其他门类艺术的研究来看，普通艺术学的研究在我国仍然是一个薄弱环节。尤其是如何深入发掘中华民族艺术之精髓，广泛借鉴世界各国艺术学研究的优秀成果，更是一项迫切而艰巨的宏大工程。可喜的是，2011 年国务院学位委员会已经将艺术学正式升格成为一个门类，下辖五个一级学科，其中包括艺术学理论。2022 年国务院学位委员会对艺术学门类进行了调整，艺术学更是成为唯一的一个学术型一级学科。显而易见，这将为我国艺术学门类，特别是艺术学理论学科的发展带来前所未有的机遇。

从总体上讲，艺术学理论的内容应当包括艺术理论、艺术批评和艺术史。同时，普通艺术学以整个艺术为研究对象，又包含着音乐学、舞蹈学、戏剧学、电影学、美术学等具体的艺术理论学科。此外，由于时代的发展和研究的深入，艺术学又不断产生出许多分支学科，诸如艺术社会学、艺术人类学、艺术心理学、艺术文化学、艺术教育学、艺术管理学、艺术符号学、艺术思维学、比较艺术学等等。我们在本书中着重介绍艺术学最基本的一些原理，主要是：艺术的一般规律，艺术的创作、作品和鉴赏，以及各门艺术的基本特点等。

本书的特点是努力从美学与文化学的角度来研究艺术。如果说，哲学代表着人类理性认识的最高形式，艺术代表着人类感性认识的最高形式，它们共同构成了人类精神王国的两座高峰，那么，架在哲学与艺术这两座精神高峰之间的桥梁便是美学。正是从这个意义上，德国著名哲学家黑格尔干脆把美学称为"艺术哲学"。与此同时，当代西方学术界又十分强调从文化学的角度来研究艺术现象与各门艺术，特别是 20 世纪下半叶以来的西方艺术学理论，已经达到了与其他人文社会科学同步发展的前沿学术境地，具有了更加广阔的文化视野。习近平总书记在党的二十大报告中明确指出："中华优秀传统文化源远流长、博大精深，是中华文明的智慧结晶。"中国艺术深深植根于民族传统文化的丰厚土壤之中，从古至今涌现出无数杰出的艺术家和不朽的艺术品，这些都值得我们从文化学的角度去认真发掘和研究。

第一章
艺术的本质与特征

第一节 艺术的本质

究竟什么是艺术？它具有哪些基本性质与特点？面对着丰富多彩的艺术种类和浩如烟海的艺术作品，人们很早就开始探索这些问题。

一、关于艺术本质的几种主要看法

据不完全统计，从中国先秦时期和古希腊开始，给艺术下的定义迄今已有上百种，从不同的角度探讨了艺术的本质特征。其中影响较大的主要有"客观精神说"、"主观精神说"、"模仿说"或"再现说"。

1. 客观精神说

这种观点认为艺术是"理念"或者客观"宇宙精神"的体现。古希腊哲学家柏拉图是较早对艺术的本质进行哲学探讨的学者。柏拉图认为，理念世界是第一性的，感性世界是第二性的，而艺术世界仅仅是第三性的。也就是说，只有理念世界才是真实的，而现实世界只是理念世界的摹本，那么，艺术世界当然更不真实了，艺术只能算作"摹本的摹本""影子的影子"，"和真实隔着三层"。这样一来，艺术是对现实的模仿，而现实又是对理念的模仿。显然，柏拉图对艺术本质的认识，是基于他客观唯心主义的哲学观。然而，柏拉图对艺术本质的认识中，也有值得我们注意的东西，那就是他力图从具体的艺术作品中找出深刻的普遍性来。

德国古典美学集大成者黑格尔对艺术本质的认识同样也建立在客观唯心主义哲学体系之上。黑格尔美学思想的核心是"美就是理念的感性显现"[1]，同样把艺术的本质归结于"理念"或"绝对精神"。但是，黑格尔

[1]〔德〕黑格尔：《美学》，朱光潜译，第1卷，商务印书馆1979年版，第142页。

关于美和艺术的看法又包含了深刻的辩证法思想,他认为,"理念"是内容,"感性显现"是表现形式,二者是统一的。艺术离不开内容,也离不开形式;离不开理性,也离不开感性。在艺术作品中,人们总是可以从有限的感性形象认识到无限的普遍真理。

中国古代也有类似的"文以载道说"。南北朝时期,刘勰《文心雕龙》的首篇就是《原道》,认为文是道的表现,道是文的本源。当然,刘勰在这里所说的"道",既有自然之道的意思,也有古代圣贤之道,即善的意思。因此,他所说的"道"还是自然之道与圣人之道的统一。到了宋代,理学家在文与道的关系上更是走上了极端。在朱熹看来,"文"只不过是载"道"的简单工具,即"犹车之载物"罢了。这样一来,"道"不仅是文艺的本质,而且是文艺的内容,"文"仅仅是"道"的工具而已。显然,这种"文以载道说"同样把艺术的本质归结为某种客观精神。

2. 主观精神说

这种观点认为艺术是"自我意识的表现",是"生命本体的冲动"。德国古典美学的开山鼻祖康德,把他的美学体系建立在主观唯心主义基础之上。康德认为,艺术纯粹是作家、艺术家们的天才创造物,这种"自由的艺术"丝毫不夹杂任何利害关系,不涉及任何目的。康德把自由看作艺术的精髓,他认为正是在这一点上,艺术与游戏是相通的。他强调,艺术创作中天才的想象力与独创性,可以使艺术达到美的境界。诚然,康德看到并强调了创作主体的重要性,并且把自由活动看作艺术与审美活动的精髓,这些都体现出康德思想的深刻之处。但是,康德的先验论的唯心主义哲学体系,又使他关于美与艺术的论述中充满了一系列矛盾。

康德的这种意志自由论成为后来的唯意志主义的思想来源之一。哲学家尼采认为,人的主观意志是世上万事万物的主宰,也是推动历史发展的根本动因。尤其值得指出的是,尼采是从美学问题开始他的哲学活动的。尼采在他的第一部著作《悲剧的诞生》中,用日神阿波罗和酒神狄奥尼索斯的象征来说明艺术的起源、艺术的本质和功用,乃至人生的意义,等等,它们成为尼采全部美学和哲学的前提。尼采把日神冲动和

酒神冲动看作艺术的两种根源，把"梦"和"醉"看作审美的两种基本状态。他强调，日神精神和酒神精神都植根于人的深层本能，其区别仅仅在于，前者是用美的面纱来遮盖人生的悲剧面目，使人沉湎于梦幻中；后者却是一种痛苦与狂喜交织的癫狂状态，使人在极度的情绪放纵中来揭开人生的悲剧面目。

在我国古代的文艺理论批评史上，南北朝是文学日益繁荣的时期，文学艺术抒情言志的特点得到重视。但是，这个时期有的文艺评论家把"情""志"归结为作家、艺术家个人的心灵和欲念的表现，根本否认文艺与社会现实的联系。宋代严羽的"妙悟说"和明代袁宏道的"性灵说"，也是把主观精神的表现和抒发当作文学艺术的本质特征。

3. 模仿说或再现说

西方文艺思想史上，"模仿说"一直是很有影响的一种观点。这种观点认为艺术是对现实的"模仿"，发展到后来，更认为艺术是"社会生活的再现"。古希腊的亚里士多德在人类思想史上第一个以独立体系来阐明美学概念，他认为艺术是对现实的"模仿"。他首先肯定了现实世界的真实性，从而也就肯定了"模仿"现实的艺术的真实性。同时，亚里士多德进一步认为，艺术所具有的这种"模仿"功能，使得艺术甚至比它所"模仿"的现实世界更加真实。他强调，艺术所"模仿"的不只是现实世界的外形或现象，而且是现实世界内在的本质和规律。因此他认为，诗人和画家不应当"照事物的本来的样子去摹仿"，而是应当"按照事物或人物应该有的样子去描写"[1]，也就是说，还应当表现出事物的本质特征来。亚里士多德的"模仿说"对艺术实践产生了很大的影响，从中世纪、文艺复兴直到十七八世纪，一直为欧洲许多美学家、艺术家所信奉。朱光潜先生曾经讲到，亚里士多德的模仿论曾经在西方"雄霸了两千余年"。

俄国19世纪革命民主主义者车尔尼雪夫斯基从他关于"美是生活"的论断出发，认为艺术是对生活的"再现"，是对客观现实的"再现"。车尔尼雪夫斯基的基本论点是艺术反映现实，但他所理解的现实生活，

[1] 转引自朱光潜：《西方美学史》上卷，人民文学出版社1979年版，第74—75页。

不仅包括客观存在的自然界，而且包括人们的社会生活，从而更加具有深刻的社会内容。车尔尼雪夫斯基进一步指出，对于"美是生活"的论断应当作如下解释："任何事物，我们在那里面看得见依照我们的理解应当如此的生活，那就是美的；任何东西，凡是显示出生活或使我们想起生活的，那就是美的。"[1] 从这个角度肯定了美离不开人的理想，肯定了现实生活是艺术的源泉，艺术家在说明生活和对生活作判断时又必须发挥自己的主观能动性。但是，车尔尼雪夫斯基机械唯物论的缺陷，使他在美学和艺术思想中充满了矛盾，尤其是他过分抬高现实美，贬低艺术美，他在一个很有名的比喻中，曾经把生活比作金条，把艺术作品比作钞票，以此说明艺术只是生活的代替品，自身缺少内在的价值，显示出机械唯物主义的偏见。

除以上几种主要观点外，中外艺术史上还有"形象说""情感说""表现说""形式说"等多种颇有影响的说法。

二、艺术本质问题的科学理论基础

人类社会生活从总体上可以划分为物质生活与精神生活两大组成部分。为了满足这两种生活分别进行的生产活动，就叫作物质生产与精神生产。物质生产是为了满足人们的物质需要，它的成果构成了人类的物质文明；精神生产是为了满足人们的精神需要，它的成果构成了人类的精神文明。艺术生产作为一种特殊的精神生产，则是为了满足人们的审美需要，它的成果构成了人类光辉灿烂的艺术文化宝库。

尤其需要指出的是，马克思明确提出了"艺术生产"的概念，将"艺术"与"生产"联系起来考虑，从生产实践活动出发来考察艺术问题，把艺术看作一种特殊的精神生产，这在美学史和艺术史上是一个前所未有的创举。"艺术生产"理论，对于揭示艺术的起源和艺术的发展，揭示艺术的性质和艺术的特点，以及揭示艺术创作、艺术作品、艺术鉴赏这样一个完整的艺术系统的奥秘，都提供了科学的理论依据。

那么，"艺术生产"理论究竟给艺术学研究提供了哪些启示呢？

[1] 北京大学哲学系美学教研室编：《西方美学家论美和美感》，商务印书馆1980年版，第242页。

第一，艺术生产理论揭示了艺术的起源、性质和特点。

首先，从艺术的起源来看，艺术生产本身是经历了一个漫长的历史过程才从物质生产中分化出来的。人类最初的艺术品常常同生产劳动实践有着直接的联系，它们或者是劳动工具如精致的石器、骨器等，或者是劳动成果如用来作为装饰品的兽皮、兽牙、羽毛等。随着生产力的发展和人类社会的进步，艺术生产逐渐独立出来，这些劳动产品也逐渐从满足人的物质需要变为满足人的精神需要。艺术的起源可能有多种多样的原因，但归根结底，离不开人类的社会实践活动。

其次，从艺术的性质和特点来看，艺术生产理论告诉我们，艺术作为审美主客体关系的最高形式，艺术美包含着两个方面的内容，一方面艺术是对客观社会生活的反映，另一方面艺术又凝聚着艺术家主观的审美理想和情感愿望。也就是说，艺术美既有客观的因素，又有主观的因素，这两方面通过艺术家的创作活动互相渗透、彼此融合，并物化为具有艺术形象的艺术作品。因而，艺术的审美价值必然是主客体的有机统一。艺术生产的突出特点，是把创作主体（艺术家）强烈的主观因素渗透到整个艺术创作过程，并融会到艺术作品之中。人类的生产实践活动本身就是一种创造性的劳动，艺术生产作为一种特殊的精神生产，当然就更是一种自由自觉的创造性劳动了。艺术生产固然离不开客观现实，社会现实生活是艺术创作的源泉和基础，但艺术生产同样不能离开主观创造，只有当艺术家调动他强烈而丰富的想象来从事创作时，才能塑造出有血有肉、生动感人的艺术形象。从这种意义上讲，艺术必然是心与物的结合、主观与客观的结合、再现与表现的结合。

于是，艺术生产理论就澄清了在艺术本质问题上许多片面的观点和认识。如上文提到的"主观精神说"，虽然重视和强调了艺术创作中，艺术家作为创作主体的地位和作用，却把这种主观因素过分夸大到绝对化的程度，完全否认客观因素的存在，从而在艺术本质问题上得出了片面性的结论。同样，"模仿说"或"再现说"虽然重视和强调了艺术创作来源于客观现实生活，但也把这种客观因素过分夸大，忽视和否认艺术家的创造性劳动，在艺术本质问题上同样陷入了片面性的泥潭。与之相反，艺术生产理论则认为，艺术的本质是实践基础上审美主客体的统一。从

历史发展的角度来看，艺术的价值是主体（社会的人）与客体（自然界）漫长生产实践活动的产物；从艺术创作的角度来看，艺术的价值又是艺术创作主体（艺术家）与艺术创作客体（社会生活）相互作用的结果。

第二，艺术生产理论阐明了两种生产的"不平衡关系"。

如前所述，艺术作为一种特殊的社会意识形态，它的发展不能脱离一定时代的物质生产条件。一定时代艺术的发展，从最终原因上讲总是在一定的经济基础上形成的。

但是，艺术生产理论又告诉我们，艺术生产作为一种特殊的精神生产，又具有相对的独立性。这就是说，在社会发展历史的某些阶段上，艺术的繁荣与社会物质生产的发展呈现出某种不平衡现象，例如，马克思曾以古希腊艺术的繁荣为例，来说明艺术的繁盛时期绝不是同社会的经济发展成正比的。比如，古希腊时期人类生产力极其低下，但是，古希腊艺术却达到了人类历史上前所未有的高度繁荣。此外，我们从19世纪的俄国，也可以看到类似的两种生产不平衡的现象。当时的俄国还是一个经济上十分落后的国家，社会还残存着农奴制，经济远远落后于西欧资本主义各国。但是，19世纪的俄国却在文学艺术领域呈现出空前繁荣的局面。文学上群星辉映，涌现出普希金、陀思妥耶夫斯基、列夫·托尔斯泰等一批作家，以及别林斯基、车尔尼雪夫斯基、杜勃罗留波夫等著名文艺评论家；在戏剧方面，涌现出果戈理、契诃夫等一批著名的戏剧家；在音乐方面，涌现出杰出的作曲家柴可夫斯基，以及以穆索尔斯基、里姆斯基－柯萨柯夫为代表的"强力集团"；在美术方面，涌现出以列宾、苏里科夫、列维坦等为代表的"巡回展览画派"；在舞蹈方面，出现了《天鹅湖》《睡美人》等一批优秀的大型古典芭蕾舞剧作品。可以说，19世纪经济上十分落后的俄国，在文学艺术各个方面却都取得了令人瞩目的巨大成就。

同时，我们又应当看到，两种生产不平衡的现象，与艺术生产最终必然受物质生产制约并不矛盾。前者是个别、特殊的现象，后者是一般、普遍的规律。更何况，从最根本的原因上讲，两种生产不平衡现象也有其深刻的经济和政治根源。就拿19世纪的俄国来说，当时反对沙皇政府封建主义专制统治的斗争风起云涌，新的生产力强烈要求打破旧的生产关

系,这种巨大的历史变革要求,为当时文学艺术的繁荣发展提供了强大的推动力和难得的历史机遇。

第三,艺术生产理论揭示了艺术系统的奥秘。

艺术生产理论把艺术创作—艺术作品—艺术鉴赏这三个相互联系的环节,作为一个完整的系统来研究,从而揭示出艺术作品与欣赏者、对象与主体、生产与消费之间相互依存、相互转化的辩证关系。艺术创作可以说是艺术的"生产阶段",它是创作主体(艺术家)对创作客体(社会生活)能动反映的过程。艺术作品可以看作艺术生产的"产品"。艺术鉴赏则可以看作艺术的"消费阶段",它是欣赏主体(读者、观众、听众)在和欣赏客体(艺术作品)的相互作用之中得到艺术享受的过程。在艺术生产的全过程中,生产作为起点,具有支配作用,消费作为需要,又直接规定着生产。艺术作品被创作出来,是为了供人们阅读或欣赏,如果没人欣赏,它就还只是潜在的作品。因而,艺术生产必须适应欣赏者的消费需要;同时,艺术欣赏反过来又成为刺激艺术生产的动力,推动着艺术生产的发展。

然而,过去的美学理论和文艺理论,往往只是侧重其中一个环节,而不是把创作—作品—鉴赏当作一个有机的、完整的艺术系统来进行研究。比如19世纪实证论批评家圣佩韦等人重视对创作者的研究,重视对作家、艺术家生平的考证,重视对作者经历、传记的描述,侧重艺术创作这一环节。20世纪新批评派、结构主义等批评家却重视对作品的研究,强调对艺术作品的结构和模式进行深入探索,尤其重视对叙事作品的语言分析,侧重艺术作品这一环节。20世纪60年代末期在德国诞生、后来迅速在世界各国流传开来的接受美学则重视对欣赏者的研究,认为艺术作品本身是开放性的,欣赏者总是要以自己的审美心理结构来阅读和欣赏文艺作品,侧重读者、观众、听众这一环节。

应当肯定,以上这些理论都从各自不同的侧面,揭示了艺术活动的某些规律,其中不乏有价值的东西,但是,它们的弱点都在于未能把艺术活动看作一个完整的过程,未能把其中的各个环节联系起来,进行系统的研究。艺术生产理论则启示我们,应当全面地研究艺术活动的全部过程,把创作—作品—鉴赏这三个部分作为一个完整的艺术系统来进行综合的研

究。只有这样，才能真正揭示出艺术作为一种特殊的社会意识形态和特殊的精神生产所具有的本质特征。本书下编正是从这三个部分入手，对艺术进行了系统分析。

第二节 艺术的特征

艺术的本质与艺术的特征二者密不可分。本质是特征的内在规律，特征是本质的外在表现。艺术作为一种特殊的社会意识形态，艺术生产作为一种特殊的精神生产，决定了艺术必然具有形象性、主体性、审美性等基本特征。

一、形象性

艺术的基本特征之一是形象性。或者换句话讲，艺术形象是艺术反映生活的特殊形式。哲学、社会科学总是以抽象的、概念的形式来反映客观世界，艺术则是以具体的、生动感人的艺术形象来反映社会生活和表现艺术家的思想情感。普列汉诺夫曾指出，艺术既表现人的感情，也表现人的思想，但并非抽象地表现，而是用生动的形象来表现。各个具体艺术门类所塑造的艺术形象具有各自不同的特点，如雕塑、绘画、电影、戏剧等门类的艺术形象，欣赏者可以通过感官直接感受到，而音乐、文学等门类的艺术形象，欣赏者则必须通过音响、语言等媒介才能间接地感受到。但无论怎样，任何艺术都不能没有形象。关于艺术形象，可以从以下三方面来看。

1. 艺术形象是客观与主观的统一

任何艺术作品的形象都是具体的、感性的，也都体现着一定的思想感情，都是客观因素与主观因素的有机统一。

鲁迅先生曾经说过，画家所画的，雕塑家所雕塑的，"表面上是一张画或一个雕像，其实是他的思想与人格的表现"[1]。例如意大利文艺复兴时

[1]《鲁迅全集》第 1 卷，人民文学出版社 2005 年版，第 346 页。

期画家达·芬奇的《蒙娜·丽莎》,是几个世纪以来人们赞叹而又迷惘的作品。这幅肖像画中的少妇,据说是佛罗伦萨一个皮货商的妻子,当时她刚刚丧子,心情很不愉快。达·芬奇在为她作画时,特地邀请了乐师在旁边弹奏优美的乐曲,使这位少妇保持愉悦的心情,以便能比较从容地捕捉表现在面部的内在感情。画中蒙娜·丽莎含而不露的笑容显得深不可测,因而被称为"神秘的微笑"。传说画家整整用了四年时间,才完成这幅肖像画。画家为了艺术上的追求,从生理学和解剖学的角度深刻分析了人物的面部结构,研究明暗变化,才创造出这一富有魅力的艺术形象。无疑,画家在这个人物形象身上寄托了自己的审美理想。以至于后来的心理分析学派艺术批评家们用性欲升华的理论来分析这幅名作,认为达·芬奇在《蒙娜·丽莎》这幅画中,体现出鲜明的"恋母情结"。事实上,画家是通过这幅作品,表现文艺复兴时期摆脱了中世纪的宗教束缚和封建统治的人文主义思想,是对人生和现实的赞美。

中国美学十分重视"传神"。传神的艺术作品,不但反映了对象的本质特征,而且表现了艺术家对生活、人物的理解。例如五代南唐画家顾闳中的作品《韩熙载夜宴图》,韩熙载原是北方豪族,早年曾当过南唐大臣,目睹南唐朝廷江河日下的现实,为逃避政治上的不测遭遇,故意以放荡颓废的生活来掩盖自己。南唐后主李煜想让他为宰相,便派遣画家顾闳中潜入韩家窥探,用"心识默记"的方法画下了这幅《韩熙载夜宴图》。据说后来李煜曾把这幅画拿给韩熙载观看,希望他以国事为重,节制放荡的生活,结果韩熙载仍然我行我素、不问朝政。这幅长卷以"听乐""赏舞""休息""清吹""散宴"五个连续的画面描绘了韩熙载家宴的情况。尽管画中夜宴的排场很豪华,气氛很热烈,但仔细观察画面,韩熙载始终处于沉思、压抑的精神状态。虽然是在夜宴歌舞中,他却并不纵情声色,反而流露出忧郁寡欢的表情,反映出内心的矛盾和精神的空虚。这一人物形象的生动性和深刻性,充分显示出画家"传神"的精湛才能和卓绝功力,也体现出画家对生活与人物的深刻理解。

对于不同的艺术门类来说,艺术形象这种客观因素与主观因素的统一,具有各自不同的特点。对于雕塑、绘画等造型艺术来说,往往是在再现生活的艺术形象中,渗透着艺术家的思想情感,这种主客观的统

一,常常表现为主观因素消融在客观形象之中。而另一些艺术门类,则更善于直接表现艺术家的思想情感,间接和曲折地反映社会生活,这些艺术门类中主客观的统一,则表现为客观因素消融在主观因素之中。就拿音乐来说吧,所谓"音乐形象"同绘画、雕塑的视觉可见的形象不一样,它是用有组织的乐音来构成艺术形象,音乐的主要内容是作者对现实生活的主观感受和思想情感。例如俄国著名作曲家穆索尔斯基的钢琴套曲《图画展览会》,是他参观了俄国画家、他的好友加尔特曼的遗作展览会后,触景生情于1874年写下的。为了用音乐形象来表现参观图画展览会后的感受,作曲家苦思冥想,终于完成了这样一部钢琴套曲。套曲由十首小曲组成,每首小曲以一幅图画为依据,有的是人物肖像,有的表现生活习俗,有的则描绘俄罗斯民间童话和盛大节日场面,构成一个丰富多彩的标题音乐画廊,并且运用"漫步"这样一个主题将它们连接在一起。这些乐曲没有单纯地描绘图画的画面,而是深入地表现作曲家观看这些图画后的种种体验和感受,达到了客观因素与主观因素的高度统一。

2. 艺术形象是内容与形式的统一

任何艺术形象都离不开内容,也离不开形式,二者是有机统一的。艺术欣赏中,直接作用于欣赏者感官的是艺术形式,但艺术形式之所以能感动人、影响人,是由于这种形式生动鲜明地体现出深刻的思想内容。中外美学史上,对这方面有过许多精辟的论述。法国著名雕塑家罗丹讲过:"没有一件艺术作品,单靠线条或色调的匀称,仅仅为了视觉满足的作品,能够打动人的。"[1] 中国美学史上关于这方面的论述不胜枚举。早在西汉时期,刘安的《淮南子》中就有这样一段话:"画西施之面,美而不可说;规孟贲之目,大而不可畏:君形者亡焉。"[2] 意思是讲,虽然画家把西施之面画得很美,却引不起人的喜悦,描摹勇士孟贲之目,

[1] 〔法〕罗丹口述,葛赛尔记:《罗丹艺术论》,沈琪译,人民美术出版社1978年版,第51—52页。
[2] 北京大学哲学系美学教研室编:《中国美学史资料选编》上册,中华书局1980年版,第101页。

却引不起观众的恐惧；可以说，从艺术效果来讲，两者都失败了。其原因就在于："君形者亡焉。"就是说，如果画家只重人物的貌而不重人物的神，即在人物画中只重形似而不重内涵，所塑造的艺术形象肯定是不成功的。从传统画论来看，东晋时期顾恺之就提出绘画要"以形写神"，南齐谢赫论绘画六法时，其中第一条就是"气韵生动"，都强调绘画不但要形似，更重要的是要神似。通过形象所表达的，不仅是视觉所直接看到的外貌或外形，而且有无法直接看到，却可以感觉到、领会到的内容和意蕴。

优秀的艺术作品，必然具有深刻的思想内涵和完美的艺术形式，二者有机统一，才使其具有令人惊叹的感人魅力。19世纪末，当法国文学家协会为纪念大文豪巴尔扎克，委托法国著名雕塑家罗丹为巴尔扎克创作雕像时，罗丹抱着崇敬的心情，决心以雕像来再现大文学家的英灵。经过艰苦的努力，罗丹终于找到了创作的灵感，选择了巴尔扎克习惯在深夜写作时穿着睡袍漫步构思来作为雕像的外形轮廓。《巴尔扎克像》摒弃了一切细枝末节，这位大文豪的手和脚都被掩盖在长袍之中，使观众的注意力集中到头部，尤其是那双炯炯有神、气宇不凡的眼睛，突出了这位伟大的批判现实主义作家与众不同的气质。这座雕像的成功，就在于内容和形式的完美统一，真正在形似的基础上达到了神似。

3. 艺术形象是个性与共性的统一

综观中外艺术宝库中浩如烟海的艺术作品，凡是成功的艺术形象，无不具有鲜明而独特的个性，同时又具有丰富而广泛的社会概括性。正因为达到了个性与共性的高度统一，才使得这些艺术形象具有不朽的艺术生命力。中外文艺理论对这个问题也早有许多精辟的论述。清代金圣叹在赞叹《水浒传》中的人物形象时就曾经说过："《水浒》所叙，叙一百八人，人有其性情，人有其气质，人有其形状，人有其声口。"(《〈第五才子书施耐庵水浒传〉序三》)黑格尔也认为，《荷马史诗》中，"每一个英雄都是许多性格特征的充满生气的总和"[1]，"每个人都是一个整体，本身就是一

[1]〔德〕黑格尔：《美学》第1卷，朱光潜译，商务印书馆1979年版，第302页。

个世界,每个人都是一个完满的有生气的人,而不是某种孤立的性格特征的寓言式的抽象品"[1]。

世界上的万事万物都是个性和共性的统一体,共性存在于千差万别的个性之中,个性总是共性的不同方式的表现。一切事物都是在带有偶然性的个别现象中,体现出带有必然性的共同本质和规律来。因而,许多艺术家在总结创造艺术形象的经验时,总是把能否从生活中捕捉到这种具有独特个性特征,同时又具有普遍意义的事物,当作成败的关键。例如,鲁迅先生塑造的阿Q这一艺术形象,不仅具有鲜明的个性,具有极为深刻的性格内涵,而且从一个侧面反映了那个特定的时代并概括出全民族的国民性弱点。阿Q是旧中国农村一个贫苦落后而又不觉悟的农民的艺术典型,在阿Q身上既有农民质朴憨厚的一面,又有落后的、麻木的一面,体现出这个人物形象的鲜明性和复杂性。阿Q身上最突出的性格特征,就是他的"精神胜利法",明明在现实生活中遭遇了许多屈辱和不幸,却习惯于自我欺骗、自我麻醉的奴性心态。这种"精神胜利法"可笑而又可悲,它是阿Q这个人物形象麻木、愚昧、落后的精神状态的集中反映,也是他长期遭受无法摆脱的屈辱和压迫的结果。然而,阿Q这个艺术形象又具有共性,在阿Q这一人物形象面前,任何人都不可能无动于衷,他会使人震惊,使人猛醒。特别是作为阿Q性格核心的"精神胜利法",并非阿Q所独具,而是长期的半殖民地半封建社会给人们造成的精神状态,是整个民族所共有的、具有普遍意义的国民性弱点。

艺术形象的这种个性与共性的统一,最集中地体现为艺术典型。所谓艺术典型,就是艺术家运用典型化的方法,创造出来的具有栩栩如生的鲜明个性并体现出普遍意义的典型形象。例如阿Q这一人物形象,就是中国文学宝库中一个不可多得的艺术典型。艺术典型与艺术形象既有联系,又有区别。从根本上讲,二者都是个性与共性的有机统一,具有共同的实质。但是,艺术典型比起艺术形象来,又具有更强烈的个性与更广泛的共性。也就是说,艺术典型更加独特,也更加普遍,它是艺术形象的凝练与

[1]〔德〕黑格尔:《美学》第1卷,朱光潜译,第303页。

升华。所以，只有那些优秀的艺术家，才能在自己的作品中创造出具有不朽生命力的典型形象来，这些典型必定具有个性鲜明的艺术独创性，而且又能非常深刻地揭示出社会生活的本质和意义。

二、主体性

艺术的另一个基本特征是主体性。如前所述，艺术作为一种特殊的社会意识形态，艺术生产作为一种特殊的精神生产，决定了艺术必然具有主体性的特征。毫无疑问，艺术要用形象来反映社会生活，但这种反映绝不是单纯的"模仿"或"再现"，而是融入了创作主体乃至欣赏主体的思想情感，体现出十分鲜明的创造性和创新性。因而，主体性作为艺术的基本特征之一，体现在艺术生产活动的全过程中，包括艺术创作、艺术作品和艺术欣赏。

1. 艺术创作具有主体性的特点

社会生活是艺术创作的源泉，艺术创作对社会生活的这种依赖关系，首先表现在艺术家往往是从生活实践中获得创作动机和创作灵感，尤其是艺术创作的内容，更是来自社会现实生活。但与此同时，艺术创作又是一种创造性的劳动，艺术家作为创作主体对艺术创作起着决定性的作用。没有创作主体，艺术作品就无法产生。所以我们说，艺术创作离不开社会生活，更离不开创作主体，离不开艺术家的创造性劳动。

艺术创作的这种主体性特点，是由于艺术生产是一种特殊的精神生产。马克思在谈到动物的生产和人的生产的严格区别时指出，动物也可以生产，如河狸筑窝、蜜蜂造巢等，但是，"动物只是按照它所属的那个种的尺度和需要来建造，而人却懂得按照任何一个种的尺度来进行生产，并且懂得怎样处处都把内在的尺度运用到对象上去；因此，人也按照美的规律来建造"[1]。马克思在这里指明，动物的生产是出于本能，是不自由的，它只制造它自己和它的后代为延续生命而直接需要的东西，并且只能够按照自己所属的物种尺度来生产，例如蜜蜂酿蜜和营造蜂房，一

[1]《马克思恩格斯全集》第42卷，人民出版社1979年版，第97页。

代一代都是凭本能来重复进行。与之相反，人的生产是一种自由自觉的劳动，人懂得按照任何一个物种的标准来进行生产，人能够种麦、种稻，栽培植物，也能够养猪、养牛，饲养动物。尤其是人在生产活动中，还能够"把内在的尺度运用到对象上去"，也就是把人的本质力量在劳动生产中、在劳动产品中对象化，打上人的标记和烙印，并且是"按照美的规律来建造"。这样，劳动产品就成了人的本质力量的对象化，使得作为生产主体的人能够从中直观自身。物质生产是如此，精神生产自然更是如此了。

而且，比起物质生产劳动来，艺术生产中的主体性更加鲜明、更加突出。艺术创作的主体性，集中表现为艺术家的创作活动具有能动性和独创性。艺术家面对大千世界浩瀚的生活素材，必须进行选择、提炼、加工、改造，并且将自己强烈的思想、情感、愿望、理想等主观因素"物化"到自己的艺术作品之中。正是艺术创作的这种能动性，使得艺术成为主观与客观、再现与表现的辩证统一。艺术创作更具有独创性的特点，每一件优秀的艺术作品，总是凝聚着艺术家独特的审美体验和审美情感，带有艺术家个人的主观色彩与艺术追求，体现出艺术家鲜明的创作风格和艺术个性，具有强烈的创造性与创新性特色。

中外艺术实践中，这样的例子可以说是俯拾即是，不胜枚举。同样是画马，唐代画家韩幹笔下的马和元代画家赵孟頫笔下的马就迥然不

《照夜白图》

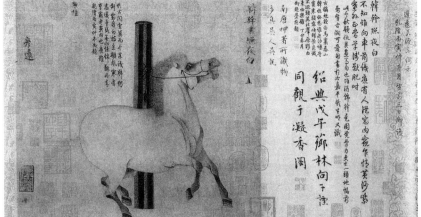

韩幹，《照夜白图》，纸本设色，30.8cm×33.5cm，唐代，纽约大都会艺术博物馆藏

赵孟頫，《秋郊饮马图》，绢本设色，23.6cm×59cm，元代，故宫博物院藏

同，体现出两位画家各自的艺术风格和独特的艺术追求。韩幹画马，注重实际观察，唐玄宗曾命他跟随宫中另一位画马名家学习，韩幹没有应允，回答道："臣自有师，陛下内厩之马，皆臣之师也。"唐代帝王都喜欢养马，唐玄宗时内厩御马多至40万匹，韩幹细心观察马的形状、毛色，终于成为唐代画马名家。例如韩幹画的《照夜白图》，就是公认的传世名作。"照夜白"本是唐玄宗一匹爱马的名字，韩幹在这幅画中，只用了不多的笔墨，便绘出了这匹御马硕大的身躯和不安静的四蹄，给人以栩栩跃动的感觉。韩幹画的马，匹匹肥大，以至于诗人杜甫批评他画马是"画肉不画骨"。当然，杜甫这一评价后来也引起了极大的争论，唐代美术理论家张彦远在他的《历代名画记》这本书里就提出了不同的看法。但不管怎样，韩幹画马确实有自己独特的风格，这一点是大家所公认的。元代画家赵孟頫是画马、画山水的名家，他在画马时取法唐人，但师其意而不师其形，形成自己独特的画马风格。例如赵孟頫画的《秋郊饮马图》，画中的十匹马姿态各异，但匹匹都精神抖擞，表现出马的健美和善于奔跑的习性。显然，同样的马，在两位画家的笔下却有如此鲜明的区别，正是由于艺术家主体性的融入，使作品具有各自不同的艺术风格。

2. 艺术作品具有主体性的特点

艺术作品作为艺术家创造性劳动的产物，必然打上艺术家作为创作主体的鲜明烙印。中外艺术宝库中，之所以涌现出如此千姿百态的众多艺术作品，正是由于它们凝聚着艺术家对生活的独到发现和深刻理解，渗透

着艺术家独特的审美体验和审美情感，体现出艺术家鲜明的艺术风格和美学追求。

任何优秀的艺术作品，都应当是独一无二、不可重复的，具有艺术的独创性。或许，这就是艺术生产的产品和物质生产的产品这二者之间截然不同的特点之一。对于物质生产来说，生产的标准化使劳动产品往往是成批量地产出，具有相同的规格和形状，例如生产同一式样的鞋，不同的工人，乃至不同的工厂，其劳动成品必须是同样的。对于艺术生产来说，则完全不同了。取材范围不同的艺术家，创作出来的作品自然是各不相同。而那些取材范围相同的艺术家，其作品仍然具有鲜明的主体性烙印，具有强烈的创造性与创新性特色。例如上文提到的韩幹画的马，就和赵孟頫画的马截然不同。再如，同样是描写俄国社会下层人民的生活，契诃夫的作品和高尔基的作品就各不相同；同样是画竹，北宋著名画家文同和清代著名画家郑板桥所画之竹各有情趣。朱自清和俞平伯两位散文家曾于20世纪20年代同游秦淮河，之后各自写了一篇同名散文《桨声灯影里的秦淮河》，这两篇散文不但取材范围相同，时间地点相同，甚至命题也完全相同，但却有各自鲜明的艺术特色，都成为二三十年代的散文名篇，此事也成为文坛佳话。朱自清的这篇散文朴实淳厚，清新委婉，而俞平伯的同名散文则细腻感人，情景交融。正是由于两位作家面对同一景物时，产生不同的审美感受，在艺术风格上也有不同的追求，或者换句话说，打上了各自不同的主体性烙印，才使得这两篇散文具有各自不同的艺术风格。

3. 艺术欣赏具有主体性的特点

美感既有共同性，又有差异性，既有社会功利性，又有个人直觉性，具有千差万别的个性特征。由于欣赏者的生活经验与性格气质不同，审美能力和艺术素养不同，在审美感受上就形成了鲜明的个性差异，使艺术欣赏打上欣赏主体的烙印。

艺术欣赏中的这种个性差异，普遍存在于艺术史实里。"有一千个读者，就有一千个哈姆雷特"，正说明了这个道理。因而同一部艺术作品，在不同的人看来往往具有不同的价值，获得不同的感受。鲁迅先生讲过，同一部《红楼梦》，"经学家看见《易》，道学家看见淫，才子看见缠绵，

革命家看见排满,流言家看见宫闱秘事"[1],所得的感受迥然不同。这是因为,在艺术欣赏中,欣赏主体和艺术作品之间是一种相互作用的审美主客体关系。

艺术欣赏当然要以客观存在的艺术作品为前提,没有艺术作品作为审美客体或欣赏对象,自然不可能有艺术欣赏活动。但是,在艺术欣赏中,欣赏主体(读者、观众、听众)并不是被动地反映或消极地静观。从心理上看,欣赏主体在审美活动中有着极为复杂的心理过程,它包含着感知、理解、情感、联想、想象等诸多心理因素的自我协调活动。它不仅是主体对客体的感知,同时又是主体对客体能动的改造加工过程。因此,欣赏主体总是要根据自己的生活经验、兴趣爱好、思想情感与审美理想,对作品中的艺术形象进行加工改造,进行再创造和再评价,从而完成和实现、补充和丰富艺术作品的审美价值。可以看出,艺术欣赏活动中,欣赏主体和艺术作品之间,是一种相互作用的关系。一方面,艺术作品总是引导着欣赏者向作品所规定的艺术境界运动,另一方面,欣赏主体又总是按照自己的审美理想和审美感受能力来改造和加工作品中的艺术形象。总而言之,艺术鉴赏的本质就是一种审美的再创造。

已故著名美学家王朝闻先生说过:"从文艺创作与欣赏者关系来说,艺术作品需要有个性,欣赏者也不能没有个性。如果认为欣赏者的感受都一样,这种判断是荒唐的。'知多偏好,人莫圆该',这种不一样是正常现象。为什么呢?因为每一个欣赏者都具有特殊条件,都具有感受的个性,彼此的反应不可能完全相同。"[2]事实上,正是这种欣赏者的个性,使艺术欣赏具有了主体性的特点,正所谓"仁者见仁,智者见智"。例如,19世纪俄国作家赫尔岑,看完莎士比亚名剧《哈姆雷特》之后,被剧中人物的命运深深感动,不但两眼流泪,甚至号啕大哭。与之相反,和他同时代的俄国作家列夫·托尔斯泰看后却十分冷漠,因为托尔斯泰对剧中主人公的评价不高,认为哈姆雷特是一个"没有任何性格的人物,是作者的传声筒而已"。

[1]《鲁迅全集》第8卷,人民文学出版社2005年版,第179页。
[2] 王朝闻:《艺术的创作与欣赏》,全国高等院校美学研究会、北京师范大学哲学系合编:《美学讲演集》,北京师范大学出版社1981年版,第288页。

柴可夫斯基《f小调第四交响曲》第一乐章

艺术欣赏中这种主体性的特点，甚至可以使欣赏者实际获得的艺术感受与艺术家原来的创作意图之间，产生相当大的差距。例如柴可夫斯基作于1877年的《f小调第四交响曲》，第一乐章中，圆号和大管奏出庄严、冷峻的音调，作曲家说"这是噩运，这是那种命运的力量"，"它是不可战胜的，而你永远也不会战胜它"。然而，就连对柴可夫斯基的音乐感受极深的梅克夫人，也只是说"在你的音乐中，我听见了我自己，我的气质，我的情感的回声"而已。很明显，一般的欣赏者自然更无法理解作曲家的初衷了。当然，也有相反的情况，有些具有较高艺术修养的欣赏者，对艺术形象的感受不但十分接近艺术家的创作意图，甚至比艺术家本人想得更丰富、更深远。贝多芬的《c小调第五交响曲》（《命运交响曲》），其引子是两句短小而威严的动机，这一动机延展至整部交响曲。对于交响曲的主题，贝多芬曾解释为"命运在敲门"。然而，法国浪漫派音乐大师柏辽兹对主题的理解更加生动、形象，他认为"这简直就像奥赛罗的愤怒。这不是恐慌不安，这是受了折磨之后暴怒之下的奥赛罗的形象"。

综上可知，主体性贯穿于艺术生产活动的全过程，包括艺术创作、艺术作品和艺术欣赏，意味着创造性与创新性。所以我们说，主体性也是艺术的一个基本特征。

三、审美性

艺术还有一个基本特征就是审美性。从艺术生产的角度来看，任何艺术作品都必须具有以下两个条件：其一，它必须是人类艺术生产的产品；其二，它必须具有审美价值，即审美性。正是这两点，使艺术品和其他一切非艺术品区分开来。

1. 艺术的审美性是人类审美意识的集中体现

如前所述，作为一种特殊的精神生产，艺术生产的目的是满足人类的审美需要。事实上，艺术作为人类精神文化的一种特殊形态，它本身就是审美意识物质形态化了的集中体现。

美学理论告诉我们，美的形态分为自然美与艺术美，二者之间的区别在于艺术美直接凝聚着人类劳动和智慧。例如，泰山的雄伟、华山的

险峻、黄山的奇特、峨眉的秀丽，这些天然风景之美，都是大自然造就的。艺术美却不同了，因为任何艺术作品都必然是人所创造的，是人类劳动和智慧的结晶。然而，我们又必须注意到，并不是人类一切劳动和智慧的创造物都可以称为艺术品。只有那些能够给人以精神上的愉悦和快感，也就是具有审美价值或审美性的人类创造物，才能称为艺术品。

艺术的审美性，集中体现了人类的审美意识。审美意识的产生和发展，离不开人类的社会实践。艺术也正是在漫长的历史发展过程中，终于完成了由实用向审美的过渡，成为人类审美活动的最高形式。艺术美作为现实的反映形态，是艺术家创造性劳动的产物，比现实生活中的美更加集中和更加典型，能够更加充分地满足人的审美需要。同时，艺术又是人类审美意识物质形态化的表现。任何艺术都有自己特殊的物质材料和艺术语言，例如文学是运用语言文字，绘画是运用线条色彩，音乐是利用音响，舞蹈是利用肢体，等等。这些物质材料和艺术语言，使得本来仅存于人们头脑中的审美意识，"物化"为可供其他人欣赏的艺术作品。这样，艺术就成为传达和交流人们审美意识的一种手段。艺术家通过艺术创作所产生的艺术作品，把自己的审美意识传达给读者、观众和听众，而欣赏者也是通过这种艺术欣赏使自己的审美需要获得满足。此外，通过艺术的物质材料和手段，人们还可以使人类千百年来的审美意识记录和保存下来，世世代代地流传下去，成为人类巨大的精神文化宝库。

2. 艺术的审美性是真、善、美的结晶

艺术美之所以高于现实美，是由于通过艺术家的创造性劳动，把现实生活中的真、善、美凝聚到了艺术作品中。

艺术中的"真"，并不等于生活真实，而是要通过艺术家的创造性劳动，通过提炼和加工，使生活真实升华为艺术真实，也就是化"真"为"美"，通过艺术形象体现出来。艺术中的"善"，也并不是道德说教，同样要通过艺术家的精心创作，使艺术家的人生态度和道德评价渗透到艺术作品之中，也就是化"善"为"美"，体现为生动感人、有血有肉的艺术形象。例如，北宋著名画家张择端的巨型长卷风俗画《清明上河图》，就

鲜明地体现出艺术中这种真、善、美的统一。这幅画卷取材于生活真实，它所描绘的沿街、河旁、桥上各色人物，足有几十种职业、上百种姿态，情绪也各不相同，反映出北宋首都汴京各阶层人物的生活。这幅画不仅在美术史上占有重要地位，同时也为民俗学、建筑学、历史学提供了翔实的研究资料，具有同样重要的艺术价值和历史价值。此外，这幅画又突破了自唐、五代以来，宫廷画家多以贵族官宦生活为主题的人物画的桎梏，而是以中下层市民的现实生活为题材，直接反映市民的生活理想和审美情趣，它的人民性和现实性直接影响到后来明清插图和年画的发展，也深刻体现出艺术家对创造了当时繁华汴京的广大劳动人民的歌颂和赞美。然而，艺术家并没有局限于生活真实，更没有流于道德说教，而是通过化"真"为"美"和化"善"为"美"，达到真、善、美的融合。画家娴熟地运用了散点透视法，熔时空于一炉，摄万象于笔端，使整幅图画有起伏有高潮，舟桥屋宇刻画入微，人物情态生动逼真，具有极高的艺术水平和审美价值。

这里，还需要谈一谈艺术的审美性和"丑"的关系问题。毫无疑问，生活中除了真、善、美，也有假、恶、丑。但是，生活中"丑"的东西，经过艺术家的创造性劳动，同样要通过审美特征在艺术作品中体现出来。这就是说，在生活中我们既可以发现美的现象，也可以发现丑的现象，在艺术中却一概都以审美性表现出来。生活中的"丑"经过艺术家的能动创造变成了艺术美。事物本身"丑"的性质并没有变，但是作为艺术形象它已经有了审美意义。

如莫里哀的著名讽刺喜剧《吝啬鬼》，成功地塑造了阿巴贡这一极端自私而贪婪的人物形象，深刻地揭露出资产阶级贪财如命的本质。莫里哀的另一出著名喜剧《伪君子》，成功地塑造出达尔丢夫这一无耻伪善者的典型形象，同样也是使作品中"丑"的人物形象具有了艺术的审美价值。类似的例子还有莎士比亚的著名喜剧《威尼斯商人》中贪得无厌的高利贷者夏洛克，这是一个唯利是图、贪财如命的典型人物形象；莎翁著名悲剧《麦克白》中的女主人公麦克白夫人，是一个内心丑恶的女人，她唆使丈夫谋害国王，最后自己也因罪行重负而发疯。这些优秀的艺

作品，都是通过艺术的审美性，使"丑"的人物形象获得了不朽的艺术魅力。

3. 艺术的审美性是内容美和形式美的统一

艺术美注重形式，但并不脱离内容，它是二者的有机统一。中外艺术史上，形式美的问题受到许多艺术家的重视。南齐画家谢赫在《古画品录》中提出的"绘画六法"，是对我国古代绘画实践的系统总结，这就是："一气韵生动是也，二骨法用笔是也，三应物象形是也，四随类赋彩是也，五经营位置是也，六传移模写是也。"[1] 谢赫的"绘画六法"作为一个互相联系的整体，其中的"气韵生动"是对绘画作品总的要求，而其他几条都涉及艺术形式问题。德国18世纪著名美学家莱辛认为："在古希腊人看来，美是造形艺术的最高法律。这个论点既然建立了，必然的结论就是：凡是为造形艺术所能追求的其它东西，如果和美不相容，就须让路给美；如果和美相容，也至少须服从美。"[2] 俄国19世纪文艺理论家别林斯基也同样强调：现实的美只在内容，而艺术则把它融化在优美的形式里，因此，绘画才优于现实。

事实上，每种艺术都有自己特殊的形式美。由于各种艺术长期的历史发展，每个艺术门类在运用形式美的规则方面，都积累了许多宝贵的经验和规律。然而，这些形式美的法则又并不是凝固不变的，艺术贵在创新，随着艺术实践的不断发展，形式美的法则也在不断变化和发展。艺术家们在自己的创作实践中，不断探索和寻找美的形式，从内容出发去选择最恰当的形式以加强艺术的表现力，从而使得艺术的形式美日益丰富和发展。就拿建筑艺术来说吧，自从古希腊罗马时代开始，人们就将毕达哥拉斯学派的"黄金分割"理论奉为建筑艺术形式美的法则，强调建筑物各个部分间的比例。如距今2400年的古希腊帕提农神庙，造型端庄，比例匀称，被视为古希腊神庙的典范。这座神庙独特的柱列、完美的立面比例，反映出古希腊人对建筑形式美的刻意追求。

[1] 北京大学哲学系美学教研室编：《中国美学史资料选编》上册，第190页。
[2] 转引自北京大学哲学系美学教研室编：《西方美学家论美和美感》，第145页。

随着大工业生产的发展和建筑艺术的突飞猛进，建筑师们都扬弃了传统的形式美法则，坚决反对在艺术形式美上的整齐划一，提倡建筑艺术形式美的探索和创新。在澳大利亚悉尼市的海湾上，1973年建成了一座闻名于世的悉尼歌剧院。这座历时15年、耗资上亿美元的建筑，刻意追求造型美，设计十分独特。它远看像是一支迎风扬帆的船队，近看又像是一组巨大的贝壳雕塑，也像一朵巨大的白荷花，作为著名的环境艺术或有机建筑的典型作品，与周围的海水融为一体。整个建筑物包括巨大的歌剧厅、音乐厅、餐厅、排演厅和展览厅等。它造型的奇妙之处，不仅在于建筑物的四面富于艺术感染力，而且屋顶也精心设计为十分漂亮的第五个"立面"，供人从空中或周围的高层建筑上观赏。悉尼歌剧院这种奇异独特、别具匠心的造型美，使之成为世界现代建筑的一个瑰宝，吸引了千千万万的游览者，成为澳大利亚整个国家的象征。

当然，艺术的形式美，不能脱离艺术的内容美，因为艺术的形式美在于它生动鲜明地体现出内容。这方面，中外艺术家们有过更多的论述。如刘勰在《文心雕龙》中强调："故情者文之经，辞者理之纬；经正而后纬成，理定而后辞畅，此立文之本源也。"[1] 他认为，形式应当服从于内容，真正的艺术美不在辞藻的华丽，而在于确切生动地表现内容。顾恺之的"以形写神"，要求画家抓住人物的典型特征，表现人物的内在精神。王维更进一步认为，"凡画山水，意在笔先"，强调画山水草木同画人物一样，也必须显示出对象的内在精神来。黑格尔美学的核心是"美是理念的感性显现"，认为艺术美的本质在于感性形式体现出理性内容。罗丹认为："一幅素描或色彩的总体，要表明一种意义，没有这种意义，便一无美处。"[2] 事实上，上面提到的建筑艺术中的两个例子，在它们独特的造型美中也蕴含着时代的内容。帕提农神庙鲜明地体现出盛行于古希腊时代的"美就是和谐"的美学理想，也就是后来德国启蒙运动学者温克尔曼所说的"希腊艺术杰作的优点在于高贵的单纯和静穆的伟大"。此外，帕提农神庙既是为保护神雅典娜建造的，也是平民百姓欢庆节日的庙宇；它既是神庙，又

[1] 北京大学哲学系美学教研室编：《中国美学史资料选编》上册，第201页。
[2] 〔法〕罗丹口述，葛赛尔记：《罗丹艺术论》，沈琪译，第52页。

处处表明人的存在。它是雅典的奴隶主民主制度下的产物，集中体现出这个时代和这个民族的社会背景。与之相反，悉尼歌剧院却是当代艺术与现代科技相结合的产物，它的建立标志着在现代工业社会中建筑技术和建筑材料已经达到了很高的水平。从美学追求来看，悉尼歌剧院这一建筑作品具有鲜明突出的个性，它的设计师丹麦建筑家约翰·伍重强调现代建筑应当从属于自然环境，崇尚"有机建筑"理论，认为建筑应与周围环境有机融合在一起，仿佛是自然而然"生长"出来的一样。在海滩上设计建造的悉尼歌剧院，远远望去，似万顷碧波中的片片白帆，又如荷花盛开，充满浪漫的诗情画意。这些例子都从一个侧面说明，艺术的审美性是内容和形式的完美统一。

第二章
艺术的起源

第一节 中外艺术史上关于艺术起源的五种观点

在人类社会发展历史中,艺术最初究竟是怎样产生的?自古以来,人们就试图回答这个问题。关于艺术起源的问题,曾经被人们称为发生学的美学,就是要研究和探讨艺术产生的原因与过程。

艺术确实有着极其漫长的发展历史,考古发现,人类最初的艺术活动始于上万年前的冰河时期。由于年代的悠久遥远,艺术起源的问题蒙上了一层神秘的色彩。就拿美术史来讲,过去美术史教科书上提到人类最早的美术作品,便是西班牙阿尔塔米拉洞穴的野牛画,距今约有2万年的历史。但是,1997年考古学家在澳大利亚发现了距今7万年的岩画,人类的美术史一下子被向前推进数万年。相信随着考古新成果的不断涌现,人类艺术史可能比人们想象的还要漫长久远。早在人类社会发展的初期,处于蒙昧时期的人类就开始试图用神话传说来解释艺术的起源。于是,西方出现了文艺女神缪斯的神话,中国出现了夏禹的儿子启偷记天帝的音乐并带回人间的传说。

人类进入文明社会后,随着物质生产和精神生产的不断发展,尤其是艺术的日益繁荣,历代哲学家、美学家和文艺理论家们对艺术起源问题从理论上进行了种种探索,形成了许多不同的观点,产生了许多不同的体系。在过去关于艺术起源的众多观点中,影响较大的主要有以下五种。

一、艺术起源于"模仿"

在关于艺术起源问题的理论探索中,或许这算是最古老的一种说法。早在两千多年前,古希腊哲学家德谟克利特就认为艺术是对自然的"模仿",他说:"从蜘蛛我们学会了织布和缝补;从燕子学会了造房子;从天

鹅和黄莺等歌唱的鸟学会了唱歌。"[1] 在他之后的古希腊哲学家亚里士多德更进一步认为模仿是人的本能。亚里士多德指出：所有的文艺都是"模仿"，不管是何种样式和种类的艺术，"这一切实际上是摹仿，只是有三点差别，即摹仿所用的媒介不同，所取的对象不同，所采的方式不同"[2]。他认为，由于"摹仿所用的媒介不同"，而有不同种类的艺术，如画家和雕塑家是用颜色和线条来模仿，诗人、戏剧演员和歌唱家则是用声音来模仿。由于模仿"所取的对象不同"，因而形成了悲剧和喜剧，他认为喜剧总是模仿比我们今天的人坏的人，悲剧总是模仿比我们今天的人好的人。由于模仿"所用的方式不同"，才出现了史诗、抒情诗和戏剧的差别。因此，亚里士多德强调，所有的艺术都起源于对自然界和社会现实的模仿。他正是以模仿论为基础建立起自己的诗学体系，并以此来解释艺术的起源和本质。

这种关于艺术起源于"模仿"的理论，具有一定的合理之处。因为早期的人类艺术，特别是原始艺术中，"模仿"占有相当大的比例。西班牙阿尔塔米拉洞穴中发现的史前壁画上，有20多个旧石器时代动物的形象，其中包括野牛、野猪、母鹿等，这些动物形象被描绘得非常逼真、生动，有正在跑的，有已经受了伤的，也有被追赶而陷于绝境的，显然都是对现实生活中动物各种神情姿态的模仿和记录。中国古代认为音乐也是由模仿现实生活中的自然音响而来，《管子》中讲道：音乐是模仿动物的声音而来的，"宫商角徵羽"五声中，"凡听宫，如牛鸣窌中。凡听商，如离群羊"，等等。对于原始艺术来说，"模仿"确实是一种极其重要的手段。此外，这种说法也肯定了艺术来源于客观的自然界和社会现实，其中包含着朴素唯物主义的观点，具有进步的和合理的内容。

但是，这种说法只是触及了事物的表面，而没有揭示事物的本质。在生产力如此低下的情况下，原始人花费如此多的精力去绘制野牛、野猪，绝不是单纯地为模仿而模仿。对于原始艺术来说，"模仿"更多的是一种手段，而不是目的。正如鲁迅所说："画在西班牙的亚勒泰米拉（Altamira）洞里的野牛，是有名的原始人的遗迹，许多艺术史家说，这正是'为艺术

[1] 伍蠡甫主编：《西方文论选》上卷，上海译文出版社1988年版，第5页。
[2] 同上书，第51页。

的艺术',原始人画着玩玩的。但这解释未免过于'摩登',因为原始人没有十九世纪的文艺家那么有闲,他画一只牛,是有缘故的,为的是关于野牛,或者是猎取野牛,禁咒野牛的事。"[1] 此外,这种说法还把"模仿"归结于人的本性,没有找到"模仿"背后的创作意图,因此,未能说明艺术产生的根本原因。

二、艺术起源于"游戏"

这种说法主要是由18世纪德国哲学家席勒和19世纪英国哲学家斯宾塞提出来的,后来的艺术史家曾把艺术起源的这种说法称为"席勒-斯宾塞理论"。这种理论在19世纪末和20世纪初曾经被许多人所信奉。

这种说法认为,艺术活动或审美活动起源于人类所具有的游戏本能,它表现在两个方面,一方面是由于人类具有过剩的精力,另一方面是人将这种过剩的精力运用到没有实际效用、没有功利目的的活动中,体现为一种自由的"游戏"。席勒在他著名的《美育书简》中指出,人的"感性冲动"和"理性冲动",必须通过"游戏冲动"才能有机地协调起来。他认为,人在现实生活中,既要受自然力量和物质需要的强迫,又要受理性法则的种种约束和强迫,是不自由的;人只有在"游戏"时,才能摆脱自然的强迫和理性的强迫,获得真正的自由,也就是说,只有通过"游戏",人才能实现物质与精神、感性与理性的和谐统一。因此,人总是想利用自己过剩的精力,来创造一个自由的天地。席勒以动物为例来说明"游戏"是与生俱来的本能,他说:"当狮子不受饥饿所迫,无须和其它野兽搏斗时,它的剩余精力就为本身开辟了一个对象,它使雄壮的吼声响彻荒野,它的旺盛的精力就在这无目的的使用中得到了享受。"[2] 席勒进一步认为,人的这种"游戏"本能或冲动,就是艺术创作的动机。在这种无功利、无目的的自由活动中,人的过剩精力得到了发泄,从而获得快乐,亦即美的愉快的享受。

后来,斯宾塞又进一步发挥和补充了这种说法。他认为,人作为高等动物,比起低等动物来有更多的过剩精力。艺术和游戏,就是人的这种过剩精力的发泄。斯宾塞强调,"游戏"的主要特征是没有实际的

[1]《鲁迅全集》第6卷,人民文学出版社2005年版,第89—90页。引文中的"亚勒泰米拉"即"阿尔塔米拉"。
[2]〔德〕席勒:《美育书简》,徐恒醇译,中国文联出版公司1984年版,第140页。

功利目的，它并不是维持生活所必需的活动过程，而是为了消耗肌体中积聚的过剩精力，并在自由地发泄这种过剩精力时获得快感和美感。因此，人的审美活动和艺术活动，从实质上来讲，无非也是一种"游戏"，美感就是从"游戏"中获得发泄过剩精力的愉快。后来，另一位从心理学观点出发去研究美学的德国学者谷鲁斯，对这种观点又进行了修改和补充。谷鲁斯认为，"游戏"并不是完全没有实际的功利目的，而是在轻松愉快的游戏活动中，不知不觉地在为将来的实际生活做准备或做练习。谷鲁斯举例说，小猫追逐滚在地板上的线团的游戏，是练习捕捉老鼠；小女孩喜欢抱着木偶玩游戏，是练习将来做母亲；小男孩聚集在一起玩打仗的游戏，是练习作战本领和培养勇敢精神；等等。

显然，艺术起源于"游戏"的说法中，含有一些有价值的成分。首先，这种说法肯定了人们只有在不为生活所迫，也就是只有在满足了衣食住行的基本物质生活需要的条件下，才可能有过剩的精力来从事"游戏"，即艺术活动和审美活动。事实上，在人类漫长的发展历史中，只有当物质生产达到了一定的水平，也就是能够维持人的生命和种族的延续时，才有可能从事精神生产，也才会有艺术的诞生。其次，这种说法将艺术和"游戏"联系在一起，在某种程度上也揭示出了艺术的部分特殊性。例如，艺术和"游戏"一样，它们与人们实际生活中的物质需要相距甚远，而是主要为了满足人们的精神需要，都是超功利的。应当承认，"游戏"是人的天性，人在闲暇时间里需要游戏和娱乐，使身心得到愉悦与轻松，今天无数年轻人沉迷于电脑游戏就是一个明显的例子。从这个角度来讲，"游戏"是人的生理需要与心理需要。

但是，艺术起源于"游戏"的说法，仅仅从生物学或心理学的角度出发，仍然未能揭示出艺术产生的最终原因。尤其是这种说法把"游戏"看作人和动物共有的本能，更是错误的论断，因为艺术活动与审美活动仅仅属于人类社会所专有。事实上，动物的"游戏"可以归结为过剩精力的发泄，而人的"游戏"则是为了精神需要的满足，二者之间有着严格的区别。人的"游戏"是以使用工具的物质生产活动为基础，并且具有了超越动物性的情感和想象等社会内容，成为一种具有符号性的文化活动。正是人的社会实践活动，使得人类和动物界真正区分开来。而艺术起源于"游戏"的说法脱离了人类的社会实践，所以仍然不能揭开艺术诞生的真正奥秘。

三、艺术起源于"表现"

这种说法在东西方都有着悠久的历史，如汉代的《毛诗序》中就讲到"情动于中而形于言，言之不足故嗟叹之，嗟叹之不足故永歌之，永歌之不足，不知手之舞之，足之蹈之也"[1]。19世纪后期以来，艺术起源于"表现"的说法，在西方文艺界具有较大的影响，完全可以说，西方现代主义文艺思潮的主要理论基础，就是强调艺术应当"表现自我"。

系统地以理论方式提出这种说法的应当首推意大利美学家克罗齐。克罗齐生活在19世纪末、20世纪初，他的美学思想的核心是"直觉即表现"。从这一美学思想出发，克罗齐认为艺术的本质是直觉，直觉的来源是情感，直觉即表现，因而，艺术归根结底是情感的表现。克罗齐还认为，表现作为心灵过程是在心灵中完成的，真正的艺术活动只能在艺术家的心灵中完成，艺术家没有传达他心灵中作品的必要。他强调，艺术既不是功利的活动，也不是道德的活动，艺术甚至也不能分类。因为在他看来，一切艺术无非都是情感的表现而已。在他之后，英国史学家科林伍德对克罗齐的"表现说"作了进一步的详尽发挥。科林伍德认为，艺术不是再现和模仿，更不是单纯的游戏，巫术虽然与艺术关系密切，但巫术实质上是达到预定目的的手段，"巫术的目的总是而且仅仅是激发某种情感"[2]。他举例说：一个部落在将要和它的邻居打仗之前先跳战争舞，目的在于逐步激起好战的情感，部落的战士们跳着跳着这种舞蹈，就激发起战斗的情感来，并且坚信自己是不可战胜的了。因此，科林伍德认为，只有表现情感的艺术才是所谓"真正的艺术"，艺术就是艺术家的主观想象和情感的表现。

应当承认，这种理论在西方美学界和艺术界具有一定的渊源和影响。在此之前，俄国著名作家列夫·托尔斯泰就认为艺术起源于传达感情的需要。他说："一个人为了要把自己体验过的感情传达给别人，于是在自己心里重新唤起这种感情，并用某种外在的标志把它表达出来——这就是艺术的起源。"[3] 在此之后，美国当代美学家苏珊·朗格从符号学美学出发，进一步认为艺术是人类情感的符号形式的创造，艺术品就是人类情感的表

[1] 北京大学哲学系美学教研室编：《中国美学史资料选编》上册，第130页。
[2]〔英〕罗宾·乔治·科林伍德：《艺术原理》，王至元、陈华中译，中国社会科学出版社1985年版，第67页。
[3] 伍蠡甫主编：《西方文论选》下卷，上海译文出版社1988年版，第442页。

现性形式。朗格认为，只有人才能制造符号和使用符号，从原始民族的仪式到文明社会的艺术，无非都是人所制造和使用的符号，只不过艺术符号不同于其他任何符号，因为艺术是人类情感的符号。她认为，艺术是情感的表现，艺术活动的实质就在于创造表现人类情感的符号形式。

毫无疑问，艺术确实要表现情感，艺术家确实是通过自己的作品向他人、向社会表现自己的思想和情感。但是，把艺术的起源归结为"表现"，脱离开人类的社会实践，脱离原始社会生产力低下的实际情况，仍然是把现象当作本质，把结果当作原因，同样不能科学地阐明艺术的起源问题。

四、艺术起源于"巫术"

20 世纪以来，西方关于艺术起源问题的研究中，过去一些盛行的理论如艺术起源于"模仿"、艺术起源于"游戏"、艺术起源于"表现"等，都被看作过时的理论，不再受到重视。而艺术起源于"巫术"的理论，在西方学术界越来越受到欢迎，至今仍然占据优势，成为西方在艺术起源问题上影响最大的一种理论。今天在西方大学课堂上，关于艺术起源讲得最多的就是"巫术说"。

在 19 世纪末、20 世纪初，艺术起源于"巫术"的理论逐渐兴起，影响越来越大。英国著名人类学家爱德华·泰勒在他的《原始文化》一书中，最早提出艺术起源于"巫术"的理论主张。他认为，原始人思维的方式同现代人有很大的不同，对原始人来说，周围的世界异常陌生和神秘，令人敬畏。原始人思维的最主要特点是万物有灵。山川草木、鸟兽虫鱼，在原始人看来都是有灵的，并且都可以与人交感。人类学家们发现，从现代残存的原始部落中，确实可以找到大量人与动物交感的现象。在考古学中也发现，许多史前洞穴中的动物遗骨，都被堆放得整整齐齐、叠置有序，这样的精心堆放，意味着原始人对自己猎食的动物怀有敬畏之情，通过这样的仪式，在食完兽肉后，对野兽之灵表示惋惜和敬意。另一位英国著名人类学家弗雷泽在他的名著《金枝》一书中，更是认为原始部落的一切风俗、仪式和信仰，都起源于交感巫术。弗雷泽认为，人类最早是想用巫术去控制神秘的自然界，这显然是办不到的；于是，人类又创立了宗教来求得神的恩惠；当宗教在现实中也被证明是无效时，人类才逐渐创立了各门科学，以此来揭示自然界的奥秘。

江苏连云港
将军崖岩画

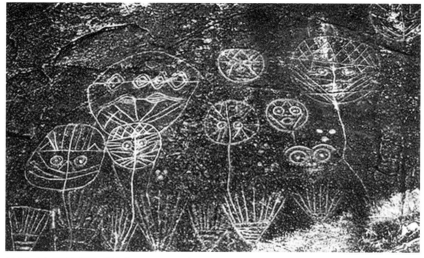

江苏连云港将军崖岩画，距今约 4000—10000 年

考古发现，早期的造型艺术确实与巫术有关。我国现存最早的岩画，是江苏省连云港市郊锦屏山的将军崖岩画。这处岩画属于新石器时期，距今已有约 4000—10000 年，主要内容为人面、兽面、农作物以及各种符号。在近十个人面像中，基本上都有一条线向下通到禾苗、谷穗等农作物的图案上，中间杂以许多似为计数的圆点符号，反映出我国古代先民对土地的崇拜和依赖。这幅反映农业部落社会生活的岩画，体现出与原始巫术的深刻联系。此外，欧洲发现的大量史前洞穴壁画，则体现出狩猎部落的生活，往往也具有某种神秘的巫术目的。例如，大多数史前洞穴壁画都是在洞穴的深处，在这样黑暗的洞穴深处画画，显然主要不是为了欣赏，而是带有某种神秘的巫术目的。尤其是某些洞穴中的壁画，考古学家们发现曾先后被原始人画过三次之多，据推测这是由于第一次作画后，狩猎者捕获了猎物，于是又回到这个灵验的地方来再次作画。显然，这些洞穴壁画具有明显的巫术动机。

原始歌舞与巫术也有着密切的联系。美国著名美学家托马斯·门罗在《艺术的发展及其他文化史理论》一书中指出，原始歌舞常常被原始人用来保证巫术的成功，祈求下雨就泼水，祈求打雷就击鼓，祈求捕获野兽就扮演受伤的野兽，等等。艺术史学家希尔恩在《艺术的起源》一书中，也详细介绍了原始舞蹈与交感巫术的联系。希尔恩认为："当北美印第安人，或卡菲尔人，或黑人在表演舞蹈时，这种舞蹈全部都是对狩猎活动的模

仿……这些模仿有着一种实践的目的，因为世界上的所有猎人都希望能把猎物引入自己的射程之内，按照交感巫术的原理，这是可以通过模仿来办到的。因此，一场野牛舞，在原始人看来就可以强迫野牛进入猎人的射击距离之内来。"[1]

我们认为，艺术的产生最初确实是与巫术有密切联系的，但艺术起源于"巫术"的理论又并不十分准确，因为原始时代的巫术活动是直接和当时原始人类的生产劳动密切联系在一起的。就拿上述例子来讲，将军崖岩画反映出我国古代原始农业部落的生活，而欧洲史前洞穴壁画则体现出原始人的狩猎生活。科林伍德在他的《艺术原理》一书中认为："巫术"一词通常根本没有明确的含义，它常被用来表示原始社会中某种实用的倾向或某些实际的活动，"可是巫术与艺术之间的相似是既强烈而又切近的，巫术活动总是包含着象舞蹈、歌唱、绘画或造型艺术等活动"[2]。毫无疑问，对于艺术的起源来讲，这种作为原始文化的图腾歌舞、巫术仪式曾经延续了一个非常长的历史时期。这些原始的艺术活动虽然具有明显的巫术动机或巫术目的，但归根结底还是离不开人类的实践活动，尤其是物质生产活动。在原始社会生产力低下和人类早期认识水平低下的情况下，人们无法把握自身，更无法支配自然界，于是原始人便寄托于巫术，使得巫术与原始社会的日常生活和生产劳动都有了密切的联系。因此，关于艺术的起源尽管有上述种种说法，但最终还是应当归结于人类的社会实践活动。

五、艺术起源于"劳动"

新中国成立以来，尤其是20世纪80年代改革开放之前，在我国文艺理论界占据绝对主导地位的理论，是认为艺术起源于生产劳动的理论。

在欧洲大陆，自19世纪末叶以来，人类学家与艺术史学家中，就广为流传艺术起源于"劳动"的理论。希尔恩在《艺术的起源》中就曾经列出专章来论述艺术与劳动的关系。俄国的普列汉诺夫在1900年完成了专著《没有地址的信》，通过对原始音乐、原始舞蹈、原始绘画的分析，以大量人种学、民族学、人类学和民俗学的文献证明，系统地论述了艺术的

[1]〔芬兰〕希尔恩:《艺术的起源》，1900年英文版，第11页。
[2]〔英〕罗宾·乔治·科林伍德:《艺术原理》，王至元、陈华中译，第67页。

起源及其发展问题,并且得出了艺术发生于"劳动"的观点。普列汉诺夫明确表示赞同毕歇尔的看法:"在其发展的最初阶段上,劳动、音乐和诗歌是极其紧密地互相联系着的,然而这三位一体的基本的组成部分是劳动,其余的组成部分只有从属的意义。"[1] 普列汉诺夫进一步指出:"劳动先于艺术,总之,人最初是从功利观点来观察事物和现象,只是后来才站到审美的观点上来看待它们。"[2]

艺术起源的问题和人类起源的问题紧紧联系在一起。因为,只有人类才有艺术,探讨艺术的起源,实质上就是探索早期人类为什么创造艺术和他们怎样创造了艺术。

考古材料证明,人类在地球上出现估计已有了300万年以上的历史。但是,人类的历史和整个地球漫长的历史比较起来真是微不足道。打个形象的比喻,如果把从地球形成之时算起直到现在的漫长历史比作一个昼夜的话,人类在地球上出现,只不过是这一个昼夜24小时的最后3分钟。考古学和人类学的研究,以及近百年来世界各地所发现的古人类化石和石器时代的遗物,都不断证明劳动在从猿到人进化过程中的重要意义。恩格斯指出:"首先是劳动,然后是语言和劳动一起,成为两个最主要的推动力,在它们的影响下,猿的脑髓就逐渐地变成了人的脑髓。"[3] 正是由于劳动,才使人从自然界分离出来,形成了与动物不同的生存方式。物质生产劳动是人类最基本的实践活动,原始人经过了数百万年的劳动实践,才逐渐锻炼出灵巧的双手和高度发达的头脑,形成了人的各种感觉器官,形成了人所特有的感觉能力和思维能力,并且逐渐形成了相互之间表达思想感情的语言。从这种意义上讲,劳动创造了人本身。

劳动创造了人,也为艺术的产生提供了前提。劳动中工具的制造有着特殊的重要意义,它的出现标志着从猿到人过渡阶段的结束,也标志着人类文化的起源。制造工具这一点,最鲜明地体现了人类有意识、有目的的活动,从工具造型的演变上可以充分看出人类自由创造的特性,也可以看出实用价值先于审美价值、艺术产生于非艺术这样一个漫长的历史演进

[1] 〔俄〕普列汉诺夫:《论艺术》(《没有地址的信》),曹葆华译,生活·读书·新知三联书店1973年版,第36页。
[2] 同上书,第93页。
[3] 《马克思恩格斯选集》第3卷,人民出版社1972年版,第512页。

过程。考古学家发现，在距今约 70 万年前的旧石器时代北京猿人居住的周口店山洞口，遗存下来的基本上都是十分粗糙的打制石器，在外形上和天然石块的差别并不明显。但无论这些石器多么粗糙，作为早期人类的工具，它们毕竟体现出人类自觉的、有意识的、有目的的创造活动。距今约 6000 年前的新石器时代西安半坡村的石器，都是比较精致的磨制石器了，常见的有斧、凿、锛等，这些磨制石器不但提高了实用效能，而且在造型上具有了对称均衡、方圆变化等美的特征，这些感性形式的出现在美的历程中具有重要的意义。特别是新石器时代晚期遗物山东大汶口出土的玉斧，更具有明显的审美特性，它不但加工精致、造型美观，而且这些美的感性形式具有了更多的独立意义，因为这种玉斧虽然保留了工具的形式，但它主要不是用于生产劳动，而是一种权力或神力的象征品了。陶器的演变也可以说明这一漫长的历史演进过程。最初的陶器是原始人用来盛水和盛粮食的，它作为生活用品，制作时首先考虑实用目的。但是到了后来，原始人在制作陶器时自觉地运用形式美的法则，在陶器的造型和装饰上体现出更多的自由创造和想象的成分，如黄河流域的仰韶、马家窑等文化遗址出土的彩陶制品，大都有鱼纹、鸟纹、蛙纹、花纹等动植物图形，有的还出现了从生活与自然中提炼概括出来的几何图形的纹饰，表明人类越来越按照美的规律来造物。

在生产劳动实践中，人类各种感觉器官与感觉能力也不断发达，人开始有能力进行愈来愈复杂的活动，完成了一个异常漫长的自然身心的"人化"过程，形成了人类的文化心理结构，其中包括人的审美心理结构。例如，原始民族喜欢红色一类的强烈色调，山顶洞人在他们同伴的尸体旁撒上矿物质的红粉，山顶洞人装饰品的穿孔几乎也都是红色，因为它们都用赤铁矿染过，虽然这是出于某种原始巫术仪式的需要，但毕竟表明，红色的感性形式中积淀了社会内容，红色引起的感性愉快中积淀了人的想象和理解，或许原始人从红色想到了与他们生命攸关的火，或许想到了温暖的太阳，或许想到了生命之本的鲜血，反映出主体文化心理结构的形式。所以说，生产劳动实践创造了艺术的主体——人，为艺术的产生创造了前提。

应当承认，虽然物质生产劳动是艺术起源的根本原因，但是，艺术的产生却不能简单地完全归结为劳动。从劳动到艺术的诞生，曾经经过了

巫术仪式、图腾歌舞等中间阶段,并且是一个相当漫长的历史阶段,最后才诞生了纯粹审美意义上的艺术。对于刚刚脱离动物界的原始人来讲,他们的认识能力十分低下,对许多自然现象都感到十分神秘,不可理解。可怕的大自然使原始人产生了巨大的恐惧心理和敬畏意识,原始思维的基本原则是"互渗律",它的核心是"万物有灵",于是,原始自然宗教便应运而生。考古发现,这种自然宗教普遍地存在于一切原始人之中,不光山顶洞人在同伴尸体旁撒有红色铁矿粉粒,远在欧洲的尼安德特人墓葬发掘表明,其遗骸周围同样撒有红色碎石片,年代比山顶洞人还早。古人类学家认为,原始人的这种方式,可能表示给死者以温暖,期望死者获得再生,因为他们认为红色是血与生命的代表,是火与温暖的象征。在原始社会中,原始宗教就是这样与原始文化彼此不分、混沌为一。原始的巫术仪式、图腾崇拜等,更是与原始艺术彼此融合、难以区分。"原始艺术中也大量记录了原始宗教的产生。法国南部拉塞尔山洞发现了一尊二百万年前创作的浮雕,刻着一个右手拿着牛角的妇女,艺术史家和人类学家认为这是表现她在主持某种与狩猎有关的宗教仪式。"[1]

毫无疑问,从艺术发生学的观点来看,生产劳动显然是艺术起源的根本原因。但是,艺术起源又是一个十分复杂的问题,它很可能是多因的,而并非单因的,是多元的,而不是单一的。艺术是人类创造的特定精神文化现象,我们应当从多个方面、从更加深入的层面去考察和探究它的根源。

第二节　艺术起源的第六种看法:多元决定论

关于艺术起源的问题,除了上面提到的"模仿说""游戏说""巫术说""表现说""劳动说"等五种具有较大影响的理论外,还有其他许多说法。应当承认,这些说法都从某一个角度或某一个侧面探讨了艺术的产生,有助于揭示艺术起源的奥秘。何况这是一个距今年代久远的复杂问题,本身也需要从多元的途径和方法来进行探索。在艺术诞生的最初阶段,艺

[1] 马德邻、吾淳、汪晓鲁:《宗教,一种文化现象》,上海人民出版社1987年版,第17页。

术可能本来就是由多种多样的因素促成的，因此，在追溯它得以产生的原因时不能不带有多元论的倾向。至于各门原始艺术形式的出现，更是难以归结为某种单一的原因。因而，在艺术的起源问题上，出现这样许许多多种说法就不奇怪了。正是在以上五种说法的基础上，我们提出了关于艺术起源的第六种说法，即"多元决定论"（overdetermine）。

"多元决定论"的理论基础，可以追溯到法国著名结构主义学者阿尔都塞。阿尔都塞的理论研究范围相当广泛，尤其是他将结构主义符号学与精神分析学结合起来，用于研究马克思主义关于经济基础和上层建筑的理论，用于意识形态批评研究，在西方学术界产生了重要影响。阿尔都塞认为社会的发展不是一元决定的，而是多元决定的，进而提出了多元决定的辩证法。在此基础上，阿尔都塞提出了"多元决定论"，认为任何文化现象的产生，都有多种多样的复杂原因，而不是由一个简单原因造成的。

显而易见，对于艺术的起源这样复杂的问题来讲，恐怕更不能用单一的原因去解释。在原始社会，原始生产劳动、原始宗教（巫术）、原始艺术（图腾歌舞、原始岩画等）等等，几乎很难区分开来，它们共同组成了原始社会人类的实践活动。原始人类从事的实践活动，可能既是巫术活动，又是艺术活动，同时也具有生产劳动的性质。艺术史学家希尔恩就认为，艺术本身就是一种综合性现象，因此，研究艺术的起源必须结合社会学、人类学、心理学等多学科的相关知识，采取综合研究方法，才能真正揭示艺术起源的奥秘。在其代表作《艺术的起源》一书中，希尔恩详细阐述了关于艺术起源多元化的看法。

正因为如此，我们旗帜鲜明地提出了关于艺术起源的第六种观点，也就是"多元决定论"。自从本书首次提出关于艺术起源的"多元决定论"以来，这个观点已经得到越来越多的专家和学者的认可。总而言之，我们完全有理由认为，在人类漫长的原始社会进程中，原始文化、原始生产劳动、原始宗教、原始艺术互相融合在一起，延续了相当长的一个历史时期。从这种意义上讲，艺术的起源应当是一个相当漫长的历史过程。在这个漫长的历史过程中，原始人类模仿自然的本能（"模仿说"）、表现情感的需要（"表现说"）、游戏的需要（"游戏说"）渗透其中，尤其是对于原始人类来讲更为重要的原始巫术（"巫术说"）与原始生产劳动（"劳动说"），更是在其中发挥了决定性的作用。在这个漫长的历史过程中，人们

现在所理解的纯粹意义上的艺术才逐渐开始独立出来。

事实上,原始的自然宗教和巫术仪式等,仍然是人类在原始社会这一特定历史时期的实践活动,是人类文化发展的一个必经阶段。由于当时的生产力极端低下,人类的认识能力又十分不发达,使得原始人把巫术仪式作为认识自然、征服自然的工具。原始人在从事雕刻、绘画、舞蹈时,并不是为了审美,而是如同他们在进行种植、狩猎、采集一样,具有实用和功利的目的,是在从事一种认真的实践活动。所以我们说,艺术产生于非艺术,实用价值先于审美价值,艺术起源于人类社会实践的历史发展之中。

从"艺术"这个词的含义的历史演变中,也可以看出审美价值与实用目的、艺术生产与物质生产逐渐分化独立的漫长过程。"艺"字原写作"埶""蓺",在甲骨文中,它是人在种植的象形,象征着劳动技术。拉丁文中的"Ars"和英文中的"Art",原义也有技术的意思。可见,在东西方,艺术都同样起源于人类的实践活动,尤其是占主导地位的物质生产劳动。

无论是史前艺术遗迹的考古分析,还是对现代残存的原始部落艺术活动的分析,都在不同程度上证明了以劳动为前提、以巫术为中介,艺术起源于人类实践活动这一漫长悠久的历史过程。

由于年代遥远,史前艺术遗迹保存下来的大多是造型艺术。最早的史前图画和雕刻,主要是一些以粗糙轮廓表现的动物,以及一些抽象的符号图形等。19世纪以来,在法国和西班牙等国家发现了不少史前洞穴壁画,如著名的阿尔塔米拉洞穴、拉斯科洞穴等。在这些洞穴的史前壁画上已经出现了模仿得非常逼真生动的野牛、野马等动物形象,其中有仰角飞奔的鹿群,有垂死挣扎的野牛,有受伤奔逃的野马,还有向前俯冲的猛犸象,等等。十分有趣的是,有些动物致命的部位如心脏,在画上被特别标明,有的野牛身上带有被射中的箭头,有的野马身上有明显的砍痕。在这些动物形象的旁边还画有棍棒刀叉等狩猎工具,并且画有似乎是戴着兽头面具在跳跃的人形。许多艺术史学家从各种不同的侧面对这些洞穴壁画进行了解释。有的认为这是原始人在传达如何猎取动物的经验,也有的认为这是原始人利用巫术的禁咒作用来保佑狩猎成功,还有的认为这是表现了原始人猎获这些动物后的喜悦心情,等等。但不管怎么样,有一点是有共识的,即这些史前洞穴壁画必然与原始人的狩猎活动有关。

西班牙阿尔塔米拉洞穴野牛岩画

许多艺术史学家认为，舞蹈是原始社会中最重要的艺术，因为在几乎所有现代残存的原始部落里都可以发现舞蹈占有重要地位，并且总是和音乐、诗歌不可分割地结合在一起，也就是歌、舞、乐三者融为一体。对于舞蹈的起源，有的理论认为原始社会的舞蹈主要是模仿各种动物的动作和再现劳动生产的过程，他们以爱斯基摩人狩猎海豹的舞蹈为例，在这个原始狩猎舞蹈中，爱斯基摩人模仿海豹的一切动作，悄悄接近海豹后才突然发起攻击，捕获猎物。这种理论认为，原始舞蹈虽然带有一定游戏和娱乐的性质，但主要还是来源于原始人的劳动生活和生产斗争。更多的理论则认为，原始舞蹈主要是与祈祷祭礼或图腾崇拜有关。考察表明，世界各地的许多原始狩猎民族，在狩猎之前或狩猎之后，往往都要举行隆重的祭礼或仪式，以预祝或庆祝狩猎的成功。"甚至在农耕部族那里，巫术的舞蹈也依然存在。正如模仿狩猎的舞蹈被认为会有助于狩猎的成功一样，原始人也相信他们的舞蹈能鼓舞植物的生长。人类学家们在这方面提供了一个极为生动的说明：'例如，灌溉庄稼会真正使它生长；但是，野蛮人却不了解这一点，他错误地相信他的舞蹈会在庄稼中鼓舞起一种竞相争高的精神，并且诱使庄稼长得像他跳得一样高，于是，他就在靠近庄稼的地方跳舞。'"[1]

　　大量资料也表明，原始歌舞确实和原始人类的巫术崇拜活动有关。"舞的初文是'巫'。在甲骨文中，'舞''巫'两字都写作'夾'或'爽'，因此知道'巫'与'舞'原是同一个字。"[2]尤其是随着原始宗教观念的发展，出现了专职的巫师，这些巫师往往能歌善舞，在以祭祀为主要内容的原始舞蹈中起着组织者的作用，"甲骨文中有多老舞字样（《殷墟书契前编》）。据史家考证认为，多老可能是巫师的名字"[3]。1973年，青海大通县孙家寨出土的"舞蹈纹彩陶盆"，可说是对原始歌舞最生动的记录和写照。这个新石器时代彩陶盆的口沿一圈，画着三组（每组五人）舞蹈人平列手拉手在跳舞的形象，情绪热烈、动作优美，描绘也十分逼真。陶盆上的这些原始舞蹈者，头带发辫似的饰物，下体有反方向的尾巴似的饰物，有的研究者认为这些饰物具有重要的巫术作用，它们可能是一种

[1] 朱狄：《艺术的起源》，中国青年出版社1999年版，第212页。
[2] 常任侠：《中国舞蹈史话》，上海文艺出版社1983年版，第12页。
[3] 王克芬编著：《中国古代舞蹈史话》，人民音乐出版社1980年版，第8页。

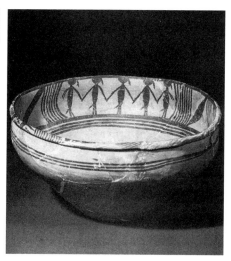

舞蹈纹彩陶盆，新石器时代后期

"兽尾"，狩猎者在原始舞蹈中装扮成野兽，期望通过舞蹈禁咒野兽，获得狩猎的成功；当然，另一些专家认为这是一个表现原始人生殖繁衍的舞蹈。这种原始舞蹈，很可能就像我国先秦时期的典籍《尚书》所记载的那样，所谓"击石拊石，百兽率舞"，就是指远古时人们敲击着石头伴奏，化装成各种野兽的形象在跳舞，在对动物的模仿中蕴藏着深刻的巫术仪式含义。在世界其他国家的考古中也发现了类似的情况，例如法国著名的"三兄弟"史前洞穴中，发现洞穴壁画上有一个男性舞蹈者形象，身上披着兽皮，头上戴着鹿角，腰上缠着长须和马尾，作舞蹈状，显然也是用舞蹈来实现狩猎中的巫术作用或图腾活动中的祈祷功能。

原始社会的歌、舞、乐三者具有极其密切的联系。从最早的乐器产生与发展的过程中，也可以发现音乐来自实践的线索。在狩猎时代，原始人的生产生活活动的主要内容就是狩猎活动，其产品就是所猎取的动物，因而最早的乐器往往都是用兽骨兽皮制成。我国迄今发现的最早的乐器，是河南贾湖遗址出土的骨笛，距今7800—9000年，用鹤类尺骨管制成，磨制精细，多为7孔。这些骨笛不仅能演奏传统的五声或七声调式乐曲，而且能演奏富含变化音的少数民族或外国乐曲。浙江余姚河姆渡遗址发现的距今约7000年的骨哨，也是用禽兽肢骨制成，骨哨中心是空的，面上有一至两个圆孔。考古学家们认为，骨哨是原始社会的吹奏乐器，它与原始人的狩猎生活有关，骨哨发出的声音可以用来诱捕禽鸟，但同时它又是原始的乐器，用于唱歌和跳舞的伴奏。世界上迄今为止发现的最早的乐器，被认为是在乌克兰境内发现的6支由长毛象骨骼制成的不同乐器，每支都能发出不同的声音。此外，考古材料和对残存原始部落的调查，还发现了兽皮制成的鼓、鸟骨制成的笛子等等，这都说明音乐的产生和原始社会人的实践活动分不开。

神话常被当作文学最早的源头。作为人类共有的一种文化现象，原始神话普遍存在于世界各民族和各地区，尽管神话的内容大多神奇怪诞，但它仍然植根于原始社会人类的实践活动之中。神话的出现，一方面是由于原始社会中人们面对神秘的大自然，深深感到自己无能为力；另一方面，在原始思维中，远古人类又认为通过某种神秘的力量，可以征服恐怖的大自然。神话传说最鲜明地体现出原始思维、原始宗教、原始艺术互相融合的特征。中国远古神话中的燧人氏钻木取火、盘古开天辟地、女娲补天、夸父逐日，以及古希腊神话中的大量例子，都充分说明了早期人类只能借助想象力去解释周围的一切自然现象，并且试图通过想象力去征服周围的自然界。正如马克思所说："在野蛮期的初级阶段，人类的高级属性开始发展起来。……在宗教领域中发生了自然崇拜和关于人格化的神灵以及关于大主宰的模糊概念……想象，这一作用于人类发展如此之大的功能，开始于此时产生神话、传奇和传说等未记载的文学，而业已给予人类以强有力的影响。"[1]

综上所述，我们认为，艺术起源的第六种说法即"多元决定论"才是正确的结论。与此同时，我们也可以清楚地看出，艺术的产生经历了一个由实用到审美、以巫术为中介、以劳动为前提的漫长历史发展过程，其中也渗透着人类模仿的需要、表现的冲动和游戏的本能。艺术的产生虽然是多元决定的，但是，"巫术说"与"劳动说"更为重要。从根本上讲，艺术的起源最终应归结为人类的实践活动。事实上，巫术在原始社会中同样是人类的一种实践活动。对于原始人来说，巫术具有特殊的实用性，他们甚至认为巫术的作用远远大于工具，拥有巨大的威力。原始社会中的这种巫术仪式活动，同原始人的采集、狩猎等生产活动和社会群体交往活动融合在一起，形成了渗透到物质领域和精神领域各个方面的原始文化。正是在这种原始文化的土壤上，艺术才得以产生和发展起来。

[1]〔德〕马克思、恩格斯：《马克思恩格斯论文学与艺术》，陆梅林辑注，人民文学出版社1982年版，第256—257页。

第三章
艺术的功能与艺术教育

第一节 艺术的社会功能

如前所述,艺术是一种特殊的社会意识形态,艺术生产是一种特殊的精神生产,艺术作品具有独特的审美价值。虽然艺术对社会生活有着多方面的作用和影响,但归根结底,艺术生产是通过创造具有审美价值的艺术品来满足人的审美需要。艺术作为人类审美活动的最高形式,集中体现出人类的审美意识,凝聚和物化了人对现实世界(自然界和社会)的审美关系。

因而,在艺术生产活动中,艺术家通过艺术创作来表现和传达自己的审美意识和审美理想;读者、观众、听众则通过艺术欣赏来获得美感,并满足自己的审美需要。艺术这种特殊的社会意识形态,就是通过艺术创作—艺术作品—艺术欣赏这样一个艺术生产的全过程,来影响人的精神面貌和思想感情,最终对社会生活产生多方面的作用和影响。

中外古今的思想家和文艺家们,曾经从各种不同的角度来研究和分析艺术的作用和功能,发现艺术具有认知功能、教育功能、娱乐功能、智力开发功能、心理平衡功能等许多社会功能,苏联美学家甚至概括出艺术具有交际功能、启迪功能、预测功能、劝导功能等14种社会功能[1]。但是,我们认为,尽管艺术具有各种各样的社会功能,审美价值却是艺术最主要和最基本的特性。正是由于审美价值渗透在艺术的其他各种功能之中,艺术才具有自己独立存在的价值和意义,才具有与其他文化形态迥然不同的独特社会功能。虽然艺术具有认知功能,但艺术的审美认知功能与科学的认知功能迥然不同;虽然艺术具有教育功能,但艺术的审美教育功能与道德教育迥然不同;虽然艺术具有娱乐功能,但艺术的审美娱乐功能与其

[1] 参见〔苏〕列·斯托洛维奇:《审美价值的本质》,凌继尧译,中国社会科学出版社1984年版,第176页。

他类型的娱乐活动更是迥然不同。或者换句话讲,艺术作为人类的文化形态之一,之所以区别于哲学、宗教、道德、科学等其他文化形态,就是由于艺术始终把创造和实现审美价值来满足人的审美需要,作为自己最主要和最基本的功能。

所以,艺术作为人类审美意识的最高表现形式,它的多重社会功能始终是以审美价值为基础的,艺术的各种社会功能只有在审美价值的基础上才能够实现。例如,前面讲到的澳大利亚悉尼歌剧院,尽管它包括音乐厅、餐厅、展览厅等,具有多种实用功能,但正是它独特的造型美,使它成为当代世界建筑艺术中的一个优秀作品。可见,任何艺术品都必须具有审美价值,能够满足人的审美需要。艺术的各种社会功能,也只有在审美价值的基础上才能真正发挥作用。

艺术的具体社会功能有许多种,但主要的应当是审美认知作用、审美教育作用、审美娱乐作用这三种功能。

一、审美认知作用

艺术的审美认知作用,主要是指人们通过艺术鉴赏活动,一方面可以更加深刻地认识自然,另一方面也可以认识社会、认识历史、认识人生。早在先秦时期,孔子就讲过:"《诗》,可以兴,可以观,可以群,可以怨;迩之事父,远之事君;多识于鸟兽草木之名。"[1] 孔子这段话,除了强调文艺为维护儒家的政治、伦理道德服务外,也指出了文艺具有两方面的认识作用:一方面是文艺"可以观"风俗之盛衰,具有认识社会、历史的作用;另一方面是"多识于鸟兽草木之名",也就是文艺还具有认识自然现象、增长多方面知识的意义。

艺术确实具有这样两个方面的审美认知作用。首先,艺术对于社会、历史、人生具有审美认识功能。由于艺术活动具有反映与创造统一、再现与表现统一、主体和客体统一等特点,往往能够更加深刻地揭示社会、历史、人生的真谛和内涵,更能反映社会生活的深度和广度,并且常常是通过生动感人的艺术形象,给人们带来难以忘却的社会生活知识。正因为如此,马克思主义经典作家们历来重视艺术的审美认知作用。马克思在

[1] 北京大学哲学系美学教研室编:《中国美学史资料选编》上册,第14页。

评价19世纪英国作家狄更斯、萨克雷等人的作品时说,"他们在自己的卓越的、描写生动的书籍中向世界揭示的政治和社会真理,比一切职业政客、政论家和道德家加在一起所揭示的还要多"[1]。恩格斯在谈到巴尔扎克的社会小说《人间喜剧》时,认为从这里所学到的东西,"比从当时所有职业的历史学家、经济学家和统计学家那里学到的全部东西还要多"[2]。列宁把列夫·托尔斯泰的小说看成"俄国革命的镜子",因为这些作品深刻地表现了"俄国千百万农民在俄国资产阶级革命到来时所具有的思想和情绪"[3]。除了文学作品以外,其他艺术形式也都不同程度地存在着这种审美认知作用,例如,电影、电视、戏剧、绘画等艺术门类,都能够通过直观可视的艺术形象,将早已逝去的古代生活或难以见到的异国生活置于人们眼前,大大拓展了人们的视野,增加了人们对中外古今的社会生活的了解,为我们认识社会、历史、人生提供了极其宝贵的形象资料。艺术的这种审美认知作用可以突破时间和空间的局限,真是做到了"观古今于须臾,抚四海于一瞬"。

其次,对于大至天体、小至细胞的自然现象,艺术也同样具有审美认知作用。以电视艺术为例,专门以传播科学知识为主要内容的美国国家地理频道和探索频道等,之所以在全世界拥有大量观众,就是因为它们充分调动了电视的先进手段与艺术手法,将上至宇宙天体、下至地理生物的广博内容,以形象生动、趣味隽永的方式深入浅出地介绍给广大电视观众,使人们在欣赏电视精美画面的同时,不知不觉地学到许多科学文化知识。2001年中央电视台新开设的科教频道,也是以"教育品格、科学品质、文化品位"为宗旨,通过《走近科学》《探索发现》《科技之光》等众多内容丰富、制作精良的电视科教栏目和节目,传播和普及现代科学知识。有相当数量的学者甚至认为,在后工业社会里,艺术成为大众传播媒介的重要组成部分,使得艺术具有信息功能和交际功能,艺术的这种功能甚至比起普通语言来更富有特色。他们认为:"艺术的交际—信息功能可以使人们交流思想,有可能使人们研究时代久远的历史经验和地理遥远的民族经验……用舞蹈语言、绘画语言、建筑、雕塑、实用—装饰艺术语言交流思

[1] 杨柄编:《马克思恩格斯论文艺和美学》上册,文化艺术出版社1982年版,第470页。
[2] 《马克思恩格斯选集》第4卷,人民出版社1972年版,第463页。
[3] 《马克思、恩格斯、列宁、斯大林论文艺》,人民文学出版社1953年版,第89页。

想是比较通俗易懂的，比用语言交流更易于为其他国家和人民所接受。所以，艺术交流思想的可能性要比普通语言更加广泛，而且质量也更高。"[1]

当然，对艺术的认知功能也不能估价过高，在认识自然现象方面，艺术毕竟比不上物理、化学等自然科学；在认识社会、历史方面，艺术也不可能像社会学、历史学那样完备翔实地占有资料。

但是，艺术又具有自己独特的认知功能。这就是艺术的审美认知功能，它在帮助人们认识社会人生时，能够发挥其他社会科学、自然科学所不能代替的作用。由于艺术的认知作用是以艺术的审美价值为基础，在反映对象的本质特征时，又表现出艺术家对社会人生的理解和评价，在真实描绘生活细节时，还揭示出生活的本质规律，在反映客观世界的同时，也反映人的思想、情感、情绪、愿望等主观世界，使得艺术具有与自然科学和社会科学不同的特殊审美认知功能。艺术作品将生活真实升华为艺术真实，通过现象揭示本质，通过偶然揭示必然，通过个别显示一般，通过客观显示主观，使艺术的审美认知功能具有深刻的内涵。例如，我国古典小说的优秀代表作品《红楼梦》，以贾宝玉、林黛玉的爱情悲剧为主线，形象地展示出封建社会必然走向崩溃的历史趋势，具有广阔的社会背景。这部小说涉及当时的政治、经济、法律、文化、教育、宗教、道德等各方面错综复杂的矛盾冲突，读者不仅可以从中了解封建社会由盛而衰的历史过程，还可以了解到当时的社会风俗、生活方式，乃至饮食、医药、园林建筑等多方面的知识，堪称一部反映当时社会生活的形象的百科全书。

二、审美教育作用

艺术的审美教育作用，主要是指人们通过艺术欣赏活动，受到真、善、美的熏陶和感染，思想上受到启迪，实践上找到榜样，认识上得到提高，在潜移默化中，其思想、感情、理想、追求发生深刻的变化，从而正确地理解和认识生活，树立起正确的人生观和世界观。艺术的审美教育作用，在很大程度上是通过艺术作品，使读者、观众和听众感受与领悟到博大深厚的人文精神。

中外古今的思想家、教育家、艺术家都十分重视艺术的审美教作

[1]〔苏〕鲍列夫:《美学》，乔修业、常谢枫译，中国文联出版公司1986年版，第213页。

用。我国古代教育思想很重视艺术在道德修养方面的重要作用,孔子以"礼乐相济"的思想,创立了我国古代最早的教育体系,他以"六艺"(礼、乐、射、御、书、数)教授弟子,其中的乐就是诗、歌、舞、演、奏等的艺术综合体。孔子还明确提出"兴于《诗》,立于礼,成于乐"[1]。孔子认为,诗可以使人从伦理上受到感发,礼是把这种感发变为一种行为的规范和制度,而乐则陶冶人的性情和德行,也就是通过艺术,把道德的境界和审美的境界统一起来。虽然孔子强调艺术的教育作用,是为了维护崩溃中的奴隶制,但他确实看到了艺术感化人和陶冶人的重要作用。西方美学史上,早在古希腊时期,柏拉图就强调美育与德育的结合。柏拉图从奴隶主贵族的立场出发,认为《荷马史诗》以及悲剧、喜剧的影响都是坏的,原因是这些艺术作品使人的理智失去控制、情欲得到放纵,他提倡"理智"的艺术,特别强调音乐的教育作用。柏拉图的弟子亚里士多德也同样重视艺术的教育功能,并且比柏拉图前进了一大步。亚里士多德认为,理想的人格是全面和谐发展的人格,情感、欲望和理智一样,都是人性中固有的内容,同样有得到满足的权利,所以艺术应当具有三种功能,一是"教育",二是"净化",三是"快感",也就是说,艺术可以帮助人们获得知识、陶冶性情、得到快感。可以讲,对艺术的这种审美教育功能的重视,在中国和西方都延续了两千多年,具有重大的影响。

 艺术之所以具有审美教育作用,是因为艺术作品不仅可以展示生活的外观,而且能够表现生活的本质特征和本质规律,在艺术作品中又总是饱含着艺术家的思想感情,蕴含着艺术家对生活的理解、认识、评价和态度,渗透着艺术家的社会理想和审美理想,能够使欣赏者从中受到启迪和教育。例如,鲁迅先生的《呐喊》《彷徨》这两部小说集,收入了《狂人日记》《孔乙己》《药》《故乡》《阿Q正传》《祝福》等25篇小说,不但成功地塑造了孔乙己、闰土、阿Q、祥林嫂等一系列脍炙人口的典型人物形象,反映了从辛亥革命前后到第一次国内革命战争前夕的中国社会现实,同时也充分体现出鲁迅先生彻底地、不妥协地反帝反封建的"五四"时代精神,蕴藏着鲁迅先生对中国社会历史和民族命运的深刻思考,反映出鲁迅先生不屈不挠的顽强战斗精神。这些作品今天读来,仍然具有极大

[1] 北京大学哲学系美学教研室编:《中国美学史资料选编》上册,第12页。

的教育意义。艺术所具有的这种审美教育作用,往往是其他教育形式所无法取代的,具有独特的价值和意义。显然,艺术的审美教育作用不同于道德教育,更不同于其他类型的教育形式。这是因为艺术的教育功能是以审美价值为基础,具有美学的意义和艺术的魅力。前面讲到,在艺术创作活动中,艺术家采用了化"真"为"美"的方法,将生活真实升华为艺术真实,从而使得艺术的认识作用具有审美性。同样,由于在艺术创作活动中,艺术家采用了化"善"为"美"的方法,使艺术教育作用不同于普通的道德教育,而具有鲜明的审美教育的特点。艺术这种审美教育作用的特点,可以列举出许多来,但最主要的,应当是"以情感人""潜移默化""寓教于乐"三个特点。

艺术审美教育作用的第一个特点是"以情感人"。以情感人是艺术教育与其他教育之间最鲜明的区别。艺术作品总是灌注着艺术家的思想情感,通过生动感人的艺术描绘,作用于欣赏者的感情,使人受到强烈的感染和熏陶。所以,艺术的教育作用绝不是干巴巴的道德说教,更不是板着面孔的道德训诫,而是以情感人、以情动人,通过艺术强烈的感染性,使欣赏者自觉自愿地受到教育。1876年,当俄国大作家列夫·托尔斯泰在莫斯科音乐学院为他举办的专场音乐会上,听了柴可夫斯基的《D大调弦乐四重奏》的第二乐章,即《如歌的行板》后,感动得流下了眼泪。托尔斯泰说,在这首乐曲中,"我已经接触到忍受苦难的人民的灵魂深处"。因为《如歌的行板》作为柴可夫斯基前期的代表作品之一,产生于俄国社会经历重大变革和动荡的时代,在沙皇政府的专制统治下,这是政治和文化统治最黑暗的一个时期,柴可夫斯基在这部作品中,灌注了自己对于俄罗斯民族遭受苦难的深沉感情。所以,当托尔斯泰在倾听这首乐曲时,被深深打动,受到强烈的艺术感染,从这支曲子的旋律中感受到深刻而丰富的内涵,并为之而动情泪下。这个生动的例子充分表明,艺术具有以情感人的巨大力量。

《如歌的行板》

艺术审美教育作用的第二个特点是"潜移默化"。艺术作品对人的教育,常常是在毫无强制的情况下,使欣赏者自由自愿、不知不觉地受到感染,心灵得到净化。就拿爱国主义教育来说,伦理学在进行爱国主义教育时,首先要从理论上阐明什么是爱国主义,其次要从史料上分析爱国主义的历史演变过程,还要联系实际阐明为什么要提倡爱国主义,等等。而在

艺术作品中，从屈原《离骚》中"路漫漫其修远兮，吾将上下而求索"，到北朝民歌《木兰诗》中"万里赴戎机，关山度若飞"，从唐代诗人高适《燕歌行》中"汉家烟尘在东北，汉将辞家破残贼"，到杜甫《春望》中"国破山河在，城春草木深"，从南宋诗人陆游《示儿》中"王师北定中原日，家祭无忘告乃翁"，到文天祥《正气歌》中"当其贯日月，生死安足论"，这许许多多感情迸发、气势磅礴的诗篇，无不凝聚着强烈的爱国主义精神，体现出诗人忧国忧民的博大胸怀。这种强烈的感染力和冲击力，确实是其他社会意识形态所达不到的。应当说，在艺术作品这种长期潜移默化作用下而形成的思想情操，常常具有更强的稳固性和延续性，常常成为人生观、世界观中最核心的组成部分。

艺术审美教育作用的第三个特点是"寓教于乐"。这就是强调，应当把思想教育融合到艺术审美娱乐之中。关于这方面的内容，我们在下面还要介绍，这里不再多讲。

对于艺术的审美教育作用，同样有一个评价适度的问题，既不能忽视这种作用，也不能过分夸大。由于艺术的体裁门类不同，作品的题材、内容不同，作家、艺术家的创作方法、风格不同，艺术作品的审美教育作用也各不相同。对于山水诗、花鸟画、小夜曲、古典舞等艺术体裁来说，就没有必要从中去寻找思想深度和历史高度，它们对人的教育和熏陶，往往是一种情绪的感染和影响。

三、审美娱乐作用

艺术的审美娱乐作用，主要是指通过艺术欣赏活动，使人们的审美需要得到满足，获得精神享受和审美愉悦，愉心悦目、畅神益智，通过阅读作品或观赏演出，使身心得到愉悦和休息。物质产品是为了满足人们生存的需要，精神产品则是为了满足人们心灵的需要。艺术作为一种特殊的精神产品，能够给人们带来审美的愉悦和心理的快感。

事实上，日常生活中绝大多数人进电影院、进剧院、进音乐厅或美术馆，都是为了休息和娱乐，而主要不是为了获取知识或接受教育。但是，我们过去的不少艺术理论，却有意回避或忌讳谈论艺术的审美娱乐功能。其实，艺术的这种审美娱乐性，恰恰是艺术的独特之处。因为"艺术使人们得到快乐，并使人们参与艺术家的创造。古希腊人早就注意到一种特殊

的，什么也不象的审美快乐，并把它区别于肉欲的快乐，这种特殊的快乐是一种伴随着艺术的所有功能、使其别具色彩的精神享受"[1]。

如前所述，古希腊的亚里士多德就认为，人的本能、情感和欲望有得到正当满足的权利，艺术应当使人得到快感。他说："消遣是为着休息，休息当然是愉快的，因为它可以消除劳苦工作所产生的困倦。精神方面的享受是大家公认为不仅含有美的因素，而且含有愉快的因素，幸福正在于这两个因素的结合，人们都承认音乐是一种最愉快的东西……人们聚会娱乐时，总是要弄音乐，这是很有道理的，它的确使人心畅神怡。"[2]在他之后，古罗马美学家贺拉斯更是明确提出艺术应当"寓教于乐，既劝谕读者，又使他喜爱，才能符合众望"[3]。贺拉斯认为诗仅仅具有美感是不够的，还必须具有魅力，戏剧也应当具有趣味，才能吸引观众。需要指出的是，这种"寓教于乐"的思想，不仅在西方很有影响，在中国先秦时期的艺术理论著作《乐记》中，也有类似的思想，它认为艺术（包括音乐）应当使人们得到快乐。《乐记》总结了秦以前的音乐美学思想，涉及审美和艺术中的一些重要问题，对于艺术的娱乐作用，也从儒家观点出发做了进一步的阐述："'乐者乐也。'君子乐得其道，小人乐得其欲。以道制欲，则乐而不乱；以欲忘道，则惑而不乐。"[4]可见，从儒家观点来看，艺术也应当给人们带来快乐，只不过强调，贵族阶级的快乐是因为从中可以"得道"，而平民百姓的快乐是因为欲望得到了满足，因而必须"以道制欲"，才能做到既从中得到快乐又不致引起混乱，如果"以欲忘道"，只会引起惑乱，也得不到快乐。

艺术作品之所以受人欢迎，在于它能给人以精神上的享受。人们通过欣赏艺术作品，能使其审美需要得到满足，精神上产生一种愉悦、美感。如同艺术创作是一种自由自觉的活动，艺术家在创作中处于一种完全忘我的状态，沉醉其中，并获得极大的满足和快乐一样，艺术欣赏同样也是一种自由自觉的活动，欣赏艺术作品时，读者、观众或听众也同样处于一种忘我的状态，沉醉在艺术天地中流连忘返，获得极大的满足和快乐。

[1]〔苏〕鲍列夫：《美学》，乔修业、常谢枫译，第225页。
[2] 北京大学哲学系美学教研室编：《西方美学家论美和美感》，第45页。
[3] 同上书，第47页。
[4] 北京大学哲学系美学教研室编：《中国美学史资料选编》上册，第65页。

从某种意义上讲，精神享受给人带来的巨大愉悦，有时候甚至会超过物质享受。可见，艺术可以满足人的精神需要和审美需要，而这种精神需要有时甚至比人的物质需要更加强烈。尤其是伴随着经济的不断发展和人民群众生活水平的不断提高，当人们衣、食、住、行的物质生活需要得到基本满足以后，对精神生活的追求会越来越高，艺术的普及程度也会日益提升，电视机、数字音响、高清照相机、小型摄影机、iPad 等一批新型艺术器材进入千家万户，正反映出艺术的这种发展趋势。

艺术审美娱乐功能的另一个方面，是使人们通过艺术欣赏得到积极的休息，从而更好地投入新的工作。对于生产力中最活跃的因素——人来说，无论是从事体力劳动或脑力劳动，无论是生理上还是心理上，都需要在紧张的劳动之余，通过休息和娱乐来消除疲劳。艺术欣赏确实是一种令人陶醉的积极的休息方式，具有畅神益智的功能。艺术的这种功能甚至逐渐被运用到医疗方面。20 世纪 50 年代以来，音乐疗法逐渐引起各国医学界和音乐工作者的兴趣和重视，美、英等国先后创办了各种音乐医疗的刊物，运用音乐手段来治疗某些病症，并在这方面进行了一系列研究工作，美国某些高等院校还专门设立了艺术疗法的学位。西方现当代心理学的许多流派，都十分重视艺术对欣赏者深层心理的宣泄作用或净化作用，认为人们在现实生活中受到压抑或无法实现的情绪、愿望、期待、理想，可以通过艺术创造的想象世界或梦幻世界得到满足。美国著名人本主义心理学家马斯洛（1908—1970）更是认为，人生的最高境界是一种"高峰体验"，在这种时刻里，人会感受到强烈的幸福、狂喜、顿悟、完美。马斯洛认为，"高峰体验"尤其存在于人的高级精神活动之中，也就是人处在最佳状态并感受到最高快乐的时候。马斯洛认为，不但诗人和艺术家在创作狂热时是处于"高峰体验"之中，甚至聆听一首感人至深的音乐乐曲也可以产生"高峰体验"。马斯洛还进一步指出，审美活动中的"高峰体验"实际上是通过自我证实而达到审美的最高境界。

此外，艺术审美娱乐功能还有一个很重要的方面，就是前面曾提到过的寓教于乐。通过艺术欣赏，人们不仅可以满足精神上的审美需要，身心得到积极的休息，而且还可以从中受到教育和启迪。艺术的审美教育作用、审美认知作用和审美娱乐作用三者是一个有机的整体，具有不可分割的联系。尤其是艺术的审美教育作用要做到以情感人和潜移默化，就必须

通过寓教于乐来激动人、感染人,将艺术的思想性寓于审美娱乐性之中。周恩来同志曾讲道:"有人问我:文艺的教育作用和娱乐作用是否是统一的?是辩证的统一。群众看戏、看电影是要从中得到娱乐和休息,你通过典型化的形象表演,教育寓于其中,寓于娱乐之中。"[1] 所以,我们应当把艺术的教育作用、认知作用、娱乐作用三者统一起来认识和理解,因为艺术的各种社会功能都是建立在艺术审美价值的统一基础之上。

第二节 艺术教育

艺术教育是美育的核心,也是实施美育的主要途径,它的根本目标是培养全面发展的人。艺术教育承担着开启人的感知力、理解力、想象力、创造力,使人的内心情感和谐发展的重任。

艺术教育的历史源远流长,早在我国先秦时期和西方古希腊时期,人们就已经注意到艺术教育问题。尤其是在当今社会,随着科学技术的飞速发展,人们物质生活与精神生活的日益提高,艺术教育获得了巨大的发展并引起了前所未有的注意。

一、美育与艺术教育

如前所述,早在两千多年前的先秦时期,孔子就提出了"兴于《诗》,立于礼,成于乐"的思想,奠定了中国古代教育"礼乐相济"的理论基础,把符合儒家之礼的艺术视为道德教育的特殊方式。人类文明的历史进程常常呈现出某种相似性,古希腊的柏拉图也同样把审美教育视为道德教育的一种特殊方式或补充手段,认为审美教育从属于道德教育。

美育理论体系的建立则是在世界近代史上才开始的,"美育"(即"审美教育")这个概念,也是直到近代,才由18世纪的德国美学家席勒正式提出来。席勒在《美育书简》这一美学理论名著中,不但首次提出了"美育"这一概念,而且系统阐述了他的美育思想。席勒已经不限于仅仅从道

[1] 周恩来:《在文艺工作座谈会和故事片创作会议上的讲话(一九六一年六月十九日)》,载《电影艺术》1979年第1期。

德教育的特殊方式这一角度来看待美育,而是从自然与人、感性与理性等基本哲学命题出发,从改变近代人的存在方式,使人重新获得自由、和谐、全面的发展,实现人性的复归这一更加广阔的领域来论述美育,使西方的美育理论进入一个更新的阶段。

席勒是德国古典美学的代表人物之一,他深深受到康德思想的影响。席勒最主要的美学著作《美育书简》,本来是他写给一位丹麦亲王的27封信,信中专门论述了他自己对于审美教育的看法,后来这些信公开发表并结集成册。在《美育书简》中,席勒将古代希腊社会与近代文明社会进行了对比,感到在古希腊社会中,人的天性是完整和谐的,人具有完美的人格,个人与社会之间也十分协调。席勒认为,近代文明社会由于大工业的发达,造成了科学技术的严密分工和职业等级的严格区别,这样一来,不仅社会与个人之间产生了严重的分裂,而且个人本身也产生了人性的分裂;近代人在物质和精神、感性和理性、现实和理想、客观和主观等方面都是分裂的,已经不再像古希腊人那样处于完美的和谐状态了。他认为,人的天性遭到这样严重的破坏,活生生的个人变成了缺乏生命力的机器,是由于近代文明的发展和国家成为强制性机器所造成的。他说:"现在,国家与教会、法律与习俗都分裂开来,享受与劳动脱节、手段与目的脱节、努力和报酬脱节。永远束缚在整体中一个孤零零的断片上,人也就把自己变成一个断片了。耳朵里所听到的永远是由他推动的机器轮盘的那种单调乏味的嘈杂声,人就无法发展他生存的和谐,他不是把人性印刻到他的自然(本性)中去,而是把自己仅仅变成他的职业和科学知识的一种标志。"[1]

那么,近代人究竟应当怎样做,才能克服人性的这种分裂呢?席勒认为,这需要通过审美教育,要把感性的人变为理性的人,唯一的办法是先使人成为审美的人,只有审美才是人实现精神解放和完美人性的先决条件。在他看来,人身上有两种相反的要求,可以叫作"冲动":一个叫"感性冲动",它产生于人的自然存在或感性本质;另一个叫"理性冲动",它产生于人的绝对存在或理性本质。"感性冲动"受感性需要的支配,"理性冲动"受必然规律的限制,完美的人性应当是二者的有机统一。这两种冲动都是人的天性,只不过在近代文明社会中,被分裂开来了。完美的人性,

[1]〔德〕席勒:《美育书简》,徐恒醇译,第51页。

应当是它们二者的和谐统一。因此，席勒指出，需要有第三种冲动即"游戏冲动"来作为桥梁，将二者有机地统一起来，使人成为具有完美人性的真正的人。因为"游戏冲动"是人的一种自由自觉的活动，它既可以克服"感性冲动"从自然的必然性方面强加给人的限制，又可以克服"理性冲动"从道德的必然性方面强加给人的限制。他说："只有当人在充分意义上是人的时候，他才游戏；只有当人游戏的时候，他才是完整的人。"[1]当然，席勒在这里所说的"游戏"并不是指现实生活中那类游戏，而是指与强迫对立的一种自由自觉的活动，是一种审美的游戏或艺术的游戏。

显然，席勒作为18世纪德国杰出的思想家之一，已经认识到大工业社会造成的社会矛盾和人性分裂，他还朦胧地意识到资本主义生产关系带来的劳动异化，使近代人丧失了人性的和谐，所以，席勒极力主张通过美育来培养理想的人、完美的人、全面和谐发展的人。从美育理论的发展历史来看，席勒对于美育的认识，确实突破了古希腊时期单纯把美育作为道德教育的特殊方式或补充手段的狭隘观点，把美育提到培养全面发展的人的高度来加以认识，对后来世界各国的美育理论产生了很大影响。席勒还指出："有促进健康的教育，有促进认识的教育，有促进道德的教育，还有促进鉴赏力和美的教育。这最后一种教育的目的在于，培养我们感性和精神力量的整体达到尽可能和谐。"[2]席勒在这里更是明确地把体、智、德、美四项教育并提，使美育具有了独立的地位和任务。事实上，德、智、体、美作为人类教育的四个方面，各有自己不同的目标和方式，美育在培养全面发展的人这方面，具有不可替代的重要作用。当然，席勒主张以美育来实现人性的改造乃至社会的改革，完全脱离经济基础和上层建筑，无疑只是一种唯心主义的空想。

西方近代美育理论的发展，对20世纪初期的中国产生了很大影响。虽然我国古代封建社会中美育思想的发展有悠久的历史，但在近代最早公开将美育与德育、智育相提并论来提倡的是清末学者王国维，尤其是中国近代教育家蔡元培（1868—1940）更是大力倡导美育，在他出任民国政府第一任教育总长，以及后来任北京大学校长期间，都把美育确定为其新式

[1]〔德〕席勒：《美育书简》，徐恒醇译，第90页。
[2] 同上书，第108页注释。

教育方针的内容之一,并且提出了一系列美育实施设想,对美育的本质、内容、作用和实施美育的途径做了较系统的研究和阐述。蔡元培还提出了"以美育代宗教"的主张,认为这是人类文化发展的必然趋势。他把西方康德、席勒的思想和中国古代美育传统糅合到一起,形成了自己的美育思想。他说:"美育者,应用美学之理论于教育,以陶冶感情为目的者也。"[1]这种看法,突出了情感在美育中的重要地位,强调美育是陶冶人的感情,改造人的世界观,使人达到一种新的精神境界的最好途径。然而,在当时的社会条件下,这些设想和主张是无法真正实现的。

美育的核心是艺术教育。虽然美学理论关于美的形态有自然美、社会美、艺术美的划分,实施美育的途径又有家庭教育、学校教育、社会教育的区分,但普遍认为艺术教育是实施美育的主要手段。由于艺术具有审美认知、审美教育、审美娱乐等独特的功能和作用,具有以情感人、潜移默化、寓教于乐等特点,艺术教育成为审美教育的主要内容和主要方式。艺术美作为美的集中表现形态,对提高人创造美和欣赏美的能力,培养人的审美理想,促进人的全面发展等方面,有着极其重要的意义。苏联著名美学家斯托洛维奇指出:"人的审美教育可以通过多种途径实现(这是日常生活的氛围、人的劳动活动的环境、道德关系的审美方面、运动等),但是不能不承认,艺术是对个人目的明确地施加审美影响的基本手段,因为正是在艺术中凝聚和物化了人对世界的审美关系。因此,艺术教育——对艺术需要的教育、对艺术感知和理解的发展、艺术创造能力的形成和完善——组成整个审美教育不可分割的一部分。"[2] 完全可以这样讲,艺术教育作为美育的基本手段与中心内容,在美育中有着非常重要的地位和作用。

二、艺术教育在当代社会生活中的重要意义

我们知道,早在两千多年前,以先秦时期的孔子和古希腊时期的柏拉图为代表,东西方的大思想家们都不约而同地注意到艺术对于人类社会的意义和作用。这种现象的出现绝非偶然,它一方面说明人类各民族文化的历史进程具有某种惊人相似的共同规律;另一方面也说明艺术由于具有

[1] 蔡元培:《蔡元培美学文选》,北京大学出版社1983年版,第174页。
[2] 〔苏〕列·斯托洛维奇:《审美价值的本质》,凌继尧译,第200页。

审美认知、审美教育、审美娱乐等多种功能，确实能对社会生活发生多方面的作用和影响。因而，古代的思想家们才这样重视艺术教育对培养和陶冶人所起的巨大作用。

现代社会中，"艺术教育"这一个概念，有着两种不同的含义和内容。从狭义上讲，艺术教育被理解为为培养艺术家或专业艺术人才所进行的各种理论和实践教育，如各种专业艺术院校正是如此，戏剧学院培养出编剧、导演和演员，音乐学院培养出作曲家、歌唱演员和器乐演奏员，等等。从广义上讲，艺术教育作为美育的核心，它的根本目标是培养全面发展的人，而不是为了培养专业艺术工作者。这种广义的艺术教育理论认为，世界上有各种不同的职业，但现代社会的人，不管他从事何种职业，都不可能不涉及艺术，他或者读小说，或者看电影，或者听音乐，或者看电视，或者欣赏舞蹈，等等，总之，现代人必然涉及艺术。因此，广义的艺术教育强调普及艺术的基本知识和基本原理，通过对优秀艺术作品的评价和欣赏，来提高人们的审美修养和艺术鉴赏力，培养人们健全的审美心理结构。同时，艺术教育作为美育的核心内容，它对人们道德的完善和智力的开发也将产生深远的影响，它可以丰富人的想象力，发展人的感知力，加深人的理解力，增强人的创造力，培养全面发展的人。

在当代社会中，这种广义的艺术教育显得更加必要和紧迫。特别是20世纪下半叶以来，随着电子工业、宇航工业、信息技术、生物工程、海洋开发等迅猛发展，科学技术和生产力以人类历史上前所未有的速度获得了巨大的发展。一方面造成了物质财富的极大丰富，人们在物质生活方面变得更加舒适和富有，有了更多的闲暇时间和消遣需要。另一方面，高科技社会又使社会分工更加专门化和职业化，人们的日常生活都被程序化和符号化，高效率的工作节奏加重了人的精神压力，物欲横流更是给人类社会带来了深刻的危机和隐患，人们在精神生活方面反而变得更加焦虑和不安。席勒早在18世纪时发现的资本主义社会中人性的分裂、"感性冲动"与"理性冲动"的冲突，在当代社会中变得更加尖锐突出。这种物质与精神、感性与理性的分裂，造成了当代西方发达国家后工业社会中人精神空虚，找不到精神的寄托和归宿，被分工所束缚，被物欲所淹没，创造性精神遭到泯灭，从而丧失了人的本质，孤独、荒诞、颓废、悲观弥漫于精神领域。人们渴望超出有限的物质生存需要，追求更高的精神生活。

在这种情况下,艺术格外受到当代人的青睐。人们需要在艺术中恢复自身的全面发展,防止感性与理性的分裂,在艺术天地里恢复心理平衡与精神和谐,通过对艺术与美的追求,提高人的价值,达到个性的发展,实现人格的完善。例如当代最伟大的科学家爱因斯坦喜爱音乐、精通文学,他除了大量阅读文学作品外,还经常拉小提琴和弹钢琴,特别喜欢陀思妥耶夫斯基的小说和贝多芬的音乐作品。爱因斯坦本人曾讲过,在科学领域和艺术领域里对真、善、美的不断追求,照亮了他的生活道路,对艺术的爱好,丰富和培育了他的感知力、想象力和创造力。诺贝尔奖得主、著名物理学家李政道教授1993年在北京炎黄艺术馆召开的"艺术与科学作品展暨学术研讨会"上有一句名言:"科学与艺术是一个硬币的两面,谁也离不开谁。"另一位诺贝尔奖得主、著名物理学家杨振宁教授也大力倡导科学与艺术的结合。

20世纪60年代以来,世界各国对艺术教育空前重视。在日本,近年来将自然科学、社会科学和艺术科学并称为三大科学,许多综合性大学都开设了艺术教育方面的课程。在俄罗斯,艺术教育也受到相当的重视,除传统的音乐、美术、戏剧、电影等艺术门类外,还兴起和发展了工业艺术设计等新兴艺术学科,将技术与艺术、科学与美学、物质文明与精神文明融合到一起,使艺术的范围从人类的精神生活领域扩大到物质生产领域。在美国,近半个世纪以来艺术教育也发展很快,美国哈佛大学著名教授伽德纳等人为美国政府教育方案制订的"零点计划",就明确地把音乐、美术、戏剧、舞蹈作为全美国中小学的规定课程。另外,从专业艺术教育来看,仅以影视艺术为例,在20世纪60年代初期,美国仅有几所大学设立了电影、电视系,到了80年代末期,开设电影、电视课程的大学有千余所,在其中攻读各种学位的学生达数万人之多[1]。目前,美国设立艺术院、系的综合性大学已有上千所之多,开设出门类齐全、种类繁多的艺术类课程,内容除涉及各门艺术和艺术史外,还涌现出一批新的艺术边缘学科或交叉学科,如艺术心理学、艺术社会学、艺术文化学、艺术管理学、艺术教育学、艺术符号学、比较艺术学,以及艺术理疗学(如音乐疗法)等等。

我国近年来艺术教育更是有了突飞猛进的发展。特别是随着全面推行素质教育,以及认真贯彻德智体美全面发展的教育方针,我国逐步形成了

[1] 参见拙著《电影:银幕世界的魅力》,北京大学出版社1991年版,引言,第5页。

从幼儿园、小学、中学到大学的一整套艺术教育体系。艺术教育的重要性日益受到重视，艺术教育的实施逐渐得到推广。仅以高等学校为例，北京大学、清华大学等一批重点院校于20世纪90年代初率先在校内推行艺术公选课学分制，后迅速在全国高校中普及开来。到目前为止，全国2000余所高等院校中的多数，都已相继开设了各种各样的艺术课程，受到广大学生的热烈欢迎。2022年教育部正式下发文件，要求全国高等院校学生每人学习一门艺术课程，取得2个学分，方能毕业。在此基础上，许多综合大学、师范大学，乃至理工医农院校，纷纷成立或筹备成立艺术中心、艺术系或艺术学院，全国中小学的艺术教育也蓬勃发展，特别是21世纪20年代，我国中小学将学生艺术素质列为考评标准。这一切，标志着我国艺术教育进入了一个崭新的时代。2022年教育部义务教育课程标准明确规定，中小学将统一开设"艺术"课程，除原有的音乐、美术外，还加入了"新三科"——舞蹈、戏剧（含戏曲）、影视（含数字媒体艺术），而且规定"艺术"课程进入中考，并增加了课时量，进一步加强中小学美育和艺术教育。

三、艺术教育的任务和目标

如果用一句话来概括，艺术教育的根本任务和目标就是在"立德树人"的目标下，培养全面发展的人才。具体来讲，艺术教育的任务又可以从这样几个方面来理解：

一是普及艺术的基本知识，提高人的艺术修养。艺术修养是人的文化修养的重要组成部分，也是人文精神的集中体现。现当代社会中的人，必须具有较高的文化修养与艺术修养，才能适应社会的发展与时代的需要。如前所述，当代社会中几乎人人都离不开艺术，但要真正具备较高的艺术修养，还需要掌握艺术的基本知识和基本原理，在艺术欣赏中不断提高鉴赏能力和审美能力，把欣赏中的感性经验上升为理性认识。因为艺术欣赏本身就是一种再创造和再评价，只有欣赏者具有较高的欣赏能力，通晓艺术的基本知识，才能从更高的起点上去欣赏艺术作品，更充分地发挥艺术的审美功能和现实作用。正如马克思所说的那样："对于不辨音律的耳朵说来，最美的音乐也毫无意义"[1]，因此，"如果你想得到艺术的享受，你本身

[1] 〔德〕马克思：《1844年经济学—哲学手稿》，刘丕坤译，人民出版社1979年版，第79页。

就必须是一个有艺术修养的人"[1]。艺术教育正是要提高人的艺术修养和审美能力，使人们在艺术欣赏活动中，真正地、充分地得到艺术的享受。

二是健全审美心理结构，充分发挥人的想象力和创造力。艺术教育之所以在整个教育中有着特殊地位与作用，是因为它可以培育和健全人的审美心理结构，培养人们敏锐的感知力、丰富的想象力和无限的创造力。艺术活动作为人的一种高级精神活动，能够极大地促进和提高人的思维能力。诺贝尔奖获得者、美国物理学家格拉索在回答"如何才能造就优秀科学家"的问题时，认为包括艺术在内的多方面的学问可以提供广阔的思路，例如多读小说就可以帮助提高人的想象力。在艺术创作和艺术欣赏这种自由的精神活动中，人的创造力也得到充分的发挥。我国著名物理学家钱学森十分重视美育和艺术教育，强调音乐艺术对启发人的创造性思维至关重要，他晚年甚至花费大量时间来研究美学与艺术方面的问题。哈佛大学校长尼尔·陆登庭1998年在北京大学发表演讲，谈到21世纪全世界高等教育面临的主要挑战和重要任务时，首先提到了"人文艺术学习的重要性"。他着重指出，哈佛大学之所以重视人文艺术学习，是因为"这种教育既有助于科学家鉴赏艺术，又有助于艺术家认识科学。它还帮助我们发现没有这种教育可能无法掌握的不同学科之间的联系"。

三是陶冶人的情感，培养完美的人格。列宁曾经说过："没有'人的情感'，就从来没有也不可能有人对于真理的追求。"[2] 由于艺术是审美情感的集中体现，因而，艺术教育对于人的情感的培养与提高，有着特别重要的作用。历来的思想家、艺术家们，都十分重视艺术对于人的情感的陶冶和净化作用，强调通过艺术教育来培养人们美好、和谐的情感和心灵，从而实现完美人格的建构。艺术教育作为美育的核心内容和主要手段，正是通过以情感人、以情动人的方法，陶冶人的情操，美化人的心灵，使人进入更高的精神境界，成为一个具有高尚情操的人。这既是一个人获得全面发展的保证，也是社会实现全面进步的基础。正是在这种意义上，我们认为，艺术教育对于社会主义精神文明建设，对于全民族精神素质的提高，对于人文精神的高扬，都有着不容忽视的重要意义。

[1]〔德〕马克思：《1844年经济学—哲学手稿》，刘丕坤译，第108—109页。
[2]《列宁全集》第20卷，人民出版社1958年版，第255页。

第四章
文化系统中的艺术

第一节 作为文化现象的艺术

艺术,作为人类文化宝库中一份极其珍贵的财富,从古至今都在人类文化中占有重要的位置。各个民族、各个时代、各个地区的艺术,往往成为它自己所属的那个民族、那个时代、那个地区文化的集中反映或突出代表。

虽然中外思想史上早已使用"文化"这一概念,但是,直到19世纪中叶以后,"文化"概念才成为人类学家和社会学家热心讨论的课题。文化人类学初步形成于19世纪下半叶。一般认为,现代意义上的文化人类学确立于1922年,其标志是英国人类学家马林诺夫斯基和拉·布朗正式出版了他们的著作。这门学科在美国被称为"文化人类学",在英国有时又被称为"社会人类学"。在此基础上,20世纪50年代在西方国家兴起了现代文化学。[1] 至此,文化学作为一门独立的学科才真正形成,在世界各国迅速发展,影响越来越广泛,并涌现出一大批分支学科,其中也包括艺术文化学。

艺术文化学作为近年来出现的一门新兴学科,主要是一门以整个人类文化为参照系来探讨艺术问题、研究艺术现象的综合性学科。艺术文化学处于普通文化学和普通艺术学的交叉领域,它重点研究艺术作为一种文化现象,在整个人类文化中所具有的地位、作用,以及艺术与其他文化现象如哲学、宗教、道德、科学之间的相互关系。

将艺术放到整个人类文化系统中来研究,为我们提供了一个新的视野和角度,使我们能在更广泛、更深刻的意义上来理解艺术的现象和历史。

[1] 参见《文化学辞典》,中央民族学院出版社1988年版,第117页。

一、文化与艺术

自从 19 世纪中叶以来,许多学者从各自不同的领域,以各自不同的方法对文化这一综合体进行了详细的研究,从而得出了各自不同的文化定义。20 世纪 50 年代,美国人类学家克鲁伯和克拉克洪曾经详细列举和分析了 160 多种关于文化的定义,这些定义分别来自人类学家、社会学家、精神病学家及其他学者,因而具有各不相同的外延和内涵。时至今日,关于文化的定义仍然没有完全一致的看法。

在关于文化的众多定义中,19 世纪最有影响的是英国人类学家泰勒在《原始文化》(1871)中提出来的著名的文化定义。泰勒认为:"所谓文化或文明乃是包括知识、信仰、艺术、道德、法律、习俗以及包括作为社会成员的个人而获得的其他任何能力、习惯在内的一种综合体。"[1]泰勒第一次从整体性上来界定文化,他相信文化发展同社会发展具有一致性,因此,可以对科学、宗教、艺术、道德等各种精神文化现象的产生与发展做出较为可信的说明。20 世纪最有影响的文化定义,则是美国人类学家克鲁伯和克拉克洪在《文化:概念和定义的批判性回顾》一书中提出来的。他们认为:"文化是包括各种外显或内隐的行为模式,通过符号的运用使人们习得并传授,并构成了人类群体的显著成就;文化的基本核心是历史上经过选择的价值体系;文化既是人类活动的产物,又是限制人类进一步活动的因素。"[2]这一定义,成为自泰勒的文化定义后最受重视的文化概念界说。

显然,文化作为一个大系统,包含着诸多子系统。从总体上讲,文化大系统主要包括物质文化、制度文化和精神文化三大子系统,而它们各自又包含着许多更低层次的子系统。例如,精神文化又包含着哲学、宗教、道德、科学、艺术等许多子系统。所有这些子系统,都处于整个文化的大系统中,一方面它们受到文化大系统的影响和制约,另一方面它们又反过来影响和作用于文化大系统。尤其是这些文化子系统,处在一种错综复杂的相互关系之中,它们彼此渗透、互相影响,具有内在的联系性和彼此的互动性。正是在这一前提下,这些文化子系统才形成了自己的相对独立性

[1] 转引自《文化学辞典》,第 109 页。
[2] 转引自萧扬、胡志明主编:《文化学导论》,河北教育出版社 1989 年版,第 7 页。

和各自的发展规律。站在人类文化整体的高度来俯视艺术，为我们提供了新的视角，使我们得以从文化系统中的艺术这一角度，来理解和认识艺术在文化发展进程中所处的地位和所起的作用，以及艺术同其他精神文化子系统之间的复杂关系，从而将艺术学研究推向更高的层次。

二、艺术在人类文化中的地位

艺术作为一种独特的文化形态或文化现象，在整个人类文化大系统中占有极其重要的地位。艺术的起源同人类文化的起源一样古老，从那时起，艺术作为文化的独特组成部分，就始终参与和推动着人类文化的历史发展进程，体现和反映出人类文化的各个历史发展阶段。

由于艺术在整个人类文化中具有如此重要的地位，许多学者在研究人类文化历史进程时，常常把艺术作为其中的重要内容，例如在研究彩陶文化时，离不开对各种彩陶艺术品的研究，在研究青铜文化时，更离不开对青铜器审美特征及其文化内涵的分析。苏联美学家卡岗认为：艺术是它所属的文化的反映和代表，从这种意义上讲，艺术起到了"文化自我意识"的作用，因为"艺术仿佛是一面镜子，文化从中照见自己，从中认识自己，并且只有在认识自己的同时，才能认识它所反映的世界"[1]。他强调指出，艺术史能够准确和有力地体现出文化发展的历史进程。例如古希腊艺术体现出古希腊文化中物质与精神、感性与理性的和谐统一；欧洲中世纪基督教文化可以拿哥特式建筑来作为典型实例；文艺复兴时期艺术的鲜明标志是从神的世界转向人间尘世，从绘画、戏剧和市民小说中，都可以看出文艺复兴时期的文化在力图克服宗教与科学、天国与尘世之间的矛盾和冲突。因此，文化可以从艺术这面"镜子"中，"照见自己"和"认识自己"。显然，艺术在人类文化中的地位，首先表现在艺术参与和推动、体现和反映出人类文化的历史发展。

作为文化的独特组成部分，从另一方面来讲，艺术又必然受到文化大系统的制约和影响。从某种意义上说，每一个民族或时代的艺术，都是深嵌在那一个民族文化或时代文化的框架之中。艺术作为文化大系统中

[1]《马克思主义文艺理论研究》编辑部编选：《美学文艺学方法论》下册，文化艺术出版社1985年版，第368页。

的一个子系统，只是整个文化的一个有机组成部分，是一种独特的社会文化范畴。文化系统的整体性决定了它所属的子系统必然从属和依附于文化大系统。社会文化大系统作为一种总的文化氛围或文化条件，直接制约着作家、艺术家和读者、观众、听众等每一个人文化心理结构的形成，从而间接对艺术的创作与欣赏产生巨大的影响。从屈原的《离骚》《九歌》到李白、杜甫脍炙人口的诗篇，从关汉卿的《窦娥冤》到王实甫的《西厢记》，从罗贯中的《三国演义》到曹雪芹的《红楼梦》，从琵琶古曲《十面埋伏》到小提琴协奏曲《梁山伯与祝英台》，从东晋画家顾恺之的《洛神赋图》到清代画家石涛的《黄山图》，从这些不同时代、不同种类的艺术作品中，我们都可以强烈感受到中华民族传统文化对这些作家、艺术家和他们创作的作品所产生的巨大影响。

如前所述，人类文化大系统主要包括物质文化、制度文化、精神文化这三大子系统。从文化结构来看，物质文化是基础，制度文化是中介，精神文化是核心。从某种意义上讲，物质文化和制度文化，决定和制约着精神文化。所以，经济、政治对于包括艺术在内的精神文化有着十分重要的作用。仅仅从精神文化内部来看，艺术同哲学、宗教、道德、科学之间，也是相互关联、彼此作用的。艺术与它们之间的这种相互关系表现在：一方面，艺术要受到哲学、宗教、道德、科学等其他精神文化的影响；另一方面，艺术也反过来影响着它们。研究和分析艺术与其他精神文化之间的这种相互关系，可以加深我们对艺术的理解和认识。下面，我们就来分别介绍艺术同哲学、宗教、道德、科学的相互关系。

第二节　艺术与哲学

在人类精神文化领域内，艺术与哲学有着极其密切的关系。哲学是关于世界观和方法论的学问，它主要研究自然界、人类社会和人的思维等领域中带普遍性的根本规律。如果说哲学代表着人类理性的最高形式，艺术代表着人类感性的最高形式，它们一道构成了人类精神王国的两座高峰，那么，架在这两座高峰之间的桥梁就是美学。

哲学主要通过美学这一中介对艺术产生巨大的影响。哲学对艺术的影

响，在中国传统哲学与中国艺术（请参见本书第十一章第三节"中国传统艺术精神"）、西方现代哲学与西方现代主义艺术这两个典型例证中，可以找到最好的说明。反过来，艺术也可以通过自身的特殊方式，传播和体现一定的哲学思想，从而对哲学产生影响。

一、哲学与艺术的相互关系

哲学作为人类理性的最高形式，要对作为人类感性最高形式的艺术产生影响，必然经过美学这一中介。美学作为哲学的一个分支，就是用理性的方法来研究感性认识。从这个意义上来讲，黑格尔更是干脆将美学称为"艺术哲学"，明确指出美学在艺术与哲学之间的桥梁作用。

当然，美学的范围和对象绝不仅仅限于艺术，美学的研究对象既包括艺术美，又包括自然美和其他一切现实美，以及审美主客体关系和审美意识等更具普遍性的一般规律。尽管美学的范围和对象非常广泛，它包括客观世界的美和人对客观世界的美的反映的全部领域，但作为审美意识的集中表现，艺术毕竟是美学研究的主要对象。哲学对艺术的影响，往往要经过美学这一中介来进行。古今中外许多著名哲学家，常常也是对艺术发展产生了重大影响的美学家。例如，孔子提出了以"礼""乐"为中心的美学思想，并用"兴、观、群、怨"等范畴对诗的特点和功能做了概括，要求做到美与善的统一、文与质的统一，等等，对后来整个封建时代的艺术发展产生了极大的影响。庄子的美学与哲学更是浑然一体，难以区分，庄子哲学追求个体的自由和无限的境界，形成了庄子美学以自然无为为至上之美的理论基础。综观整个中国美学史，以孔子为代表的儒家美学和以庄子为代表的道家美学，还有后来的禅宗佛学，对古代中国艺术的发展具有极其深远的影响。

哲学对艺术的影响，首先表现在对艺术家的影响。艺术家在从事创作活动时，总会自觉或不自觉地受到特定哲学思想的影响，并通过自己的艺术作品表现或流露出来。李白的审美理想，深受庄子美学推崇天然之美的思想影响，他不但大力倡导"自然""清真"的风格，赞赏"清水出芙蓉，天然去雕饰"的天然之美，并且自觉地把这种美学境界作为毕生的追求，他那些传诵千古的佳作，往往也是最富于天然之美的诗篇。杜甫的美学理想，则受到孔子儒家美学的极大影响，他将"致君尧舜上，

再使风俗淳"的抱负融入诗中,以强烈的忧患意识倾诉了对当时统治集团腐朽统治的不满和对劳动人民深受苦难的同情,产生了"三吏""三别"等代表作品。

哲学对艺术的影响,还表现在出现了一批哲理性的艺术作品。例如奥地利作家卡夫卡的作品,深受存在主义先驱克尔凯郭尔等人的非理性主义哲学思潮的影响,成为影响西方现代主义文学的表现主义、存在主义、荒诞派的代表作品。卡夫卡的小说《变形记》,情节并不复杂,故事讲一个推销员早晨醒来后发现自己变成了一只甲壳虫,最后悲惨地死去。这篇小说集中体现出卡夫卡的存在主义哲学观念,主要是孤独感、危机感、"人即非人"等,具有强烈的非理性主义哲理性色彩。当然,这篇小说也在客观上揭露了资本主义社会中,人已丧失自我存在的价值,随时都有被这个社会吞噬的危险。卡夫卡的其他作品如《审判》《城堡》《地洞》等,也都是在近乎荒诞的情节中,蕴含着强烈的哲理性。

哲学对艺术的影响,更表现在它能起到促进艺术潮流形成的作用。例如,作为现代主义文艺重要流派之一的超现实主义,就是以法国唯心主义哲学家柏格森的直觉主义为理论基础的。柏格森把所谓"生命冲动"当作世界万物的主宰,宇宙间的一切似乎都是由这种神秘力量派生出来的,他从唯心论和神秘论的立场出发,认为只有人的梦幻世界或直觉领域才能达到绝对真实,即所谓的"超现实"。于是,20世纪20年代在欧洲文艺界,形成了一个遍及文学、美术、电影等领域的超现实主义流派:文学界出现了布勒东的散文《动物与人》、阿拉贡的散文集《巴黎的农民》等,美术界出现了西班牙画家达利的油画《记忆的永恒》等典型的作品,电影界也出现了西班牙导演布努艾尔拍摄的《一条安达鲁狗》等超现实主义影片。可以说,各种艺术思潮总是与一定的哲学观相联系,具有各自不同的哲学基础。

当然,哲学对艺术的影响是相对的,并不是每个艺术家都在自己的作品中表露哲学观点,更不是每个艺术作品都非得具有哲理性。同时,艺术也对哲学产生一定的影响,艺术可以启迪哲学家的思维,艺术作品也可以传播特定的哲学思想。尤其是哲学家对艺术的思考,往往成为其哲学体系的重要组成部分,如黑格尔、叔本华、尼采等均是如此。

二、西方现代哲学与西方现代主义艺术

在哲学与艺术的相互关系中，一个比较典型的例子便是西方现代哲学与现代主义艺术的紧密联系。现代主义艺术在西方文艺界占据统治地位达百年之久，直到20世纪下半叶才被后现代艺术所取代。关于后现代主义艺术，我们将在本书下编介绍。

西方现代哲学是19世纪中叶以来为数众多的欧美哲学思潮和流派的总称。西方现代哲学的形成和演化有着深刻的社会历史根源，总体上讲，20世纪以来，特别是第二次世界大战以来，西方社会物质文明的高度发展与精神文明危机的尖锐矛盾日益突出，正因为如此，西方现代哲学在本体论上大多具有唯心主义色彩，在认识论上大多具有非理性主义色彩，在人生哲学上大多具有悲观主义色彩。西方现代哲学对西方现代文学艺术产生了极大影响，完全可以说，如果没有西方现代哲学作为理论基础，就不会有所谓的西方现代主义文学艺术。尤其是不少西方现代哲学的代表人物，更直接运用各种文学艺术形式来体现他们的哲学思想，例如尼采、柏格森、克尔凯郭尔、海德格尔、萨特、加缪等人，都曾经写过文学作品。而且他们的一些作品不仅具有浓郁的哲学意味，在现代文学史上也占有重要地位，其中柏格森、萨特、加缪这三人，都曾经获得过诺贝尔文学奖。另一方面，西方现代主义文学艺术由于拥有众多的读者和观众，又反过来扩大和深化了西方现代哲学的影响。

西方现代主义艺术并不是一个单一的艺术流派，而是象征主义、表现主义、超现实主义、意识流、未来主义、迷惘的一代、存在主义、荒诞派、新小说、抽象主义、立体主义、达达主义等数量繁多的西方文艺流派的总称。这些流派的影响，几乎遍及艺术的各个种类和体裁，包括诗歌、小说、散文、戏剧、电影、美术、音乐、舞蹈、雕塑、建筑等等。西方现代主义艺术萌芽于19世纪中期，产生在19世纪末叶，第二次世界大战前后，随着西方社会矛盾日益尖锐，精神危机日益严重，现代主义艺术的内容和形式都发生了很多变化。总体上讲，西方现代主义艺术的思想根源是各种现代主义的哲学思潮，尤其是以克罗齐"直觉说"为代表的表现主义、尼采的超人哲学、弗洛伊德的精神分析学、柏格森的生命哲学、萨特的存在主义哲学，直到后来的结构主义、解释学、接受美学、后结构主义、新马克思主义、女权主义、后现代主义等为西方现代主义与后现代主义艺术

从美学思想到创作方法上提供了理论根据，对现代主义艺术与后现代主义艺术的形成和发展产生了重大的影响。

西方现代主义艺术在内容上，大多表现西方现代社会的深刻社会危机和精神危机，以及由此引起的人的异化现象，在一定程度上反映了人们对资本主义社会的怀疑和绝望，反映出危机社会中人的异化，对人们观察资本主义社会现状有一定的认识价值。但是，现代主义艺术的不少作品在揭露西方社会种种病态现象的同时，也宣扬对人生、对历史、对人类前途和命运的悲观绝望的情绪，宣扬非理性主义、虚无主义和神秘主义，尤其是一些作品中暴力和色情的内容更是直接宣扬腐朽没落的社会人生观。西方现代主义艺术在形式上大多标新立异，追求艺术形式和表现手法的创新，其中一些艺术技巧和手法具有借鉴意义，在一定程度上丰富了艺术的表现能力，扩大了艺术的表现空间，增加了艺术的表现手段。但是，现代主义艺术常常一味追求形式的新奇，否定和排斥传统的艺术形式和表现手法，把一些艺术主张推向极端，使得作品怪诞离奇、隐晦费解、抽象混乱，有时达到了极端荒谬的程度。

仅仅从哲学与艺术的关系来看，如前所述，西方现代主义艺术与西方现代哲学之间，可以说是结下了不解之缘。西方现代哲学成为现代主义艺术的思想根源，现代主义艺术又用艺术的方式宣传了西方现代哲学各流派的思想。二者之间的这种密切关系，完全可以用一句话来概括：有一定的西方现代哲学流派，就会有相应的西方现代艺术流派。

例如，象征主义是西方现代主义艺术中出现最早、影响最大的一个流派，象征主义的理论基础就是叔本华的主观唯心主义哲学，同时也吸收了尼采的思想和瑞典神秘主义哲学家史威登堡的"对应论"思想。象征主义艺术家们强调用象征和暗示来表现人们内心的精神世界，表现抽象的人生哲理，用他们的话讲，就是"用可感的形式来体现理念"。象征主义的代表人物和作品，在文学上有波德莱尔的诗集《恶之花》、艾略特的长诗《荒原》等，在戏剧上有比利时剧作家梅特林克的《青鸟》、德国剧作家霍普特曼的《沉钟》等，在美术方面则以法国画家摩罗、德国画家勃克林等人为代表，建筑上出现了法国的朗香教堂、澳大利亚的悉尼歌剧院、德国的柏林爱乐音乐厅等一批代表作品。而存在主义哲学思想的影响，更是直接形成了存在主义小说和存在主义戏剧，以小说和戏剧等艺术形式来直接

宣传存在主义哲学。存在主义小说的代表作家，就是存在主义哲学的代表人物萨特，他先后创作了《恶心》《墙》等小说，还创作了《可尊敬的妓女》《肮脏的手》等一批存在主义戏剧的代表作品。

西方现代哲学对现代主义艺术的影响是极为深刻和广泛的，它不但影响和渗透到现代主义艺术的主题、题材、情节、场面等内容范畴之中，而且直接影响和改变了现代主义艺术的艺术形式和表现手段。例如，"意识流"这个概念，最早是由美国心理学家和实用主义哲学创始人威廉·詹姆斯提出来的，后来由弗洛伊德进一步加以发展。这个概念后来从现代哲学和心理学领域被借用到艺术领域之中，不但产生了意识流小说（如法国作家普鲁斯特的小说《追忆逝水年华》、爱尔兰作家乔伊斯的小说《尤利西斯》等）以及意识流电影（如法国导演雷乃的《广岛之恋》、意大利导演费里尼的《八部半》等）这样一些意识流的艺术流派和艺术作品，而且形成了一种意识流的创作手法，被不同流派、不同倾向的作家、艺术家所采用。意识流作为一种表现手段或创作手法，其流传更为广泛，影响更为深远，渗入到后来的各个流派，并影响到不少艺术领域，它的内心独白、自由联想、时序倒置，以及现在与回忆、事实与虚幻互相穿插等种种手法，至今仍被使用。总之，通过西方现代主义艺术和西方现代哲学这一典型的现象，我们可以更清楚地看到，哲学对艺术的影响渗透，不仅体现于艺术家、艺术作品、艺术流派和思潮，而且包括艺术的表现形式和创作手法。反过来，艺术也扩大和深化着特定的哲学流派和思潮的影响。

第三节　艺术与宗教

宗教作为一种文化现象，它的历史几乎同人类文化史一样久远。据考古学发现，早在旧石器时代晚期，人类的宗教观念就已经萌芽了。对于早期的原始人类来说，自然界起初是作为一种有无限威力和不可制服的力量与人们对立，加上早期人类的思维极端不发达，于是，自然宗教便应运而生了。各种各样的图腾崇拜、各种各样的原始宗教活动或巫术仪式活动，几乎普遍存在于全世界的一切原始人类、原始民族之中。从这种意义上讲，原始文化与原始宗教彼此密不可分，混沌为一。原始宗教对原始社会中人

类的一切活动都产生了深刻的影响，使其打上了原始宗教深深的烙印，这构成人类文化发展史上的一个必经阶段。

我们在前面介绍艺术的起源时，曾经讲到，艺术的起源是一个相当漫长的历史过程，最初的原始艺术与原始文化、原始宗教融合在一起，只是到后来才逐渐独立出来。可见，艺术从产生的那一天起，就与宗教结下了不解之缘。在以后的人类文化历史发展进程中，艺术与宗教也有着极其密切的关系，二者相互影响，在世界各国的艺术史上都可以找出这方面的大量例证来。

一、宗教与艺术的相互关系

许多思想家、美学家们都注意到宗教与艺术之间的紧密联系，并试图从认识论的角度加以解释。黑格尔认为，最接近艺术的领域就是宗教。因为在黑格尔的客观唯心主义体系里，人类认识绝对真理有三种方式：最初级的方式是艺术，它以感性形象显现真理；较高一级的方式是宗教，它强调主体的情感和观念；最高级的方式是哲学，它以自由思考将主体与客体、感性与理性统一起来了。英国著名美学家克莱夫·贝尔的《艺术》一书，被不少人看作现代主义艺术理论的柱石，他在这本书中分析了艺术与宗教的密切联系，以及二者与科学的区别和对立。贝尔认为，艺术与宗教同属于幻想的领域、情感的领域，科学则属于现实实证的领域、理智的领域。因此，他强调"艺术和宗教是人们摆脱现实环境达到迷狂境界的两个途径。审美的狂喜和宗教的狂热是联合在一起的两个派别。艺术与宗教都是达到同一类心理状态的手段"[1]。

应当承认，艺术与宗教在认识、掌握世界的方式上确实有某些共同之处。感知、想象、联想、情感等诸多心理因素，在艺术与宗教领域中都占有同样重要的地位。审美感情与宗教感情一样，往往都是超脱日常生活的感情，追求精神愉悦而不是物质满足。马克思指出："整体，当它在头脑中作为思想整体而出现时，是思维着的头脑的产物，这个头脑用它所专有的方式掌握世界，而这种方式是不同于对世界的艺术精神的、宗教精神

[1]〔英〕克莱夫·贝尔：《艺术》，周金环、马钟元译，中国文联出版公司1984年版，第62页。

的，实践精神的掌握的。"[1]显然，马克思认为艺术的、宗教的方式同属于一个领域，它们在掌握世界的方式上与科学有着本质的不同。或许，这也就是艺术与宗教具有密切联系的内在的认识论根源。

当然，艺术与宗教之间的这种密切联系，更重要的原因就是宗教对艺术的利用。尤其是在中世纪的欧洲，宗教具有至高无上的地位，其影响遍及当时社会物质生活与精神文化生活的各个方面，宗教艺术几乎取代了世俗的艺术，直接影响着各种艺术的发展。宗教对艺术的利用，不仅在西方存在，在中国也同样存在，尤其是佛教传入中国后，对中国各门艺术都产生了很大的影响，仅仅从敦煌、云冈、龙门、麦积山这四大石窟，就可以看到佛教对绘画、雕塑、建筑、文学的巨大影响。

宗教影响艺术，首先表现在利用各门艺术来宣传宗教，为艺术提供了宗教题材和内容。从世界各民族的文学史来看，最初的源头都可以追溯到由宗教文化背景所产生的神话故事。古希伯来文学对欧洲文学产生过深远的影响，从公元前5世纪末到公元1世纪之间形成的犹太教《圣经》中，包含着亚当夏娃、洪水方舟等许多著名神话传说，具有浓郁的宗教心理和宗教情感。作为欧洲文学开端的古希腊文学，也源于古希腊神话，如对后世欧洲文化发展起过巨大作用的《荷马史诗》，正是在神的故事和关于特洛伊战争的英雄传说的基础上产生出来的。从建筑艺术来看，从古埃及的金字塔和古希腊的神庙到中世纪遍布欧洲的哥特式教堂，从佛教的庙宇到伊斯兰教的清真寺，都可以看到宗教的巨大影响。敦煌、云冈等石窟中大量宗教题材的绘画、雕塑，更是直接以造型艺术的方式，讲述了"舍身饲虎""割肉贸鸽""五百强盗剜目"等佛经故事，塑造出佛、菩萨、天王、力士等宗教人物形象。其次，宗教对艺术的影响还表现在它具有促进艺术发展和阻碍艺术发展两种相反的作用上。由于宗教常常利用艺术来形象地宣传教义，为许多艺术家提供了艺术实践的天地和舞台，在客观上起到了推动艺术发展的实际促进作用。但是，宗教又在一定程度上阻碍着艺术的发展，如中世纪欧洲的教会文学，其基本主题是宣传基督教教义，宣扬"原罪"、禁欲主义和宿命论思想，产生了大量艺术低劣的福音故事、赞美

[1]《马克思恩格斯选集》第2卷，第19页，人民出版社1995年版。

诗、宗教剧等,使这个时期的艺术沦落为替宗教服务的"神学婢女",受到严重的破坏,极大地阻碍了中世纪欧洲文艺的发展,导致了中世纪艺术的普遍衰落。直到后来的"文艺复兴运动",鲜明地提出了以人为中心的人文主义思想体系,来反对中世纪以神为中心的封建教会统治,才涌现出达·芬奇、米开朗基罗、拉斐尔等杰出画家,以及意大利但丁的诗歌《神曲》、薄伽丘的小说《十日谈》,法国拉伯雷的小说《巨人传》,西班牙塞万提斯的小说《堂·吉诃德》,英国莎士比亚的戏剧等优秀的文学作品,为后来欧洲艺术的发展重新奠定了基础。

艺术影响宗教,首先表现为参与宗教活动。早在艺术诞生的初期,原始的歌舞、表演、绘画、雕刻等在当时也是一种巫术或宗教活动,远古的图腾歌舞本身就是一种狂热的巫术仪式活动。这种原始图腾歌舞有如痴如狂的舞蹈,也有狂喊高呼的咒语,还有敲打奏鸣的器乐,更有类似绘画作品的图腾面具,以及带有戏剧性的原始宗教祭祀仪式等,只是到后来,这种图腾歌舞才衍变分化为歌、舞、诗、乐、绘画、戏剧等等。人类进入文明社会以后,艺术仍然参与着宗教活动,从音乐来看,基督教有唱诗班,有多声部的宗教歌曲,有管风琴弹奏的音乐,还有专门的弥撒曲、安魂曲等宗教音乐,用于基督教各种不同的宗教仪式或宗教活动中。

其次,艺术影响宗教还表现在宣扬宗教思想上。例如佛教传入我国后,在唐代产生了"变文"这种宗教宣传的新方式。所谓"变文",就是以说唱的形式讲述佛教故事,宣传佛教教义。这种方式有散文,有韵文,可说可唱,具有艺术的生动性、通俗性等特点,成为唐代向一般民众普及佛教教义的重要文艺形式。这些"变文"将大量的佛经故事以通俗易懂的方式向群众进行灌输,在民间广为流传,其作用不可低估。后世的戏剧、曲艺、文学、歌舞中,都可以找到它们的影响和痕迹,仅在元代杂剧中,就保存了《唐三藏西天取经》《二郎神锁齐天大圣》《二郎收猪八戒》等众多剧目。

最后,艺术影响宗教更表现在强化宗教氛围上。哥特式教堂,从外观上看,它那高耸的尖塔直刺青天使人敬畏,阴冷的墙面和框架式结构使人震惊。教堂内部狭长窄高的空间,以及一排排瘦长的柱子形成一种腾空而上的动感,使人产生超脱尘世向天国接近的幻觉,再加上教堂内

墙壁或玻璃窗上的基督教故事绘画,洪亮的管风琴声、唱诗班的歌声,有力地增强了神秘的宗教情感和宗教色彩,以多种艺术的方式强化了宗教的氛围。

尽管艺术与宗教有着密切的联系,宗教对艺术的产生与发展都产生过直接的影响,但是,艺术与宗教二者毕竟有着本质的区别。马克思指出:"宗教的苦难既是现实的苦难的表现,又是对这种现实苦难的抗议。宗教是被压迫生灵的叹息,是无情世界的感情,正像它是没有精神的状态的精神一样。宗教是人民的鸦片。"[1]马克思这段经典式的论述,深刻揭示了宗教产生的社会历史根源、阶级根源和认识论根源。从根本上讲,宗教是人的自我意识的丧失,艺术却是对人的自由创造本质的确证;宗教劝人到天国去寻求精神安慰,艺术却鼓励人们热爱并珍惜现实生活;宗教作为鸦片麻痹人的精神,艺术却是培养全面和谐发展个性的必要手段。因此,虽然宗教由于利用艺术而在一定程度上推动了艺术的发展,但从本质上讲,宗教也阻碍、束缚和限制着文艺的发展。

二、形形色色的宗教艺术

宗教作为一种复杂的文化形式,它又形成一种相对独立的宗教文化,成为世界文化的一种特殊形态,也是世界文化发展链条上的一个环节。世界三大宗教——基督教、佛教、伊斯兰教,都有自己许多不同的教派和分支。此外,世界各国还有犹太教、印度教、道教等许多宗教流派,共同组成了遍布世界的宗教文化。在宗教文化中,包含着形形色色的宗教艺术。这种宗教艺术几乎遍及世界各个国家、地区和民族,涉及包括建筑、雕塑、绘画、音乐、文学、戏剧在内的各个艺术门类,成为世界艺术史的重要组成部分。

所谓宗教艺术,是相对于世俗艺术而言的,它是指在宗教影响或控制下,为宗教活动或宗教宣传服务的艺术。虽然宗教艺术的诞生是由于宗教利用艺术为其服务,但是,由于艺术家们的创造性劳动凝聚其中,宗教艺术具有独特的审美价值。特别是近现代社会,宗教艺术中的审美因素日益高于其宗教因素,人们常常更多地用审美的眼光来看待这些艺

[1]《马克思恩格斯全集》第1卷,人民出版社1956年版,第453页。

术品。古往今来，一些精美的宗教艺术作品成为人类文化宝藏中的珍贵财富。

宗教艺术中，建筑占有相当大的比重。距今3000多年的古埃及金字塔，就充分表明原始拜物教的影响，它以巨大的体积和特异的风格闻名于世，成为世界七大奇观之一。在庞大的金字塔旁边还有一片低矮的祭庙，它与高插云霄的金字塔形成强烈的对比，表达出古埃及人对神至高无上权威的无限崇拜。金字塔是人类建筑艺术最古老的作品之一，可见，早期的建筑艺术就已经受到宗教的影响并为宗教服务了。从世界建筑史来看，历代许多有名的建筑都与宗教有关，例如古希腊帕提农神庙、古罗马万神庙、巴黎圣母院、圣彼得大教堂，乃至第二次世界大战后重建的法国朗香教堂等。尤其是中世纪基督教统治欧洲，哥特式建筑应运而生，风靡欧洲大陆，除了著名的巴黎圣母院外，还有法国的夏特尔教堂、意大利的米兰教堂、德国的科隆大教堂等。法国著名艺术史学家丹纳说："哥特式的建筑持续了四百年，既不限于一国，也不限于一种建筑物。它从苏格兰到西西里，遍及整个欧洲。所有民间的和宗教的，公共的和私人的建筑，都是这个风格。"[1] 其影响之大，由此可见一斑。中国古代建筑艺术里，佛教、道教的寺庙、道观、佛塔等也占有相当大的比重，如洛阳白马寺、西安大雁塔、河北定州开元寺塔、山西大同善化寺、湖北丹江口市武当山金殿、拉萨大昭寺等都是著名的宗教建筑。尤其是被称为中国佛教四大名山的四川峨眉山、浙江普陀山、安徽九华山、山西五台山，每座山都拥有数十所乃至上百所寺庙，其中有不少堪称古代建筑技术与建筑艺术上的杰作。

绘画在宗教艺术中也占有重要的地位。由于宗教在古代社会生活中占有举足轻重的重要位置，因此它对绘画的影响也是巨大的，不少艺术家要创作巨型的壁画，只有在教会或寺庙的支持下才有可能实现。意大利文艺复兴时期著名画家米开朗基罗的杰出作品西斯廷教堂的天顶画《创世记》，就是应教皇朱诺二世的委托而创作的。这幅天顶画距地面约有三层楼高，在500多平方米的巨大面积上分布着300多个很大的男女形象，宏伟的场面和完美的造型体现出画家非凡的创造力，米开朗基罗当时足足用了4年时间才完成了这幅巨型的天顶画。西斯廷教堂的大型壁画《最后的审判》

《创世记》

[1]〔法〕丹纳：《艺术哲学》，傅雷译，人民文学出版社1983年版，第54页。

是米开朗基罗的另一件重要作品,壁画中众多的人物形象都有自己鲜明的个性,呼之欲出,栩栩如生,成为后世画家临摹的范本,这幅壁画在西方艺术史上被称为人体的百科全书。同米开朗基罗一样,拉斐尔的许多著名壁画作品也是应教会的委托而创作的。拉斐尔在梵蒂冈为教皇签字大厅绘制的四幅壁画《雅典学院》《巴那斯山》《圣典辩论》和《三德图》,分别代表哲学、诗学、神学和法学,这几幅画气势宏伟,堪称拉斐尔艺术创作的经典作品。被誉为"画圣"的唐代著名画家吴道子,他的创作成就也首先表现在宗教绘画上。吴道子一生创作了 300 余幅壁画,大多是为寺庙而绘制的,涉及各类经变、文殊、普贤、佛陀、菩萨、梵释天众等,在巨大的画幅中以高度的想象力,创作出富有运动感和节奏感的众多人物鬼神形象,在中国绘画史上具有深远的影响。

雕塑在宗教艺术中也占有举足轻重的地位。因为无论基督教、伊斯兰教,还是佛教、道教,都需要通过雕塑把神的形象运用艺术的形式表现出来。这些雕塑往往以巨大的形体来体现神的崇高和人的渺小,在这种强烈的对比中,加深人对神的神秘感、恐惧感和敬畏感。如四川的乐山大佛,是世界上最大的石刻佛像之一,它位于乐山市南岷江东岸的凌云山上,故

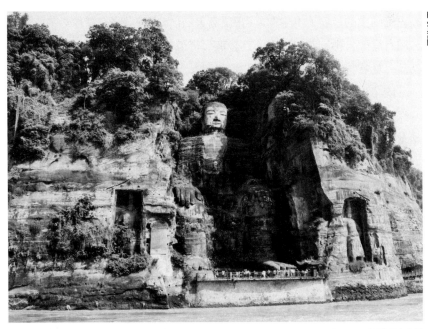

四川乐山大佛

又名凌云大佛。大佛头与山齐，脚踏大江，通高 71 米，民间流传"山是一尊佛，佛是一座山"。佛的头顶上可以放一圆桌，佛的耳朵里可以并立两人，佛的赤脚上可围坐百余人，可见其形体的巨大。前些年有人偶然发现，整座凌云山远远望去犹如一座躺卧的巨佛，石刻的乐山大佛正位于巨佛的中部，具有"佛在心中"的寓意。或许唐代的雕塑家们正有此意图，只不过岁月悠悠，后人不得而知罢了。2000 年清洗乐山大佛时，人们又发现在大佛心脏部位有一个洞窟，其中藏有经书。这一连串的发现，使乐山大佛更加具有迷人的魅力。而北京雍和宫内著名的檀香木弥勒佛像，高 26 米，体态雄伟，比例匀称，是我国最大的木刻佛像之一。

卧佛

在宗教艺术中，尤其值得注意的是宗教文化特有的石窟艺术，它集建筑、绘画、雕塑于一身，保存了大量古代的艺术珍品。我国现存的石窟遗迹约有 120 多处，其中最负盛名的有敦煌石窟、云冈石窟、龙门石窟、大足石窟、麦积山石窟等。这些石窟大多始于北魏，盛于隋唐五代，延续至元明时期。敦煌莫高窟俗称千佛洞，现存历代洞窟 490 多个，壁画 45000 多平方米，彩塑多身。窟外原有殿宇，窟内有泥质彩塑佛像及菩萨、天王、力士等，窟壁上大多绘有壁画，壁画内容有佛教史迹、经变故事等题材和装饰图案，是我国现存规模最大、内容最丰富的石窟艺术宝库。莫高窟壁画中的《鹿王本生图》《张议潮夫妇出行图》《维摩诘像》等，以及云冈石窟的大佛、龙门石窟的卢舍那大佛像等，均堪称我国绘画、雕塑的精品，具有很高的历史价值和艺术价值，成为举世闻名的艺术瑰宝。

除了以绘画、雕塑为代表的造型艺术和以建筑为代表的实用艺术外，音乐、戏曲等在宗教艺术中也占有相当的地位。作为对神的情感宣泄，基督教音乐艺术一直受到教会的重视，6 世纪时，当时的罗马教皇格里高利一世花费了十多年时间，亲自选出了许多典型的歌调并制定出不少演唱规则，形成欧洲音乐史上有名的无伴奏齐唱乐《格里高利圣咏》，成为当时最有影响的音乐作品。这部作品流传至今，可以称得上欧洲音乐史上现存的有详细记录的最早的音乐作品。由此可见，宗教音乐无疑是中世纪音乐的重要组成部分。从那以后，教会内部的僧侣中出现了不少作曲家、歌唱家、演奏家和音乐理论家。在欧洲音乐发展史上，不少著名作品也与宗教有关，如奥地利音乐家海顿的清唱剧《创世记》，内容即取材于《圣经》故事。德国音乐家巴赫本人就是一个虔诚的基督徒，他的

作品多以宗教内容为主，代表作有《马太受难曲》《约翰受难曲》等。欧洲中世纪的戏剧主要是宗教戏剧，取材多来自《圣经》或宗教故事，产生宗教奇迹剧、宗教传奇剧、宗教神秘剧等戏剧体裁。佛教的输入，对中国戏曲的发展起了重要的作用。中国古代最早的正式剧场，就是佛教的寺庙，在此之前则多是露天或野地。唐代寺院中的俗讲，本来是以说唱佛经故事的方式传经，但后来演化成百戏杂陈的戏场和变场，为中国戏曲的发展在创作和表演上铺平了道路。杂剧是戏曲的雏形。大概从唐中叶以后，佛教庙宇中就出现了杂剧的演出。尤其是以佛经故事"目连救母"为题材形成的《目连戏》，在宋代更是盛行一时，成为综合了许多民间传说故事的连台戏，甚至由此派生出许多新的剧种。中国戏曲也从宗教故事和神话传说中吸取了大量的素材，借宗教故事的外壳来表现具有社会内容的人间情感和意愿。例如，自从元末明初杂剧《西游记》问世以后，数百年来一直在戏曲舞台上盛行，唐僧、孙悟空、猪八戒等艺术形象家喻户晓、老幼皆知，至今仍是京剧、豫剧、秦腔、汉剧、河北梆子、川剧等许多剧种的保留剧目。

宗教文学在世界文学史上的地位和影响也不能低估。西方基督教文学的代表性著作就是《圣经》。《圣经》分为《旧约》和《新约》两大部分，除了宣扬宗教教义外，也广泛辑录了古希伯来人的民间传说、故事、谚语、哲理诗、爱情诗等，具有较高的文学价值。《圣经》对欧洲文学艺术产生了深远的影响。14世纪英国诗人乔叟的代表作品《坎特伯雷故事集》、16世纪英国著名戏剧家莎士比亚的《威尼斯商人》、17世纪英国诗人弥尔顿的杰作《失乐园》等许多文学作品，都取材于《圣经》。欧洲许多作家，如但丁、拜伦、普希金等，也都曾经利用《圣经》提供的素材，写出著名的文学作品。佛教文学的代表性著作自然就是佛经。除了宗教说教外，佛经中也包含有许多民间故事和传说，这些故事和传说早在释迦牟尼传教时就被用来宣传佛教教义，广为流传。佛经中这些故事和传说，对中国文学的发展有深刻的影响，中国的变文、传奇、小说和戏曲都曾从中吸取素材，一些著名的神怪小说如《西游记》《封神演义》等，明显受到宗教文学的影响。伊斯兰教文学的成就主要表现在诗歌、散文和故事方面。阿拉伯的散文最初是用于向公众讲道的一种文体，带有浓厚的伊斯兰教宗教色彩。阿拉伯早期诗歌也融进浓郁的伊斯兰教宗教意识，如诗人贾拉鲁

丁·鲁米的名著《玛斯纳维》是一部叙事诗集，包括大量童话、故事和轶事，但它又深刻地反映了伊斯兰教教义，因此在伊斯兰教中的地位仅次于《古兰经》和《圣训》。

可见，多种多样的宗教艺术，不但构成了世界艺术史的重要组成部分，而且对各个地区、各个民族、各个种类的艺术都产生了深远的影响。随着人类社会的发展与进步，宗教对艺术的影响已经大大减弱，宗教艺术在当代社会中主要是作为历史文化遗产而存在了。

第四节　艺术与道德

所谓道德，是指人们在社会生活中形成的关于善与恶、是与非、正义与非正义等伦理观念和行为规范的总和，包括道德意识、道德关系、道德活动等内容。道德是社会的道德，它随着人类社会的产生而产生，随着人类社会的发展而变化。道德作为一种社会意识形态，总是建立在特定的经济基础之上。道德作为一种社会文化现象，又与其他精神文化有着紧密的关系，其中尤其同艺术有着特别密切的关系。

艺术与道德的这种特殊关系，甚至成为中外古今艺术理论中的一个争论焦点。许多著名的思想家、美学家、艺术家都对此发表了各自不同的看法，概括起来，主要有这样三种观点：第一种观点是把艺术完全当作道德教育的手段，否认艺术与道德的根本区别；第二种观点却截然相反，完全否定艺术与道德的内在联系，认为表现道德内容会损害艺术；第三种观点则承认艺术与道德的紧密关系，认为二者互相影响，具有内在的联系，同时又承认二者的根本区别，用寓教于乐取代道德说教。

一、道德与艺术的相互关系

两千多年前，古希腊思想家柏拉图在制订"理想国"蓝图时，就下令把诗人与艺术家从"理想国"中驱逐出去，因为在他看来，除少数音乐作品之外，当时流行的《荷马史诗》、悲剧、喜剧和许多音乐作品的影响都是坏的，可见，在柏拉图那里，道德与艺术的关系是多么紧密。柏拉图的弟子亚里士多德虽然反对这种看法，竭力为艺术辩护，但仍然强调艺术的

教育功能或"净化"功能,强调艺术的社会道德的作用。

东方美学比起西方美学来,更加重视道德与艺术的联系。从总体上看,如果说西方美学史上大多是"哲人"对艺术的思考,那么,中国美学史上则大多是"贤人"对艺术的要求。在先秦典籍中,"美"与"善"两字在不少情况下是同义词,也就是:美即善,善即美。从孔子开始,才将"美"和"善"区分开来。但在孔子看来,"善"比"美"更加重要,是更根本的东西,他非常重视艺术的社会伦理道德功能。对于音乐,孔子反对郑声,因为"郑声淫";他认为《武》乐虽"尽美矣,未尽善也",仍然不算上乘之作;只有《韶》乐,才达到了"尽美矣,又尽善也"的境界,堪称上乘。这一思想可以说是贯穿了中国美学史的始终,对后世产生了很大的影响,甚至成为我国古代美学思想的重要特征之一。后来的《毛诗序》就提出了"教以化之"的理论,认为艺术的目的,就是要"经夫妇,成孝敬,厚人伦,美教化,移风俗"[1]。可见,高度强调"美"与"善"的统一,强调艺术在伦理道德上的感染作用,是中国美学和中国艺术一个十分显著的特征。

道德与艺术的这种紧密联系表现在两个方面:

一方面是道德影响艺术。这种影响首先表现在,一定时代和一定社会的伦理道德思想总是要通过艺术作品的主题、题材、情节、人物、思想性、倾向性、内在意蕴等体现出来。任何艺术,不管是文学、戏剧、电影、电视,还是建筑、绘画、音乐、舞蹈,总是一定时代的社会生活的反映,而社会生活的重要组成部分就是人们的道德生活,因此,艺术作品常常包含有道德的内容,通过塑造典型形象的手法来反映人们的道德面貌。托尔斯泰著名的"三部曲"《战争与和平》《安娜·卡列尼娜》《复活》几乎都深深触及伦理道德问题,尤其是《复活》这部小说更是通过玛丝洛娃的悲惨遭遇和聂赫留朵夫赎罪的行动,着重表现了他们精神和道德的"复活"过程。一些著名的戏剧作品如话剧《玩偶之家》、歌剧《茶花女》、戏曲《秦香莲》等,一些著名的影片如《魂断蓝桥》《莫斯科不相信眼泪》《一江春水向东流》等,以及中国台湾电视剧《昨夜星辰》和大陆50集电视连续剧《渴望》等引起轰动,重要原因就是它们深刻地涉及道德内容,反

[1] 北京大学哲学系美学教研室编:《中国美学史资料选编》上册,第130页。

映出不同时代、不同社会、不同人物的道德情感和道德行为。

其次,道德对艺术的影响尤其表现在作家、艺术家的世界观和道德观对艺术创作的重大影响上。艺术是社会生活在作家、艺术家头脑中反映的产物,因而在描写和表现人们的道德面貌与道德生活时,必然要融入作家、艺术家自己的道德评价和道德判断。换言之,通过艺术作品,我们可以感觉到作家、艺术家本人的道德观。以法国作家小仲马的小说《茶花女》为例,小仲马创作这部长篇小说时,正是19世纪中叶法国七月王朝时期,没落的贵族阶级和新兴的资产阶级都疯狂追求花天酒地的享乐生活,面对这世风日下的丑陋现实,小仲马的道德观和创作态度都发生了重大变化。他深深追悔自己早期作品的浅薄无聊,用他自己的话来讲,就是"任何文学,若不把完善道德、理想和有益作为目的,都是病态的、不健全的文学",探讨社会道德问题便成为他创作《茶花女》的主旨。因此,小仲马在这部作品中,一反当时的世俗道德标准,把同情和赞美都给予了一个出身贫苦、堕入风尘又无力自拔的妓女,也就是作品的女主人公玛格丽特,以白色的茶花来象征她高尚的情操和美好的心灵;同时,小仲马又在作品中无情地揭露了上流社会道德的虚伪,融入了作家自己鲜明的道德评价。

另一方面是艺术影响道德。这种影响主要表现在艺术作品对人民群众的道德教育作用上。由于艺术具有生动、感人的形象和特殊的魅力,因此,它对道德观念的评价和道德行为的选择都具有很大的影响。一部优秀的艺术作品,可以提高人们的道德水平和精神境界。奥斯特洛夫斯基的名著《钢铁是怎样炼成的》,曾经激励和鼓舞千百万人,以生命不息、奋斗不止的顽强精神投入生活、工作、斗争中去。保尔·柯察金这个人物形象,经历了战场的搏斗、生活的磨难、爱情的挫折、疾病的痛苦等种种考验,以惊人的毅力战胜了这一切困难,他那坚强的个性和勇敢的精神,给人鼓舞,给人力量,影响到许多青年人,尤其是一些残疾青年的成长历程。屈原的《离骚》充满着一种为理想而献身的精神,洋溢着与祖国同休戚、共存亡的深挚情感,两千多年来这部作品一直受到无数志士仁人的珍爱,它那强烈的爱国主义激情和不屈不挠的斗争精神,培育了一代又一代的忠贞之士和民族英雄,甚至可以说是融进了我们民族的血液之中。鲁迅十分喜爱这部作品,他不但自集《离骚》诗句,请人书写后挂在房中自勉,而且

在自己的作品《彷徨》中引用了屈原诗句"路漫漫其修远兮,吾将上下而求索",表达了自己为真理而献身的决心。

此外,艺术对道德的影响还表现在它能够对社会道德意识和道德观念的改变产生一定程度的影响。例如,五四新文化运动具有深远的历史意义,它是一个以思想启蒙为中心的文化革命运动。这场运动的主要内容就是宣传科学与民主,反对旧道德和旧思想,提倡新道德和新思想,反对旧文学,提倡新文学,是一场彻底地反对封建文化的运动。针对当时尊孔读经的逆流,陈独秀、李大钊、鲁迅等发表了大量文章,批驳了以三纲五常为中心的封建礼教,严斥儒家的所谓"仁义道德"是"吃人"的教条。文艺方面,以鲁迅《狂人日记》为代表的一批艺术作品,不但在中国文学发展史上开辟了一个崭新的历史阶段,而且对社会道德意识和道德观念的变化产生了深刻的影响。

虽然艺术与道德之间有着密切的联系,但是,作为两种不同的文化现象,它们毕竟有着本质的区别。从范围来看,艺术不仅可以反映人们的道德关系,而且可以表现人们的政治关系、经济关系、法律关系等,所以,艺术是从更广泛的范围来反映人们的社会生活。从方式来看,道德是以概念、原则和规范来反映人与人之间的关系,艺术却是以形象来具体地描写、刻画或表现这种关系。从评价标准来看,道德评价和审美评价之间也存在着差异,前者常常以"善"为唯一标准,后者往往以"真善美"的统一为标准。此外,还应当看到,并非一切艺术作品都必须具有道德内容,如风景摄影、花鸟画、器乐曲等,许多都不涉及道德内容。尤其需要指出的是,对于那些具有道德内容的艺术作品来说,也需要寓教于乐,也就是将道德内容有机地融合在艺术形象之中,使其化善为美,具有审美的教育作用,而不能够干巴巴地道德说教,只有这样,才能真正对欣赏者产生潜移默化的影响。鲁迅在批评宋人小说时就说过:"宋时理学极盛一时,因之把小说也多理学化了,以为小说非含有教训,便不足道。但文艺之所以为文艺,并不贵在教训,若把小说变成修身教科书,还说什么文艺。"[1]显然,只有真正做到化善为美,才能使艺术作品达到思想性和艺术性的完美统一。

[1]《鲁迅全集》第9卷,人民文学出版社2005年版,第329页。

二、艺术中的道德内容

由于道德是人们在社会生活中形成的各种伦理观念和行为规范的总和,那些再现社会生活的艺术种类如文学、话剧、戏曲、电影、电视等,受道德的影响自然更加明显。文学作品在这方面的例子可以说是举不胜举。从戏剧来看,中外也有大量这方面的作品,尤其是19世纪挪威著名戏剧家易卜生的"社会问题剧",包括《玩偶之家》《社会支柱》《群鬼》《人民公敌》等一系列作品,都是着力于再现挪威当时的现实生活,通过对爱情、婚姻、家庭、妇女地位等社会问题和道德问题的描写,来剖析资本主义的道德堕落现象和种种社会弊病。《玩偶之家》通过讲述女主人公娜拉与丈夫产生矛盾,最后毅然离家出走的故事,真实地反映了资本主义社会中男女在家庭里的不平等关系,深刻揭露了娜拉丈夫这个人物形象冷漠、自私、虚伪的丑恶品质,表现了娜拉关心别人、牺牲自我、勇挑重担的情操和品德,形成了善与恶、是与非、高尚与卑下的鲜明对比。中国戏曲在这方面的例子更是不胜枚举,劝善惩恶、宣扬因果报应、强调伦理道德,历来是中国戏曲的传统。善有善报、恶有恶报,中国戏曲以艺术形象来告诫人们慎重地承担道德责任,严肃地选择道德行为。这种劝善惩恶的裁判或者在人世间进行,如《秦香莲》中,贪图富贵、喜新厌旧、企图杀妻灭子的陈世美最后终于被包公铡死,善良贤惠的农村妇女秦香莲的满腹冤屈得以昭雪;《救风尘》中,聪明善良的妓女赵盼儿为了营救另一位落难的妓女姐妹,利用富豪恶少好色的弱点,巧施计谋,终于迫使官府惩治了恶少,将饱受苦难的姐妹从风尘中营救出来。但当这种劝善惩恶的裁判,由于社会极度黑暗而在人世间无法进行时,中国戏曲就将这一道德裁判法庭移到天国或阴间去进行,例如《窦娥冤》中,窦娥含冤屈死后,六月降雪,大旱三年,制造冤案的恶人最终遭到惩处;越剧《梁山伯与祝英台》中,梁、祝这对年轻人为真挚的爱情而双双殉难后,化为彩蝶成双成对,在神话世界里实现了大团圆的结局。

诞生于现代科学技术基础之上的影视艺术,同样将道德题材作为自己最重要的表现内容之一。以电影艺术为例,20世纪70年代以后,由于各种复杂的社会原因,道德观念、婚姻家庭、价值准则等方面的问题越来越引起人们的关注,世界各国的电影也开始把镜头对准人们日常生活中最普遍的问题,诸如家庭问题、婚外恋问题、青少年问题、老人与子女问题

等等，使得世界影坛上道德题材影片（或称家庭伦理片）应运而生。这类影片数量巨大、种类繁多，其中许多影片在各种电影节上获奖，深受世界各国观众的欢迎。这类影片大致上可划分为以下几种类型：第一类是纪实性风格的道德题材影片，如美国的《克莱默夫妇》（1979）、《普通人》（1980）、《金色池塘》（1981）、《母女情深》（1983）等，这些影片充满生活气息，追求纪实风格，连续获得奥斯卡各项大奖。《克莱默夫妇》把美国频繁发生的家庭崩溃事件真实动人地搬上了银幕，触及西方社会中这个带有普遍性的问题；《金色池塘》则反映了老年人生活这一越来越严重的现代社会问题，影片细致入微地描绘了一对老年夫妇晚年寂寞的生活与孤独的心灵，给观众留下了难以忘怀的印象。第二类是悲喜剧风格的道德题材影片，如苏联著名导演梁赞诺夫的"爱情三部曲"，包括《命运的捉弄》（1975）、《办公室的故事》（1977）和《两个人的车站》（1982），等等。这批影片成功地运用喜剧方式来表现小人物的悲剧命运，幽默而细腻地揭示了普通人丰富复杂的内心世界。第三类是抒情诗风格的道德题材影片，如日本的《绝唱》（1975）、《远山的呼唤》（1980）等影片都属于此类风格。《远山的呼唤》由日本著名导演山田洋次导演，被评为20世纪80年代日本十大佳片之一。第四类是心理探索道德题材影片，典型作品是苏联影片《没有证人》（1983）。该片全片只有两个主要人物和两个配角，完全是以细致入微的心理刻画方式来达到震撼人心的效果。第五类是青少年道德题材影片，从道德角度来分析当前社会中青少年的道德观念与生活态度，例如苏联的《我不愿长大》《野孩子》，以及我国拍摄的《红衣少女》《长大成人》等。

电影艺术反映道德题材的势头，目前仍然方兴未艾，例如，美国好莱坞相继拍摄了《美国丽人》《廊桥遗梦》等多部此类型影片，其中《美国丽人》于2000年获得奥斯卡最佳影片等多项大奖。又如，被誉为最重要的华人导演之一的李安，他的成名作"家庭伦理三部曲"包括《推手》（1991）、《喜宴》（1993）和《饮食男女》（1994），这几部影片都是通过家庭与伦理问题，来反映东西方文化之间的对立与冲突、渗透与和解；乃至于后来拍摄的《断背山》（2005），同样反映了伦理与人性的冲突。此外，数量众多的电视剧，更是有许多涉及婚姻、家庭、伦理、道德这类题材，数量巨大，难以尽述。

对于非再现艺术种类如建筑、音乐、书法、实用工艺等,虽然相对来讲,受道德的影响不像再现艺术那样强烈,但也有道德因素的渗入。例如,虽然建筑是一种实用艺术和表现艺术,但是作为传统文化的中国建筑艺术同其他艺术一样,体现出特定的伦理道德观念。我国的封建伦理道德,不但给许多文艺作品打上了封建道德的烙印,而且对传统建筑艺术也产生了深刻的影响。封建伦理道德观念非常强调尊卑、上下的等级秩序,将其作为重要的道德规范和原则,体现在建筑中,首先是名称不同,皇帝的住宅称为皇宫,大官的住宅称为府邸,富豪的住宅称为公馆,平民百姓的住宅只能称为宅或家。其次是面积不同,明清两朝规定,七品官以下至庶民的住宅正房只准有三间,五品、六品官员的正房可允许有五间,只有贵族、王侯、大官的正房可以大于这个限额,因此,北京城里的四合院大多数都只有三间或五间正房。再次是规格不同,各等人住宅的高度、彩绘、装饰、屋顶都有不同等级的规定,如果违背这些规定就会受到严厉的制裁。又比如,音乐作为一门表现艺术和听觉艺术,不能直接地再现社会生活,但在音乐中也渗透着一定时代和社会伦理道德的因素,因此,东西方的历代思想家们才这样重视音乐的伦理教化作用。如前所述,孔子就反对郑声,贬低《武》乐,推崇《韶》乐。古希腊的柏拉图除了反对史诗和戏剧外,还仔细地检查了当时流行的四种音乐,认为其中两种乐调过于哀婉和柔弱,必须加以禁止,只有另外两种乐调,或音调严肃,或具有激昂的战斗意味,允许保留下来。可见,在非再现艺术中,也具有同道德的某种联系。

此外,道德是一种社会意识形态,它本身是由经济关系决定的,并随着经济关系的改变而改变,因此,道德具有时代性和社会性的特点。道德的变化发展,也必然会通过艺术作品体现出来。从这一点,我们也可以加深对道德与艺术相互关系的认识。明代后期,是我国历史上一个十分特殊的时期,一些学者甚至将其称为中国的"文艺复兴时期"。这一时期,商品经济与手工业都有较大的发展,在东南沿海一带出现了资本主义生产关系的萌芽,当时城市手工业者与小商人被称为"市民",逐渐成为一种力量。明代进步思想家、文学家李贽就生活在这个时代。李贽的《焚书》和《续焚书》等著作,猛烈抨击了封建礼教和封建道德,揭露了维护封建礼教的道学家的虚伪与罪恶,反对

程朱理学倡导的"存天理，灭人欲"的假道学的可耻面目，认为封建道德都是束缚人民手足的工具。李贽的这些言论在一定程度上反映了当时新兴的市民阶层的观点和意识。李贽对于封建礼教的揭露和批判，直接影响到明代后期的小说、诗词、戏曲、版画等各类艺术，也反映出随着经济基础的变化，社会伦理道德意识的变化在美学理论和文艺理论方面引起的深刻变化。

戏曲方面，明代戏曲大家汤显祖深受李贽思想的影响，他的代表作《牡丹亭》通过杜丽娘和柳梦梅的爱情故事，揭露了封建礼教对青年男女爱情的压制和束缚，揭露了封建伦理道德下权贵家庭关系的残酷和虚伪。尤其是《牡丹亭》有意地将"情"与"理"对立起来。所谓"情"，就是青年男女之间真挚的爱情，杜丽娘为了追求爱情和自由，为情而死，后来又为情复生；所谓"理"，就是指以程朱理学为核心的封建道德和封建礼教。这出剧正是通过这种"情"与"理"之间激烈的矛盾冲突，折射出当时整个社会要求变革的时代心声，也折射出随着时代发展，社会伦理道德观念发生了深刻变化。在杜丽娘这个有理想、有追求的女子身上，闪耀着个性解放的光彩，她因梦伤情而死的悲剧，是对封建礼教残酷扼杀人的个性的愤怒控诉；最终死而复生，实现了与柳梦梅的结合，是她对封建礼教的彻底叛逆。此外，明代戏曲家徐渭的《四声猿》、高濂的《玉簪记》等，也都含有强烈的反封建色彩，是对人性解放的热情讴歌。在某种意义上可以说，这些戏曲传达出了时代的呼声。

文学方面，作为当时"市民文艺"突出代表的是话本或拟话本短篇小说集，以"三言"和"二拍"为代表。所谓"三言"，即明代通俗文学家冯梦龙的《喻世名言》《警世通言》和《醒世恒言》。后人所称"二拍"，即明代小说家凌濛初编著的《初刻拍案惊奇》《二刻拍案惊奇》。虽然这些作品由于历史的局限，有宣扬封建礼教和因果报应思想的内容，而且有不少露骨的色情描写，但是，相当一部分小说内容积极，描写生动细腻，艺术上有明显特色，特别是它们作为当时新兴的市民阶层在文艺中的反映，传达出鲜明的时代信息。例如《蒋兴哥重会珍珠衫》，通过商人蒋兴哥休妻又复婚的故事表现了市民阶层的爱情观；《转运汉巧遇洞庭红》描写了一个出海经商的市民，怎样从一文不名的穷汉成为发了大财的富商，传达出商人渴望一本万利的投机心理。特别是一些作品关

明崇祯刻本《秘本西厢》插图

于婚姻、家庭、爱情的描写，已同封建正统文艺大不相同，其中不少女性形象，已经开始冲破"三从四德"传统封建道德的束缚，去争取真正的爱情。至于这些作品中关于男女性爱的描写，既有色情荒淫腐朽的一面，又具有某种时代和社会的内涵，是对长期封建伦理统治的反叛，具有同欧洲文艺复兴时期《十日谈》一类作品相似的历史背景和时代意义。

此外，明代木刻版画盛行，其中大量是适合广大市民阅读的戏曲、小说的插图。这些木刻版画广为流传，仅见于记载的明刊本插图剧曲就有130多部，《西厢记》就有多种插图版本。这些版画不但增加了戏曲和小说的感染力量，而且以视觉艺术的方式展示了社会习俗风尚的时代变迁。总之，从明代后期艺术理论、戏曲、文学和版画中，我们可以看到时代风尚和社会习俗的重大变化。这一时期艺术思潮的演变，对于我们理解一个时代的经济、道德、艺术三者的复杂关系，可以说是一个生动的例证。

第五节 艺术与科学

从文化学的角度来看，科学技术也是人类社会一种重要的文化现象。各种自然科学理论是精神文化的重要组成部分，同时又可以通过技

术的形式直接转化为社会生产力,创造出人类的物质文化。特别是20世纪下半叶以来,随着计算机技术、信息技术、生物技术、宇航技术的迅猛发展,科学技术正在日新月异地改变着人类社会的面貌。在科学技术飞速发展的当代社会中,科技革命和科技进步深刻改变了人类的生产方式和生活方式,对人类文化产生了巨大的影响,涉及哲学、道德、宗教、艺术等各个领域。

现代艺术学面临的一个重要课题,就是艺术与科学技术的关系。由于现代新技术革命给人类社会带来的深刻影响,已经极大地改变了现代文化的面貌,对于现代艺术的发展也产生了非常复杂的影响,所以,现当代国际上许多著名的美学家、艺术学家,甚至许多享誉世界的著名科学家,都在思索艺术与科技的关系问题。例如日本当代最有影响的三位美学家今道友信、竹内敏雄和川野洋,就都曾经探讨过艺术与现代科技的关系。今道友信在《美学的将来》一文中指出:"在科学技术成为环境的现代社会中艺术起着什么样的社会功能,这个问题必须和美学的将来这一主题联系起来。这是因为科学技术与艺术的关系如今尚未充分考虑,而且又因为它对人类的将来具有重大的影响。在思考这个问题时,我们认为,美学上最基本的问题就是要对科学技术与艺术这两者分别与人类的关系作一比较。这最终便是比较科学技术与人类意识、艺术与人类意识的关系。"[1]诺贝尔物理学奖获得者、日本著名物理学家汤川秀树也不无忧虑地谈道:"在古希腊,不但直觉和抽象是完全和谐的和处于相互平衡中的,而且也不存在科学远离哲学、文学和艺术的那种事情。所有这些文化活动都是和人心很靠近的。"[2]他认为:"现时代科学文明的问题也就在于此——人们似乎普遍感到科学远离了哲学和文学之类的其他文化活动。"[3]另一位诺贝尔物理学奖获得者、著名美籍华人物理学家李政道也很关心音乐与物理、音乐与心理之间的关系,曾发起组织1993年"艺术与科学作品展暨学术研讨会",探索科学与艺术的共同特征及其相互影响,促进科学界与艺术界的交流。

[1]〔日〕今道友信编:《美学的将来》,樊锦鑫等译,广西教育出版社1997年版,第17页。
[2]〔日〕汤川秀树:《创造力和直觉——一个物理学家对于东西方的考察》,周林东译,复旦大学出版社1987年版,第83页。
[3]同上书,第78页。

此后，李政道又多次回国组织艺术与科学研讨会，并于 2001 年 6 月与吴冠中合作举办了"清华大学艺术与科学国际作品展暨学术展览会"。李政道曾多次指出："我在这里重申一个基本的思想，即科学和艺术是不可分割的，就像一枚硬币的两面。它们共同的基础是人类的创造力，它们追求的目标都是真理的普遍性。艺术，例如诗歌、绘画、雕塑、音乐等，用创新的手法去唤起每个人的意识或潜意识中深藏着的已经存在的情感。情感越珍贵、唤起越强烈，反映越普遍，艺术就越优秀……科学家追求的普遍性是一类特定的抽象和总结，适用于所有的自然现象，它的真理性植根于科学家之外的外部世界。艺术家追求的普遍真理也是外在的，它植根于整个人类，没有时间和空间的界限。"[1] 显然，探讨艺术与科学，特别是艺术与当代科技飞速发展之间的关系，已成为艺术学面临的重要课题之一，日益引起人们的关注。

一、艺术与科学的联系和区别

在艺术与科学二者之间的关系问题上，存在着两种截然相反的观点。一种观点认为艺术与科学基本上是一致的，二者的终极目标都是要揭示真理，并且都要追求和谐对称、多样统一等美的形式。这种观点尤其强调艺术创造与科学创造的同一性，并列举不少大科学家同时又是大艺术家来作为例证。另一种观点则认为艺术与科学是完全对立的，科学的发展会导致机器和技术的统治，从而使工业社会造就出一大批丧失个性的标准化的人，这是与审美和艺术背道而驰的。这种观点强调，从本质上讲，科学是理性的、客观的、注重事实的，艺术却是感性的、主体的、注重情感的。因而，这种观点认为，科学技术只会加剧席勒当年所忧虑的那种人的"感性冲动"与"理性冲动"二者分裂的现象。

我们认为，上述两种观点都过于绝对和片面。从总体上讲，艺术与科学二者之间既有联系，又有区别。

从人类文化史来看，艺术与科学之间早有联系。艺术与科学联姻，

[1] 李政道《艺术与科学——在中央工艺美术学院的演讲》，中国高等科学技术中心编：《李政道文选（科学和人文）》，上海科学技术出版社 2008 年版，第 313—314 页。

有着三个辉煌时期。第一个辉煌时期，是在古希腊时期。早在公元前6世纪，古希腊的毕达哥拉斯学派就提出了"美是和谐"的思想。毕达哥拉斯学派大半都是数学家，他们把数与和谐的原则当作宇宙间万事万物的根源。毕达哥拉斯学派提出了"黄金分割"的理论，以及音乐里的数量比例关系，并且将这些原则运用到建筑、雕塑、绘画、音乐等各门艺术中去。

艺术与科学联姻的第二个辉煌时期，是在文艺复兴时期。科学与艺术之间的这种密切关系，自古希腊开始以来，在文艺复兴时期达到了高峰。14世纪到16世纪的欧洲文艺复兴运动期间，自然科学有极大的发展，哥白尼的日心说沉重打击了几千年来上帝创造世界的宗教传说，哥伦布和麦哲伦等人在地理方面的发现，以及伽利略在数学、物理学方面的创造发明，使人们对宇宙有了新的认识，形成了新的世界观和方法论，对艺术也产生了极大的影响。这个时期的一些大艺术家，本身就是大科学家，他们把许多自然科学的方法和原理运用到艺术创造中，促进了艺术的完善与发展。例如，达·芬奇既是大艺术家，又是科学家和工程师，他在解剖学、植物学、光学、力学、工程机械等科学领域都有巨大成就。达·芬奇把几何学、透视学的原理运用到绘画艺术中，认为绘画必须掌握几何学的点、线、面和投影的原则，他不但自己运用这些原理创作出不少著名美术作品，更重要的是将这种自然科学的方法带入绘画理论与创作实践中，对后来绘画艺术的发展产生了重大而深远的影响。这些例子充分表明，科学技术对艺术的影响是广泛和深刻的，除了将自然科学的成果直接运用到艺术领域之外，更重要的是以科学的思维方法来促进艺术家文化心理结构的改变，从而推动艺术创作观念和创作方法的革新，推动艺术形态的发展。

艺术与科学联姻的第三个辉煌时期，是自20世纪下半叶以来至今仍然方兴未艾的当代社会。当今社会中，科学技术正以前所未有的速度突飞猛进地发展，人类社会生活的方方面面无不受到科学技术的影响。现代科学技术更是对艺术产生了巨大的影响，不但为艺术提供了从未有过的大众传播媒介，而且创造出了新的艺术种类和艺术形式，如电影艺术、电视艺术和计算机多媒体艺术等。尤其是21世纪数字技术的迅猛

发展，正在给我们的电影、电视、动漫、计算机游戏业等多个领域带来巨大而又深刻的影响。在许多领域和许多方面，科学技术与艺术已经非常紧密地结合在一起。

需要特别指出的是，人类历史上这三次科学与艺术结合特别紧密的辉煌时期同时也是人类文化史的三个辉煌时期——古希腊时期、文艺复兴时期与当代社会，同时还是人类科学技术飞速发展的时期，更是人类艺术繁荣昌盛的时期。从这个角度来看，这三个辉煌时期的出现，就不是偶然的了，而是有着内在的必然规律，因为它们都是科学与艺术飞速发展的时期，也是人类物质文明与精神文明飞速发展的时期。

同时，我们也应当看到，艺术与科学之间确实又有很大的不同，并且在一定程度上存在着对立的现象。从本质上讲，科学是人类认识客观世界的知识总和，艺术是人类进行审美创造的最高形式。从目的上讲，科学求真，它的任务是揭示事物发展的客观规律；艺术求美，它的任务是满足人们精神文化生活方面的审美需要。从思维方式上讲，科学主要运用抽象思维，强调理性因素；艺术主要运用形象思维，强调情感因素。从具体操作来讲，科学应当客观冷静地对待事物，准确地揭示事物的本来面目；艺术则是一种主观色彩很浓的创造活动，它除了反映生活外还应当评价生活与表现情感。从成果上讲，科学理论应当具有普遍性，放之四海而皆准；艺术作品必须具有独创性，可谓前无古人后无来者。从以上我们可以清楚地看到，作为两种不同的文化现象，科学与艺术之间确实存在着根本的区别。

特别是15世纪以来近代科学的产生与发展，使数学、力学、天文学、物理学、化学等各门自然科学有了严格的分类和迅速的进展，促成了社会生产力的巨大进步，同时也带来了负面的影响，形成了孤立的、静止的、形而上学的思维方式和社会分工的日益细密。特别是资本主义生产方式更加剧了这种矛盾，最终导致了席勒所说的人的"感性冲动"与"理性冲动"的分裂与对立。尤其是当代社会中大众文化与大众传媒具有复制性，以众多的复制物取代了本应独一无二存在的艺术品，不仅是对于物质的复制，也是对于精神的复制，日复一日地为人们提供着大同小异的流行文化，使人们成为高科技创造出来的大众传媒的奴隶。正

因为如此,当代社会中,人们在思索这样一个问题:"面对新的技术浪潮,人类的审美理想如何发扬光大,文化传统如何承继,如何在国民的精神境界和话语系统中导入人文精神,以高尚的审美趣味提升全民化的艺术,是需要深思的。"[1]

因此,我们认为,科学与艺术既有联系又有区别,二者之间既有一定程度的对立,又在很大程度上互相促进。这种状况,在20世纪以来现代科学技术与艺术的相互关系中表现得更加突出。

二、现代科学技术对艺术的渗透和影响

20世纪60年代以来,现代科学技术以前所未有的速度迅猛发展,对世界各国人民的物质文化生活与精神文化生活领域都产生了巨大而深刻的影响。现代科学技术与人类各种文化现象的关系日益密切,尤其是对艺术的渗透和影响更加明显。

第一,现代科学技术对艺术的影响,表现在为艺术提供了新的物质技术手段,促使新的艺术种类和艺术形式的产生。例如,当代最有生命力的艺术种类——电影和电视,就是现代科学技术的产物。以电影艺术为例,电影的诞生与发展都离不开现代科学技术。正因为光学、电学、声学、化学、机械学等各门科学技术迅速发展,电影才得以在1895年诞生。此后电影发展史上的三次重大变革,均与科学技术有着十分密切的联系。第一次重大变革是电影从无声到有声,代表作品是1927年的美国影片《爵士歌王》;第二次重大变革是电影从黑白到彩色,代表作品是1935年的美国影片《浮华世界》;第三次重大变革是目前方兴未艾的计算机多媒体技术与数字技术,使得电影艺术正在大踏步地进入数字技术时代。目前全世界各国生产的电影大片,基本上都是通过数字技术来完成的。再以电视艺术为例,1936年11月2日英国广播公司正式播出电视节目,人们普遍把这一天作为世界电视业的开端,此后,电视经历了无线传播、有线传播、卫星传播阶段。目前,蓬勃发展的数码技术应用于电视领域,并形成大众电子媒体、计算机和通信融合的新的发展趋势,我国也将取消现在采用的模

[1] 吴予敏:《美学与现代性》,西北大学出版社1998年版,第205页。

拟电视,全面启用数字电视。这种日新月异的巨大变化,每一步都离不开现代科学技术的发展。不少专家学者预言,随着信息社会的来临,21世纪人类社会正酝酿着新的艺术样式和艺术门类的诞生,这将是继电影艺术与电视艺术之后,又一门建立在现代科学技术基础之上的崭新艺术。它应当是在电影、电视、计算机游戏、虚拟现实、动作捕捉技术、云计算等基础上,通过数字技术来完成的。

第二,现代科学技术对艺术的影响,还表现在为艺术创造了前所未有的文化环境和传播手段,为艺术提供了更广阔的天地。特别是最近一二十年来,现代科技正在极大地改变着人类社会的面貌。"如今,世界正经历着信息革命,人类社会跨进了信息时代。以数码化信息传播为技术特征的信息化浪潮,推动着世界经济的高速发展,也引起人们生活习惯、学习与工作方式、思维模式的深刻转变。全息成像、电脑音乐、人工智能、人机交流、交互式电视、虚拟现实等技术的开发,创造了新的审美活动形式和新的艺术样式。人们现在接触到了丰富多彩的电子游戏、多媒体电子出版物、网上杂志、虚拟音乐会、虚拟画廊和艺术博物馆、交互式小说、网上自由文艺沙龙以及正在发展中的全数码电视广播。新的审美时代正在到来。"[1]传播学家们认为,随着现代科学技术日新月异的发展,这种趋势正在不断加强,他们指出:"从语言到文字,几万年;从文字到印刷,几千年;从印刷到电影和广播,四百年;从第一次试验电视到从月球播回实况电视,五十年。下一步是什么?某些新形式媒介正在地平线上出现。"[2]除此之外,还需要特别指出的是现代科学技术极大地发展了社会生产力,使人们比起从前来有更多的时间、更多的闲暇、更多的资金运用于艺术,为艺术提供了前所未有的文化环境。

第三,现代科学技术对艺术的影响,又表现在艺术与技术、美学与科学的相互结合与相互渗透,对人类生活产生了深刻影响,也促进了科学技术与文学艺术自身的发展。随着科技的进步、经济的发展、艺术的普及,人们对于艺术的需求也日益多样化,于是,一门旨在统

[1] 吴予敏:《美学与现代性》,第200—201页。
[2] 〔美〕威尔伯·施拉姆、威廉·波特:《传播学概论》,陈亮、周立方、李启译,新华出版社1984年版,第19页。

别克 YJob,汽车工业界公认的世界第一辆概念车,1938 年

一产品的实用功能与审美功能的新学科——设计便应运而生了。如果说,传统的实用工艺作为古老的艺术门类之一,是建立在手工业生产基础上的工艺美术,那么,设计作为一门新兴的艺术,则是建立在科学技术的基础上的,它使日用生活消费品具有艺术的造型,使劳动生产场所成为美的环境。现代科学技术对艺术的影响从家具、服装、建筑、环境,以及以汽车为典型代表的现代交通工具的设计与造型、装潢与广告中,都可以十分清楚地看出来。所以说,"现代生活和科学的高度发展表明,艺术和科学、美学和科学的关系越来越密切。因此,在西方的学者中间,曾经进行着关于未来属于科学,还是属于艺术的争论。……但是,这种科学艺术化、艺术科学化的和谐趋向,并不意味着两者的独立性会被取消"[1]。

第四,现代科学技术对艺术的影响,更表现在科学领域的重大发现对艺术观念和美学观念产生了巨大而深刻的影响,例如系统论、控制论、信息论、模糊数学等观点和方法,已经被运用到艺术创作和艺术研究之

[1] 林同华:《美学系统导论》,蒋冰海、林同华编:《美学与艺术讲演录续编》,上海人民出版社1989年版,第 98—99 页。

中，成为某些艺术理论和艺术批评的观点和方法。如有的研究者运用系统论的方法，对鲁迅《阿Q正传》中的主人公进行系统分析，从而对阿Q这样复杂的典型性格有了比较完整的认识；有的研究者运用系统论的方法，对著名英国作家哈代后期的四部小说进行了分析，发现它们构成了一个"性格与环境小说"的悲剧系统；有的研究者运用控制论的方法和热力学第二定律关于熵的观念，发现全部西方音乐史不过是音乐的逐步组织化到解体，再到新的组织化这样一个过程；有的研究者运用理论力学中运动学的原理，对古老的传统艺术中国书法进行了研究，对书法的笔法衍变历史和未来提出了自己的看法。[1] 类似这样的例子还可以举出许多，它们都充分表明，现代科学技术对艺术的创作和研究产生了深刻的影响。与此同时，现代科学技术的迅速发展也给各门艺术的研究和美学的研究带来了许多新的课题。例如，计算机三维动画和数码虚拟技术给影视艺术带来了崭新的课题，其中有些课题是过去蒙太奇电影美学与纪实美学所无法回答的，只能用新的电影美学理论来回答，有待于影视理论界的专家学者们深入研究。

另外，我们也应当认识到，现代科学技术的进步既促进了艺术的发展，也对艺术产生了某些消极的影响，如大众传播媒介带来了艺术的商品化与消费化倾向，导致大众审美水平降低等不良后果，成为当代社会和当代艺术面临的问题。尤其是大众传媒与计算机游戏等给青少年带来的一些负面影响，也需要我们去认真对待。

[1] 参见江西省文联文艺理论研究室编：《文艺研究新方法论文集》，江西人民出版社1987年版。

中编
艺术种类

 整个艺术包含着许多不同的艺术种类,而每一艺术种类又可以区分出多种体裁。中外艺术史上,不少著名的美学家、艺术家和文艺理论家,都曾经探讨过艺术种类、体裁的分类原则。中国古代文论《毛诗序》,就分析了诗、歌、舞三种不同艺术的联系和区别。西方美学史上,亚里士多德根据模仿的媒介、对象和方式的不同,区分了绘画与音乐、悲剧与喜剧、史诗与戏剧等。随着艺术的发展,关于艺术种类划分的理论也更加广泛与深入。

 由于艺术分类的原则和角度不同,在近现代艺术理论中出现了多种分类的方法,其中最主要的有以下几种:

 第一种艺术分类方法是以艺术形象的存在方式为依据,将艺术区分为时间艺术(音乐、文学)、空间艺术(雕塑、绘画)和时空艺术(戏剧、影视)。

 第二种艺术分类方法是以艺术形象的审美方式为依据,将艺术区分为听觉艺术(如音乐)、视觉艺术(如绘画)和视听艺术(如戏剧)。

 第三种艺术分类方法是以艺术作品的内容特征为依据,将艺术区分为表现艺术(音乐、舞蹈、建筑、抒情诗等)和再现艺术(绘画、雕塑、戏剧、小说等)。

 第四种艺术分类方法是以艺术作品的物化形式为依据,将艺术区分为动态艺术(音乐、舞蹈、戏剧、影视等)和静态艺术(绘画、雕塑、建筑、实用工艺等)。

 第五种艺术分类方法是近年来在欧美一些发达国家刚刚兴起的一种最新分类方法,即把艺术分为:视觉艺术,包括绘画、雕塑、摄影、建

筑、工艺，以及现代艺术设计、广告艺术、电影艺术、计算机三维动画、动漫、电子游戏软件、数字媒体艺术等等；表演艺术，包括音乐、舞蹈、戏剧，以及在发达国家近年来广受欢迎的音乐剧；等等。这种分类方法的优点是适应现代艺术的发展趋势，及时容纳了最新出现并广受欢迎的新兴艺术门类或样式。但是，这种分类方法毕竟刚刚出现，尚未经过时间的检验，尤其是在目前尚未得到世界各国艺术界、学术界、教育界的普遍认可，即使在发达国家内也并没有得到普遍的认同。因此，本书也暂不采用此种方法。

科学的艺术分类方法应当充分吸收上述分类法的合理因素，同时还必须考虑到艺术分类的美学原则。艺术，作为人类的一种审美活动，实质上是以动态化的方式来传达人类的审美经验，艺术作品从根本上讲，就是以物态化的方式传达出艺术家的审美经验和审美意识。因此，艺术分类的美学原则，应当把艺术形态的物质存在方式与审美意识物态化的内容特性作为根本的依据。

第六种艺术分类方法是根据艺术的美学原则将整个艺术区分为五大类别，即实用艺术（建筑、园林、工艺美术与现代设计）、造型艺术（绘画、雕塑、摄影、书法）、表情艺术（音乐、舞蹈）、综合艺术（戏剧、戏曲、电影艺术、电视艺术）和语言艺术（诗歌、散文、小说）等。本书采用的便是此种分类方法。当然，由于篇幅所限，本书并未涵盖所有的艺术门类，诸如杂技、曲艺、木偶、皮影等一类民间艺术就未展开。

艺术分类的意义在于通过揭示各门艺术自身的特性和发展规律，以及它们各自不同的物质媒介和艺术语言，从而更加深入地认识和掌握各门艺术的审美特征和美学实质，进一步推动各门艺术的提高和发展。

当然，任何艺术分类的方法都只具有相对的意义。各门艺术之间存在着内在的联系性和一致性，具有某些彼此相通的共同规律。中外许多美学家都曾经指出过"诗"与"画"之间的密切联系，有的还把音乐称为流动的建筑，把建筑称为凝固的音乐，等等，充分反映出某些艺术门类之间存在着极为密切的联系。尤其是随着艺术的发展，这种联系更为增强，因而"近年来，'各门艺术之间的相互关系'这一课题正日益受到人

们的重视。……要想理解某一门艺术（例如绘画或音乐）在某一时期的文化中的作用，我们就必须对所有艺术门类在该时期文化中作出的贡献进行比较"[1]。艺术种类这种多样性与统一性，使得人类的艺术领域更加丰富多彩。正确地认识和理解这种多样性与统一性，掌握各类艺术的基本规律和美学特征，有助于提高我们的艺术鉴赏能力和艺术修养。

[1]〔美〕托马斯·门罗:《走向科学的美学》，石天曙、滕守尧译，第520页，中国文联出版公司1984年版。

第五章
实用艺术

第一节 实用艺术的主要种类

所谓实用艺术,是指实用与审美相结合的表现性空间艺术,主要包括建筑艺术、园林艺术、工艺美术与现代设计等。

实用艺术是人类文化史上最古老的艺术种类之一。早在人类历史的初期,就产生了实用艺术。原始人在制作生产与生活的物品时,不仅赋予这些物品以直接的实际用途,而且也将人类的创造才能对象化,使这些物品具有审美意义。原始社会遗留下来的大批彩陶以及琳琅满目的青铜器、古希腊与古罗马遗留下来的巨大建筑如雅典卫城和罗马大斗兽场等等,都是人类艺术文化宝库中的珍品。

实用艺术也是所有艺术种类中最普及、最常见的一大类别。它与人们的衣、食、住、用等日常生活关系最为密切。实用艺术与其他艺术的重要区别之一,就在于它不仅能够满足人们精神上的审美需要,而且还在一定程度上满足人们物质上的实用需要,如建筑供人居住,实用工艺品供人使用等。尤其是现代社会中,随着科学技术的飞速发展与人类社会的不断进步,人们对物质生活与精神生活都提出了更高的标准和要求,人们希望居住环境乃至室内装饰都更加符合美的标准,现代设计便应运而生,包括平面设计、服装设计、家具设计、装潢设计、广告设计,乃至环境设计、工业产品设计等等,几乎遍及现代人类生活的方方面面,这使得实用艺术比以往任何历史时期都显得更加普及和重要。

显然,实用艺术既有实用价值,又有审美价值。实用艺术基本上都是通过具有实体性的物质材料,创造出具有实用性和审美性的静态艺术品。实用艺术不注重模仿客观事物,而是注重表现艺术家的审美理想或美学追求,因此,它不强调再现性,而强调表现性,从而形成了实用艺术表现性的特点。同时,实用艺术又是以空间为存在方式的一类艺术,应当划归空

间艺术的范围。所以,实用艺术最基本的特征是实用性与审美性相结合,它是建筑艺术、园林艺术、工艺美术与现代设计等一大类表现性空间艺术的总称。

一、建筑艺术

建筑,是指建筑物和构筑物的通称,是人类用物质材料修建或构筑的居住和活动的场所。建筑(Architecture)这个词的拉丁文原意是"巨大的工艺",说明建筑的技术与艺术密不可分。所谓建筑艺术,则是指按照美的规律,运用建筑艺术独特的艺术语言,使建筑形象具有文化价值和审美价值,具有象征性和形式美,体现出民族性和时代感。

早在两千年前,古罗马建筑师维特鲁威就提出了建筑的三条基本原则:"实用、坚固、美观"。直至今天,它们仍然是建筑师们遵循的基本规律。建筑的类型很多,包括民用建筑如住宅、商店等,公共建筑如图书馆、会议厅等,娱乐建筑如电影院、音乐厅等,工业建筑如仓库、车间等,宗教建筑如寺庙、教堂等,以及纪念性建筑如陵墓、纪念堂等,尽管它们的实际使用功能不同,其实用成分与艺术成分的比重也各不相同,但毫无疑义,都必须遵循"实用、坚固、美观"的基本原则。所以,从总体上讲,任何建筑都应当是物质功能与审美功能、实用性与审美性、技术性与艺术性的统一。

现代建筑虽然仍然遵循"实用、坚固、美观"这三个原则,但是,"美观"被提到越来越重要的地位。这是因为随着现代科技的迅猛发展,人们的物质需要基本得到满足,从而提出了更高的精神需要,对于建筑的审美性或艺术性提出了更高的要求。世界著名的华人建筑大师贝聿铭先生认为,建筑是艺术,不是钢筋和水泥的简单堆砌,重点不在于屋檐、瓦片等技术方面的东西,而在于内部空间。他还进一步指出:"建筑是艺术,它也是土木工程,但最高层次的建筑是艺术。"[1]可见,建筑艺术应当是"建筑"与"艺术"二者的"和谐统一",既满足人的物质需要和使用需要,又满足人的精神需要和审美需要。建筑艺术是一种立体作品,属于空间造型艺术,建筑的审美特点主要表现为它的造型美。人们在观赏任何

[1] 黄健敏:《阅读贝聿铭》,中国计划出版社1997年版,第38页。

一座建筑物时,首先感受到的总是它的外观造型。例如,北京故宫、西藏布达拉宫、南京中山陵、巴黎圣母院、悉尼歌剧院等,人们对它们的外观和造型都非常熟悉,只要在电视屏幕或照片图片上出现它们的形象,马上就可以把它们辨认出来。为了达到这种造型美,设计师们常常通过一系列建筑设计的艺术处理,通过实体与空间的协调统一,构成建筑物总体完美的艺术形象。

各门艺术都有自己独特的艺术语言,建筑艺术也不例外。建筑的艺术语言和表现手段非常丰富,包括空间、形体、比例、均衡、节奏、色彩、装饰等许多因素,正是它们共同构成了建筑艺术的造型美。

空间,是建筑的基本形式要素,建筑主要通过创造各种内外空间来满足人们的实际需要。巧妙地处理空间,可以大大增强建筑艺术的表现力,如北京的天坛,就是用有形的建筑实体来表现无形的天宇,以具象的造型来体现象征的意蕴。天坛的整体平面是正方形,天坛中央的圜丘是白石砌成的三层圆台,附会了古代"天圆地方"之说,耸立在地面上的圜丘同周围低矮的砖墙形成鲜明对比,不但扩展了祭祀空间,而且增添了崇高感和神秘感。

形体,主要是指建筑物的总体轮廓,通过线条和形体、空间和实体的不同组合方式,以及建筑与环境的和谐统一,突出建筑物独特的个性色彩和特有的艺术感染力。例如南京的中山陵依山而建,把连绵不断的自然

天坛圜丘,始建于明嘉靖九年(1530)

山势当作建筑空间的有机组成部分，再加上宽阔绵长的多层台阶，造成了一种雄壮崇高的感觉。中山陵独特的建筑艺术形象，也增强了它的纪念性和造型美。

比例，主要是指巧妙处理建筑物各部分之间的比例关系，建筑物长宽高的比例、凹与凸的比例、虚与实的比例等，都直接影响到建筑美。如北京人民大会堂除了整个建筑的巨大形体外，外观给人突出印象的就是那些巨大的圆柱了，当年在设计和施工时，这些圆柱的尺寸和比例经过反复研究，既与整个建筑相协调，又显示出擎天柱一般的雄伟。人民大会堂万人会议厅的设计，也充分考虑了建筑比例的问题，根据周恩来总理关于大海的提示，建筑师们设计了"水天一色"的穹隆顶，使整个空间变成一个浑圆的整体，从而圆满地解决了超大型空间由于体积巨大、比例失调而容易显得空旷或压抑的问题，使整个大会堂既让人感到壮丽、雄伟，又使人感到柔和、亲切。

均衡，主要是指建筑在构图上的对称，包括建筑物前后、左右、上下各部分之间的关系，均衡对称常常给人一种严肃庄重的感觉，增加崇高的美感。最常见的均衡方式是在中轴线的左右实现对称，如北京的故宫，作为一个完整的建筑群非常均衡对称，其建筑物大都在以高大的太和殿为中心的由南到北的中轴线上展开。

节奏，是指通过建筑物的墙、柱、门、窗等构成部分有规律的变化和排列，产生一种韵律美或节奏美。在这一点上，建筑和音乐具有共同之处，因而人们把它们分别说成"凝固的音乐"和"流动的建筑"。例如，我国著名的建筑学家梁思成先生就曾经专门研究过故宫的廊柱，并从中发现了十分明显的节奏感与韵律感，从天安门经过端门到午门，就有着明显的节奏感，两旁的柱子有节奏地排列，形成连续不断的空间序列。

色彩，也常常作为一种重要手段构成建筑特有的艺术形象，给人们带来独特的审美感受和难忘的印象。例如故宫，总体色彩是金碧辉煌，朱红色的围墙、白色的台基、金黄色的琉璃瓦顶、大红色的柱子和门窗，使这座皇宫的色彩别具一格。

装饰，作为建筑物的有机组成部分，也有着不容忽视的作用，它可以起到为建筑物增辉添彩的作用。如中国传统建筑十分注意屋顶的装饰，不但在屋角处做出翘角飞檐，饰以各种雕刻彩绘，还常常在屋脊上增加华

丽的走兽装饰。

总之，正是通过空间、形体、比例、均衡、节奏、色彩、装饰等多种因素的协调统一，才形成了建筑艺术特有的空间造型美。

建筑艺术作为民族文化的体现和时代精神的镜子，又总是以直观形象的方式反映出一定的社会意识形态和深刻的历史文化内涵。中外古今的建筑，真可以称得上千姿百态。由于历史的悠久、数量的众多、风格的差异、民族和时代的特色，这些建筑具有很高的审美认识价值和文化价值。在欧洲，人们甚至把建筑称作"石头的史书"，认为从中可以通览人类的文化史和文明史。显然，我们在欣赏建筑艺术时，除了欣赏它外观的造型美之外，更应当鉴赏它内在的艺术意蕴和文化内涵，从而认识时代、认识社会、认识历史。例如，中世纪的欧洲，宗教统治根深蒂固，在建筑艺术中也鲜明地体现了出来，如有名的"哥特式建筑"，就几乎反映了整个中世纪社会生活的复杂内容。最典型的哥特式建筑可以巴黎圣母院为例，这座教堂的正面是一对高60余米的钟塔，靠近后面是一座高达90米的尖塔。这座建筑物的高度是惊人的，它象征着中世纪教会的无上权威，高高地凌驾于整个城市之上。尤其是它的尖塔，那尖形的拱顶，那又高又细的柱子等，都是垂直向上，直刺青天，给整个教堂制造出一种上升、凌空、缥缈的艺术效果，目的是把那些饱尝人世痛苦的信徒的目光引向苍天，使他们忘却现实，憧憬天堂。到了18世纪初叶，反映贵族审美趣味的"洛可可式建筑"风格，从法国兴起后很快盛行于欧洲。洛可可式建筑大多外形富丽堂皇，装饰奇特精巧，复杂的曲线故意造成不对称感，室内装饰广泛采用昂贵的壁画和巨大的镜子，表现出贵族上层阶级的审美理想。从18世纪后半叶开始，封建贵族文化进入了衰落期，启蒙运动的思想在欧洲大陆广泛传播，洛可可式建筑也逐渐让位给"新古典主义建筑"了。显然，建筑艺术的历史具有丰富的时代和文化内涵。苏联美学家鲍列夫甚至认为："人们惯于把建筑称作世界的编年史：当歌曲和传说都已沉寂，已无任何东西能使人们回想一去不返的古代民族时，只有建筑还在说话。在'石书'的篇页上记载着人类历史的时代。"[1]

未烧毁前的巴黎圣母院侧后面

在所有艺术门类中，建筑艺术与物质条件和技术条件的关系最为密

[1]〔苏〕鲍列夫：《美学》，乔修业、常谢枫译，第415页。

切。因此，建筑作为一个技术与艺术的综合体，它的审美功能总是随着建筑技术与建筑材料的改变而发生变化。世界各国的建筑从木结构建筑，到砖石结构建筑，再到钢筋水泥建筑、轻质材料建筑等，其美学思想也随之产生了巨大的变化。19世纪末叶，随着工业化大生产和现代科学技术的发展，现代建筑艺术开始崛起，体现出与传统建筑迥然不同的时代特色。钢筋水泥建筑材料的出现，为高层建筑提供了物质技术条件，从而取代了欧洲建筑千余年来的"柱式"和"拱式"结构，1931年在纽约落成的帝国大厦是第一座超过100层的摩天大楼。尤其从20世纪20年代开始，以德国建筑家格罗皮乌斯为代表的"包豪斯学派"更是主张把建筑、美术、工艺等按照现代美学原则结合起来，主张现代建筑艺术理论，很快对世界各国的建筑艺术和建筑风格产生了深远的影响。包豪斯（Bauhaus）是1919年德国创办的一所建筑及产品设计学校，它的创始人就是著名建筑家格罗皮乌斯。包豪斯学派在建筑设计乃至整个工业设计发展史上都具有十分重要的地位与作用，它强调将技术与艺术、设计与造型有机地结合，培养了一大批具有艺术与技术双重才能的设计人才。二战前后，包豪斯学派的许多重要成员先后流亡到美国，促进了美国工业设计的发展。

包豪斯校舍

　　现代建筑艺术的代表作，包括美国纽约的古根汉姆艺术馆、匹茨堡市的流水别墅、华盛顿的国家美术馆东馆，法国的朗香教堂、蓬皮杜文化艺术中心，澳大利亚的悉尼歌剧院，巴西的议会大厦等。现代中国建筑艺术也取得了极大的发展，尤其是20世纪50年代末期出现的北京十大建筑，将民族传统建筑艺术和现代建筑艺术结合起来，体现了鲜明的时代精神和民族风格。改革开放以来的一大批建筑，更是体现出现代建筑特色与民族传统风格的有机结合。

　　随着环境设计与环境艺术日益引起人们的重视，现代建筑设计从理论到实践都发生了巨大的变化，注重将自然因素与人工因素有机统一起来。被称为西方现代建筑四位大师之一的美国著名建筑家赖特提倡"有机建筑"，认为建筑应当从属于周围的自然环境，就像植物从它所在的环境中自然而然地生长出来一样。赖特设计的流水别墅位于美国匹茨堡市，平台下面是天然的溪水，造型新颖别致，与周围环境浑然一体。此外，澳大利亚著名的悉尼歌剧院同样堪称"有机建筑"或环境艺术的一个杰作。悉

流水别墅

流水别墅，1936年建成

尼歌剧院位于悉尼大桥附近三面环水的岛上，造型独特、富有创新，由丹麦设计师约翰·伍重设计，历时16年完成，耗资超过原估价的14倍，成为举世闻名的建筑和澳大利亚的象征。这座建筑可以从五个立面观看，有人说像帆船，有人说像白鹤，有人说像贝壳，有人说像白荷花，但不管怎样，都与水有关，体现出"有机建筑"的魅力。

二、园林艺术

所谓"园林"，是指"在一定的地域运用工程技术和艺术手段，通过改造地形（或进一步筑山、叠石、理水）、种植树木花草、营造建筑和布置园路等途径创作而成的美的自然环境和游憩境域"[1]。从广义来讲，园林艺术也是建筑艺术的一种类型。但由于园林艺术更注重观赏性，并且通过撷取自然美的精华，将自然美与建筑美融合在一起，因此，园林艺术具有许多自身的特点，人们往往又将它和建筑并列为实用艺术中的不同类型。世界三大园林体系，包括东方园林（以中国园林为代表）、欧洲园林（以

欧洲凡尔赛宫园林

[1] 参见《中国大百科全书·建筑、园林、城市规划》，中国大百科全书出版社1988年版，第515页。

法国园林为代表），以及阿拉伯式园林，都具有极高的艺术性和观赏性。中国园林特别重视人与自然的亲和，可称为自然式；欧洲园林强调几何形图案，崇尚人工美，可称为几何式；阿拉伯式园林发源于古代巴比伦和波斯，主要是以十字形道路交叉处的水池为中心的格局。

阿拉伯式园林代表泰姬陵园林

作为实用艺术之一，毫无疑问，园林艺术的基本特征同样是实用性与审美性、技术性与艺术性相结合。但是，一般来讲，园林的实用功能主要是供人们游憩玩赏，这种特殊的使用功能要求园林更加侧重审美性和艺术性。特别是中国传统的园林艺术，更是成为我们民族文化宝库中的一个重要组成部分。中华民族文学艺术史上许多流传至今的绘画，是描绘园林美景之作；许多文学作品同园林分不开，如《红楼梦》中关于大观园等的许多动人的诗词歌赋，往往是凭借着园林景物抒发出来的；甚至一些戏剧故事也是在园林中发生的，如明代汤显祖的代表作《牡丹亭》。可见，中国的园林艺术同中国绘画、中国小说、中国诗词、中国戏剧等都有着紧密的联系，具有文化、历史、美学和艺术等多方面的价值。

中国古典园林可以分为北方大型皇家园林和江南小型私家园林两大类型。前者如北京的圆明园、颐和园，承德的避暑山庄等；后者如苏州的拙政园、网师园、西园、留园，扬州的何园、个园，上海的豫园等。前者气魄宏大，富丽堂皇；后者精巧别致，饶有情趣。总的来看，中国古典园林最突出的特点，是追求一种诗情画意的审美境界。不管是北方大型园林，还是南方小型园林，都是将自然美和建筑美有机地融合在一起，在有限的空间里创造出深远的意境，将山水、花木和亭台楼阁、厅堂廊榭等巧妙地结合起来，并且特别注意从诗词歌赋中吸取精华，追求情景交融的意境美，从而形成了鲜明而独特的艺术风格。

欣赏中国园林，不但要注意欣赏它的自然美、建筑美，尤其要注意欣赏它的文化美。文化美是中国园林的精华与核心。

中国园林十分重视营造自然美和建筑美。一方面中国古典园林充分利用与创造自然美，大都建有水池、假山、花草、树木等，呈现出一种小桥流水、草木丰茂的自然风光。如苏州四大古名园之一的拙政园，全园占地面积约60亩，其中水面约占3/5，池水以土山分隔，形似两座小岛，山上林木葱翠，沿池垂柳依依，山径水廊起伏曲折，古木蔽日，波光倒影。拙政园进门后的一座假山，叠山自然，犹如屏障，山上树木错落有致，山林

布局皆为真山的缩影,达到了"虽由人工,宛自天成"的效果。另一方面中国古典园林又非常重视建筑美,注意运用中华民族的建筑艺术形式,讲究亭、台、楼、阁、厅、堂、廊、榭等建筑形式的美感,并且十分注意使这些建筑物同周围的环境融为一体。例如扬州的何园(又名寄啸山庄),园分东西两部分,有游廊相连接。东部有八角园门、楠木船厅、六柱亭、半月台等建筑物;西部有七间楼厅组成的一组建筑,像蝴蝶形态,通称蝴蝶厅。此外,在水池周围还有一组楼厅和复廊组成的建筑群,供游人登临鸟瞰。这些建筑物往往成为园林中的主要观赏点,人们在游览时,时而穿过长廊,时而跨过小桥,时而进入花厅,时而登楼远眺,多方面满足了人们的审美需要。

然而,中国园林真正的精华与核心是它的文化美。尤其需要指出的是,中国园林艺术深深植根于民族文化沃土,因而具有浓郁的民族风格和民族色彩。中国古典园林中,大量采用楹联、匾额、碑刻、书画题记等,有的还流传着许多为园林增添异彩的传说或典故,真可以说是将自然风景美、建筑艺术美和历史文化知识三者融为一体,处处使人感受到悠久民族文化传统的氛围。例如,作为苏州四大古名园之一的留园,不仅建筑宏伟,内部装饰陈设古朴典雅,还有著名的长廊,廊壁上嵌历代书法家石刻300余方,被称为"留园法帖"。另一座苏州四大古名园之一狮子林,嵌有《听雨楼帖》等书条石刻60余方,镌有宋代四大名家苏轼、黄庭坚、米芾、蔡襄的书法,以及文天祥的《梅花诗》等,尤其引人注目。中国文化传统强调情景交融,借景抒情,创造诗情画意的意境,古典园林艺术在这方面有许多实例。如避暑山庄水心榭北面的临湖建筑,原是清帝书斋,建筑布局取北方四合院手法。康熙皇帝亲笔题额为"月色江声",就是取意于苏轼《赤壁赋》,每当月上东山、万籁俱寂之时,只见满湖清光、波涛拍岸,颇有诗情画意。避暑山庄正门有乾隆题额"丽正门"三字,也是取《易经》中"日月丽乎于天"之意,用汉、满、蒙、藏、维五种文字刻成。避暑山庄分宫殿区与苑景区两大部分,苑景区分为湖区、平原、山峦三个景区,包括康熙以四字题名的三十六景和乾隆以三字题名的三十六景,如上所举"月色江声"与"丽正门"等,都是根据传统文化艺术的各种典故,取山、水、林、泉等不同自然景观而命名。正是由于中国传统园林将风景美、艺术美和文化美融为一体,因而更加富有魅力。

在中国园林艺术里，也蕴藏着十分丰富的美学思想，正如前面曾介绍过的，颐和园就采用了借景、分景、隔景等多种艺术手法来创造空间美感。颐和园中的借景，是指站在颐和园长廊东头的鱼藻轩，向西望去，可以望见远处的西山群峰，尤其是建有宝塔的玉泉山，从而扩大了欣赏的视野和范围。颐和园中的分景，是指贯通东西的长廊，将颐和园分成了北边的山区（万寿山）和南边的湖区（昆明湖），使游人在其中游山玩水，产生步移景换的效果。颐和园中的隔景，是指颐和园中的谐趣园，是一个自成格局的江南园林风格的"园中之园"，从而使游人在颐和园这座北方大型皇家园林中，也能欣赏到南方小型私家园林的风光。宗白华先生认为："无论是借景、对景，还是隔景、分景，都是通过布置空间、组织空间、创造空间、扩大空间的种种手法，丰富美的感受，创造了艺术意境。中国园林艺术在这方面有特殊的表现，它是理解中国民族的美感特点的一个重要的领域。"[1]园林的设计，常常突出幽深曲折的特点，许多园林在入口处都有一座假山或照壁，挡住游览者的视线，绝不让你对园中风景一览无余，还常常把全园分隔为若干个小园或景区，从而达到小中见大、变化多致的美学追求。整个园林的设计，往往也是有层次、有变化，虚实相生，曲折含蓄，咫尺山林，韵味无穷，风景时而开朗，时而隐蔽，犹如一幅逐步展开的画卷，让人回味，颇有"山重水复疑无路，柳暗花明又一村"的雅趣，在有限的环境中创造出无限的意境来。

正因为传统园林艺术蕴藏着如此丰富的美学思想和历史文化内涵，因而它不仅能够给人们提供游憩玩赏的优美环境，而且能够陶冶人的情趣，丰富人的知识，使人们在娱乐休息中增强审美能力，培养高尚情操。

三、工艺美术与现代设计

工艺美术，又可称为实用工艺，一般是指在造型和外观上具有审美价值，与人类的日常生活相关的一类美术品的总称。工艺美术直接受到物质材料和生产技术的制约，具有鲜明的时代风格和民族特色。

工艺美术品的范围极其广泛，几乎包括除建筑以外人类所有的日常

[1] 宗白华：《中国美学史中重要问题的初步探索》，《美学与意境》，人民出版社1987年版，第409页。

生活用品。具体来讲，主要包括以下三大类：一类是经过艺术处理的日常生活实用品，如漂亮的绣花枕套、精致的被面床单、美观的玻璃器皿等，这些用品多是以实用为主，装饰为辅，或者说，它们是在实用的基础上兼有观赏的功能；另一类是民间工艺美术品，如竹编器件、草编器件、蜡染织物、泥塑、木雕、剪纸等，它们采用的原材料一般比较普通，工艺比较简单，价格也比较便宜，既可供实用，又可供观赏；再一类是特种工艺美术品，如景泰蓝器皿、象牙雕刻、瓷器、玉雕等，它们采用的原材料比较珍贵，工艺非常精细，价格也比较昂贵，主要供观赏和收藏之用，这些特种工艺品实际上已经不具有实用价值，而主要是具有审美价值和艺术价值了。

考古材料证明，实用工艺是人类历史上最古老的艺术种类之一。实用工艺在人类发展史上具有如此重要的意义，以至成为上古史断代的重要依据，如一般将上古史划分为石器时代—陶器时代—青铜器时代—铁器时代。近年来，中国台湾一些学者提出，鉴于玉器在中国历史上的特殊重要地位，他们主张在中华文化史上还应增加一个"玉器时代"。早在原始社会，人类的祖先就开始用兽皮、兽骨、象牙、羽毛来装饰自己。到新石器时代大量出现的彩陶，品种多样，造型各异，在材料选择、成型技术和艺术加工等方面，都已达到较高的水平，体现了实用性和艺术性的完美结合。有些出土的彩陶至今仍有很高的审美价值。例如马家窑出土的一件尖底瓶，瓶上画有四方连续的旋纹，给人一种流动的韵律感。尖底瓶这种造型不但美观，而且实用，它这样上重下轻是为了便于倾斜汲水。可见，原始社会的先民们就已经把实用和审美统一到实用工艺品的制造之中了。

实用工艺美术品，顾名思义，首先应当具有实用性，审美性应当寓于实用性之中。因此，在制作实用工艺美术品时，应当围绕着实际使用的要求来考虑和设计，从材料选择、外部造型、色彩装饰等方面，结合实用要求来考虑艺术处理和加工等问题。甚至作为观赏用的特种工艺品也不例外，因为它们同样具有实用目的，即美化人们的生活环境，所以也需要在设计中考虑到适应环境和满足消费者的需求。实用工艺美术品应当适用、经济、美观。所谓适用，就是坚固耐用、使用方便，甚至考虑到实用工艺美术品的使用环境。如设计灯具时，就应当从房间的整体环境来考虑，设

计不锈钢组合餐具时，也必须考虑到家庭日常用餐和小型家庭宴会等多种用途的需要。所谓经济，是指实用工艺美术品与其他艺术品不同，它本身还是商品，需要通过市场来销售，因而必须尽可能地省工省料、降低成本，才能适应人们的消费水平，满足人民群众衣、食、住、用等多方面的需要。所谓美观，是指工艺美术品应当尽可能做到造型美、装饰美、色彩美和材料美，在满足人们物质需要的同时满足人们的精神需要，在具有实用功能的同时也具有审美功能。

　　工艺美术品的审美特性与建筑艺术相仿，集中体现为造型美。因此，工艺美术品十分注重造型设计，并且尽量发掘材料和装饰的潜力，注意运用色彩、线条、形状等多种形式因素，以及夸张、变形、均衡等多种艺术手法，来创造工艺美术品的外观形式美。由于工艺美术比起其他艺术种类，更加直接地受到物质材料和生产技术的影响，因此更需要高超的艺术构思和制作技巧。我国先秦古籍中的科技文献《考工记》，就强调制作工艺品必须"材美工巧"，认为只有优质的材料结合精湛的工艺，才能创造出美的工艺品。我国现存最精致的金银错工艺品，是河北定州出土的狩猎纹车饰，它是汉武帝时代的作品。所谓金银错，是指一种金属工艺，它是用金银或其他金属丝、片嵌入铜器表面，构成花纹，然后用错石（或磨石）错平磨光而成。这件汉代的狩猎纹车饰是车子的附件装饰品，其花纹均是与狩猎有关的各种图像，诸如猎人骑马、猎犬逐鹿、挽弓射虎等，单是人禽兽畜就有 123 个之多，用来镶嵌的金银丝色彩灿烂，细如毫发，由此可见早在汉代我国工艺美术的技巧就达到了非常高超的水准。

　　为了实现造型美，工艺美术家们总是尽可能地挖掘和发挥原材料的美，如充分利用木质天然纹理的美，利用紫砂器皿的色泽与质感等，有时甚至利用原材料的瑕疵或斑痕，通过精心构思，取得意想不到的艺术效果。例如著名的玛瑙雕《虾盘》，原材料是一块淡青色的玛瑙，但当中有一处呈赭红色，工艺美术家便将整块玛瑙雕成一个淡青色的盘子，当中盛放着一只赭红色的大虾，造型独特，色彩协调，真可谓匠心独运。工艺美术品的色彩美和装饰美也很重要，据考证，仅陶瓷品的釉色，明清两代就有宝石蓝、孔雀绿、鱼子黄、宝石红等许多种颜色，特别是将彩绘和水墨画也结合进陶器烧制工艺中，使陶瓷品的色彩更加丰富多彩。工艺美术品的装饰更是非常精细讲究，如当代最有名的核雕工艺品《夜

游赤壁》，不但在果核上雕出苏东坡、黄鲁直等人乘舟夜游的情景，更奇妙的是在小船船首处还有一条锚链，由 40 多个小如米粒、细如发丝的椭圆形小环连接而成，环环相扣，转动自如，真是巧夺天工。

中华民族灿烂的文化宝库中，工艺美术品是重要的组成部分，它们具有鲜明的民族风格和时代特色。从仰韶文化时期的彩陶，到奴隶制社会时期的青铜器，从战国、秦、汉时期的漆器，到唐代的丝绸制品和"唐三彩"，从宋代精美的陶瓷工艺品，到明代简洁古朴的木器和清代富丽华贵的景泰蓝，形象地展现了 5000 年悠久辉煌的历史文化，犹如一部生动的百科全书，提供给人们历史、文化、社会、科技、伦理、生活、民俗等多方面的知识，具有很高的审美认知价值，是进行爱国主义教育和审美教育的形象生动的教材。

现代设计（design），是从传统的工艺美术中发展起来的。"它是工业革命后从包豪斯到现在国际上广泛兴起的一门交叉性应用学科，既区别于手工业品制作也不同于纯艺术品创作，它是在现代大工业生产基础上产生的工业产品创新的社会实践形态。"[1] 设计学近年来在我国发展十分迅速，自从 2011 年艺术学升格为门类后，设计学成为其中的第五个一级学科。全国每年为数众多的艺术类考生中，设计学考生几乎占据了半壁江山。尤其是 2022 年国务院学位委员会调整学科目录之后，设计专业有了更大的发展空间。

现代设计是 20 世纪中叶迅速发展起来的，涉及范围十分广泛。从总体上讲，现代设计大致包括以下三个方面的内容：

其一是产品设计（product design），从家具、餐具、服装等日常生活用品到汽车、飞机、电脑等高新技术产品，都属于产品设计的范畴。它最突出的特点，是将造型艺术与工业产品结合起来，使得工业产品艺术化。产品设计追求功效与审美、功能与形式、技术与艺术的完美统一。"这意味着，在当今社会中，设计产品正在迅速地与艺术产品靠拢，设计过程正在与艺术创造接近。人们正在证明或已经证明，'设计应该被认为是一个技术的或艺术的活动，而不是一个科学的活动。'（Marco Diani 语）'设计……似乎可以变成过去各自单方面发展的科学技术和人文文化之间一个

[1]《美学百科全书》，第 154 页，社会科学文献出版社 1990 年版。

基本的和必要的链条或第三要素。'（Marco Diani 语）总之，设计与艺术之间的界限正在消失，一个二者之间对话的'边缘地带'迅速形成。"[1] 产品设计的范围非常广泛，包括家具设计、服装设计、家用物品设计、办公用品设计，以及范围极广的工业产品设计（包括汽车设计、飞机设计、电器设计等）。

其二是环境设计（environment design），是指人类对于各种自然环境因素和人工环境因素加以改造和组织，对物质环境进行空间设计，使之符合人的行为需要和审美需要。"环境设计包括有室内设计、庭园设计、建筑设计、城市设计和国土设计等，它是以整个社会和人类为基础以对空间进行规划为中心的创造性活动。"[2] 近年来，随着人们的物质文化与精神文化水平的不断提高，环境设计越来越受到重视，在此基础上的环境艺术也越来越普及。环境艺术就是要对人们生存活动的场所进行艺术化处理，从而为人类社会创造出舒适、优美的生存环境。环境设计主要涉及以下三个方面：一是以自然风景和名胜古迹为主的景观环境，二是以城镇街区和建筑组群为主的空间序列环境，三是以陈设、小品和人工绿化为主的日常生活环境。

其三是视觉设计（visual design），是指人们为了传递信息或使用标记所进行的视觉形象设计。在狭义上，视觉设计也被称作平面设计。视觉设计的范围十分广泛，包括装帧设计、印刷设计、包装设计、展示陈列设计、视觉形象设计、广告设计等。尤其是随着现代科技的发展，视觉设计已经不再局限于平面设计，而是充分调动了光、色、文字、图形、运动等多种手段，扩展到电视、计算机等领域。正如英国皇家艺术学院的彼得·多默博士所指出的："自从 1945 年以来，平面设计领域已经扩宽而且发生了变化。它的产品已经彻底改变了西方及西方型文化的每一个人的精神生活和想象力。科技媒介的参与和增多使平面设计产生了更有力的影响。当代电视和电影的广告片，成为紧凑编辑而成的视觉戏剧，这些戏剧能在 45 秒内用暗示和直接叙述的方式传达出一个故事。消费者的成熟意味着：走在大街上的人都变成了熟练处理视觉隐喻和平面双关语的能手，且遍及广

[1] 〔美〕斯蒂芬·贝利、菲利普·加纳：《20 世纪风格与设计》，罗筠筠译，四川人民出版社 2000 年版，总序第 3—4 页。
[2] 《美学百科全书》，第 155 页。

播、新闻印刷品、杂志和广告媒体中。"[1]

综上可知，现代设计已经同传统的工艺美术有了根本的区别。现代设计针对的是现代化的工业批量生产，体现出技术与艺术的完美统一，使产品既能够满足人的物质需要（使用功能），又能满足人的精神需要（审美功能）。随着社会的进步、科技的发展，以及人们物质文化与精神文化水平的不断提高，现代设计这门新兴学科将发挥出越来越重要的作用。

应当指出，在数字技术和人工智能的推动下，当代艺术设计教育正在快速发展，艺术与技术、设计与科技的结合更加紧密，创新思维成为艺术设计最重要的因素。当然，与此同时，设计师还需要具备熟练的数字技术操作能力，以支撑创新思维的具体实现。

第二节 实用艺术的审美特征

建筑艺术、园林艺术、工艺美术和现代设计，作为独立的艺术种类，都有各自的艺术规律和审美特征，它们共同组成了实用艺术这一大部类，因而又具有某些共同的审美特征。

一、实用性与审美性

显然，任何实用艺术首先都应当具有实用性，如建筑应使人们在居住时感到舒适方便，实用工艺品应使人们在使用时感到称心如意等。认识实用性应当注意以下几点：第一，应当对实用性作比较宽泛的理解。因为人类的实际活动是多种多样的，包括生产劳动、日常生活、社交活动、文化生活等许多领域，所以实用艺术中的各个门类，甚至每一门类中的不同类型，都应当分别符合人类不同实际活动的需要。虽然从总体上讲，建筑的主要功能是避雨遮风，为人们提供舒适方便的室内空间场所，但不同的建筑类型具有各自不同的使用目的，它们具体的实用性也就各不相同。例如，住宅楼的实用性主要是适宜人们日常的起居生活，剧院的实用性主要

[1]〔英〕彼得·多默：《1945 年以来的设计》，梁梅译，四川人民出版社 1998 年版，第 114—115 页。

是保证观众充分欣赏演出,而陵墓、纪念堂的实用性则主要是创造肃穆庄严的气氛。可见,对于建筑来讲,它们的实用性本身就包含着多方面的内容,应当全面理解。并且,在它们的实用性中,除了满足人的物质生活需要外,已经包含着满足人的某些精神文化生活的需要了。第二,实用艺术以实用性与审美性相结合为基本特点,但对于大多数实用艺术品来讲,实用是主要的,审美应当从属于实用,服务于实用。如陶瓷茶具、酒具,以及竹编篮子、筐子等,都应当首先让人感到方便适用,然后才谈得上漂亮美观。因此,实用工艺品在设计制作过程中,常常都是首先考虑到使用效果,根据实用特点来进行艺术处理与美化装饰。这方面,我国古代的一些优秀工艺品堪称典范,例如河北满城出土的西汉长信宫灯,既是一件造型新颖独特的青铜工艺品,又是一件方便适用的生活用品。整个灯具是一个持灯宫女的造型,全高48厘米,灯座上安有活动的环壁形灯罩,根据需要可以调整照射的方向,控制灯光的强弱。此灯的各个部分都可以拆卸,以便揩拭和清理烟尘。尤为绝妙的是持灯宫女的右臂实际上就是此灯的烟尘通道,能使烟尘容纳于宫女的身体之内,这就保持了室内空气的清洁,真可以说是设计精巧、匠心独运。第三,实用艺术与生产技术具有紧密的联系,物质材料直接制约和影响着实用艺术的发展。建筑材料从木石砖瓦到钢筋水泥,不仅直接影响建筑的设计和施工,而且影响建筑美学思想的变化。实用工艺美术与科学技术和生产成就的联系更为密切,甚至在一定的意义上可以讲,工艺美术生产的水平常常代表了那个时代生产力发展的水平,例如陶器

长信宫灯

长信宫灯,西汉

时代、青铜器时代等。第四，由于实用艺术往往需要耗费大量的物质材料和人工劳力，所以它的实用性也应当考虑产品的用料、费时、加工和成本等经济方面的问题，尽量做到省工省料和降低成本。

同时，实用艺术又具有审美性，即能够满足人的审美需要和精神需要。由于实用艺术在我们日常生活中随时随地都可以见到，所以它们几乎每时每刻都在发挥着审美作用，给人以美的感受，从而在实用的前提下兼有审美的功能，达到物质和精神的统一。例如，我国数量众多的古代建筑艺术和园林艺术，以其独特的艺术魅力，成为名胜风景区的精华，使人们在游览观赏时，不但能够欣赏到自然风光之美，还能领略到传统艺术之美，并进而获得丰富的历史文化知识。仅杭州西湖园林风景区中，就有大型的亭榭、楼阁、寺庙、园林等三十多处，为风景如画的自然风光增色添彩，处处让人感受到悠久民族文化传统的氛围。尤其是实用艺术与人们的衣、食、住、用等日常生活密切相关，可以说是一种最普及、最常见的大众艺术，在美育中具有特殊的地位和作用。一般认为，美育的实施途径包括家庭美育、学校美育和社会美育三个方面，实用艺术在这三个方面都可以发挥作用。例如，家庭环境中，家具、被面、窗帘等生活用品，以及摆设的工艺品等，都离不开实用艺术。校园环境和社会环境中，各种建筑物的造型美同样具有十分重要的意义。

因此，实用艺术应当是实用性与审美性的有机统一。实用性是审美性的前提和基础，审美性反过来也可以增强实用性，二者相互促进，缺一不可，密不可分，共同构成了实用艺术最基本的原则和特征。尤其需要指出，随着社会生产力的不断发展和人民群众生活水平的不断提高，审美性在实用艺术中的比重越来越大，人们对实用艺术美的要求，比过去任何时候都更加广泛和迫切。如室内装饰布置就越来越引起人们的关注，从地面装饰、墙壁装饰，到花样繁多的灯具、琳琅满目的床上用品，乃至摆设的壁挂、观赏工艺品等，都日益普及，进入千家万户。随着社会的发展，这一趋势将更加明显。

二、表现性与形式美

实用艺术另一个重要的审美特点，就是特别注重表现性与形式美。实用艺术作为表现性空间艺术，不注重模仿客观事物的再现性，而是注

重表现某种朦胧抽象的情调和意味。实用艺术的这种表现性，正如英国现代著名美学家克莱夫·贝尔所说的那样，是一种"有意味的形式"，也就是用色彩、线条、造型、图案等外部形式来传达和表现出一定的情绪、气氛、格调、意味。而所谓"意味"，就是某种朦胧宽泛的情绪或情感。建筑艺术、园林艺术、工艺美术都需要表现出"意味"，也就是要表现出艺术家的情感、风格和美学追求。因而，表现性是实用艺术一个重要的美学特征，也构成了它与戏剧、小说、电影等再现艺术的根本区别。

　　实用艺术的这种表现性，使得它比其他艺术更加偏重形式美。所谓形式美，主要是指各种形式因素的有规律的组合，从而形成了某些共同的特征和法则，包括色彩、线条、形体等因素，也包括对称均衡、多样统一等形式法则。人类在长期实践活动中发现和总结了许多形式规律，并且不断地创造出新的形式规律，从而大大提高了美的创造力和艺术的表现力。作为表现性空间艺术，实用艺术特别注重形式美。就拿建筑艺术来讲，自从古希腊的毕达哥拉斯学派发现了"黄金分割"的比例后，历代的建筑师一直把它奉为重要的形式美法则来遵循。两千多年前，古希腊罗马的建筑师就精心设计出他们认为比例关系最美的五种柱式，形成了建筑艺术史上有名的"五种柱式"。如距今 2400 年的古希腊帕提农神庙，采用了

帕提农神庙

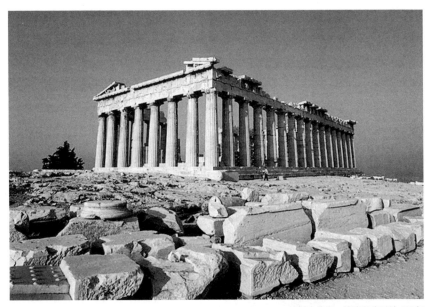

帕提农神庙，始建于公元前 447 年

雄浑刚健的多立克柱式，造型端庄，比例匀称，被视为古希腊神庙的典范。帕提农神庙的主体，是由46根洁白的大理石圆柱环绕成的一个回廊。千百年来，世界各国的建筑师们对这些圆柱的比例进行研究后一致认为，帕提农神庙之所以这样美，是因为它的高、宽和柱间距等，都符合"黄金分割"比例的形式美法则。由于形式美在建筑艺术中有着如此重要的地位和作用，意大利文艺复兴时期的著名建筑家帕拉第奥在谈到建筑的形式美时，甚至认为"美产生于形式，产生于整体和各个部分间的协调、部分之间的协调"[1]。当然，形式美的法则并不是凝固不变的，随着时代的发展和科技的进步，形式美的法则也在不断变化和发展。对于实用艺术来说，由于其与生产技术的密切联系，这种变化更为明显，值得我们在欣赏其形式美时加以注意。尤其是20世纪以来，随着大工业生产的发展和建筑艺术的突飞猛进，建筑家们开始扬弃传统的形式美法则，反对历来推崇的对称均衡、整齐划一等，追求建筑艺术形式美的探索和创新。例如，1977年建成的巴黎蓬皮杜文化艺术中心，是法国著名的现代建筑，地上六层，地下四层，包括现代艺术博物馆、音乐与声乐研究所、工业设计中心等。但这座文化艺术中心，从外表上看仿佛一座现代化的化工厂，因为整座建筑都被纵横交错的管道和钢架所包围，而这也正是它标新立异的地方。面对褒贬不一的议论，这一建筑的两位设计师认为，现代建筑常常忽视起决定性作用的结构和设备，他们特意在外观造型中突出结构和设备，将它们设计为建筑的装饰，以此来创造一种与传统建筑艺术迥然不同的形式美。

总之，在实用艺术中，表现性与形式美密不可分：形式美是表现性的外部体现，表现性是形式美的内在灵魂。

三、民族性与时代性

实用艺术具有浓郁的民族风格和鲜明的时代特色。因此，实用艺术还有一个重要的审美特征，就是民族性与时代性的有机统一。

建筑、园林、工艺美术、现代设计等各门实用艺术，无一不体现出民族的风格和特色。例如，虽然世界各国都有陶瓷，但中国的陶瓷工艺品

[1] 汪流等编：《艺术特征论》，文化艺术出版社1984年版，第173—174页。

却尤为精美。尤其是中国发明的瓷器,更是从古至今在世界各国受到普遍欢迎。中国由于在制瓷方面的杰出成就,被誉为"瓷器之国",众所周知,英语中China表示"中国",但这个词在英文中的原意是"瓷器",可见中国瓷器在世界上具有巨大的影响。再如中国古典园林,同样具有与西方园林和阿拉伯式园林迥然不同的民族风格,我国古典园林与文化传统关系密切,许多园林意境取材于古代文化,引用神话传说,借鉴文化典故,诗化自然风光,追求诗情画意的审美境界。

 至于建筑艺术,其民族风格和特色更是格外鲜明。同样是皇宫,北京的故宫同法国巴黎的凡尔赛宫的区别,简直可以说一目了然。同样是陵墓,北京十三陵的建筑风格同埃及金字塔更是截然不同。我国的古代建筑,在世界建筑艺术宝库中独具一格,自成体系,在建筑结构、组群布局、艺术形象、城市园林等各方面,都体现出鲜明的东方建筑特点。如四合院,作为一种封闭性较强的建筑空间,体现出中国古代的宗法制度和礼教制度。北京的四合院,主要是指我国明清时代形成的典型的北方住宅形式,正房属长辈居住,东西厢房为晚辈、耳房为仆人居住,南房主要是客房,这种格局体现出封建社会尊卑有序、长幼有别的伦理观念和宗法观念。此外,四合院的入口一般都在东南角,取东(青龙)、南(朱雀)大吉大利之意,入口处再设置一堵影壁,这些都体现出中国封建文化的重大影响。尤其是中国古典建筑还常常采用曲线优美的屋顶、鲜艳夺目的色彩,以及翘角和飞檐等装饰,加上大量的雕刻彩绘,更是具有引人注目的民族艺术的表现力。甚至现代设计,也会通过设计师自觉或不自觉的艺术追求,具有民族文化的内涵和特征。当然,由于世界各民族历史上的长期交往,实用艺术的民族风格并不是一成不变的,同样会受到其他民族的影响,例如,拜占庭建筑艺术就是如此。拜占庭艺术是指4世纪到15世纪,以君士坦丁堡为中心的拜占庭帝国的艺术风格。拜占庭建筑艺术植根于古罗马教堂的风格,但又明显地受到埃及、波斯、叙利亚等东方建筑风格的影响,具有浓郁的东方色彩,从而形成了一种具有独特风格的建筑艺术。

 同时,实用艺术又具有鲜明的时代性。实用艺术的这种时代性,首先在于它总是表现出特定时代、特定社会的情感和理想。例如,青铜器纹饰就体现出鲜明的时代特色,殷商时期的青铜器,大多是兽面纹亦即"饕餮纹",它既像牛头,又像虎头,既像某种凶猛的兽类,又像令人感到恐怖

带饕餮纹的
殷商青铜器

的妖魔鬼怪，显示出一种神秘的威力，一种恐怖狰狞的美，具有明显的奴隶社会印记，象征着奴隶主阶级统治的权威和秩序；从西周中晚期到春秋早期，风行了几百年的兽面纹终于衰落，令人生畏的"饕餮"也失掉了往日的权威，降低到附庸的地位，出现在器物的次要部位如鼎足等处了；到了铁器时代的春秋中晚期和战国时代，更是"礼崩乐坏"的时期，对传统宗法束缚的挣脱和对世间现实生活的肯定，都在这一时期的青铜器纹饰中体现出来，出现了狩猎、采桑、宴饮、攻占等各种现实生活的图景，表明时代已经发生了巨大变化。

建筑艺术更是体现出鲜明的时代特色，古埃及金字塔是古埃及奴隶社会时期建筑的代表，哥特式教堂则是西欧中世纪建筑的代表，法国新古典主义建筑是欧美资产阶级革命时期建筑的代表，德国包豪斯校舍可以说是现代建筑艺术的开端。建筑艺术总是以自己巨大的形象，反映出一定时代和一定社会的经济基础与社会面貌，反映出一定时代和一定社会的审美理想与时代风尚。此外，实用艺术的时代性，还表现在它总是随着社会生产力和科学技术的进步而发展，在材料和技术等方面呈现出鲜明的时代风格和特色。以建筑为例，19世纪下半叶以来，随着大工业生产的发展，科技水平日益提高，人们试图把最新的工业技术和材料运用到建筑中去。于是，钢筋混凝土、玻璃、预制构件、大跨度钢骨架等新型建筑材料被广泛使用，高层新型建筑物诸如工业大厦、商业大厦、金融大厦、多层式居民楼等拔地而起，各种建筑形式日趋多样化，各种建筑思潮更是异常活跃，体现出多元化的现代建筑艺术风格。

实用工艺品同生产技术和物质材料有着极其密切的关系，科学技术的发展、新型材料的发现、生产技术水平的提高，都会通过实用工艺美术品形象地体现出来，从而使其具有鲜明的时代特色。现代设计的出现，无疑更具有时代特征，作为一门新兴学科，它是在现代工业和现代科技迅猛发展的基础上才得以成长起来的。现代设计更加鲜明地体现出时代性的特点，尤其是随着各个时代科技的发展，现代设计也出现了巨大的变化。

实用艺术的民族性和时代性二者有机地结合在一起，使得实用艺术品既有浓郁的民族气息和民族特色，又有鲜明的时代特征和时代风格。

第三节　中外实用艺术精品赏析

一、北京故宫（建筑艺术）

故宫是中国古代皇宫建筑群，明清两朝的皇宫，位于北京城的中心，明清时称紫禁城，1925年始称故宫。

故宫占地面积72万平方米，现存建筑980余座，房屋9000余间，建筑面积15万平方米。紫禁城内的皇宫建筑分为南部前朝部分和北部后寝部分，这些宫殿沿着一条南北向的中轴线排列，并向两旁展开，南北取直，左右对称。其建筑与规划，继承了中国古代宫殿的传统，显示了皇权的至高无上。前朝有太和殿、中和殿、保和殿这三座故宫中最高大的建筑物，后寝是皇帝和皇后、嫔、妃居住的地方，皇帝和皇后居住在中轴线上的宫室中，左右有东、西六宫。这些布局体现了中国自古以来等级分明、内外有别的伦理观念。

故宫是全世界规模最大、保存最完好的古代皇宫建筑群，它的平面布局、立体效果以及形式美都是罕见的，也是中国古代建筑最高水平的杰作。

[赏析]

北京故宫是我国现存最大、最完整的宫殿式古建筑群，坐落在北京城的中轴线上。紫禁城（故宫）于明代永乐四年（1406）始建，历时14年基本建成，明清两代先后有24位皇帝在此居住，并且多次重修和扩建，但是基本上保持了原来的布局。故宫已有600多年历史，今天，这座充分反映出我国古代皇家建筑特色的宫殿群，已经变成我国收藏最丰富的故宫博物院了。

前面讲到，建筑艺术最具有民族性和时代性，它总是以直观形象的方式反映出深刻的历史文化内涵。同样是皇宫，北京故宫和法国凡尔赛宫完全不同；同样是陵墓，北京十三陵建筑和埃及古代法老的金字塔迥然两样。正因为如此，在欧洲，人们甚至把建筑称作"石头的史书"，认为从中可以看到人类各个民族、各个时代的文化史。正因为如此，我们在欣赏建筑艺术时，除了欣赏它的外观造型美之外，更应当鉴赏它内在的艺术意蕴和文化内涵，从而认识时代、认识社会、认识历史。

故宫太和殿

北京故宫作为明清皇家宫殿，突出了皇权至高无上和封建等级森严的社会观念。在故宫建筑群中，以皇帝处理政务的三大殿为主。三大殿中又以太和殿最为高大雄伟，位居故宫的中心部位，俗称金銮殿，皇朝中任何重大的典礼都在这里举行。太和殿中的金漆雕龙宝座是封建皇权的象征。太和殿红墙黄瓦，殿面宽 11 间，进深 5 间，建在高约 2 米的汉白玉台基上，殿内有高大的金漆木柱和精致的蟠龙藻井，气势宏伟，富丽堂皇。太和殿位于南北方向中轴线的中央，当年修建故宫时，就精心设计了三个高潮：一是从正阳门开始，穿过壮阔的天安门广场，二是长方形的午门广场，三是太和殿前气氛森然的正方形广场，通过这种层层递进的方式体现出皇帝作为真龙天子的绝对权威。可以想象，当年明清两代的大臣们在清晨上早朝时，走过这样辽阔的空间来到雄伟森严的太和殿，跪倒在皇帝面前时，对于帝王权威的敬畏不禁油然而生。可以说，中国封建社会的建筑艺术，突出了"皇权至上"的理念，北京故宫就是一个鲜明代表；而欧洲中世纪的建筑艺术，都突出了"神权至上"的理念，法国著名的哥特式教堂巴黎圣母院就是一个典型的例子。

此外，故宫的总体布局也鲜明地体现出封建礼制。人们都知道，在美术中对称、均衡的图形是最稳定的，封建社会的建筑艺术自然要体现出那个时代的伦理观念和社会制度。任何封建朝代的君主都希望江山稳定、世

代相传,汉代大儒董仲舒就讲过"天不变,道亦不变"。作为封建社会正统思想的儒家十分强调稳定,而对称均衡的图形恰恰最能体现出稳定的特点,这在各门艺术中都体现出来:例如,书法艺术中,唐代书法家颜真卿的楷书凝重雄伟、左右对称,堪称儒家书法典范。又如,诗歌艺术中,唐代大诗人杜甫的绝句十分严谨、对仗工整,他本人被后世称为"诗圣"。故宫作为封建社会的皇宫建筑,自然也十分讲究对称、均衡,其中最重要的建筑都依次排列在中轴线上,其他建筑则对称、均衡地分布左右,形成一个十分稳定的建筑群。甚至整个北京城的建筑,当年也是以紫禁城为中心,左右对称、南北均衡,有东单,就有西单,有天安门,就有地安门,形成十分稳定的城市建筑群。这种状况,我们从中国历史上其他曾经是封建帝都的城市里都不难发现,如陕西西安市、江苏南京市、四川成都市等,都拥有对称、均衡的城市布局。而那些从未成为过帝都的城市,如上海市等,就没有这种对称、均衡的城市格局。两者形成了十分鲜明的对比。

甚至故宫建筑的色彩和装饰也都渗透着儒家的观念意识,凝聚着封建社会的历史文化。从色彩来看,故宫的总体色彩是金碧辉煌、富丽堂皇。尤其是朱红色的围墙、白色的台基、金黄色的琉璃瓦顶、大红色的柱子和

北京故宫

故宫全景

门窗，使这座皇宫显得别具一格，与众不同。从装饰来看，故宫建筑的屋脊上都有走兽，古代大型建筑屋脊上的雕塑装饰物都是有严格规定的，包括数量和种类都不能随便乱用，对于皇室、大臣、平民都有严格规定，"视建筑等级之高低增减，排列次序并有定则。如天安门城楼翼角上的九个走兽依次为：龙、凤、狮子、麒麟、天马、海马、鱼、獬、犼"[1]。又如，故宫各个大门的门钉也十分讲究，因为门钉作为我国古代建筑的一种门饰，"在宫殿、寺庙、府第、衙门等大建筑的门扇上，纵横成行列式布置的门钉，给人以威严华贵之感"[2]。尤其是故宫绝大多数大门的门钉都是9行9列，其文化含义也十分深刻。因为数字在不同民族文化中往往具有不同的含义，如西方文化中，普遍认为"13"是个不吉利的数字；而在中国古代传统文化中，"9"则是一个十分吉利的数字，它既是个位数中最大的数字，又因与"久"谐音而备受青睐。封建社会中，皇帝被称作"九五之尊"，就连《西游记》中唐僧师徒西天取经的故事，明明已经取到了经书，还要增加一难，凑成"九九归一"的圆满结局，这类例子多得不胜枚举。

天安门城楼翼角上的骑鸡仙人与走兽

总而言之，故宫就像一本摊开的大书，今天人们游历其中，可以学到历史、学到文化，领悟到许多中国传统建筑艺术的内在意蕴。

二、悉尼歌剧院（建筑艺术）

悉尼歌剧院是澳大利亚悉尼市班尼朗岛上的一座风格独特的建筑，由丹麦设计师约翰·伍重设计于1957年，建成于1973年。设计者根据班尼朗岛三面临海、南面与陆地相连的地理特点，在歌剧院的上方设计了三组薄壳屋顶，使整座建筑物不仅具有东、西、南、北四个立面造型，还获得了从上往下看的第五个立面的造型效果。整个建筑可同时容纳7000人，歌剧院座席1500余个，音乐厅座席2600余个，并有面积达440平方米的大舞台，气势恢宏。悉尼歌剧院寓意深邃的奇异造型，吸引了千千万万的旅游者，成为后现代建筑最成功的作品之一。

[1]《中国美术辞典》，上海辞书出版社1987年版，第252页。
[2] 同上书，第253页。

[赏析]

前面讲到，建筑是艺术与技术的结合，体现出一个时代的物质文化与精神文化水平。在所有艺术门类中，只有建筑艺术与物质生产和技术条件的关系最为密切，它的审美功能总是随着建筑技术与建筑材料的改变而发生变化。

早在两千多年前，古罗马建筑师维特鲁威就提出了建筑的三原则——"实用、坚固、美观"，至今仍是世界各国建筑师们遵循的规律。只不过随着时代的发展和科技的进步，三原则中的"美观"被提到越来越重要的地位，正如著名建筑大师贝聿铭先生所说，"建筑是一种创造空间的艺术"。

西方建筑史上，从古希腊的石砌神庙和纪念性建筑，体积庞大，雄伟壮观（如公元前5世纪建造的雅典卫城）；到欧洲中世纪盛行的哥特式建筑，以垂直高耸的尖塔为象征（如法国的巴黎圣母院和德国的科隆大教堂）；再到17世纪在意大利兴起的巴洛克式建筑，突破常规、标新立异（如世界上最大的教堂——罗马城的圣彼得大教堂）；以及18世纪在法国流行的洛可可式建筑，纤细轻佻、华丽精致（如路易十五时期的巴黎苏俾士府邸）；直到20世纪上半叶两次世界大战之间，以德国的格罗皮乌斯等几位建筑大师为主要代表人物的包豪斯学派，标志着现代建筑的开始。"现代建筑的基本美学思想是形式服从功能。重视建筑物的使用功能并以此作为建筑设计的出发点，提高设计的科学性，同时注意发挥新型建筑材料和建筑结构的性能特点。"[1] 所谓"包豪斯"原来是1919年德国魏玛市创办的一所建筑及产品设计学校，它的创始人就是著名建筑家格罗皮乌斯。包豪斯学派在建筑设计乃至整个现代设计史上都占有重要地位。二战前后，包豪斯学派的许多重要成员流亡到美国，极大地推动了美国设计业的发展。

但是，以钢筋水泥为建筑材料的现代建筑，在20世纪下半叶越来越遭到人们的批评，包豪斯学派的历史局限性也日益明显。"后现代主义曾指责现代主义机械、呆板、缺乏人情味和历史感等等，这些不能不说是导

[1]《美学百科全书》，第527页。

悉尼歌剧院夜景

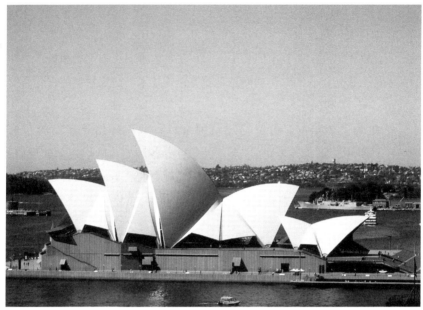
悉尼歌剧院

源于包豪斯的影响。"[1]正因为如此，现代建筑与后现代建筑学派越来越倾向于多元化风格。其中，由美国建筑大师赖特等人大力提倡的"有机建筑"理论，越来越引起人们的关注。"有机建筑"理论主张建筑与环境的协调，注重人和环境的融合，认为建筑物应当从属于周围的自然环境，就像植物从它所在环境中自然而然地生长出来一样。位于美国匹茨堡市的流水别墅，就是赖特设计的一个享誉世界的"有机建筑"典范。

澳大利亚的悉尼歌剧院，同样堪称"有机建筑"或环境艺术的一个杰作。它位于悉尼大桥附近三面环水的班尼朗岛上。悉尼歌剧院造型奇特，远看像帆船，近看像贝壳，从上往下看又像是荷花，还有人说像展翅欲飞的白鹤，但是不管怎样，都和水有关。因而，悉尼歌剧院的确是同周围环境融为一体的"有机建筑"，它巧妙地利用了环境，使建筑成为生态环境的艺术。

悉尼歌剧院来之不易，1957年澳大利亚向全世界征求设计方案，从世界各国建筑师那里征集到两百多个方案。为了显示公平，澳大利亚政府

[1]《美学百科全书》，第14页。

专门聘请美国著名建筑家沙里宁等人组成评委会进行评选。沙里宁因飞机延误未能赶上初评，等他来时初评工作已告结束并挑选出 10 件作品供他选择。但是，沙里宁一个作品也看不上，反而从被淘汰的一大堆作品中，挑出了丹麦建筑师伍重的设计方案。因为沙里宁本人也是一位积极倡导"有机建筑"的设计师，他本人设计的纽约环球航空公司候机楼，犹如一只大鸟，同样是一个享有盛誉的"有机建筑"精品。

悉尼歌剧院造型奇特，在施工中遇到了许多困难。从开始设计到剧院落成，历时 16 年（1957—1973），耗费的投资超过原估价的 14 倍（十多亿美元），但它毕竟成了一座享誉世界的著名建筑，成为悉尼市甚至整个澳大利亚的标志性建筑。这座建筑不仅有东、南、西、北四个漂亮的立面，甚至还有一个漂亮的空中立面。今天，飞赴悉尼的飞机都可以从上往下看到这座美丽的建筑物屹立在大海边，它已经成为澳大利亚的骄傲和悉尼市的城市标志。

三、北京颐和园（园林艺术）

颐和园是中国古典园林之首，坐落于北京西郊，是世界上最广阔的皇家园林之一，总面积约 290 公顷。始建于 1750 年，1860 年在战火中严重损毁，1888 年在原址上重新进行了修缮。

颐和园主要由万寿山和昆明湖组成，全园分三个区域：以仁寿殿为中心的政治活动区；以玉澜堂、乐寿堂为主体的生活区；由万寿山和昆明湖组成的风景游览区。全园借景西山群峰，加之建筑群与园内山湖形势融为一体，使景色变幻无穷。园内建筑以佛香阁为中心，共有亭、台、楼、阁、廊、榭等不同形式的建筑三千多间。

颐和园的建筑风格吸收了中国各地建筑的精华，容纳了不同地区的园林风格，体现出的铸造雕刻技术也极为精湛，堪称园林建筑博物馆；其人工景观、自然山峦和开阔的湖面和谐地融为一体，堪称中国风景园林设计中的杰作。

［赏析］

从广义上讲，园林应当是建筑艺术的一个门类，但园林艺术与建筑艺术又有很大的区别。如果说建筑首先是为了人居住，将实用需要放在

第一位，那么园林艺术则首先是为了人游玩，将审美需要放在第一位。尤其是中国园林历史悠久、富于民族特色，因此需要单独列出来讲述。

世界三大园林体系，包括东方园林（以中国园林为代表）、欧洲园林（以法国园林为代表）、阿拉伯式园林（从古代巴比伦园林和波斯园林发展起来）。这三大园林体系都具有极高的艺术性和观赏性，同时又有各自不同的特点。中国园林特别重视人与自然的亲和，可称为自然式；欧洲园林强调规整的几何形图案，崇尚人工美；阿拉伯式园林常常将水池设计在十字形道路交叉处的中心位置，成为这类园林的传统样式与固定格局。而日本园林作为东方园林的一种特殊样式，既受到了中国园林的影响，也受到了欧洲园林的影响，并且深受佛教禅宗美学的影响，从而发展出自己的美学特色。

从总体上讲，中国古典园林又可以分为两大类型，即北方大型皇家园林（如北京颐和园）和江南小型私家园林（如苏州园林）。

中国园林具有悠久的历史，上古园林与先民的原始崇拜密切相关。秦汉时期的帝王宫苑已经有了很大的规模，成为统一大帝国的艺术象征，并且逐渐形成了中国园林的传统样式，为以后历朝历代皇家园林的发展奠定了基础。魏晋南北朝时期士人园林迅猛发展，成为富有诗情画意、强调天人合一、寄托士人情感的一个艺术领域，并为后来历朝历代私家园林的发展开了先河。

北京颐和园是清代留存的大型皇家园林，借鉴了中国历代园林艺术的精华，容纳了不同地区园林艺术的风格。"清代的皇家园林，无论规模和成就都远远超过其他类型的建筑。清代自康熙以后历朝皇帝都有园居的习惯，在北京附近风景优美的地方修建了许多行宫园林。"[1]颐和园气势雄伟、设计精湛，体现出中国古代帝王宫苑自秦汉隋唐以来的传统风格。颐和园以万寿山和昆明湖为主体，万寿山原为小山头，昆明湖原为一个小的天然湖泊，后来在建园时，将开拓昆明湖的土方根据造园布局的需要堆放在山上，使东西两坡舒缓而对称，形成今天万寿山的格局。颐和园中巨大的《万寿山昆明湖石碑》由乾隆皇帝亲笔手书，记载了扩展昆明湖和万寿山的经过。万寿山前山以佛香阁为中心，楼台亭阁依山而建，组成巨大的

[1]《美学百科全书》，第679页。

颐和园万寿山

主体建筑群,以磅礴的气势俯瞰昆明湖上的景色,形成颐和园的中心。

　　颐和园充分体现了中国园林在造园艺术方面的巨大成就,将自然景色和人工建筑巧妙地结合在一起,大量采用了对比的手法。从整体上看,万寿山上建筑密集、雕梁画栋,昆明湖上碧波荡漾、长堤小岛,山与水之间形成了强烈的对比;与此同时,颐和园的前山建筑富丽堂皇,后山景色幽静深邃,人工美与自然美之间也形成了强烈的对比;除此之外,昆明湖上游船戏水、来往穿梭,与昆明湖边巨大石块雕砌而成的清晏舫(石舫,园中著名的水上建筑),更是形成了动与静之间的强烈对比。

　　中国园林艺术蕴藏着十分丰富的美学思想,颐和园在造园时就有意采用了"借景""分景""隔景"等多种艺术手法。颐和园中的"借景",是指站在颐和园长廊东头的鱼藻轩,向西眺望,可以望见园外的玉泉山和远处的香山。颐和园本来面积已经很大,但造园时有意将园外风景也"借"了进来,进一步扩大了颐和园的观赏视野。此外,作为"借景"的最佳例子,著名的"燕京十景"之一的"西山晴雪",即北京城雪后天晴时西山银装素裹的美景,颐和园也是最佳观赏地点。

　　颐和园中的长廊,长728米,共273间(四根柱子算一间),内部每根枋梁上都绘有精美彩画,包括风景、山水、人物、花鸟画等共8000多幅,

颐和园长廊彩绘

颐和园长廊，始建于 1750 年

成为一条真正的"画廊"。长廊的功能与作用很多，除了挡风避雨、遮阳防晒的功能，更有供人游玩之余停歇休息的功能，也有通过精美彩画供人观赏的功能，但是，长廊还有一个很重要的美学功能，这便是"分景"。这条贯通东西的长廊，将颐和园分成了以万寿山为主的北部山区和以昆明湖为主的南部湖区，游人在长廊中行走时，可以左顾右盼、游山玩水，真

正领略到步移景换的审美情趣。

此外，前面讲到，中国古典园林分为北方大型皇家园林和江南小型私家园林两大类型，颐和园毫无疑问是属于前者。但是，颐和园中又采用了"隔景"的艺术手法，就是用围墙隔出了一个"园中之园"，即万寿山东麓的谐趣园，此园仿照江苏无锡惠山脚下的寄畅园建造，富有江南园林情趣，当年是慈禧太后观赏荷花、垂竿钓鱼的场所。可见，通过这种美学构思，在颐和园这座北方大型皇家园林中，也可以欣赏到南方小型私家园林的风光。

显然，颐和园正是利用多种建筑艺术手段，创造了集雄秀于一身的和谐统一风格，体现出我国园林艺术的高超水平。

四、苏州拙政园（园林艺术）

苏州拙政园，位于苏州市娄门东北街 178 号，占地 51950 平方米，始建于 15 世纪初，历时 16 年建成，是江南古典园林的代表。现存建筑大多为太平天国及其后修建，但明清旧制大体尚在。

拙政园布局因地制宜，全园包括东、中、西三个部分和部分住宅，每部分都各具特色，主要景点有香洲、留听阁、浮翠阁、雪香云蔚亭、秫香馆、天泉亭、三十六鸳鸯馆、荷风四面亭等。

拙政园在设计思想和艺术手法方面具有较高的艺术成就，园中的许多景点大量采用借景、分景、隔景的办法形成一种变化丰富的艺术美感，集中体现了中国古典园林设计的理想品质：于咫尺之内再造乾坤。

[赏析]

从某种意义上讲，江南小型私家园林更富于中国传统艺术精神，更具有情景交融的艺术意境，更能反映文人士大夫的审美情趣。江南私家园林以苏州园林为代表。苏州园林众多，其中最负盛名的是四大名园，即拙政园、留园、怡园、网师园。在这四大名园中，又以拙政园为代表，拙政园堪称中国私家园林的典范之一。

西方美学史上，曾将美分为两种类型：一种称为崇高，又称壮美，表现为数量的巨大或力量的巨大；另一种称为优美，又称秀美，表现为优雅之美或柔媚之美。显然，中国北方大型皇家园林气势宏伟、富丽堂皇、面

拙政园香洲

积巨大、以大见长,堪称崇高或壮美,体现出皇家园林艺术的气派;中国南方小型私家园林则都是小巧玲珑、曲径通幽、诗情画意、以小取胜,堪称优美或秀美,体现出私家园林艺术的风采。如果说前者可以以颐和园作为代表,后者则可以以拙政园作为代表。

拙政园,作为苏州四大名园之首,始建于明代。明代御史王献臣辞职还乡建成此园,并借用晋代潘岳《闲居赋》中"此亦拙者之为政也"为此园命名。拙政园由东部的归田园、中部的中园、西部的补园三部分组成。拙政园以水为主,水面约占全园面积的 3/5,建筑群多临水而建,别有情趣。园中的亭台楼阁大半临水,造型玲珑活泼,游人漫步观赏周围的各种景色,江南水乡的自然风光尽收眼底。拙政园的造园艺术通过以少胜多的方法,在不大的天地里创造出美妙的空间,真正体现出明代园林家计成《园冶》一书所讲的"虽由人工,宛自天成"的境界,创造出一种重含蓄、重神韵、咫尺山林、小中见大的景观效果。

中国园林艺术是由自然美、建筑美、文化美三部分构成。园林的自然美由水池、假山、花草、树木等构成;园林的建筑美由亭、台、楼、阁、廊、榭、堂等民族建筑形式构成。然而,中国园林真正的精华与核心是它

的文化美。我们在欣赏园林艺术时，不但要欣赏它外在的自然美和建筑美，更应当注意欣赏它内在的文化美。中国古典园林中，大量采用楹联、匾额、碑刻、书画题记等；有的还流传着许多为园林增添异彩的传说或典故，如浙江绍兴市的沈园就是南宋著名诗人陆游写出《钗头凤》的地点；甚至有的中国园林同我国古代的诗词、小说、戏剧、绘画都有密切的关系。从这个意义上讲，中国园林艺术深深植根于中华民族文化沃土，将自然风景美、建筑艺术美、历史文化美三者融为一体，体现出浓郁的民族风格和民族特色。

拙政园正体现出中国园林艺术的基本特征，寓情于景、情景交融、诗情画意、富有意境。例如拙政园的主要建筑远香堂，是园内留存至今最大的明代建筑，它四周环水、景色秀丽，主要用作宴请宾客和四面观景。拙政园现有一块大匾，上刻"志清意远"，就是取古人"临水使人志清，登高使人意远"之意。中国园林常常将古人诗词与园林景色结合起来，创造一种诗情画意的境界，比如拙政园中有一处临水建筑称为"与谁同坐轩"，取自宋代苏东坡词："与谁同坐？明月清风我。"体现了古代文人清高不群、壶中天地的人生追求，同时也体现出中国传统艺术主张情景交融、心物一元、天人合一的审美理想。总而言之，中国园林艺术将风景美、艺术美、文化美三者融为一体，因而更加富有感人的艺术魅力。

拙政园
与谁同坐轩

第六章
造型艺术

第一节 造型艺术的主要种类

造型艺术是指运用一定的物质材料（如颜料、纸张、泥石、木料等），通过塑造静态的视觉形象来反映社会生活与表现艺术家思想情感的艺术。它是一种再现性空间艺术，也是一种静态的视觉艺术，主要包括绘画、雕塑、摄影、书法等。

造型艺术与实用艺术二者之间既有联系，又有区别。从联系上讲，它们都属于空间艺术，并且都是以平面或立体的方式，用物质材料创造出静态的艺术形象，使人们凭借视觉感官就可以直接感受到。由于二者的联系如此紧密，有时人们又常把它们归为一类，干脆将它们统称为美术，或者称为视觉艺术。从区别上讲，造型艺术（绘画、雕塑、摄影、书法）的基本特征是造型性，即通过再现和塑造外部形象来体现内在的精神世界，它的表现性潜藏于再现性之中，因而，这类艺术属于再现性空间艺术。实用艺术（建筑、园林、工艺美术与现代设计）的基本特征却是表现性，即通过美的形式来表现艺术家的思想情感和丰富的文化内涵，它并不直接模拟或再现客观对象，因而，这类艺术属于表现性空间艺术。除此之外，二者之间还有一个重要区别，即造型艺术主要具有审美功能，满足观赏者的精神需要；而实用艺术兼有实用功能与审美功能，同时满足人们的物质需要和精神需要。

造型艺术（摄影除外）也是人类文化史上最古老的艺术门类之一。西班牙阿尔塔米拉洞穴壁画属于旧石器时代的作品，距今已有2万多年的历史。法国罗尔特洞内发现的一块刻着正在过河的鹿群的兽骨，则是1万多年前原始人留下的雕刻作品。我国现已发现的最早的帛画，是湖南长沙出土的战国楚墓帛画《人物龙凤图》（原称《人物夔凤图》）。西安半坡出土的彩陶盆上的陶器画，则是5000年前新石器时代的作品。在研究艺术的

《人物龙凤图》

起源时，古代的绘画与雕塑作品占有重要的地位，它们作为人类最早的美术遗物，能够具体而形象地展现艺术产生与发展的漫长历史。随着人类社会的发展，造型艺术日益成为众多艺术门类中最丰富多彩的艺术类别之一，不仅逐渐演化为绘画、雕塑、书法等多种艺术形式，而且随着现代科技的发展，还出现了摄影艺术这样一门新兴的纪实性造型艺术，使造型艺术更加普及和广泛。

下面，我们就来分别介绍一下造型艺术的主要种类。

一、绘画艺术

绘画是造型艺术中最主要的一种艺术形式。它是一门运用线条、色彩和形体等艺术语言，通过构图、造型和设色等艺术手段，在二维空间（即平面）里塑造出静态的视觉形象的艺术。绘画种类繁多，范围广泛。从体系来划分，绘画分为东方绘画和西方绘画两大体系。从使用的材料、工具和技法来划分，则分为中国画、油画、版画、水彩画、水粉画、粉笔画等等。从题材内容来划分，又可以分为肖像画、风景画、风俗画、静物画、历史画、宗教画、动物画等体裁。从作品的形式来划分，还可以分为壁画、年画、连环画、宣传画、漫画等样式。可见，绘画是样式和体裁繁多的一个艺术门类，根据不同的分类角度和分类标准，可以将其划分为不同的种类。事实上，以上介绍的仅仅是绘画整体的分类方法，有些画种还可以细分，大类中还可以分出小类来。例如，中国画还可以细分为壁画和卷轴画两大类，按装裱形式又可以分为手卷、挂轴、册页等，按表现特点还可以分为工笔画、写意画等。

从世界绘画的两大体系来看，以中国画为代表的东方绘画和以油画为代表的西方绘画，各有自己的基本特征和历史传统，从而形成各自不同的表现形式与审美特点。

中国画，简称国画，在世界美术领域中自成体系，独具特色，成为东方绘画体系的主流。同西方绘画相比，中国画自身的特点有很多，概括起来讲，主要表现在以下四个方面：

第一，中国画的特点，首先表现在工具材料上，往往采用中国特制的毛笔、墨或颜料，在宣纸或绢帛上作画。因此，中国画又可称为"水墨画"或"彩墨画"。由于采用特制的毛笔来作画，"笔墨"成为中国画技法

和理论中的重要术语,有时甚至成为中国画技法的总称。所谓"笔",是指勾、勒、皴、点等运用毛笔的不同技巧和方法,使中国画表现出变化无穷的线条情趣;所谓"墨",则是指中国画以墨代色,运用烘、染、泼、积等墨法,使墨色产生丰富而细微的色度变化,也就是常讲的"墨分五彩"(指墨色的焦、浓、重、淡、清这五种不同的色度)或"六彩"(上述"五彩"再加上宣纸的白色),使得以墨代色的中国画具有独特而丰富的艺术表现力。

　　第二,中国画的另一个重要特点,是在构图方法上不受焦点透视的束缚,多采用散点透视法(即可移动的远近法),使得视野宽广辽阔,构图灵活自由,画中的物象可以随意列置,冲破了时间与空间的局限。中国画营造的空间多种多样,但其中最主要的有三种,即"全景式空间""分段式空间"和"分层式空间"。

　　"全景式空间"是一种由高转低、由远转近的回旋往复式流动空间。例如五代后梁画家荆浩的山水名作《匡庐图》,就是一幅全景式的绢本水墨画,它将崇山峻岭、飞瀑流泉、屋宇庭院、行人小船都巧妙地组织在一个完整的画面里,构图上错落有致,变化丰富,形成一个全景山水的壮观场面。

　　"分段式空间"突破了时空的局限,可以将不同时间和不同空间的事物安排在一个画面中,犹如一组运动镜头把不同的场面集中到一起,组成一幅整体有机的画面。例如,五代南唐画家顾闳中的不朽名作《韩熙载夜宴图》,就是以五段连续的画面来构成一幅长卷,韩熙载这个人物在不同的画面中多次出现。又如,北宋画家张择端的著名风俗画长卷《清明上河图》,更是以散点透视法将汴河两岸数十里的繁华景象分成了"城郊景色""汴河虹桥""市井街道"三段,通过这种分段式的构图展现北宋首都汴京从城郊农村到城内街市的热闹情景。

长沙马王堆汉墓出土的T型帛画

　　"分层式空间"最典型的是长沙马王堆汉墓出土的T形帛画,分三层,分别展现了天界、人间、地界的不同景况,并且通过一个共同的时间把这三个空间联系起来。中国画在构图方式上的这一特点,植根于情景交融的美学追求和高度概括的表现手法。因此,中国画不受空间和时间的限制,非常自由灵活,在山水画中可以以大观小,在花鸟画中可以以小观大,用简略的笔墨去描绘丰富的内容。

第六章 造型艺术 | 133

荆浩,《匡庐图》,绢本水墨,
185.8cm×106.8cm,五代,
台北故宫博物院藏

第三,中国画还有一个重要特点,就是绘画与诗文、书法、篆刻有机地结合在一起,相互补充,交相辉映,形成了中国画独特的内容美和形式美。现存的许多传统国画都有题画诗或款书,将画意、诗情、书法融为一体。题画诗常是画家本人或其他人所题之诗,大多出现在画幅的边角空白处,其内容或指明画意,或增加画趣,或抒发观感,或品论画艺,真是诗中有画,画中有诗,具有独特的艺术魅力。西方画家完成作品后,最多仅仅在画的一角签名,中国画家则在画上盖章。印章的意义并不完全在于留名,其内容除了名号之外,往往还有格言和画家的心语,与画的内容相辅相成,同样是作品的有机组成部分。国画中的款书,一般包括作画的时间、地点和画家的姓名、字号,以及标题、诗文、印章等,形成中国传统绘画特有的民族形式。尤其是文人画兴起后,一些著名的诗人和书法家也

成为画家，更是将诗、书、画、印的结合推向完美的艺术境界。

第四，从根本上讲，中国画的特点来源于中华民族悠久的传统文化和丰富的美学思想。中国画的传统画法有工笔画，也有写意画。前者用笔细致工整，结构严谨，无论人物或景物都刻画得十分具体入微；后者笔墨简练，高度概括，洒脱地表现物象的形神和抒发作者的感情。然而，不管是工笔画，还是写意画，在处理形神关系时都要求"神形兼备"，在造型和意境的表达上都要求"气韵生动"。中国画总体上的美学追求，不在于将物象画得逼真、肖似，而是通过笔墨情趣抒发胸臆、寄托情思。画家往往只画山水的一个局部、花果的一枝一实，画中有大量的空白，都留给观众用想象来补充，为欣赏者留下了想象的空间。正如清代画论家笪重光所言："虚实相生，无画处皆成妙境。"（《画筌》）

如果用一句话来简单概括中国画与西方绘画的区别，那就是西方绘画更加重视客观物象形貌逼真的再现，中国画则更加重视物象内在精神和作者主观情感的表现。因此，中国画非常强调"立意"和"传神"。东晋顾恺之就提出"以形写神"和"迁想妙得"，就是要求抓住人物的典型特征来表现其内在精神。为了达到这一要求，画家必须充分发挥自己的艺术想象，渗透自己的理想和情感。南齐画论家谢赫提出了著名的"绘画六法"，其中第一条便是"气韵生动"，唐代画论家张彦远也用形似与神似的结合来解释谢赫提出的"气韵生动"，并且将绘画创作规律总结为"意存笔先，画尽意在"八个字，认为应当以画家的主体精神与想象能力来超越客观物象的描绘。

虽然中国画有许多分科，从基本画科来看就包括人物、山水、花鸟、界画等，但无不追求"气韵生动"和"神形兼备"，追求"传神"或"意境"。在画人物画时，画家能为人物传神，生动地表现出人物的神气，即人物的精神气质和性格特征；就是面对无生命的山水和无意识的花鸟时，画家也可以寓情于景或寓情于物，赋予它们人格化的精神气质，赋予它们活泼的生命与灵气。正是这种植根于民族文化的美学理想，形成了中国画的基本特征和艺术特色。尤其是以儒家美学、道家美学、禅宗美学为代表的中国传统美学，对中国传统艺术产生了巨大而深远的影响，从而形成了独具特色的中国艺术精神。这种中国艺术精神，我们用六个字来概括，就是："道"（中国传统艺术的精神性）、"气"（中国传统艺术的生命性）、"心"

(中国传统艺术的主体性)、"舞"(中国传统艺术的乐舞精神)、"悟"(中国传统艺术的直觉思维)、"和"(中国传统艺术的辩证思维)。正是这种中国传统艺术的精神,使中国艺术迥异于西方艺术,中国绘画迥异于西方绘画,具有自己鲜明的民族风格与民族特色。

中国绘画具有悠久历史和优良传统。战国时代的帛画、汉代的画像砖与画像石,都已经具有很高的水平。自魏晋南北朝以来,更是涌现出许许多多著名的画家和流派,具有各自鲜明的艺术特色和风格。魏晋六朝时期出现了"六朝三杰",即东晋的顾恺之、南朝宋的陆探微和梁的张僧繇三大家。唐宋时期是中国绘画艺术达到高峰的时代,除原有的人物画外,山水画、花鸟画等都成为独立画科。这个时期的人物画家,涌现出了被后世尊为"画圣"的吴道子,以及擅长历史画与肖像画的阎立本等人。这个时期的山水画家更是形成了不同的风格和流派。如唐代李思训擅长青绿山水,王维擅长水墨山水;五代的荆浩、关仝是以描绘中原地带实景为主的北方山水画派,董源、巨然是以描写江南景物特色为主的南方山水画派;北宋的李成、范宽多画雄奇壮阔的北方山水,南宋的马远、夏珪则追求以少胜多地画半边山或一角水;等等。唐宋时期,还涌现出了擅长画马的曹霸、韩幹,擅长画牛的戴嵩,擅长画花鸟的黄筌、徐熙,以及以文同、苏轼、米芾为代表的文人画家,等等。

元明清时期是中国绘画艺术承前启后的时代。"元代四大家"是指元代山水画家黄公望、吴镇、王蒙、倪瓒等人,他们对传统水墨山水画的发展起了重要作用。"明代四大家"又称"吴门四家",是指明代中期在苏州从事绘画活动的画家沈周、文徵明、唐寅、仇英,以他们为首形成了明代影响最大的画派。"四大名僧"是指明末清初四位削发为僧的画家,即石涛、八大山人、石谿、弘仁,他们都擅长山水画,各有特色,独具风格。"扬州八怪"则是清乾隆年间活跃在江苏扬州的一批革新派画家的总称,他们的共同特征是强调个性表现。近、现代中国画坛更是人才辈出,涌现出了赵之谦、任伯年、吴昌硕、高剑父,以及齐白石、黄宾虹、徐悲鸿、潘天寿、张大千、刘海粟、林风眠、傅抱石等人,他们为继承和发展中国绘画艺术做出了卓越的贡献。

王蒙
《葛稚川移居图》

倪瓒
《渔庄秋霁图》

西方绘画艺术也是源远流长,品种繁多,尤其是油画艺术更可以说是世界绘画艺术中最有影响的画种。油画是西方绘画的主要画种,它是用

油质颜料在布、木板或厚纸板上画成，特点是色彩丰富鲜艳，能够充分表现物体的质感，使描绘对象显得生动逼真。同时，油画颜料又有较强的覆盖力，易于修改，为画家提供了艺术创作的便利条件。除油画外，版画也是一个重要的画种。版画的特点是采用笔画和刀刻的方法，在选定的材料上进行刻画，然后印制出多份原作。由于所用的版面材料和性质不同，版画还可再分为几个大类，诸如木刻和麻胶版画的"凸版"类、铜版画等"凹版"类，以及石版画等"平版"类。木刻和麻胶版面的"凸版"类是在木板或麻胶版上刻制而成；铜版画等"凹版"类，是用酸性液体腐蚀铜版形成各种凹线，从而构成具有独特艺术效果的画面；石版画等"平版"类，是在石印术基础上采用特殊药墨制成。此外，还有具有特殊透明效果的水彩画，兼有油画厚重感与水彩画透明感的水粉画，以及用铅笔、木炭、钢笔作画的素描等。

西方绘画的审美趣味，在于真和美。西方绘画追求对象的真实和环境的真实。为了达到逼真的艺术效果，十分讲究比例、明暗、透视、解剖、色度、色性等科学法则，运用光学、几何学、解剖学、色彩学等作为科学依据。概括地讲，如果说中国绘画尚意，那么西方绘画则尚形；中国绘画重表现、重情感，西方绘画则重再现、重理性；中国绘画以线条为主要造型手段，西方绘画则主要是由光和色来表现物象；中国绘画不受空间和时间的局限，西方绘画则严格遵守空间和时间的界限。总之，西方绘画注重再现与写实，同中国绘画注重表现与写意，形成鲜明差异。

西方绘画从古希腊罗马开始，经历了中世纪的基督教艺术时期，在14世纪至16世纪文艺复兴时期日趋繁荣。意大利文艺复兴初期的著名画家、雕塑家乔托，创作了许多具有现实生活气息的宗教画，被认为是欧洲绘画之父和现实主义画派的鼻祖。西方美术史常常将16世纪到19世纪中叶的油画概称为古典油画，其共同特征是无论画面大小，都有一种很完美的情境。当然，古典油画中具体的作品，从主题题材到风格样式也都具有各自不同的时代特征。被称为文艺复兴时期"画坛三杰"的达·芬奇、拉斐尔和米开朗基罗更是创作出《最后的晚餐》《蒙娜·丽莎》《西斯廷圣母》《创造亚当》等举世闻名的不朽杰作。十七八世纪，欧洲美术有长足的发展，绘画进一步摆脱了宗教的束缚，肖像画、风景画、风俗画、静物画、动物画都获得了极大的发展。这个时期欧洲各国涌现出一批杰出的画家，如荷

兰的伦勃朗（代表作有《夜巡》《自画像》等）、尼德兰的鲁本斯（代表作有《劫夺吕西普斯的女儿》等）、西班牙的委拉斯贵支（代表作有《教皇英诺森十世肖像》等）、法国的夏尔丹（代表作有《饭前祈祷》等）。

《夜巡》

18世纪，欧洲进入近代史阶段，启蒙运动和资产阶级大革命使法国成为欧洲政治与文化的中心，也成为欧洲美术的中心。这个时期法国画坛涌现出许多美术流派和著名画家，其中有新古典主义美术的代表人物雅克·路易·大卫（代表作有《马拉之死》等），有浪漫主义美术的代表人物席里柯（代表作有《梅杜萨之筏》等）和德拉克洛瓦（代表作有《自由引导人民》等），有批判现实主义美术的代表人物库尔贝（代表作有《石工》等）和米勒（代表作有《拾穗者》等）。此外，还有著名的印象主义美术代表人物莫奈（代表作有《日出·印象》《草垛》等）和雷诺阿（代表作有《浴女》《包厢》等），新印象主义的代表人物修拉（代表作有《大碗岛上的星期天下午》等），后印象主义的代表人物塞尚（代表作有《苹果和橘子》等）和高更（代表作有《塔希提的妇女》等），以及长期旅居法国的荷兰人凡·高（代表作有《向日葵》系列等）。这个时期英国、美国、瑞典、丹麦都出现了一批优秀的艺术家，特别是俄国巡回展览画派集中了一批杰出的画家，其中最著名的是列宾（代表作有《伏尔加河上的纤夫》《伊凡·雷帝杀子》等）和苏里柯夫（代表作有《近卫军临刑的早晨》《女贵族莫洛佐娃》等）。20世纪以来，西方画坛出现了现代主义美术的各种思潮和流派，其中包括野兽派、立体主义、未来主义、抽象主义、表现主义、构成主义、新造型主义、超现实主义、波普艺术等等，在形式上不断翻新，在手法上标新立异，形成一种十分复杂的艺术现象。尤其是立体主义代表人物毕加索的《格尔尼卡》等作品，产生了巨大的影响。

二、雕塑艺术

雕塑是一种重要的造型艺术。雕塑是立体（三维）的空间艺术和视觉艺术，它是用一定的物质材料制作出具有实体形象的艺术品，由于制作方法主要是雕刻和塑造两大类，故被称为雕塑。

雕塑的种类、体裁和样式繁多。从制作工艺来看，它可以分为雕和塑两大类。事实上，雕塑工艺十分复杂，还可以进一步细分为刻、镂、塑、凿、琢、铸等各种技艺和手法。当代雕塑不同于传统雕塑，许多原来未曾

用过的物质材料与技术手法，都被当代雕塑广泛采用。可以说，雕塑艺术从古至今，在物质材料与表现手法等方面，都在不断变化演进，现当代更是发生了巨大的变化。从总体上讲，雕，有石雕、木雕、玉雕等；塑，有泥塑、陶塑等。铸铜像时是先塑后铸。这些都属于制作方式和材料的不同。

从体裁来区分，雕塑又可以分为纪念性雕塑，如北京大学校园内李大钊、蔡元培的胸像雕塑；建筑装饰性雕塑，如著名的巴黎歌剧院周围有30多座雕塑；城市园林雕塑，如北京市街道和公园里均有不少美化城市景观的雕塑；宗教雕塑，如敦煌石窟、麦积山石窟等处的大量彩塑；陵墓雕塑，如陕西兴平霍去病墓前的著名大型石刻《马踏匈奴》；陈列性雕塑，如室内架上雕塑、展览馆室内雕塑等。

从样式来区分，雕塑还可以分为头像、胸像、半身像、全身像、群像等。从表现手法和形式来区分，雕塑一般又可分为圆雕、浮雕和透雕三类。圆雕，又称"浑雕"，是不附在任何背景上，可以从四面观赏的立体雕塑。圆雕的特点是，立于空间中的实体形象，在创作时必须考虑它的体积感与厚重感，在塑造形象时还必须照顾到人们从不同的角度进行观赏。浮雕，又称"凸雕"，是在平面上雕出凸起的艺术形象。根据表面凸起程度的不同，浮雕又分为高浮雕（高低起伏大，凸起程度深）和浅浮雕（高低起伏小，凸起程度浅）。透雕，介乎圆雕和浮雕之间，它是在浮雕的基础上，将其背景部分镂空制作而成，但又不脱离平面，犹如一件附着在平面背景上的圆雕。

在造型艺术中，雕塑与绘画、摄影、书法最大的区别，就在于雕塑是在三维空间里用物质材料创造出实体形象。我们知道，绘画、摄影、书法这三门造型艺术都是在二维空间里创造出平面的形象，因此，欣赏绘画作品或摄影作品只能用视觉感官去观赏，并且常常必须从某一固定角度去观看。而雕塑作品却是立体的形象，又是可以触摸的实体艺术品，所以，欣赏雕塑作品不仅需要依靠视觉感官去感受，而且还可以用触觉去感知，使观赏者唤起更多的艺术想象，产生独特的审美效果。此外，由于雕塑作品的立体性，观赏者又可以从四面八方的不同角度去欣赏，乃至结合周围的环境来欣赏，使雕塑作品更富有生动、逼真的艺术魅力。

正是由于雕塑艺术具有以上与其他艺术不同的基本特征，因而雕塑特别强调服从形式美的规律。王朝闻认为："所谓形式感，它在雕塑艺术

上的运用,是形体的基本形的特征被强调。它和原型相联系,在一定程度上删除其中某些细节而夸张其整体感,因而构成一种非常明晰的形态。这种一看就能构成鲜明印象的作品很多。唐代乾陵石狮那柱形的四条腿,对于狮的庄严感的形成所起的作用,既是对于素材的简化,也是对于内容的强化。"[1]这就是说,比起其他艺术来,雕塑艺术应当更加凝练,更加集中,更加概括。例如,西汉名将霍去病墓前的大型石刻组雕包括《马踏匈奴》《跃马》《卧马》《卧虎》《石人》等 10 余件作品,就是经过精心构思的高度概括和典型的艺术形象,成为中国古代雕塑艺术的传世佳作。尤其是《马踏匈奴》采用象征的手法,以威武雄壮、昂首挺立的战马象征胜利者,与被马踏在脚下的匈奴首领形成强烈对比,集中体现出这组纪念性组雕的主题。

《马踏匈奴》

雕塑是人类文化史上最古老的艺术种类之一。无论在东方还是西方,雕塑艺术都有着悠久的历史。尤其是在远古的原始社会里,雕塑尚未从实用工艺中分化出来,因此,一件原始雕塑品常常又是一件实用工艺品。

早在旧石器时代,我国北京猿人所使用的石器中就已经有石制的雕刻器。在距今约 6000 年至 7000 年的浙江余姚河姆渡遗址中,出土了大量骨、木、象牙雕刻的装饰品。陶器的出现,更是促进了原始雕塑的发展,在距今 5000 年的辽宁红山文化晚期遗址中,就发现了陶塑的裸体女像,塑造得逼真自然,达到了相当的水平。商周时期,青铜器铸造达到鼎盛,雕塑也随之而发展,近些年来我国考古发掘的重大收获之一,便是四川广汉著名的三星堆祭祀坑中出土的青铜人头像,距今已有 3000 多年的历史。

秦汉时期,我国古代雕塑艺术达到高峰时代。被誉为世界第八奇观的秦始皇陵兵马俑,规模空前,气势磅礴,陶俑陶马总计有 6000 余件,组成了威武雄壮的军阵。这些陶俑身高与真人相近,服饰、兵器、装束等都与实物相似或相同,根据不同年龄、不同身份来设计制作,艺术形象力求逼真。尤其难得的是,秦代工匠艺术家们根据长期的生活观察与充分的艺术想象,运用贴塑、刻、划等多种技法,使一个个武士俑都具有鲜明的个性与生动的形象。汉代大型石雕除著名的霍去病墓前石刻外,还有鲁王墓前的石人、陕西城固张骞墓前的石兽等,这些大型石雕多在陵前起纪念和

[1] 王朝闻:《雕塑美学》,杨辛主编:《青年美育手册》,河北人民出版社 1987 年版,第 361 页。

秦始皇陵兵马俑

秦始皇陵兵马俑

仪卫作用。陵墓雕塑在秦汉时期堪称盛况空前。

魏晋南北朝和唐宋时期，宗教雕塑发展迅速。从魏晋开始，云冈石窟、龙门石窟、敦煌石窟、麦积山石窟等相继繁荣起来。石窟造像艺术规模之大、数量之多达到了惊人的程度，仅现存的龙门石窟就有 10 万余座佛像，敦煌莫高窟 490 多个洞窟里，遗存至今的彩塑作品就有 3000 多件，云冈石窟现存大小雕像 5 万多个，麦积山石窟也有造像 7000 余尊。这些地方的雕塑并非一朝一代的作品，而是历经许多朝代才完成，但从整体风格和艺术水平来看，当推魏晋隋唐时期的石窟雕塑艺术成就最为显著。例如，龙门石窟的代表作奉先寺卢舍那大佛群像，就是唐代的作品，不仅正中的佛像有很高的艺术水平，周围的菩萨、弟子雕像的塑造也非常成功，这组具有重要艺术价值的雕像群成为我国雕塑艺术的珍品。敦煌、云冈、麦积山石窟中，雕塑艺术的精品也大多是这一时期的作品。魏晋隋唐时期还出现了一批雕塑大师，如东晋时期的戴逵父子被后世学者看作中国佛像雕塑的奠基人，唐代雕塑大师杨惠之被称为"塑圣"，与"画圣"吴道子齐名。

卢舍那大佛群像

元明清时期，大规模的石窟艺术走向衰落，我国古代雕塑艺术的又

一大类型——小型玩赏性雕塑日趋繁荣。这个时期各种案头陈列雕塑、工艺装饰雕刻和民间雕刻工艺迅速发展，广东石湾的陶塑，福建德化窑的瓷塑，无锡、天津的泥塑，嘉定竹刻，潮州木雕等，具有独特的艺术风格。新中国成立以来，我国雕塑艺术更有长足的发展。

西方雕塑艺术源远流长，作品繁多。一般认为，西方雕塑史上有四个最为辉煌的高峰期。第一个高峰是古希腊罗马时期，雕塑艺术已达到了相当高的水平。公元前5世纪至公元前4世纪是希腊雕塑艺术的繁荣时期，出现了米隆、菲狄亚斯等一批杰出的雕塑家。米隆的代表作《掷铁饼者》和菲狄亚斯的名作《命运三女神》，都是举世瞩目的佳作。约作于公元前2世纪至公元前1世纪的古希腊雕塑名作《米洛斯的阿芙洛狄忒》，也称《断臂的维纳斯》，因1820年发现于爱琴海中的米洛斯岛而得名，优美的身姿、典雅的脸庞、丰腴的肌肤、恬静的神态，使这件端庄优美的女性雕像闻名于世，法国雕塑大师罗丹将其称为"古代的神品"。此外，1863年在爱琴海北部的萨莫色雷斯小岛上发现了另一件古希腊时期的传世之作，命名为《萨莫色雷斯的胜利女神》，作品刻画了2000年前一次海战胜

《米洛斯的阿芙洛狄忒》，大理石，高180cm，希腊化时期

《萨莫色雷斯的胜利女神》，大理石，高328cm，公元前200年左右

《米洛斯的阿芙洛狄忒》

《萨莫色雷斯的胜利女神》

利后，胜利女神从天而降飞临船头，引导着舰队乘风破浪，勇往直前。作品充分发挥了雕塑立体造型的特点，女神上身呈前倾姿势，腿和双翼的波状线构成一个钝角三角形，展现出胜利女神展翅欲飞的英姿。正因为这件作品如此杰出，巴黎卢浮宫将它和该馆收藏的《米洛斯的阿芙洛狄忒》、达·芬奇的《蒙娜·丽莎》并称为卢浮宫三宝。

《哀悼基督》

欧洲文艺复兴时期，可以称得上西方雕塑艺术的第二个高峰。被称为意大利文艺复兴"画坛三杰"之一的米开朗基罗，就是成就斐然的雕塑家、画家和建筑师。米开朗基罗的成名作《哀悼基督》，取材于基督被害后，圣母对自己儿子的殉难表示深切哀悼的宗教故事，他完成这件作品时只有25岁，许多人不相信作品居然出自一位年轻雕塑家之手，为此他不得不把自己的姓名刻在圣母胸前的衣带上，这就是为什么唯独这件作品留下了雕塑家的姓名。他为故乡佛罗伦萨创作的大理石雕像《大卫》，成为文艺复兴时代英雄的象征；他为美弟奇教堂设计的大理石雕塑《昼》《夜》《晨》《暮》是一组寓意深刻的作品；他的其他作品如《摩西》等，也都是世界雕塑史上的不朽作品。

西方雕塑艺术史上的第三个高峰，当属19世纪的法国雕塑。当时法国浪漫主义流派的代表人物吕德，为巴黎凯旋门创作了巨型浮雕《马赛曲》，作为这组雕像核心的自由女神，身披铜甲，张开双翼，右手挥剑，左臂高举，召唤着为自由而战的法国人民，这座浮雕群像具有强烈的浪漫主义色彩。当时法国现实主义流派的大师罗丹，更是以《巴尔扎克像》《加莱义民》《思想者》《地狱之门》《青铜时代》等一大批优秀作品，将西方雕塑艺术推向新的高峰。罗丹在雕塑中探索运用新的手法表现人物的性格和生命的律动，取得了很大的成功。他的《巴尔扎克像》具有划时代的意义。作品摒弃了一切细枝末节，人物的手脚都掩盖于睡袍之中，使观众的注意力自然集中到人物的面部，尤其是那双炯炯有神的眼睛，生动地表现了人物的个性特点。罗丹的另一个不朽杰作是一组规模宏大的青铜雕塑《地狱之门》，作品取材于文艺复兴时期但丁的《神曲》，整个作品共塑造了186个人物形象，其中的《思想者》后来成为一件独立的作品。罗丹逝世后，人们将这件作品放置在罗丹墓前。此外，罗丹的助手安托万·布德尔也创作了许多优秀的雕塑作品，比如《拉弓的赫拉克勒斯》《阿维尔将军纪念碑》《贝多芬像》等等。

20世纪以来，西方雕塑艺术向多元化发展，多种流派同时并存，名目繁多，良莠掺杂，处于不断的演变发展之中。这个时期，西方雕塑也涌现出许多著名的雕塑家与优秀的雕塑作品，堪称第四个高峰。如法国著名雕塑家马约尔，他是罗丹的优秀学生，但在创作原则上又有新的突破。一般认为，马约尔真正开辟了现代雕塑的崭新途径，逐渐从具象走向抽象，从写实走向象征。马约尔的大理石雕塑《地中海》，作于1902年至1905年，作品以一位丰乳宽臀、温柔安宁的女性形象，代表了美丽富饶、平静温和的地中海母亲形象。20世纪现代主义雕塑，以法国的阿尔普和英国的亨利·摩尔等人为代表，他们拓展了雕塑的观念，在探索新的时空观念和艺术语言方面取得了突出的成绩。尤其是亨利·摩尔善于将空间与形体有机地融合在一起，创造了无数新型的雕塑，包括岩石般的巨型几何形雕塑、穿洞形体等作品，代表作有《国王与王后》（青铜，1953）、《家庭》（大理石，1955）等。摩尔的雕塑作品曾于2001年被运来北京展览。

三、摄影艺术

摄影艺术是一门现代的造型艺术。它是摄影师运用照相机作为基本工具，根据创作构思将人物或景物拍摄下来，再经过暗房工艺处理，塑造出可视的艺术形象，用来反映社会生活与自然现象，并表达作者思想情感的一种艺术样式。

摄影是现代科技发展的产物。虽然法国人尼埃普斯早在19世纪20年代就拍摄了世界上第一幅照片，但是直到1839年法国人达盖尔发明实用摄影技术以后，摄影在技术与艺术两方面都有了迅速的发展，才逐渐成为一门科学与艺术相结合的独立的艺术门类。作为一门实用技术，摄影被广泛地应用于人类现代生活的各个领域，如科学实验、太空探险、新闻报道和教育卫生等各条战线。今天的电子显微摄影仪，可以拍出放大600万倍的原子照片；天文望远摄影机，可以拍摄相距100亿光年外的星体；现代红外摄影仪，可以穿透墙壁。可以说，现代科学技术的迅猛发展，也给摄影技术带来了巨大的变化，诸如全息摄影、数码摄影等，正广泛运用于人类社会生活的方方面面。但是，摄影艺术将技术性与艺术性结合起来，却不是为了实用的目的，而是为了审美的需要，从而形成了自己独具特色的

艺术表现手法和审美特征。

作为一门现代的纪实性造型艺术，摄影艺术与绘画、雕塑等其他造型艺术具有共同的审美特征，又有自己的独特之处。摄影艺术独具的审美特征主要表现在纪实性与艺术性的统一上。

一方面摄影艺术具有纪实性，这首先表现在它运用科学技术手段能够逼真精确地将被摄对象再现出来，使得摄影作品具有客观性、真实性。其次，这种纪实性还表现在它必须直接面对被摄对象进行现场拍摄，如实地反映现实生活中实际存在的人物、事件和环境，许多优秀的摄影作品常常是抓拍或抢拍出来的，这种纪录性拍摄方式能给人一种身临其境的感觉。相比之下，绘画和雕塑则无须现场创作，它们既可以表现现在的事物，也可以表现过去或将来的事物，甚至可以表现艺术家想象中的实际生活中并不存在的事物。一般来说，摄影艺术不能表现过去的和未来的事物，更不能表现客观生活中并不存在的事物。

另一方面，摄影艺术又必须在纪实性的基础上具有艺术性，杰出的摄影作品必然是纪实性与艺术性的完美统一。摄影艺术形象的创造，首先需要摄影师熟练掌握摄影的艺术技巧和艺术语言，熟练运用画面构图、光线、影调（或色调）三种主要造型手段。画面构图即取景，摄影作品画面一般包括主体、陪体和背景等部分，画面构图就是要将它们有机地组织在一起，使之形成一个艺术整体。摄影构图方式多种多样，有水平式构图、垂直式构图、对角线构图、十字形构图等。摄影用光简称用光，指拍摄时运用各种光源对被摄对象进行照明，以达到理想的造型效果。摄影用光包括正面光、侧面光、逆光、顶光、脚光等，具体拍摄时灵活运用，可以加强画面的空间感和立体感，创造氛围，烘托主题，使作品具有感人的魅力。影调和色调也是摄影艺术的一个重要造型手段，影调是指黑白照片上所表现的明暗层次，色调是指彩色照片上色彩的对比与和谐。影调和色调通过艺术处理，可以产生影调层次、影调对比、影调变化和色彩变化、色彩反差、色彩和谐等艺术效果，使摄影作品具有浓郁的情感色彩和丰富的表现力。其次需要摄影师主观情感的熔铸。摄影作品应当通过光、色、影来体现艺术家的思想情感和艺术创造力，因此，摄影师对拍摄的人物和景物必须满怀深情，充满创作的激情，只有这样拍摄出来的作品才能具有感人的艺术魅力。

摄影艺术的样式和体裁繁多。按感光材料和画面颜色，可以分为黑白摄影和彩色摄影；按摄影器材和技术，可以分为航空摄影、水下摄影、全息摄影、红外线摄影等；按题材，可以分为肖像摄影、风光摄影、舞台摄影、体育摄影、建筑摄影等。

肖像摄影，又称人物摄影，是以表现人物形象为主的摄影，包括特写镜头、头像、半身像、全身像和群像等。肖像摄影应当通过人物的姿态、动作、外貌和面部表情，来揭示人物的思想感情、性格特征和精神气质。以形传神、气韵生动，可以说是人物肖像摄影的最高审美标准。肖像摄影可以通过抢拍和摆拍的方式来完成，摄影者应当善于观察，捕捉最佳时机，注意角度的选择和光线的运用，在自己的作品中充分体现出人物的性格特征和内心情感。如意大利著名摄影家乔·洛蒂拍摄的《沉思中的周恩来》，画面上周总理坐在沙发上沉思，作者抓住这一富于特征的姿态和表情，表现了周总理鞠躬尽瘁、死而后已的精神风范。加拿大著名摄影家卡希的《二次大战时的丘吉尔》（又名《愤怒的丘吉尔》），更是抓拍了丘吉尔大怒的瞬间，这幅照片印制了上百万张，流传于世界各国。

《沉思中的周恩来》

风光摄影，是以表现大自然的风景为主的摄影，一般又可以分为自然风景、都市风景、乡村风景等。风光摄影不仅要表现大自然的美，更要表现人对自然美的感受，表现作者的审美体验与艺术追求，通过对自然风景的拍摄来传达摄影师对自然的审美感受和情感体验。风光摄影的关键是将自然美转化为艺术美，它不能停留在仅仅再现自然景物，而是必须寓情于景，使作品情景交融、意境盎然，在富有诗情画意的自然风光中，表现艺术家的思想情感和美学追求。如我国著名摄影家陈复礼便是从民族文化宝库中吸取了丰富的创作灵感和构思，以唐宋诗词与自然风光的结合来创造美的画面与诗的意境，其作品具有独特的文化品格和艺术表现力。他的代表作品《千里共婵娟》，拍摄于太湖，取意于苏东坡的著名词句，采用了对称式构图法，上下以水天交接对称，左右以芦苇平行对称，通过画面上宁静的湖水、漂浮的芦苇、轻盈的月光、远泊的小船，表达了"但愿人长久，千里共婵娟"的诗词意境，富有国画的韵味。

舞台摄影，是指以舞台演出为拍摄对象的一种摄影艺术形式，一般需要较高的摄影造型技术，还需要摄影师对所拍摄的艺术表演有较全面的了解，能充分掌握舞台演出的风格样式、艺术特征，以及演员的表演特

《千里共婵娟》

陈复礼,《千里共婵娟》,1982年

色,这样才能充分展现舞台艺术的风采和演员高超的表演水平。

体育摄影,是指以表现各种体育运动或竞赛中运动员的技术水平、健美姿态和优异成绩为内容的一种摄影艺术形式。为了适应体育运动一般均在快速度中进行的特点,体育摄影大多采用抓拍方式,用较高的快门速度抓取动态,使作品具有高度的真实感和强烈的现场感。

建筑摄影,也是摄影艺术的一个品种,是摄影师运用一定的摄影技术和手段,专门拍摄精心挑选出来的建筑物,将摄影美和建筑美结合起来的一种方式。建筑摄影需要摄影师懂得建筑艺术的基本规律和历史,认真观察和研究建筑物的特点,选择最理想的拍摄位置、角度和光线,通过建筑物的形体、质感和色调等特征,充分体现建筑物特有的社会文化内涵和科学技术水平,形象地展现建筑美。

虽然摄影艺术自诞生以来仅有100多年历史,但它发展迅速,在世界各国出现了各种不同的风格和流派,其中最主要的有:绘画主义摄影,从19世纪中叶起源于英国,很快传遍世界各国,成为摄影艺术史上形成最早、影响最广的一个流派,它在创作上追求绘画效果,作品形式从构图布局到用光、影调都有极严谨的法则,曾风行一时;纪实主义摄影,至今仍是摄影艺术中最重要的一个流派,该派从照相机能真实还原客观事物形貌的特点出发,强调摄影的纪实性,注重直接而逼真地再现客观现实生活,崇尚质朴无华的艺术风格;印象主义摄影,是印象主义思潮在摄影艺术领域的反映,主张摄影艺术应当表现摄影者的瞬间印象和独特感受,讲究形式美和装饰性,追求在摄影作品中达到一种朦胧模糊的画意效果,尤其注重色彩与光线的表现;超现实主义摄影,是现代主义摄影流派之一,其美

学思想与超现实主义绘画基本相同，在创作时常利用剪贴和暗房技术为主要的造型手段，采用叠印叠放、多重曝光、怪诞变形、任意夸张等手法，将超现实的神秘世界作为表现对象。除此之外，西方现代主义摄影还有抽象主义摄影、前卫派摄影等等。

四、书法艺术

书法艺术是中华民族特有的一种传统艺术形式，它主要通过汉字的用笔用墨、点画结构、行次章法等造型美，来表现人的气质、品格和情操，从而达到美的境界。形式上，它是一门刻意追求线条美的艺术；内容上，它是一门体现民族灵魂的艺术。

从某种意义上讲，书法最早也是一门实用艺术。书法最初只是用于人们书写文字的日常活动，发展到后来才逐渐成为一种独立的艺术门类。当然，由于今天在日常生活中人们已经很少使用毛笔，书法的观赏性越来越取代实用性，书法作为一门造型艺术的作用日益突出。此外，中国书法同绘画之间有着不可分割的历史渊源，"书画同源"正是对这两门姊妹艺术的形象概括，因此，造型性可以说是书法艺术与生俱来的最重要特点。正因为这样，虽然也可以将书法归为实用艺术之列，但我们仍然主张将书法艺术与绘画艺术等一道归属于造型艺术之列。

中国书法建立在中国文字（汉字）的基础之上。关于汉字的起源问题，历史上有多种传说，如结绳说、八卦说、仓颉造字说等等。但是，一般认为，汉字的产生是以象形为基础演化的，"书画同源"也正是汉字能够产生书法艺术的重要原因。当然，在象形的基础上，汉字后来继续发展，形成了一定的形式法则和规律，这是汉字作为艺术的生命所在。中国书法是中华民族审美经验的集中表现，在中国艺术史上占有特殊的地位。中国书法艺术甚至影响到日本、新加坡、朝鲜、泰国等国，人们把它称为东方艺术的核心。

书法艺术同汉字的发展密不可分。据考证，早在3000多年前的殷代，刻在龟骨、兽骨上的甲骨文，就是以象形为基础的汉字，这奠定了书法艺术的一些基本要素。甲骨文的发现，距今仅有短短的100多年历史。很早以前，河南安阳殷墟一带的农民经常从地里挖出上面有符号的兽骨，将它们称为"龙骨"，卖给药店，这种状况延续多年。直到1899年，时任国子

监祭酒（太学校长）的王懿荣生病吃药时，无意中发现"龙骨"上的道道原来是古人在龟甲和兽骨上用火灼刻的一种古老的文字，闻名世界的甲骨文终于在埋藏地下几千年后被发现了。商周至战国时代的金文脱胎于甲骨文，已渐趋齐整。秦代统一了文字，由大篆变为小篆，所见书迹有泰山、琅琊、碣石、会稽等地的刻石，以及竹简、刻符等，风格端庄，形体更加匀润流畅。汉代出现了雄浑豪放的隶书与自由飞动的草书。魏晋时期，是书法艺术繁荣发展的时期，楷书、行书、草书等各种书体更加齐备和完善，并且涌现出王羲之、钟繇等成就卓著的书法大家，对后世书风产生了深远影响。唐代是书法艺术的鼎盛时期，各种书体都有了承先启后的发展，尤其是楷书的成就达到高峰。宋代书法注重书家感情的发挥，追求自由的个性表现，故有"宋人尚意"之说。元明清书法上承古意，个人风格更加鲜明多样，成为书法艺术发展史上具有新的起色的繁荣时代。总之，中华民族的书法艺术，从远古的殷商算起，经历了秦汉的辉煌，魏晋的风韵，隋唐的鼎盛，宋元的尚意，明清的延续，直到现代的普及和发展，真可以说是源远流长，历史悠久，影响深远。今天，书法艺术出现了前所未有的振兴局面，并且逐渐走向世界，影响遍及日本、朝鲜及东南亚各国。

从上述书法艺术发展简史中可以看出，中华民族书法艺术随时代的发展体现出各种书体不断发展演变的过程。总体上讲，汉字书法可以分为五种书体，即篆书、隶书、楷书、行书和草书。篆书，又有大篆、小篆的区分。广义的大篆指甲骨文、金文、籀文，小篆又叫"秦篆"，秦统一天下后在全国推行，字形整齐，转角处较圆滑。隶书，由篆书简化演变而成，横笔首尾方中带圆，转角处多呈方折。楷书，也叫"正楷"或"正书"，特点是字形方正，笔画平直，风格古雅，整齐端庄。行书，字形流畅飞动，刚柔相济，富有很强的表现力；其中，侧重楷法的行书叫"行楷"，侧重草法的行书叫"行草"。草书，始于汉代，最早是由隶书演变而成的"章草"，后来又发展成为一般所指的草书即"今草"，唐代张旭、怀素更创造了独具风格的"狂草"。

张旭《古诗四帖》局部

书法艺术的基本技法和表现形式，主要是用笔、用墨、结构、章法、韵律、风格等几个方面。书法的用笔，是指行笔的方式、方法及其所产生的效果。中国书法主要用点画表现，所用工具主要是尖锋毛笔，因此，正确的执笔和运笔的方法十分重要。执笔的高低、轻重，运笔的急缓、方圆，

笔锋的藏露、顺逆，点画的长短、粗细，笔法的力感、质感等，都需要精到的用笔才能实现。宋代米芾称他自己是"刷"字，称蔡襄是"勒"字，黄庭坚是"描"字，苏轼是"画"字，形象地概括了不同的用笔方法。

书法的用墨，指墨的着色程度，如浓淡、枯润等，"墨分五彩"（焦、浓、重、淡、清），使墨色富有变化。如唐代颜真卿的楷书多用浓墨，端庄厚重，气势雄浑；明代董其昌常用淡墨，章法疏朗，风格玄淡。

书法的结构，包括字的结构，以及每个字的大小、疏密、斜正等，都需要精心考虑，呼应对比，恰到好处。由于书家风格不同，书法字体不同，因而书法结构有多种方式。但无论何种书体或风格，其结构都应当合乎比例，遵循平衡、对称等基本规律。

书法的章法，是指作品的总体布局，即整幅字在行次布局中应当错综变化，疏密相宜，具有节奏和气势，从而体现出整幅作品内在的神韵。章法涉及整个作品的大小、长短、收放、停留，以及点画轻重、字体结构等多方面内容。

书法的韵律，主要指笔画和线条的动静、起伏、枯润等变化，这种韵律来自书法作品中线条整体形成的生动气韵，如王羲之行书线条的中和、董其昌行草线条的清淡等，都构成了书法艺术不同的韵律类型。

书法的风格，则是指作品的整体的艺术特征，以及由此而表现出来的书法家不同的艺术追求，是由用笔、用墨、结构、章法、韵律等共同形成的艺术效果。书法艺术的风格类型多种多样、不胜枚举，包括含蓄、古朴、豪放、雄浑、秀丽、稚拙等。人们常说的"颜筋柳骨"，就是对唐代著名书法家颜真卿、柳公权书法作品不同风格的评价。前者笔画刚直、浑厚丰筋，具有整齐大度的美；后者结构紧凑、骨力劲健，具有刚健有力的美。

宗白华先生认为："中国的书法，是节奏化了的自然，表达着深一层的对生命形象的构思，成为反映生命的艺术。因此，中国的书法，不象其他民族的文字，停留在作为符号的阶段，而是走上艺术美的方向，而成为表达民族美感的工具。这也可说是中国书法的一个特点。"[1]确实，书法艺术在形式美中蕴藏着意蕴美，体现出博大精深的民族传统美学思想，体现

[1] 宗白华：《中国书法艺术的性质》，《美学与意境》，第430页。

出书法家的精神气质和美学追求。这些抽象的"点、线、笔、画"仿佛成了有机生命体的"筋、骨、血、肉",一个个汉字仿佛具有了生命,从而使本来只有实用书写价值的书法升华到艺术境界,传达出我们民族的情感和思想。

书法创作是书法家运用这一特定的表现形式,将自己的思想情感、精神气质外化到作品上的实践过程。人们常说"书如其人",就是因为以文字为表现对象的书法艺术,由于将形式和内容结合在一起,可以比其他艺术更充分地表现人的精神面貌。颜真卿的行书《祭侄文稿》,是他为追祭以身殉国的侄子所写的一篇祭文,对亲人的悲痛哀思、对奸臣的愤慨怒斥,形成了这篇书法作品特有的艺术风格。被称为"天下第一行书"的王羲之《兰亭集序》,则体现出鲜明的自然天性和人格风采,具有浓郁的魏晋风度,笔势流畅,神态飞扬,淋漓畅快,含蓄有味,给人以变化莫测而有法度、清俊典雅而又活泼的美感,真是将艺术家自己人格的风韵与书法的风韵融为一体了。《兰亭集序》是王羲之与友人聚会时乘兴而作,原作早已失传,现存作品是唐代书法家的临本,基本上反映了原作的面貌。

作为一门独立的艺术,书法具有自己特殊的艺术形式和艺术规律,但它与文学、绘画、音乐、舞蹈、建筑等其他艺术门类又有着密切的联系。书法与文学有密切的关系,各种诗文常常是书法的主要书写对象和内容,因而书法家往往具有很高的文学修养,历史上许多著名书法家同时也是著名的文学家。书法与绘画也有极密切的关系,人们常讲"书画同源",

《祭侄文稿》局部

颜真卿,《祭侄文稿》(局部),纸本水墨,28.2cm×77cm,唐代,台北故宫博物院藏

正说明了二者之间这种血缘的联系，加之书法与中国画都用毛笔进行线条造型，更有许多相通之处。书法像音乐一样，具有鲜明的节奏和韵律，具有音乐的美感。书法像舞蹈一样，千姿百态，飞舞跳跃，其线条和形体犹如优美的舞姿。传说唐代大书法家"草圣"张旭曾经从公孙大娘的剑舞中悟出笔法意趣，这也说明了书法同舞蹈的内在联系。书法像建筑一样，具有丰富多样的形体和造型，具有整体的力度和气势，它们都属于表现性的空间艺术。

人们普遍认为，书法艺术对于陶冶人的情趣具有巨大的作用。确实，创作或欣赏书法作品，不仅能给人带来愉悦和满足，而且常常使人们潜移默化地受到熏陶，审美情趣得到陶冶与提高。此外，书法艺术对创造社会美的环境也有不容忽视的作用，例如游览区内众多的碑文铭记、摩崖石刻等重要文化遗产，不仅具有艺术鉴赏和历史文化的价值，而且常常成为整个景区的焦点，对于提高整个景区的文化内涵具有独特的作用。

第二节　造型艺术的审美特征

以上我们分别介绍了绘画、雕塑、摄影、书法这几门艺术的基本特点和发展状况。作为造型艺术这一个大的类别中的艺术门类，它们又具有某些共同的审美特征。

一、造型性与直观性

顾名思义，造型艺术作为一门空间艺术和视觉艺术，其审美特征首先体现在造型性和直观性。

造型艺术最基本的特征就是造型性。它是指艺术家运用一定的物质材料，塑造出欣赏者可以通过感官直接感受到的艺术形象。绘画是用线条、色彩在二维空间里塑造形象，摄影是用影调、色调在二维空间里创造形象，雕塑是用泥土、木石在三维空间里创作出具有实在物质性的艺术形象，书法则是通过笔墨、布白、结构、用笔来创造神采，呈现精神气韵。它们的共同特点都是以塑造客观事物的形象来作为基本的表现方式，所以说，造型性是这类艺术最基本的特征。正因为如此，中外的画家、雕塑家、

摄影家都十分注意观察生活，善于抓住人物或事物具有典型意义的外部特征。清末著名画家任伯年精于肖像画，据说在他10岁时，一次他单独在家，适逢父亲的一位朋友来访，客人稍坐片刻后即起身告辞，他便用笔将来客的模样画在一张纸上，父亲回家后看到这张肖像素描，立刻认出了来访者。晚清著名雕塑艺术家张明山（"泥人张"的创始人）塑戏像非常有名，他每次看戏时，总是十分注意观察每个演员的身段、体形、五官、姿态、表情和服饰等，甚至在座位上边看边捏，因此他捏的泥人形神兼备，酷似舞台上的人物形象。

造型艺术的这一特点，决定了它必然重视对象的外形，并以表现对象的外形为自己的特长。但是，这并不是说造型艺术只局限于逼真地再现外形，恰恰相反，它要求"以形写神"，体现出人物内在的精神气质和艺术家的思想情感。世界艺术史上，优秀的艺术作品无一例外不是如此。达·芬奇的肖像画《蒙娜·丽莎》、罗丹的雕塑作品《巴尔扎克像》等等，都是通过人物造型来体现其内在的精神世界，并且寄寓着艺术家本人的审美理想。

另一方面，造型艺术的这一特点，使它只能用间接的方式去表现那些没有外部形体的客观事物，例如声音、气味等，以有形表现无形，充分调动观众的联想和想象来达到艺术效果。宋徽宗赵佶的人物画《听琴图》，画面上树下一人操琴，二人分坐两旁聆听，虽然绘画无法直接表现琴声，但由于画面上听琴人仰头、侧耳、俯首、凝神的神态，加上松树、翠竹的背景和香炉中的袅袅青烟，使观者似乎可以感受到悠扬动听的琴声。作家老舍曾以"蛙声十里出山泉"的诗句为题请齐白石作画，蛙声显然无法用形象来表现，于是齐白石便画了山间倾泻而下的急流旁，几只蝌蚪正摇着尾巴嬉戏，老舍看后赞叹不已。

直观性，或称视觉性，也是造型艺术的重要特征之一，它是由造型性派生出来的。造型艺术所塑造的艺术形象，不论是一幅绘画、一件雕塑，还是一幅摄影作品、一件书法作品，都是直接诉诸欣赏者的眼睛，凭借视觉感官来感受的。这个特征，使造型艺术同文学、音乐等其他艺术门类区别开来。正因为如此，在西方发达国家新的分类方法中，视觉艺术首先包括了造型艺术。虽然文学、音乐也要塑造形象，但它们都不是用物质材料来直接塑造，而是以语言、音响为中介来完成。因此，人们在欣赏文

学作品或音乐作品时,只能通过语言或音响的引导,充分调动联想和想象才能把握。所以我们说,文学形象、音乐形象具有间接性和不确定性,需要通过想象去感知,依靠情感去体验;而造型艺术的形象却是以直接性、具象性、视觉性和永固性为根本特性,需要欣赏者亲眼看见,才能从直观的视觉形象中获得丰富隽永的审美感受。欣赏绘画名作或雕塑名作,必须尽可能观赏原作,才能领会个中神韵。阅读小说或欣赏乐曲则无须如此,小说可以印刷成千上万册,乐曲也可以录制为成千上万张唱片,丝毫不影响它们的欣赏效果。也正由于造型艺术具有直观性或视觉性的审美特征,它比起其他艺术种类来,更加注重形式美。

造型艺术的语言如色彩、线条、形体、影调等,本身就具有形式美,它们不但可以构成艺术形象,而且本身就具有审美价值。此外,造型艺术也十分重视遵循形式美的规律和法则,诸如对称均衡、调和对比、节奏韵律、多样统一等,使欣赏者在欣赏艺术作品时,可以从中获得丰富的视觉美感。

书法艺术形式美的基本法则之一便是多样统一。在书写过程中,各种形式的对立因素,诸如枯润、浓淡、长短、大小、疏密、虚实等等,相反相成、对立统一,使整幅作品成为多样统一的和谐整体。如法国19世纪著名画家塞尚,虽然作过大量的风景画和人物画,但他更致力于静物画的研究,从中探索在绘画艺术中如何运用形式美来造型,正是由于这种不懈的探索,终于使他成为欧洲绘画史上开拓新时代的先驱。塞尚在静物画中,注意用几何形体的构成来描绘物体,采用三角形、圆锥形、圆柱形等基本图形来构成画面。他的代表作品《静物》就很有特色:画面上三个不同的瓶罐和几只苹果成为主体,并不追求逼真地画出自然物象,而是用色彩的块面构成体积感,在苹果上可以看到一个个小平面,苹果的体积感就是由小平面构成的。塞尚的绘画作品和他的见解,给后来的画家如毕加索等人以极大的启发。完全可以讲,正是由于这种直观性,造型艺术比其他任何艺术都更加讲究视觉美感。

塞尚《水果盘、杯子和苹果》

二、瞬间性与永固性

造型艺术还有一个重要的审美特征,就是瞬间性与永固性。

绘画、雕塑、摄影和书法从本质上讲,都是空间的静态艺术,不适于表

现事物的运动和过程。但是，客观世界的一切事物都是处于时间和空间之中，根本不存在绝对静止不变的事物。因此，造型艺术要反映客观现实生活，就必须找到恰当的表现方式，也就是在动和静的交叉点上，抓住客观事物发展变化的某一瞬间的形象，将它用物质材料和艺术语言固定下来，这就是造型艺术瞬间性的特点。可见，瞬间性对于造型艺术来讲有多么重要。

如何选取事物运动变化过程中最精彩的瞬间，成为画家、雕塑家、摄影家们创作过程中至关重要的一个问题，也成为美学家、艺术家们十分关注的一个课题。18世纪德国启蒙运动美学家莱辛在他的名著《拉奥孔》中，就是通过比较拉奥孔这个题材在古典诗歌（《荷马史诗》）和古代雕塑中的不同表现手法，论证了文学与造型艺术在本质特征上的根本区别。这个故事取材于希腊神话中的特洛伊战争，传说希腊人与特洛伊人作战，10年不分胜负。后来希腊人巧施木马计，终于攻入了特洛伊城。该城祭司拉奥孔，事先曾向特洛伊人提出过警告，但是，他这个行动违背了神的意愿，于是，神派出巨蛇将拉奥孔父子三人活活绞死。莱辛认为，诗歌与雕

《拉奥孔》

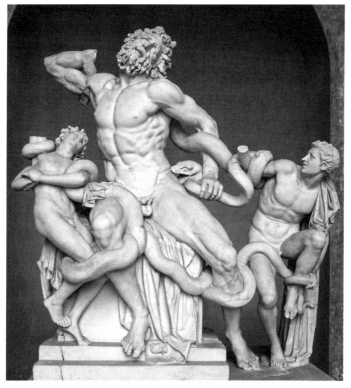

《拉奥孔》，大理石，高244cm，公元前1世纪

塑之所以在处理同一题材时产生明显的区别,根本原因就在于前者是时间艺术,而后者是空间艺术。莱辛由此认为,绘画表现动作时必须"寓动于静",也就是选取动作发展的某一瞬间;而诗歌在表现物体时则必须"化静为动",也就是通过一系列的动作及其效果来表现。莱辛还进一步探讨了造型艺术(尤其是雕塑)如何选取最佳的瞬间,他以古希腊雕塑《拉奥孔》为例证(这个作品就是选取了巨蛇缠住拉奥孔父子三人时,受难者濒临死亡前最后挣扎那一瞬间),说明造型艺术不能表现激情的顶点,因为顶点就意味着止境,就无法调动欣赏者的想象力了。莱辛认为最佳的一瞬间,应当选取即将到达顶点前那一顷刻,因为"最能产生效果的只能是可以让想象自由活动的那一顷刻了,我们愈看下去,就一定在它里面愈能想象出更多的东西来"[1]。莱辛还讲道:"在一种激情的整个过程里,最不能显出这种好处的莫过于它的顶点。到了顶点就到了止境,眼睛就不能朝更远的地方去看,想象就被捆住了翅膀。"[2]

大量艺术作品的实例说明,莱辛这个富有创见的结论,确实在一定程度上阐明了造型艺术瞬间性的特点,不但适用于雕塑,也同样适用于绘画和摄影。这就是说,造型艺术应当选取事物运动或变化过程中,具有典型意义的瞬间形象,最大限度地运用暗示性手法,调动欣赏者的想象力。古希腊米隆的著名大理石雕像《掷铁饼者》,就是抓住了运动员把铁饼掷出前最紧张、最有力的那一刹那,塑造出举世闻名的这座雕像。竞技者正在弯腰扭身,全身的重量落在右脚上,执铁饼的右手向后猛伸,全身肌肉蕴藏着巨大的爆发力,这种引而不发的姿态更能调动观赏者的想象力。即使是在两千多年后的今天,这座雕像仍然被当作体育运动的最好象征和标志。另一件古希腊著名雕塑作品《垂死的高卢人》,同样是抓住了具有典型意义的瞬间,激发观众的联想和想象。俄国19世纪巡回展览画派重要成员列宾的代表作品《不期而至》,画的是从流放地逃亡回来的一个革命者回到家中的情景。画家选择了革命者刚刚踏入家门的一刹那,母亲惊呆地站起来凝视着儿子,坐在钢琴旁的妻子不敢相信自己的眼睛,新雇用的女仆疑惑地望着这个不速之客,小女孩则对这个满脸胡须的男人有点害

《掷铁饼者》
大理石复制品

《不期而至》

[1] 〔德〕莱辛:《拉奥孔》,朱光潜译,人民文学出版社1979年版,第18—19页。
[2] 同上书,第19页。

怕，甚至想躲起来，因为她刚出生不久，父亲就被流放。这一瞬间各人的不同神态表情将革命者不期而返的情景表达得淋漓尽致，并且使欣赏者想象出这一刹那前后的许多情景。摄影艺术对于瞬间性的要求更高，需要摄影家抓住最精彩的瞬间按下快门。2002年去世的加拿大著名摄影家卡希在拍摄《二次大战时的丘吉尔》这张著名摄影作品时，就是突然走到正在抽着雪茄的丘吉尔面前，一下子拿走了他手中的雪茄烟，丘吉尔勃然大怒，正待发作时，摄影家按动快门记录下了这难得的一瞬间。

由于必须采用物质材料和艺术语言将事物发展变化的典型瞬间固定下来，造型艺术在具有瞬间性特点的同时，也具有了永固性的特点。所谓永固性，就是指造型艺术的瞬间形象一旦被创作出来，也就同时被物质材料固定下来，可以供人们多次欣赏，甚至可以千百年流传下去。相比之下，舞蹈、曲艺、戏剧、戏曲等表演艺术或综合艺术则不能够将艺术形象物化固定下来，只能通过一次次表演来创造形象，在录音录像等现代化传播技术发明之前，它们无法流传后世。正因为如此，流传至今的原始艺术作品，其中相当数量是绘画、雕塑等造型艺术作品。造型艺术的永固性，使这些古老的艺术品能够被若干年后的现代人所欣赏。西班牙、法国旧石器时代的洞穴壁画，史前时代的雕塑品《维伦多夫的维纳斯》《持兽角杯的女巫》等，距今都有上万年历史。我国内蒙古阴山地区发现的大量岩画，最早的也有1万年以上的历史。辽宁红山文化"女神庙"发掘的彩绘墙壁，则将中国壁画的源头上推到距今5000年左右。作为我国现存最古老的独立绘画作品的战国时期帛画，开始显示出中国画的独特艺术风貌，距今也有2000多年历史。

造型艺术的永固性，使中外艺术史上许多优秀作品得以保存下来，成为人类灿烂文化宝库中的重要财富。也是由于造型艺术的永固性，中外古今的名画和著名雕塑作品，以及我国从古至今的许多优秀书法作品，不但具有很高的艺术价值，而且具有很高的经济价值，人们出于各种目的千方百计地收藏它们，形成造型艺术特有的收藏价值。而这一点是其他大多数艺术门类所不具有的，也可以称得上造型艺术的又一个特点。

三、再现性与表现性

造型艺术的基本特征是再现性空间艺术，再现性自然成为它最重要

的审美特征之一。但是，造型艺术同样要表现形象的内在意蕴，表现艺术家的情感，因此，表现性也是造型艺术一个重要的审美特征。

造型艺术中，摄影可以最逼真地再现现实生活中的人物、事物和景物。由于照相机具有还原客观事物影像的功能，因而摄影作品中的影像与被摄对象的外貌形态几乎完全一致，具有特殊的纪实性与真实感，所以，摄影作品有时也被当作真实可靠的历史文献资料，具有认识和审美双重价值。对于普通人来讲，日常生活中拍摄下来的生活照片，也成为家庭和个人一生历程的真实写照。绘画艺术可以通过透视、色彩、光影、比例等手段，造成视觉上的立体感和逼真效果，因而它在描绘人物的姿态、动作、形貌、神情等方面，在刻画自然景物、生活场景乃至对象的细节方面，都有独特的艺术表现力。雕塑艺术是以实体性的物质材料来塑造占有三维空间的立体形象，具有更加鲜明的直观性和实体感，它在再现客观物体的形象，特别是人体的形象时，可以产生更加强烈的真实效果。

造型艺术同样离不开表现性，需要通过艺术作品来表现艺术家的思想情感与审美追求。例如，优秀的书法作品总是体现在笔法与笔意的结合上。所谓"笔意"，就是书法家精神气质的表现和外化，也就是书法家通过笔画运转所表现出来的风格情趣，正如汉代文学家扬雄所说"书者，心画也"，这就是讲书法艺术作为写意的艺术，应当在作品中表现出书法家的情感、情绪和审美理想。因此，笔意应当是书法艺术的灵魂。所谓"笔法"，则是指用笔的方法，包括正确的执笔和运笔的方法，尤其是表现笔意的具体手法。只有熟练地掌握了精到的笔法，才能真正传达和表现出书法家独到的风格、气质和笔墨情趣。所谓"书如其人""画如其人""文如其人"，正说明杰出的艺术作品都有自己独特的个性。例如，清代"扬州八怪"中，郑板桥、金冬心、黄慎三人的书法形式与风格都极端个性化。在艺术旨趣上，他们都提倡写真人、真情、真事，反对温柔敦厚的文风和书风，崇尚个性，有意骇俗，主张标新立异。加之他们又都兼通诗、书、画三艺而能融会贯通，从而赋予他们的书法创作更多的活水，既有画家特有的造型能力，又有诗人特有的情趣天真，使得他们的书法作品别具风采，开拓了近代书法的表现领域。

在介绍艺术的特征时我们曾谈到艺术是主客观统一的产物，任何艺术都必然包含客观因素与主观因素，即再现因素与表现因素，造型艺术也

《泼墨仙人图》

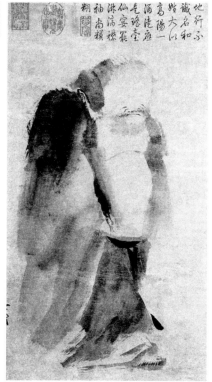

梁楷，《泼墨仙人图》，纸本水墨，48.7cm×27.7cm，南宋，台北故宫博物院藏

不例外。只不过相比起来，造型艺术更加侧重再现因素，而建筑、音乐等艺术种类更加侧重表现因素罢了。造型艺术的表现性，集中在以下三个方面：

其一，它要表现出对象内在的精神气质。中国画提倡"以形写神""形神兼备"，提倡"传神""神似"，都是要求处理好形似与神似的关系，强调在创作中把握对象的精神特征，表现人物的性格气质，乃至于扩大到为花鸟虫鱼传神。西方美学家们也重视在绘画和雕塑作品中表现人物的性格特征。亚里士多德就认为"画家所画的人物应比原来的人更美"[1]，罗丹更明确地指出，"在艺术中，有'性格'的作品，才算是美的。……因为性格就是外部真实所表现于内在的真实，就是人的面目、姿势和动作，天空的色调和地平线，所表现的灵魂、感情和思想"，美就是"性格和表现"。[2] 如南宋著名人物画家梁楷擅长"减笔画"的画风，他的《太白行吟图》只用寥寥数笔就画出了人物的精神气质，将李白那种傲岸不驯、才华横溢的风度神韵描绘得活灵活现。他的另一幅代表作品《泼墨仙人图》，更是采用泼洒水墨画的画法，从总体上去把握对象的精神气质，生动地刻画了一位酩酊大醉而又十分可亲的人物形象。

《太白行吟图》

其二，造型艺术的表现性在于它传达了艺术家的思想情感和审美理想。南朝画家宗炳在总结山水画创作经验时就提出"应目会心"[3]，也就是画家在观察生活时，应当熔铸进自己的思想感情。唐代画家张璪更是精

[1] 北京大学哲学系美学教研室编：《西方美学家论美和美感》，第40页。
[2] 同上书，第270页。
[3] 北京大学哲学系美学教研室编：《中国美学史资料选编》上册，第178页。

练而深刻地概括了绘画创作中的主客体关系,就是"外师造化,中得心源"[1]。黑格尔认为:"艺术作品比起任何未经心灵渗透的自然产品要高一层。例如一幅风景画是根据艺术家的情感和识见描绘出来的,因此,这样出自心灵的作品就要高于本来的自然风景。"[2]对于音乐、舞蹈等表情艺术来讲,艺术家抒发内心情感更加直接、更加强烈,因为它们的表现手段与所要表现的情感是直接合一的。而绘画、雕塑、摄影这一类再现艺术中,艺术家的情感和理想往往凝聚为作品的艺术形象,也就是在再现中蕴藏着表现。因此,山水画中的一山一水都是画家的自我表现,都体现出画家的种种思绪和情趣;花卉画中的梅兰竹菊,也成了中国古代文人画家性格和理想的化身,他们通过描绘"四君子"来寄托自己的思想感情;人物画中的高人逸士实际上是画家在抒发自己的情怀,红颜薄命的仕女图是画家在感叹自己的遭遇。书法艺术尤其擅长表现艺术家自身的情感。晋代"书圣"王羲之的代表作品《兰亭集序》堪称一篇流传千古的名迹,字里行间不仅流露出当年兰亭风雅集会之时,王羲之乘兴而书的感情色彩,而且体现出鲜明的魏晋风韵。这幅作品变化多端,看似无法而万法皆备,《兰亭集序》中,相同的字如二十个"之"字、七个"不"字、六个"一"字等,绝不雷同。加上随手书写的自然姿态,浑然天成的节奏起伏,颇得天然潇洒之美。宗白华先生认为,中国独有的美术书法是"从晋人的风韵中产生的。魏晋的玄学使晋人得到空前绝后的精神解放,晋人的书法是这自由的精神人格最具体最适当的艺术表现"[3]。

其三,造型艺术的表现性,还在于艺术家自觉地运用形式美的法则去进行艺术创造。再现艺术并不是完全照搬生活或模仿生活,它同样需要艺术家的创造性劳动。即使是逼真再现生活的摄影艺术,也需要摄影师们精心设计构图,选择角度取景,正确选用光线,运用影调和色调来造型等,从构思到作品完成,艺术家不知付出了多少艰辛的劳动。在造型艺术家的手中,线条、色彩、构图也融入了艺术家独特的兴趣、爱好、个性,从中也能感受到艺术家的审美追求、创作特色,乃至于他的艺术风格和艺术流派。例如,唐代画家吴道子的线条笔势磊落,圆转多变,李思训的线

[1] 北京大学哲学系美学教研室编:《中国美学史资料选编》上册,第281页。
[2]〔德〕黑格尔:《美学》第1卷,朱光潜译,第37页。
[3] 宗白华:《论〈世说新语〉和晋人的美》,《美学与意境》,第188页。

条则格律严密，笔法工整。意大利文艺复兴时期达·芬奇的线条雄浑深沉，拉斐尔的线条却娇媚之极。李思训父子的青绿山水画金碧辉煌，米芾与其长子米友仁的"米点山水"则以水墨挥洒点染来表现江南风景。后期印象派画家凡·高和高更都喜欢使用黄色，但凡·高用的黄色多是柠檬黄，显得明朗，他的静物画《花瓶里的三朵向日葵》以淡蓝色背景与黄色向日葵相衬，用变化丰富的黄色突出欢快的调子，寄托着饱经人间苦难的画家对生命的热爱；高更用的黄色多是土黄，他的代表作品《我们从哪里来？我们是谁？我们往哪里去？》，整幅画面的色彩都充满了原始神秘的情调，实际上是画家本人极其苦闷的内心世界的反映。所以我们说，从艺术语言到艺术形式都凝聚着艺术家创造性劳动的心血，无不饱含着艺术家深沉的情感和独特的感受。从这种意义上讲，造型艺术确实是以线条、色彩构成的"有意味的形式"，只不过应当摒弃它的神秘外壳，看到这种"有意味的形式"是人类社会实践的结晶。

《我们从哪里来？我们是谁？我们往哪里去？》

第三节　中外造型艺术精品赏析

一、《韩熙载夜宴图》（绘画艺术）

《韩熙载夜宴图》，五代南唐画家顾闳中（约910—980）作。图为绢本，纵28.7厘米，横335.5厘米，设色画，现藏故宫博物院。此画是我国古代人物画的杰作，全幅长卷分为五段，以屏风和床榻来起到分隔画面的作用，各段相互联系，又独立成章，使全卷成为统一的大画面。这幅长卷正是以这种五个连续画面既独立又联系的方式，犹如连环画一样，描绘了韩熙载举办家宴、大宴宾客的全部过程，成为我国古代人物画中一幅不可多得的珍品。画家顾闳中历任南唐中主、后主两朝翰林图画院待诏，以擅长人物画著称。除《韩熙载夜宴图》外，据说还画过《明皇击梧桐图》《游山阴图》等，均已失传。

[赏析]

五代时期的《韩熙载夜宴图》，同在它之后北宋时期的《清明上河图》一样，都堪称国宝级的传世名作长卷画。虽然这幅画的作者顾闳中的

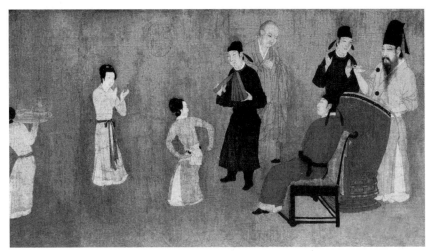

顾闳中,《韩熙载夜宴图》(局部),绢本设色,28.7cm×335.5cm,五代,故宫博物院藏

其他作品均已失传,画史上关于他的记载也很少,但仅存的《韩熙载夜宴图》已足以奠定顾闳中在中国绘画史上的地位。

韩熙载原来是北方贵族,后因战乱来到江南做官,成为五代南唐的大臣。韩熙载早年有一定的政治抱负,后来目睹南唐江河日下、世事日非的现实,为躲避政治上的不测遭遇,故意沉溺于声色犬马之中,不问政事,夜夜宴饮。南唐后主李煜即位后,有意重用韩熙载,想了解韩熙载整天在家中做些什么,于是派遣画家顾闳中去韩家赴宴,采用"心识默记"的方式,画下这幅《韩熙载夜宴图》。果然不出韩熙载所料,时隔不久,宋朝大军便攻陷了南唐,后主李煜也沦为阶下囚,写下了著名的《虞美人》:"春花秋月何时了?往事知多少!小楼昨夜又东风,故国不堪回首月明中……"

《韩熙载夜宴图》作为古代人物长卷画,比起在它之前的长卷画前进了一大步。这幅长卷画可以分为"听乐""赏舞""休息""演奏""散宴"共五段,实际上记录了整个晚宴的全过程。尤其奇妙的是,这幅长卷是采用画面上的屏风、床榻等作为隔断,它们既是画中的物件,同时又起了分隔的作用,可谓是匠心独运的妙笔。

《韩熙载夜宴图》的第一段"听乐",表现的是夜宴上的演奏刚刚开始,韩熙载坐在床榻上与宾客们一起听乐的情景,画上每个人的视线都集中到琵琶女的手上,在座者都是韩熙载的好友与同僚,画家刻画出了他们

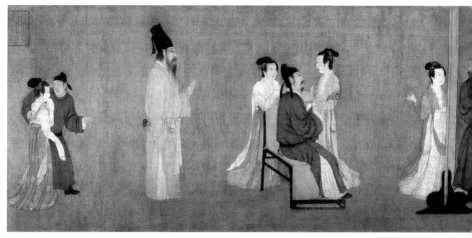

顾闳中，《韩熙载夜宴图》（局部）

各自不同的姿态和神情。第二段"赏舞"，韩熙载已经更衣下场，亲自为舞伎击鼓伴奏，旁边的宾客都在观赏舞蹈，其中一位和尚甚为尴尬，作为出家僧人他本不应参加这种场合，但是作为韩熙载的朋友他又不能不来赴会，因此他只好目光不看舞伎，作回避状。第三段"休息"，表现宴会中间休息时的场景，韩熙载坐在床榻上一边洗手，一边和众家眷交谈。第四段"演奏"，韩熙载又更换了衣裳，袒胸露腹盘腿而坐，挥着扇子欣赏乐伎演奏音乐。尤其值得注意的是这段结尾用屏风隔开，但屏风两侧的一男一女正在偷偷调情，也被画家顾闳中"心识默记"，画进画里。第五段"散宴"，宴会结束，韩熙载站立送客，宾客们有的离去，有的还在与舞伎们调笑交谈。这五段有分有合，犹如连环画一样，以一幅长卷人物画的方式描绘了整个夜宴的全过程。

《韩熙载夜宴图》最精彩、最深刻的地方，在于它不但画出了夜宴的全过程，而且表现出了夜宴过程中韩熙载自始至终闷闷不乐、郁郁寡欢的精神状态。尽管夜宴的排场很豪华，气氛很热烈，韩熙载的形象在画中也先后出现五次，但他始终处于沉思和压抑的精神状态。因为韩熙载其实本来就是以这种纵情声色的行动来掩饰其躲避政治危机的目的，他的内心深处应当是相当苦闷的。韩熙载人物形象的刻画，充分体现出画家顾闳中"传神"之笔力。

如果从中西绘画的比较来看，我们更能发现《韩熙载夜宴图》的独

特之处。西方油画中虽然有"组画"的形式，如英国 18 世纪油画家荷加斯的《时髦的婚姻》就是由六幅画组成，讲述一个婚姻故事。但是这种"组画"毕竟是由多幅画共同组成。而《韩熙载夜宴图》却是在一幅完整的作品中讲述了夜宴的全过程。此外，中国画强调"传神"，强调人物画不但要外形相似，更重要的是要传达出人物的神态，也就是不光形似，更主要的是神似，才能"以形写神"，创造出具有不朽生命力的艺术形象。《韩熙载夜宴图》通过韩熙载在宴会中忧郁的神情，反映出这个人物内心的矛盾和精神的失落，体现出这一人物形象的生动性和深刻性，也充分显示出画家顾闳中"传神"的精湛才能和卓绝功力。

荷加斯《时髦的婚姻》之一"订婚"

贺加斯《时髦的婚姻》之二"早餐"

贺加斯《时髦的婚姻》之三"求医"

《韩熙载夜宴图》这幅画不仅具有极高的艺术价值，历代均被视为珍品，而且这幅画的遭遇也具有传奇色彩。据说当年宋灭南唐后，宋徽宗作为一个喜爱艺术的君主，十分喜欢这幅画，一直将其珍藏在宫中，并且经常取出来赏玩。这幅宫中藏画，清末不幸流失民间。1945 年抗战胜利以后，著名国画大师张大千先生由四川成都来北京城，并且带来了多年积蓄的 500 两黄金，准备在北京城里买一座旧王府居住。某天张大千先生信步来到古玩店，突然眼前一亮，大吃一惊，出现在他面前的竟然是国宝级绘画作品《韩熙载夜宴图》。张大千先生马上表示想买下此画，无奈老板要价太高。几经周折，张大千先生终于倾其所有，用原来准备买一座旧王府居住的黄金买下了这幅传世之作。1951 年，居住在香港的张大千先生准备移居海外，为了防止传世国宝流失海外，张大千先生通过朋友秘密告知刚刚成立不久的新中国政府，希望将这幅传世名画送回故宫博物院珍藏。周恩来总理得知此事后十分重视，马上找来时任国家文物局局长的郑振铎等人一道研究，为了保护张大千先生，避免当时台湾国民党政权插手，决定派专人秘密前往香港，采用收购的方式求得此画。最后这幅国宝级作品以很低的价格被收购回来，就是现在珍藏在故宫博物院的这一幅《韩熙载夜宴图》。[1]

贺加斯《时髦的婚姻》之四"梳妆"

贺加斯《时髦的婚姻》之五"伯爵之死"

贺加斯《时髦的婚姻》之六"伯爵夫人自杀"

二、《清明上河图》（绘画艺术）

《清明上河图》，中国北宋风俗画作品，绢本，淡设色画，纵 24.8 厘

[1] 参见《中国电视报》2005 年 2 月 14 日第 47 版。

米,横528.7厘米,现藏故宫博物院。作者为北宋末年宫廷翰林画院画家张择端,字正道,山东诸城人。

该作品是中国绘画史上最著名的社会风俗画杰作,它描绘了清明时节,北宋京城汴梁(今开封市)及汴河两岸的繁华景象和自然风光。全图分为三个段落,首段表现的是汴京郊野的春光,中段集中展示水陆交通的集合点——繁忙的汴河码头,后段则描绘了市井街道行人摩肩接踵的热闹景象。

《清明上河图》具有极高的艺术价值,作品采用长卷形式,运用了中国画特有的散点透视技法。画中人物500多个,衣着不同,神情各异。牛、马、骡、驴等牲畜50多匹,车20多辆,大小船只20多艘。房屋、桥梁、城楼等也各有特色。其间穿插各种活动,注重戏剧性,构图疏密有致,注重节奏感和韵律的变化,笔墨章法都很巧妙。同时该作品还具有很高的历史价值,是研究北宋人文、地理、社会生活的珍贵资料。

[赏析]

北宋画家张择端的《清明上河图》,同样是一幅堪称国宝级的传世名作,也是一幅著名的风俗画长卷。该画以北宋京城汴梁及汴河两岸的风景和街道为中心,展示了宋代城市生活的广阔图景。其构图之精心,内容之丰富,描绘之细致,在中国古代美术史上独一无二,即使在世界艺术之林

《清明上河图》

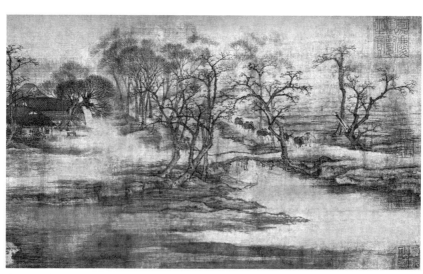

张择端,《清明上河图》(局部),绢本设色,24.8cm×528.7cm,北宋,故宫博物院藏

中也极为少见。

关于《清明上河图》的"清明"二字,历来有两种解释:第一种说法认为此画描绘的是清明节之时京城汴梁的繁荣景象;第二种说法认为"清明"一词是画家作为宫廷画师向皇上进献此画时所作的颂辞,意在歌颂北宋政治清明带来的太平盛世。相比之下,第一种说法更为多数人所接受。

《清明上河图》这幅长卷风俗画,大致可以划分为三段,即"城郊景色""汴河虹桥""市井街道"三部分。第一段"城郊景色",描绘了汴京郊区农村景色,在早春氛围之中,隐约可见茅舍、村落、树林、薄雾,远郊小路上有人赶着毛驴车队向城镇走来,萌芽的柳林,乡间的春色,一派春意盎然、生机勃勃的景象。

第二段"汴河虹桥"是全画的中心,展现了汴河两岸繁荣的场景。汴河中,大小船只往来穿梭,有的停泊靠岸,有的仍在行驶,沿河两岸只见茶坊、酒店、客栈整齐排列。尤其是这幅画中最引人注目的焦点"虹桥",这是一座横跨汴河之上的大型拱桥。桥下一艘大船正逆流而上,船身翘起的弧形正与拱桥构成呼应关系,急流汹涌,形势危急,船夫们正在全力以赴、紧张操作。桥上站着众多围观者,密切关注着船夫们与水流搏斗的紧张场面,岸边一人甚至登上屋顶向着大船呼喊,要船夫们多加小心。虹桥上人来人往,各色人物的穿着、打扮、神态、年龄各不相同,足有几十种职业的男女老少在桥上行走。如果用放大镜观看,还可以看到许多有趣的细节,例如,桥上一只毛驴撒泼失控,周围行人惊恐万状,有的以手掩面,有的慌忙逃走,描绘十分生动具体。

第三段"市井街道",描绘汴梁城内市井街道的繁华气象。这段以高大雄伟的城楼为起点,两旁店铺一家接着一家,街道上车马行人,来来往往,士农工商、三教九流,展现出北宋首都汴梁城热闹非凡的生活场面。街道两旁的店铺人流如潮,许多店铺还挂有招牌,如卖药的"王员外家"、卖羊肉的"孙羊店"等等,充分展现出北宋后期城市商业的发达。如果再联系到前一段汴河码头的热闹情景,我们完全可以想象到当时的汴梁是我国中原的一个大都市,拥有发达的水陆交通、兴旺的商业贸易,从而使这一幅作品远远超出了一般风俗画的社会意义,具有了珍贵的历史文献价值。

绘画结尾是一处官宦人家的宅院,相对前面"汴河虹桥"与"市井街道"的热闹场景,这里的结尾显得十分悠闲宁静,垂柳之下仅有两三人散坐,

张择端,《清明上河图》(局部)

戛然而止,给人留下无尽的想象,颇有"绚丽之极归于平淡"的意境,也和全画开头远郊部分的宁静安详,形成一种首尾呼应的态势。

 《清明上河图》犹如宋代社会一部形象化的百科全书,展现了北宋汴梁城各阶层人物的生活状况和社会的风貌。这幅画不仅在美术史上占有重要地位,同时也为历史学、社会学、经济学、民俗学、建筑学等多个学科提供了翔实的研究资料,不但具有审美价值和艺术价值,同时还具有一定的史料价值和文献价值。美国的一位汉学教授,正是通过对《清明上河图》的研究,发现现在河南开封河流的位置同北宋时期汴河的位置相比已经有很大变化,从而写出了一篇历史地理学方面的论文。其次,这幅画又突破了自唐五代以来,宫廷画家多以贵族官宦生活为主题的人物画的桎梏,走向以中下层市民的现实生活为题材,从而反映普通百姓的生活情景,直接反映市民社会,影响到后来的明清时代美术中插图和年画的发展。再次,画家张择端具有至深的艺术功力,为了将郊区、汴河、市井街道绵延数十里的情景组织成一个完整的长卷画面,他采用了散点透视的构图方法,以及中国传统美学中"游"的审美方式,运用边走边看的绘画形式,犹如

我们今天电影摄影机移动镜头的拍摄方式,自右至左缓缓行进,将汴河两岸纷繁的场景一一摄入,再加以取舍提炼,有起伏,有高潮,终成全画。最后,张择端为此画付出了极多心血,虽然全画气势恢宏、场面众多,但他仍然精心描绘、一丝不苟,许多细枝末节之处达到了出神入化的地步。关于这幅画的精细之处有许多传说,其中一个传说是讲一幅赝品模仿得非常巧妙,几乎达到以假乱真的程度,最后才被一位专家识破,原因是赝品上有一只麻雀的两只脚分别落在了屋顶的两片瓦上,这种细微的错误一般人不会察觉,但张择端是不可能出现的。由这个传说不难看出,历朝历代对《清明上河图》的评价达到了多么高的程度。

确实如此,《清明上河图》被历代鉴赏家称为"中华第一神品",历朝历代的帝王将相、达官贵人为争夺它演出了一幕幕悲剧传奇。传世900年的《清明上河图》曾经五进皇宫,其第一位重要收藏者是宋徽宗。在此之后,朝代更替和战乱更使得这幅名画的流传充满了神秘感,上演了许多颇具戏剧性的精彩故事。例如,明代奸臣严嵩父子为了得到这幅名画,向当朝大臣王忬、王世贞父子索要,王忬只得请一位著名画师临摹了一幅赝品

送给严嵩，但不久事情败露，严嵩借机上奏本害死了王忬，夺得此画。之后，王忬之子王世贞，也是当时著名文人，巧设计谋为父报仇，扳倒奸臣严嵩父子，此画也被收进皇宫。最为惊人的一次是1911年清王朝被推翻后，末代皇帝溥仪将此画偷运出宫，先存在天津租界，后又运到伪满洲国皇宫。1945年8月17日，溥仪携带包括此画在内的大批国宝在吉林通化准备乘飞机逃跑，就在这千钧一发之时，被赶来的苏军俘虏，此画后来终于回到了人民手中，藏于故宫博物院。

2005年10月，正值故宫博物院建院80周年庆典，故宫博物院首次对外开放了内廷东六宫之一的延禧宫，这也是故宫东西宫中最后开放的一处宫殿。传世900年的《清明上河图》也在这里首次公开展示，供中外游人观赏。2015年，故宫博物院在建院90周年之际，推出了"石渠宝笈特展"，《清明上河图》全卷铺开亮相，吸引了众多观众，许多人排队几小时前往观看。

三、《最后的晚餐》（绘画艺术）

《最后的晚餐》，意大利文艺复兴时期的著名壁画作品，原作面积约44平方米，高460厘米，宽880厘米，共画了几年时间。作者达·芬奇生于意大利佛罗伦萨，是文艺复兴时期卓越的代表人物，他的成就和贡献是多方面的，后代的学者称他是"文艺复兴时代最完美的代表"。

《最后的晚餐》是所有以耶稣和他的十二门徒为题材的艺术创作中最负盛名的，该画直接画在米兰一座修道院的餐厅墙上。画作构图以耶稣为中心，沿着餐桌坐着12个门徒，形成四组，耶稣坐在餐桌的中央。他在一种悲伤的姿势中摊开了双手，示意门徒中有人出卖了他。犹大、约翰等门徒神情各异，形象鲜明，栩栩如生。达·芬奇的《最后的晚餐》在构图的形式美、人物刻画的艺术语言等方面都体现出画家精湛的创作技巧。

[赏析]

达·芬奇（1452—1519）是意大利文艺复兴"画坛三杰"之一，是杰出的画家、数学家、医药家、工程师。达·芬奇早在童年时就表现出了艺术的天赋和才能。他后来到佛罗伦萨著名画家维罗基奥工作室学画，经过刻苦训练终于悟出了绘画的真谛，很快展露出艺术天才。据说，达·芬奇

后来在维罗基奥所画的《基督受洗》一画的前景上，加画了一个跪着的小天使，引起老师的惊叹和感慨，使老师从此放下画笔转而从事雕塑艺术。

《最后的晚餐》是达·芬奇一生最重要的杰作之一。早在达·芬奇之前，类似题材的绘画作品在欧洲各国已经出现了很多幅，在这些作品中，耶稣和他的12个门徒有围坐在圆桌旁的，也有坐成半圆形状的，而且大多数情况下，耶稣头上都笼罩着光环，而叛徒犹大则被安排在一边。在数量如

达·芬奇，《自画像》，布面油画，33.3cm×21.3cm，1513年左右

此众多的同类题材中，达·芬奇的《最后的晚餐》之所以脱颖而出绝不是偶然的，它和达·芬奇独特的艺术构思、深厚的艺术功力以及精湛的艺术创作分不开。

达·芬奇《最后的晚餐》这幅画之所以与众不同，成为传世名作，笔者认为主要是由于以下三点：

其一，从结构上看，这幅画的结构与众不同，它不是让耶稣和12个门徒围坐一起，而是让他们都坐在一排，全部面向观众，尤其是达·芬奇别具匠心地将耶稣放在长排的中央，并将他的门徒三人一组，分成左右对称的四个小组。这种安排十分特殊，因为过去的多数画家都是把叛徒犹大一个人单独放置，容易使观众一览无余，缺乏引人的悬念和想象的空间。但是，达·芬奇此画的结构既简洁明快、突出重点，与此同时又给人留下了视觉的悬念和想象的空间。

其二，从人物上看，达·芬奇此画也是抓住了一个瞬间，这就是我们在前面提到的，造型艺术最应当抓住即将到达顶点前的那一刻，"我们愈看下去，就一定在它里面愈能想象出更多的东西来"（莱辛语）。这个瞬间就是耶稣在餐桌上向他的弟子们宣告："你们中有一个人出卖了我。"听到这句令人震惊的话后，12个门徒神态各异，有的悲愤欲绝，有的情绪激

《最后的晚餐》
局部复原图

动,有的伸出一个手指,有的十分愤怒,尤其是其中一位酷似女性者几乎晕了过去,唯有叛徒犹大做贼心虚,用手紧紧握住出卖耶稣得来的钱袋不敢吭声,身体拼命后缩,人物形态生动传神。

其三,从空间上看,这幅壁画成功的透视是人们最为称道之处,立体透视法使得这幅壁画给人的感觉就像置身于一个房间,似乎耶稣和他的门徒正坐在那个房间里用餐,尤其是窗外的风景更增添了此画的纵深感,在二维平面的壁画上表现了三维的立体空间。达·芬奇成功地运用透视法画出了深远的背景,在画面的空间处理上取得了很高的成就。

《最后的晚餐》绘于1494—1498年,原本是达·芬奇为意大利米兰的圣玛利亚修道院餐厅所作的壁画。据说当年达·芬奇为了此画的创作精心构思,很长时间都未能完成全画,修道院的一位管事不免厌烦,就跑去向米兰大公唠叨。大公把管事的怨言转告给达·芬奇,达·芬奇辩解说,一个艺术家并不是普通的工人,他应当有充分的时间来思索,才能真正进行艺术创作。达·芬奇还说,画中13位人物个个都需要费尽心思描绘,尤其是叛徒犹大的面像最难寻找,或许他可以把那位管事的面像用来充当模特,大公听后不禁哈哈大笑。此话传到修道院管事耳中,他也惧怕画家把他当作犹大的模特,从此便不再横加干涉了。[1]

《最后的晚餐》

〔意〕达·芬奇,《最后的晚餐》,壁画,460cm×880cm,1494—1498年,米兰圣玛利亚修道院

[1] 参见傅雷:《世界美术名作二十讲》,生活·读书·新知三联书店1997年版,第30页。

2003年一个名为丹·布朗的美国小说家，在他的一部名为《达·芬奇密码》的作品里，说达·芬奇不仅是一位艺术巨匠，而且也是一个有着上千年历史的秘密教会的成员。达·芬奇的一些画作之所以暗藏玄机，是因为这个秘密教会的成员都负有要保守一个天大秘密的使命，他们不得透露丝毫的信息。但是，达·芬奇本人在自己的创作中，又总是有意无意地将这些信息透露出来，其中最重要的便是达·芬奇的传世名作《最后的晚餐》。这本书对《最后的晚餐》进行了一种新的解释，作者丹·布朗借书中一位著名的宗教史学家的口吻讲道，达·芬奇这幅壁画上十二位门徒中竟然有一位是女性（画中耶稣右侧第一人，容貌酷似女性者），而她就是耶稣的妻子，人称抹大拉的玛利亚。于是，要寻找这个天大的秘密就必须重新读解达·芬奇的《最后的晚餐》这幅壁画，这就是所谓的"达·芬奇密码"。原来，两千年前当耶稣基督被钉上十字架后，他的妻子抹大拉的玛利亚带着耶稣的孩子逃走了，他们的后代在这个秘密教会的保护下一直活到了今天。

这本书的作者丹·布朗原本是一个不知名的作家，先后写过几本小说，但都默默无闻，《达·芬奇密码》则使他一夜成名。该书于2003年3月在美国出版，出版后的第一周就登上了《纽约时报》畅销书排行榜榜首，至今已被翻译成几十种文字，在全世界一百多个国家发行，总印数高达数千万册。此外，好莱坞投入上亿美元巨资将《达·芬奇密码》改编为电影，由曾执导过《美丽心灵》的美国著名导演霍华德担纲导演，男女主角均由大牌明星担任，2006年在全球放映。与此同时，出版业也掀起了"达·芬奇热"，国内外相继出版了《正说达·芬奇密码》《达·芬奇解码》《达·芬奇椅子》等一批书籍。

事实上，达·芬奇《最后的晚餐》这幅传世之作，对西方文学艺术，乃至整个西方文化近几百年来的影响是巨大的。除了以上提到近年来丹·布朗的《达·芬奇密码》产生的巨大影响外，实际上早就有学者指出，在西方文化中十分忌讳的数字"13"，同达·芬奇《最后的晚餐》也或多或少地具有一定联系，因为这幅画中恰好是13个人物，而其中一个便是出卖耶稣的叛徒犹大，永远遭到世人唾弃。正因为如此，"13"在西方国家一直被看作一个不吉利的数字。

四、《蒙娜·丽莎》（绘画艺术）

《蒙娜·丽莎》，意大利文艺复兴时期著名画家达·芬奇的肖像画杰作，也是画家的油画名作之一，约作于 1503—1506 年。这是一幅半身肖像画，画面上的蒙娜·丽莎神态安详端庄，眼神宁静温柔，身体微侧，肩披轻纱，尤其是含而不露的笑容深不可测，因而被称为"神秘的微笑"。此外，蒙娜·丽莎丰润温柔的双手交叉地平放在胸前，更为她庄重的姿态增添了宁静与安详感，身体姿态与面部表情显得十分和谐。画面深处的背景上，缥缈朦胧的山岩和流水如同梦境一般，更增添神秘的意味，突出了蒙娜·丽莎这个人物，出色地表现了一个摆脱中世纪的宗教束缚和封建桎梏的新的女性形象，生动地体现出文艺复兴崭新的时代氛围。

这幅油画不仅是意大利文艺复兴时期最著名的作品，也是世界美术史上最优秀的肖像画之一。

［赏析］

《蒙娜·丽莎》是意大利文艺复兴时期著名画家达·芬奇的油画名作之一。据说这是西方美术史上较早出现的一幅偏重心理描写的肖像画，是一幅几百年来让人们赞叹而又迷惘的作品。

《蒙娜·丽莎》

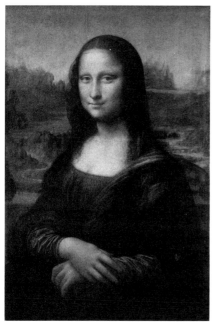

〔意〕达·芬奇，《蒙娜·丽莎》，木板油画，77cm×53cm，1503 年，巴黎卢浮宫博物馆

传说画家用了整整 4 年时间，才完成了这幅作品。画家为了艺术上的追求，从生理学和解剖学的角度深刻分析了女主人公的面部结构，研究色阶的明暗变化，探索了脸部肌肉微笑的状态，以及少妇细嫩皮肤的质感，突出显示了蒙娜·丽莎的青春活力与深情温柔。

这幅肖像画中的少妇，据说是佛罗伦萨一个皮货商的妻子，当时她刚刚丧子，心情很不愉快。当她接受了达·芬奇的盛情

邀请来担任模特后，为了使她产生愉悦的心境，达·芬奇还专门邀请乐师在旁边演奏她喜爱的音乐。当她听到自己最喜爱的一段音乐时，情不自禁地露出了微笑，被达·芬奇收入画中。

几百年来，《蒙娜·丽莎》曾被无数次地临摹，但无人能抓住原作的神韵。特别是蒙娜·丽莎"神秘的微笑"，更是给人们带来了无限的遐想。正如著名文艺理论家傅雷先生在《世界美术名作二十讲》中谈到的：这种神秘正隐藏在微笑之中。那么，这种微笑的意义究竟是什么呢？"这是不容易且也不必解答的。这是一个莫测高深的神秘。然而吸引你的，就是这神秘。因为她的美貌，你永远忘不掉她的面容，于是你就仿佛在听一曲神妙的音乐，对象的表情和含义，完全跟了你的情绪而转移。你悲哀吗？这微笑就变成感伤的，和你一起悲哀了。你快乐吗？她的口角似乎在牵动，笑容在扩大，她面前的世界好像与你的同样光明同样欢乐。"[1]

几百年来，许多艺术家、理论家和学者试图解释这种"神秘的微笑"，尤其是现当代学者采用了结构主义、现象学、符号学等多种方法。其中，奥地利著名心理学家弗洛伊德更是采用一种独特的精神分析方法来研究这幅作品。弗洛伊德在他的论文《列奥纳多·达·芬奇和他童年的一个记忆》（1910）之中，分析研究了达·芬奇本人的日记、自传和其他资料，并用"性欲升华说"来分析达·芬奇的创作与作品。弗洛伊德指出，达·芬奇是一个私生子，从小因为缺乏父爱而过分依赖母亲，产生了强烈的"恋母情结"。这种从儿童时期就被压抑的性本能在成年时期得到了转移与升华，使得达·芬奇成为具有非凡天赋的卓越艺术家。达·芬奇在他50岁左右的时候遇见了这位少妇，她的温柔举止和神态非常像他记忆中的母亲，唤起了达·芬奇童年的回忆，激发了创作的灵感和冲动。这幅肖像画中少妇"神秘的微笑"，其实是达·芬奇记忆中母亲的微笑，这种神秘而迷人的微笑，还倾注着达·芬奇强烈的"恋母情结"，其他人永远也无法模仿。

实际上，达·芬奇的《蒙娜·丽莎》之所以如此迷人，是因为她最完美地表达了文艺复兴时期人文主义的理想。经历了中世纪长期的宗教束缚和封建桎梏，在人性遭到长期压抑之后，自然十分向往真实的活生生的

[1] 傅雷：《世界美术名作二十讲》，第28页。

人物形象，《蒙娜·丽莎》正是最完美地表达了这种人性美的理想。此外，作为意大利文艺复兴三位艺术大师之一的达·芬奇，晚年被法国国王邀往法国定居，画家同意去世后将《蒙娜·丽莎》赠予法国，因此，这幅意大利文艺复兴鼎盛时期最著名的杰作，至今珍藏于法国巴黎卢浮宫博物馆。

五、《日出·印象》（绘画艺术）

《日出·印象》，法国印象派著名绘画作品，布面油画，1872年创作，纵48厘米，横63厘米，现藏巴黎马蒙达博物馆。作者克劳德·莫奈，印象派画派的创始人之一，该作品也被视为印象派的开端。

该画作描绘了法国勒阿弗尔港口一个多雾的早晨，两只摇曳的小船显得朦胧模糊，船上人影依稀可辨，远处的工厂烟囱、大船上的吊车等若隐若现。莫奈在创作中准确地把握了自然界真实的色彩，海水被晨曦染成淡紫色，天空被各种色块晕染成微红色。

莫奈擅长风景画，该作品突出体现了他追求最真实的光效和色彩，恰如其分地表达自然界的微妙变化的艺术风格。受《日出·印象》的影响，许多艺术家开始注重追求瞬间的印象表现，打破了写生和创作的界限。

[赏析]

《日出·印象》是法国画家莫奈（1840—1926）的一幅油画作品。这幅画虽然不是莫奈最典型的作品，却是印象派画史上一面旗帜，因为"印象派"这个名称就源于这幅《日出·印象》。

19世纪70年代的法国，一批志同道合的青年画家不满古典主义画派的公式化传统，决心冲破旧传统的束缚，为画坛带来新鲜的空气。尤其是当时的科学发现令他们震惊不已，原来人们日常生活中所熟悉的色彩并不是物体本身固有的，而是光线照射的结果。或者换句简单的话说：没有光线，就没有色彩。白色的太阳光原来是由七色合成，世间不同的事物对光线的反映是不一样的。如果甲物体吸收了全部七种颜色的光线，甲物体便是黑色；如果乙物体反射全部七种颜色的光线，那么乙物体便是白色；如果丙物体吸收其他六种颜色而只反射绿色的光线，那么丙物体就是绿色，如树叶的绿色便是如此。自然科学对光线和颜色之间这种关系的揭示，令莫奈等一批年轻画家兴奋不已。他们一旦知道了自己原来十分熟悉的各种

色彩其实都离不开光线的作用,便主张画家到大自然中去,到太阳光下去观察对象,去捕捉光线和色彩的瞬息变化。

正是在这样的艺术理念指导下,莫奈创作了这幅油画《日出·印象》。此前,莫奈曾专程去伦敦,看到了英国画家透纳的晚期作品,尤其是透纳善于捕捉水面上变化多端的光线和色彩,直接影响到莫奈对于技法的追求。在《日出·印象》中,莫奈描绘了法国勒阿弗尔港口日出时的景象,他在画中一反古典主义画派的传统方法,不去逼真地再现港口,而是在日光、雾气、水色之中来绘出一幅梦幻般的奇妙图画:在浓雾和晨曦中港湾的色彩瞬息万变,海面上微波荡漾,倒影在水中晃动,一轮红日正冲破黎明前的浓雾冉冉升起,表现了画家对日出前转瞬即逝的海港景色的鲜明印象。

莫奈的《日出·印象》画完后不久,被送到巴黎的一次小型画展上去参展。由于当时的观众大多习惯于欣赏传统绘画与古典绘画,莫奈的这幅画显得相当另类,对观众来说是完全陌生的。一名小报记者在文章中批评这幅作品时冷嘲热讽地说,《日出·印象》这幅画哪里是画的什

〔法〕莫奈,《日出·印象》,布面油画,48cm×63cm,1872年,巴黎马尔莫坦美术馆藏

么港湾，只不过是画家在画自己的印象罢了，戏称这些青年画家是一批"印象派"画家。莫奈和他的朋友们后来觉得这个嘲讽他们的名称正好符合他们的艺术主张，而且表明他们的作品不同于传统的古典画风，因此，莫奈等一批富于创新精神的青年画家们干脆以此命名，"印象派"之名由此产生。

从莫奈的《日出·印象》开始，印象派绘画后来在欧洲美术界逐渐受到重视，广大观众也慢慢适应了印象派的绘画风格。莫奈在美术界的地位也逐渐提高，由一个穷困的青年画家，逐渐成为一名享有社会声誉和地位的著名画家。印象派画家中另一位代表人物雷诺阿，以人物画为主，尤其擅长画女性和儿童，代表作品有《包厢》等。印象派中另一位专画人物的著名画家是德加，德加善于运用光线和色彩的强烈对比来塑造人物形象，代表作品有《舞蹈课》等。印象派画家中，马奈曾被公认为一代宗师，起到了承前启后的作用，他的代表作品有《奥林匹亚》《草地上的午餐》《吹短笛的男孩》等。2004年10月"法国印象派绘画珍品展"在北京中国美术馆展出，其中马奈的《吹短笛的男孩》这一幅作品来北京展出的保险额

〔法〕马奈，《草地上的午餐》，布面油画，213cm×269cm，1863年，巴黎奥赛美术馆藏

就高达 5 亿元人民币，可见此画之价值。此外，主要印象派画家还有毕沙罗、西斯莱等人。

从总体上讲，印象派是 19 世纪中叶欧洲美术从现实主义向现代主义过渡的一个重要阶段。一方面印象派以创新的姿态反对传统，引起了世界艺术形式的重大变革，催生了后来的现代主义；另一方面，印象派仍然是以模仿自然为宗旨，并没有完全背弃传统的写实主义。甚至有些中国学者和艺术家认为，印象派绘画与中国传统绘画在审美追求上也存在着不少共同之处，如黄宾虹先生就曾经讲过，印象派风景画与中国传统山水画之间有相通之处。从一定意义上讲，印象派绘画对西方艺术产生了广泛而深刻的影响，甚至波及文学和音乐等相关领域。到 20 世纪初期，印象派已经成为广受欢迎的艺术流派，直到今天在世界各国仍然受到普遍欢迎。

印象派绘画自身也在不断发展变化。从早期的马奈、莫奈、雷诺阿、德加等人，发展到 19 世纪末法国的新印象派绘画，代表人物之一修拉主张用纯色的点或块在画布上取得更好的光色效果，反对在调色板上调和色彩，因此又被称为"点彩派"。修拉的代表作《大碗岛上的星期天下午》就是用一个个小圆点组成，据说他为此整整花费了三年时间涂抹圆点才完成。在此之后，以塞尚、凡·高、高更三位大师为代表的后印象派，认为绘画不能仅仅像早期印象主义那样去模仿自然光线中的客观世界，而应当将注意力从外界大自然转向人的主观世界，更多地表现画家自己对于客观事物的主观感受，表达艺术家内心的感受。此后，现代主义的艺术潮流层出不穷，带来了世界艺术形式的重大变革。但不管怎样，直到今天，印象派绘画在世界各国仍然是人们最为喜爱的绘画流派之一。

《大碗岛上的星期天下午》

六、《巴尔扎克像》(雕塑艺术)

《巴尔扎克像》，法国著名雕塑家罗丹（1840—1917）最重要的雕塑作品之一，作于 1891—1897 年，共花费了 6 年的时间。作品高 3 米，现存于法国巴黎市。

该作品全称为《巴尔扎克纪念肖像》，是为纪念法国大文豪巴尔扎克而作的肖像。在这个作品中，巴尔扎克身披睡衣，仿佛正忙于夜间写作，他的两眼炯炯有神，闪现着智慧的光芒。这件作品在 19 世纪末叶完成时，由于不符合当时人们的审美习惯，一度引起极大的争议。罗丹以艺术家的

胆略和气魄，克服重重压力坚持下来。最终这个作品得到了世界的公认，成为欧洲雕塑艺术史上的重要作品。

[赏析]

现实主义雕塑大师罗丹，堪称19世纪法国最重要的雕塑艺术家。如果说，西方雕塑艺术史上先后有四个辉煌时期，即古希腊罗马时期、意大利文艺复兴时期、19世纪法国雕塑时期以及20世纪西方雕塑多元化时期，那么，19世纪法国雕塑则是以现实主义大师罗丹和浪漫主义代表人物吕德等人的作品为标志。

罗丹的前半生十分坎坷，曾经三次投考美术学院均落榜，只能自己四处拜师学习，为了维持生活甚至还到巴黎圣母院去做过修补工作。直到30多岁时，罗丹仍然默默无闻。罗丹的成名作，也是当时引起激烈争论的一件作品，是1877年完成的《青铜时代》，这件富于创新精神的作品立即遭到学院派的猛烈攻击。罗丹的不朽杰作，则是他1880年开始为巴黎装饰艺术馆大门而创作的一组规模宏大的青铜雕塑作品《地狱之门》，题材来自意大利文艺复兴时期大诗人但丁的名著《神曲·地狱篇》。罗丹为创作这个大型青铜雕塑作品，前后竟然花费了37年时间，直到去世时仍未全部完成。《地狱之门》这个大型雕塑作品共塑造了186个人物，其中大门上方主要的一个人物后来成为一件独立的作品，即举世闻名的《思想者》。这个《思想者》作品原来是为了纪念《神曲》的作者但丁，但在罗丹本人去世后，人们将这座雕像安置在罗丹墓前，以此来纪念这位伟大的雕塑家。

但是，罗丹自己最看重的还是《巴尔扎克像》。1891年法国文学家协会为纪念已故大文豪巴尔扎克，委托罗丹为巴尔

《思想者》

〔法〕罗丹，《思想者》，青铜，高189cm，1880年，巴黎罗丹美术馆藏

扎克创作一尊雕像。罗丹抱着崇敬的心情，决心用全部心血来塑造这尊雕像。为此，罗丹收集和阅读了有关巴尔扎克的大量资料，还专程去巴尔扎克的故乡体验生活，专门找了巴尔扎克的许多亲友了解情况，甚至还费尽心机找到当年为巴尔扎克缝制衣服的一位老裁缝，了解到巴尔扎克身材的高矮、胖瘦和比例尺寸，并且找了几个外貌体型与巴尔扎克相似的模特儿，但在将近6年的时间里，先后易稿多达40余次均不满意。据说有一次罗丹制作出一个小样后，就让他的学生们来评价，学生们看见老师的作品当然赞不绝口。罗丹故意问学生们："你们觉得这座雕像什么地方最吸引你们？"其中一个学生回答道："老师，你把巴尔扎克这双手雕塑得真好，仿佛真手一样活灵活现。"谁知罗丹听后十分生气，拿起斧子就把这座雕像的双手砍去了，周围的学生们全部惊呆了，不知道老师为什么要这样做。罗丹告诉学生们，如果一座雕像只让人们注意到它的细枝末节，那么这座雕像就是失败的作品。

〔法〕罗丹，《巴尔扎克像》，青铜，高270cm，1897年

此后，罗丹又经过认真的思索和艰苦的探索，最终选取了大文豪巴尔扎克习惯夜间写作的典型情景。在这个作品中，巴尔扎克的全身，包括他的双手，都被一件宽大的睡袍包裹起来，一切细枝末节都被置于长袍之中，这样就突出了巴尔扎克硕大智慧的头颅，使观众的注意力自然而然地集中到头部，尤其是巴尔扎克那双炯炯有神的眼睛和蓬松浓密的头发，充分体现出巴尔扎克愤世嫉俗的性格。这个情景也反映出这位批判现实主义作家如何在20余年贫困生活中勤奋写作，尤其是在创作多达90余部作品的《人间喜剧》系列小说时，如何昼夜写作、笔耕不辍的感人形象。这

件雕塑作品不重形似，而重神似，真正传达出了巴尔扎克这位大文豪鲜明生动的个性形象与独特感人的精神魅力。但是，正如任何新生事物在诞生时都会遭遇挫折一样，罗丹这件富于创新的雕塑作品问世之时遭遇一片责难，以致有人尖刻地将其讥讽为"这是一个麻袋片包裹的癞蛤蟆"。甚至就连原来预订这件作品的法国文学家协会也表示强烈不满，拒绝接受，并且要求罗丹修改作品，否则就不付酬金，在巨大的社会压力面前，罗丹以一位艺术家的勇气和胆识坚持自己的立场。罗丹认为，自己这件雕塑作品才真正体现出了巴尔扎克这位大作家与众不同的精神气质。罗丹为此严正声明，宁可不要任何报酬，也坚决不对作品做任何修改。因此，这件作品被封存起来，直到罗丹逝世 20 年后，在巨大的社会舆论压力下，法国政府才最终决定将这件作品安放在巴黎市区。后来人们才逐渐认识到这件雕塑作品的巨大价值，因为它开创了西方雕塑史上一个全新的时代，为 20 世纪现代雕塑揭开了序幕。

七、《二次大战时的丘吉尔》（摄影艺术）

《二次大战时的丘吉尔》（又名《愤怒的丘吉尔》），加拿大摄影大师尤瑟夫·卡希（1908—2002）最著名的摄影作品，拍摄于 1941 年 12 月 30 日。当时，正是二次大战紧张进行之时，作为同盟国的中、苏、美、英、法与作为轴心国的德、日、意正在激烈战斗之中。英国首相丘吉尔为了与美国总统罗斯福会谈，专程来到加拿大首都渥太华期间，卡希为丘吉尔摄下了这幅享誉世界的人物肖像作品。

照片上的丘吉尔一反惯例，嘴上没有叼着著名的雪茄，脸上充满了愤怒而威严的表情，左手叉腰，右手握杖，仿佛马上要一跃而起，尤其是眼睛闪现出愤怒的火花，犹如一头即将跳起来把敌人撕碎的雄狮。这幅照片充分体现了英国人民在反法西斯战争中同仇敌忾、不屈不挠的大无畏气概，极大地鼓舞了全世界人民战胜纳粹德国侵略者的士气和勇气。它在二次大战期间就多次印制发行，发行量高达上百万张，并且先后被七个国家印制成邮票，已经成为世界摄影史上的经典之作。

[赏析]

作为现代科学技术的产物，摄影被广泛运用于人类生活的许多领域。

例如，科学实验室中，照相机可以摄下小到植物细胞的结构；太空探险时，宇航员则可以用照相机拍下茫茫宇宙的神奇景色。从一定意义上讲，摄影技术的出现，也为后来电影艺术和电视艺术的诞生奠定了基础。

仅仅就摄影艺术来讲，它是建立在摄影技术基础之上的一门现代造型艺术。自从1839年法国人达盖尔发明摄影技术以来，在不到200年的时间里，摄影艺术迅速发展起来，达盖尔也被人们公认为"摄影之父"。世界摄影艺术史上曾经先后涌现出许许多多著名的摄影艺术家和摄影艺术流派。仅仅从影响较大的摄影流派来看，就先后出现了绘画主义摄影、印象主义摄影、纪实主义摄影、自然主义摄影、纯粹主义摄影、新现实主义摄影、达达主义摄影、超现实主义摄影、抽象主义摄影、主观主义摄影等等。

在摄影艺术中，肖像摄影占有十分重要的地位。概括起来讲，肖像摄影的最高艺术境界是"传神"，也就是以形传神、气韵生动。优秀的肖像摄影作品不仅要传达出人物的形态，更应当传达出人物的神态，表现人物的精神气质，揭示人物的内心世界。正因为如此，抓拍或抢拍在肖像摄影中十分重要，造型艺术共有的审美特征"瞬间性"对于肖像摄影来说尤为重要。摄影艺术家只有具备了深厚的艺术修养和娴熟的摄影技巧，并且对摄影对象的职业特征和性格特征等有了相当的了解，才能真正抓取到拍摄对象最富有感染力和表现力的某一个瞬间，机智敏捷地按动快门，在快门开启的一刹那之间，将这个典型瞬间在胶片上凝固下来，形成具有鲜明个性特征的摄影艺术形象。

卡希的肖像摄影作品《二次大战时的丘吉尔》之所以能够成为世界摄影艺术史上的经典之作，正是因为它达到了"传神"的最高艺术境界。据说卡希为拍摄这幅照片也颇费了番周折。在二次大战中，作为英国首相的丘吉尔本来是一位很有个性的领袖人物，但因为他专程来加拿大与美国总统罗斯福会谈，在外事活动中处处显得彬彬有礼，以至于卡希背着相机跟了丘吉尔几天时间，虽然也拍下了一些新闻照片，但都没有能够捕捉到精彩的瞬间来拍摄下有价值的肖像作品。眼看第二天丘吉尔就要离开加拿大，卡希心急如焚，当看到丘吉尔正叼着雪茄从加拿大众议院的一个房间走出来时，卡希灵机一动，迅速走上前将丘吉尔嘴上的雪茄拿过来扔到地上，深感莫名其妙的丘吉尔勃然大怒，双眉紧锁，两眼放光，面部表情十分愤

〔加〕卡希，《二次大战时的丘吉尔》，1941 年

怒，就在这个难得的瞬间，卡希按动快门留下了这幅传世之作。在这幅肖像摄影作品中，丘吉尔的姿态和手势传达出了人物某种特定的情绪，只见他一手叉腰，一手握杖，这种富于动感的姿态和手势，使人物显得十分威严、不可侵犯，这恰恰是这幅肖像摄影作品希望传达出的精神境界。与此同时，人物的神情特别是眼神，更能传达出人物的内在气质和性格特征。人们常说："眼睛是心灵的窗户。"透过眼神，可以看到人物的喜怒哀乐，可以传达出人物的内心世界。这幅照片中，丘吉尔双目圆睁，两眼愤怒地看着镜头，成功地表现出他的个性特征。整幅画面以浓重的黑色为基调，在庄严的氛围中烘托出人物的形象。通过这幅世界摄影史上的名作，我们可以了解到，在欣赏肖像摄影作品时，人物的姿态、手势、细节、环境，尤其是人物的神情，都是传达人物精神气质的重要元素。

除了这幅享誉世界的《二次大战时的丘吉尔》之外，卡希还曾经先后为世界上许多国家元首和社会名流拍摄过肖像作品，其中包括英国女王伊丽莎白、美国总统肯尼迪、古巴领导人卡斯特罗、著名科学家爱因斯坦、著名文学家海明威等等。十分有趣的是，摄影大师卡希被国际名人协会评选为 20 世纪全世界 100 位名人中的一员，他也是唯一一位获此殊荣的加拿大人，而且在这 100 位国际名人之中，卡希曾经为其中一半以上的人物拍摄过肖像作品，为他们留下了传世之作。

八、《兰亭集序》（书法艺术）

东晋著名书法家王羲之的《兰亭集序》，亦称《兰亭序》《兰亭宴集序》等，是著名的行书法帖。

东晋永和九年（353）三月初三，王羲之与谢安、孙绰等41人在浙江绍兴兰亭风雅集会，流觞曲水，饮酒赋诗，各抒情怀。王羲之即兴挥毫作序，乘兴疾书，写下了《兰亭集序》这篇传颂千古的书法艺术作品。全书共28行，共计324字。通篇笔势纵横，点画相映，变化无穷，似有神助。行书起伏多变、节奏感强，布局错落有致、浑然天成。

《兰亭集序》既是中国文学史上的名篇，更是书法艺术中的杰作，素有"天下第一行书"的盛誉，对后世书坛影响极大。真迹据说在唐太宗去世时殉葬昭陵，有欧阳询、褚遂良、虞世南等名家临本传世。

[赏析]

如果说前面介绍的加拿大著名摄影家卡希被人们称为"摄影大师中的大师"，那么现在介绍的《兰亭集序》则被人们称为"书法艺术精品中的精品"。

书法是我国的传统艺术门类之一，也是中华民族珍贵文化遗产的重要组成部分。书法艺术以汉字为表现对象，以毛笔为表现工具，以线条为表现手段，通过点画结构、行次章法等造型美，来表现书法家的美学追求和人格情操。千百年来，我国书法界名家辈出，流派纷呈，佳作如林。但是，正如宗白华先生所说："中国独有的美术书法——这书法也是中国绘画艺术的灵魂——是从晋人的风韵中产生的。魏晋的玄学使晋人得到空前绝后的精神解放，晋人的书法是这自由的精神人格最具体最适当的艺术表现。这抽象的音乐似的艺术才能表达出晋人的空灵的玄学精神和个性主义的自我价值。"[1]晋人的书法和唐诗宋词一样，成了后世永远无法企及的高峰。在它们面前，后人只能叹为观止矣。而在晋人书法中，王羲之的《兰亭集序》历来被称为"天下第一行书"，堪称极品。

王羲之，东晋琅琊临沂人，官至右军将军，人称"王右军"。他的儿子王献之，也是著名书法家。他们父子历来被称为"二王"。王羲之7岁就开始学书法，初从卫夫人，13岁时书艺已经达到了相当高的水平，后来他四处游历名山大川，见到李斯、蔡邕、张昶等人所书碑刻，获益匪浅，集秦汉以来诸家之大成，融汇古今笔法，加以变化发展，开创一代风

[1] 宗白华：《论〈世说新语〉和晋人的美》，《美学与意境》，第187—188页。

褚遂良（传），《兰亭集序》摹本，纸本墨笔，24cm×88.5cm，唐代，故宫博物馆藏

气，形成独特风格，具有自然的天性和人格的风采，被尊称为"书圣"。据《晋书·王羲之传》记载，王羲之任情率性，兴之所至，有"以字换鹅"的故事。因为王羲之特别喜欢鹅，常常写字换鹅。据说有一次他听说山阴道士养了一群鹅，专程去买，哪知道士不肯收钱，希望以字换鹅，于是王羲之欣然提笔，一口气写完了《黄庭经》，换回道士那群白鹅，"笼鹅而归"，留下了这段"换鹅书"的故事。

王羲之的《兰亭集序》真可以说是采天地之灵气，集人间之精华。在如画的山水风景中，与文人雅士饮酒赋诗，兴之所至，一挥而就，宛若天成。据说兰亭盛会以后，王羲之又写过几幅想分赠亲友，但再也无法达到这样的境界了。《兰亭集序》这幅书法极品自有许多可圈可点之处，唐太宗独具慧眼，指出其"若断还连"与"如斜反直"两大特点，甚为精彩。《兰亭集序》的"若断还连"是指这幅书法作品的总体布局错落有致、疏密相宜，在连断的处理上很有特色，整幅作品呈现出断续之美，因而在章法上具有生动活泼的气韵。"如斜反直"是指《兰亭集序》中每

褚遂良《兰亭集序》摹本

个字的大小、斜正均有变化,其中不少字均以侧势取胜,常常是左低右高、貌似倾斜,单独看一个字似乎难以接受,然而放在整幅作品之中却恰到好处,呼应对比,变化无穷,充分体现出行书起伏多变、节奏感强、骨力劲健的气势和特色。当然,《兰亭集序》的成功之处,关键还在于人格的风韵与书法的风韵。正如宗白华先生所说:"晋人风神潇洒,不滞于物,这优美的自由的心灵找到一种最适宜于表现他自己的艺术,这就是书法中的行草。行草艺术纯系一片神机,无法而有法,全在于下笔时点画自如,一点一拂皆有情趣,从头到尾,一气呵成,如天马行空,游行自在。……这种超妙的艺术,只有晋人萧散超脱的心灵,才能心手相应,登峰造极。"[1]

《兰亭集序》这篇书法极品被称为"天下第一行书",据史记载,其作为王氏传家宝世代相传,传至七代智永后,因智永出家,传给弟子辩才。

[1] 宗白华:《论〈世说新语〉和晋人的美》,《美学与意境》,第187页。

唐太宗李世民仰慕羲之书法，日思夜想，夜不安寝，遍寻天下，欲求《兰亭集序》。时有御史萧翼为主分忧，自告奋勇，化装为一名落难穷书生，故意来到庙前，饥饿难耐，晕倒在地，辩才禅师命人将其扶至庙内。萧翼趁机在庙中小住，日日与辩才禅师喝茶下棋、相聚聊天。一日闲聊时，萧翼有意提起《兰亭集序》，并且故意说出许多谬误的看法，惹得辩才与他争论。辩才见难以驳倒他，一时兴起，愤愤不平地从后堂取出真迹来辩驳。萧翼一见大喜，马上亮明身份，辩才叫苦不迭、悔之晚矣。唐太宗得到《兰亭集序》后，大喜过望，爱不释手，命当朝大臣和文人雅士临摹，分赐太子、诸王、近臣等。据载，唐太宗死后，《兰亭集序》真迹陪葬昭陵，至今只有摹本和刻本传世。

第七章
表情艺术

第一节 表情艺术的主要种类

所谓表情艺术,是指通过一定的物质媒介(音响、人体)来直接表现人的情感,间接反映社会生活的这一类艺术的总称,主要指音乐、舞蹈这两门表现性和表演性艺术。

总的来讲,任何艺术样式都必然要表现情感,在这点上可以说毫无例外。但是,音乐与舞蹈这两种艺术样式,同其他艺术样式相比较,能够最直接、最强烈、最细腻地表现内心情感,袒露人的心灵。因此,人们常将音乐、舞蹈这两门长于抒情的艺术称作表情艺术。

表情艺术是人类历史上最古老的艺术门类。远古时代原始人的狩猎活动和巫术活动中,就已经有了舞蹈与音乐。原始巫术仪式常常是原始人敲打着石器时代的原始工具,跳着各种不同的图腾舞或者娱神的原始舞蹈来进行的。研究表明,当原始人类还处于野蛮时代时,原始舞蹈就已有相当的发展,而原始音乐往往是伴随着原始舞蹈而进展的。

表情艺术也是当代人们生活中最普及、最广泛的艺术门类。同其他艺术种类比起来,音乐和舞蹈或许是除艺术家以外的普通人直接参与最多的艺术形式,人们或者唱歌,或者演奏乐器,或者跳交际舞,现代科技的发展更是加快了音乐、舞蹈的普及。而专业的音乐艺术家和舞蹈艺术家则常常需要经过长期的、艰苦的、严格的训练和培养,这说明音乐和舞蹈又是两门具有高度科学性和技艺性的艺术种类。

表情艺术最基本的美学特征就是抒情性和表现性。音乐与舞蹈能够最直接和最强烈地抒发人的情绪情感,无须通过其他任何中间环节,直接撼动听众或观众的心灵。同时,音乐与舞蹈这两门表情艺术又总是需要通过表演这个二度创作的过程,才能创造出可供人们欣赏的音乐形象或艺术形象,因此,表演性构成了表情艺术另一个重要的美学特征。此外,音乐与

舞蹈这两门艺术还有一个鲜明的美学特征，即它们都具有强烈的节奏性和韵律美。

虽然音乐和舞蹈作为表情艺术具有许多共同的审美特征，但由于它们的表现手段、物质媒介和艺术语言均不相同，因此，两者之间又存在着一定的差别。

一、音乐艺术

音乐是通过有组织的乐音在时间上的流动来创造艺术形象、传达思想感情、表现生活感受的一种表现性时间艺术。它是人类社会历史上产生最早的艺术种类之一，也是日常生活中人们最喜爱的艺术种类之一。从某种意义上讲，音乐是声音的艺术、时间的艺术，也是表现的艺术、再创造的艺术。

音乐的种类相当繁多，有各种不同的分类方法。一般来讲，人们常将音乐划分为声乐和器乐两大类，还可以细分为多种多样的乐种、样式和体裁。声乐，是指以人声歌唱为主的音乐。器乐，是指用乐器发声来演奏的音乐。声乐可以根据人们歌唱的音色特点，分成男声（包括高音、中音、低音三种）、女声（包括高音、中音、低音三种）和童声三类。声乐还可以根据演唱的方式分为独唱、齐唱、重唱、合唱、对唱、伴唱等多种形式。

近年来，我国声乐一般又被划分为民族唱法、美声唱法和通俗唱法三大类。历届中央电视台青年歌手大奖赛均采用这种划分法。只是在2006年举办的第十二届青年歌手大奖赛上，新设置了一种原生态唱法，体现出对民间文化和少数民族文化的保护。所谓民族唱法，在演唱方法上大多比较自然质朴，具有浓郁的民族风格和地方特色。所谓美声唱法，源于意大利，它追求声音效果，讲究发声方法，注意运用华彩和装饰。所谓通俗唱法，是现代工业社会电子传播技术广泛运用后出现的一种歌曲演唱法，它往往需要演唱者手持话筒进行演唱，对演唱者本人的声乐训练倒没有太多严格的要求。

欧洲声乐一般又被划分为多种体裁，诸如声乐套曲、艺术歌曲、康塔塔、清唱剧，以及歌剧等。美国也有乡村歌曲、艺术歌曲、摇滚音乐等区分。尤其是近年来，音乐剧（musical theater）更是风靡欧美发达国家，

它将歌剧、舞剧、话剧有机地融合在一起，吸引了大量的观众。

器乐的划分法也很多，根据器乐的不同种类和演奏方法，可以分为弦乐、管乐、弹拨乐和打击乐四大类。器乐还可以根据演奏方式的不同，区分为独奏、重奏、齐奏、伴奏、合奏等多种形式。从体裁形式来划分，器乐又可以分为序曲（如《威廉·退尔序曲》）、组曲（如巴赫的《法国组曲》）、夜曲（如肖邦的《升F大调夜曲》）、进行曲（如柴可夫斯基的《斯拉夫进行曲》）、谐谑曲（如肖邦的四首钢琴谐谑曲）、叙事曲（如勃拉姆斯的《爱德华》）、幻想曲（如康弗斯的《神秘的号手》）、狂想曲（如李斯特的《匈牙利狂想曲》）、随想曲（如柴可夫斯基的《意大利随想曲》）、舞曲（如约翰·施特劳斯的《蓝色多瑙河圆舞曲》）、协奏曲（如贝多芬的《D大调小提琴协奏曲》）、交响音画（如穆索尔斯基的《荒山之夜》），以及气势磅礴、结构宏大的交响曲（如贝多芬的《英雄交响曲》）等等。交响乐队主要运用西洋乐器来演奏，包括拉弦乐器（如小提琴、中提琴、大提琴和低音提琴等）、木管乐器（如长笛、短笛、单簧管、双簧管、英国管、大管等）、铜管乐器（如圆号、小号、长号、大号等）、打击乐器（如定音鼓、大鼓、小军鼓、三角铁等），有时还需要弹拨乐器（如竖琴、吉他、曼陀林等）和键盘乐器（如钢琴、管风琴、手风琴等）。中国的民族管弦乐队则是运用民族乐器来进行演奏，包括弦乐器（如二胡、板胡、高胡、低胡等）、吹管乐器（如笛、箫、笙、管、唢呐等）、弹拨乐器（如琵琶、柳琴、月琴、三弦、扬琴、阮、筝等），还有打击乐器（如鼓、锣、钹、板等）。

音乐的艺术语言和表现手段非常丰富，主要包括旋律、节奏、和声、复调、曲式、调式、调性等。其中，最主要的是前三者，旋律堪称音乐的灵魂，节奏体现出音乐的时间感，和声体现出音乐的空间感。旋律，称得上音乐最主要的表现手段，它把高低、长短不同的乐音按照一定的节奏、节拍乃至调式、调性关系等组织起来，塑造音乐形象，表现特定的内容和情感。旋律具有很强的艺术表现力，它可以表现出音乐的内容、风格、体裁，甚至还可以体现出音乐的民族特色和地域特征，因此，人们常把旋律称为音乐的灵魂。节奏，也是音乐最基本的表现手段，它是指音响的长短、强弱、轻重等有规律的组合，是旋律的骨干，也是乐曲结构的主要因素，使乐曲体现出情感的波动起伏，增强了音乐的表现力。和声，同样是音乐

最基本的表现手段之一，是指多声部音乐按照一定关系构成重叠复合的音响现象，使音乐具有结构感、色彩感和立体感。此外，复调、曲式、调式、调性，以及速度、力度等音乐语言和表现手段，也都是通过有规律的变化与组合，共同将乐音在时间中展开来塑造出音乐形象。

关于交响乐，需要在这里特别提出来说明一下。交响乐（symphony），出自两个希腊词 sym 和 phone，原意为"一齐响"，也有音与音之间和谐结合的意思。这个词早在文艺复兴时期就被大量使用，但其内涵和现在全无共同之处。现代关于交响乐的概念，形成于 18、19 世纪之交。以海顿、莫扎特、贝多芬三位音乐巨匠为首的维也纳古典乐派，使得交响乐真正进入了黄金时代。据《哈佛音乐辞典》载："所谓交响乐，就是用管弦乐队演奏的奏鸣曲。"[1]交响乐可以说是音乐艺术的精髓，是音乐创作的最高形式，是人类文明的积淀。交响乐曲是由大型管弦乐队演奏的，它包含四个独立乐章的器乐套曲：第一乐章，快板，奏鸣曲式（引子，呈示部，展开部，再现部）；第二乐章，慢板，常用抒情的民间素材，三段曲式或回旋曲式；第三乐章，快板或稍快，常用舞曲形式；第四乐章，快板或急板的终曲，回旋曲式或变奏曲式，有时也用较为自由的奏鸣曲式。奏鸣曲式的呈示部中包含着主部和副部两个在形象、色彩、风格等方面互相对比的部分；展开部则将其发展变化，并加强对比，以形成戏剧性的高潮；再现部则是呈示部以新的面貌再次出现。奏鸣曲式为音乐的对比、展开提供了很大的可能性，使其得以表现更为丰富并蕴含哲理的内容，而对比、展开的原则，也就成为交响曲创作的基本原则。例如捷克 19 世纪著名音乐家德沃夏克，曾于 1892 年至 1895 年应邀到美国纽约的音乐学院讲学，他创作的《自新大陆交响曲》（《新世界交响曲》）取得了极大的成功，许多美国人甚至将它称为"最能代表美国精神的交响曲"。

音乐是人类历史上最古老的艺术种类之一。人类学家和历史学家认为，最原始的歌唱或许在远古的野蛮时代就已经出现了。当然，这些原始音乐已经随着时间的消逝而消逝，无从查考了。唯有少量古老的乐器被保存下来，从这些残存的原始乐器可以窥见音乐漫长的历史。迄今为止已经发现的最古老的乐器，是在乌克兰境内冰河时期原始人遗址中找到的 6 支

[1] 参见《哈佛音乐辞典》第 822 页 Symphony 词条。

用长毛象骨骼制成的乐器，每支都能发出不同的声音。我国迄今发现的最早乐器，是在距今 7800—9000 年左右河南省贾湖遗址出土的骨笛，用鹤类尺骨制成。原始人类最早可能用骨笛、骨哨发出的声音来诱捕禽鸟，并且作为原始社会的吹奏乐器。

我国的音乐有着悠久的历史。早在原始社会，音乐就同氏族部落的祭祀仪式密切相关，先秦时期有了很大的发展。先秦时期的著名思想家孔子、墨子、老子、庄子等人的著作，都从不同角度涉及了音乐，并有"子在齐闻《韶》，三月不知肉味"等故事流传下来[1]，但是，孔子对音乐的评价，有着严格的儒家标准，尤其强调音乐的社会作用。"子谓《韶》：'尽美矣，又尽善也。'谓《武》：'尽美矣，未尽善也。'"[2] 先秦时期也相继出现了众多著名的音乐家，如伯牙、师旷、晏婴等。西周还专门设立了掌管音乐和音乐教育的乐官，出现了由周王朝制定的"雅乐"和流行于民间的俗乐"郑、卫之音"。先秦时期的乐器有了更大的发展，1978 年在湖北随州曾侯乙墓出土了举世闻名的编钟，共 64 件，堪称我国古代最庞大的乐器，重达 2500 千克以上，经测定，音色明亮，音域宽广，全部音域贯穿 5 个八度组，高、低音明显，并已构成完整的半音阶，它的出土被认为是世界音乐史上的重大发现。

湖北随州出土的编钟

汉魏时期则是我国古代音乐史上的一个重要发展时期，当时北方的相和歌和南方的清商乐都达到了很高的艺术成就，汉武帝时还正式建立了乐府这种音乐机构，大量采集民歌民谣，制定乐谱，配乐演唱，培训乐工等。隋唐时代由于社会经济的发展变化以及与各民族文化的交流融合，在大量吸收西域音乐的基础上，出现了新俗乐（燕乐）和众多曲目，尤其是唐代的教坊成为当时天下音乐舞蹈精英的荟萃之地，长安的乐工曾经多达万人以上，隋唐的音乐专著多达 400 多卷。

宋元明清时期，民间音乐有了较快的发展，尤其是元杂剧、南北曲、昆曲中，蕴藏着中国传统音乐文化的宝贵财富。作为我国近现代音乐史奠基人之一的萧友梅于 20 世纪 20 年代在北京大学音乐传习所任教，后来在蔡元培的支持下筹建了我国第一所音乐学校——国立音乐院，后改为上海

[1] 参见北京大学哲学系美学教研室编：《中国美学史资料选编》上册，第 16 页。
[2] 同上书，第 13 页。

音专。现代音乐史上，还涌现出了刘天华、华彦钧（阿炳）、黄自、聂耳、冼星海等一批著名的音乐家，以及众多蜚声中外的优秀音乐作品。

古代西方音乐文化十分发达，尤其是古希腊音乐达到了相当高的水平，许多思想家都非常重视音乐理论与音乐的教化功能。毕达哥拉斯学派从音乐与数学的关系出发，强调音乐是和谐的表现。柏拉图更是认为音乐的节奏与曲调有最强烈的力量，能浸入人的心灵的最深处，通过音乐美的浸润能使人的心灵得到美化，因而他强调音乐教育比其他教育要重要得多。在柏拉图构想的理想国中，他只允许音乐家留下来，而要把悲剧和喜剧表演艺术家们全部赶出去。亚里士多德也认为音乐是一种最令人愉快的艺术，他认为音乐具有教育作用、净化作用，以及提供精神享受的作用。欧洲中世纪在教会的控制下，民间音乐与世俗音乐遭到限制和扼杀，而教会则利用宗教音乐来宣传教义、扩大影响，使宗教音乐中的赞美歌、多声部合唱等均有了较大的发展。例如广为人知的《格里高利圣咏》，就是在中世纪由教皇格里高利一世从各地教堂的圣咏曲调中精选出来的，是欧洲音乐史上有详细记录的最早的作品。尤其是在中世纪，多声部音乐逐渐形成与发展，使音乐变得更加立体化，更加丰满，拓宽了音乐表现的道路，为后来的发展提供了广阔的前景。

西方音乐史上比较重要的时期，是从 16 世纪末叶开始的，从这个时期起，世俗音乐逐渐占据主导地位，主调音乐取代了复调音乐，器乐得到了相当大的独立发展，特别是诞生了歌剧这一综合了音乐、戏剧、美术、舞蹈的新的艺术形式。也是从这个时期开始，西方音乐涌现出许多著名的音乐家和各种不同的音乐流派，具有各自独特的艺术风格，创作出许多优秀的音乐作品，呈现出繁荣发达的局面。

近现代欧洲音乐史上最重要的音乐流派主要有：古典乐派，它是从 18 世纪下半叶至 19 世纪初在维也纳形成的以古典风格为创作标志的音乐流派，以海顿、莫扎特和贝多芬三人为主要代表，推崇理性和情感的统一，追求艺术形式的严谨和完美，创作手法上注重戏剧的对比、冲突和发展，成为当时的典范。浪漫乐派，是 19 世纪在欧洲兴起的音乐流派，最大的特点就是强调激情，强调抒发主观情感，强调表现个性。前期浪漫乐派的代表人物主要是德国作曲家舒伯特和舒曼、匈牙利的李斯特、波兰的肖邦、法国的柏辽兹等人；后期浪漫乐派的代表人物主要是德国音乐家瓦格

纳和勃拉姆斯、俄国音乐家柴可夫斯基等。19世纪中叶以后，在欧洲各国又兴起和发展了民族乐派，民族乐派主张音乐应当具有鲜明的民族风格和民族特色，注意采用本国的民间音乐作为创作素材，将传统音乐成果与本民族音乐密切结合起来。民族乐派的主要代表人物有挪威的格里格（管弦乐组曲《培尔·金特》等）、捷克的德沃夏克（《自新大陆交响曲》等），以及俄国"强力集团"的一批著名音乐家如穆索尔斯基（交响音画《荒山之夜》等）、里姆斯基－柯萨科夫（交响组曲《舍赫拉查德》）和鲍罗丁（交响音画《在中亚细亚草原上》）等。20世纪西方音乐更是流派繁多，难以尽述，其中主要有以法国音乐家德彪西为代表的印象派音乐、以奥地利音乐家勋伯格为代表的表现派音乐、以意大利音乐家布梭尼为代表的新古典主义音乐等，并且相继出现了爵士乐、摇滚乐、电子音乐等等，尤其是"偶然音乐"与观念艺术，在20世纪中期影响很大。1952年，美国作曲家约翰·凯奇在一次音乐会上，向听众们奉献了一部作品《4′33″》，他的一位钢琴家朋友走上台来，在钢琴前坐下，抬起双手放在琴键上，这之后就没有任何动作了。突如其来的沉默，使台下听众不知所措，发出各种声响。《4′33″》的音响从表面上看是不存在的，但听众在不安的骚动中发出来的各种声音，就是这部作品的音响，凯奇的创作正是提供了这样一种观念，促进观众直接参与创作活动。20世纪音乐创作呈两极发展趋势：一种是更加严格、科学、精密，另一种是更加自由、解放、随意，使西方现代音乐呈现出十分复杂的状况。

二、舞蹈艺术

舞蹈是以经过提炼加工的人体动作作为主要表现手段，运用舞蹈语言、节奏、表情和构图等多种基本要素，塑造出具有直观性和动态性的舞蹈形象，表达人们的思想感情的一种艺术样式。

舞蹈是人类历史上最古老的艺术之一。远古时代，原始社会的先民们就已经开始了图腾舞蹈活动，并且把它作为图腾崇拜的重要内容。最早的舞蹈常常是歌、舞、乐三者合为一体，既是巫术仪式，又是歌舞活动。舞蹈自古以来就和人的生活紧密联系在一起，原始舞蹈中就有对狩猎活动或战争场面的模拟。青海大通县出土的"舞蹈纹彩陶盆"，生动地记录了5000年前原始舞蹈的情景。我国古代文献中也记载道："昔葛天氏之乐，三

人操牛尾，投足以歌八阕。"[1]这些史料都从不同角度反映出舞蹈漫长悠久的历史。我国商代的巫舞、周代的文舞与武舞、春秋战国的优舞，以及汉代百戏中的舞蹈，均曾盛行一时。唐代舞蹈更加兴盛，除了豪华壮观的大型宫廷乐舞"立部伎"和精致典雅的小型宫廷宴乐"坐部伎"外，还有著名的"健舞"，如胡腾舞、胡旋舞、剑器舞，以及歌舞大曲如著名的《霓裳羽衣舞》等。此外，唐代的民间舞蹈也十分普遍，逢年过节或丰收祭祀时都要举行舞蹈表演活动。宋代民间盛行的综合性表演形式"舞队"、明清时代戏曲中的舞蹈表演等，都具有十分浓郁的民族特色。需要指出的是，自宋以后，宫廷舞蹈走向衰落，转入民间，稍后又成为戏曲这种中国特有的综合表现艺术的一个重要组成部分。戏曲舞蹈一方面吸收借鉴了民间舞蹈并有所提高，另一方面又继承了古代舞蹈，而古代舞蹈大多已经失传，只留下了笔记小说、古代诗词中的文字记载。

欧洲舞蹈早已在宫廷和民间盛行，不少国家将舞蹈作为普遍的风尚，尤其是1581年意大利籍艺术家们在法国演出了第一部真正的芭蕾舞作品《王后喜剧芭蕾》后，芭蕾舞迅速在欧洲各国传播开来。从17世纪开设了第一批芭蕾舞学校后，又出现了许多职业性的芭蕾舞艺术家。19世纪更堪称芭蕾舞艺术的黄金时代，芭蕾舞的脚尖舞和外开性技巧与一整套的训练方法日臻完善，逐渐形成了芭蕾舞艺术的意大利学派、法国学派和俄罗斯学派，出现了《吉赛尔》《天鹅湖》《睡美人》等一批闻名于世的优秀芭蕾舞作品。

20世纪初以美国著名舞蹈家邓肯为先驱的现代舞，以自然的舞蹈动作打破了古典芭蕾舞传统的程式束缚，更加自由地表现内心情感。经过潜心研究尼采的哲学、惠特曼的诗歌与贝多芬的音乐，被称为"现代舞蹈之母"的邓肯强调古典艺术与现代艺术的有机统一。邓肯斥责古典芭蕾舞是"违背自然的僵硬而陈腐的体操动作"，主张"观摩自然，研究自然，理解自然，然后努力表现自然"，同时吸取前人的艺术营养，强调通过身、心、灵三者的结合来展示人的生命力。现代舞成为当今欧美各国广泛流行的舞蹈。此外，世界各个地区和民族也都有许多各具特色的舞蹈，例如印度的古典舞、印度尼西亚的巴厘舞、日本的盆舞、斯里兰卡的象舞、爱尔兰的

[1] 北京大学哲学系美学教研室编：《中国美学史资料选编》上册，第78页。

踢踏舞、波兰的马祖卡舞，以及非洲大量力度很强的民间舞蹈，使世界舞蹈艺术灿烂多姿，难以尽述。

从总体上讲，舞蹈可以分为生活舞蹈与艺术舞蹈两大类别。生活舞蹈，是指与人们日常生活联系密切的一类舞蹈，动作简单，未曾受过专门训练的人也容易学会，目的主要在于自娱或社交，具有广泛的群众性和普及性。生活舞蹈中最为流行的大概要算交际舞，或称为交谊舞或舞厅舞，它最早起源于欧洲。20世纪以来在世界各国流行的有舞步优雅潇洒的华尔兹（俗称"慢三步"）和布鲁斯（俗称"慢四步"），后来是节奏鲜明、动作跳跃的探戈和伦巴。20世纪70年代以来，节奏强烈、即兴性很强的迪斯科、霹雳舞尤其受到青年人的喜爱。生活舞蹈种类繁多，除交际舞以外，还有习俗舞蹈（又称仪式舞蹈，主要用于各种喜庆节日和传统文化风俗仪式）、宗教舞蹈（过去民间常用于祭祀祖先或求雨免灾等）、体育舞蹈（如艺术体操和冰上舞蹈等体育与艺术相结合而产生的舞蹈形式）、教育舞蹈（指幼儿园或学校中对青少年与儿童进行美育的舞蹈课程）等。

艺术舞蹈，是指专业或业余舞蹈家通过艺术创作在舞台上表演的艺术作品。这类舞蹈常常需要较高的技艺水平、完整的艺术构思、鲜明的主题思想和栩栩如生的艺术形象。作为表演性舞蹈的总称，艺术舞蹈有多种分类方法。从表现形态区分，艺术舞蹈可以分为独舞（由一位演员表演的舞蹈样式，如芭蕾舞剧《天鹅湖》中就有白天鹅独舞与黑天鹅独舞）、双人舞（由两位演员通常是一男一女合作表演的舞蹈形式，如我国舞剧《丝路花雨》中英娘和神笔张的双人舞）、三人舞（包括独立作品的三人舞如《金山战鼓》和舞剧中的三人舞如《天鹅湖》中的大天鹅舞）、群舞（也称集体舞，指四人以上合作表演的舞蹈，如《红绸舞》等）、组舞（将几个相对完整的舞段组织在一起来表现特定的主题，如《俄罗斯组舞》就是由五个独立的舞段组成）、歌舞（将歌和舞结合在一起的一种载歌载舞的表演形式如《编钟乐舞》等）。从表现特征区分，艺术舞蹈又可以分为情绪舞（直接抒发舞蹈者思想感情的抒情性舞蹈，如女子独舞《春江花月夜》等）、情节舞（通过简单的情节或事件来塑造人物和表现主题，如《胖嫂回娘家》等），以及舞剧（一种以舞蹈为主要艺术手段，综合戏剧、音乐、舞美等多种艺术样式的产物，如大型古典芭蕾舞剧《睡美人》和我国的大

型民族舞剧《宝莲灯》等）。从表现风格区分，艺术舞蹈还可以分为古典舞与现代舞、民间舞与宫廷舞等等。尤其是世界上许多民族都有自己独具民族风格、地方特色和文化传统的舞蹈，使艺术舞蹈更加琳琅满目、争芳斗艳。其中，最引人注目的是我国各民族的民间舞和西方的芭蕾舞。

民间舞是指在民间广泛流传的传统舞蹈形式，它生动地反映出各地区、各民族的性格爱好、风俗习惯和审美趣味，具有强烈的民族风格和鲜明的地方色彩。我国的民间舞源远流长，十分丰富，一般又可以分为汉族民间舞和少数民族民间舞两大类。汉族民间舞常常采用载歌载舞的形式，如秧歌、花灯、二人转等均如此；还常常利用各种道具来加强舞蹈的造型能力和表现能力，如狮子舞、龙舞、高跷、跑旱船等就是采用特别制作的道具来增强表演效果；此外，汉族民间舞常常是自娱性和表演性相结合，参加者为数众多，如秧歌、腰鼓舞等在许多地区广为流传。我国 50 多个少数民族，更是以能歌善舞著称，各民族几乎都有自己的传统舞蹈形式，舞品繁多，色彩斑斓。其中，蒙古族的民间舞蹈安代舞、筷子舞、盅子舞等，动作劲健，节奏强烈，豪迈奔放；维吾尔族的民间舞蹈赛乃姆、多朗舞等，活泼、开朗、风趣、乐观，急速的旋转更是令观者眼花缭乱；朝鲜族的民间舞蹈扇子舞、长鼓舞等，舞姿优美，节奏轻快；藏族的民间舞蹈弦子舞、锅庄等，雄健有力，节奏激昂。此外，瑶族的铜鼓舞、傣族的孔雀舞、苗族的芦笙舞、彝族的阿细跳月等，均有各自的特点和鲜明的风格。众多的汉族民间舞和少数民族民间舞，共同组成了我国绚丽多彩的民间舞蹈。

芭蕾舞，是法文 Ballet 的音译，起源于意大利，形成于法国。古典芭蕾舞有一整套严格的程式和规范，尤其是脚尖鞋的运用和脚尖舞的技巧，更是将芭蕾舞与其他舞蹈品种明显地区分开来。芭蕾舞动作要求规范化，尤其注意稳定性和外开性。稳定性就是芭蕾舞演员在舞蹈中要注意保持重心，着地的支撑腿要稳定地承受住全身的重量，在急速旋转和托举人物时都要保持稳定；外开性就是芭蕾舞演员必须通过长年的艰苦训练，使自己的双腿从胯部到脚尖往外打开，与双肩成平行线。正是由于独特的脚尖舞技巧，以及稳定性与外开性的程式化动作，芭蕾舞具有鲜明的艺术表现形式和美学特征。芭蕾舞剧则是以舞蹈为主要表现手段，将舞蹈、音乐、戏剧、美术等融合在一起，来刻画人物性格，表现故事

情节和传达情感氛围。一部大型的芭蕾舞剧常常是由表现人物性格和情绪的独舞,传达剧情的发展变化和表现人物的情绪交流的双人舞,以及反映时代背景和烘托情绪氛围的群舞等共同构成。著名的大型古典芭蕾舞剧有《吉赛尔》《爱斯梅拉达》《天鹅湖》《睡美人》《罗密欧与朱丽叶》等。我国在1958年第一次演出了世界名剧《天鹅湖》,从那时以来芭蕾舞艺术在我国有了迅速的发展,涌现出《白毛女》《红色娘子军》等一批大型现代题材芭蕾舞剧,一批优秀的芭蕾舞新秀在国际重大芭蕾舞竞赛中相继获得好成绩,标志着我国芭蕾舞艺术开始走向世界。

第二节 表情艺术的审美特征

音乐属于时间艺术,舞蹈属于时空艺术,但人们又常常将它们划归一类。除了二者之间密切的关系外,就是由于它们具有许多共同的审美特征,其中包括抒情性与表现性、表演性与形象性、节奏性与韵律美等。正因为如此,人们把音乐与舞蹈都称为表情艺术。

一、抒情性与表现性

从一定意义上讲,再现生活与表现情感是艺术的两种基本功能。只不过有的艺术种类如造型艺术,长于再现而拙于表现,常常通过直接再现社会生活中的人物和事情,来间接地表现艺术家的审美情感;而音乐、舞蹈这一类表情艺术,却长于表现而拙于再现,往往直接表现和揭示内心情感,间接地反映社会生活。

抒情性是音乐、舞蹈的基本属性。对于这一点,中外美学史上都有许多精辟的论述。汉代的《毛诗序》就强调了音乐与舞蹈在抒发情感方面具有独特的力量,而语言艺术等其他艺术种类在这方面都无法与之相比,即"情动于中而形于言,言之不足故嗟叹之,嗟叹之不足故永歌之,永歌之不足,不知手之舞之,足之蹈之也"[1]。类似的说法还有许多,诸如"歌

[1] 北京大学哲学系美学教研室编:《中国美学史资料选编》上册,第130页。

以叙志，舞以宣情"[1]等。黑格尔则认为"音乐是心情的艺术，它直接针对着心情"[2]。确实，音乐和舞蹈抒发情感的能力是十分惊人的，它们不但可以直接表现人类各种细微复杂的情感情绪，而且可以直接触及人的心灵的最深处，激发和宣泄人的激情。白居易著名的《琵琶行》中写道，听完琵琶女如怨如诉的演奏后，"凄凄不似向前声，满座重闻皆掩泣。座中泣下谁最多，江州司马青衫湿"。又如1876年俄国文学泰斗列夫·托尔斯泰，在莫斯科音乐学院为他举办的专场音乐会上，听到了当时的青年作曲家柴可夫斯基创作的《如歌的行板》(《D大调第一弦乐四重奏》的第二乐章）之后，禁不住流下了热泪，这位大作家对乐曲给予了极高的评价，他说在这个作品中，已经接触到饱受苦难的俄罗斯人民的灵魂深处。音乐、舞蹈的抒情性，来源于它们内在的本质属性和特殊的表现手段，音乐中有组织的乐音、舞蹈中人的形体动作，都可以通过力度的强弱、节奏的快慢、幅度和能量的大小等多种方式，来表现人们繁复多样、深刻细腻的内心情感。正因为如此，我们可以感受到《二泉映月》的哀怨，《金蛇狂舞》的热烈，《春江花月夜》的恬静，《江河水》的悲泣；也可以感受到贝多芬作品的激情奔放，莫扎特作品的优美细腻，德彪西作品的朦胧伤感，柴可夫斯基作品的忧郁深沉；还可以感受到《红绸舞》的热烈欢快，《荷花舞》的清新幽静，《天鹅之死》的奋力拼搏，《罗密欧与朱丽叶》的无限深情。正是由于音乐、舞蹈具有抒情的本质属性，它们的创作和欣赏总是离不开强烈的情感体验，这恰恰是表情艺术特殊的魅力。

《二泉映月》

因此，音乐、舞蹈这一类表情艺术，难以模拟或再现客观对象，长于表现或传达创作主体的情感情绪，具有强烈的感染力和表现力。舞蹈中有大量的抒情舞蹈（即情绪舞），尤其是当今欧美各国广泛流行现代舞，这些舞蹈作品几乎没有任何具体的情节或事件，主要是表现某种特定的情绪，通过强烈的情感氛围来震撼观众的心灵。音乐更是擅长表现情感的艺术。李斯特认为，音乐之所以被人称为最崇高的艺术，"那主要是因为音乐是不假任何外力，直接沁人心脾的最纯的感情的火焰；它是从口吸入的空气，它是生命的血管中流通着的血液。感情在音乐中独立存在，放射光

[1] 转引自汪流等编：《艺术特征论》，第312页。
[2] 同上书，第239页。

芒"[1]。音乐的这种特殊性，根源于音乐特殊的物质媒介和表现手段，它以乐音为材料作用于人的听觉，可以直接传达和表现音乐家感情的起伏、变化和波动，就像黑格尔所说的那样，音乐作品于是沁入人心，与主体合而为一。例如，人们普遍认为贝多芬的音乐有两个主要特征，即哲理性和戏剧性，然而，贝多芬的《英雄交响曲》并没有直接呈现任何英雄的概念与哲理思想，人们只是在果敢激昂的第一乐章、沉重缓慢的第二乐章、充满活力的第三乐章和辉煌崇高的第四乐章中，通过同形同构的心理体验，产生强烈的情绪情感，从而直觉地联想到英雄的业绩、英雄的葬礼、英雄的精神和英雄的凯旋。显然，音乐最基本的艺术功能就是表现情感，即使少数描绘性的音乐作品也不例外。例如，我国著名的唢呐独奏曲《百鸟朝凤》，以唢呐模拟布谷鸟、斑鸠、猫头鹰等各种鸟类的鸣叫声，富于浓厚的生活气息，但全曲从总体上讲仍然是通过万物生机勃勃、欣欣向荣的景象，来表现欢快热烈的生活情趣和情感。贝多芬的《田园交响曲》中，有器乐模拟和描绘的雷声、雨声、风声和鸟鸣声，但它们仍然是为了表现音乐家在生活中的感受，通过这种借景抒情或寓情于景的手法，来传达音乐家对于生活的情感体验。正如贝多芬本人所讲："田园交响曲不是绘画，而是表达乡间的乐趣在人心里所引起的感受，因而是描写对农村生活的一些感觉。"[2]

还需要指出，音乐作品的情感内涵往往还具有多义性和模糊性，因此它更需要欣赏者充分调动自身的联想和想象，用全部身心去感受和体验，才能最终完成音乐情感的传达和接受。贝多芬的钢琴奏鸣曲《月光》据说是德国音乐批评家雷斯诺在贝多芬死后，根据他自己对这首奏鸣曲的体验和理解而起的标题，但其他许多音乐理论家们都不同意雷斯诺对这首乐曲的理解，他们认为这首奏鸣曲主要表现了贝多芬对生活的幻想和探索，而且贝多芬本人也曾将这个作品称作《幻想曲式的奏鸣曲》。从这个例子可以看出，不同的听众对同一首曲子完全可以产生彼此各异的审美感受和情感体验，这从另外一个角度证明了音乐内容的非语义性和音乐表现情感的特殊性，也说明了音乐能够表现最复杂、最深刻、最细微的内心

钢琴奏鸣曲
《月光》

[1] 转引自汪流等编：《艺术特征论》，第264页。
[2] 同上书，第255页。

情感，而这些朦胧或多义的情感常常是语言所难以表现的。

音乐形象的这种不确定性、非语义性、多义性和朦胧性，既是它的局限，也是它的长处，为听众的联想、想象和情感体验留下了更加广阔的自由空间，从而使之可以获得更加丰富隽永的审美感受。

这里有两点需要指出：第一，由于音乐形象具有多义性、模糊性和朦胧性的特点，常常是只可意会不可言传。不同的人欣赏同一首乐曲，由于各自的生活经历、文化修养和审美趣味不同，经常会有不同的审美感受。正因为如此，音乐艺术才有令人百听不厌的特点，同一首乐曲完全可以多次欣赏，常听常新。而这种特点，恰恰是其他艺术欣赏诸如读小说、看电影等所不具备的。第二，由于音乐形象具有抽象性、象征性和复杂性的特点，音乐最具有形而上学的意义，最富有哲学的深度，正因为如此，许多思想家和哲学家都格外看重音乐。例如，著名的德国诗人、哲学家尼采在《悲剧的诞生》一书中，强调"日神精神"和"酒神精神"，他认为，二者分别代表不同的门类。尼采指出，"日神精神"体现为梦境，其特点是梦境中的幻想具有美的外观，代表"日神精神"的是造型艺术；而"酒神精神"则体现为醉态，其特点是酒醉狂喜的忘我之境，象征情绪的纵情宣泄，代表"酒神精神"的是音乐。"酒神精神"通过音乐和悲剧的陶醉，把人生的痛苦化为欢乐。尼采把梦和醉看作审美的两种状态，不过，二者并不是同等重要的，在他看来，"酒神精神"才是最根本的冲动，在醉的状态中，人与存在达到了沟通。尼采提倡审美的人生态度，反对伦理的和功利的人生态度。人生审美化的必要性，正出自人生的悲剧性，尼采认为，凡是深刻理解了人生悲剧性的人，若不想走向"出世"的颓废和"玩世"的轻浮，就必须在艺术中寻找精神的家园。因此，尼采的名言是："就算人生是场梦，也要有滋有味地做好这场梦，不要失掉梦的情致和乐趣；就算人生是场悲剧，也要有声有色地演完这场悲剧，不要失掉了悲剧的壮丽和快慰。"

二、表演性与形象性

音乐、舞蹈都属于表演艺术。所谓表演艺术，是指通过演员表演并借助舞台来完成的艺术形式，除音乐、舞蹈外，还包括戏剧、戏曲、曲艺等艺术种类。一般来讲，表演艺术都应当包括一度创作和二度创作这样两个过程，而且，二度创作（实际的表演、演奏或演唱）可以多次进行。对于

音乐、舞蹈来说，首先需要一度创作即作曲、作词、配器或编舞，同时也需要指挥家、演奏家、歌唱家和舞蹈家的二度创作。同一个音乐作品或舞蹈作品，由于表演者对作品的理解不同、艺术风格不同和表现形式不同，完全可以产生十分不同的艺术效果。从这个意义上说，音乐形象和舞蹈形象的存在，必然依赖于作为二度创作的表演。

没有表演，也就没有音乐和舞蹈。波兰当代著名音乐理论家卓菲娅·丽莎认为："属于音乐的特殊性的，还有作品与听众之间的中间环节，即表演，它具有自己的历史发展规律，具有自己的美学价值，并在很大程度上服从于社会的要求，同时也改变着作品本身的面貌。构成音乐特殊性的这个因素同戏剧艺术和舞蹈艺术是共同的。"[1]

由于舞蹈是以人体的姿态、表情、造型，尤其是动作来表现思想情感，表演在塑造舞蹈形象时具有更加重要的意义和作用。德国现代舞蹈家玛丽·魏格曼指出："舞蹈属于一种表演艺术。舞蹈的舞台现实，有赖于合格的解释者，即舞蹈表演家。"[2] 她认为舞蹈史就是由一批伟大的舞蹈设计家和舞蹈表演艺术家共同组成的。确实，同样是著名的民族舞蹈家，同样是演出以吉祥的孔雀为题材的女子独舞，傣族舞蹈家刀美兰演出的《金色的孔雀》和白族舞蹈家杨丽萍演出的《雀之灵》各有自己不同的艺术风格。刀美兰的艺术植根在傣族民间艺术的深厚土壤里，同时又借鉴了东方其他民族舞蹈艺术的语言和手法，主要借助整个身体来模仿孔雀的形态，使她的舞蹈作品具有引人入胜的东方色彩。杨丽萍的表演既有强烈的民族特色，又有鲜明的时代风韵，尤其她是从生活的土壤中吸取了大量的丰富营养，创作出新颖的舞蹈语言和别致的艺术手法，特别是手指、手臂的细腻表演，以及腰部、胯部的婀娜身姿，精巧别致地塑造了一个美丽的孔雀形象，使她的作品在这个题材领域中脱颖而出，具有非凡的艺术感染力。

音乐作品更有赖于表演（指挥、演奏、演唱）艺术家对作品的理解和表现。英国艺术理论家科林伍德认为写在纸上的总谱还不能算作一部交响

[1]〔波〕卓菲娅·丽莎：《论音乐的特殊性》，于润洋译，上海文艺出版社1980年版，第180页。
[2] 转引自汪流等编：《艺术特征论》，第349页。

乐，必须通过指挥家和演奏家的表演才能使它成为交响乐作品，因此，"任何表演者都是他所表演的艺术作品的合著者"[1]，甚至同一部作品，由不同的艺术家来表演，也会产生迥然不同的艺术风格，给听众不同的审美感受：波士顿乐团演奏的贝多芬《命运交响曲》激昂、亢奋，费城乐团演奏的同一首乐曲则显得悲壮、深沉；同样是演唱《茶花女》中阿尔弗莱德的咏叹调，人们所熟悉的《饮酒歌》，意大利著名男高音歌唱家帕瓦罗蒂的演唱气势磅礴、激越高亢，西班牙著名男高音歌唱家多明戈的演唱则热情洋溢、清脆流畅，两人的演唱风格都受到人们的喜爱。所以，音乐表演艺术家总是需要通过自己的二度创作（精湛的、恰到好处的表演），把自己对原作的理解和感受转化为合适的音乐形象，传达给听众，使听众获得艺术美的享受。可见，对于音乐、舞蹈这一类表演艺术，表演性具有举足轻重、不可或缺的重要地位。正是这一审美特征，使它们区别于作家直接创造的文学形象和画家直接创造的绘画形象。

同其他艺术种类一样，形象性也是音乐艺术和舞蹈艺术重要的审美特征，但音乐形象和舞蹈形象又各有自己的特点。

舞蹈形象的塑造，完全依靠演员的形体动作来实现，可以说，舞蹈中的表演性是形象性的基础。在注重描写人物的舞剧或舞蹈作品中，舞蹈形象主要是指以舞蹈动作、姿态、表情和造型所塑造出来的人物形象。例如大型民族舞剧《红楼梦》中，陈爱莲成功地塑造了林黛玉这个人物形象，她运用了古典舞蹈特有的造型美和内在的韵律感，并且吸收了我国戏曲舞蹈中的圆场、水袖、碎步、指法和身段等表演技巧，较好地表现了黛玉多愁善感的性格和痛苦悲愤的内心，在舞台上成功地展现了宝、黛这一对封建社会叛逆者的爱情悲剧。对于那些注重描写生活场景或抒发情感情绪的舞蹈作品，舞蹈形象同样需要通过演员的形体动作和姿态表情，来形成具有典型意义的舞蹈意境。例如，女子独舞《水》，编导长期深入傣族地区生活，从傣族妇女洗发、担水、戏水的生活细节中得到启发，结合傣族舞蹈"三道弯"这一形式美的特点，加工提炼成舞台上的舞蹈形象，再通过演员精湛的表演，描绘出澜沧江畔、夕阳余晖，傣族少女江边汲水的优美意境，犹如田园抒情诗一样耐人寻味。总之，不

[1]〔英〕罗宾·乔治·科林伍德:《艺术原理》，王至元、陈华中译，第327页。

论是塑造人物,还是表现意境,舞蹈形象都需要依靠动作和姿态来表现人物性格,创造情绪氛围。因此,舞蹈形象总是具有直观性、动态性和表情性的美学特征。

音乐形象的塑造,同样需要通过演员的演唱或演奏才能完成,因而音乐中的表演性同样是形象性的基础;但音乐形象又有很大的特殊性,它的塑造完全以声音为材料来完成,所以,音乐形象同可看可视的舞蹈形象不一样,它看不见、摸不着,需要欣赏者充分调动审美感受力,用全部身心去体验、想象和联想,在内心唤起一定的情感意象,从而完成音乐形象的塑造。因此,音乐形象不具有空间性,而具有时间性,它与舞蹈、绘画、雕塑等具体直观的艺术形象不同,不占有空间的位置,只是在时间的流动里存在。正是因为音乐形象的特殊性,音乐欣赏与其他艺术门类的欣赏迥然不同,并且形成了几种不同的关于音乐欣赏的理论:一种是被称为戏剧性欣赏的理论,强调欣赏音乐的内容,例如小提琴协奏曲《梁祝》这一爱情悲剧的戏剧性情节;另一种是被称为技术性欣赏的理论,又被称为学院派音乐欣赏理论,主张"音乐的内容就是乐音的运动形式""音乐美来自乐音的各种组合形式",如许多无标题音乐,这种理论的基本观点是19世纪奥地利音乐学家汉斯立克和作曲家斯特拉文斯基奠定的;再一种是被称为情感性欣赏的理论,强调音乐表达感情的特殊方式,带来了音乐欣赏的特殊性。当代波兰音乐理论家卓菲娅·丽莎说:"在欣赏过程中,逻辑因素让位于感情因素,居于次要地位。"[1]从审美角度讲,音乐艺术的最终实现是在欣赏者的头脑之中,音乐形象通过音乐音响作用于人们的听觉,给人以强烈的情感冲击力,使听众产生联想和想象,从而在头脑中形成艺术形象。真正的音乐欣赏,应当直接诉诸听众的心灵,也就是用心灵去欣赏。

《梁祝》片段"化蝶"

三、节奏性与韵律美

在艺术领域里,节奏是最重要的艺术表现形式之一。不仅时间艺术如诗歌等离不开节奏,而且甚至空间艺术如建筑也同样离不开节奏。然而,对于音乐和舞蹈这一类表情艺术来讲,节奏具有更加重要的意义,甚至可以看作表情艺术的生命。

[1]〔波〕卓菲娅·丽莎:《论音乐的特殊性》,于润洋译,第180页。

在音乐中，节奏是最基本和最重要的表现手段。音乐节奏具体是指乐音的长短、高低、强弱等变化组合的形式，它是旋律的骨干，也是乐曲结构的基本构成因素。关于节奏的本质，中外古今有各种不同的说法，但大多数都将节奏的根源归结为运动。节奏的形式绝非音乐才具有，自然界的昼夜更替、冬去春来这些有规律的变化都给人的心理造成了节奏体验。舒缓的节奏使人沉静，激越的节奏使人振奋，沉重的节奏使人压抑，欢快的节奏使人陶醉。作为时间艺术的音乐，是靠乐音有规律的运动变化来构成艺术形象，因此，音乐必然需要将节奏作为最核心的艺术表现手段。

不同的节奏可以具有不同的表现作用，从而使旋律具有鲜明的个性，有时甚至可以从不同的节奏类型区别出各种不同的音乐体裁。例如，进行曲一般都是偶数拍子，节奏鲜明，适用于进行场面，《大刀进行曲》等作品就具有这种节奏特点；而华尔兹（即圆舞曲）则是一种强弱弱的三拍结构，旋律流畅、节奏明确，使得乐曲活泼欢快、富有朝气，如《蓝色多瑙河》等均是如此；至于起源于波兰的玛祖卡舞曲，旋律欢快热情，节奏强烈多变，速度比圆舞曲稍慢一些，如波兰作曲家肖邦的《C大调玛祖卡舞曲》等就属于这种节奏类型。显然，旋律离不开节奏，节奏不仅可以增强乐曲的艺术表现力，还可以使旋律具有特色，因而人们能够以节奏为依据来把握不同的音乐体裁。

此外，节奏直接影响到音乐的抒情性，音乐家们常常利用节奏这个表现手段，在音乐作品中反映出一定强度的情感情绪的脉律，并且通过如格式塔心理学家们所发现的同形同构的原理，使听众产生情绪情感的共鸣，造成音乐特殊的审美心理效果。正是在这种意义上，朱光潜先生认为："节奏是主观与客观的统一，也是心理和生理的统一。"[1] 一般来讲，节奏缓慢、沉重的音乐作品，传达给听众的情绪情感总是偏于忧郁、悲伤，如柴可夫斯基著名的《悲怆交响曲》，充满了深刻的矛盾和无法排遣的郁闷，表现了作曲家对理想的热烈追求以及最后希望破灭的悲惨结局。为此，柴可夫斯基打破了交响曲的古典规范，把第四章写成了缓慢的柔板，以这种缓慢沉重的节奏与不协和的和弦，表现出令人悲痛欲绝的剧烈哀伤。而古典交响曲中，作为终曲的第四乐章一般都是英雄性的快板乐章，柴可夫

柴可夫斯基
《悲怆交响曲》
第四乐章

[1] 朱光潜：《朱光潜美学文集》第5卷，上海文艺出版社1989年版，第54页。

斯基大胆创新，运用节奏的特殊表现力，以巨大的悲剧力量来震撼听众的心灵，使听众产生强烈的情感共鸣。至于那些节奏轻快、急促的音乐作品，传达给听众的情绪情感总是偏于欢快、热烈，如贝多芬著名的钢琴奏鸣曲《黎明》，处处洋溢着朝气蓬勃的活力，明朗的曲调和清澈的音色体现出音乐家对大自然的热爱、对生活的赞美、对光明和幸福的向往。其实，贝多芬最初完成的这首钢琴奏鸣曲的第二乐章是一个冗长行板的慢乐章，尽管他自己很喜欢，但由于这个慢乐章破坏了各乐章之间节奏与情感的平衡，贝多芬终于忍痛割爱，将这首行板题名为《可爱的行板》单独演奏，另写了一个短小的序奏来作为第二乐章，从而更加突出了第三乐章回旋曲式中速小快板的欢快气氛，以一连串强劲有力的三连音引出了热烈奔放的塔兰泰拉舞曲，尤其是全曲的结尾部分，节奏更紧凑，情绪更欢快。显然，贝多芬对这首奏鸣曲所作的重大改动，使整个乐曲的节奏更加协调欢快，使作品更富有艺术感染力。从以上例子不难看出，节奏是音乐家内在情感的外化，听众对音乐节奏的欣赏和领会，是力图在审美中把握旋律的灵魂。

节奏同样是舞蹈艺术最基本的构成要素和表现手段。舞蹈节奏一般表现为人体的律动，即人体动作的力度强弱、速度快慢，以及动作幅度和能量的大小等，因此，舞蹈节奏常常体现为人体动作的韵律美。我国著名舞蹈理论家吴晓邦认为，构成舞蹈的三要素就是表情、节奏和构图。他说："'舞蹈的表情'就是由人的内在感情所表达出来的各种姿态和动作（无言的语汇）。而'舞蹈的节奏'却是表情上'人体动'的基础。……换句话说，'舞蹈的表情'离开了'舞蹈的节奏'是不可能存在的；而节奏如果不通过表情也不可能表现出来的。"[1]舞蹈动作节奏的起伏变化，不仅可以表达一定的内容，传达一定的情感，同时也可以形成舞蹈的韵律美。例如大型民族舞剧《丝路花雨》，以举世闻名的敦煌壁画与丝绸之路为背景，通过唐代画工神笔张和女儿英娘的经历，歌颂了中外人民源远流长的传统友谊。这出舞剧最鲜明的艺术特色，就是从灿烂的敦煌壁画中吸取了大量艺术营养，以壁画上的舞姿为基础创作出新颖的舞蹈语汇，并且运用中国古典舞蹈的节奏和韵律，将舞蹈动作与静态造型完美地结合起来，取得了很

[1] 转引自汪流等编：《艺术特征论》，第323页。

好的艺术效果。尤其是剧中女主人公英娘的一段独舞,从"反弹琵琶"的造型开始,动作节奏由缓到急,动作幅度由小到大,展现了人物情感的起伏变化,塑造出优美动人的舞蹈形象,在这种情景交融的境界中,使观众深深感受到舞蹈的韵律美。

当然,舞蹈既是视觉艺术,又是听觉艺术,音乐在舞蹈中起着十分重要的作用,舞蹈中动作的节奏常常是以音乐旋律的节奏为基础的。"舞蹈节奏运动的进行是表现音乐内在灵魂的形象,舞蹈动作的延续、重复、变化始终伴随着节奏。"[1]在舞蹈作品中,音乐与舞蹈紧密结合,没有成功的音乐就没有完美的舞蹈,而节奏正是它们结合的纽带。富有韵律美的舞蹈动作,建立在节奏的基础之上;而音乐的节奏,又需要通过优美的舞蹈动作来形象地展现。所以说,正是节奏将舞蹈音乐与舞蹈动作紧紧地联系在一起,使之成为一个完美的舞蹈作品。显然,对于音乐、舞蹈这两种表情艺术来讲,节奏都有着十分重要的意义。

第三节 中外表情艺术精品赏析

一、《♭E 大调第三交响曲》(音乐艺术)

德国著名音乐家贝多芬(1770—1827)于 1803 年创作的《♭E 大调第三交响曲》(《英雄交响曲》),可以看作贝多芬音乐风格成熟的标志。这部交响曲从内容到形式都大大超出了维也纳古典交响曲的局限,完全确立了贝多芬自己的创作风格,是西方音乐史上一部不朽的巨著。

在维也纳古典乐派中,贝多芬的音乐具有划时代的意义。一方面,他继承了海顿、莫扎特的古典主义音乐传统,另一方面,又开了浪漫主义音乐的先河。正因为如此,人们公认贝多芬音乐是古典音乐与浪漫音乐之间的桥梁,具有里程碑式的划时代意义。

贝多芬深受 1789 年法国大革命的影响,崇尚自由、平等、博爱,反对封建专制。贝多芬创作这部交响曲,最初是因为崇拜拿破仑,把拿破

[1] 贾作光:《论舞蹈艺术》,全国高等院校美学研究会、北京师范大学哲学系合编:《美学讲演集》,第 395 页。

仑看作一位资产阶级革命的英雄，他在这部作品的封面上写下了"献给拿破仑·波拿巴"几个大字。但是，不久传来了拿破仑称帝的消息，贝多芬愤怒地撕掉了封面，而改写为"为纪念一位伟人而作的英雄交响曲"。全曲共分四个乐章，以勇敢刚健的英雄主题来揭示英雄多方面的生活与性格，刻画出英雄的情感和英雄的形象。这部作品堪称世界交响音乐的经典作品之一。

《贝多芬肖像》

[赏析]

交响曲是一种大型管弦乐套曲，从意大利歌剧序曲演变而成，至18世纪后半期发展成为独立管弦乐作品。通常包含四个乐章，亦有少于或多于四个乐章者。各乐章的体裁与奏鸣曲相似，但规模较大，音乐主题有较大发展，管弦乐法亦较为丰富，适于表现戏剧性较强的内容[1]。许多人认为，交响乐是音乐王国的统帅，交响乐中的许多优秀作品，就像宏伟壮丽的史诗一样，是人类文明的积淀。交响乐起源于欧洲，从产生到发展，至今已有两百多年历史。在各个历史时期，许许多多音乐家都曾经对交响乐的发展做出过贡献。其中，维也纳古典乐派的杰出代表海顿、莫扎特、贝多芬，更是在交响乐发展史上产生过重大影响，达到了古典音乐的最高境界，形成了人类音乐史上最灿烂、最辉煌的时代。

维也纳古典乐派的集大成者贝多芬，被人们尊称为"乐圣"。贝多芬出身于德国波恩的一个音乐世家，幼时就显露出音乐的天才，父亲发现了他的才华后，决心把他培养成莫扎特式的音乐神童。据说当16岁的贝多芬来到维也纳拜见莫扎特并为他即兴演奏之后，莫扎特对朋友们说："请注意这个来自莱茵河畔的孩子，不久他将震惊全世界。"但是，贝多芬一

[1] 参见《辞海》（缩印本），上海辞书出版社1980年版，第348页"交响曲"条目。

生性格倔强、命运坎坷，从少年时代开始他就承担起全家生活的经济重担，从青年时代开始贝多芬患了耳疾而且病情逐年恶化，再加上他在现实生活中发现自己的理想与当时的社会之间有很大的矛盾，这一切使得贝多芬逐渐形成一种对现实不满、立志反抗命运的倾向和立场。孤独的贝多芬，终于战胜了疾病的折磨和恋爱的失败，更多更好的音乐从他的笔下源源不断地涌流出来。甚至在耳聋的情况下，贝多芬仍然不屈不挠地同命运抗争并坚持创作。他的代表作品如《♭E大调第三交响曲》（《英雄交响曲》）、《c小调第五交响曲》（《命运交响曲》）、《F大调第六交响曲》（《田园交响曲》）、《d小调第九交响曲》（《合唱交响曲》）以及《f小调钢琴奏鸣曲》（《热情》）等等，几乎都是在失聪的情况下完成的。这简直可以称得上世界音乐史上的一个奇迹！贝多芬一生都在同现实和命运抗争，据说在他临终的一刻，暴雨雷电交加，躺在病床上的贝多芬仍然举起手臂大叫着向老天爷作最后的搏击。

贝多芬《♭E大调第三交响曲》第一乐章

《♭E大调第三交响曲》标志着贝多芬音乐创作的成熟，它既是贝多芬本人创作道路上的一个里程碑，也是西方交响乐发展史上的一个里程碑。全曲共分四个乐章。第一乐章为快板乐章，奏鸣曲式，主部主题坚毅雄壮，副部主题深情含蓄，从不同侧面多角度地描绘了英雄的性格特征。配器手法多样变化，调性布局复杂转换，主题再现富有新意，整个乐章热情澎湃、势不可当。第二乐章是一首慢板的葬礼进行曲，贝多芬是把哀悼英雄这样深刻的主题思想融入交响乐的第一位作曲家，整个乐章深沉肃穆、庄严悲壮，著名文学家罗曼·罗兰曾经将这一乐章比喻为"全人类抬着英雄的棺椁"，在缓慢行进中举行英雄的葬礼。这段音乐并不绝望和悲观，而是表现人们内心的崇敬和沉痛的思念。第三乐章是充满活力的谐谑曲。"谐谑"的原意就是滑稽或幽默，因此，这段乐曲带有活泼、喜悦的成分。第

贝多芬《♭E大调第三交响曲》第四乐章

四乐章是终曲，变奏曲式，这段变奏曲的主题取自贝多芬早年所写的舞剧《普罗米修斯》，作者将传说中的神话英雄与理想中的人间英雄结合起来，歌颂这种为全人类的幸福而献身的英雄精神。这个主题多次变奏，那种向高潮进行的力量逐渐增长，在急板的尾声中，全体乐队集结所有力量一致奏出雷鸣般的音响，节日般的欢庆与英雄式的凯旋交织在一起，在辉煌壮丽和热烈欢乐的氛围中结束了整部交响曲。

《♭E大调第三交响曲》是贝多芬最心爱的作品，也是他创作生活中的一个里程碑，从这部作品开始，贝多芬在交响乐的表现手段和艺术风格上

均有重大的突破和创新。完全可以说，在《$^{\flat}$E大调第三交响曲》问世以前，还没有哪一部交响乐作品表现过如此宏大的题材，而且具有如此强大的戏剧性力量和哲理性内涵。正是在这部作品中，贝多芬毕生追求的自由、平等、博爱的理想，最终成为他音乐创作的精神追求与力量源泉。

二、《e小调第九交响曲》（音乐艺术）

捷克作曲家德沃夏克的《e小调第九交响曲》，又称为《自新大陆交响曲》或《新世界交响曲》，是19世纪民族乐派交响曲的代表作，在整个音乐史上也是不容忽视的杰作。德沃夏克是捷克民族乐派最重要的作曲家之一，1841年出生在布拉格。《自新大陆交响曲》和他的另外一部重要作品《阿美利加》是在美国完成的。

歌曲采用了美国印第安民谣及黑人民歌作为材料，以独特的民族性手法加工整理而成，带有捷克音乐显著的风格。全曲共分为四个乐章，第一乐章的主部主题具有鲜明的美国特色，担负一种连贯全曲的特殊任务，甚至可称之为体现全曲精神的旋律。第二乐章是整部交响曲中最为有名和感人的乐章，经常被提出来单独演奏，被誉为所有交响曲中最为动人的慢板乐章。

《自新大陆交响曲》被认为是世界性的作品，德沃夏克也被视为世界的艺术家。

[赏析]

民族乐派是19世纪中叶在欧洲各国兴起和发展的一种音乐流派或音乐思潮。当时欧洲各国民族意识和民主意识不断发展，尤其是在此前欧洲浪漫乐派取得巨大成功的基础上，许多音乐家开始致力于挖掘民族音乐的语汇和特色，大量采用民族民间音乐作为创作素材，将传统音乐成果和民族音乐特色结合起来，努力创作具有浓郁的民族风格和民族特色的音乐作品。19世纪民族乐派包括俄罗斯民族乐派（以格林卡为首的"强力集团"是其代表）、捷克民族乐派（以斯美塔那和德沃夏克为代表）、挪威民族乐派（以格里格为代表），此外还有芬兰、罗马尼亚、法国和英国的民族乐派等等。民族乐派为世界乐坛带来了新的气息与活力，用新颖的音乐语汇和表现技巧丰富了欧洲音乐语汇，成为世界音乐史上一个重要的流派。

捷克著名音乐家德沃夏克（1841—1904）正是19世纪民族乐派的重要代表人物之一。德沃夏克出生在捷克首都布拉格近郊的一个贫苦家庭之中，童年跟随做屠夫的父亲在辛勤劳动中度过。所幸少年时德沃夏克对音乐的特殊敏感和才能不久就被发现，他进入布拉格风琴学校学习，终于开始了他的音乐生活。此后，他长期在剧院乐队工作，广泛地吸收各种音乐知识和技能，努力学习西欧古典主义和浪漫主义大师们的创作经验，并且受到捷克民族乐派创始人斯美塔那的器重和推荐，再加上勃拉姆斯、柴可夫斯基等欧洲著名作曲家的支持，终于被布拉格音乐学院破格聘请为作曲教授。

1892—1895年，德沃夏克应邀到美国纽约音乐学院讲学，旅美期间，他创作了举世闻名的不朽杰作《e小调第九交响曲》。这部交响曲深切地体现出作曲家对正在蓬勃发展的新兴工业国家美国的感受，也表达了作曲家远在异国他乡浓郁的思乡之情。

德沃夏克《e小调第九交响曲》第二乐章

《e小调第九交响曲》的第一乐章为奏鸣曲式。引子是慢板，由大提琴和长笛奏出了舒缓的音调，仿佛是在娓娓诉说作曲家经过漫长的海上旅行终于望见新大陆时的复杂心情。在这段沉思般的乐句之后，管乐、弦乐和打击乐各声部争相奏出强烈的节奏，使人为之一振，仿佛感受到了美国作为新兴工业国家紧张繁忙的生活节奏。紧接着，圆号和木管乐器奏出了昂扬奋进的主部主题，这个主部主题非常富有美国味道，它始终贯穿在整部交响曲的四个乐章之中。随后而来的是副部主题，首先是长笛和双簧管奏出的副部第一主题，跳跃欢快的节奏与主部主题交相辉映，具有浓郁的美国性格。而由长笛独奏的副部第二主题则显得伤感、甜美，甚至仿佛有几分哀伤，似乎是黑人歌唱家在轻声歌唱。在随后的展开部和再现部中，两个主题相互冲突又相互交融，最后巧妙地重叠在一起，在乐队全奏中结束了第一乐章。

第二乐章是慢板乐章，不少人认为这是所有交响乐中最著名、最动人的慢板乐章，据说当《e小调第九交响曲》在美国初次演出时，由英国管奏出的这段旋律甜美忧伤、感人肺腑，许多听众都忍不住流下了眼泪。这段优美动听的旋律的产生还有一个故事，据说当年德沃夏克在纽约音乐学院任教时，经常到黑人居住区去散步。有一次散步时，他忽然听见一首十分动听的民歌，原来是一位黑人姑娘正在边洗衣服边唱歌，这支古老

德沃夏克手写的《e 小调第九交响曲》标题页

的黑人民歌体现出强烈的思乡之情，旋律极其动人。德沃夏克问这位黑人姑娘为什么不去报考音乐学院，姑娘难过地回答说音乐学院绝对不会招黑人学生。于是，德沃夏克去同院方交涉，费了很大的力气，甚至最后不得不以辞职回国相威胁，终于迫使音乐学院破例收下了这位黑人女学生。除了受这首黑人歌谣的启发外，德沃夏克在写作第二乐章时，还受到了美国著名诗人朗费罗写的印第安民族史诗《海华沙之歌》的影响，使得这段旋律巧妙地融汇了美国歌谣特别是印第安人和黑人民歌的风格，再加上德沃夏克本人身在异国他乡浓郁的思乡之情，第二乐章仿佛在向人们述说着不尽的别恨离愁，充满深切的悲痛，同时又饱含着无比的深情。其中英国管奏出的那一段甜美伤感的旋律，后来被单独填上《思故乡》的歌词而家喻户晓、广为传唱。许多人甚至认为，音乐中最能体现乡愁的旋律，莫过于此了。

第三乐章是谐谑曲，其中既有活泼轻快的印第安舞曲，也受到捷克民间舞蹈的节奏和音调的影响。显然，作为一位身在美国的捷克音乐家，德沃夏克巧妙地将它们融会在一起，使两个主题相映成趣、充满生气。

第四乐章是快板，奏鸣曲式，气势宏大而雄伟，这个总结性的乐章不仅有新的主题，更是将前面三个乐章的主题一一再现，这些主题经过变化

发展，相互交织在一起，在乐队齐奏的热烈气氛中，以辉煌的高潮结束了全曲。

德沃夏克的《e小调第九交响曲》表现了一位19世纪末叶刚到美国的捷克音乐家对于这片新大陆的憧憬，以及对于这个新兴工业国家各方面生活的感受，当然还有作曲家本人浓郁的思乡之情，因而人们建议给这部作品加上《新世界交响曲》或《自新大陆交响曲》的标题。这部作品首次演出就在美国轰动一时，一些报纸将其称为"最富有美国精神的交响曲"。这部作品也是德沃夏克交响乐创作的顶峰，许多人是通过这部交响乐才认识德沃夏克的。这位天才的捷克作曲家赢得了世界声誉。

三、歌剧《费加罗的婚礼》（音乐艺术）

歌剧《费加罗的婚礼》取材于法国著名戏剧家博马舍的同名喜剧，由剧作家达·彭特改编，奥地利著名音乐家莫扎特作曲。该剧于1786年由莫扎特亲自指挥首演于维也纳，获得极大成功。

《费加罗的婚礼》可以说是莫扎特创作生活中最重要和最有影响的一部歌剧。该剧描写伯爵的仆人费加罗与伯爵夫人的女仆苏珊娜即将结婚，但是喜新厌旧的伯爵也在追求苏珊娜，因此想尽种种办法来阻止费加罗的婚礼。费加罗与苏珊娜只好联合伯爵夫人，共同设计了种种圈套来惩戒好色的伯爵，最后终于让伯爵当场出丑，费加罗与苏珊娜这对有情人终成眷属。

《费加罗的婚礼》采用抒情喜剧的形式，全剧音乐部分由序曲、幕间曲，以及大量的重唱、咏叹调、宣叙调等组成。莫扎特的音乐不仅表达了喜剧的氛围，还描绘出人物的性格，尤其是作曲家善于运用重唱展开剧情和戏剧冲突，更成为该剧的鲜明特色。特别是这部歌剧中一些著名的咏叹调，后来广为传唱，成为独立作品，多次在世界各国的音乐会上演唱。

[赏析]

2006年1月27日《北京青年报》纪念莫扎特诞辰250周年专版上这样写道："1756年，奥地利中部城市萨尔茨堡的教堂有这样一段施洗记录：'尊敬的宫廷乐师利奥波德·莫扎特先生及夫人玛丽亚·安娜·彼特林之婚生子——沃尔夫冈·阿玛多伊斯·莫扎特——于1756年1月27日夜8

时降生.'就是这位受洗的婴孩,后来成为一代音乐传奇大师。今天是莫扎特250年诞辰,爱好音乐的人们纷纷以不同的形式给予纪念。"[1] 2006年世界各国举办了各种各样的活动,来纪念这位人类历史上最伟大的音乐家。

莫扎特(1756—1791)是音乐史上罕见的天才,他在35岁时英年早逝,在他如此短暂的一生中,却为人类留下了为数众多的音乐作品。莫扎特音乐创作的体裁极其广泛,除了大量的室内乐、

《莫扎特肖像》

交响乐等器乐作品外,歌剧更是占有重要的地位,尤其是《费加罗的婚礼》《魔笛》《唐·璜》等作品更是成为世界歌剧史上的不朽杰作。

歌剧《费加罗的婚礼》,原本是莫扎特应奥皇约瑟夫二世之命写作的,但是剧中却无情地嘲讽了以伯爵为代表的贵族阶级的道德堕落和腐败无能,热情地讴歌了下层人民的机智和勇敢。这部歌剧从头至尾充满了强烈的戏剧效果,情节曲折,引人入胜。其中有些情节十分精彩,例如当好色的伯爵收到女仆苏珊娜的短信,约他晚上在后花园见面时,伯爵不禁欣喜若狂,夜晚准时前往赴约,正在幽会缠绵时突然灯火通明,原来是伯爵夫人换上了女仆的衣服前来约会。伯爵发现自己上当,万分羞愧,不得不向夫人跪下求饶。整个剧情充满了喜剧的意味。尤其是这部歌剧中有许多抒情、风趣的唱段,后来经常作为独立的演唱曲目在世界各国广为流传,成为世界乐坛上脍炙人口的歌曲。例如,该剧第一幕中费加罗的咏叹调《不要再去做情郎了》,在进行曲风格中表达出诙谐的喜剧性情趣,在雄壮的旋律中体现了幽默风趣的特点,从而受到广大音乐爱好者的青睐。该剧中还有不少曲目也是十分动听的,成为音乐会上经常演唱的歌曲。

[1] 伦兵:《纪念莫扎特诞辰250周年》,载《北京青年报》2006年1月27日C6版。

"不仅在音乐史上,就整个艺术史而言,莫扎特也是罕见的人物。在经典音乐巨匠中,有不少人被称为天才,可真正神奇的天才恐怕只有莫扎特。有人曾作过估计,如果把莫扎特在他 35 年短暂的一生所创作的乐曲重新抄写一遍,恐怕也得用上 30 年的时间,况且莫扎特的作品中很少有'败笔'。莫扎特的音乐使欧洲音乐文化达到了一个高峰。"[1] 但是,就是这样一位才华横溢的天才音乐家,在世时却是贫病交加、一生坎坷。中外艺术史上类似的例子举不胜举,例如后印象派三位大师塞尚、凡·高和高更也都是生前在贫困中艰难度日,死后作品却价值连城。其中潜藏着什么样的规律吗?难道生活的压力可以转化为艺术家创作的动力?抑或是艺术家顽强的生活毅力可以促使他们不畏艰辛攀登上艺术的高峰?然而,莫扎特与众不同之处在于,他一辈子在贫困与饥饿中挣扎,但是他的音乐却始终是甜蜜而美妙的旋律!

1985 年美国第 57 届奥斯卡颁奖晚会上,影片《莫扎特》一举夺得包括最佳影片和最佳导演在内的 8 项金像奖。这部音乐传记片风格独特、角度新颖,它根据一个流传已久的传闻,即宫廷乐师萨里埃利由于嫉妒,精心设计陷害莫扎特,终于使得这位音乐天才在贫病交加和过度劳累中英年早逝,探讨了艺术上的创新与模仿、生活中的真诚与虚伪、人性里的善与恶。特别是影片穿插进莫扎特创作的一些名曲,给观众的心灵造成了巨大的冲击和强烈的震撼,一代音乐大师莫扎特成为人们心中永远的丰碑。

四、芭蕾舞剧《天鹅湖》(舞蹈艺术)

《天鹅湖》,经典芭蕾舞剧,1877 年在莫斯科首演,1895 年在彼得堡重排上演并大获成功。至今 100 多年的时间内重演不断,世界各地的芭蕾舞团都有不同版本的《天鹅湖》上演。

最早的芭蕾舞剧《天鹅湖》共有四幕,音乐作于 1876 年,是俄国著名作曲家柴可夫斯基创作的第一部舞剧。剧作取材于德国中世纪的民间童话,讲的是美丽的公主奥杰塔和王子齐格弗里德的传奇爱情故事。《天鹅湖》中群舞、独舞和双人舞都比较有特点,第二幕和第四幕的"天鹅

[1] 李岚清:《李岚清音乐笔谈》,高等教育出版社 2004 年版,第 62 页。

群舞"代表了芭蕾舞艺术的基本特征,同时也成为一个多世纪以来最为人们所熟知的舞蹈动作。

《天鹅湖》在中国也有比较大的影响,自从1958年以来,《天鹅湖》成为我国各个芭蕾舞剧团经常上演的保留剧目。中央芭蕾舞团编排的新版《天鹅湖》在舞台美术上第一次采用多媒体的高科技技术,为之增加了新的艺术表达元素。

《柴可夫斯基肖像》

[赏析]

如果有人问起中国观众最熟悉的芭蕾舞剧是什么?绝大多数人会异口同声地回答是《天鹅湖》。不但几乎中国所有的芭蕾舞剧团都曾经演出过这部经典作品,俄罗斯、英国、法国等许多国家的著名芭蕾舞剧团也都曾经来北京演出过芭蕾舞剧《天鹅湖》。在世界各国,《天鹅湖》也被看作古典芭蕾舞剧中最有代表性的作品,甚至有些人把它视为古典芭蕾舞剧的同义语。

芭蕾舞在西方被称为"舞蹈艺术皇冠之珠"。由于表演技术上一个重要特征是女演员要穿特制的脚尖舞鞋并用脚趾尖端立地跳舞,所以在民间也被称为足尖舞。芭蕾舞起源于意大利,形成于法国。人们普遍认为,世界上第一部真正的芭蕾舞诞生于1581年,意大利佛罗伦萨的公主凯瑟琳嫁到法国并当了王后,在她的安排下,一批意大利舞蹈艺术家在法国首演了《王后喜剧芭蕾》。19世纪可以说是芭蕾舞艺术的黄金时代,涌现出一批流传至今的经典剧目,法国首演了大型古典芭蕾舞剧《吉赛尔》《海侠》等,俄国首演了大型古典芭蕾舞剧《天鹅湖》《睡美人》等。

芭蕾舞剧《天鹅湖》取材于德国中世纪民间童话,美丽的公主奥杰塔在森林湖畔游玩时,被魔王使用魔法而变成了天鹅;邻国王子齐格弗里

德与奥杰塔公主在湖畔不期而遇，二人相互爱慕，订下终身。经过艰苦的搏斗，王子最终战胜了魔王，爱情的力量战胜了邪恶，奥杰塔公主终于获得了新生，她与王子结成了幸福的伴侣，迎着晨曦自由起舞。芭蕾舞剧《天鹅湖》将舞蹈和音乐、戏剧、舞台美术等有机地交融在一起，以其独特的抒情性和艺术美征服了世界各国无数的观众，被人们称为古典芭蕾舞剧的光辉顶峰。

但是，很多人可能并不知道，这出芭蕾舞剧1877年3月4日在莫斯科首演时并不成功。由于当时的编导平庸，不能理解作曲家柴可夫斯基在这部芭蕾舞剧音乐创作中的创新意图，他们甚至任意改动乐曲，导致这部舞剧的音乐遭到了明显的歪曲，因而带来了首演的彻底失败。直到这部舞剧的作曲家柴可夫斯基去世近两年时，1895年1月27日在彼得堡马林斯基剧院重排上演方才获得了巨大成功。这次成功主要是由于马林斯基剧院的著名导演彼季帕和伊凡诺夫两人的共同努力，这部芭蕾舞剧真正表现出它感人的艺术魅力。显然，从这个例子我们不难看出，芭蕾舞剧同其他舞台表演艺术一样，同样存在着二度创作的问题。再好的剧本和总谱，如果没有优秀的导演、演员和乐团指挥，也难以成为优秀的舞台艺术精品。

俄国杰出的作曲家柴可夫斯基将俄罗斯民族风格与世界音乐文化融

《天鹅湖》片段

四只翩翩起舞的小天鹅

为一体，一生创作了包括交响曲、钢琴协奏曲、室内乐、艺术歌曲等多种体裁的大量音乐作品，尤其是他为多部歌剧和舞剧成功作曲，更使他赢得了享誉世界的声誉，被公认为近代音乐史上最伟大的俄罗斯作曲家。柴可夫斯基为《天鹅湖》《睡美人》《胡桃夹子》等舞剧作曲，给舞剧音乐带来了交响性内容和戏剧性动力，使得这些作品不仅成为世界芭蕾舞的典范作品，同样也成为世界乐坛上的不朽杰作。柴可夫斯基为舞剧《天鹅湖》创作的音乐十分美妙，不少人是通过芭蕾舞剧《天鹅湖》才逐渐熟悉和认识了柴可夫斯基。例如李岚清同志写道："我了解柴科夫斯基比较晚，是20世纪50年代我在苏联实习的时候。有一次，有关部门组织我们购票去莫斯科大剧院观看芭蕾舞剧《天鹅湖》，我记得票价是12卢布，几乎相当我们一天的生活费。但听说是由苏联最著名的芭蕾舞演员乌兰诺娃主演，我们都去看了。那时，我们对芭蕾舞还并不了解。但是，当舞剧一开幕，音乐一响起，我就被那美妙的旋律和优美的舞姿深深吸引住了，越听越看越入神，要不是顾及剧场秩序，我真想大喊一声'太棒了！'。终场时，全体观众都起立使劲儿鼓掌来表达内心的激动。从此，除乌兰诺娃外，另一个大作曲家柴科夫斯基的名字，深深地印入了我的记忆。"[1] 自从1958年北京舞蹈学校（今北京舞蹈学院）在苏联舞蹈专家古雪夫的指导下首次演出该剧以来，近半个世纪里，芭蕾舞剧《天鹅湖》始终受到我国广大观众的热烈欢迎。

[1] 李岚清：《李岚清音乐笔谈》，第248页。引文中的"柴科夫斯基"即"柴可夫斯基"。

第八章
综合艺术

第一节 综合艺术的主要种类

综合艺术是戏剧、戏曲、电影、电视等一类艺术的总称。综合艺术吸取了文学、绘画、音乐、舞蹈等各门艺术的长处,获得了多种手段和方式的艺术表现力,从而形成了自己独特的审美特征。它将时间艺术与空间艺术、视觉艺术与听觉艺术、再现艺术与表现艺术、造型艺术与表演艺术的特点融会到一起,具有更加强烈的艺术感染力。

综合艺术具有许多共同的美学特征。毫无疑问,综合艺术最基本的审美特征便是综合性,这种综合性体现为各种艺术元素一旦进入综合艺术之后,就具有自己崭新的意义,产生出一种新的特质。例如,电影中的音乐,已经不同于一般意义上的音乐,而是电影艺术的有机组成部分,具有自身的艺术规律和美学价值。综合艺术中的戏剧与戏曲属于较古老的艺术种类,电影与电视则是现代科学技术与艺术相结合的产物,它们之间又存在着许多差异,具有各自的特点。此外,综合艺术都很重视文学性,对于戏剧、电影来讲,优秀的剧本常常是作品成功的前提;同时,表演艺术又是综合艺术的中心环节,表演性具有极其突出的地位和作用。当然,紧张激烈的戏剧性冲突和真切感人的情感冲击力,也是综合艺术的共同特征。显然,由于综合艺术具有以上许多审美特性,它才具有了巨大的艺术魅力。

一、戏剧艺术

从广义上讲,戏剧包括话剧、戏曲、歌剧、舞剧,乃至目前欧美各国影响广泛的音乐剧等。从狭义上讲,戏剧主要是指话剧。我们在这里所讲的戏剧即指话剧,是从狭义上来理解的。至于歌剧和舞剧,我们在前面介绍音乐与舞蹈时已分别有所涉及,而中国戏曲将在下面简要地进行专门

介绍。还有一点需要说明，话剧在欧美各国通常就被称为戏剧。

戏剧是在舞台上由演员以对话和动作为主要表现手段，为观众当场表演的一门综合艺术。戏剧艺术作为二度创作的艺术，包括两个重要组成部分，也就是作为舞台演出基础的戏剧文学和演员创造舞台形象的表演艺术。

戏剧艺术历史悠久，种类繁多。按照作品容量大小，可以分为多幕剧和独幕剧；按照作品题材不同，可以分为历史剧、现代剧、儿童剧等；按照作品的样式类型，又可以分为悲剧、喜剧和正剧三大类型。在世界戏剧史上，这三种类型具有很大的影响。悲剧和喜剧均在古希腊时代就取得了极大的成就；相对而言，正剧是出现较晚的戏剧类型，自从文艺复兴之后逐渐发展，但是直到18世纪，法国思想家狄德罗和剧作家博马舍称之为"严肃剧"，并且大力倡导之后，这种取材于日常生活并具有社会现实意义的正剧才迅速发展起来。

下面，我们就以西方戏剧史上的悲剧为例，介绍一些关于戏剧的基本情况。作为戏剧艺术的主要类型之一，悲剧历来被认为是戏剧之冠，具有崇高的地位。悲剧常常通过正义的毁灭、英雄的牺牲或主人公苦难的命运，显示出人的巨大精神力量和伟大人格，正如鲁迅所说，"悲剧将人生的有价值的东西毁灭给人看，喜剧将那无价值的撕破给人看"[1]。悲剧正是通过毁灭的形式来造成观众心灵的巨大震撼，使人们从悲痛中得到美的熏陶和净化。黑格尔则认为，悲剧的根源和基础是两种伦理力量的冲突，冲突双方所代表的伦理力量都是合理的，但同时又因每一方都坚持自己的片面性而损害对方的合理性，从而不可避免地造成悲剧性冲突。

最早出现的古希腊悲剧属于第一阶段的西方悲剧，题材大多来自神话传说与英雄史诗。代表古希腊悲剧艺术最高成就的是埃斯库罗斯、索福克勒斯和欧里庇得斯，他们并称为古希腊三大悲剧家。古希腊出现的"命运悲剧"，反映出这个历史阶段，社会力量与自然规律作为一种不可理解和不可抗拒的命运与人相对立，表现了人对自然和命运的抗争，最终因无法挣脱而导致悲剧的结局。如古希腊著名悲剧家索福克勒斯的《俄狄浦斯王》，虽然俄狄浦斯竭力挣扎，仍然无法逃脱命运的摆布，最后落得"杀

[1]《鲁迅全集》第1卷，第203页。

父娶母"、自己刺瞎双眼去四处流浪的悲剧结局，事实上，《俄狄浦斯王》这出悲剧，深刻反映出早期人类迈入文明门槛的艰难历程。精神分析学派的创始人、奥地利著名心理学家弗洛伊德更是将其概括为"恋母情结"和"恋父情结"，并在他自己的著作中将《俄狄浦斯王》和莎士比亚的《哈姆雷特》、俄国陀思妥耶夫斯基的《卡拉玛佐夫兄弟》等文学作品甚至达·芬奇的油画《蒙娜·丽莎》等一并作为例证，来论证他自己的无意识理论和三重人格论。

欧洲中世纪末出现的第二阶段的"性格悲剧"，反映出长期的封建社会中，封建伦理制度和宗教统治与反封建的社会力量的矛盾斗争，体现了人文主义理想与黑暗现实的尖锐冲突。如莎士比亚的著名悲剧《哈姆雷特》等，表现了在欧洲中世纪封建宗教迷信长期压制下的扭曲人格，主人公虽几经挣扎，最终仍然因性格上的缺陷而造成悲剧，反映出人物灵魂深处的斗争和激烈的内心冲突。

到了19世纪的近代社会，应运而生的第三阶段的"社会悲剧"揭露了各种不合理的社会现象和罪恶，具有鲜明强烈的批判精神。如法国作家小仲马根据他本人创作的同名小说改编的悲剧《茶花女》，以及19世纪挪威著名戏剧家易卜生的《玩偶之家》（又名《娜拉出走》）等，均对社会偏见与世俗势力作了一定程度的揭露，触及资本主义时代的尖锐社会矛盾，反映了个人与社会势力的抗争。总而言之，西方戏剧史上，不管是命运悲剧、性格悲剧还是社会悲剧，可以说都是人在与命运、性格、环境冲突中的挣扎，可以称之为"挣扎的悲剧"。

现当代西方悲剧作为西方悲剧历史的第四阶段，创作风格更加多样，尤其是出现了将悲剧性与喜剧性融会到一起的悲喜剧作品。如瑞士剧作家迪伦马特的《老妇还乡》(1956)，就是一部具有荒诞风格的悲喜剧作品。正如迪伦马特本人所说："情节是滑稽的，而人物形象则相反，常常不仅是非滑稽的，而且是悲剧性的。"事实上，正是这种悲喜剧的风格，构成了寓意深刻的境界。而且这种悲喜剧风格，20世纪50年代以来对于世界许多国家的戏剧、电影、电视剧等都产生了重大的影响。

戏剧除了具有综合艺术共同的审美特征外，还有自身独具的特征。在戏剧的所有特征中，戏剧性无疑占有最重要的地位。所谓戏剧性，就是戏剧艺术通过演员扮演的角色之间的冲突来展开剧情、刻画人物，借以吸引

观众，实现其艺术效果和审美作用的特性。构成戏剧性的中心环节是戏剧动作和戏剧冲突，或者说是行动中的人物的冲突。没有冲突就没有戏剧。戏剧必须通过角色之间的对话和动作，来展开激烈的冲突和交锋，使戏剧情节得以进展，人物性格得以展现，在富于戏剧性的矛盾冲突和曲折起伏的情节中，塑造出具有鲜明性格的人物形象。

中外古今的优秀的戏剧作品，无不具有强烈的戏剧性。《哈姆雷特》全剧以哈姆雷特同篡夺王位的叔父之间的外部冲突，以及他本人灵魂深处的内心冲突构成丰富而深刻的戏剧矛盾；曹禺的名著《雷雨》则是以周朴园一家错综复杂的人物关系和人物之间的矛盾来展开戏剧冲突，故事情节曲折，矛盾冲突纷繁，具有很强的戏剧性。曹禺的《雷雨》是作家23岁大学刚刚毕业时的作品，全剧只有周朴园、侍萍、繁漪、周萍、周冲、四凤、鲁贵，以及后来加上的鲁大海这8个主要人物，场景主要是在周家和鲁家，时间是一个昼夜，仅仅通过24小时里发生的故事反映了两代人的爱恨情仇。全剧严格遵循古典主义戏剧的"三一律"原则（时间一律、地点一律、情节一律），堪称中国现代戏剧史上具有里程碑意义的话剧佳作。这充分证明戏剧性是戏剧艺术首要的特征，也是使戏剧作品获得舞台生命的重要因素。

在综合艺术中，戏剧和戏曲需要演员在舞台上为观众进行现场表演，可以多次进行。而电影和电视则是一次性演出，用胶片或录像带将这种表演固定下来。因此，剧场性构成了戏剧艺术的另一个特点。这种剧场性对戏剧演员的表演艺术提出了很高的要求，人们常把剧本、演员和观众称作戏剧艺术的三要素，其中最本质的要素自然是演员。因此，戏剧的中心应当是演员的表演艺术。由于戏剧是在剧场中为观众现场表演，因而，每一次表演都是一次艺术创造。戏剧表演的过程就是创造的过程，也就是观众欣赏的过程。戏剧演员在进行二度创造时，首先要深刻挖掘剧本的内涵，掌握角色丰富的思想情感，通过情感体验与艺术分析，克服自我与角色之间的距离，然后才能通过艺术化的表情、语言和形体动作，在舞台上塑造出栩栩如生的人物形象。演员扮演的角色，应当是真实感人的舞台形象，这就要求演员的表演既要形似，更要神似，传达出角色独特的性格气质和内心世界。

正因为戏剧艺术对表演有着很高的要求，因而戏剧理论家们都十分

重视对戏剧表演艺术的研究，其中，影响最大的是斯坦尼斯拉夫斯基体系和布莱希特戏剧体系，这两种体系分别被称为"体验派表演艺术"和"表现派表演艺术"两大类型。前者是由苏联戏剧家斯坦尼斯拉夫斯基创立的戏剧表演体系，他强调演员应当在剧本的规定情境中设身处地地体验角色的生活、情感和思想，并且在演出时再体现于表演之中。斯坦尼斯拉夫斯基表演体系主张"我就是角色"，并且根据戏剧情境来做出一连串的行动，称之为"贯串行为"。德国戏剧家布莱希特则倡导一种"间离效果"的表演方法，废除传统的"三一律"框框，主张场景变换的自由化，在表演艺术上主张演员与角色在感情上保持距离，始终清醒地意识到"我是在演戏"，用理性效果代替感情效果，主张演员始终要用理智来控制自己的表演，始终清醒地意识到自己是在演戏，"他一刻也不能完全彻底地转化为角色"[1]，以便让观众冷静地去分析和判断。戏剧艺术以演员表演为中心环节，演员表演也使戏剧艺术具有了自己的特色。戏剧在演出时，演员与观众的感情可以直接交流，观众一方面欣赏舞台上演员的精彩表演，另一方面又以自己的情绪情感的反应直接影响着演员的表演，这种现场反馈的现象构成了戏剧艺术的重要特点。

二、戏曲艺术

戏曲是中国传统的戏剧形式的总称。据不完全统计，我国各地有300多个剧种，其中包括全国性的剧种如京剧、昆曲，也包括地方戏如川剧、秦腔、河北梆子等。在世界上，古希腊戏剧、印度梵剧和中国戏曲，被称为三种古老的戏剧艺术。

中国戏曲艺术作为戏剧艺术的一个组成部分，既具有戏剧的共同特征，又因其独特的表现手段和独有的审美特征而区别于其他戏剧形式。尤其是戏曲艺术深深植根于中华民族传统文化，具有鲜明的民族特色。它将表现审美意境作为最高的艺术追求，属于一种表现性的综合艺术，以其特有的艺术风格在世界戏剧艺术中独树一帜。中华民族传统文化对中国戏曲艺术的影响是极其深刻的。把中国戏曲在形式美上"以一求多"与西方戏剧"以多见一"进行比较，便可看出其中端倪。由于中国传统文化中，"道

[1] 转引自汪流等编：《艺术特征论》，第482页。

生一,一生二,二生三,三生万物"(《老子》第四十二章)的巨大影响,中国戏曲艺术形式美的基本特征是以"一"为起点,例如戏曲的角色行当上是"一行多用"(生、旦、净、丑)、表演动作上是"一式多用"(唱、念、做、打)、戏曲声腔与音乐上是"一曲多用"(基本曲牌)、舞台布景上是"一景多用"(如一桌两椅)、服饰脸谱上是"一服多用"等等。此外,在表演艺术上,还有"一人千面"(一套程式、万千性格)、"一曲百情"、"一步千态"、"一笑百媚"等等,充分体现出在传统文化影响下,中国戏曲"以一求多"的美学追求。

 戏曲艺术具有悠久的历史和深厚的传统。"中国戏曲的起源是很早的,在原始时代的歌舞中已经萌芽了。但它发育成长的过程却很长,是经过汉唐直到宋金即十二世纪的末期才算形成。"[1] 中国戏曲的渊源可以追溯到秦汉时期的乐舞、俳优、百戏。唐代更有了较大的发展,出现了歌舞戏和参军戏,"戏"和"曲"进一步融会,表演形式也更为多样。宋金时期,戏曲艺术才真正趋于成熟,宋杂剧和金院本都能演出完整的故事,剧中角色也较前增多,初步形成了我国戏曲表演分行当的体系。元代戏曲创作和演出空前繁荣,涌现出了一批杰出的剧作家和作品,元杂剧在中国戏曲史上占有重要的地位,不少作品在思想性和艺术性上都取得了较高的成就,其中,尤以关汉卿的《窦娥冤》和王实甫的《西厢记》最为著名,堪称世界戏剧艺术的不朽作品。明清时期,是中国戏曲史上又一个繁荣时期,特别是传奇作品大量涌现,包括中国戏曲史上划时代的浪漫主义杰作——汤显祖的《牡丹亭》等。这个时期,大量戏曲理论论著的出现,更加促进了戏曲艺术的繁荣发展。最引人注目的是这个时期内,不但出现了昆曲、京剧等全国性的大剧种,而且涌现出几百个地方剧种,呈现出百花齐放的局面。新中国成立以来,戏曲艺术更是有了长足的发展,一批著名戏曲表演艺术家和优秀的戏曲作品,深深受到广大人民群众的喜爱和欢迎。

 我国戏曲种类繁多,难以尽述。其中代表性的剧种主要有昆曲、京剧、豫剧、越剧、黄梅戏、评剧等。昆曲,也称昆剧,是我国最古老的剧种之一,迄今已有六七百年的历史。昆曲发源于江苏昆山,明末清初呈现

[1] 张庚、郭汉城主编:《中国戏曲通史》,中国戏剧出版社1992年版,第75页。

蓬勃兴盛的局面，并形成众多流派，对许多地方剧种产生过影响。京剧，是流行全国的大剧种，自200多年前"四大徽班"进京演出后逐渐形成，并得到了迅速的发展。京剧广泛吸收了其他剧种的长处，剧目丰富多彩，曲调非常丰富，唱词通俗易懂，念白分京白、韵白两种，表演各行当均有一套规范的程式化动作，产生了许多著名的京剧表演艺术家，因而很快成为中国戏曲艺术的代表，影响遍及全国，蜚声中外。京剧流派很多，其中最著名的有"谭派"（谭鑫培）、"麒派"（周信芳）、"盖派"（盖叫天）等，也出现了很多著名表演艺术家，例如"四大名旦"（梅兰芳、程砚秋、荀慧生、尚小云）和"后四大须生"（马连良、谭富英、杨宝森、奚啸伯）等。豫剧，又称河南梆子，流行于河南及邻近地区，唱腔清晰流畅，表演真切细腻，成为梆子声腔系统中影响最大的剧种，出现了常香玉等一批著名演员，以及《花木兰》《穆桂英挂帅》《秦香莲》《朝阳沟》等一批优秀剧目。越剧，兴起于浙江、上海，流行于许多省市，三四十年代在"女子文戏"的基础上，吸收其他剧种的特长进行了改革，形成了以女演员扮演各行当角色的特点，涌现出袁雪芬、徐玉兰、王文娟等一批著名演员和《红楼梦》《梁山伯与祝英台》《祥林嫂》等一批优秀作品。评剧，主要流行于华北、东北等地区，现已成为北方的大剧种，其中，新凤霞主演的《刘巧儿》、小白玉霜主演的《秦香莲》等众多剧目，深受广大观众的喜爱。此外，广东的粤剧、中南地区的汉剧、西南地区的川剧、华北地区的河北梆子等许多地方剧种，也都拥有大量的观众。

古典戏曲是我国传统文化的集中体现。作为长期农业社会的产物，中国戏曲深受儒家文化、民俗文化乃至宗教文化的影响，深刻地折射出中国传统艺术精神与美学追求。在中国古典戏曲文化史上，有一个值得注意的现象，就是从剧目题材来看，历史演义占有极大比重。据统计，戏曲传统剧目有一万多个，其中大多为历史故事剧，因而戏曲艺人中有"唐三千，宋八百，数不清的是三国"之说。这与西方古典戏剧大多取材于神话形成鲜明对照。这同儒家文化在传统文化中的主导地位分不开，儒家文化以伦理道德为本位，把道德政治化，又把政治道德化，从而形成"隆礼贵义"的伦理精神，进而影响到戏曲的历史化，强调以史为鉴。因此，中国戏曲往往具有十分重要的历史教化意义。

与此相关的另一个值得注意的现象，就是中国传统美学更加强调美

与善的统一，同西方传统美学强调美与真的统一形成了十分鲜明的对比。西方传统戏剧从古希腊时代开始，悲剧和喜剧就是相互独立的，人们认为悲剧就应当是彻头彻尾的悲剧，主张"一悲到底"，从古希腊的《俄狄浦斯王》到莎士比亚的《哈姆雷特》均是如此，舞台上的男女主人公几乎全部死亡。与此相反，中国传统美学更加强调美与善的统一，再加上"天人合一"的宇宙意识和崇尚圆满的世俗心理，中国古典戏曲多数以大团圆结局。不少戏曲就戏剧冲突的本质而言是悲剧性的，但是戏剧冲突的结果却是喜剧性的大团圆。

为了达到善有善报、恶有恶报的结局，中国戏曲采用了许多独特的方法：

其一，是寄希望于清官。由于人间有许多冤案和不平，历代老百姓都寄希望于清官。正因为如此，中国戏曲传统剧目中有许多"包公戏"，其中最著名的就是《秦香莲》。陈世美考中状元后，贪图富贵，喜新厌旧，当了驸马后，甚至专门派出杀手去刺杀妻子秦香莲和自己的两个孩子，就连杀手都不忍下手，自尽身亡，这就把陈世美推到了人人唾骂的境地，但由于国太和公主的庇护，他仍然逍遥法外。包公受理此案，不畏强权，为民申冤，抬出先王御赐的"龙头铡"处死陈世美，最终惩罚邪恶，伸张正义，为秦香莲母子讨回了公道。

其二，是寄希望于老天。人间往往是清官少，贪官多，老百姓的冤案遇不到包公怎么办？那只能寄希望于老天，《窦娥冤》就是一个典型例子。窦娥被人诬告后遇到了一个昏官，临刑时窦娥满腔悲愤，呼天抢地，她许下的三桩"无头愿"——实现，尤其神奇的是六月飞雪，表明窦娥冤情感天动地，震撼人心。虽然窦娥受尽了人间一切苦难，但最终她的誓愿实现，老天爷为她洗净冤屈，伸张正义，加之后来恶棍张驴儿被杀，仍然是善有善报、恶有恶报的结局。

其三，如果人间没有清官，老天爷也顾不上，怎么办？中国戏曲悲剧还可以在想象中完成愿望，似乎有点类似于弗洛伊德讲的"梦是被压抑的无意识欲望在想象中完成"，最终实现大团圆结局，《梁山伯与祝英台》可以作为例证。越剧《梁山伯与祝英台》脍炙人口、广为流传。梁祝之间有着真挚的爱情，却被活活拆散，以悲剧告终。梁山伯悲愤欲绝，一病不起，抱恨死去。祝英台被迫嫁到马家，完婚途中经过梁墓，下轿哭祭，一

时间风雨大作、雷电交加，坟墓裂开，英台纵身跳入。后来坟上长出两棵连枝树，马家霸道地派人将树砍去，突然坟墓中飞出一双彩蝶，梁祝二人化作蝴蝶，自由飞舞，仍然是大团圆的结局。

其四，是寄希望于神话。2008年底，根据聊斋故事拍摄的国产大片《画皮》上映，影片结尾处，三对人物形象全部团圆，即男人与女人团圆、男鬼与女鬼团圆、男妖与女妖团圆，都是大团圆的结局。实际上，通过神话来实现大团圆的例子还有许多，比如昆曲《牡丹亭》中，杜丽娘病死之后，因为书生柳梦梅执着的爱情召唤而活了回来，两人终成眷属，最终还是大团圆的结局。

从以上四个方面的例子不难看出，中国古典戏曲往往采用多种方法来实现大团圆的结局，这是因为中国传统美学强调美与善的结合，宣扬善必胜恶。

中国戏曲具有自身的审美特征，尤其表现在综合性、程式化、虚拟性这三个方面。当然，这些特征并非中国戏曲所独有，许多东方戏剧也具有这些特点。例如，日本历史最长的戏剧"能乐"，同样具有十分鲜明的综合性、程式化和虚拟性。这是东方戏剧与西方戏剧的明显区别。

第一，从综合性来看，相比之下，戏曲比话剧更具有综合性，它是一门歌、舞、剧高度综合的艺术。戏曲表演的艺术手段是唱、念、做、打，唱功在戏曲表演中占有重要地位，具有丰富的审美功能；戏曲中的舞则是指戏曲表演中的动作和造型都带有一种舞蹈性，具有舞蹈的韵律和节奏。这种高度的综合性，可以说是戏曲艺术最基本的审美特征，也是中国戏曲与西方话剧的重大区别。正是由于这种综合性，中国戏曲成为歌舞化的"剧诗"，通过唱腔与舞蹈、念白与表演，在戏曲舞台上营造出富有诗情画意的戏剧氛围。

第二，从程式化来看，中国戏曲的程式化是指戏曲演员的角色行当、表演动作和音乐唱腔等，都有一些特殊的固定规则。首先，戏曲演员的角色行当就具有程式化的特点。根据角色不同的性别、年龄、身份、性格等特点，戏曲一般都划分为生、旦、净、丑四种基本类型，每种类型又可以再分出许多更加细致的角色。例如，专指男性角色的"生"，又可分为老生、小生、武生等，甚至还可以细分，如小生又可分为纱帽生、扇子生、穷生和翎子生等；专指女性角色的"旦"，又分为青衣、花旦、刀马旦、

老旦等;"净",又分为铜锤花脸、架子花脸等;"丑"又分为文丑、武丑等。不同的角色在化妆、服装,以及表演(动作、唱腔和念白)上,都有一些特殊的规定。

其次,戏曲演员的表演动作也具有程式化的特点。戏曲的程式是从生活中提炼出来的规范性动作,它是戏曲表演艺术最明显的特点。所谓程式,就是指不同角色的戏曲演员在舞台上一举一动、一招一式都有相对固定的模式,常用的程式性动作甚至还有固定的名称。例如,"起霸"就是指通过一整套连贯的戏曲舞蹈动作,来表现古代将士出征前整盔束甲的情景,又分为男霸、女霸、双霸等多种形式;"走边"则是表现人物悄然潜行的动作,有一套专门的出场形式和舞台行动线路,配合着音乐锣鼓来进行;"趟马"也叫"跑马",是用一套连贯的戏曲舞蹈动作来表现人物策马疾行的情景,又可分为单人趟马、双人趟马、多人趟马等形式。此外,作为戏曲表演基本功的"甩发功""水袖功""扇子功""手绢功"等,不同行当也都各自有一整套的程式动作。

最后,戏曲音乐、唱腔和器乐伴奏也都有一些基本固定的曲牌和板式。例如京剧中,皇帝出场大多用[朝天子]等曲牌伴奏,主帅出场大多用唢呐曲牌[水龙吟]伴奏等。各种器乐曲牌都有自己特定的用途,分别用于不同场合,彼此不能混淆或替换。例如[万年欢]曲牌用于摆宴、迎亲等场合,[哭皇天]曲牌用于祭奠、扫墓等场合,都有严格的规定。甚至戏曲中的锣鼓点子也都有一整套固定的规则,仅京剧常用的锣鼓点子就有50余种,分为开场锣鼓、身段锣鼓等等。显然,戏曲唱腔和伴奏中的这些程式,既使戏曲具有了强烈的舞台节奏与鲜明的艺术表现力,又使戏曲具有了一种独特的形式美,培养了观众对于戏曲特殊的审美习惯,体现出戏曲特殊的艺术魅力。

第三,从虚拟性来看,中国戏曲的虚拟性,是指戏曲充分吸收了我国古典美学注重写意的特点,通过"虚实相生""以形写神",使演员能够更加充分地利用戏曲舞台有限的时空,更加广阔地反映现实生活与表现思想感情。所谓虚拟性,首先是指戏曲演员表演时多用虚拟动作,不用实物或只用部分实物,依靠某些特定的表演动作来暗示出舞台上并不存在的实物或情境。比如,演员手中一根马鞭就表示正在策马奔驰,一支船桨就意味着荡舟江湖。尽管舞台上并没有马和船,但通过演员的表

演动作,观众完全能够心领神会。

其次,戏曲舞台上的道具布景也具有虚拟性,戏曲舞台大多不用布景,常常只用很少的几件道具。传统的戏曲舞台常常只设简单的一桌二椅,在不同的剧情中,通过演员不同的表演动作,可以展示出不同的环境,可以表现剧中官员升堂、宾主宴会、接待宾朋、家庭闲叙等不同场面,还可以当作门、床、山、楼等布景。戏曲舞台采用虚拟性的道具布景,一方面为演员留出了更多的舞台空间,很适合戏曲艺术歌舞性较强的表演方式,使演员的表演艺术得以充分展现;另一方面,戏曲这种虚拟性的舞台美术环境能够更加激发观众充分发挥自己的想象力,通过自己的联想和想象积极主动地参与演出,从而获得更加丰富隽永的审美享受。

最后,戏曲舞台的时空也具有极大的虚拟性。戏曲舞台时空同话剧舞台时空恰好相反,话剧舞台时空一般要求情节、时间、地点三方面保持完整一致,即古典主义戏剧的"三一律"法则;而戏曲舞台时空所表现的往往不是真实世界中的客观时空,只是通过演员的唱腔、念白和动作,以虚拟的手法来表现空间和时间,具有一种高度灵活自由的主观性。例如,京剧《萧何月下追韩信》,讲述了萧何星夜跋涉追回韩信的故事,演员在舞台上跑几个圆场就表示赶了几十里路程;昆曲《夜奔》中,林冲深夜潜逃,疲乏之极,在庙内酣睡了一夜,而表现这一切只花了几十秒钟,在时间的处理上只是用打击乐的更鼓来表现。尤其是京剧《三岔口》更是充分利用了戏曲虚拟性的特点,同一舞台既是郊外又是客店,空间的转换全凭演员一系列虚拟动作表现出来;剧中两位主人公的格斗整整打了一个晚上,舞台上时间却只有几十分钟;尽管演员是在灯火通明的舞台上表演黑夜中的一场搏斗,但通过演员绝妙的动作,却使观众仿佛置身于伸手不见五指的黑夜目睹这场惊心动魄的搏斗,成功地表现了剧情,塑造了人物。显然,戏曲时间、空间的虚拟性处理,将戏曲舞台的局限性转化为灵活性,为戏曲艺术的自由表现提供了条件。

戏曲艺术有着高度的综合性、程式化和虚拟性,以鲜明的艺术特色和浓郁的民族特色在世界戏剧舞台上独树一帜,散发出独特的艺术魅力。

三、电影艺术

电影是现代科学技术与艺术相结合的产物。电影艺术是通过画面、声

音和蒙太奇等电影语言,在银幕上创造出感性直观的形象,再现和表现生活的一门艺术。由于电影诞生在音乐、舞蹈、戏剧、绘画、雕塑、建筑之后,所以常被人们称作"第七艺术"。

在迄今为止的所有艺术种类中,只有电影和电视是人们知道其诞生日期的两门艺术。1895年12月28日晚上,法国人卢米埃尔兄弟在巴黎一家大咖啡馆的地下室里,放映了他们自己拍摄的《火车进站》《水浇园丁》等短片,这一天被电影史学家们定为电影正式诞生的日子,标志着无声电影时代的开始。在此之后,电影这门年轻的艺术迅速发展起来。中国电影诞生于10年之后,即1905年,当时的北京丰泰照相馆拍摄了第一部国产片《定军山》,由著名京剧演员谭鑫培主演,严格意义上讲是一部戏曲舞台纪录片。中国第一部故事片是《难夫难妻》(1913)。

《水浇园丁》

从总体上讲,电影的样式分为故事片、纪录片、科教片、美术片四大部类。作为电影艺术最主要样式的故事片,又可作各种具体的划分。故事片充分发挥了现代综合艺术的长处,它的再划分可以根据电影的特征,借用文学的分类方法。从体裁来看,文学主要分为诗歌、散文、小说和戏剧剧本四种最基本的体裁,电影的样式同样包括诗电影、散文电影、小说电影和戏剧式电影等各种体裁。事实上,电影这门年轻的艺术在它近百年的发展历史上,每个阶段总是侧重向一门兄弟艺术学习。20世纪20年代,电影主要向诗歌学习,蒙太奇诗电影成为主流,以苏联蒙太奇电影学派为代表,涌现出爱森斯坦的《战舰波将金号》(1925)、普多夫金的《母亲》(1926)等一批著名影片。30年代至40年代,电影主要向戏剧学习,戏剧式电影盛极一时,尤以美国好莱坞电影最为著名,出现了《魂断蓝桥》(1940)、《卡萨布兰卡》(1943)等一大批影片。50年代到60年代,电影主要向散文和小说学习,纪实性电影达到高峰,出现了意大利的《罗马11时》(1952)等一批纪实性电影和《罗果和他的兄弟们》(1960)等一批小说式电影。20世纪后半叶以来,电影样式呈现多元化的发展趋势,特别是21世纪的这十多年来,数字技术更是使得电影如虎添翼,创造出无数的银幕奇观。

电影和电视是20世纪最重要的文化现象,是迄今为止,唯一产生于现代科学技术基础之上的姊妹艺术。从诞生到发展的全部历史来看,电影始终是一门与现代科学技术紧密结合的艺术。科学技术的进步,对电影艺

术的发展，对电影语言的创新，甚至对电影美学观念的演变，都有着重大影响。在世界电影艺术发展史上，曾经有过三次重大的变革，都与现代科学技术的发展有着十分密切的联系。

电影艺术史上的第一次大变革是从无声到有声。最初的电影都是无声电影，被称为"默片"。一般认为，有声电影诞生的标志，是 1927 年美国的《爵士歌王》，这部影片其实是在无声片中加进四支歌、一些台词和音乐伴奏，但不管怎样，它标志着电影史上一个新时代的开始。从此，电影由纯视觉艺术成为视听综合艺术，音乐、音响和人声都成为电影重要的艺术元素，大大丰富了自身的表现力。中国第一部有声片，是 1931 年的《歌女红牡丹》。

电影艺术史上的第二次大变革是从黑白到彩色。最初的电影都是黑白片，早期电影曾经采用人工上色的办法，即在黑白电影的胶片上涂颜色，如苏联电影《战舰波将金号》，就是经过人工上色，使银幕上起义后的战舰上升起一面红旗，显然这是一项极其繁重的工作。1935 年，使用彩色胶片拍摄的美国影片《浮华世界》诞生，这是世界上第一部彩色电影。中国第一部彩色故事片《生死恨》(1948)，又是一部戏曲艺术片，由梅兰芳先生主演，费穆担任导演。

电影艺术史上的第三次大变革，发生在 20 世纪 90 年代以来至今，电影正在大踏步地进入高科技时代，计算机三维动画、数字技术、多媒体技术和虚拟现实、增强现实、人工智能等高科技手段正在应用于电影领域，以极富想象力的艺术手法和极其逼真的艺术效果，大大增强了电影艺术的魅力。如在美国影片《真实的谎言》中，庞大的战斗机在一幢幢摩天大楼之间横冲直撞；《侏罗纪公园》里，出现了奔跑着的恐龙和始祖鸟；《泰坦尼克号》里，巨大的轮船沉入水中；《玩具总动员》这部三维动画片，完全是由电子计算机制作的 1500 个镜头组成；《哈利·波特》中各种令人吃惊的魔法，《指环王》中铺天盖地的七万魔兵大战等有着巨大视觉冲击力的镜头，也都是由高科技创造的。

特别是数字技术进入电影以后，更是使电影创作与制作出现了翻天覆地的巨大变化。不少专家认为，现在的一些电影已经不是拍摄出来的，而是制作出来的。例如 3D 电影《阿凡达》2010 年在全世界公映后引起轰动，掀起了一股 3D 电影热潮。而 2012 年底在中国上映的李安导演的《少

年派的奇幻漂流》，其中有被广大观众津津乐道的经典镜头——在小船上，少年派与一只大老虎相对而视，其实，与少年派对视的并不是老虎，而是蹲在地上的李安导演本人，只不过通过动作捕捉技术，将其制作成了一只大老虎而已。国产影片《流浪地球》（2019）中令人惊叹的灾难和自救场景、《长津湖》（2022）中浩大激烈的战争场面，尤其是动画片《长安三万里》（2023）中的视觉奇观，都充分体现出数字技术的巨大魅力。

电影也是一门综合艺术，它的综合性可以分为三个层次：其一，它是各门艺术的综合；其二，它是科学与艺术的综合；其三，它是美学层次上的综合。电影艺术将视觉艺术与听觉艺术、时间艺术与空间艺术、纪实艺术与表演艺术、再现艺术与表现艺术有机地综合到一起。特别是电影艺术综合吸收了各门艺术的长处和特点，大大丰富了自己的艺术表现力。这种综合性，使电影艺术成为一种集体创作的艺术，将编、导、演、摄、美、录、音、道、服、化等多个职能部门集合在一起，在导演的总体构思和制片人的宏观策划下来共同完成摄制任务。

仅仅从各门艺术的综合来看，第一，电影和电视剧都与戏剧有着密切的关系。戏剧既是综合艺术，又是表演艺术，戏剧艺术多年来在编剧、导演、表演等方面所形成的艺术规律，为电影艺术提供了许多可贵的经验。一些电影作品的编、导、演或者来自舞台，或者两栖于戏剧艺术和电影艺术，例如好莱坞的著名影星葛丽泰·嘉宝、凯瑟琳·赫本、费雯·丽、英格丽·褒曼等均是从舞台走向银幕；中国从老一代演员赵丹、白杨到新一代演员巩俐、章子怡等也是如此。第二，电影艺术也受到文学的极大影响。文学的各种体裁都曾经直接对电影产生过巨大影响，出现过诗电影、戏剧式电影、散文电影和小说电影。第三，电影艺术从绘画、雕塑中，吸取了造型艺术的规律和特点，使得造型性成为电影艺术重要的美学特性之一。造型艺术善于处理光线、影调、色彩、线条和形体，为电影艺术的画面造型提供了丰富的艺术营养。尤其是新时期以来我国电影观念的更新，突出表现在对造型性的重视与探索上，如《黄土地》画面上大半黄土、小半蓝天的构图，《红高粱》片尾无边无际的红彤彤的高粱，都显示出电影艺术造型性的巨大生命力。第四，电影艺术与音乐结下了不解之缘，音乐成为影视作品概括主题、抒发情感、渲染气氛的重要艺术手段，尤其是广为传唱的影视歌曲更是成为影视艺术美的重要组成部分。第五，电影艺术与摄

影艺术有着与生俱来的天然联系。德国电影理论家克拉考尔甚至认为,电影的基本特性就是照相性。当然,我们必须强调指出,以上各门艺术的多种元素进入影视之后,已经发生了质的变化,被影视艺术所同化和吸收,使得电影和电视艺术成为与众不同的独立艺术。

影视艺术特性,体现在运动着的画面、声音以及完成画面、声音组合的蒙太奇之中。因此,影视艺术语言主要就是画面、声音和蒙太奇这三种。影视画面主要是通过摄像机的镜头拍摄记录下来的,对于影视画面来讲,景别(包括远景、全景、中景、近景、特写等)、焦距(包括标准镜头、长焦镜头、短焦镜头、变焦镜头等)、镜头运动(包括推、拉、摇、移、跟、降、升等几种基本形式和运动镜头等)、角度(包括平视镜头、俯视镜头、仰视镜头等),以及光线、色彩和画面构图等,共同组成了画面造型。对于影视声音来讲,人声(包括对话、独白、旁白等)、音乐、音响这三大类型,共同组成了声音造型,并且与画面相互配合,极大地增强了影视艺术的表现力和感染力。蒙太奇是法文 montage 的音译,原为建筑学用语,意为装配、组合、构成等,在影视艺术中,这一术语被用来指画面、镜头和声音的结构方式。人们最早发现蒙太奇是因为电影放映过程中胶片被烧断了,只好用胶水将两头粘起来,中间的过程自然被剪掉了,于是出现了剪辑。当然,蒙太奇的完整概念还应当包括以下三层含义:其一,从技术层面上讲,蒙太奇就是剪辑;其二,从艺术层面上讲,蒙太奇应当是电影的基本结构手段和叙事方式,不但镜头与镜头、段落与段落,甚至画面与声音均可构成蒙太奇组合关系;其三,从美学层面上讲,蒙太奇是影视艺术独特的思维方式,也是一种创作方法。蒙太奇不仅体现在后期剪辑之中,而且也体现在前期的文学剧本和分镜头剧本,乃至各个创作部门合作完成的整个创作拍摄过程之中。从这个意义上讲,蒙太奇思维是影视艺术独特的思维方法。

作为大众文化与大众传播媒介,电影具有广泛的群众性和巨大的影响力,遍及世界各个国家、地区和民族,曾被称为"盛在铁盒子里的大使"。电影既是一种耗资巨大的物质生产,又是一种影响巨大的精神生产,既是一门艺术,又是一种特殊形态的商品,将艺术、文化、传媒、商品集于一身。

从经济效益来看,多年来影视音像制品一直高居美国出口商品的前

列,好莱坞电影风靡全世界。特别是好莱坞的类型电影在多年的创作实践中积累了十分丰富的经验。一般认为,好莱坞类型片大致可以划分为以下12种类型:西部片、喜剧片、犯罪片(惊险片)、科幻片、歌舞片、战争片、爱情片、动作片、伦理片、灾难片、儿童片、恐怖片(惊悚片)。尤其是近年来,随着数字技术的发展和观众审美趣味的变化,更是出现了受到广大观众欢迎的第13种类型,即"魔幻片",包括《哈利·波特》《指环王》《纳尼亚传奇》《阿凡达》《少年派的奇遇漂流》等等。

同时,影视艺术作为时代的多棱镜与社会的万花筒,又总是展现出一幅幅不同时代的社会生活的斑斓图景,因此,影视艺术又具有鲜明的社会性与时代性;优秀的影视作品既是国际文化交流的重要载体,又有浓郁的民族风格和民族特色,因此,影视艺术又具有鲜明的民族性和国际性;此外,中外优秀影视作品无不具有深刻的思想意蕴和独特的艺术追求,从而体现出较高的文化品格和独特的艺术创新,具有经久不衰的艺术魅力。

四、电视艺术

电视是现代科学技术高度发展的产物,也是20世纪人类最伟大的发明之一。电视与电影、广播相比,是更为年轻的传播工具,然而它的发展之快、影响之大,却是此前其他传播媒介所无法比拟的。

电视的崛起和普及,使加拿大传播学家麦克鲁汉早在20世纪60年代就提出了"地球村"的概念,认为电视和卫星等技术的出现,使地球"越来越小",人类已跨越空间和时间的限制,使信息在瞬息间便可传送到世界的每一个角落,因而地球已变成了一个村庄。尽管人类有着悠久的传播历史和漫长的演进过程,但是,真正的大众传播时代是在20世纪初,伴随着广播、电影、电视的发明和普及开始的,电子媒介的出现和普及标志着大众共享信息时代的开始,在传播史上具有划时代的巨大意义。还应当指出的是,这些新兴电子媒介的出现,甚至导致了对大众传播的研究和传播学作为一门新兴学科的诞生,终于使得传播学在20世纪四五十年代真正形成一门正式学科,在短短的数十年内迅速发展起来。

今天,随着计算机技术的迅速发展和普及,国际互联网已经走进人类社会生活的方方面面。从某种意义上讲,国际互联网和信息高速公

路使人类传播方式发生了根本性的变革,从单向性的大众传播发展到交互式的大众传播,标志着人类传播又一个新时代的来临。特别是数字技术的发展,以及电信、电视、电影、电脑"四电合一"的发展趋势,更是预示着大众传播崭新的发展前景。在当下社会,许多年轻人都是在互联网上或者通过手机、iPad、电脑等来观看电影和电视,充分体现出新的大众传播发展态势。

发展迅速的电视,诞生至今仅有不到百年的历史。1936年11月2日,英国广播公司(BBC)在伦敦郊外的亚历山大宫播出了一场规模盛大的歌舞,标志着世界上第一座电视台正式开播,人们普遍把这一天作为电视事业的开端。此后,法国于1938年、美国与苏联于1939年相继开始正式播出电视节目。世界电视事业的真正发展,是在二次大战结束以后,随着电子技术的突飞猛进,电视业的发展也日新月异。1954年,美国正式开办彩色电视节目,成为世界上第一个播出彩色电视节目的国家。我国第一座电视台——中央电视台的前身——北京电视台,于1958年5月1日开始实验播出,标志着中国电视事业的开端,同年6月15日又播放了我国第一部电视剧《一口菜饼子》,中国电视艺术从此诞生。在半个多世纪的时间里,中国电视事业发展迅猛,令人瞩目。资料表明,中国现有各级各类电视台近3000个,覆盖了全国城乡,一些大城市可以收看数百个频道,很多年轻人都在使用电脑、iPad甚至手机等移动终端来收看各类电视节目。

毫无疑问,作为大众传播媒介,电视具有多重功能。一般认为,电视具有新闻信息功能、文艺娱乐功能、社教功能和服务功能,但前两种功能是主要的。调查资料表明,电视观众的收视动机主要是获取信息与休闲娱乐。

目前,电视艺术已经遍及我国城乡,成为广大群众最喜闻乐见的一门艺术。电视艺术作为电视节目的重要组成部分,主要是指电视屏幕上播出的各式各类文艺节目,包括电视剧、电视综艺节目、电视艺术片、电视专题文艺节目,以及音乐电视(MTV)、电视文艺谈话类节目、电视娱乐节目(如游戏类、益智类、竞赛类节目,以及近年来多种多样的电视"真人秀"节目,等等。同时,电视文艺还应当包括直播或播映的电视文学、电视音乐、电视舞蹈、电视曲艺杂技、电视戏曲、电视戏剧、

电视电影,乃至于众多亚艺术电视节目如艺术体操、冰上舞蹈、时装表演,等等。

电视剧是电视艺术的主要类型。电视剧的品种较多,主要包括单本剧、连续剧、系列剧或小品等。单本剧,是电视剧中一种常见的形式,它具有独立的故事或情节,基本上一次播完(或分上中下三集),情节紧凑,人物不多,时间大致在半小时至两小时之间。为数众多的连续剧,是电视剧中一种重要的形式,故事情节常常较为曲折复杂,剧中人物往往数量较多,主要人物和情节都是连贯的,每集演播全剧中的一段故事,并在结尾处留有悬念,吸引观众连续收看,如《四世同堂》(28集)、《红楼梦》(36集)等。系列剧,是一种类似于电视连续剧的形式,它有几个主要人物贯穿全剧,但故事情节并不连贯,每集都是一个完整的、独立的故事,观众可以连续收看,也可以任意选看其中的几集,如北京电视艺术中心的《编辑部的故事》等。电视小品,是电视剧中的轻骑兵,播映时间短,人物、情节都比较单纯,常常撷取生活中的一件小事或人物的一个特征,迅速及时地反映生活的某个侧面,相当于近年来出现的"微电影"。

从审美特征上看,电视与电影作为姊妹艺术有许多相同之处。它们都是综合艺术,又都是现代科学技术的产物,都采用画面、声音、蒙太奇等艺术语言,在艺术表现手法上也有不少相似或相同的地方,因此,人们常常将影视并提。但是,电视作为一门独立的艺术,又有自己独具的特征。首先,电视的技术性形成了这门艺术的特性。由于电视采用的是和电影完全不同的技术原理,加上电视荧屏较小的特点,因而,电视画面的面积较小,清晰度较差,难以表现众多的人物和较大的场面,在镜头运用方式上多用中、近景和特写,少用远景和全景,场景转换不宜太快,以便让电视观众弄清人物和剧情。其次,电视的参与性形成了这门艺术独特的观赏特点。由于电视观众一般都是在家里观看,观众可以随意选择收看并当场评论,因此电视剧应当照顾到观众对剧情内容的兴趣,调动各种艺术手段来吸引观众,在情节、场景、表演诸方面根据观众的审美心理作特殊的艺术处理,给观众以想象的空间和参与的机会,尽量使观众对剧中人物产生移情和共鸣,从而达到引人入胜的艺术效果。最后,电视传播的迅速性形成了这门艺术更加生活化的特点。许多电视

节目和晚会可以现场直播；电视剧制作周期短，成本较低，又拥有技术设备轻便灵巧、室内戏较多等特点，因而能够深入生活，及时将现实生活中人们关心的问题用艺术形式表现出来；同时，电视剧在剧情内容、演员表演、服装道具、环境布置等方面，都要求更加亲切、自然和生活化，直接和逼真地反映生活。

近年来在世界各国广泛流行的电视"真人秀"节目由于广大观众均可参与，受到受众的热烈欢迎。一般公认，20世纪90年代荷兰的《老大哥》开创了世界电视"真人秀"节目的先河，之后，美国、法国、英国等国也相继推出了多档"真人秀"节目。完全可以说，"真人秀"是当前国际上最热门的电视节目形态，在我国最近十多年里也发展得十分迅速，目前各个主要电视台都有受到广大观众欢迎的各种电视"真人秀"节目。那么，电视"真人秀"节目到底有些什么特点呢？概括起来讲，主要有三大特征：第一是"真"与"秀"的结合，也就是纪实性与表演性的结合，或者说是纪录性与戏剧性的结合。可以说，电视"真人秀"是采用了纪录片的拍摄手法，借鉴了电视剧的表演元素，再加上综艺节目的娱乐手法所包装而成的一种新的电视节目形态。第二是平民性与参与性相结合。平民性、大众性、草根性、参与性是"真人秀"节目的另外一个十分明显的特点。很多明星参与的"真人秀"节目，他们并不是以明星的身份而是以普通人的身份出现，例如东方卫视的《舞林大会》、湖南电视台的《爸爸去哪儿》都是如此。第三，电视"真人秀"节目的核心是游戏，游戏性与竞争性是其突出的特点。显而易见，电视"真人秀"节目目前发展迅速、方兴未艾，但是国内外"真人秀"节目中出现的一些负面问题，也需要引起我们的高度重视。

总而言之，由于电视的传播特性、技术特性和艺术特性，以及电视观众独特的收视环境、收视条件和收视行为，包括电视观众的随意性收看、习惯性收看、闲暇性收看等日常性审美接受方式，尤其是电视艺术仅仅是电视节目的重要组成部分之一（电视还具有传播功能与新闻信息功能），电视艺术从创作、传播到接受都有许多与众不同的特点，值得人们去认真加以研究。但是，由于电视艺术毕竟是一门年轻的艺术，因此，电视艺术尚未形成自己独立的美学体系，人们往往还是将影视并提。

电影和电视，再加上发展迅猛的新媒体，特别是当前十分流行的电

脑、手机和 iPad 等共同组成了一种视觉文化,对人类社会生活的许多方面都产生了深远而重大的影响。电影和电视作为一种记录、保存、普及、传播文化的重要手段,其巨大作用甚至可以同人类文明史上文字、印刷术等重大发明相媲美。在人类没有影视这种现代化大众传播媒介之前,人类文化的成果,主要是通过书籍、报刊等印刷品,乃至某些造型艺术(如绘画、雕塑等)来记录、保存、传播和交流的。由于电影、电视的出现,现代社会已经在相当大的程度上改变了这种状况,电影和电视已经成为当今最大众化、最有影响力的传播媒介。从这种意义上讲,影视文化的产生可以说是人类文化史上自从语言、文字、印刷术产生以来,在文化的积累和传播上的一次划时代的革命。被称为"传播学鼻祖"的美国传播学家威尔伯·施拉姆(1907—1987)认为,人类传播方式的变化速度在不断加快,这种速度本身就具有深远的意义:"从语言到文字,几万年;从文字到印刷,几千年;从印刷到电影和广播,四百年;从第一次实验电视到从月球播回实况电视,五十年。下一步是什么?某些新形式媒介正在地平线上出现……但是十分清楚的是,我们正在进入一个信息时代,在这个时代里,与其说是自然资源而不如说是知识有可能成为人类的主要资源以及力量和幸福的必不可少的条件。"[1] 显然,作为传播学权威,威尔伯·施拉姆早在 30 多年前就已经预见到,除了电影、广播、电视外,"某些新形式媒介正在地平线上出现",他还预见到在信息时代里,知识和信息将成为人类的主要资源。今天,正在飞速发展的国际互联网与初露端倪的知识经济,已经在一定程度上证实了施拉姆的预言。

从深层文化意义上来考察,建立在现代数字技术和网络传播媒介基础上的多媒体视像文化,将以快捷直观、通俗易懂的方式,把人类原来拥有的语言、文字、印刷等各种媒介结合起来,这必然会极大地产生信息普及化的作用,此前文化时期中原来只有少数社会上层人士和知识精英才能够了解的信息,现在已经在极大程度上为全体社会成员所共享。传播媒介走向大众的过程必然会伴随社会更趋民主化的历史进程,对人类社会的观念形态、生活方式、思维习惯,乃至文化教育方式、审美娱乐方式等各方面产生巨大的冲击和影响。

[1]〔美〕威尔伯·施拉姆、威廉·波特:《传播学概论》,陈亮、周立方、李启译,第 19 页。

第二节 综合艺术的审美特征

戏剧、戏曲、电影和电视艺术都有自己独特的艺术规律和表现手段，戏剧和戏曲的历史悠久，电影和电视艺术则是年轻的艺术。但是，作为综合艺术，它们又具有许多共同的审美特征，尤其表现在以下几点。

一、综合性与独特性

综合艺术首要的审美特征就是综合性，这种综合性体现在两个层次上。首先，从艺术学的层次上讲，戏剧、戏曲、电影和电视艺术等综合艺术吸收了各门艺术中的多种元素，将它们有机融汇在自己的表现手段之中，从而大大丰富了自己的艺术表现力。例如，电影大师爱森斯坦曾经讲过，电影就是把绘画与戏剧、音乐与雕塑、建筑艺术与舞蹈、风景与人物、视觉形象与发声的语言联结成为统一的综合体。正是由于电影艺术综合了绘画、戏剧、音乐、雕塑、建筑、舞蹈、摄影、文学等各门艺术中的多种元素，并将这些元素有机融合，从而形成电影自身新的特性，使电影这一门新兴艺术在百年的时间内迅速发展起来。又如，中国戏曲艺术也是综合了文学、音乐、舞蹈、美术、武术、杂技等许多艺术种类的精华，形成自己独特的表现手段和独具的审美特点，集中表现在依靠戏曲表演程式将诗、歌、舞、剧有机地综合在一起。其次，从更高一层的美学层次上讲，戏剧、戏曲、电影、电视艺术的综合性绝不仅限于各门艺术元素的有机融合，而是更加集中地体现在它们将时间艺术与空间艺术、视觉艺术与听觉艺术、造型艺术与表演艺术综合在一起，实现了美学层次上的高度综合，将视与听、时与空、动与静、再现与表现集于一身，从而具有了巨大的综合表现能力，极大地扩展和丰富了观众的审美感受，成为最具有群众性的艺术门类。

综合艺术既有综合性，又有独特性。虽然都是综合艺术，戏剧和戏曲是古老的传统艺术，而电影和电视艺术则是现代科学技术的产物，它们之间的区别可以说是一目了然。此外，渊源于西方的话剧同植根于中国的戏曲、作为银幕艺术的电影和作为荧屏艺术的电视之间也有着鲜明的区别。虽然都是综合性舞台艺术，话剧注重再现生活，因此，话剧的舞台美术大多是写实和具象的，包括布景、化妆、服装、灯光、效果、道具等都力求

真实，创造出使观众仿佛身临其境的舞台气氛，在舞台上形象地展现出社会生活环境；戏曲则注重表现生活，因此，戏曲的舞台美术基本上是写意和抽象的，布景和道具都很简单，全凭演员的虚拟性表演来表现，演员手中的一根马鞭，可以让观众想象到剧中人物正纵马飞奔，演员手中的一支船桨，使观众仿佛看到了大江中一叶扁舟正破浪前进。另外，源于西方的话剧注重写实，植根中国的戏曲注重写意，也造成了二者在表演艺术上的巨大区别。话剧艺术是一种建立在体验基础上的舞台表现艺术，演员对于角色必须有深切的体验，不管是本色表演还是性格化表演，话剧演员都必须从客观现实生活中找到创造角色的依据，塑造出真实、生动的人物形象。戏曲艺术作为一种表现性艺术，是将生活中的动作加以变形和夸张，形成戏曲表演艺术特有的唱、念、做、打的程式和手、眼、身、步的身段来表现；戏曲表演还划分生、旦、净、丑等不同的行当，在唱腔、宾白、台步、动作等各方面都有一整套各自不同的程式，这是戏曲艺术最明显的特点。另外，关于电影与电视这两门姊妹艺术的区别，前面已经提及，此处不再赘述。

二、情节性与主人公

作为综合艺术的戏剧、戏曲、电影、电视剧基本上都属于叙事性艺术，都需要由人物的行动、人物与人物之间的关系来形成一个有完整过程的生活事件，因而，它们一般都具有故事情节，并且以矛盾冲突为情节发展的主要线索，在紧张而激烈的矛盾冲突中，塑造出具有典型意义的人物形象。

叙事性文艺作品一般都离不开情节。关于情节，曾有过多种定义，其中较有影响的是：亚里士多德和福斯特把情节看作具有因果联系的事件，高尔基把情节看作人物性格发展的历史。他们的观点虽然角度不同，但都认为情节与人物和事件有关。可见，情节的核心是事件和人物。对于综合艺术来讲，情节具有十分重要的意义和作用，它不但使综合艺术作品成为一个有机的整体，而且可以通过不同的情节结构方式呈现出不同的艺术风格。从总体上讲，综合艺术的情节结构方式大致可以划分为戏剧性情节和非戏剧性情节。毫无疑问，戏剧和戏曲主要采用戏剧性情节。

所谓戏剧性情节，是指按照戏剧冲突律法则来结构的情节，它往往

具有强烈的冲突和曲折的故事,大量运用巧合、悬念等艺术技巧,情节结构上有开端、有发展、有高潮、有结局。例如,曹禺的话剧《原野》写的是民国初年农民仇虎向恶霸复仇最终自杀的悲剧,矛盾冲突激烈,人物关系复杂,故事情节曲折离奇,具有典型的戏剧性情节。又如莎士比亚的《罗密欧与朱丽叶》,通过一对青年男女的爱情悲剧揭露了封建制度的残酷无情,全剧情节曲折,步步深入,引人入胜,扣人心弦,歌颂了青年男女纯洁坚贞的爱情。中国戏曲也十分注意运用戏剧性情节,如传统剧目《秦香莲》通过陈世美贪图富贵、喜新厌旧,企图杀妻灭子,最后被包拯处死的故事情节,伸张正义,鞭挞邪恶,以情动人,震撼人心,在我国成为一个家喻户晓、老少皆知的戏曲作品。相比之下,电影(故事片)和电视(电视剧)既采用戏剧性情节,如电影《一江春水向东流》《战狼》《长津湖》等、电视剧《渴望》《激情燃烧的岁月》《觉醒年代》《人世间》等,同时也越来越注意运用非戏剧性情节,充分发挥影视艺术的特性。

所谓非戏剧性情节,建立在纪实性美学的基础之上,它主要不是依靠人工编造故事而是致力于从生活中发掘情节,更多地采用心理结构、情绪结构等方式,注重发掘人物内心的情感冲突,使故事情节更接近于生活事件本身。这一类非戏剧性情节结构的影视作品,并不追求情节的戏剧性、冲突性、曲折性,而是追求情节的真实性、自然性、生活化,尤其注意以一种内在的情绪来冲击观众的心灵,如获得奥斯卡奖的美国影片《克莱默夫妇》《金色池塘》,以及在国际上获奖的中国影片《城南旧事》《黄土地》《秋菊打官司》《一个都不能少》等。

然而,戏剧、戏曲、电影、电视剧等综合艺术不管采用戏剧性情节,还是非戏剧性情节,都是要通过情节来塑造人物形象和刻画人物性格,尤其要塑造出典型人物或典型性格。从这种意义上讲,综合艺术作品中的主人公具有重要的审美价值。

主人公,是指戏剧、戏曲、电影、电视剧作品中的主要人物,或叫中心人物。主人公应当是戏剧影视作品集中刻画的人物形象,是作品内容的中心,是矛盾冲突的主体,是情节展开的依据。戏剧影视作品都是通过对人物活动以及人物之间相互关系的描写来反映生活,传达剧作家对生活的感受和评价,因此,塑造鲜明、生动、富有个性的主人公形象,

是戏剧影视艺术最根本的任务。中外古今，凡是优秀的戏剧影视作品一般都成功地塑造了典型的人物形象，通过最富于代表性，具有不可重复、独一无二性格的主人公形象，反映出一定历史时期的社会生活与复杂的社会关系。

话剧作品中，莎士比亚的《哈姆雷特》就是以哈姆雷特同克劳狄斯的外部冲突，以及哈姆雷特的内心冲突构成了全部丰富而深刻的戏剧矛盾，揭示了哈姆雷特复杂的内心世界和鲜明的个性特征，使这个主人公成为世界戏剧舞台上著名的艺术典型。

戏曲作品中，元代关汉卿的杂剧《感天动地窦娥冤》，揭露了当时社会的黑暗，地痞恶霸肆意横行，贪官污吏草菅人命，以深切的同情塑造了窦娥这个中国封建社会妇女的典型形象。窦娥心地美好善良，原来以为官府一定会替她昭雪申冤，严酷的现实使她觉醒，她不甘心向命运低头，对罪恶的黑暗势力进行了坚决的反抗，在临刑时发下三桩誓愿以示冤枉，这使窦娥这个女主人公形象具有震撼人心的艺术力量。

荣获第四十三届奥斯卡金像奖七项大奖的影片《巴顿将军》，通过巴顿在第二次世界大战中的一段历史，成功地塑造了巴顿这个人物形象，全片始终围绕巴顿的性格、爱好与内心世界来展开戏剧冲突和故事情节，尤其是通过巴顿与其他人物之间尖锐的矛盾冲突来表现巴顿的性格特征，并且注意运用代表人物性格的语言、动作以及环境渲染等细节来精心刻画，使这个人物形象更加丰满，有血有肉，耐人回味。

《巴顿将军》片段

电视连续剧《渴望》通过收养一个孩子的故事，在复杂的人物关系和曲折的情节中，成功地塑造了刘慧芳这个光辉的妇女形象。在刘慧芳身上既有中华民族劳动妇女淳朴善良、勤劳贤惠的美德，又因袭着沉重的历史负荷，使得这位女主人公的形象具有复杂性和深刻性，在广大电视观众中引起了强烈的反响。

从以上这些例子可以看出，优秀的戏剧影视作品总是要通过矛盾冲突来展开情节，塑造出具有鲜明性格和典型意义的主人公形象。正是由于综合艺术中的主人公具有如此重要的审美价值，因此，戏剧、戏曲乃至影视作品中的主人公常被称为主角，饰演主人公的男女演员也被称为男主角或女主角。

三、文学性与表演性

戏剧、戏曲、电影、电视剧等综合艺术还有一个共同的审美特征，就是它们都必须经过二度创作，才能产生舞台形象、银幕形象或荧屏形象，并为广大观众所接受和欣赏。这些综合艺术一度创作的核心是文学剧本，二度创作的体现是表演艺术。所以，文学性与表演性在综合艺术中占有重要地位。

文学性是综合艺术的基础。戏剧影视作品的创作，首先是从剧作者编写文学剧本开始的，只有在文学剧本的基础上，导演、演员和其他艺术工作者才能进行二度创作，将其展现在舞台上、银幕上或荧屏上。文学剧本作为基础，还不仅仅因为它是创作的第一道工序，更重要的在于它是导演和演员进行再创作的依据。一部优秀的文学剧本，为导演和演员的再度创作提供了广阔的天地和成功的开端；相反，一部思想和艺术质量都很低的文学剧本，要想成为一个出色的戏剧影视作品，则是根本不可能的事情。正因为文学性在综合艺术中占有如此重要的地位和作用，因而戏剧、戏曲、电影、电视剧都十分重视文学剧本，并且都有自己的一整套剧本创作规律。

作为一种独立的文学样式，戏剧文学剧本应当是戏剧性与文学性相结合的产物，影视文学剧本应当是电影性与文学性相结合的产物。戏剧文学应当考虑到舞台、场景、演出时间，以及观众在剧场中的欣赏条件等情况，设法使剧中的人物、情节、场景都具有集中性，通过尖锐激烈的矛盾冲突和波澜起伏的戏剧情节，紧紧扣住观众的心弦。例如老舍的话剧《茶馆》就是以高度的概括描绘了旧北京城的一个茶馆，通过出入于茶馆的形形色色的人物及其矛盾关系，展现了从戊戌变法到抗战胜利近50年社会变迁的历史画卷；郭沫若的历史剧《屈原》更是以高度集中的写法概括了屈原30多年的生涯，尤其着重表现了屈原满腔爱国热情却遭到诬陷和迫害的悲剧，具有震撼人心的艺术效果。

影视文学则应当考虑到拍摄需要和放映效果，尽量将剧本中的一切人物和事件转化为可见的视觉形象，充分运用画面、声音和蒙太奇等影视艺术语言，通过影视手段展示在银幕或荧屏上，直接作用于观众的感官。因此，影视艺术十分重视造型性和运动性，影片《孙中山》从头至尾都重视电影的造型手段，片头是熊熊大火映衬下的孙中山头像特写造型，结尾

则是广场上沸腾的人群中孙中山的座椅渐渐远去的画面，通过画面造型给观众心灵以极大的震撼。美国电视连续剧《豪门恩怨》通过上流社会富豪名媛之间错综复杂的矛盾关系，反映了十分广阔的社会生活画面，故事情节和戏剧冲突都通过人物的动作来展现，充分体现了电视艺术运动性的特点。

正因为文学性对于戏剧影视作品来讲具有如此重要的意义，因此，在所有的艺术门类中，唯有综合艺术与文学的关系最为密切，这种密切关系是实用艺术、造型艺术、表情艺术等其他艺术门类无法相比的。而戏剧文学、电影文学、电视文学也成为这些艺术种类自身不可缺少的重要组成部分。

表演性是综合艺术的中心环节。戏剧、戏曲、电影、电视剧都属于表演艺术，表演性是它们最突出的审美特征。从这种意义上讲，综合艺术之所以能把各门艺术的众多元素综合在一起，就是由于表演将各种艺术元素有机地融会在一起了。所谓表演，就是指演员依据剧作家提供的剧本，按照剧本的规定情境和角色的思想感情，在导演指导下进行二度创作，运用语言、动作创造人物形象。优秀的表演艺术应当达到演员与角色的统一、生活与艺术的统一、体验与表现的统一。表演艺术的核心，是解决演员与角色间的矛盾，这就需要演员努力克服自我与角色的距离，认真分析和理解角色，塑造出性格化的人物形象。

表演艺术的关键，是掌握好"体验角色"和"表现角色"这一对矛盾。所谓"体验角色"就是演员设身处地地生活在角色的规定情境中，像角色那样去爱、去恨、去思想、去行动，使自己和角色融为一体。所谓"表现角色"就是演员用自身的形体动作、言语动作和内心动作把体验角色的结果表达出来。在表演艺术中，表现与体验二者是有机统一的关系。

在所有的综合艺术中，唯有戏曲表演艺术具有特殊性，戏曲表演具有程式化、歌舞化的特点，戏曲演员必须结合剧中人物的思想感情和行动逻辑，借助戏曲程式进行创造性的表演，才能塑造出活生生的舞台形象。相比之下，话剧表演、电影表演、电视表演三者之间，则既有共同性，又有特殊性。中外许多影视明星都来自舞台，都是"两栖演员"乃至影视剧"三栖演员"。然而，戏剧表演与影视表演毕竟属于不同的艺术

种类，受到戏剧和影视各自不同的艺术特性和美学原则的制约。戏剧表演艺术与影视表演艺术的最大不同，就在于前者需要不断地在舞台上进行创造，而后者则是在拍摄过程中一次性地完成。此外，戏剧表演具有当场反馈的剧场效果，这是影视表演所无法达到的；而影视表演的逼真性和镜头感，则是戏剧表演无须考虑的。凡此种种，构成了戏剧表演与影视表演的重大区别。

总之，文学性作为综合艺术的基础，表演性作为综合艺术的中心环节，二者都具有重要的地位和作用。换句话说，凡是成功的戏剧影视作品，既离不开优秀的文学剧本，也离不开卓越的表演艺术，它们是集体创作的结晶。

第三节 中外综合艺术精品赏析

一、《哈姆雷特》（戏剧艺术）

《哈姆雷特》是英国诗人、戏剧家莎士比亚的剧作，写于1601年，是莎翁的"四大悲剧"之一，约在1603年首演。

《哈姆雷特》取材于《丹麦史》和一个失传的丹麦王子复仇记旧剧。故事讲述了在国外求学的丹麦王子哈姆雷特因父亲暴卒回国奔丧，见叔父克劳狄斯已经登上王位并娶了母后，极其悲愤忧郁。父亲的亡灵向他揭露克劳狄斯毒死自己并篡位的真相。哈姆雷特在复仇的过程中历经挣扎，失去爱人和亲人，在濒死之际奋力一剑刺死了克劳狄斯国王。

此剧中的鬼魂申冤、主人公复仇、戏中戏和流血决斗的结局等，都属西方复仇悲剧的传统手法，但作品在人物塑造和思想内容的开掘上取得了极高成就。哈姆雷特身上集中体现着文艺复兴运动中人文主义者的优点和缺点及他们的迷惘、矛盾和痛苦，成为世界文学中不朽的典型形象。

[赏析]

西方话剧历史悠久、源远流长。早在两千多年前，在欧洲最早的文明古国古希腊就诞生了戏剧。当时古希腊戏剧大多在露天上演，露天剧场都修在山坡上，观众常常多达万人以上。当时的古希腊悲剧和古希腊

喜剧都取得了很高的成就，成为人类艺术史上的瑰宝。然而，欧洲进入中世纪后，在长达一千多年的时间里，教会具有至高无上的权威，同其他文学艺术的命运一样，戏剧艺术也停滞不前。文艺复兴时代的来临，标志着西方社会从此摆脱了封建制度和教会神权统治的束缚，也标志着欧洲从中世纪进入了近代社会。"顾名思义，文艺复兴就是希腊罗马古典文艺的再生。但是这个名称并不足以包括这个伟大运动的全面。首先它不只是意识形态的转变，更加重要的是社会经济基础的转变，也就是封建势力的削弱和资本主义生产方式和生产关系的建立。"[1]或者换句话讲，"文艺复兴"其实就是以文化艺术为突破口，在欧洲社会发生的一场翻天覆地的巨大变化。只有在这样的历史背景下来理解，我们才能真正认识莎士比亚戏剧的价值和魅力。

英国文艺复兴时期杰出的戏剧家和诗人莎士比亚（1564—1616），一生创作了37个剧本和其他文学作品，被称为"英国戏剧之父"，对欧洲文学和戏剧的发展产生了深远的影响。至今莎士比亚剧作仍然在世界各国舞台上演，其中许多还被搬上银幕，其影响经久不衰。在莎士比亚众多作品中，最具有代表性的当数"四大悲剧"，即《哈姆雷特》《奥赛罗》《李尔王》《麦克白》，这四部作品可以说是莎士比亚悲剧创作的最高成就。除了著名的"四大悲剧"之外，莎士比亚还创作了著名的喜剧《威尼斯商人》《仲夏夜之梦》《第十二夜》《无事生非》，历史剧《理查三世》《亨利四世》，以及后来被改编为芭蕾舞剧而广泛流传的悲剧《罗密欧与朱丽叶》，等等。马克思曾经赞誉莎士比亚是"人类最伟大的戏剧天才"。

在莎士比亚的"四大悲剧"中，《哈姆雷特》是最早创作并

《莎士比亚木刻肖像》

[1] 朱光潜：《西方美学史》上卷，第146页。

且影响最大的一部作品。作品取材于 12 世纪末一个丹麦王子复仇的故事，莎士比亚在欧洲文艺复兴的历史大潮推动下，将其改写成一出具有深刻思想内容和现实意义、渗透着人文主义理想的杰出悲剧。这出悲剧的主人公丹麦王子哈姆雷特原来在威登堡大学求学，因父王暴死而回国奔丧，夜间他见到了亡父的鬼魂，得知人面兽心的叔父克劳狄斯篡夺了王位，杀害了父亲并娶母亲为妻。哈姆雷特被这残酷的现实深深地震撼，精神上受到沉重的打击，心情沉重，痛苦不堪。他怕被叔父识破，因而佯装疯癫，又担心鬼魂所言有误，伤害无辜，于是在矛盾中痛苦彷徨。正当他心烦意乱、犹豫不决时，宫里来了一班戏子，于是哈姆雷特有意安排他们上演了一出弑君篡位的戏剧（这就是该剧有名的戏中戏）。果然，奸王与王后看后脸色大变，中途退场。哈姆雷特因此证实克劳狄斯是杀害父王的凶手，决定替父报仇。但是，由于哈姆雷特优柔寡断、犹豫彷徨，他一次次错失良机，甚至还误杀了自己情人奥菲莉娅的父亲，导致奥菲莉娅神经错乱，溺水身亡。为替父亲和妹妹报仇，奥菲莉娅的哥哥提着浸过毒药的剑来找哈姆雷特决斗，结果被哈姆雷特刺死。最终，篡位的奸王被哈姆雷特杀死，哈姆雷特终于报仇雪恨，但他自己也因身中毒剑而死亡，母亲因喝下毒酒而死去。这是一出真正刻骨铭心的悲剧，剧中主要人物几乎全部死去，体现出西方悲剧自古希腊悲剧以来一悲到底的悲剧传统。

现代话剧《哈姆雷特》结尾片段

人们普遍认为，《哈姆雷特》是莎士比亚悲剧创作最高成就的标志。这出悲剧容量很大，情节曲折，引人入胜，具有很强的戏剧性。完全可以说，戏剧性是戏剧的生命，凡是戏剧性不强的戏剧作品，都很难吸引观众。所谓戏剧性，主要是指戏剧冲突和戏剧动作。戏剧动作是戏剧冲突的外在表现，戏剧冲突是戏剧动作的内在因素。构成戏剧动作的是剧中人物形体的、语言的、表情的种种动作，观众常常通过演员的戏剧性动作来了解剧情的发展与把握剧中人物的性格。所谓戏剧冲突则是指剧中展开的矛盾、纠葛和斗争，包括人与人之间、人与现实之间，以及人物内心的各种各样的冲突和斗争。戏剧冲突是戏剧动作深层的动力和原因，尤其需要指出的是，戏剧冲突不是一般的动作和冲突，而是通过内心冲突引发外在冲突，通过性格冲突强化人物冲突，由此达到戏剧尖锐冲突的高潮。显然，《哈姆雷特》正是如此，它一方面将篡夺王位的叔父和急于报仇的王子之间的外部冲突作为情节线索；另一方面又以哈姆雷特自己内心的犹豫不

决、矛盾冲突为情绪线索。全剧正是以哈姆雷特同克劳狄斯的外部冲突与哈姆雷特本人的内心冲突组成了尖锐而深刻的戏剧冲突，两条线索相互交织，不断推进，使观众完全沉浸在剧情之中。

当然，历来莎士比亚研究中，人们更感兴趣的还是哈姆雷特的内心冲突。人们的疑惑与兴趣尤其集中在这一点上：既然哈姆雷特后来已经知道了叔父是杀害父王的凶手，那么他为什么还在犹豫不决地迟迟不肯动手复仇呢？精神分析学的创始人、奥地利著名心理学家弗洛伊德用"恋母情结"来加以解释，他在《梦的解析》这本著作中写道："另外一个伟大的文学悲剧，莎士比亚的哈姆雷特，也与俄狄浦斯王一样来自同一根源。但由于这两个时代的差距——这段期间文明的进步，人类感情生活的潜抑，以致对此相同的材料作如此不同的处理。"[1] 弗洛伊德认为，潜藏在人类心灵深处的潜意识是与生俱来的，只不过在文明社会中人类自己意识不到而已。他认为，男孩子幼时的"恋母情结"和女孩子幼时的"恋父情结"，就是深深潜藏在人类心灵深处的潜意识。古希腊悲剧《俄狄浦斯王》和莎士比亚悲剧《哈姆雷特》，两者都体现出强烈的"恋母情结"，这就是弗洛伊德所说的"同一根源"。因此，哈姆雷特才在应当采取行动时优柔寡断、犹豫不决。按照弗洛伊德的解释，哈姆雷特在动手复仇前，时时处于内心的尖锐矛盾之中，因为他意识到自己童年的"恋母情结"并陷入深深的

《哈姆雷特》剧照，美国演员埃德温·布斯饰哈姆雷特

[1]〔奥〕弗洛伊德：《梦的解析》，赖其万、符传孝译，安徽文艺出版社1996年版，第150页。

自责之中，只有在彻底忏悔自责之后，他才能果断地采取行动。弗洛伊德的这一理论，也招来许多戏剧理论家的批评，如陈瘦竹先生谈道："哈姆雷特的悲剧，深刻地反映了文艺复兴时期人文主义思想的进步倾向和历史局限。由此可见，弗洛伊德和琼斯对《哈姆雷特》的解释显然是一种歪曲。"[1]

与此同时，莎翁的《哈姆雷特》更是以写意的抒情风格与诗化的语言著称于世。尤其是剧中哈姆雷特的几段独白（如著名的"生存还是毁灭"）蕴含哲理，脍炙人口，揭示了哈姆雷特复杂的内心世界和典型的性格特征，堪称戏剧语言的典范。莎士比亚取得了巨大成就，就连他的剧坛对手本·琼森也称颂道："他不只属于一个时代，而属于所有的世纪。"

二、《老妇还乡》（戏剧艺术）

瑞士当代作家迪伦马特的悲喜剧《老妇还乡》（又名《贵妇还乡》），作于1956年，它使剧作家获得了国际声誉。

故事发生在欧洲某国一个小城市，这座小城市陈旧破败，十分萧条。突然有一天，传来一个惊人消息：一个出生在本地的美国女亿万富翁即将回乡访问，并且准备赠送10亿美元巨款给这个小城市。这个消息让全城居民欣喜若狂，奔走相告。但是，这个贵妇人却提出了一个条件，要求当地居民杀死本地一个杂货铺小店主伊尔，原来这位贵妇人是专程回乡来复仇的。45年前，她与本地小商人伊尔热恋，怀孕后却被遗弃，流落他乡，沦为妓女。后来她嫁给了美国一个石油大王，当这位亿万富翁老头子去世后，她便继承遗产成为富豪。市长开始还装模作样地拒绝了贵妇人的条件，但是没有想到，在10亿美元捐款的诱惑下，当地居民已经纷纷开始赊购高档商品。小业主伊尔万分惧怕，感到生命正在受到威胁。与此同时，市长、议员等头面人物也聚集开会，讨论结果是他们绝不能去杀死伊尔，但是他们可以动员他去自杀，为了全城居民的幸福，伊尔应当做出这种牺牲。于是，可怜的伊尔惊恐万状、无处藏身，人们把伊尔层层包围起来，在这种令人窒息的气氛中，伊尔上天无路、入地无门，他的精神彻底瓦解，终于倒了下去。贵妇人把伊尔的尸体装进豪

[1] 陈瘦竹：《心理分析学派戏剧理论述评》，朱栋霖、周安华编：《陈瘦竹戏剧论集》，江苏教育出版社1999年版，第496页。

华棺材,带着它得胜而去。

该剧被译成 40 多种语言,在世界许多国家上演。北京人民艺术剧院也曾演出过该剧,改名为《贵妇还乡》。

[赏析]

西方戏剧史上,从两千多年前的古希腊开始,悲剧和喜剧就是最重要的两种类型。这两种类型,又可以进一步分类,例如欧洲戏剧史常常将悲剧分为命运悲剧(古希腊悲剧)、性格悲剧(莎士比亚悲剧)、社会悲剧(易卜生悲剧),或者将以上三种悲剧称作古典主义悲剧、浪漫主义悲剧、现实主义悲剧。当然,喜剧也可以与此相似地进一步细分。但是,悲剧和喜剧这两种类型,一般情况下却不能够相互交叉或相互融合。按照欧洲传统观念,悲剧高于喜剧。为了保证悲剧庄严、肃穆、崇高的风格,基本上不允许在悲剧中渗入喜剧因素。两千多年前,亚里士多德就要求在悲剧中连"滑稽的词句"都应当抛弃,因为悲喜混杂,就会破坏悲剧庄重的风格。

但是,星移斗转,历史变迁。随着时代的发展,当代欧美戏剧的创作和理论出现了新的面貌,在戏剧中将悲喜剧混同,成为 20 世纪 50 年代以后的欧美戏剧界十分流行的一种观点。于是,欧美戏剧领域中一种新的类型——悲喜剧便应运而生了。美国戏剧理论家柯列根通过社会思潮的变化来考察悲喜剧的发展,他认为现当代社会价值观念和人生哲学都发生了巨大的变化,悲喜剧常常蕴含着更加深刻的人生哲理,悲剧和喜剧的明确界限也随之变得模糊。他说:"悲喜剧的景象,几乎是无法避免的绝望。"那么,观众为什么还要到剧场去观看悲喜剧呢?他回答道:"深入悲喜剧的中心——超过绝望——我们发现希望。"[1]

瑞士剧作家迪伦马特于 1956 年创作的《老妇还乡》正是悲喜剧的一个代表性作品。剧中整个情节是荒诞滑稽的,许多细节具有漫画式的夸张,剧中人物行为动作滑稽可笑,幽默的语言夹杂着尖刻的讽刺,这一切使得这出戏剧具有了喜剧的风格。但是,与此同时,剧中主要人物的命运却又是悲剧性的。小商人伊尔年轻时对自己的未婚妻始乱终弃,固然应当受到

[1]〔美〕罗伯特·柯列根:《喜剧》,美国哈普出版社 1981 年英文版,第 224 页。

《老妇还乡》剧照，简·亚历山大饰演，1992年

谴责，但他也只应当在道德上受到人们的唾弃，而不应当被市长和头面人物们活活逼死。小人物伊尔最终成为这场金钱游戏的牺牲品，他的命运当然是悲剧性的。此外，这场复仇游戏的胜利者贵妇人，虽然如愿以偿地完成了复仇计划，但是她为此付出的不仅仅是10亿美金，还有她自己的青春、爱情和一生的幸福，这个老态龙钟的贵妇人，已经浑身是病，甚至四肢都是用象牙组装而成的假肢，她的一生显然也是悲剧性的。由此可见，通过荒诞可笑的情节来讲述小人物悲剧性的命运，或许就是悲喜剧最鲜明的类型特色吧。

20世纪50年代以来，悲喜剧不但出现在世界各国的话剧舞台上，甚至影响到了世界各国的电影和电视剧，在这些艺术领域里也出现了一批著名的悲喜剧作品。如苏联电影导演梁赞诺夫著名的"爱情三部曲"（《命运的捉弄》《办公室的故事》和《两个人的车站》），都是典型的悲喜剧电影。其中，《两个人的车站》最为成功，获1983年戛纳国际电影节金棕榈奖提名，被《苏联银幕》杂志评选为1983年最佳影片。影片描写一位钢琴师代替酒后汽车肇事的妻子前去服刑，在一个小车站餐厅与女招待员薇拉发

生口角,后来两人经历了不少波折,彼此增进了解并萌生爱情。这是一部独特新颖的悲喜剧电影,它时而令人捧腹大笑,时而又催人泪下,将喜剧因素与悲剧因素有机地交织到一起。这部影片的情节发展妙趣横生,人物对话幽默风趣,角色动作夸张可笑,时时引得全场观众开怀大笑,具有典型的喜剧风格。但是,与此同时,影片中的两个主人公——钢琴师普拉东和女招待员薇拉都是生活中普普通通的小人物,他们俩都有着不幸的身世和悲剧性的命运,也都有着同样善良和真诚的品格,然而在冷酷的现实生活中,他们两人的生活遭遇又都是不幸与坎坷的,普拉东的妻子极端自私,薇拉的丈夫则将她抛弃,男女主人公的命运具有悲剧色彩。显然,影片通过悲喜剧的方式,既幽默而细腻地展现了普通人丰富的内心世界和美好爱情,同时也真实地揭露了苏联现实生活中的许多社会问题。影片在表现主人公命运的同时,也充分体现出社会生活现实的复杂性;观众在发出阵阵笑声的同时,又会流下几颗伤感同情的眼泪,充分体现出悲喜剧电影的艺术魅力。

除了苏联银幕上出现的悲喜剧电影以外,日本影坛也出现了不少此类影片。例如日本著名导演山田洋次拍摄的《幸福的黄手帕》(1977),同样是用悲喜剧反映社会问题。该片曾在我国上映,影片中的男主人公是一名普通工人,因为失手伤人而被判刑坐牢,在艰辛坎坷的人生道路上苦苦挣扎,正当他出狱之后无家可归时,离婚的妻子却挂起了无数条黄手帕欢迎他回家。小人物不幸的悲剧命运,最终有了一个幸运的转机。悲剧的意味、喜剧的情调,在这部影片中相映生辉。此外,另一部曾在我国上映过的日本影片《蒲田进行曲》(1982),也是通过喜剧性的情节来展现小人物悲剧性的命运。与此同时,我们国家近年来出现的一批描写普通人生活的电影或电视剧,也或多或少具有悲喜剧的风格和特征。

三、《雷雨》(戏剧艺术)

《雷雨》,中国话剧艺术经典,四幕话剧,戏剧家曹禺创作。1933年于清华大学西洋文学系毕业前夕,年仅23岁的曹禺完成的处女作《雷雨》已经成为他最伟大的作品。

1934年7月,《雷雨》首次发表于由巴金任编委的《文学季刊》上,剧作完全运用了"三一律"原则,写两个家庭几个人物在短短一昼夜之间

发生的悲剧故事，表现了 20 世纪初封建社会环境中的社会矛盾和家庭矛盾，以及封建制度与专制思想对人的禁锢与摧残。

剧本以扣人心弦的情节、简练含蓄的语言、各具特色的人物，以及极为丰富的人性内涵创造出了永恒的艺术魅力。剧中的人物，都有着雷雨之前低气压下的燥热、躁动的心态，他们之间的复杂纠葛把该作品的现实主义风格提升到了哲学的高度。《雷雨》已经成为世界性的艺术佳作。

[赏析]

尽管话剧在西方已经有了两千多年的历史，但是直到五四运动前后，话剧才从日本和欧美传入中国。20 世纪初，在日本新派剧的影响下，并且在晚清戏曲改良的浪潮中，中国的早期话剧逐渐开始形成，时称新剧或文明戏，当时主要的演出团体有李叔同的"春柳社"等。直到五四运动以后，欧洲戏剧传入中国，中国现代话剧才开始正式兴起，并不断发展成熟。中国现代话剧在近百年的历史里，涌现出了一大批优秀的戏剧艺术家和戏剧作品，其中，曹禺和他的剧作《雷雨》已经成为中国戏剧史上的一座里程碑。

著名戏剧艺术家曹禺（1910—1996），原名万家宝，出生在天津一个没落的封建官僚家庭。从小生长在一个令人郁闷和窒息的封建大家庭中，为曹禺以后的戏剧创作积累了丰富的素材。曹禺早年曾在天津南开中学学习，是该校新剧团的骨干，这段经历为曹禺后来的戏剧创作积累了经验。1928 年他考入南开大学，次年转入清华大学，专修西洋文学，1933 年在大学毕业前夕完成了他的处女作《雷雨》。尽管在此以后，曹禺又相继完成了《日出》（1935）、《原野》（1936）以及历史剧《胆剑篇》（1961）等多部剧作，但是，毫无疑问，处女作《雷雨》不仅是中国戏剧史上一座光辉的里程碑，同样也是曹禺剧作生活中的一座丰碑。我们至今无法想象，一位 23 岁的大学生如何能够写出一部这样深刻、这样感人的戏剧作品。80 多年来，《雷雨》在话剧舞台上长演不衰，始终具有震撼人心的艺术魅力。它的成功，至少体现在以下几点：

第一，《雷雨》有着精湛的戏剧结构。戏剧创作中，结构具有十分重要的意义，因为话剧演出受到舞台空间和演出时间的限制，要想在有限的空间和时间里巧妙安排剧情发展，精心组织矛盾冲突，做到有高潮、有起

伏，真正达到引人入胜的境界，必须在剧本创作时下一番工夫。曹禺在《雷雨》剧本创作中，既吸收了传统戏剧结构方式，又努力探求以新的结构来体现新的内容，因此使得这出剧环环紧扣、高潮迭起。

曹禺的《雷雨》遵循欧洲古典主义戏剧的"三一律"原则，它要求剧作的情节、时间和地点三个方面完整一致，即剧本故事情节必须单一，剧情必须发生在一个地点，剧情延续的时间必须以一昼夜为限。《雷雨》完全符

曹禺先生蜡像

合"三一律"的原则。从情节来看，它主要围绕周朴园一家两代人的情感纠葛来展开，通过这个家庭的矛盾展现出当时社会的矛盾冲突。从时间来看，《雷雨》剧情集中在一个昼夜，但是讲述了 30 年前周朴园与侍萍，以及 3 年前周萍与蘩漪之间的故事，将前后 30 年的旧中国家庭和社会的矛盾冲突集中在一个昼夜来展开。从地点来看，《雷雨》剧情发展基本上是在周家客厅，仅有一幕戏是在鲁家，基本上做到了地点的一致。与此同时，曹禺又并不墨守成规，他的剧本结构能够随着内容的变化而变化发展。《雷雨》除了采用传统的"三一律"原则结构剧情外，还运用了回溯式的戏剧结构方法，通过顺叙与倒叙相结合的方式，将过去的矛盾冲突与现在的矛盾冲突交织起来，将 30 年的恩恩怨怨在一个昼夜里展开。全剧虽然故事情节曲折，矛盾冲突复杂，人物关系众多，但是结构严谨，头绪清楚，显示了作者驾驭事件、结构戏剧的卓越才能。

第二，《雷雨》有着尖锐的戏剧冲突。从一定意义上讲，戏剧冲突是戏剧的灵魂。没有冲突就没有戏剧，只有通过尖锐激烈的戏剧冲突，才能形成戏剧的情节，才能塑造人物的性格，也才能深深吸引住观众。正因为如此，戏剧特别重视矛盾冲突，要求通过人物性格的冲突、行为的冲突、思想感情的冲突乃至心理状态的冲突等等，去展开剧情与表现

生活。

《雷雨》全剧的矛盾冲突始于30年前周朴园对女仆侍萍的始乱终弃，酿成了罪恶的根源，造成了30年后大儿子周萍与继母蘩漪的乱伦关系、周萍与女仆四凤同母异父兄妹间的不伦之恋，直到造成最后周萍、周冲、四凤相继死去，侍萍和蘩漪发疯的悲惨结局。甚至有评论认为，《雷雨》是中国现代第一部真正意义上的悲剧，通过周朴园家庭这个缩影，揭露了封建专制的虚伪与残忍，揭示出那个畸形腐朽社会必然灭亡的历史命运。尤其值得赞扬的是，四幕话剧《雷雨》除了最终形成全剧的高潮外，每一幕中也有自己的高潮，创造出一种高潮迭起的局面，让观众始终关注、欲罢不能。整个剧从大幕拉开开始，就把尖锐的戏剧冲突摆在观众面前，周萍与蘩漪的乱伦关系面临破裂，加上周家客厅经常晚上闹"鬼"，这种悬念立刻将观众带入戏中。随着剧情发展，逐步揭开了一个埋藏30年的惊人秘密，戏剧冲突逐渐发展，而且愈来愈激烈，直到最后一幕达到全剧的高潮，悲剧的结局令人震惊、发人深省。

第三，《雷雨》塑造了独特的人物形象。曹禺的《雷雨》全剧只有8个人物，即周朴园和他的两个"妻子"侍萍、蘩漪，以及周萍、周冲、四凤、鲁大海和鲁贵。但是，除鲁大海之外，剧中的每一个人物几乎都是一个成功的典型，他们不但有着时代的、社会的、个性的特色，而且还都具有现实生活中人物性格复杂多样的特点。或者换句话说，他们都是活生生的、有血有肉的圆形人物，在某种程度上都具有双重性格，不是善恶分明的象征符号或者扁平人物，因而真实可信。

就拿剧中的周朴园来讲，毫无疑问，他是这场悲剧的始作俑者，应当说整个这场悲剧的罪魁祸首就是周朴园本人。但是，剧本并没有把他写成一个脸谱化的坏人形象，而是用点睛之笔写出了他伪善的一面。例如他以为侍萍已经投江自尽了，于是在房间里还专门保留了侍萍用过的旧家具，甚至永远保留了侍萍不开窗帘的习惯，以此来弥补他自己心灵的愧疚。又如当第四幕真相大白时，周朴园大声喊出了侍萍的名字，并且喝令周萍跪下去认他的生母。可以说，正是这些独特的细节塑造出独特的人物形象，使人物形象更加复杂丰满。

剧中另一个塑造得成功的人物形象是蘩漪，她也是一个具有双重性格的人物形象。一方面，蘩漪是受害者，她被迫嫁给周朴园，在周朴园的

话剧《雷雨》塑造了众多鲜活的人物形象

冷酷和专横下饱受各种精神折磨,最终和周萍发生了暧昧关系并不顾一切地爱着他。然而,周萍和他父亲一样虚伪,很快厌倦了她,转而追求侍女四凤,使繁漪再一次经受沉重的精神打击。但是,在另一方面,繁漪又是自私的,她为了维护自己的所谓"爱情",可以完全不顾及他人的利益,在她困兽欲斗的时候甚至不惜伤害别人,包括可怜的侍女四凤,显露出她性格中也有些许的狠毒,因为她毕竟是大户人家的女儿,从小受宠养成娇生惯养的性格。总而言之,《雷雨》中大多数人的性格都是十分鲜活、真实可信的。

作为中国戏剧史上的一个里程碑,《雷雨》具有不朽的艺术魅力,因而先后多次被改编为其他各种艺术形式。《雷雨》先后被改编成多种舞剧形式,如芭蕾舞剧《雷雨》、现代舞剧《情殇》《雷和雨》等,还被改编成电影和电视连续剧,从舞台走上了银幕和荧屏。甚至张艺谋导演2006年的新片《满城尽带黄金甲》,虽然讲述的是一个唐朝的故事,却是以曹禺的《雷雨》为蓝本改编的。在这为数众多的改编之中,有改编得成功的,也有改编得不成功的,甚至还有改编得十分失败的。这里牵涉到经典名著的改编,有必要顺便简单说一下。经典名著的改编是一种艺术的再创造,其中也有原则可循。从总体上讲,经典名著的改编应当遵循八字方针,即"忠实原著,超越原著"。所谓"忠实原著"就是不得随意更改原著的主题

思想、重要情节和主要人物,"忠实"是改编的基础。打个比方,原著是一座大楼的架构,改编是对这座大楼进行装修,你可以把大楼装修成不同的风格,欧式或中式、现代或古典,但是,你不可以拆掉大楼重盖,否则,那将是另外一座大楼,而不是改编原著了。所谓"超越原著",强调改编又是一种再创造,创造是改编的灵魂。改编者必须在改编后的作品中,体现自己对原著的理解和认识,并且加以升华和提高,努力争取在忠实原著的基础上超越原著。

此外,影视作品的改编其实也有一些具体规律可循。比如,中篇小说的容量和篇幅比较适合改编成电影,一批优秀的故事片如《天云山传奇》《高山下的花环》《人到中年》《城南旧事》《红高粱》等等,都是由中篇小说改编而来。但是,中篇小说由于篇幅有限,不适宜于改编成电视连续剧。一出话剧从容量来看,其实就相当于一部中篇小说。由话剧《雷雨》改编而成的20集电视连续剧之所以不成功,除了其他原因之外,应当说这也是一个重要因素。与此相反,长篇小说的容量和篇幅则比较适合改编成电视连续剧,如《红楼梦》《三国演义》《水浒传》《西游记》等等。但是,由于容量很大、人物众多、故事情节复杂等诸多原因,长篇小说不适宜改编成电影。20世纪80年代,著名导演谢铁骊曾经受命将《红楼梦》改编成电影,谢铁骊导演已经考虑到这个问题,决定将其改编成6部8集故事片,但结果还是不尽如人意。相比之下,王扶林执导的87版36集电视连续剧《红楼梦》不但多次获奖,而且在各个电视台先后播放了700多次,据初步统计海内外有10多亿人次观看过这部电视连续剧。

四、《窦娥冤》(戏曲艺术)

《窦娥冤》,中国十大古典悲剧之一,元代杂剧家关汉卿的代表作品。关汉卿,号已斋叟,元大都(今北京)人,在元代剧坛上有着十分重要的地位。他一生作杂剧60余部,现存18部。1958年,关汉卿被列为世界纪念文化名人之一。

《窦娥冤》(全名为《感天动地窦娥冤》,又名《六月雪》)是关汉卿晚年的作品,是其悲剧的代表作。该剧讲述了窦娥一生的悲惨遭遇,她幼年因家贫被卖给蔡家做童养媳,婚后丈夫夭亡,婆媳相依为命。蔡婆因向赛

卢医索债险些被害,恰被张驴儿父子救下。恶棍张驴儿父子想霸占婆媳二人,窦娥执意不从。张驴儿在汤里放了毒药想害死蔡婆,不料被其父喝下身亡。张驴儿转而诬告窦娥,官府严刑逼供,窦娥为救婆婆,屈打成招,被判斩刑。窦娥死前发出三桩誓愿:"血溅三尺,六月降雪,三年大旱。"窦娥屈死感天动地,三桩誓愿果然一一应验。三年后其父金榜题名为官,窦娥冤魂托梦父亲,其父杀了张驴儿,窦娥冤情得以昭雪。

[赏析]

世界上三种古老的戏剧艺术是古希腊戏剧、印度梵剧、中国戏曲。其中,中国戏曲最年轻,直到 12 世纪末即宋代与金代才真正形成,距今仅有 800 余年历史,比起有 2500 多年历史的古希腊戏剧来说,只能算一个小弟弟。但是,中国戏曲虽然年轻,却有一个大家庭。在中国戏曲这个大家庭中,包括 300 多个剧种,其中有人们熟悉的京剧、评剧、昆曲、豫剧、越剧、黄梅戏、粤剧等等。

西方戏剧历来将话剧、歌剧、舞剧分得十分清楚,中国戏曲却是一门歌、舞、剧、诗高度综合的艺术。有人说,中国戏曲是诗化的歌舞剧,从这点来看,中国戏曲有点类似于目前在西方流行的音乐剧。但是,中国戏曲同西方音乐剧又有着本质的不同,它深受中国传统文化的熏陶和影响,深刻地折射出中国古典美学思想,强烈地体现出中国传统艺术精神。中国戏曲的综合性、程式化、虚拟性这三个鲜明特色,同西方戏剧形成了十分明显的区别。

除了以上这些差别之外,如果将《窦娥冤》同《哈姆雷特》相比较,我们也不难发现中国戏曲悲剧同西方传统悲剧之间巨大的区别。如前所述,在西方,悲剧作为戏剧的一种最重要的类型,自古以来都受到推崇。从古希腊开始,悲剧和喜剧之间就有着严格的界限。古希腊悲剧和古希腊喜剧都取得了十分辉煌的成果,在两千多年的历程中,它们沿着各自不同的轨迹发展,如悲剧经历了命运悲剧、性格悲剧、社会悲剧等不同的阶段,直到现当代才开始出现了二者融合的悲喜剧。在此之前的漫长发展历程中,西方悲剧遵循的都是"一悲到底"的原则,即悲剧必须避免悲喜交加的结局,严格遵循悲剧性结局。古希腊命运悲剧中著名的《俄狄浦斯王》,虽然主人公清白无辜、竭力挣扎,但是最终仍然摆脱不了命

《窦娥冤》剧照,许荷英饰窦娥

运的摆布和悲剧的结局,犯下弑父娶母的大罪,最终落得个刺瞎自己的双眼去四处流浪的悲惨结局。中世纪性格悲剧中著名的《哈姆雷特》,如前所述,全剧中主要人物基本上全部死去,彻底体现了西方悲剧"一悲到底"的传统原则。近现代社会悲剧中著名的《茶花女》,虽然玛格丽特和阿尔芒真心相爱,但由于阿尔芒父亲的坚决反对,她最终忍受着巨大的精神伤痛拒绝了阿尔芒的爱情,并在悲愤病痛中含恨死去,同样是催人泪下的悲剧结局。

西方悲剧之所以一贯遵循"一悲到底"的悲剧结局原则,主要因为西方传统美学强调美与真的统一,强调艺术的认识价值。与之相反,中国戏曲悲剧中,无论主人公遭遇到多少苦难和不幸,但是最终结果都会苦尽甘来,基本上以大团圆结局,正如清代著名戏曲理论家李渔所讲"有团圆之趣"(《闲情偶寄》)。正是在悲剧结局和团圆结局上,构成了西方悲剧和中国戏曲悲剧之间最鲜明的区别和差异。这样讲,并不是说中国戏曲没有悲剧,实际上在中国传统戏曲里有很多悲剧或苦情戏的剧目,诸如《窦娥冤》《秦香莲》《梁山伯与祝英台》等等,但是,中国戏曲悲剧的结局往往是"善有善报,恶有恶报",坚持善必胜恶的原则。

中国戏曲悲剧之所以有别于西方传统悲剧，归根结底是由于两种文化的不同。中华文化是一种伦理型的文化范式，深刻影响着中华文明的方方面面。"如果说西方文化是'智性文化'，那么中华文化可以称之'德性文化'。在这种'求善'的德性文化范式制约下，中国的'治道'要津不在'法'治，而在'人'治，而'人'治又特别注重道德教化的作用。"[1] 正因为如此，中国

越剧《梁山伯与祝英台》剧照

传统美学强调美与善的统一，注重艺术的伦理价值，与西方传统美学强调美与真的统一并且注重艺术的认识价值截然不同。在中国人的传统观念中，受尽苦难的，一定会有善报；恶贯满盈的，一定会得到惩罚。当然，也有人提出，佛教自汉代传入中国以后，很快被世俗化了，尤其是中国戏曲的形成，是佛教在中国广为传布之后的事情，佛教的轮回报应观念对中国戏曲产生了很大影响，进一步强化了中国戏曲惩恶扬善的教化功能。于是，"善有善报，恶有恶报"的大团圆结局终于成为中国戏曲悲剧的传统范式，而《窦娥冤》正是其中的一个典型例证。

五、《一江春水向东流》（电影艺术）

《一江春水向东流》，中国电影故事片，联华影艺社、昆仑影业公司1947年联合摄制。蔡楚生、郑君里编剧兼导演，陶金、白杨、舒绣文、上官云珠、吴茵等主演。该片被视为中国20世纪三四十年代现实主义电影艺术的最高峰。

[1] 冯天瑜、何晓明、周积明：《中华文化史》，上海人民出版社1990年版，第236页。

影片分为上下两集，上集《八年离乱》，下集《天亮前后》，全片以抗战前后张忠良和素芬这一个普通家庭的悲欢离合为主线，真实、生动、概括地反映了当时的社会面貌。它以不同性格的人物、曲折变化的情节、细腻质朴的风格，反映了抗战时期广大人民群众的心情和愿望，揭露了上层社会的腐朽荒淫以及官场的黑暗。

影片使用的艺术手法相当有特色，两条情节线交织，层次分明，脉络清楚。编导、摄影和音乐的处理也代表了当时中国电影的最高水平。陶金、白杨等演员的表演纯熟自然。影片公映后受到评论界高度评价，在中国电影史上占有重要地位，被誉为里程碑式的作品。

[赏析]

2005年，中国电影迎来了百年华诞，在这一年中举办了许多庆祝活动。百年风云，百年沧桑，中国电影自1905年诞生以来，经历了一个艰难曲折的发展历程。这一百年，也正是中国社会经历巨大历史变革的时期，中国电影正是以影像的方式记录下中国现当代社会的历史进程。百年中国电影史产生了无数优秀的电影作品和无数优秀的电影艺术家，我们仔细审视便不难发现，在百年中国电影发展史上，曾经有过三个辉煌的时期。

第一个辉煌时期是20世纪三四十年代。这个时期的中国电影，具有丰富的社会内涵、浓郁的时代气息、真实的生活场景、典型的人物形象，为世界电影艺术贡献出了一批杰出作品，同稍后出现的意大利新现实主义电影交相辉映。当时的许多国产片至今被人们所喜爱和赞赏，显示出长久的艺术生命力和深远的影响。第二个辉煌时期是20世纪五六十年代，即1949年新中国成立到1966年"文化大革命"爆发，因此又被称为"十七年"中国电影。从总体上讲，"十七年"中国电影经历了一个"四起四落"的曲折发展过程，这个时期的中国电影犹如社会的晴雨表和政治的温度计，直接反映出社会的风风雨雨和复杂多变的政治气候。但是不管怎么样，新中国电影毕竟在艰难跋涉中走出了一条自己的发展道路，涌现出一大批人们至今仍然熟悉的电影艺术家和优秀的电影作品，甚至其中很多优秀的电影歌曲至今仍在广为传唱。第三个辉煌时期是20世纪80年代，即"新时期"中国电影。这个时期，海峡两岸暨香港相继出现了以徐克、许鞍华

为代表的香港"新浪潮"电影，以侯孝贤、杨德昌为代表的台湾"新电影运动"，还有以陈凯歌、张艺谋为代表的"第五代"导演创作群体，虽然他们有着各自不同的艺术风格和美学追求，但又存在着某些共同的特点和时代的特征。这个时期，中国电影翻开了崭新的一页，从一定程度上讲，正是从这个时候起，中国电影才真正开始走向世界，引起国际社会的关注。当中国电影进入第二个百年之际，人们有理由期盼中国电影的第四个辉煌时期。我们认为，面临新世纪的挑战和机遇，中国电影在第二个百年里经过一二十年左右的努力，即21世纪20年代，有希望迎来第四个辉煌时期。

《一江春水向东流》正是中国电影第一个辉煌时期的代表作品。20世纪三四十年代，中华民族正处于外患内忧、危机重重的局面，中国民众掀起了抗日救亡的爱国热潮。批判黑暗政治、讴歌民主自由、鼓舞人民大众救亡等内容，很自然地成为这个时期中国电影的母题。于是，左翼电影运动、抗战电影，以及战后现实主义电影等，相继在这个时期出现，并取得了令人瞩目的辉煌成就。著名电影艺术家蔡楚生、郑君里编导的《一江春水向东流》，正是以现实主义的创作精神和创作方法，通过一个家庭的命运变化，浓缩了从抗战到胜利、从沦陷区到大后方、从城市到乡村、从平民到官僚的社会生活场景，刻画了善良贤惠的妻子素芬，忘恩负义、蜕化变质的张忠良，以及张忠良的"沦陷夫人"王丽珍和"接收夫人"何文艳等一批性格鲜明的人物形象，在广阔的历史背景上多层次、多方位、多角度地展现了整整一个时代的历史画卷，使这部影片成为中国电影史上一座具有划时代意义的丰碑。该片于1947年摄制完成后，在上海公映时连续三个月盛演不衰，创下了当时中国影片上座率的最高纪录，至今仍然有着感人的艺术魅力。

作为中国电影史上的一部经典之作，《一江春水向东流》在电影艺术民族化方面的执着探索尤其值得称道。蔡楚生和郑君里有意识地借鉴中国传统美学思想，善于吸收我国古典小说、诗歌、戏曲、绘画等艺术的表现技巧，将其融入自己的影片之中。例如，这部影片的片名就来自南唐后主李煜的《虞美人》："问君能有几多愁？恰似一江春水向东流。"而且，这部影片的故事开始于"九一八"事变后的上海，片中大部分情节发生在抗战期间的重庆，影片结尾又回到抗战胜利后的上海。众所周知，长江汇

流后的源头是重庆,而入海口是上海,完全符合片名《一江春水向东流》。加上片尾绝望的素芬投江自尽,滔滔江水似乎也承载着无限悲愤向东流去,产生情景交融的境界,使影片充溢着引人深思、耐人寻味的悲怆意境,具有催人泪下的艺术魅力。

在民族风格和民族特色的探索方面,《一江春水向东流》巧妙地吸收了中国戏曲和章回小说展开情节的手法,以悲欢离合的戏剧性情节来感染观众。影片的故事有头有尾、相当完整,并且采用顺叙的方式来讲述,开端、发展、高潮、结局构成完整的线性结构方式,情节与情节之间互为因果、层层递进,符合当时民众的审美心理,为中国老百姓所喜闻乐见。此外,《一江春水向东流》还吸收戏曲的叙事手法,大量运用悬念、巧合、误会、偶然等多种手段,使矛盾冲突尖锐激烈,影片情节跌宕起伏。例如妻子素芬为了养家糊口外出去当佣人,恰恰是到何文艳家洗衣服,每天都在洗张忠良的衣服,但她全然不知,直到公馆举行盛大宴会时,正在为客人上饮料的素芬,突然看见自己的丈夫挽着王丽珍迈向舞池,惊骇之中把手中杯盘打碎。这就是一个善于利用巧合与误会的典型例子。还有,该片善于运用中国传统艺术的对比手法,在人物关系上形

《一江春水向东流》片段

《一江春水向东流》剧照

成鲜明的对比，张忠良和张忠民是亲兄弟，但是一个腐化堕落，一个坚决抗日；在环境设计上也有着强烈的对比，一边是素芬带着孩子在沦陷区苦苦挣扎，一边是张忠良堕落后在大后方花天酒地。与此同时，这部影片还具有情节剧的特点，强调以情动人，通过素芬与子女苦苦挣扎的悲惨遭遇，唤起观众对她们的最大同情，颇有中国戏曲"苦情戏"的特色。当然，这部影片的成功，几位主要演员的卓越演技也是重要原因。不仅陶金饰演的张忠良和白杨饰演的素芬这两位主要人物十分成功，舒绣文饰演的王丽珍和上官云珠饰演的何文艳也十分成功。影片中王丽珍的一段踢踏舞，可以说是历来国产影片中未曾见过的。正是这些优秀演员的精彩表演，为影片增色不少。

如果我们将以《一江春水向东流》为代表的中国20世纪三四十年代现实主义电影同20世纪四五十年代的意大利新现实主义电影相比较，不难发现两者既有共同之处，又有明显区别。共同之处在于它们都将镜头对准普通老百姓，反映二次大战给人民带来的种种苦难，揭示各种尖锐复杂的社会问题，具有现实主义的鲜明特色。不同之处在于中国20世纪三四十年代现实主义电影针对中国观众的审美心理和审美习惯，采用戏剧化电影美学观，以悲欢离合的故事和情节剧的方式去感染观众；而意大利新现实主义电影则采用纪实性电影美学观，"把摄影机扛到大街上"，追求一种接近纪录片的质朴真实感，甚至大量起用非职业演员，大量采用景深镜头，追求一种纪实风格。但是，尽管有这些区别，二者均在世界电影史上占有重要的地位。从一定意义上讲，以《一江春水向东流》为代表的中国20世纪三四十年代电影对于电影民族风格和民族特色的探索，对于今天中国电影的发展仍然有着重要的借鉴意义。

六、《卧虎藏龙》（电影艺术）

《卧虎藏龙》，由中国电影集团公司、中国电影合作制片公司、英国联华影视公司于2000年合作出品。李安担任导演，周润发、杨紫琼、章子怡、张震等主演。该片获第七十三届奥斯卡最佳外语片奖等四个奖项。

影片讲述一代大侠李慕白想要退出江湖，隐姓埋名去过平静生活，他托红颜知己岳秀莲将自己的青冥宝剑送到京城贝勒府收藏。不料当天夜

里,青冥剑被九门提督之女玉娇龙盗走。在与玉娇龙的较量中,李慕白一再宽容忍让,却惊讶地发现对方身手不凡。玉娇龙的师傅碧眼狐狸给李慕白施了剧毒,使他命在旦夕。岳秀莲帮助玉娇龙见到从新疆来找她的恋人罗小虎,并揭露了碧眼狐狸的险恶用心,使小龙幡然醒悟。慕白深情地望着秀莲闭上眼睛,小龙在与小虎相聚之后纵身跳入了深渊,永远离开了江湖的恩恩怨怨。

[赏析]

2001年娱乐圈内很热闹的一个话题,就是李安的影片《卧虎藏龙》。这部影片在北京等城市放映时,票房很不理想,批评声更是一浪高过一浪,报纸、刊物、广播、电视上,可以看到各种各样的批评意见。归纳起来主要是两大类意见:一类意见认为《卧虎藏龙》根本不算武侠片或功夫片,看惯了徐克《新龙门客栈》《黄飞鸿》等刀光剑影的观众,对于这部影片在竹林丛中飞来飞去的"武功"嗤之以鼻;另一类意见则认为李安不懂中国传统文化,批评这部影片太没有中国文化的味道了。

与此截然相反,《卧虎藏龙》在海外却是赞扬声一片,先是荣获被誉为英国奥斯卡奖的英国电影学院奖最佳导演奖等四个奖项,后来又在美国第七十三届奥斯卡颁奖大会上荣获最佳外语片奖等四个奖项。而且海外票房也非常不错,连续几周高居全美票房前十位之列。与中国人的批评意见恰恰相反,许多西方人认为李安这部影片拍得很有中国情调,因为西方人并不是用武侠功夫片的类型来衡量这部影片。由于在此之前,李安刚刚拍摄了一部根据英国奥斯汀小说改编的影片《理智与情感》,并且获得了柏林影展金熊奖,所以,美国《时代》杂志上一篇文章就把李安的影片《卧虎藏龙》比喻成"一部中国功夫版的《理智与情感》"。

应当承认,这个见解是符合李安初衷的。因为李安原本就打算拍一部不同于港台类型的武侠片,他认为如果单纯为武打而武打是没有意思的。李安说:"对武侠世界,我充满了幻想,一心向往的是儒侠、美人,一个侠义的世界,一个中国人曾经寄托情感和梦想的世界,我觉得它是很布尔乔亚品位的。这些从小说里尚能寻获,但在港台的武侠片里,却极少能与真实情感以及文化产生关联,长久以来它仍然停留在感官刺激的层次,无法提升。可是武侠片、功夫动作片,却成为外国老百姓和海外华人新生

《卧虎藏龙》剧照

代——包括我的儿子，了解中国文化的最佳渠道，甚至是惟一的途径……我心里一直想拍一部富有人文气息的武侠片。"[1]由此可见，李安这部影片力图用一种西方人能够读懂并接受的方式，讲述一个东方悲情的武侠故事，并且让西方人真正进入东方情境。从这个意义上讲，李安《卧虎藏龙》的真正意义在于，这部影片已经不再是以所谓"东方奇观"或阴暗落后层面来满足迎合西方观众的猎奇心理，而是以一种人类共同的情感来打动西方观众。因为，人类的许多情感是共同的，爱情、亲情、友谊等是属于全人类的情感，生命、死亡、人生价值、真善美等更是全人类共同关心的问题，这些都属于"终极关怀"的范畴。

李安承认，在《卧虎藏龙》这部影片中，他将自己内心的许多感情加以表象化，使武打动作场面就像舞蹈一样，除了武打还有意境，是一种很自由奔放的表现形式，尤其是将情和义、爱与恨融汇到影片之中。李安在《卧虎藏龙》中，特意安排了两对恋人。一对是中年人李慕白和岳秀莲，他们虽然深深相爱，却永远不能结合，因为岳秀莲的丈夫是李慕白的

[1] 张克荣编著：《李安》，现代出版社2005年版，第189—190页。

师兄,而且为保护慕白不幸遇害,因此,慕白与秀莲只能"发乎情,止乎礼义",遵循儒家礼教传统。而另一对年轻人小龙和小虎,却不受传统礼教束缚,按理讲,小虎是抢劫小龙家财产的强盗,两人本是敌对关系,不承想在打斗中却成了恋人,真可谓是"不打不相识"。应当说,西方观众也看懂了这两种恋情,他们虽然不大明白中国儒家的礼教传统,但是十分熟悉弗洛伊德精神分析学说,尤其熟悉和了解弗洛伊德的"三重人格论"。于是,在他们看来,慕白和秀莲之所以不能结合,是因为这对中年人"自我"和"超我"很强;而小龙和小虎这对冤家之所以结合,是因为这对年轻人"本我"太强。不管怎么样,这部影片至少标志着华语电影开始以一种新的姿态进入国际主流商业电影市场,使东方文化与西方文化在电影领域内开始了真正的交流。

至于那种认为李安不懂中国传统文化的意见,更不符合客观实际。李安在他的"家庭伦理三部曲"(《推手》《喜宴》《饮食男女》)中,已经涉及中国传统文化的许多内容。尤其是这些影片中的三位不同的父亲形象,更是鲜明地带有中国传统文化的印记。一个十分有趣的现象是,中国观众很喜欢以上三部影片,而西方观众对这三部影片却兴趣不大。但是,2000年拍摄的《卧虎藏龙》却恰恰相反,不少中国观众不满意此片,而西方观众却兴趣盎然。这究竟是什么原因呢?其实原因就在于,拍摄《推手》《喜宴》《饮食男女》时,李安仍然在用东方人的眼光看待中国传统文化,所以中国人熟悉,外国人陌生。而在拍摄《卧虎藏龙》时,李安已经开始用西方人的眼光来看待中国传统文化,因此,中国人不习惯,外国人却很熟悉。但是,在全球化语境下的今天,中国电影要想真正走向世界,特别是突破只能进入国际艺术电影院线的尴尬局面,真正进入国际商业电影主流院线,李安的《卧虎藏龙》无疑可以给我们很多启示。正如李安自己所说:"在这个努力的过程里,我深切地体会到中国电影一定得转型。如果还是照过去所谓地道的方式去拍,恐怕连华人观众都不会去看,更别说外国人了。"[1]

李安从中国台湾艺专毕业后,先去美国伊里诺州大学戏剧系学习导演,然后进入纽约大学学习电影制作。正如李安自己所说:"我对中国文

[1] 张克荣编著:《李安》,第 207 页。

化比较了解,对西方的文化也比较了解,就是站在这两种文化中间,我采用西方人的方式成功地表达了一个中国人的故事。我有一些出发点是比较中国的,比如儒释道这种东西,对规矩、规范的这种心甘情愿的接受,这些都是比较东方的。对于伦理这种东西,我也一直摆脱不掉,毕竟是在中国这个社会成长,成长里面的一些累积的因素,根深蒂固,去不掉的。但我真正的兴趣是西方的戏剧……所以当我拍电影的时候,就会自然地把这些东方的精神还有西方的手法融进来,这是忠诚地反映我的成长跟教育过程,也是我创作的一种兴趣。"[1]在2006年第七十八届奥斯卡颁奖大会上,李安执导的《断背山》又荣获了包括最佳导演奖在内的三项大奖。特别是2012年全球成功上映的大片《少年派的奇幻漂流》更是展现了李安多方面的才能。显然,李安导演成功的例子,可以给中国年轻一代导演们很多启发。尤其是关于"东方的精神"和"西方的手法"这一经验之谈,更是可以为我们的国产影片创作带来不少有益的启示,也提示着我们,中国艺术要想真正走向海外,就必须像李安导演一样,"用现代的艺术手法体现中华民族优秀的传统文化"。

七、《罗生门》(电影艺术)

《罗生门》,日本黑白故事片,日本大映株式会社1950年出品。编剧桥本忍、黑泽明,导演黑泽明。该片于1950年获威尼斯国际电影节大奖,次年又获美国奥斯卡最佳外语片奖。从这开始,日本电影日益受到国际影坛的关注。

影片描写日本古代一个武士带着妻子途经森林,林中钻出一个强盗。强盗蒙骗武士至偏僻处并把他捆在树上,然后当着武士的面占有了他的妻子真砂。真砂要求两个男人决斗,武士在与强盗决斗中死去。在官署公堂上,围绕这一宗杀人案,强盗、武士的妻子、武士的亡魂为了私利都在说谎,而一位旁观者樵夫也因私利而无法说出真相。

《罗生门》除了主题思想的多义性和哲理性外,艺术表现也极为出色,尤其是独特的叙事手法、高超的摄影技巧、动态的视觉造型、生动的演员表演等,都给观众留下了深刻的印象,使这部影片成为世界电影史上的一

[1] 张克荣编著:《李安》,第194页。

部著名影片。

[赏析]

日本著名电影导演黑泽明（1910—1998），1950年拍摄了使他一举成名的《罗生门》，也为日本电影赢得了世界的关注，标志着日本电影进入了一个新的纪元，黑泽明也被人们尊称为"黑泽天皇"。世界上许多国家的观众（尤其是大学生们）可能叫不出日本天皇的名字，但是几乎都看过黑泽明拍摄的《罗生门》，并且知道日本电影界有一位"黑泽天皇"。在此之后，黑泽明又相继拍摄了《七武士》《蜘蛛巢城》《影子武士》《乱》等多部影片。1990年，黑泽明获得奥斯卡终身成就奖。1998年9月6日，一代电影大师黑泽明在东京的家中去世，享年88岁。

世界电影史上，一批电影大师始终在用电影思考人生、思考社会、思考哲理。例如，法国"新浪潮"领军人物戈达尔深受法国存在主义哲学影响，他的《筋疲力尽》等影片，体现出典型的非理性主义色彩。意大利著名导演费里尼，在他的自我反思型作品《八部半》这部影片中，以主人公吉多的彷徨痛苦，象征着"自我"与"本我"的不断搏斗。瑞典电影大师伯格曼始终在执着地探索善与恶的问题，他的代表作《处女泉》就是在探究人性到底是善还是恶的问题。日本电影大师黑泽明则是在思考真与假的问题，他的成名作《罗生门》正是在探索世界上到底有没有客观真理。

黑泽明的《罗生门》最独特之处，就是同一个事件，四个人却有四种不同的说法：

第一种说法来源于被擒的强盗多襄丸。多襄丸承认那天在树林中，他一眼就看上了武士的妻子，于是他把武士骗进树林后绑在树上，然后又把武士的妻子骗进林中，并且当着被绑武士的面占有了他的妻子。完事后他就准备离开，没想到武士的妻子反而不答应，要求他们两个男人决斗，她只跟随留下来的胜利者。多襄丸赞扬武士的武艺不错，还能和他交手几个回合，当然，最后还是他取得了胜利。因此他作为决斗胜利者享用战利品，完全是应该的，况且武士的妻子在和他做爱时也是心甘情愿的。显然，强盗的这些说法是在申辩自己完全是无辜的。

第二种说法来源于武士的妻子真砂。真砂说，强盗奸污她之后，夺走她丈夫的刀就逃走了。她伤心至极，扑在丈夫怀里，丈夫却不理她，

《罗生门》画面

反而用冷漠怨恨的眼光盯着她，于是她十分难过，拿起短刀要求丈夫杀死她，随后她便晕了过去。醒来时，发现丈夫身上插着短刀，她悲痛欲绝，想跳水自尽，结果又没有死成。真砂的说法，同样也是在美化自己，一方面她强调自己是一个可怜的女人，另一方面她又以曾经两次想自杀来洗清自己被强奸的伤痛。

第三种说法是死去的武士借女巫之口说出来的。他既责骂强盗可恶，也责骂妻子真砂不贞。这两人不但公然在他面前胡来，而且妻子真砂事后还唆使强盗杀死他。甚至连强盗听了真砂的话也很吃惊，用刀割断武士的绳索后扬长而去。武士感到十分难过和羞耻，便拾起掉在地上的那把短刀刺进了自己的胸膛。显然，死去的武士同样在美化自己，他强调的是如果比武艺的话强盗绝不是自己的对手，但是一个武士应当为了声誉而自杀殉道，于是便拔刀自尽。

第四种说法是由一个旁观者，也就是当时躲在草丛中的卖柴人讲述的。本来应当是这一个卖柴人的讲述最客观，因为其他三人都是事件的当事人，而只有这个卖柴人是唯一的旁观者，但是没想到，他的说法也同样不客观。卖柴人讲道，以上三种说法都不对，他看到的实际情况是，强盗确实和真砂苟合了，而且强盗要求真砂嫁给他，真砂坚持要强盗同武士决斗，在真砂的挑唆之下两人才不得不动起手来。两人的武艺也并

不像他们自吹自擂的那样高超,而是稀松平常,强盗是在惊恐中杀死了武士,真砂则逃走了。但是,卖柴人的讲述掩盖了一个十分关键的事实,就是他偷偷拔走了武士身上那把贵重的短刀据为己有,因此他同样也是在说谎。

黑泽明的《罗生门》由于具有多义性,历来就有各种不同的解释。一种意见认为,黑泽明认为世界上没有什么客观真理,每个人都从自己的立场去看待世间的万事万物,而且往往都是从有利于自己的角度来解释,因而各种说法都带有非常强烈的主观色彩,《罗生门》中的三个当事人和一个旁观者就是如此。这种意见认为,黑泽明在《罗生门》中对人性持悲观态度。另一种意见则认为,虽然黑泽明在《罗生门》中通过四个人对同一事件的不同说法,表达了他对人性的忧虑,其实也是鞭挞了人的自私自利思想,但是,黑泽明最终还是给人以希望,尤其表现在影片结尾部分,当发现了一个弃婴后,一个流浪汉想剥走弃婴身上的衣服,那个樵夫愤怒地制止他的卑劣行径,并且决定把弃婴抱回家去收养。黑泽明最终借在场的一位行脚僧得出结论:"幸亏你,我还是能相信人了!"这种意见认为,黑泽明在《罗生门》中最终对人性还是持乐观态度。

除了独特的叙事结构外,《罗生门》的影像风格也非常独特。这部影

《罗生门》画面

片大量采用运动摄影,以摄影机高超的运动来贯穿整个文本的叙事。《罗生门》中的运动摄影具有强烈的主观色彩,仿佛是在随时提醒观众,影片中每个人的叙述都是从各自主观立场出发的。而且片中每个人物在讲述事件时,黑泽明采用的节奏都不一样,有的用快速跟拍的方式,有的则采用静态镜头,从而突出当事人不同的内心世界。《罗生门》还采用了大量近景镜头与特写镜头,例如在表现强盗与真砂的暧昧关系时,运用了一系列特写镜头展现树林中耀眼的阳光、强盗多襄丸背上闪亮的汗珠,以及真砂正在抚摩多襄丸后背的双手等,进一步强化了这部影片复杂性与多义性的内涵。

《罗生门》中有一组为人们津津乐道的镜头,就是强盗多襄丸在树林中狂奔的镜头。令人疑惑的是,在1950年全世界仍在使用固定摄影机和轨道移动车的条件下这组运动镜头是如何拍摄的呢?这个谜直到20世纪80年代一个中国电影艺术家代表团去日本访问时,亲自见到了黑泽明导演并向他当面请教后才弄清楚。原来,他们是将摄影机架在一个高台上,让两排人高举树枝朝着摄影机跑去,这种拍摄方法,最终形成了影片中仿佛摄影机在丛林中快速奔跑的效果。总而言之,黑泽明的《罗生门》作为日本电影史上一个重要的里程碑,至今仍然有着不朽的艺术生命力。

八、《现代启示录》(电影艺术)

《现代启示录》,美国宽银幕彩色故事片,1979年出品。导演科波拉,主演马龙·白兰度和马丁·希恩。影片根据康拉德小说《黑暗的心》改编。该片获1979年法国戛纳国际电影节金棕榈奖,以及奥斯卡最佳摄影、最佳音响两项金像奖。

影片讲述越南战争期间,美军特种兵上尉威拉德接受了一项特殊的秘密使命,美军司令部命令他到柬埔寨丛林寻找美军库尔兹上校,并将他处决,因为库尔兹上校已经变成杀人狂,当上了当地土著的头领,成了丛林之王。于是,威拉德上尉带着几个美军士兵乘巡逻艇沿湄公河逆流而上,途中经历了许多惊险,目睹了越南战争的残酷。在血雨腥风中,威拉德逐渐理解了库尔兹上校变化的原因,但他最终还是执行命令将其处死,

当他完成任务走出庙宇后，上千土著人纷纷向他下跪并希望他留下来担任首领。威拉德乘船离开后，美军飞机将丛林和人群炸成一片火海。本片是20世纪70年代最有影响的美国影片之一。

[赏析]

　　20世纪60年代的越南战争，是美国人心中一块久久无法愈合的伤疤。成千上万的美国士兵死在越南战场上，直到今天，美国首都华盛顿越战纪念墙前还经常有美国人前来悼念他们在战争中失去的亲人。时任美军参谋长联席会议主席的麦克纳马拉将军曾经说过，美军在越南战场上是在"一个错误的时间，一个错误的地点，打了一场错误的战争"。就因为这句名言，20世纪末叶，年迈退休的麦克纳马拉将军被作为贵宾请到了越南，享受到国宾级待遇。20世纪70年代以后，好莱坞相继拍摄了一批描写越南战争的影片，包括《回家》（1978）、《全金属外壳》（1987）、《早安，越南》（1988）、《生于七月四日》（1989）等等。尤其是另外两部越战影片《猎鹿人》（1978）和《野战排》（1986）还先后获得第五十一届和第五十九届奥斯卡大奖（最佳影片奖）。但是，许多人认为，在所有越战影片中，《现代启示录》是最深刻、最有代表性的一部。

　　本片导演科波拉，人们并不陌生，因为他也是享誉世界影坛的《教父》三部曲的导演。尤其令人们吃惊的是，科波拉导演的《教父》（1972）和《教父续集》（1974）先后获得第四十五届和第四十七届奥斯卡大奖（最佳影片奖），以及其他多种奖项，创下了美国奥斯卡金像奖颁奖历史上从未有过的奇迹。因为从来没有任何一部优秀影片的续集，也能够获得奥斯卡金像奖最佳影片奖。实际上，科波拉取得如此殊荣是他毕生奋斗的结果。科波拉的祖父和外祖父都是从意大利移民到美国的，或许这也是科波拉能够得心应手拍摄以纽约意大利黑手党为题材的《教父》三部曲的原因之一吧。童年的科波拉曾经不幸患上了小儿麻痹症，医生甚至断定他再也不能走路了，因为怕传染给其他孩子，小小年纪的科波拉就被隔离在家中，从此养成了喜欢独处沉思与读书的习惯。在与病魔的搏斗中，科波拉奇迹般地站了起来，虽然有些跛足，但也培养了他在后来的人生历程中战胜各种困难和挫折的勇气。在进入加州大学洛杉矶分校攻读电影专业硕士学位后，科波拉受到苏联蒙太奇电影大师爱森斯坦和美国电影界先驱奥逊·威

尔斯的极大影响，特别是前者的《战舰波将金号》和后者的《公民凯恩》，更是他反复观看和研究的影片，也导致了他对电影史诗风格的追求。美国《新闻周刊》登载的一篇关于《现代启示录》的评论文章就指出："这是科波拉的一部登峰造极的战争史诗片，是对越战道义问题彻底而深刻的探索。而且还不止于此，在某些方面它超越了哲学和文学所能达到的境界，以至于只有真正的电影艺术才能最有效地表现出来。"

《现代启示录》之所以被评论界认为是最深刻、最有代表性的一部越战影片，首先是因为科波拉在这部战争题材影片中，融入了对人性、对战争、对现代文明的哲学思考，并且巧妙地将哲理性与象征性有机地融入整部影片的情节之中。这部影片的片名，就取自《圣经·新约全书》中的最后一篇《启示录》。在科波拉看来，越南战争恰好启示人们来反思许多问题。影片开始后，威拉德上尉一行乘船沿湄公河逆流而上，这是一个隐喻，它象征着这场战争就像是一场历史的大倒退，湄公河犹如一条历史的长河，逆流而上隐喻着战争中人性退化到兽性，现代文明倒退到原始社会。尤其是这部影片的结尾，当威拉德上尉遵照美军司令部的命令处死了库尔兹上校后，上千名土著人又纷纷向他下跪，尊奉他为丛林之王。科波拉有意安排这样一个情节，是因为他认为人类集体无意识中，有一种对强权的崇拜，甚至可以追溯到原始巫术时代人类对于超自然力量的盲目崇拜。科波拉本人承认他深受英国著名人类学家弗雷泽的影响，尤其是弗雷泽的经典著作《金枝》（1890），是科波拉最喜欢读的一本书。弗雷泽认为，原始社会中，人在大自然的巨大威力前显得无能为力，于是依靠巫术仪式希望

《现代启示录》
片段1

《现代启示录》
片段2

《现代启示录》画面

获得一种超自然的力量。后来，人们将这种超自然的力量人格化为神，于是就出现了宗教。随着宗教的没落，才出现了真正的科学。巫术—宗教—科学，便是人类社会的一个漫长发展历程。影片中库尔兹上校的床头总是摆放着一本《金枝》，正是科波拉有意的安排。科波拉自己谈到他的《现代启示录》许多地方受到《金枝》的启发，这本青年时代就读过的著作，科波拉在本片拍摄期间又专门读了一遍。

其次，《现代启示录》的视觉冲击力也使人们震惊。按照科波拉的导演意图，这部影片追求一种歌剧风格的戏剧光效，大量运用逆光、轮廓光、背景光等，还专门施放了红、黄、绿、蓝、紫各种颜色的烟雾和烟火，使血腥的战场和神秘的丛林看上去如同五光十色的舞台，这样的视觉造型也是对美国现代文明和侵越战争的讽喻。在20世纪70年代的影片中，《现代启示录》宏大的场面和独特的视觉造型堪称典范。片中有一场重头戏，讲述美军劳军演出，几千名美军士兵晚上聚集在广场上，丛林中搭起一个巨大的舞台，强烈的聚光灯将现代的舞台照得明亮刺眼，同黑色原始森林的背景之间形成了十分强烈的对比，光与色的造型处理十分精彩，这也是一个强烈的隐喻，象征着现代文明与原始文化的对立。而当美军直升机载来几位身穿三点式泳衣的摩登女郎，在摇滚乐伴奏下在台上扭动时，满场士兵近乎疯狂地乱喊乱叫、兽性大发，隐喻着战争将人性扭曲为兽性。

此外，《现代启示录》这部影片在人物塑造上也十分成功，该片主要人物中没有女性，是一部典型的男性题材战争片。著名影星马龙·白兰度在该片中饰演库尔兹上校，致力于刻画出这个人物十分复杂的内心世界。库尔兹上校学识渊博，读过很多书（包括前面提到的《金枝》），平时生活中颇有绅士风度、彬彬有礼。但他又是一个杀人不眨眼的恶魔，是一个地地道道的杀人狂，正是这场残酷的越南战争使他变成这样。马龙·白兰度的精彩表演，帮助观众更深刻地认识这样一个具有复杂性格的人物，也促使观众去思索库尔兹上校为什么会从一位绅士变为一个恶魔。在拍摄这部影片之前，马龙·白兰度曾经在科波拉导演的《教父》中饰演主要人物老教父，两人曾有过愉快的合作，那部影片也展现了马龙·白兰度卓越的表演才能。与此同时，马丁·希恩饰演的威拉德上尉也十分成功，他在沿湄公河逆流而上的征途中，亲身经历了战争的残酷与战场上那种你死我活的

惨烈。比如他们乘坐的巡逻艇在河上与一艘越南船只相遇,美军士兵跳上越南船只搜查,尽管船上都是越南普通老百姓,每个美军士兵仍然心惊胆战、小心翼翼,唯恐有越共躲在船里。突然,一个美军士兵发现甲板罩布下有动静便立刻开枪射击,船上所有美军马上开枪将全船男女老少全部打死,结果翻开罩布一看,下面只是一只小狗,但是,几十名无辜百姓已经被活活打死。通过这些残酷的经历,威拉德上尉逐渐理解库尔兹上校为什么会变成疯子,是这场"错误的战争"使他变成了一个地地道道的杀人狂。

本片的不少段落和情节也非常精彩。例如当小分队巡逻艇到达一个宽阔河面地带时,由于支援他们的美军空中骑兵师师长酷爱冲浪运动,突然发现小分队中有一个全美著名的冲浪运动员,为了观看冲浪表演,这个师长自作主张调来大批 B52 轰炸机和直升机,对河边的越南村庄和居民狂轰滥炸。尤其是影片中,一个越南妇女在路上拼命逃跑,美军直升机飞行员却故意紧追不放,想用直升机起落架铲掉她的脑袋,这一场景真是触目惊心。与此同时,另一架轰炸机上的美军飞行员,一边嚼着口香糖,一边听着瓦格纳的高雅音乐,同时又向越南村庄投下了无数炸弹,腾起一片红色的火海……还需要指出的是,在这个段落里科波拉采用了综合运动镜头,充分展现了激烈残酷的战争场面。

总而言之,深刻的寓意、宏大的场面、精彩的表演,再加上震撼人心的视觉造型,使得《现代启示录》真正如评论所言,成为"一部登峰造极的战争史诗片"。

第九章
语言艺术

第一节 语言艺术的主要体裁

所谓语言艺术,就是指人们常说的文学,包括诗歌、散文、小说、剧本等各种体裁。由于文学总是以语言为手段来塑造艺术形象,反映社会生活,表达作者的思想情感,语言作为艺术媒介和基本材料始终发挥着重要作用,因此,人们一般将文学称为语言艺术。

文学采用语言作为媒介和手段,从而与其他艺术在性质上产生了重大的区别,以至于人们有时将文学与艺术并列称呼。事实上,文学作为一个庞大的艺术门类,历史悠久,成就辉煌,形成了自己系统的、独特的艺术规律和审美特征。

诗歌、散文、小说、剧本等只是文学内部的不同体裁或样式。这些体裁具有各自的特点,又有许多共同的审美特征。由于文学在中外艺术史上始终占据着重要地位,涌现出许多著名的作家和作品,产生了巨大影响,因此,我们特地将文学作为一个大的艺术类别即语言艺术来加以介绍。

一、诗歌

诗歌是文学的基本体裁之一,如同其他文学体裁一样,也是用语言塑造形象以反映社会生活和表达作者思想感情的艺术。

诗歌在文学发展历史上出现最早,在艺术起源时期,诗歌与音乐、舞蹈三者常常融为一体,只是到后来才逐渐发展成为一种独立的艺术形式。中国古代曾把不和乐者称为诗,和乐者称为歌,现在一般统称为诗歌。我国最早一部诗歌总集是《诗经》,它产生的时代上自西周初期(公元前11世纪),下至春秋中期(公元前6世纪),最后于春秋时期汇编而成。这是我国现实主义诗歌的源头。我国文学史上第一位杰出诗人屈原,创作了古代最早一篇抒情长诗《离骚》,开创了我国浪漫主义诗歌的先

河。西方流传至今最早的文学作品,是诞生于公元前8世纪左右的古希腊《荷马史诗》,即《伊利亚特》和《奥德赛》,对后来诗歌的发展产生了很大影响。

诗歌作为历史最久、流行最广的文学体裁,在中外文学史上产生了难以计数的众多作品,形成了丰富多彩的各种形式。因此,诗歌分类方法多种多样,可从不同角度进行分类。一般来说,按照作品的性质和塑造形象的方式不同,可分为抒情诗和叙事诗;按照诗歌的历史发展和语言有无格律,又可分为格律诗和自由诗。

抒情诗主要通过直接抒发作者的思想情感,袒露诗人的内心世界,来间接地反映社会生活。抒情诗并不追求人物的刻画和情节的描述,而是注重个人情思的抒发,即使诗中有一些关于生活现象和自然景物的描写,也是诗人通过托物言志或借景抒情,来体现自己的感受与情绪。例如唐代诗人张继的《枫桥夜泊》:"月落乌啼霜满天,江枫渔火对愁眠。姑苏城外寒山寺,夜半钟声到客船。"这首诗以高度精练的语言,描绘了自己在水乡秋夜所见、所闻、所感的各种景物,而诗人浓郁的羁旅之情也融入夜泊之景,诗人的情绪情感仿佛随着这静夜的悠扬钟声回荡不已,正是这种独特的感受与体验使这首诗成为脍炙人口的名篇。叙事诗常常通过描述故事或塑造人物来间接反映诗人对生活的认识、评价、愿望和理想。叙事诗通常不像抒情诗那样,直接抒发诗人自己的情感,而是将叙事与抒情水乳交融地结合在一起,将诗人的主观感情融化在写人叙事之中。例如著名的北朝民歌《木兰诗》,全诗叙述了木兰替父从军的故事,从木兰女扮男装参军到屡建战功返乡,在写人叙事中融入了作者对木兰的敬佩赞誉之情,使这首长篇叙事诗具有了浓厚的抒情意味,也使得木兰的形象千百年来深受广大群众的喜爱。

格律诗,又称旧诗,是指按照一定的字句格式和音韵规律写出的诗歌作品。无论中国还是外国,格律诗都是古代形成的诗体。如中国古典诗歌中的五绝、七绝、五律、七律等,都是格律诗,每首诗的对仗、平仄、押韵等都有严格的规定,甚至每句诗的字数也有严格的限制。又如,欧洲古典诗歌中的十四行诗,也是格律诗,莎士比亚就曾经写过154首十四行诗。自由诗,又称新诗,因与格律诗相对而言,一般是指那些只求节奏和谐、押韵合辙的诗歌作品,而在句式、行数、

字数、音韵上没有严格固定的限制和要求。一般认为，美国19世纪诗人惠特曼是自由诗的创始者，他的代表作是诗集《草叶集》。五四前后，自由诗开始在我国流行，郭沫若、胡适、刘半农等在此期间均有新诗问世。

诗歌的特征是通过诗人强烈的情感和丰富的想象，集中而概括地反映客观现实生活。任何艺术作品都必然是社会生活的客观因素和艺术家的主观因素二者的有机结合，而在诗歌中，后者明显地占据优势，社会生活往往需要通过诗人主观情感世界的折射才能反映出来。郭沫若作于五四时期的抒情长诗《凤凰涅槃》，熔中外神话于一炉，以有关凤凰的传说为素材，借凤凰"集香木自焚，复从死灰中更生"的故事，抒发了强烈的爱国主义热情，以凤凰的形象来象征古老中华民族的觉醒。这首长诗具有完整的结构、奇特的构思和大胆的想象，洋溢着炽热的向往光明、追求理想的激情，充分体现出五四时期狂飙突进的时代精神。

为了表现诗人强烈的情感和丰富的想象，诗歌特别注意运用优美的语言来创造情景交融的意境。诗歌的语言，可以说是一切文学作品中最凝练、最优美、最富有音乐感的语言。诗人往往呕心沥血、字斟句酌，通过最精粹的语言使诗歌具有如同音乐一样的节奏和韵律。中国古典诗歌中有许多这方面的例子，例如王维的"月出惊山鸟，时鸣春涧中"（《鸟鸣涧》）、"山路元无雨，空翠湿人衣"（《山中》）、"明月松间照，清泉石上流"（《山居秋暝》），以及杜甫的"窗含西岭千秋雪，门泊东吴万里船"（《绝句》）、"无边落木萧萧下，不尽长江滚滚来"（《登高》）、"沙头宿鹭联拳静，船尾跳鱼拨刺鸣"（《漫成一首》）等等。诗歌运用美的语言，目的还是创造出美的意境。唐代诗人杜牧的七言绝句《山行》，仅用了28个字就描绘出一幅动人的山林秋色图："远上寒山石径斜，白云生处有人家。停车坐爱枫林晚，霜叶红于二月花。"诗人以精粹的笔墨将山路、人家、白云、红叶等景物有机地组织起来，在层林尽染的枫林秋色中寄寓了一种对于大自然的无限深情，使全诗具有含蓄深远的意境。诗歌的意境由情景交融而构成，但相对说来，情处于主导地位，情往往由景触发而起，同时又使诗中的景色带有了强烈的主观感情色彩。诗歌的这种语言美和意境美，令人咀嚼不尽，滋味无穷，给欣赏者带来蕴藉隽永、无限丰富的美感。

二、散文

　　散文也是文学的基本体裁之一，散文随着文学形态的发展演变，在各个历史时期有着不同的内涵和内容。我国古代的散文范围很广泛，主要是指一种与韵文、骈文相对立的文体，包括经、史、传等各种散体文章。随着文学的发展，散文后来被专门用来泛指诗歌以外的一切文学体裁，包括杂文、传记、小说等都被容纳在里面。近现代的散文，则是从狭义上来理解的，专指与诗歌、小说、剧本相并列的一种文学体裁，这是五四以后盛行的现代散文的含义，我们下面所讲的散文也是从这种意义上来定义的。散文是一种自由灵活、不受拘束的文学样式，能够迅速地表现作者的生活感受，真实地反映社会生活。它选材范围广泛，表现手法多样，结构自由多样，以形散而神不散的艺术特长来集中而凝练地体现主题思想。

　　散文的种类丰富多样，一般分为抒情散文、叙事散文和议论散文三大类。其中，抒情散文注重在叙事写人时表现作者主观的感受与情绪，通过托物言志或借景抒情，抒发作者微妙复杂的独特情感，将浓郁的思想感情融会在动人的生活画面之中。冰心于1923年赴美留学期间创作的散文《往事》，通过在三个晚上观赏月光的不同感受，抒发了自己身处异邦的思乡之情，本想在美丽的月光下摆脱乡愁，谁料想望月思归，陷入了"剪不断，理还乱"的离愁别绪，在远隔重洋的情况下处于无可奈何的境地，因而作品中作者的情感与自然景色的交融也别具一格，可以说是乐景生哀、哀景生乐，抒写了作者这种独特的情绪感受。朱自清的散文《荷塘月色》，虽然也是通过对月夜的描写来抒发感情，但又俨然是另一种艺术风格。朱自清这篇散文在结构上采用了移步换景、情随景生的方法，从小路到荷塘，到伫立环顾，再到凝神遐思，逐步展开作者内心的体验和感受，将静谧的夜晚、淡淡的月光、清香的荷花、潺潺的流水，写得那么意境清幽、淡远恬静，与高洁的志趣相协调，抒发了作者摆脱束缚追求美好理想的情怀。

　　叙事散文，包括报告文学、特写、速写、传记文学、游记等，侧重叙述人物、景物或事件，尤其是现实生活中的真人真事，并且将作者的主观情感蕴藏在对于人物和事件的叙述之中。例如，夏衍于1936年发表的报告文学《包身工》，就是一篇以翔实的材料为基础写成的叙事散文。作品通过包身工一日的几个场面的描写，真实地反映了当时上海日本纱厂里一

群失去人身自由的女工的非人生活，在饱含血泪的文字中凝聚着作者对女工们的无限同情。夏衍的这篇作品成为中国现代文学史上报告文学创作成熟的标志。又如，唐代著名散文家柳宗元的游记《小石潭记》，通过绘形绘神、绘声绘色的笔法，将潭水、游鱼、岩石、树木等逼真地再现出来，使读者仿佛身临其境，同时，这篇游记又寓情于景，含蓄地反映了作者被贬谪后的寂寞失意之情。

议论散文，主要是指杂文，它将政论性和文学性结合在一起，运用形象生动的语言，以及比喻、反语等手法，乃至以幽默、讽刺等为锐利的武器，进行精辟深刻的说理和妙趣横生的议论，成为一种相对独立的文学样式，具有以理服人的理论说服力和以情感人的艺术感染力。作为议论性散文的杂文，在我国有着悠久的历史，战国时代诸子百家的著作就具备了杂文的特征。在现代文学中，鲁迅的杂文更具有鲜明的政治性和强烈的战斗性，以思想性和艺术性的高度统一成为现代杂文的典范。

散文的一个重要特征是自由灵活，表现为题材的广泛性、手法的多样性和风格的多样化。从散文的选材来看，它几乎无所不包，完全不受时间和空间的限制，上至天文，下至地理，古代历史、当代现实都可以作为题材。例如唐代柳宗元既写过描绘大好河山的山水游记《小石潭记》《钴鉧潭西小丘记》等，也写过揭露当时社会黑暗现实的叙事散文《捕蛇者说》《童区寄传》等，又写过富有哲理、发人深省的寓言《黔之驴》《罴说》等，还写过逻辑清晰、见解深刻的议论文《封建论》等。当代著名散文家秦牧的散文题材也极其广泛，日月星辰、花鸟虫鱼、人情风物、名胜古迹都是他的涉猎对象。从散文的手法来看，虽然有抒情散文、叙事散文和议论散文的区分，但这种划分只具有相对的意义，因为叙述、抒情和议论都是散文常用的手法，只不过在每篇作品里有所侧重而已。事实上，抒情散文离不开叙述和议论，叙事散文也需要夹叙夹议，议论散文更需要依靠叙述和抒情来增加文学色彩。从散文的风格来看，更是百花齐放、丰富多彩。韩愈的文章雄奇豪放，柳宗元的文风清峻奇崛，朱自清的散文清新优美，鲁迅的杂文犹如匕首和投枪一样富于战斗性。散文的这种自由灵活性，还表现在它的文字可长可短，结构上不拘一格，无须像诗歌那样遵守韵律和节奏的和谐，也不像小说那样需要典型的人物和完整的情节，是一种最无拘无束的文学样式。

散文的另一个重要特征是形散而神不散。顾名思义，散文由于其自由灵活的特点，在结构形式上显得比较"散"，事实上，优秀的散文总是形散而神不散，具有深刻的意蕴和凝练的主题。不论记人、叙事还是说理、抒情，散文都要借生活中的事件与人物，抒发作者自己的思想和感情，这种蕴藏在作品之中的深刻的思想意蕴，就是散文的"神"。东晋陶渊明的散文《桃花源记》虚构了一个美丽而宁静的理想世界，作者借一个逐水行舟的渔人的行踪，将现实与理想境界巧妙地沟通，完全采用记叙的写法，不夹杂一句议论或抒情，在历历陈述桃花源的衣食住行、风土人情时，深深蕴藏着作者对世外桃源理想境界的向往和追求，成为千百年来脍炙人口的佳作。朱自清的早期散文《背影》，记叙多年前父亲在浦口车站送他乘火车北上念书的情景，乍一看似乎只是随意倾吐家常琐事，但是文章通过对见到父亲的两次背影和自己的三次流泪的描述，于平淡之中抒发了真挚的父子之情。作品描写的是平平常常的生活小事，但仔细回味分析，读者不难从中发现浓郁的情感和深沉的寓意，因而这篇作品成为以至情传世的散文名篇。实际上，散文的特点就在于以自由灵活的形式，达到形散而神不散的审美特色。

三、小说

小说是一种以叙述故事、塑造人物形象为主的文学体裁，它的特点是在生活素材的基础上用虚构的方式来再现生活。人物、情节和环境是小说不可缺少的三个基本要素。

中外古今的小说数量众多，分类方法也多种多样。根据题材的不同，可分为神话小说、传奇小说、历史小说、志怪小说、言情小说、武侠小说、社会小说、战争小说、爱情小说、惊险小说、科幻小说等等；根据艺术结构和表现形式的不同，又可分为话本小说、章回小说、日记体小说、书信体小说、现代主义小说等等。但最常见的分类方法，是根据容量大小和篇幅长短，分为长篇小说、中篇小说和短篇小说这样三大类。长篇小说容量大、篇幅长，包含着复杂曲折的情节和数量众多的人物形象，可以反映广阔复杂的生活画面；短篇小说容量小、人物少，情节和环境相对集中，往往通过人物的一段经历或生活的一个片段，从某个特定的角度或侧面来再现生活的局部；中篇小说，顾名思义则介于以上两者之间。

一般说来，人物、情节和环境是小说的三要素。文学是人学。人物在小说中是最基本的构成要素之一，通过多个侧面和多种手法来塑造人物形象也是小说最重要的特征。虽然戏剧、影视等艺术种类也要刻画人物，但这些艺术种类往往只能通过人物对话和人物行动来实现。相比之下，小说由于运用语言作为媒介，较之其他艺术种类有着更大的自由，它可以吸收各种艺术的表现手法来全方位地刻画人物。小说可以详细描绘人物的外貌、举止，也可以表现人物的对话、行动，还可以通过不同的视角，透过其他人物的眼睛来观察和表现这个人物，并且可以把笔触伸入人的内心世界，通过深层心理描写来塑造有血有肉的人物形象。细腻深刻的心理描绘，是小说独具的艺术特色，也是其他艺术种类难以企及的境界。特别是小说还可以把人物放在错综复杂的社会生活中来描写，从而塑造出具有较高审美价值的、复杂丰满的圆形人物或典型人物。创造鲜明生动的人物形象，历来是小说的首要任务。凡是中外优秀的小说，无一不为读者提供了新颖独特、难以忘怀的人物形象。《三国演义》中的曹操就是一个具有多面性与复杂性的人物，他精于谋略、工于心计，惯于欺世盗名、假仁假义，平时常用小恩小惠来收买人心，逃亡时却凶狠残暴地杀害了吕伯奢全家人，在他身上集中了历代封建统治者的伪善本质，很有典型性。《红与黑》中的于连也是一个性格复杂的人物，他出身低微、聪明能干，从小深受启蒙思想教育，立志依靠个人奋斗来改变自己的社会地位，但王政复辟的现实粉碎了他的幻想，他变成了一个不择手段的个人野心家，以悲剧的结局而告终。《红楼梦》写了400多个人物，其中性格鲜明的人物形象就多达几十人，诸如贾宝玉、林黛玉、王熙凤、薛宝钗、贾母等等，给读者留下了极其深刻的印象。多侧面地刻画人物形象，可以说是小说独具的一个优点。

情节是小说另一个基本的构成要素。一般地讲，情节对于所有叙事文艺作品都是必不可少的，但在不同种类和体裁的艺术作品中，情节的地位和作用有所不同。叙事诗虽有情节，但更注重抒情，因此情节比较单纯；叙事散文也有情节，但往往夹叙夹议，所以情节不需要完整；戏剧与电影都离不开情节，但由于篇幅与时间的限制，情节的设置必须相对集中，不能在错综复杂的情节中来刻画人物性格。相比之下，长篇小说的情节具有完整性、复杂性和多样性。波澜起伏的情节不仅可以引人入胜，对读者产

生强烈的感染力，还是展现人物性格、拓深作品主题的重要手段，生动而深刻的情节成为小说审美价值的重要组成部分。

小说的情节要求曲折生动，《三国演义》之所以扣人心弦，就在于作者善于设置情节，使故事情节环环相扣、层层递进。如长坂坡大战一段，小说先从刘备兵败被曹军追剿入笔，引出赵子龙单骑救主的精彩情节，再到曹军团团围困的危难处境，直到张飞勒马站立桥头大声呵退80万曹军，最后还别出心裁地设计了勇猛的张飞断桥而去，狡诈多疑的曹操率兵追赶，诸葛亮派兵接应的结尾，波澜迭起，错落有致，引人入胜。

小说的情节也要求真实感人。真实是小说情节赖以成立的根基，虚假的情节会使读者的审美情感受到极大的伤害，甚至当读者发现作品中某一处情节或某一处细节是凭空编造时，也会顿时兴致大减。反之，只有入情入理的情节才会深深地吸引读者，使读者在赞叹之余心悦诚服地接受小说家的思想意旨。中篇小说《人到中年》，堪称新时期文学作品中一部真实表现知识分子的艰辛生活与他们的美好心灵的佳作。小说中的女大夫陆文婷是一个平凡的知识分子，她技术精湛、医德高尚，然而生活对她却并不公平，作品从许多看似平淡的日常生活现象的描绘中，通过这些感人至深的情节和细节，刻意发掘生活的底蕴，刻画出一位血肉丰满、真实感人的知识分子艺术形象。小说的情节还要求含蓄深沉。小说家们往往通过概括、暗示等多种艺术手法，以小见大，以少胜多，以有限的情节表现广博深厚的内容，使读者品味出蕴藏在作品中的深邃隽永的思想和含蓄深刻的意蕴。美国著名作家海明威的中篇小说《老人与海》，是他获得诺贝尔文学奖的代表作品。这篇小说的情节简单到不能再简单，无非是讲述了老渔夫桑提亚哥与鲨鱼搏斗的故事，情节单线发展且平铺直叙。但是，由于作者在刻意简化的故事情节中蕴含着引人深思的象征性意蕴，尤其是刻画出一位与命运顽强抗争、在精神上永不气馁的人物形象，使这篇小说充满了悲壮雄浑的诗意，使读者受到深刻的启迪和有力的震撼，领悟到作者的寓意：只要有永不颓唐的意志，人就永远不会失败。显然，情节作为小说中由人物的行动和人物之间的关系而形成的一系列生活事件，具有十分重要的审美价值。

环境同样是小说的一个基本构成要素。环境一般是指文艺作品中人物活动于其中的社会环境和自然环境。任何一部小说所描述的情节和刻画

的人物，都只能在一定的社会环境和自然环境条件下存在，绝对不可能脱离环境而存在。因此，环境对于塑造人物和展现情节都具有极其重要的意义和作用。比起其他的文艺作品，小说的环境要求更加细致详尽、广阔丰富。《红楼梦》正是通过对大观园环境的细致描写，展现出人物的身份、地位和性格，而且通过对环境变迁的描绘，显示出贾府家庭与人物命运的发展变化，生动地体现了这个封建大家庭由盛而衰的历史变迁。英国长篇小说《简·爱》详细描述了罗切斯特庄园的环境，使简·爱性格中的矛盾性、复杂性和丰富性，以及她和罗切斯特的曲折爱情经历都在庄园中展现和发展，小说结尾处庄园的烧毁也就是他们爱情的新生，可以说简·爱在罗切斯特庄园生活的描写是全书的精华。此外，小说中的背景和环境虽有密切联系，但又有区别。小说中的环境只能是一定背景下的具体社会环境或自然环境，而小说的背景则是指这一具体环境得以产生的那个特定的时代和历史条件。小说的背景往往能够更加真实深刻地反映广阔的社会生活画面，揭示出人物之间各种错综复杂的关系。《战争与和平》以1812年俄法战争为中心，通过别索霍夫、库拉根、包尔康斯基和罗斯托娃四个贵族家庭在重大历史事件中的命运和遭遇，展现了这个历史时期中的社会生活和人们的精神面貌，也表现了作家对于一些重大问题的思考。德国作家托马斯·曼的长篇小说《布登勃洛克一家》，在19世纪德国从自由竞争走向垄断资本主义的历史背景下，通过布登勃洛克家族祖孙四代由盛而衰的变化，描绘了一系列血肉丰满的人物形象，展示了当时德国社会生活的广阔画面。可见，环境和背景成为小说自由地表现现实人生的多样性、复杂性和广阔性不可缺少的艺术要素，对塑造人物和展现情节，以及渲染氛围和深化主题，都有着不容忽视的重要意义。

剧本，是指戏剧文学和影视文学，因前面已分别谈到，此处不再赘述。

第二节 语言艺术的审美特征

文学以语言为艺术媒介，因而形成了许多自身独具的审美特征，并形成了与其他艺术重大的区别。文学的审美特征主要取决于语言的特性，

集中体现为间接性与广阔性、情感性与思想性、结构性与语言美等几个方面。

一、间接性与广阔性

文学运用语言来塑造艺术形象，传达审美情感，读者必须通过想象才能感受到艺术形象，因此，文学形象具有间接性。这种间接性既是语言艺术的局限，也是语言艺术的特长和优势，因为它使得文学形象具有了其他艺术无法相比的广阔性。

文学形象的间接性，可以说是文学区别于其他一切艺术的重要特征之一。无论是建筑、实用工艺等实用艺术，还是绘画、雕塑等造型艺术，以及音乐、舞蹈等表情艺术和戏剧、影视等综合艺术，都通过塑造艺术形象来直接作用于人们的感官，这些艺术形象不仅可以看到或听到，甚至有些还可以触摸到。唯有文学这门语言艺术所描绘的形象例外。文学形象是人的视觉、听觉和触觉不能直接感受的，它需要读者凭借自身的生活经验和文学修养，在阅读作品的过程中，通过积极活跃的联想和想象，在自己的头脑中呈现出活生生的形象画面来，这就构成了语言艺术形象的间接性，因而人们又把文学称作"想象的艺术"。

文学形象虽然不能通过读者的感受器官来直接把握，但它通过语言的中介，激发读者的想象，同样可以使读者如闻其声，如见其人，产生如临其境的审美效果，使文学形象活灵活现地、栩栩如生地呈现于读者的心中。例如《水浒传》塑造了梁山一百零八个英雄形象，人人性格不同，个个有血有肉，尤其是火烧草料场、雪夜上梁山的林冲，拳打镇关西、大闹野猪林的鲁智深，景阳冈打虎、怒杀西门庆的武松，以及手持板斧、鲁莽憨直的李逵，都是活生生的人物形象，读者不仅了解了他们的体形相貌、言行举止，而且可以感受到他们鲜明的性格特征和丰富的内心世界。由于语言艺术的形象具有间接性的特点，也对文学作品的语言提出了更高的要求，这就是必须通过逼真、生动、细腻、传神的语言描绘，将人物和事物具体呈示在读者面前，使读者如见其人或如历其事。高尔基就曾经高度称赞托尔斯泰熟练运用语言塑造人物形象的惊人能力，他说："当你读他的作品时——我不夸大，我说个人的印象，——他刻画的形象巧妙到这样的程度，你会感觉到仿佛他的主人公的肉体的存在；他仿佛站在你的面前，

你想用手指去触摸他。"[1]此外，也是由于语言艺术的形象具有间接性的特点，文学作品常常通过暗示性的语言来激发读者的想象，有意识地给读者留下更多的艺术空白，催促读者发挥想象力来加以填充，这就是中国古典诗歌中常讲的"象外之象""景外之景""味外之旨"等。这些方法无非都是将文学作为语言艺术的局限性转化为优势和特长，从而使文学获得更加广阔的表现天地。

文学天地的广阔性，同样来自语言媒介的特性。语言具有广泛而深入的表现能力，用语言来表现现实生活，几乎很少受到时间和空间的限制。语言有着最大的自由和极大的容量，能够全方位、多角度地展示广阔而复杂的社会生活。哥伦比亚作家马尔克斯的长篇小说《百年孤独》采用魔幻现实主义的手法，展现了加勒比海沿岸小镇马孔多在100多年间的兴衰历史；《战争与和平》这部史诗性的长篇小说，更是将笔触从沙皇宫廷到庄园贵族，一直伸向俄法战争中几次浩大的战争场面，展示了整整一个时代的社会生活与人们的精神面貌。可见，文学天地的时空广阔性，带来了作品巨大的容量和深刻的内涵。无论是浩瀚的大海还是茫茫的太空，不管是悠久的历史还是遥远的未来，凡是人类思维能够达到的时间或空间，都是作家描绘的广阔天地。

文学的广阔性更表现在它不仅能描绘外部世界，而且能够深入人的内心世界，直接揭示各种人物复杂的、丰富的精神世界。向人的内心世界的深处发展，无疑使文学的天地变得更加广阔，而这一点，恰恰是其他艺术种类难以达到的。文学作品不仅可以通过描绘人物的音容笑貌、服饰风度、言行举止等来展现人物的内心世界，而且可以通过直接抒情或叙述的方法深入展示人物细腻复杂的感情。法国19世纪著名文学家司汤达在《红与黑》中，生动地描绘了于连这一性格复杂的人物形象，尤其是小说中于连第一次占有德瑞纳夫人的那个夜晚，作品揭示了于连灵魂深处最隐秘的矛盾情感：他的内心深处既有对德瑞纳夫人的爱情，又有卑劣的占有欲和报复欲；既有火样的狂奔热血，又有难以遏止的怯懦和畏惧。于连这个人物形象之所以成功，正在于他的内心深处的真情实感被展现出来了。奥地

[1]〔俄〕高尔基：《论文学》，孟昌、曹葆华、戈宝权译，人民文学出版社1978年版，第281页。

利现代著名作家茨威格的小说《一个女人一生中的二十四小时》，通过一位老妇人的自述，讲述了她中年时偶然的一夜风流，这位声誉清白的妇人在这场突如其来的意外遭遇中，内心世界犹如经历了一场狂风暴雨，她的内心深处充满了激情与愤怒、渴望与沉沦、希望与失望。这样刻画和展现人物的心灵，只有语言艺术才能实现。

文学以外的所有艺术种类，其艺术表现力都要受到物质媒介的局限，只有语言这种艺术媒介既可以描绘物质世界，又可以描绘精神世界，直接展示人的内在思想、情感、情绪和愿望。文学的这一特点，是其他任何艺术门类无法达到的。语言的这种特性，为语言艺术提供了最广阔的天地，使它具有最大的自由性和最强的艺术表现力。

二、情感性与思想性

一切艺术作品从总体上讲都离不开情感性与思想性，但是，由于语言艺术在揭示人物的内心世界和表现作者的思想情感等方面独具特点，因而，文学作品的情感性和思想性显得格外突出。

任何文学作品都包含着作家的主观情感。文学的情感性越浓烈，越能感染读者，就越富有艺术魅力。《毛诗序》云："诗者，志之所之也，在心为志，发言为诗。情动于中而形于言。"[1] 实际上，除诗歌外，散文、小说，以及戏剧文学和影视文学同样是"情动于中而形于言"。托尔斯泰认为："艺术的印象（换言之，即感染）只有当作者自己以他独特的方式体验过某种感情而把它传达出来时才可能产生。"[2] 狄德罗更是强调没有感情这个品质，任何笔调都不可能打动人心。抒情诗、抒情散文等抒情类文学自然离不开情感性，小说、报告文学、叙事诗等叙事类文学同样离不开情感性。北宋词人柳永的代表作《雨霖铃》（寒蝉凄切），以日暮雨歇的冷落秋景，抒发了恋人依依惜别的真挚而痛苦的感情，将凄凉惆怅之情融于景色之中，使天光水色仿佛也染上了一层离愁别绪，浓郁深沉的情感使这首词成为千古传诵的抒情名篇。作为叙事类文学的小说和报告文学等，同样蕴藏着作家炽热的感情，只不过在这类作品中一般不常由作者出面来直

[1] 北京大学哲学系美学教研室编：《中国美学史资料选编》上册，第130页。
[2]〔俄〕列夫·托尔斯泰：《艺术论》，丰陈宝译，人民文学出版社1958年版，第107页。

接抒情,而往往将作者的主观情感深深蕴藏在文学形象之中,通过形象描绘来传达情感。例如,报告文学的重要特征是应当具有充分的真实性,内容一般应当在真人真事的基础上适当加工,但凡是优秀的报告文学都通过生动具体的艺术形象来表达作者的爱憎情感,给读者以巨大的感染力,如伏契克的《绞刑架下的报告》、夏衍的《包身工》等均是如此。因此,完全可以这样说,任何一部文学作品都必须包含作家的感情。

此外,虽然各门艺术都要表现人的情感,但相比之下,语言艺术比起其他艺术来,更能表现人丰富、复杂、细腻的情感。在这方面,文学由于采用语言作为媒介,在表现人物的内心情感世界上,具有得天独厚的优势。例如,《红楼梦》第二十七回"黛玉葬花",以细腻的笔触描写了黛玉悲悼自怜的复杂情感。这位多愁善感、天资聪慧的弱女子,在父母双亡后寄人篱下,只能将自己的悲戚郁愤寄托在身世相类的落花上,"侬今葬花人笑痴,他年葬侬知是谁?"正是她内心情感的形象体现。《战争与和平》中,女主人公娜塔莎与人私奔后,请求彼埃尔转告她的丈夫安德烈宽恕自己的行为,彼埃尔听到娜塔莎发自内心的忏悔和自责后,泪水涌流,他请求娜塔莎不要再说了,这段描写同样深深震撼着读者的心灵。正是由于文学作品能够深入人的精神世界,直接披露出人物最复杂、最丰富、最隐秘的情感,语言艺术作品塑造的人物形象才更加真实、更加深刻。

同时,语言艺术的思想性在深度和广度上也远远超过了其他艺术形式。虽然所有文艺作品总会在不同程度上表现作家、艺术家的审美意识和对生活的认识,从而具有一定的思想性,但在各类艺术中,还是语言艺术的形象最富有深刻的思想性。语言艺术之所以具有这种优势和特长,同样是与它采用语言作为媒介分不开的,因为只有语言才能直接表达人的思想,在直接披露人的思想认识、评价判断方面具有最强的艺术表现力。当然,文学作品的思想性绝不是空洞、抽象的说教,它应当蕴藏在作品的艺术形象之中,成为作品具有强烈艺术感染力的灵魂。

古今中外一切优秀的文学作品之所以成为不朽的艺术精品,都在于将高度的思想性和高度的艺术性有机地结合在一起。曹雪芹的《红楼梦》、巴金的《家》《春》《秋》、托尔斯泰的《战争与和平》、巴尔扎克的《人间喜剧》系列社会小说等,都出色地展现了整整一个历史时期广阔而复杂的社会现实生活,提出或回答了那一时代人们普遍关心的重大社会问题。作

家总是通过鲜明生动的艺术形象来表述自己的认识、判断和评价,在一定程度上揭示生活的哲理或社会发展的历史规律。除了鸿篇巨制的长篇小说外,其他文学作品包括诗歌和散文,也同样需要思想性和艺术性的高度统一。范仲淹的散文《岳阳楼记》,在生动描写洞庭湖风光的同时,也表达了作者"先天下之忧而忧,后天下之乐而乐"的高洁情怀;意大利诗人但丁的《神曲》,以新奇而丰富的想象描写了诗人在地狱、炼狱、天堂三界的游历见闻,反映出处于新旧世纪之交的这位伟大诗人的人文主义思想。甚至在一些短小的山水诗或抒情诗里,也同样寄寓着诗人的思想情感与生活哲理。例如杜甫的五言律诗《望岳》,生动地描写了诗人对五岳之首泰山的敬仰热爱之情,结尾两句"会当凌绝顶,一览众山小"又富于哲理性和象征性,蕴藏着耐人咀嚼的思想意蕴。苏轼的七言绝句《题西林壁》也是一首内涵丰富的哲理诗,诗人从他游庐山所得的独特感受中,悟出"不识庐山真面目,只缘身在此山中"的道理,使这首含蓄蕴藉的小诗读后令人回味无穷。

　　还应当特别指出,在文学作品中思想性和情感性二者的关系极为密切。文学作品的思想性总是被情感所包裹并通过艺术形象表现出来,只有将情感渗透在思想里的作品才具有震撼心灵的艺术魅力,使读者在激动不已的同时去深入领会作品蕴藏的思想内涵。另一方面,文学作品的情感性也离不开思想性,因为这种情感往往是在理性的指导下才具有特定爱憎情感的倾向性。所谓倾向性,其实就是作家的爱憎褒贬体现在文学作品中的思想艺术属性。显然,文学作品中的思想性和情感性二者相互渗透、相互融会,成为一切文学作品所不可缺少的要素。

三、结构性与语言美

　　文学作品的结构与语言具有特殊的地位和作用,它们不仅是构成文学作品的重要艺术手段,而且本身也具有审美价值。

　　文学作品作为一个有机的整体,就必须利用结构这个重要手段来完成。所谓结构,是对文学作品中各个组成部分的整体安排,它是文学作品内部联系和构成的方式。对于文学作品来讲,结构具有极其重要的作用,甚至直接关系到整个作品的成败得失。正因为如此,俄国著名作家冈察洛夫曾经感叹道:"单是一个结构,即大厦的构造,就足以耗尽作者的全部

智力活动。"[1]

　　戏剧影视文学作品，由于人物众多、情节复杂，再加上演出时间的限制，因而对剧情结构具有很高的要求。传统话剧一般要求具有开端、发展、高潮、结尾四个阶段，有的还要求剧作在时间、地点、情节三个方面保持完整一致。电影剧作的结构方式更是多种多样，除了传统的戏剧式结构外，还出现了纪实性结构、情绪结构等多种新的剧情结构类型。对于长篇小说来说，结构的重要性也显得非常突出。在小说中，人物、情节、环境这三个基本要素怎样才能被有机地组织在一起，完全取决于结构方式；作品中各个人物的命运遭遇、各条情节线索或插曲的安排，以及各种环境场面的布置等，都有赖于结构来进行处理。中、短篇小说和诗歌、散文等，也同样需要以结构为重要手段使作品形成有机整体。以诗歌为例，无论是中国还是西方的格律诗，在音韵、句式、行数、字数上都有严格的规定。如五绝、七绝都是四句，但分别是五字和七字；而五律、七律则都是八句，每句分别是五字和七字。欧洲的十四行诗也是一种格律严谨的抒情诗体，以十四行为一首诗的单位，在韵脚格式上也有具体的规定。显然，无论是戏剧文学、影视文学、小说还是诗歌，任何文学作品都离不开结构，结构是构成文学作品有机整体的必不可少的重要手段。此外，结构本身也具有审美价值，结构美成为文学作品艺术美的重要组成部分。

　　在各种类型的文学作品中，结构都能提供一种自身的美感。以小说为例，有复线型小说结构，一般由两条线索构成，相互对比和映衬，如《安娜·卡列尼娜》等；也有蛛网型小说结构，常常通过几条线索相互穿插交错，形成一个蛛网状的结构形式，以表现多层次、多角度的复杂内容，如当代作家柳青的《创业史》就是以四条线索形成了一个富于立体感的蛛网结构；还有辐射型小说结构，是在一部作品中有一个中心，由中心向外辐射出几条情节线索，将貌似零碎的幻觉、回忆、遐思等组成一个有机整体，意识流小说等常采用这种结构方式，如美国当代小说家库尔特·冯内古特的代表作品《五号屠场》，将精神分裂的主人公的经历和思绪分为三条意识线，向过去、现在和未来三段时间交错辐射，正是这种独特的结构使这部"黑色幽默"作品颇为引人注目。从这些例子不难看出，结构不仅使

[1] 段宝林编：《西方古典作家谈文艺创作》，春风文艺出版社1980年版，第429页。

文学作品具有独特的艺术风格，而且它自身也有着相对独立的审美意义。

文学是语言的艺术，语言自然成为这个艺术种类的第一要素。文学以语言为媒介和手段，从而使得文学具有了与其他艺术相区别的审美特性，在艺术之林中独树一帜。同时，文学的语言因为具有准确性、鲜明性、生动性、形象性等特点，本身也具有审美的价值。从某种意义上讲，这种语言美甚至构成了文学的特质美。文学作品中的优美语言常常令读者回味无穷，获得一种唯有语言艺术才能给予的审美享受。

文学语言的准确性，要求语言最恰当、最确切、最精练地表现对象。诗歌的语言常常需要字斟句酌、反复推敲，通过锻字炼句的功夫，用极少的文字去完美地表达异常丰富的内容，唐代诗人贾岛对于"僧推月下门"还是"僧敲月下门"的斟酌，就是大家所熟悉的例证。散文的语言同样要求简洁畅达。如杨朔的散文《泰山极顶》中写道："现时悬在我头顶上的正是南天门。"这一个"悬"字，准确精练地概括了南天门之险陡，真可谓一字之精，意境全出。

文学语言的鲜明性，要求语言清晰明确、新鲜活泼，富有特色。戏剧文学和影视文学中，人物的对话一般都应当少而精，而且要高度性格化，从对话中就能体现出人物的身份、职业、年龄、性格等。除了剧本中人物的语言应当具有鲜明的个性外，影视剧本在描写事件和人物时，同样需要视觉性强、画面感强的语言，以便拍摄成银幕上或荧屏上具体直观的画面。

文学语言的生动性，是指文学作品往往运用比喻、排比、夸张、拟人等多种修辞手法，灵活多变，错落有致，给读者留下深刻难忘的印象。如李白的"噫吁嚱，危乎高哉！蜀道之难，难于上青天！"（《蜀道难》），以及"飞流直下三千尺，疑是银河落九天"（《望庐山瀑布》）等诗句，就是采用了比喻、夸张等手法，语言鲜明生动、含蓄有味，富有巨大的艺术感染力。

文学语言的形象性，就是指文学作品中语言的准确性、鲜明性、生动性往往结合在一起，达到情韵浓郁、形象传神的效果，使读者如闻其声、如见其人、如历其境、如经其事，从中获得丰富隽永的感受。例如吴敬梓的《儒林外史》中，范进中举后兴奋得神经错乱，丈人胡屠户狠狠给了他一耳光，才使他从迷狂中清醒过来，但胡屠户的手居然抬不起来了；

严监生悭吝成性，临死时还担心两根灯草耗油，伸着两个指头不肯断气，直到小老婆挑走一根灯草方才咽气。准确、鲜明、生动、形象的语言描写，使这些人物活灵活现、惟妙惟肖地出现在读者面前。文学作品中，作家强烈的感情色彩也常常渗透在作品的字里行间，使文学语言的形象性特征更加突出。

第三节 中外语言艺术精品赏析

一、《离骚》（诗歌）

《离骚》是屈原的代表作，也是楚辞的代表作。屈原（约公元前340年—约前278年），我国最早的伟大诗人，战国楚人。《离骚》是我国古代最早且最长的一首抒情诗。全诗共373句，有2490字。关于"离骚"二字的含义，历来众说纷纭。西汉司马迁的解释是"离骚者，犹离忧也"。东汉班固则认为："离，犹遭也；骚，忧也。明己遭忧作辞也。"稍后于班固的王逸却认为："离，别也；骚，愁也。"虽然这些解释各不相同，但在有一点上是共通的，即它们都把握住了这首诗的基础是悲天悯人、忧国忧民。《离骚》确实是这样一首蕴藏满腔爱国热情和饱含满腔悲愤之情的长诗。

《离骚》全诗可以分为三大部分。第一部分诗人先叙述自己的身世，抒发自幼的远大抱负。然后讲述自己满怀忠贞之志，竭诚报效祖国，却落得群邪蔽贤、壮怀难抒的悲惨遭遇。最后，诗人表达了自己坚持理想、至死不变的决心。第二部分诗人开始驰骋想象，进一步借历史上的兴亡事例阐明自己的政治抱负，并通过想象上天入地、上下求索，来表达自己对理想的热烈追求，以及追求失败后所遭遇的痛苦。第三部分从想象又回到现实，虽然幻想离开楚国远游，但终于恋恋不舍故国家园。在去与留的矛盾痛苦之中，诗人最终决定以身殉国。

《离骚》全诗洋溢着浪漫主义精神，其想象之丰富、辞藻之华美、情感之强烈、意蕴之深远，均堪称千古绝唱。

［赏析］

《离骚》是楚辞的代表作品。楚辞，原为诗体名，是伟大诗人屈原在

楚国民间歌谣基础上创造的一种新体诗。这种诗歌突破了《诗经》以四言为主的体制,形式比较自由,句式长短参差,多用"兮"字结尾,极富抒情成分和浪漫色彩,尤其具有楚文化的地方特色。此外,西汉刘向将屈原、宋玉等人的作品汇编成集,题名为《楚辞》。因此,楚辞具有两种含义,一种是指屈原首创的诗体名称,另一种则是指屈原、宋玉等人的诗歌总集。

楚辞的出现,与楚文化密不可分。楚文化的分布范围大致在长江中游地区。楚文化是相对于北方的秦晋中原文化而言,前者属于长江流域,后者属于黄河流域。过去人们常常说,黄河是中华民族的摇篮。现在越来越多的考古材料证明,长江可能是中华民族的另一个摇篮。长江流域的巴蜀文化、楚文化、吴越文化等越来越引起人们的关注。此外,云南元谋、北京周口店等地猿人化石的发现,表明我们的祖先早在百万年前已栖息于广大区域。尤其是中华民族是由56个民族组成的大家庭,显然不是仅有一个黄河摇篮,而是很多个摇篮共同造就了中华文化。"楚文化瑰丽神奇的文学,主要成就在庄子的散文和屈原的诗歌。浪漫主义是他们的共同特色。"[1]楚文化具有中原华夏文化与南部蛮夷文化杂交的鲜明特征,从而具有了自己独特的风格。"屈原诗歌高洁的品格,炽烈的情感,驰骋的想象,宏阔的结构和一咏三叹的节奏,开创了独领风骚的'楚辞'文体,留给后世文人才子永久效法的楷模。"[2]

袁行霈先生指出:"《诗经》是中国诗歌史的伟大开端,但《诗经》之后三百年间,诗坛几乎是一片沉寂。直到屈原出现,才又开辟出一个新的诗歌的时代。从此,诗与骚成为中国诗歌发展史的两条主流。诗与骚是两种不同类型的美。以国风与一小部分小雅为代表的诗型美,带有浓郁的生活气息和泥土气息,质朴淳厚,亲切感人。骚型美,则带有强烈的传奇色彩和英雄色彩,如夏秋的奇云,如奔腾的江河,流动着变幻着,令人惊异叹服。"[3]一般认为,《诗经》代表着我国现实主义诗歌的源头,《楚辞》则开创了我国浪漫主义诗歌的先河。

作为楚辞的代表作品,《离骚》闪耀着神奇的浪漫主义色彩。这种强

[1] 冯天瑜、何晓明、周积明:《中华文化史》,第409页。
[2] 同上书,第410页。
[3] 袁行霈:《袁行霈学术文化随笔》,中国青年出版社1998年版,第119页。

烈的浪漫精神，尤其表现为丰富奇特的想象和激越强烈的情感这两个特点。一方面，《离骚》具有超人的想象，诗人采用非现实的神话方式，超越时空的束缚，直接达到自由的天地，描绘出一幅气象万千的瑰丽画卷。在《离骚》中，屈原大量运用象征、比喻的手法，把神话传说、历史人物、山川日月、香草幽兰、风云雷电、鸾凤虬龙等罗织起来，构成一个个色彩斑斓、奇特生动的艺术形象。另一方面，《离骚》又具有强烈的情感，通览全诗，洋溢着一种哀怨悲愤之情，充满着一种为理想而献身的精神。为了实现自己的理想，诗人不断地探索与追求，也产生过迷惘与徘徊，也有过痛苦与悲哀，但是诗人虽然屡遭打击，却绝不动摇，在诗篇中反复诉说自己坚持理想信念、人格操守矢志不渝的决心，虽九死而不悔，也绝不屈己从俗。黑暗的现实和巨大的苦闷，使诗人由现实进入神话，由人间进入幻境。于是，以上两个方面在《离骚》中有机地交织起来了，诗人将神话世界与现实生活熔为一炉，别开生面地将自己置于幻境之中，上叩天阍，下求佚女，体现出一种慷慨激昂的悲壮美。想象和情感在这里达到了高度的统一和极致的发挥。

此外，《离骚》辞藻之华美也向来为人所称道，鲁迅在《汉文学史纲要》中，曾经将它与《诗经》比较，赞扬《离骚》具有自己的艺术特色："较之于《诗》，则其言甚长，其思甚幻，其文甚丽，其旨甚明。"全诗写得波澜起伏、婉转多姿。尤其是诗人在《诗经》赋、比、兴的基础上又有新的发展，将比兴从自然界扩大到社会生活，从现实扩大到历史，从人间扩大到神话，大大丰富了比兴手法，使得比兴手法更加具有多样性。尤其是屈原在《离骚》中通篇采用比兴手法，形成绚丽多彩的幽远意境，体现出诗人具有极强的文字驾驭能力。

应当承认，屈原的《离骚》是一篇比较难读的文学作品。但是，我们的大学生们还是应当反复阅读领会这篇光照千古的杰作。因为《诗经》和《楚辞》作为中国文学最早的作品，对于我国后来文学艺术的发展具有巨大的影响和作用，也是我们中华民族文化宝库中异常珍贵的瑰宝。另一方面，屈原在《离骚》中对理想的执着追求和对祖国的无比热爱，以及卓然独立的人格美和积极的浪漫精神，对于我们今天来讲仍然具有现实的美育意义。《离骚》中的句子"路漫漫其修远兮，吾将上下而求索"，已经成为一代又一代华夏子孙的座右铭。

二、《荷马史诗》(史诗)

《荷马史诗》，古希腊两部著名史诗《伊利亚特》和《奥德赛》的总称，传为荷马编订，故得此名。公元前 6 世纪正式用文字记录下来，后经学者加工修订，形成最后的定本，每部史诗各 24 卷（章）。

《伊利亚特》主要讲述公元前 12 世纪末，特洛伊战争最后一年的故事，希腊将领阿喀琉斯因为与统帅阿伽门农发生争吵，愤怒地退出战场，后来因好友战死，又重新加入战斗，杀死特洛伊将领赫克托。全诗以特洛伊人为赫克托举行盛大葬礼，双方暂时休战而告结束。

《奥德赛》与之相衔接，讲述特洛伊战争结束之后，希腊联军中最有智谋的首领奥德修斯回国途中在海上飘流十年，经历了许许多多的艰难与奇遇，最后终于回到祖国，与家人团聚的故事。

《荷马史诗》(包括《伊利亚特》与《奥德赛》) 是欧洲文学的开端，也是世界文学史上最伟大的史诗，具有巨大的认识价值和美学价值，在世界文学史上占有极其重要的地位。

[赏析]

什么是史诗？《辞海》是这样解释的："指古代叙事诗中的长篇作品。反映具有伟大意义的历史事件或以古代传说为内容，塑造著名英雄的形象，结构宏大，充满着幻想和神话色彩。著名史诗如古代希腊的《伊利亚特》和《奥德赛》。"[1] 显然，史诗起源于古代的神话传说和历史事件。而《荷马史诗》不仅昭示着一种文学体裁的诞生，同时也以《伊利亚特》和《奥德赛》这样的传世之作，对于后世的文学艺术产生了巨大的影响。此外，《荷马史诗》对于了解公元前 11 世纪至公元前 9 世纪古希腊人的社会生活情况也具有十分重要的认识价值，至今人们还把这一时期称为希腊历史上的"荷马时代"。

荷马（约公元前 9 世纪—前 8 世纪）是古希腊著名诗人。古代有关他的传说很多，相传他是一个到处行吟的盲歌者，经常挟着七弦琴流浪于热闹的市镇，以歌吟为生。据说史诗《伊利亚特》和《奥德赛》，就是由他将民间收集到的关于特洛伊战争的种种传说进行加工、整理和修订

[1]《辞海》(缩印本)，第 725 页 "史诗" 条目。

陈列在大英博物馆的荷马雕像

而成。关于荷马的生平事迹缺少历史文献记载，所以，尽管古希腊多位思想家如柏拉图、亚里士多德等都认为实有其人，但是，自从18世纪德国古典主义哲学家沃尔夫等人对荷马创作提出质疑后，人们围绕是否确有荷马其人，以及荷马的生卒年代和生活地点，还有两部史诗如何形成等一系列问题，展开了长时期的争论，乃至形成欧洲文学史上的"荷马问题"。目前，学术界倾向于认为，这两部史诗的素材应当是出自古希腊民间流传的各种神话传说与历史故事，但是，从两部史诗的艺术统一性来看，应有诗人（也许就是荷马）进行整理加工，经一代代诗人或艺人口头传授，逐渐趋于定型，直到公元前6世纪（庇西特拉图当政时代）才在雅典用文字正式记录下来。今天流行的两部史诗文本的版本，据说是由亚历山大里亚文献学家阿里斯塔克（公元前2世纪）所校订的。

《荷马史诗》不仅有很高的文学价值和艺术价值，而且也有很高的历史价值和文化价值。从一定意义上讲，《荷马史诗》是神话与历史相结合的作品，神话是对历史的补充。希腊神话是古希腊人在科学技术极不发达、生产力低下的原始社会里创造出来的，当时人类只能借助想象去解释周围的一切自然现象，并且将其人格化和形象化为神。后来随着人类征服自然的过程，希腊神话又创造了许多关于英雄的故事和传说，这些英雄大多数是神和人所生的后代，他们不仅体力过人、勇敢无比，而且聪明智慧、意志坚强。这些英雄在自然界战胜妖魔，在战场上也是功勋卓著。作为古希腊文学的土壤，希腊神话不仅为《荷马史诗》提供了原始素材，而且也对希腊文化和欧洲文化产生了巨大影响。正如朱光潜先生所说："这套希腊

神话有很大一部分保存在荷马史诗里。荷马史诗从公元前九世纪便已在人民中间口头流传，到公元前六世纪才写成定本。荷马史诗在古代是一般人民的主要教科书，流传广，所以影响深。"[1]当然，作为神话与历史相结合的作品，《荷马史诗》其实也记载了公元前11世纪至公元前9世纪，希腊社会由原始氏族公社制向奴隶制社会过渡的历史时期，史称"英雄时代"或"荷马时代"。

其次，《伊利亚特》和《奥德赛》的艺术成就，更在于这两部史诗成功地塑造了一批有血有肉、个性鲜明的英雄人物形象。在《荷马史诗》中，活跃在天上和人间的英雄人物数以百计，其中有些典型，创造出后世难以达到的鲜活人物形象。例如，希腊联军的杰出将领阿喀琉斯是一名威震敌军的英雄，但他也具有普通人的情感，有时甚至还十分任性和虚荣。由于联军统帅阿伽门农强占了本来属于他的一个女俘，阿喀琉斯在大敌当前时居然拒绝出战，直到自己的好友被特洛伊主将赫克托杀死，加上阿伽门农又加倍送还女俘并且求他原谅，阿喀琉斯这才毅然宣布出战，扭转了战局，并在智慧女神雅典娜的帮助下杀死了特洛伊大将赫克托，而且还残忍地把赫克托的尸体绑在战车上拖着跑以泄私愤，充分体现出这个英雄人物复杂多样的性格：既英勇无畏又年轻易怒，既忠于朋友又任性自私，既勇敢善战又脾气暴躁，既情感丰富又凶猛残忍……不过，不可战胜的阿喀琉斯也有他自身的弱点。原来，当阿喀琉斯出生时，他的母亲曾抓住他的脚踵倒提着将他浸入神水之中，使他今后全身都不会受刀剑所伤，但是脚踵却成为他的致命之处。于是，再厉害的英雄人物原来也有可以攻击的弱点。但是，正是这样的英雄人物才真实可信，人物性格丰富鲜明，是真正的人而不是神。在这个意义上，黑格尔赞扬阿喀琉斯："这是一个人！高贵的人格的多方面性在这个人身上显出了它的全部丰富性。"[2]

最后，《荷马史诗》规模宏伟、布局巧妙，故事情节高度集中。《伊利亚特》集中描写了十年特洛伊战争中最后一年几十天内发生的故事。以阿喀琉斯的愤怒为开端，又以他息怒为终结，自始至终抓住"愤怒"这一线索来叙述故事和塑造人物。所谓"阿喀琉斯的愤怒"也由此得名。《奥

[1] 朱光潜：《西方美学史》上卷，第30—31页。
[2] 〔德〕黑格尔：《美学》第1卷，朱光潜译，第303页。

德赛》更是采用倒叙与插叙相结合的手法,把奥德修斯历经十年磨难回家的漫长过程,集中压缩到最后四十天,使作品情节紧凑、详略得当,表现出很高的艺术水平。此外,《荷马史诗》中还有不少脍炙人口、广为流传的情节和故事。《伊利亚特》展现了场面恢宏、惊心动魄的战争场景,而且涉及古希腊民族生活的各个方面,甚至对具体的日常生活器皿都有精细的描绘。《奥德赛》的场景更为广阔,从希腊将领们的家庭到异国社会,从海上飘流与荒岛生活到冥府仙境,犹如一幅广阔的历史社会画卷。

还需要顺便指出的是,作为欧洲文学的源头,《荷马史诗》与稍后出现的古希腊戏剧都是叙事文学,叙事文学必然要通过描述事件、塑造人物来反映现实生活,从而具有较完整的故事情节和人物形象。正因为如此,古希腊著名思想家亚里士多德认为一切艺术都在模仿,只不过模仿的方式不同、模仿的对象不同罢了。亚里士多德的"模仿说"在西方雄霸了两千多年,影响到西方古典美学重视再现、模仿、写实的传统。前面谈到中国文学的源头是先秦时期的《诗经》和《楚辞》,虽然前者是现实主义诗歌,后者是浪漫主义诗歌,但二者都是抒情诗,抒情诗一般都没有完整的故事情节和人物形象,主要是直接抒发作者内心的思想感情,表达作者心灵深处的声音。因此,中国传统艺术精神更加重视表现、抒情、言志,主张艺为心之表、心为物之君,追求情景合一、主客合一、天人合一的审美境界。当然,以上这种区分只有相对的意义,更何况近现代东西方美学呈现出逆向的发展,很难用简略的语言来加以概括。不管怎么说,作为欧洲文学的开端,《荷马史诗》在世界文学史上占有重要地位,同时也具有永恒的艺术魅力。

三、《红楼梦》(长篇小说)

《红楼梦》,清代曹雪芹(约1715—约1763)所著长篇小说,共一百二十回。前八十回为曹雪芹所作,后四十回多认为由高鹗续写。原名《石头记》,后由程伟元、高鹗于乾隆五十六年(1791)首次印行时,改名为《红楼梦》,是中国文学史上最杰出的一部长篇小说。

小说以贾宝玉、林黛玉的爱情悲剧为主线,联系着广阔的社会背景,描绘贾家荣、宁二府大家庭内部错综复杂的人际关系,包括父子、兄弟、妻妾、嫡庶、主仆之间各种各样的矛盾冲突,有家族之间的倾轧、骨肉之

间的陷害，也有忍无可忍的抗争、对纯真爱情的追求等等，堪称一首封建大家庭没落的挽歌。尤其是通过宝、黛爱情悲剧，小说揭示了造成悲剧的全面而深刻的社会根源，贾宝玉、林黛玉等人对自由和幸福的向往与追求，闪烁着民主精神的萌芽，也反映出对于个性解放和人权平等的时代要求，暴露并批判了封建制度的腐朽黑暗，从而形象地展现出封建社会必然走向崩溃的历史趋势。作品规模宏大、结构严谨，语言丰富生动，尤其是塑造了一大批栩栩如生、呼之欲出的人物形象，给读者留下了极其深刻的印象。

《红楼梦》在思想性和艺术性上都取得了极高的成就，成为我国古典小说一座难以企及的高峰。后世研究《红楼梦》被视作一种专门学问，称为"红学"。目前海内外均有不少学者从事"红学"研究，可见该作品影响之深远。

[赏析]

谈论西方文学，不能不谈到莎士比亚。同样，谈到中国文学，不能不谈到曹雪芹和他的《红楼梦》。一代又一代的学者都在研究《红楼梦》，最早从脂砚斋评八十回本亦称脂评《红楼梦》开始，直到今天"红学"研究中的各种不同流派和不同观点，关于《红楼梦》的研究从来就没有间断过。近年来，"红学"研究还出现了多学科、多渠道的趋势，例如，周珏良先生采用比较文学的方法，将《红楼梦》中的大观园、《莫比·迪克》中的大海、《哈克贝里·芬》中的密西西比河放到一起来进行比较研究，认为"园、海、河在这三本书中起的作用最重要的是在全书结构上。它们都提供了一个和外界开放世界相对的封闭世界。有了这个世界，书中的主要情节才合乎或然律成为可信的"[1]。此外，还有学者运用电脑解开了《红楼梦》中的奥秘："《红楼梦》中有许多问题，向来是困扰红学研究者们的难题。如人物年龄问题，被称作'一块永远拼不起来的（七巧板）'。还有关于第六十三回中'怡红夜宴酒席图'，由于曹雪芹没有清楚点明赴宴人数与座位席次，加上各种版本对夜宴中'酒会点数'的记载又有出入，因而也成了红学界的百年疑案之一。这使红楼梦研究同西方关于莎士比亚的研究一样，成了'宏

[1] 周珏良：《河、海、园——〈红楼梦〉、〈莫比·迪克〉和〈哈克贝里·芬〉比较研究》，载《文艺理论研究》1983年第4期。

《红楼梦》剧照,王扶林导演,电视连续剧,1987年

学'。彭昆仑等同志采用社会科学与自然科学交叉研究,运用信息系统论并借助电脑,成功地解决了上述两大难题,取得了传统的版本学、文献学和考证学所未能取得的成果。"[1]此外,2005年《刘心武揭秘〈红楼梦〉》一书的问世,以及他在各个电视台的演讲,更是引起了一场轩然大波,掀起了一场关于《红楼梦》讨论的新的热潮。各地新华书店中,有关《红楼梦》的各种书籍层出不穷。而且,《红楼梦》也不断被翻拍成影视作品。以电视连续剧为例,继20世纪谢铁骊导演的6部8集电影《红楼梦》与王扶林导演的36集长篇电视连续剧《红楼梦》后,2010年著名女导演李少红拍摄了长达50集的电视连续剧《红楼梦》,重新演绎了这部经典作品。

《红楼梦》塑造了许多脍炙人口、家喻户晓的人物形象。全书共四百多个人物。其中,尤以贾宝玉、林黛玉、薛宝钗、王熙凤、尤三姐、晴雯等人物形象刻画得最为出色,至于书中篇幅不多的秦可卿、妙玉等人也给读者留下了极其深刻的印象,甚至就连寥寥几笔勾勒出的刘姥姥、焦大等人也同样是栩栩如生。特别是大观园中众多的女性,不管是小姐

[1] 孙景尧:《简明比较文学》,中国青年出版社1988年版,第287页。

还是丫鬟,读者掩卷闭目后,仿佛还能忆及她们的音容笑貌。《红楼梦》刻画人物形象,不光是性格独特、血肉丰满,而且特别擅长发掘人物心理。作为书中主要人物之一,林黛玉的心理描写远远多于她的外部动作,尤其是她孤苦的身世与强烈的自尊、寄人篱下的生活与多愁善感的内心,形成了十分强烈的反差,使她经常以泪洗面、自哀自怜、触景生情、以花自喻,"一年三百六十日,风刀霜剑严相逼",黛玉葬花正是她那种悲悼自怜内心世界的强烈体现。又如,王熙凤也是作品中刻画得入木三分的一个典型人物。作为荣国府的实际当家人,王熙凤的娘家和夫家都是钟鸣鼎食的贵族家庭,本人又聪明能干、口齿伶俐,颇得贾母宠爱。看起来她大权在握、善弄权术,有时还显得十分狠毒和贪婪,但是,作为一个女人,她其实也有着内心的痛苦,尤其是风流成性的丈夫贾琏更是使她伤透了心,第六十八回"苦尤娘赚入大观园,酸凤姐大闹宁国府",其中讲到她因为贾琏偷娶尤二姐的事大闹宁国府以后,"眼圈儿也红了,似有多少委屈的光景",正是这个女强人真实内心的写照。类似成功塑造的人物形象在书中还有许多,不能一一尽述。

其次,《红楼梦》涉及社会生活的方方面面,从建筑园林到饮食文化、从诗词歌赋到器皿酒具、从穿着服饰到医药知识,简直可以说是中国封建

北京大观园一角

社会晚期的一部大百科全书，充分体现出中国传统文化的积淀。如该书第十七回，贾政带着宝玉和众清客到刚刚竣工的大观园题写匾额对联，书中关于园林中的花木、山石、盆景等的叙述皆十分专业，至于大观园设计之精妙，"或清堂，或茅舍，或堆石为垣，或编花为门，或山下得幽尼佛寺，或林中藏女道丹房，或长廊曲洞，或方厦园亭"，更是让读者目不暇接。今天，文学作品《红楼梦》的影响已经渗透到许多行业，例如，北京城南有依照《红楼梦》建造起来的"大观园"公园，有依照《红楼梦》中宴会菜肴安排的"红楼宴"，甚至还有依照《红楼梦》中描写的养生方法研制而成的保健药方等。我们从近年来关于《红楼梦》的众多图书中，也可看出这个趋势，如《红楼梦饮食谱》《医说红楼》《红楼收藏》《非常红楼》，甚至还有一本讲述现代女性职场生存的《职场红楼》等等，充分表明曹雪芹《红楼梦》影响之广泛，同时也体现出这部作品巨大的魅力。

当然，《红楼梦》最吸引人的地方，还在于它那永远无法穷尽的艺术意蕴。叶朗先生认为："《红楼梦》的意蕴大致可分为三个层面。第一个层面，是《红楼梦》以前所未有的广度和深度真实地反映了清代前期的社会面貌和人情世态。"[1]"《红楼梦》意蕴的第二个层面，是《红楼梦》的悲剧性。大家都承认《红楼梦》是一部伟大的悲剧。但是《红楼梦》的悲剧性是什么……简单一点也可以说是美的毁灭的悲剧。"[2]"《红楼梦》的第三个层面，是《红楼梦》处处渗透着作家曹雪芹对整个人生的很深的感悟，一种哲理性的感悟、感兴、感叹。它引导读者去体验整个人生的某种意味。这就是《红楼梦》的意境。"[3]应当承认，叶朗先生关于《红楼梦》意蕴的"三层次说"是很有见地的。从一定意义上来讲，艺术意蕴就是作品所蕴藏的文化内涵和人文精神，常常只可意会不可言传。只有通过对《红楼梦》整个作品的领悟和体味，才能把握深藏其中的内在意蕴。而且，在许多情况下，对于优秀作品艺术意蕴的阐释，只能一次次地接近它，而永远无法完全穷尽它。特别是由于《红楼梦》有着博大精深的深层意蕴，历代红学家们众说纷纭，形成了"索隐派""点评派""自传说派"等多个"红学"流派。当然，《红楼梦》的研究还会一代一代继续下去，每个时代的研究者

[1] 叶朗：《胸中之竹——走向现代之中国美学》，安徽教育出版社1998年版，第119页。
[2] 同上书，第120—121页。
[3] 同上书，第126页。

都会用新的研究方法和新的研究视角,来发掘深藏在这部作品中的艺术意蕴。《红楼梦》和其他中外经典名著一样,正是因为具有了这种深刻的艺术意蕴,体现出超凡的文化品位和文学价值,具有经久不衰的永恒魅力。

四、《安娜·卡列尼娜》(长篇小说)

《安娜·卡列尼娜》,俄国文学大师列夫·托尔斯泰最重要的代表作,写于 1873 年至 1877 年。小说取材于俄国 19 世纪六七十年代的现实生活,由两条平行的线索构成,一条是安娜的爱情悲剧,另一条是列文的婚姻和事业。

小说的女主人公安娜,是一个美貌端庄、追求爱情自由的贵夫人,年轻时由姑母做主被迫嫁给了一个比自己大许多而又冷漠自私的官员卡列宁。卡列宁是一架"官僚机器",根本不懂得爱情与生活,婚后 9 年的生活没有给安娜带来丝毫的愉快和乐趣,安娜唯一的慰藉是她的儿子。由于一个偶然的机会,安娜遇上了一个年轻军官——渥伦斯基。在渥伦斯基的拼命追求下,安娜在同丈夫离婚未果后,毅然离家出走,同渥伦斯基去欧洲旅行了三个月,回国后住在莫斯科。社会舆论的压力使安娜的处境极为窘迫,再加上得不到渥伦斯基的理解,绝望的安娜最终选择了卧轨自杀。小说中另一条线索是青年贵族列文,在列文身上作者寄托了自己的理想,列文进行的农业庄园改革和列文的婚姻家庭生活,仿佛都有托尔斯泰本人的影子。

《安娜·卡列尼娜》是列夫·托尔斯泰著名的三部曲之一,小说充分显示了作者卓越的文学才能,周密精细的艺术结构、逼真生动的人物形象、细致入微的心理描写,都使这一作品成为世界文学宝库中的不朽名著。

[赏析]

俄国享有世界声誉的大作家列夫·托尔斯泰(1828—1910),著作颇丰,除小说和剧本外,还写过《艺术论》《论莎士比亚及其戏剧》等理论著作,提出了一系列值得重视的美学见解。当然,最负盛名的还是"托尔斯泰三部曲",包括《战争与和平》(1863—1869)、《安娜·卡列尼娜》(1873—1877)、《复活》(1889—1899),均产生过巨大而深远的影响。其中,

《列夫·托尔斯泰肖像》

《战争与和平》是托尔斯泰篇幅最长的一部小说，作品结构宏大、人物繁多，以1812年俄法战争为中心，展现了俄国四个贵族家庭的命运变迁。长篇小说《复活》则是托尔斯泰晚年的代表作品，小说通过女主人公玛丝诺娃一生的悲惨遭遇，以及贵族聂赫留朵夫忏悔赎罪的行动，着重表现了他们在精神和道德上的复活，体现出作者强烈的宗教思想。

长篇小说《安娜·卡列尼娜》在思想性和艺术性上都达到了很高的水平。这部作品的整体结构采用一种对比手法，将安娜和列文两条线索平行展开，形成了这部小说结构上的一个鲜明特色。小说通过安娜的爱情悲剧和列文的农业改革这两条基本平行而又时有交织的情节线索，在广阔的社会生活背景下进行了两个领域的探索，生动地反映了俄国农奴制改革后，随着资本主义发展所引起的社会生活的巨大变化，以及这种变化对人们心灵产生的巨大影响。这样一种意味深长的平行比较方法，实际上也体现出托尔斯泰本人对于急剧变革的社会现实生活的观察和思考。

《安娜·卡列尼娜》在人物形象塑造和人物心理刻画等方面也取得了令人瞩目的成就。尤其是安娜不顾世俗反对，与渥伦斯基同居后要求同丈夫离婚，但是卡列宁不但不同意离婚，而且也不让安娜见自己心爱的儿子，以此来从心理上折磨她。加上社会舆论纷纷谴责，安娜几乎和所有人断绝了来往。在沉重的舆论压力下，安娜过着苦闷的离群索居生活。她越爱渥伦斯基，也就越怀疑他对自己的爱情，于是越来越频繁地和他发生争吵。这样，安娜在同卡列宁发生冲突之后，又同渥伦斯基产生了冲突。作者用了大量细致独到的笔触，来描写安娜复杂的内心世界和激烈的思想冲突，尤其是恍惚不安的安娜万念俱灰地走向火车站时，读者仿佛能听到安娜心灵的叹息，感觉到安娜内心的挣扎，显示出极为感人的艺术魅力。

渥伦斯基这个人物形象的刻画也很有特点，这个玩世不恭的贵族子弟拼命追求安娜，但当安娜和丈夫决裂后，他却宣布自己一生不打算结婚，不建立家庭，显然，渥伦斯基追求的生活方式是一种刚刚传到俄国的新时尚。在相互无法理解的情况下，安娜最终选择了自杀。可见，渥伦斯基的生活方式，既不同于俄国贵族传统的生活方式，也不同于安娜对于新生活的渴望与追求。

应当说，《安娜·卡列尼娜》小说中人物内心的激烈冲突，其实也反映出托尔斯泰本人内心的矛盾和冲突。在文学史上，托尔斯泰有时被称为批判现实主义作家，有时又被称为宗教小说家，应当承认，这两种看法从不同角度概括了托尔斯泰的创作倾向。在托尔斯泰的身上充满了矛盾，他出身贵族家庭，却又向往与追求平民化生活，甚至在82岁时毅然弃家出走，不幸途中受寒生病死去；他是虔诚的教徒，宣扬"勿以暴力抗恶"和"道德自我完善"的托尔斯泰主义，却又严厉抨击社会黑暗，将俄国批判现实主义创作推向高峰。在《安娜·卡列尼娜》这部小说的创作中，托尔斯泰内心的这种矛盾更加尖锐地凸现出来。

在这本书的初稿里，托尔斯泰原本打算将安娜写成一个不守妇道的坏女人，作为"有罪的妻子"受到上帝的惩罚。但是，由于19世纪中叶俄国农奴制严重阻碍资本主义经济的发展，再加上农民运动日益高涨，沙皇政府被迫于1861年进行了农奴制改革，为资本主义经济的发展创造了条件。急剧变革的社会现实，使托尔斯泰改变了自己原来的想法，安娜对自由和幸福的追求与渴望，折射出时代变革的要求。托尔斯泰的现实主义最终战胜了他的宗教偏见。托尔斯泰坦承他笔下的男女主人公们做着他不希望的事情，但他们所做的是现实生活中必须做的和现实生活中常常发生的事情。其实，中外文学史上不少著名作家都有类似的体会，那就是当写到一定程度的时候，作品中的男女主人公们仿佛都有了自己的生命，"他们所做的是现实生活中他们所必须做的"，也就是按照生活的规律来进行。换句话说，在这些大作家的笔下，人物真正地被写活了。

列夫·托尔斯泰生活在19世纪的俄国，这是俄国历史上沙皇统治最腐朽、最黑暗的年代，却也是俄国文学艺术群星璀璨、成果辉煌的年代。文学界除了列夫·托尔斯泰以外，还有普希金、陀思妥耶夫斯基、赫尔岑、莱蒙托夫、屠格涅夫、涅克拉索夫等一批赫赫有名的作家和诗人。戏

剧界出现了果戈理、契诃夫等一批戏剧大师。音乐界出现了柴可夫斯基，以及以穆索尔斯基为首的"强力集团"。美术界出现了以列宾、苏里科夫为首的"巡回展览画派"。舞蹈界出现了《天鹅湖》《睡美人》等一批著名古典芭蕾舞剧，至今仍在世界各国舞台上演出。甚至在文艺理论界，也出现了著名的"别、车、杜"，即别林斯基、车尔尼雪夫斯基、杜勃罗留波夫这三位杰出的文艺理论家。

为什么19世纪经济上落后、政治上黑暗的俄国，能够在文艺领域取得如此辉煌的成就呢？一方面，这是由于物质生产与艺术生产之间具有一种"不平衡关系"，艺术的繁荣离不开经济的发展，但并不是完全取决于经济的发展。另一方面，杰出的文学家和艺术家总是具有超出普通人的艺术敏感，在沉沉的黑夜中他们能够最先感受到黎明的曙光，在漫漫的冬季严寒里他们可以最先嗅到春天的气息。在沙皇统治最黑暗的19世纪，俄国这批优秀的文学家和艺术家们已经直觉到或预感到时代的暴风雨即将来临，并且在他们的作品中有意识或无意识地将自己的感受表现出来。果然，很快就爆发了俄国第一次资产阶级革命（即俄国1905年革命），严重动摇了沙皇的统治。从这个角度来认识，可以帮助我们更加理解列夫·托尔斯泰在《安娜·卡列尼娜》写作中的矛盾心理，也可以帮助我们更好地理解这部作品高超的水平和不朽的价值。

下编

艺术系统

马克思的艺术生产理论启示我们,应当把艺术创作—艺术作品—艺术鉴赏作为艺术生产的全过程来进行研究,把这三个独立的环节作为一个完整的艺术系统来进行综合的、全面的研究。只有这样,我们才能克服过去美学和文艺学研究中,或仅仅侧重创作环节(如19世纪实证论批评),或仅仅侧重作品环节(如新批评派和结构主义),或仅仅侧重鉴赏环节(如阐释学和接受美学),等等,种种孤立的、静止的、片面的研究方法。

运用艺术生产理论,我们可以清楚地看到,艺术审美价值的产生和实现,必须经过艺术生产的全过程,它包含着艺术创作、艺术作品、艺术鉴赏这样三个部分或三个环节。艺术的创作过程,可以看作艺术审美价值的"生产阶段",它是创作主体(艺术家)和客观现实生活相互作用的产物。艺术作品,可以说是艺术生产的成果或产品,其价值就在于满足人们的特殊的精神需要——审美需要。艺术的鉴赏过程,可以看作艺术审美价值的"消费阶段",它是鉴赏主体(读者、观众、听众)和鉴赏客体(艺术品)相互作用的结果。概括起来讲,艺术作品的审美价值只有经过这样两个过程(艺术创作和艺术鉴赏),或者说是两个阶段("生产"与"消费"),才能最终产生和实现。正如马克思在论述生产过程时所说:"这里要强调的主要之点是:无论我们把生产和消费看作一个主体的活动或者许多个人的活动,它们总是表现为一个过程的两个要素,在这个过程中,生产是实际的起点,因而也是起支配作用的要素。消费,作为必需,作为需要,本身就是生产活动的一个内在要素。"[1]显然,马克思是把"生产"和"消费"看作全部生产活动过程的两个方面,二者之间是一种辩证的关系,

[1]《马克思恩格斯全集》第46卷上册,人民出版社1979年版,第31页。

谁也离不开谁。生产的结果是为消费提供了产品，反过来，消费又向生产提出新的要求，促进着生产的进一步发展。虽然马克思这段话是针对物质生产过程来讲的，但同样适用于艺术生产。对于艺术生产来讲，创作与鉴赏的关系，就如同"生产"与"消费"的关系一样，如果没有创作也就没有鉴赏，如果没有鉴赏也就没有创作，它们共同组成了艺术生产活动的全过程。

因此，我们认为，艺术生产作为一种特殊的精神生产，应当包括艺术创作、艺术作品、艺术鉴赏这样三个彼此独立又相互联系的环节，它们共同组成了一个完整有机的艺术系统。艺术学的核心内容就是研究它们三者各自独特的规律和彼此之间的辩证关系。在这一编里，我们将把艺术作为一个整体，来分析艺术生产的全过程，探讨创作、作品和鉴赏三者各自的规律和相互的联系。

第十章
艺术创作

第一节 艺术创作主体——艺术家

在艺术生产中,艺术家是艺术品的生产者和创造者。没有艺术家,就没有艺术创作,也就没有艺术作品和艺术鉴赏。因此,我们要了解艺术,了解艺术创作,首先就必须了解作为艺术生产创造主体的艺术家。

前面我们讲到,从艺术的起源来看,艺术生产经历了一个相当漫长的历史过程才从物质生产中分化出来,形成一个相对独立的特殊的精神生产部门。只是到这时,才出现了专门从事艺术生产的艺术家。所以说,专业的艺术家是一定社会历史条件的产物,是生产力发展到一定阶段和社会分工的结果。

作为艺术生产的创造者,艺术家具有许多自身的特点,需要我们加以了解;艺术家与社会生活有着十分密切的联系,社会生活既是艺术创作的源泉和基础,又对艺术家本人产生巨大而深刻的影响;此外,艺术家的艺术天分和训练培养所形成的艺术才能,以及艺术家的文化修养格外重要。正因为如此,我们下面将分为三个部分来对以上三个方面分别加以介绍,使大家对艺术创作的主体——艺术家,有一个全面的认识。

一、艺术家是艺术生产的创造者

什么是艺术家呢?艺术家是专门从事艺术生产的创造者的总称。艺术家应当具备艺术的天赋和艺术的才能,掌握专门的艺术技能和技巧,具有丰富的情感和艺术的修养,能够通过自己的创造性劳动来满足人们特殊的精神需要即审美需要。

作为一种特殊的精神生产,艺术生产既不同于其他形式的精神生产,更不同于人类的物质生产,它具有自己独特的规律和特征。正是艺术生产这些独特的规律,使得作为艺术生产创造者的艺术家具有许多自身的

特点。

第一，艺术家内部有多种多样的职业和分工。艺术生产具有复杂性和多样性的特点，使得在艺术家这一总称下，又有许多各自不同的艺术分工。例如，在艺术生产中存在着个体性艺术生产和集体性艺术生产的区分，因而，艺术家既包括以个体劳动方式进行创作的文学作家、雕塑家、画家等，也包括以集体劳动方式进行创作的戏剧艺术和影视艺术的编剧、导演、演员、美工等等。在戏剧、电影、电视、舞剧、交响乐等这样一些集体创作的艺术形式中，整个作品的艺术形象是由许多艺术家们组成的创作集体来共同完成的。比如，每一部影片都需要经过编、导、演、摄、美、录、音、道、服、化等各个部门艺术工作者的共同努力，才能摄制成功。

又比如，由于艺术生产的方式不同，有一次性的艺术生产如绘画、雕塑、文学等，也有多次性的艺术生产如音乐、舞蹈、曲艺、杂技等表演艺术。所谓一次性的艺术生产，是指艺术家通过创造性劳动能够一次完成创作，拿出自己的艺术作品来。所谓多次性的艺术生产，是指通过演员在舞台上的表演可以多次完成的艺术形式。一般来讲，作为多次性艺术生产的表演艺术，除了需要进行一度创作（或称为初度创作）的艺术家如作曲、作词、编舞、编剧之外，还需要进行二度创作（或称为再度创作）的艺术家，如歌唱演员、器乐演员、指挥家、舞蹈演员等等。这些进行二度创作或再度创作的，同样是艺术生产的创造者，同样属于艺术家的范围。对于音乐、舞蹈、戏剧等表演艺术和综合艺术来讲，虽然一度创作是基础，但二度创作也非常重要。对于同一个艺术作品，不同的表演艺术家往往有各自不同的理解和感受，从而有不同的表演方式和演出效果。例如"四大名旦"梅、程、荀、尚就形成了各有特色的表演流派，同样一出京剧《霸王别姬》，著名旦角表演艺术家梅兰芳和尚小云的演出就各不相同，梅派表演艺术讲究精湛优美，尚派表演艺术则以刚劲婀娜著称。同样一部由柴可夫斯基作曲的《悲怆交响曲》，由卡拉扬指挥的乐队和由伯恩斯坦指挥的乐队可以演奏出迥然不同的风格。在影视艺术中也同样存在着这样的情况，托尔斯泰的文学名著《战争与和平》，苏联、美国的电影艺术家们曾分别搬上银幕，结果具有完全不同的艺术效果。托尔斯泰的另一部名著《安娜·卡列尼娜》，仅在苏联就先后拍摄了近十次，导演和演员们每次都为作品注入了自己新的理解和认识，

从而使影片具有新的艺术特色和艺术个性。

第二，真正的艺术家往往具有为艺术而献身的精神。由于艺术生产是一种自由自觉的精神生产，真正的艺术家绝不把艺术作为谋生或获取名利的手段，而是看作自己毕生的事业和追求，并为之奉献自己的全部心血和生命。被称为"后印象主义"三位大师的塞尚、凡·高和高更，在世时都十分穷困、生活维艰，而如今他们的作品却举世皆知、价值连城。法国画家塞尚的作品在19世纪几乎无人知晓，生前竟然无钱举办一次个人画展，直到他逝世一年后，人们才在巴黎为他举办了回顾展，开始认识到他对西方现代美术的重要贡献，后来塞尚被尊为"西方现代美术之父"，他最大的贡献在于以色彩团块和几何因素来结构画面。荷兰画家凡·高曾到法国作画，生活十分艰难，经常依靠弟弟的资助度日，但他的《向日葵》系列、《星空》等表达了画家内心强烈的情感，充满对生命的爱。高更原来是法国的一位银行经理，由于热爱艺术，于1883年辞职专门从事绘画创作，生活陷入贫困，妻子也同他离了婚。高更于1891年来到南太平洋的塔希提岛上居住，从土著人的生活与文化中吸取营养，先后画出了《塔希提岛的妇女》《我们从哪里来？我们是谁？我们往哪里去？》等著名作品。

真正的艺术家从事艺术创作，总是出于强烈的社会责任感和对艺术本身执着的爱。屈原在流放中写出了千古传诵的诗篇《离骚》，表达了他对祖国的炽热感情和为理想而献身的强烈愿望。司马迁遭受酷刑后发愤著书，写出了将历史的科学性和文学的优美性巧妙结合在一起的巨著《史记》，在中国文学史上产生了相当大的影响。《史记》被鲁迅誉为"史家之绝唱，无韵之《离骚》"。杜甫在安史之乱中对当时统治集团的腐朽和人民所受的深重苦难有着切身的体会和深切的感受，因而写出了不朽的作品"三吏""三别"。曹雪芹晚年更是在"举家食粥酒常赊""卖画钱来付酒家"的贫困清苦的生活中，"披阅十载，增删五次"，才完成了《石头记》（即《红楼梦》）的创作，正如曹雪芹自己所讲："字字看来皆是血，十年辛苦不寻常。"中外艺术史上，类似这样的例子还可以举出许许多多。社会责任感和对艺术执着的爱，在艺术创作活动中往往转化为强烈真挚的感情，成为艺术家进行创作的内在动力。在这种意义上完全可以说，一切伟大的艺术作品都是艺术家的呕心沥血之作。

第三，艺术家具有敏锐的感受、丰富的情感和生动的想象能力。由于

艺术生产是一种特殊的精神生产，它的突出特点是把艺术家强烈的主观因素渗透到艺术创作之中，并且"物化"为艺术作品和艺术形象，因此，艺术家在艺术创作中占有核心地位，艺术家的内在精神世界显得尤其重要和突出。艺术家自身的感受、情感、思想、心境、愿望、志趣等因素，对艺术创作活动都有着至关重要的意义。正因为如此，艺术家必须具有超出常人的敏锐感受力、异于常人的丰富情感、强于常人的艺术想象力。杜勃罗留波夫曾经说过："在思想家与艺术家之间，却还有这种区别：后者的感受力要远比前者生动得多，强烈得多。他们两者都是根据他们的意识已经接触到的事实，来提炼自己的世界观的。可是一个感受力比较敏锐的人，一个有'艺术家气质'的人，当他在周围的现实世界中，看到了某一事物的最初事实时，他就会发生强烈的感动。"[1]这就是说，艺术家作为创作主体，绝不能冷冰冰地对待生活，也不能像思想家、科学家那样冷静客观地对待事物。艺术家应当具有特别敏锐的观察、体验与感受生活的能力，并且将自己强烈的情感和逼真的想象力融入艺术作品中，才能创作出有血有肉、生动感人的艺术形象。

明代剧作家汤显祖在创作《牡丹亭》时，当写到杜丽娘因情感梦，因梦而病，相思病危之际，禁不住泪如泉涌，独自躲进一间堆柴的屋子里哭泣。美国19世纪著名小说家霍桑在创作长篇小说《红字》时，对女主人公海丝特的悲惨遭遇怀有深深的同情，当时殖民地社会黑暗的现实和残酷的宗教裁判，使海丝特备受折磨和摧残，霍桑在给他朋友的信中谈到，他在写作这部小说时内心是如此痛苦，总希望能使女主人公逃出这悲惨的境地而又不能实现，作家本人的心灵受到极大的折磨。法国小说家福楼拜在写到包法利夫人（长篇小说《包法利夫人》的主人翁）自杀的时候，作家自己仿佛也尝到了砒霜的滋味。福楼拜在谈到自己的创作体会时说："写书时把自己完全忘去，创造什么人物就过什么人物的生活，真是一件快事。比如我今天同时是丈夫和妻子，是情人和他的姘头，我骑马在一个树林里游行，当着秋天的薄暮，满林都是黄叶，我觉得自己就是马，就是风，就是他俩的甜蜜的情话，就是使他们的填满情波的眼睛眯着的太

[1]《杜勃罗留波夫选集》第1卷，辛未艾译，上海译文出版社1983年版，第272页。

阳。"[1]可见,艺术家对生活的感受是多么细微,情感是多么强烈,想象又是多么丰富啊!

第四,艺术家具有卓越的创造能力和鲜明的创作个性,具有强烈的创新意识。科学技术与文学艺术一样,都离不开创新。离开了创新,科学技术就不能发展;离开了创新,文学艺术就失去了生命。相比之下,精神生产比物质生产需要更多的创造性。尤其是艺术生产比起其他精神生产来,更需要艺术家将自己独特的艺术风格和创作个性"物化"在自己的艺术作品或艺术形象之中。从本质上来讲,艺术独特性是艺术生产的一个重要特征。艺术创作是人类一种高级的、特殊的、复杂的精神生产活动。艺术的生命就在于创造和创新。没有创造,没有创新,就没有艺术。这就意味着艺术家必须不断地超越前人,超越同时代人,以及不断地超越自己。

戏剧大师梅兰芳在京剧表演艺术上获得极大成功后,在一片赞誉声中仍然不断探索新的表演手法和技巧,单是他的手指就可以表现上百种动作,因而有的戏曲评论家在评论梅兰芳表演艺术时认为他这双手是"会说话的手"。法国作家罗曼·罗兰在转入长篇小说《约翰·克利斯朵夫》的创作后,为了写出这位音乐家依靠个人奋斗来反抗社会的悲剧,从整部小说的选材到情节、细节以及人物形象的刻画都力求寻找独特的构思,把自己的生命和个性都溶化进创作活动之中,他自己说,这部小说的"每一卷都使我的头发变白了"。瑞典著名电影演员葛丽泰·嘉宝早在20世纪30年代就已经成名,有好莱坞"国际影后"之称。但是,嘉宝在艺术生涯中从不停步,她不断地超越自己的表演成就,不断地追求新的艺术境界。好莱坞在20世纪40年代拍摄的影片《瑞典女王》(又译《琼宫恨史》),最后一个镜头是描写瑞典女王由于和西班牙大使产生爱情,不得不退位并乘海船离开瑞典,然而,她最终等来的却是被人杀害的西班牙大使的尸体。为了影片最后这一场戏,导演挖空心思为嘉宝设计了许多表演动作,以表现女王此时此刻极其复杂矛盾的心情,但都因不成功而一一被推翻。最后,还是嘉宝和导演共同设计了一个镜头:瑞典女王站在即将启航远去的船头,一动不动,脸上没有任何表情,整个镜头由全景推成女王脸

[1] 转引自朱光潜:《朱光潜美学文学论文选集》,湖南人民出版社1980年版,第80页。

《瑞典女王》，葛丽泰·嘉宝饰瑞典女王克里斯蒂娜，1933 年

部的大特写。毫无表情的这个镜头给观众留下了极其深刻和难忘的印象，成为西方电影艺术史上的经典镜头。许多评论家纷纷解释，有的说这个镜头是表现女王悲伤过度到了麻木的程度；有的说这是因为女王沉浸在对往事的回忆之中，才会这样神不守舍；等等。嘉宝在这个镜头中带有创新的表演方式，为后来影视艺术中一种"无表演的表演艺术"开了先河。虽然后来的电影表演中仿效者很多，但真正成功者却寥寥无几。其中，《人到中年》里，潘虹饰演的女医生陆文婷躺在医院病床上弥留之际的一场戏，正是这种"无表演的表演"，仅仅通过演员富于表情的眼睛，欲说无力，百感交集，使观众充分感受到这位中年女大夫一生的艰辛，以及她复杂矛盾的内心世界，应当说这是较为成功的一个例子。

第五，艺术家必须具有专门的艺术技能，熟悉并掌握某一具体艺术种类的艺术语言和专业技巧。艺术生产是一种特殊的精神生产，它与物质生产也有某些相似之处，即通过劳动创造出"产品"来。对于艺术生产来讲，就是要创造出艺术作品或艺术形象，这就要求艺术家应当具有艺术表现的技巧和艺术传达的能力。

例如，画家必须经过长时间的刻苦训练和艰苦探索，才能熟练掌握绘画的艺术技能和技巧，掌握和运用造型艺术的线条、色彩、形体等艺术语言。不仅画家如此，各个艺术种类的艺术家都需要具备专门的艺术技

能和技巧，熟悉、掌握并熟练运用该门艺术独特的艺术语言。音乐家必须掌握和运用旋律、节奏、和声、复调等表现手段；电影艺术家必须掌握和运用镜头、画面、音响、色彩等电影语言；雕塑家必须掌握刻、镂、凿、琢、塑、铸等各种技艺和手法，因为雕塑中不同的艺术形式往往需要不同的艺术加工方式。例如，出土的汉代画像石就是采用"刻"的方式，在坚硬的材料上刻制而成，现在仅存于河南南阳博物馆内的汉画像石就有1200多块；刻得很深并且中间空心的雕刻方式叫作"镂"，例如北京工艺美术品厂曾经制成一个23层的象牙球，由小到大，层层包裹，就是用镂的方法精心雕刻而成，真可以说是巧夺天工；对于体积庞大、质地坚硬的材料，就必须用锤击凿去余料的方式，这就叫"凿"，四川乐山大佛，就是古代匠人经过许多年的辛勤劳动凿山而成的；所谓"琢"，是指玛瑙、玉石、水晶等易碎的珍贵材料，在雕刻时必须用砂轮打磨、钎子钻切的方式来琢制而成，如我国现存时代最早、形体最大的传世玉器，元代初年琢制而成的一个大型玉瓮，重约3000公斤，现存北京北海团城玉瓮亭内，是一件极其珍贵的文物；至于"塑"，一般是用黏土等软材料制成，例如敦煌石窟中的佛、菩萨等基本上都是泥塑，秦兵马俑、唐三彩也是泥塑经烧制而成；所谓"铸"，主要是指铸铜像时常常先塑后铸，例如甘肃武威东汉墓出土的《马踏飞燕》，奔马仅仅以一只足踏在燕子背上，造型别致，有空灵之感和飞动之感，是一件距今近2000年的艺术珍品和宝贵文物。至于现代雕塑，更是采用了多种现代工艺技术，使用的材料扩大到钢材、玻璃等多种材料，对于雕塑技术也提出了更高的要求。凡此种种都充分说明，专门的艺术技能和技巧对艺术创作来说是多么重要，艺术家只有经过长期的勤学苦练和艰苦的艺术实践，才能达到出神入化、随心所欲，如"庖丁解牛"一样的艺术境界。

《马踏飞燕》

作为艺术生产的创造者，艺术家除了以上五个方面以外，还有许多特点，这里不再一一列举。

二、艺术家与社会生活

作为艺术创作的主体，艺术家与社会生活有着十分密切的关系。我们知道，任何艺术作品都是艺术家对社会生活的能动反映和艺术创造的产物。因此，艺术创作从主客体两个方面来看，都与社会生活有着十分密切

的关系。

从创作客体来讲，社会生活是创作的源泉和基础，艺术创作不能离开客观现实社会生活；从创作主体来讲，艺术家总是属于一定的时代、民族和阶级，艺术创作归根结底受着一定社会生活方式的制约，也与艺术家本人的生活实践与生活经历密不可分。显然，从这两个方面来讲，艺术家在从事艺术创作时，都与社会生活有着不可分割的联系。

一方面，社会生活是艺术创作的源泉和基础，因而，艺术家对社会生活的观察和体验就显得十分重要。历代艺术家们在这方面都有着许多深切的感受和体会。如唐代画家张璪有一句名言"外师造化，中得心源"，就是强调画家要向大自然学习，这也是对于绘画创作中主客体关系的一个精辟独到的概括。清代绘画大师石涛也有一句名言，叫作"搜尽奇峰打草稿"，石涛本人正是数十年遍游祖国山山水水，把客观的山川景物通过主观的感受和理解熔铸为独具特色的山水画。如果石涛不是一生遍游天下名山大川，就不可能在自己的画中如此创造性地把握大自然的神韵和律动，他也不可能成为承先启后的一代绘画大师。对于中外文学家来说，丰富的生活积累更是进行创作活动的基础和源泉。如果曹雪芹幼年不是过着"锦衣纨绔、饫甘餍肥"的贵族公子生活，他在穷愁潦倒的晚年未必能写出《红楼梦》中那些数不清的大小筵席上各种各样的山珍海味，以及名目繁多、花样百出的许多吃法。如果曹家当年不是作为江南显赫一时的"江宁织造"，曾经先后四次在曹家大宅恭迎康熙皇帝圣驾的话，恐怕曹雪芹也不能将"元春省亲"的盛大场面写得那样有声有色、栩栩如生。如果巴尔扎克不是负债累累，在20多年的贫困生活中艰难度日、勤奋写作的话，他也不能对形形色色的高利贷商人、暴发户、吝啬鬼们有如此深切的观察和感受，也不可能塑造出极端贪婪吝啬的资产阶级暴发户葛朗台（《欧也妮·葛朗台》）、最终落得悲惨下场的守财奴高老头（《高老头》）和极端冷酷无情的魔鬼伏脱冷（《幻灭》）等一大批鲜活的典型形象。

对社会生活的这种观察和体验，对于进行二度创作的表演艺术家们来说，也具有同样重要的意义。已故著名电影演员金山曾经把电影表演艺术归纳为三个原则，即思想、生活与技巧。金山认为"生活是基础，技巧是手段"，"没有广阔而深厚的生活基础，想要进行艺术创作，就好比缘木

求鱼,必然事与愿违"。[1]他强调电影演员在镜头前要用全身心去真实地生活,准确自如地运用自己的心灵和形体去塑造角色,这当然需要依靠演员平时的生活感受和生活积累。北京人民艺术剧院的话剧艺术家们在几十年的艺术生涯中,创造出一系列栩栩如生的舞台形象,以浓郁的生活气息和鲜明的民族风格著称中外。在回顾和探讨北京人艺的创作体会和经验时,这个剧院许多著名的表演艺术家都不约而同地"把自己对剧本所反映的社会生活的认识,体验生活的方法和收获,视为第一位的经验"[2]。在排演老舍先生的剧本《龙须沟》时,导演焦菊隐带着演员们到北京城这条臭水沟的居民区里深入生活,甚至在滂沱大雨的夜晚赶到龙须沟帮助抢救倒塌房屋中的居民;在排演老舍先生另一出话剧《茶馆》时,演员也多次到茶馆中去体验三教九流、形形色色的人物的生活和内心,从而在该剧中塑造出许多有血有肉、性格鲜明的艺术形象。这些表演艺术家们在自己总结艺术经验的文章、手记、发言中,都提到他们之所以能够在舞台上塑造出真实感人的艺术形象,其中最重要的原因之一,就是他们执着地向生活学习,

《茶馆》剧照,话剧,1992年

[1]《电影表演艺术探索》,中国电影出版社1984年版,第23页。
[2] 中国艺术研究院话剧研究所编:《话剧表演导演艺术探索》,文化艺术出版社1982年版,第3页。

通过对生活的体验去探索人物的心灵。

艺术家对社会生活的这种观察与感受又分为直接体验与间接体验两种情况。所谓直接体验，是指艺术家在生活中的所见、所闻、所感、所遇，这些亲身经历往往成为艺术家创作的原料，激发艺术家的创作欲望，激发艺术家生动的想象和丰富的情感。例如，高尔基的自传体小说三部曲《童年》《在人间》和《我的大学》，就是以作者本人青少年时期的亲身经历为素材，也是那段时期饱经痛苦磨难的生活经历激发了作者不可遏制的创作冲动和欲望。所谓间接体验，是指艺术家从他人的言谈和著作中所吸取的生活经验，这些间接的生活体验常常可以扩大艺术家的视野，拓展艺术家的生活积累，诱发艺术家的创作灵感。例如，托尔斯泰在家乡听到检察官讲述了一个贵族青年对一个青年女仆始乱终弃的故事，激发了创作冲动和灵感，经过近十年的艰苦创作，终于完成了长篇小说《复活》。一般来讲，在艺术家与社会生活的关系中，直接体验是基本的，它是艺术创作的基础；间接体验是必要的，它是艺术创作的补充。

另一方面，艺术家本人作为创作主体，总是属于一定的民族和时代，他与社会生活有着千丝万缕的联系。因此，艺术家在进行艺术创作时，不仅需要从社会生活中吸取创作的素材和灵感，而且要对社会生活作出判断和评价，自觉或不自觉地表明自己的倾向和态度，从主观方面也折射和体现出社会生活的影响来。艺术作品并不是社会生活的简单再现，从生活到艺术是一个创造的过程，艺术家总是要把自己的情感、思想、愿望、理想熔铸到艺术形象中。艺术既是再现，又是表现。但是，艺术家的这种主观表现，同样是以艺术家所处的社会生活实践为依据的。艺术世界中的人物形象和诗情画意，都是艺术家人生阅历和生活实践经验的结晶。俄国大作家列夫·托尔斯泰对此有着深切的体会。他花了几年的时间来创作和修改名著《安娜·卡列尼娜》。如前所述，由于托尔斯泰本人深受宗教的影响，崇奉"道德自我完善"，在这本书的初稿里，一开始安娜被写成一个不守妇道、"自甘堕落"的坏女人，作为"有罪的妻子"而应受到上帝的惩罚。但是，严酷的社会现实生活迫使托尔斯泰改变了自己最初的构思。尤其是1861年俄国农奴制改革之后，随着经济上摆脱了封建农奴制，人们的精神也必然要求进一步从封建桎梏下解放出来，安娜追求自由、敢于反抗现存婚姻制度的大胆行为，正体现出急剧变革时代中现实社会生活的呼声和

要求。因此,托翁后来终于把女主人公安娜塑造成一位勇于追求爱情自由和个人幸福的 19 世纪 70 年代的俄罗斯妇女形象。托尔斯泰在给朋友的信中描述了产生这种改变的原因,他说:"关于安娜·卡列宁娜,我也同样可以这么说。一般讲来,我的男女主人公们都做着我所不希望的事情,他们所做的是现实生活中他们所必须做的和现实生活中所常常发生的事情,而不是我想要的事情。"[1]

 社会生活对于作为创作主体的艺术家来讲,不仅影响到他的情感、思想、愿望、理想,甚至还可以推动艺术家提高技巧,通过广泛地、自觉地、创造性地深入生活,进而超越生活,超越传统,自成一家。宋代著名的北派山水画大师范宽,最初是学习荆浩、李成等人的画法,后来领悟到只有面向生活,才能突破前人,开创自己的艺术道路。于是,他只身一人来到人烟稀少的太华山和终南山居住,长年累月观察自然景色的变化,在清贫艰苦的野外生活中神与物游,生活不仅使范宽对社会、对人生、对山水有了更加深刻的认识,而且使他的笔墨技法也受到启发而有了新的发展,形成自己独特的山水画风格,对后世产生了很大的影响。范宽的画迹现仅存四幅,均为成就极高的稀世珍宝,除《临流独坐图》《雪山萧寺图》和《雪景寒林图》外,最能代表其风格特色的是著名的《溪山行旅图》。画面上一座大山迎面矗立,气势逼人,山崖陡峭浑厚,山间飞瀑如练,山下薄雾空蒙,使观者如对真山,山石质感清晰可见,山间小路上隐约可见的骡马车辆更使人感受到深山行旅的艰难。试想,如果画家本人没有亲历秦陇山区,露宿山林村野之间,饱尝行旅之苦,绝不能将这幅画画得如此气韵生动,令观者犹如身临其境,神游心赏。难怪现代著名画家徐悲鸿在看到《溪山行旅图》后惊叹不已,在故宫所有藏画中,他最为倾倒的就是这一幅。

 可见,一方面,社会生活作为艺术创作客体,为艺术家提供了创作的素材和灵感;另一方面,社会生活又对艺术家的思想情感和创作风格产生了深刻的影响。可以说,艺术家们都与社会生活结下了不解之缘。

[1] 智量:《论 19 世纪俄罗斯文学》,复旦大学出版社 2009 年版,第 307—308 页。引文中的"安娜·卡列宁娜"即"安娜·卡列尼娜"。

《溪山行旅图》

范宽,《溪山行旅图》,绢本水墨,206.3cm×103.3cm,北宋,台北故宫博物院藏

三、艺术家的艺术才能与文化修养

前面我们已经谈到，作为艺术生产的创造者，艺术家具有许多自身的特点。在众多的特点之中，艺术家作为创作主体，他的艺术才能与文化修养显得格外重要，有必要再单独讲一讲。

艺术才能，是指艺术家创造艺术形象的能力，它是先天禀赋和后天训练培养相融合而形成的艺术创造力。毋庸讳言，许多杰出的艺术家常常具有超出普通人的艺术天才，具有艺术的天赋和才能。例如，奥地利大作曲家莫扎特幼年就显露出非凡的音乐才能，他3岁学弹钢琴，5岁开始作曲，7岁就随父亲和姐姐组成三重奏乐团，到欧洲各国的几十个城市做旅行演出，所到之处都受到当地群众狂热的赞赏，11岁时就完成了第一部歌剧的创作，13岁时便担任大主教的宫廷乐师。这样的例子还有不少，例如波兰著名钢琴家、作曲家肖邦6岁开始学弹钢琴，7岁就能登台演奏并即兴弹奏，12岁就开始学习和声对位并能作曲；意大利著名小提琴家、作曲家帕格尼尼从小学习小提琴，8岁就开始创作小提琴奏鸣曲，13岁时小提琴演奏已经相当出色；匈牙利杰出的钢琴家、作曲家李斯特，9岁参加公演时钢琴弹奏技艺便一鸣惊人，12岁已经成为当时著名的钢琴家；等等。这些超出常人的艺术天赋，确实为这些杰出艺术家们的艺术创造提供了有利的条件。

但是，艺术才能虽然同艺术天赋分不开，但更有赖于后天的刻苦训练和培养，有赖于长期的、艰苦的、勤奋的艺术实践。从某种意义上讲，"天才出于勤奋"这句格言同样适用于艺术家。匈牙利钢琴家李斯特虽然有超人的天赋，但他的成就与后天的刻苦钻研和勤奋实践有着更直接的联系。李斯特10岁时就到维也纳正规学习音乐，12岁时又只身来到异国他乡的巴黎，准备进音乐学院接受系统教育，虽因种种原因未能如愿，但他后来在巴黎期间，与流亡巴黎的波兰钢琴家肖邦交往，与德国作曲家舒曼通信，注意吸收巴黎各家各派钢琴演奏之所长，并且同当时法国的文学家雨果、乔治·桑等人交往甚密，从中吸取了不少艺术营养，此外，他还注意从民歌和民间音乐中吸收养料，终于在艺术上取得了突破，形成了自己独特的风格和流派。

这方面的例子真是不胜枚举。又如，被后世敬称为"画圣"的唐代大画家吴道子，早在幼年时就迫于生计向民间的画匠、雕工学艺，当过

画工和雕塑匠，后来又向当时著名的大书法家张旭、贺知章等人学习书法，以书法用笔来提高自己绘画的笔墨技巧，所以，《画史汇传》中说他虽然"年未弱冠"，却已经"穷丹青之妙"，能够熟练地掌握和运用绘画艺术的技能和技巧。后来，他在洛阳观摩了庙宇中的许多壁画，细心琢磨和师承张僧繇、张孝师等人的作品，并且从善于舞剑的裴旻将军的精彩表演中受到启迪，使自己的绘画具有运动感和节奏感。正是由于艺术上兼收并蓄、刻苦钻研，吴道子才在继承传统优秀技法的基础上，创造出"吴家样"的整体艺术特色，在色彩、线条、造型、质感等多方面都有鲜明的独创性。绘画史上流传的"曹衣出水，吴带当风"，就是讲曹仲达的人物画，挺劲有力，画中人物衣衫紧窄贴肉，而吴道子的人物画，神采飞扬，画中人物衣服宽松、裙带飘举，富有运动感，真可以说是栩栩如生。

　　各种艺术门类的艺术家们都坚信这样一条道理：艺术上从来没有捷径可走，只有经过刻苦学习、勤奋实践、艰苦探索，才能使艺术的技艺或技巧达到高度熟练。戏曲界要求每个演员都必须掌握"四功五法"，也就是戏曲表演艺术的四个基本要素和五种主要技术方法。"四功"是指唱（唱腔）、念（念白）、做（动作）、打（武打）。"五法"是指口（发声）、眼（眼神）、手（手势）、身（腰身）、步（台步）。所以，戏曲界的演员都是从小就在"四功五法"方面进行严格的训练，来掌握戏曲艺术这一套特殊的表演手段和技巧。电影界要求每个演员都要进行系统的、专门的形体动作训练和语言训练，从而使自己具有形体动作的技能，使自己的语言规范化和性格化，此外，还要求演员掌握骑马、开车、游泳、格斗、射击、歌唱、舞蹈等多种技能和技巧，以适应各种角色的要求。美术界对于画家、雕塑家的训练更是有着一整套严格的要求。就拿中国画来说，由于中国画采用毛笔，对用笔就有中锋、侧锋、卧锋、逆锋、拖锋等多种笔势变化的训练和要求，培养熟练运笔的功力和技巧，讲究用笔的轻重、缓疾、巧拙、转折、顿挫、粗细等有韵律的变化，甚至还有"十八描"等手法供临摹之用。所谓"十八描"，就是指中国古代人物画中衣服褶纹的各种描法，除上面讲到的"曹衣出水，吴带当风"两种描法外，还有游丝描、柳叶描、减笔描等等。

　　这种艰苦的训练和实践对大艺术家来说也不能例外，法国著名作家

莫泊桑师从福楼拜学习写作，苦练了7年时间，福楼拜对他的要求异常严格，甚至让莫泊桑用一句话写出马车站上的一匹马和它前前后后50来匹有什么不同。莫泊桑通过这样的艰苦训练，写出了堆积得犹如书桌一样高的习作稿，最后终于成为19世纪法国最优秀的小说家之一。

我们应当看到，艺术生产作为一种特殊的精神生产，除了需要艺术家具有一定的技艺技巧和艺术才能外，还需要艺术家具有一定的文化修养。艺术家的文化修养包括深刻的思想修养、深厚的艺术修养，以及自然科学和社会科学等多方面的广博知识。鲁迅不是哲学家，但他的杂文和小说除了具有不朽的艺术价值之外，还具有深邃的思想性，在中国现代革命史和思想史上都占有很重要的地位。巴尔扎克不是历史学家和经济学家，但他的《人间喜剧》系列小说中包含着如此丰富的历史和经济方面的内容，以至于恩格斯赞扬从中学到的知识比从当时职业的历史学家和经济学家的著作中所能学到的还多。列夫·托尔斯泰不是社会学家，但他的作品深刻表现了俄国千百万农民在资产阶级革命快要到来时的思想和情绪，因此被列宁称作俄国革命的一面镜子。此外，《三国演义》《水浒传》等作品中具有如此丰富的军事知识，以至很多军事家把它们视为必读的军事书籍；《清明上河图》中包含着众多的社会信息和风俗人情，因此一些历史学家在研究北宋历史时也把它作为形象的参考资料。

艺术家的文化修养，同艺术才能的培养一样，同样需要长期勤奋的学习和实践。达·芬奇之所以在绘画艺术中取得巨大的成就，除了优越的艺术天赋、刻苦的技巧训练外，同他渊博的科学文化知识也有很大的关系。他除了学习绘画的技能和技巧外，还向数学家兼天文学家托斯卡奈里等人学习数学、透视学、光学、解剖学等多方面的科学文化知识，这为他后来的艺术创作奠定了深厚广博的文化基础。现代舞的主要创始人之一、美国著名舞蹈家邓肯，在她青年时代到巴黎演出时，就流连于卢浮宫和巴黎图书馆，潜心研究古希腊的雕塑、绘画等艺术珍品，并深受罗丹的雕塑、莫内·塞利的戏剧表演、卡里亚的绘画的影响，她甚至一度专门到希腊山村中居住，倾听希腊山民演唱古老的民歌，在这种古典文化和现代文化的熏陶下，邓肯形成了自己的审美理想，加上尼采哲学、惠特曼诗歌和贝多芬音乐的影响，她追求身、心、灵三者的有机结合，强调以舞蹈来展示人的生命力，被誉为"现代舞蹈之母"。法国作曲家、印象派音乐的创

始人德彪西 10 岁时就进入巴黎音乐学院学习钢琴和音乐理论，毕业后受聘成为俄国梅克夫人的家庭音乐教师，结识了作曲家穆索尔斯基和鲍罗廷等人，深受俄国文化的熏陶和影响，尤其是他回国后，在巴黎与法国象征派诗人马拉美等人及印象派画家交往密切，并于 1889 年巴黎博览会上接触到爪哇等地的东方音乐，深受东方文化的感染和启发，从此在创作中逐渐开创了印象派的音乐，打破了许多传统音乐技法的禁区，尝试在音乐中表现感觉世界中万物色彩变幻的效果，终于创立了现代音乐中的一大流派。

这些例子充分表明，艺术家深厚的文化修养，无不来自勤奋的学习、艰苦的探索和不懈的实践。这种学习，包括学习和借鉴前人的经验，也包括学习和借鉴同时代本国和外国艺术家的经验，还包括学习和借鉴其他姊妹艺术的经验，更包括学习哲学、历史、文学、美学、伦理学、心理学、社会学和自然科学等多方面的广博知识。只有这样，才能使艺术家真正具有博大深厚的文化修养。

第二节　艺术创作过程

艺术创作活动是人类特有的一种高级的、复杂的精神活动与实践活动。它是指艺术家在创作欲望的推动下，运用一定的艺术语言和艺术手法技巧，通过艺术的加工和创造，将自己的生活体验与思想情感转化为具体、生动、可感的艺术形象，将自己的审美意识物态化为艺术作品。

由于艺术创作是一种十分复杂的高级形态的审美创造活动，对于不同的艺术种类、不同的艺术家、不同的艺术创作方法来讲，艺术创作的过程可以说是千差万别、丰富多样，很难找出一个共同的固定模式。然而，从总体上讲，艺术创作过程又大致可以分为艺术体验活动、艺术构思活动和艺术传达活动这样三个方面或三个阶段。

如果需要举例说明的话，郑板桥描述画竹的过程可以用来作为例证。清代著名画家郑板桥曾经把画竹的过程分为"眼中之竹""胸中之竹""手中之竹"这样三个阶段。所谓"眼中之竹"，就是指艺术家应当观察生活、感受生活，这是艺术创作的准备阶段或酝酿阶段，也就是艺术体验活动。

所谓"胸中之竹",是指艺术家有了艺术体验和创作欲望后,正式开始了在头脑中的艺术创作,形成主客体统一的审美意象,俗话讲就是打腹稿,也就是艺术构思活动。所谓"手中之竹",是指艺术家通过艺术媒介或艺术语言,将审美意象物态化为可供其他人欣赏的艺术形象,形成艺术作品,也就是艺术传达活动。

如上所述,艺术创作从总体上可以大致划分为艺术体验、艺术构思与艺术传达这样三个方面或三个阶段。但是,必须强调指出的是,这种划分只具有相对的意义,事实上这三者并不能截然分开。在艺术传达过程中,艺术家仍在不断地补充或修正原来的艺术构思;在艺术构思过程中,则已经考虑到艺术传达和艺术表现的问题了。只是为了叙述的方便,我们才分开来进行介绍。

一、艺术体验活动

艺术体验活动可以说是艺术创作的准备阶段,它可能是一个相当长期的过程。所谓艺术体验是指一种活跃的、丰富的、深刻的内心活动,它伴随着强烈的情感情绪,把艺术家长期对于生活的感受、观察和思考,转化为艺术创作的基础和前提,乃至萌发不可遏制的创作欲望。

对于作为创作主体的艺术家来讲,早在他感受、观察、思考、体验生活时,就已经开始了创作的准备或酝酿工作。这种准备或酝酿的过程可能是自觉的,也可能是不自觉的,可能是有意的,也可能是无意的,可能时间较短,也可能有相当长的时间。

雨果 16 岁时,曾在巴黎法院门前的广场上亲眼看见了一个年轻女仆因所谓盗窃罪遭到酷刑的惨状,深为震惊,久久不能忘却,这种深切的感受和体验,在他 10 多年后创作的长篇小说《巴黎圣母院》和 40 年后创作的《悲惨世界》中,都有所反映和体现。巴金在他的童年和少年时代,亲身感受到正在崩溃中的封建大家庭的种种腐朽没落,这种铭刻于心、难以忘怀的感受和体验,时时搅扰着他的心灵,促使他创作了著名的"激流三部曲"《家》《春》《秋》。所以,每一位优秀的艺术家,平时在生活实践中都十分重视积累生活素材和生活体验,在体验中保持自己对生活印象的鲜活把握。俄国著名作家冈察洛夫曾经说过:"我只能写我体验过的东西,我思考过和感觉过的东西,我爱过的东西,我清楚地看见过和知道的东

西，总而言之，我写我自己的生活和与之长在一起的东西。"[1]托尔斯泰更是非常重视和强调"体验"在艺术创作中的重要性，他甚至认为全部艺术创作的本质，无非就是把自己体验过的感情传达给别人。他说："在自己心里唤起曾经一度体验过的感情，在唤起这种感情之后，用动作、线条、色彩、声音，以及言词所表达的形象来传达出这种感情，使别人也能体验到这同样的感情——这就是艺术活动。"[2]

艺术体验是艺术创作的起始阶段，也是艺术创作的基础。19世纪俄国现实主义画家苏里科夫，是著名的俄罗斯巡回展览画派代表人物之一，他在谈自己的创作体会时，讲到生活体验有时可以成为触发创作灵感的契机，说了这么一件事：许多年前，"我偶然看见雪地上有一只乌鸦。乌鸦站在雪地上，一只翅膀向下垂着，一个黑点停在雪地上。在好些年里，我不能忘记这个黑点。后来，我画了女贵族莫洛卓娃"[3]。在这幅画中，因反对沙皇、同情人民而遭受监禁和流放的女贵族莫洛卓娃，正是穿了一件黑色的衣服被游街示众，在茫茫人海中她的黑衣服格外醒目。显然，画家多年前的深切体验，成为创作这幅著名油画的重要契机，成为后来艺术构思和表现的重要准备。

《女贵族莫洛卓娃》

〔俄〕苏里科夫，《女贵族莫洛卓娃》，画布油画，304cm×587.5cm，1887年，莫斯科特列恰科夫美术馆藏

[1] 古典文艺理论译丛编辑委员会编：《古典文艺理论译丛》第1册，人民文学出版社1961年版，第189页。
[2] 〔俄〕列夫·托尔斯泰：《艺术论》，丰陈宝译，第47页。
[3] 〔苏〕E.H.伊格纳契也夫等：《绘画心理学》，孙晔等译，科学出版社1959年版，第177页。

艺术体验首先需要艺术家仔细地观察生活，深切地感受生活，认真地思考生活，同时，艺术体验更需要艺术家以自己的全部身心去拥抱生活，需要艺术家饱含情感地切身体验生活。这种饱含艺术家情感的切身体验，就是刘勰所讲的"登山则情满于山，观海则意溢于海"，就是杜甫所讲的"感时花溅泪，恨别鸟惊心"。这种切身的艺术体验，有时还需要调动艺术家的全部感觉，例如元代大画家赵子昂善于画马，他在观察时，不仅运用自己的视觉和听觉，而且运用自己的触觉、运动觉等来进行切身体验，他在观察马时，常常解开衣服，趴在地上，学着马的跑跳腾跃等各种动作，使自己的感受更加真切。

　　著名作家王蒙在谈自己的创作体会时，也强调以自己的全部身心和感觉来体验生活。他说："我认为写作的时候，不但要求助于自己的头脑，而且要求助于自己的心灵，而且要求助于自己的皮肤、眼睛、耳朵、鼻子、舌头和每一根末梢神经。例如你写到冬天，写到寒冷，如果只是情节发展的需要或是展示人物性格的需要使你决定去写寒冷，而不去动员你的皮肤去感受这记忆中的或假设中的冷，如果你的皮肤不起鸡皮疙瘩，如果你的毛孔不收缩，如果你的脊背上不冒凉气，你能写得好这个冷吗？"[1]苏联作家阿·托尔斯泰也指出："艺术家汲取现象——他通过眼、耳、皮肤把周围的生活接收过来；生活在他的身上留下痕迹，就象鸟儿在沙滩上走过留下痕迹一样。……一旦创作时刻来临，感受过的现象的痕迹，便会象盘子里的盐那样凝聚起来。"[2]

　　不仅进行一度创作的艺术家如作家、编剧、画家等，在创作中离不开艺术体验活动，对于进行二度创作的演员来讲，同样离不开艺术体验。不管是电影、电视演员，还是话剧、戏曲演员，在进行二度创作时，都要深入体验，才能从内心体验达到外部体现。在表演艺术中，体验是内在的，体现则是外在的。体验是为了准确把握角色的性格和气质，体现则是把演员内心体验转化为观众可见可感的艺术形象。因此，对于表演艺术家来讲，体验是第一位的，是根本的，是起主导作用的，有了真正深切的内

[1] 王蒙：《倾听着生活的声息》，载《文艺研究》1982年1期。
[2] 中国社会科学院外国文学研究所外国文学研究资料丛刊编辑委员会编：《外国理论家、作家论形象思维》，中国社会科学出版社1979年版，第157页。

心体验，才会使创造的艺术形象绽放出生命的光彩，在舞台或银幕上塑造出有血有肉、活生生的人物形象。

已故著名表演艺术家金山把表演艺术中体验与体现的关系归纳为十句话："没有体验，无从体现。没有体现，何必体验？体验要真，体现要精。体现在外，体验在内。内外结合，互相依存。"[1]这十句话可以说精辟地概括总结了影视戏剧等表演艺术中，体验与体现二者相互依存的关系，也是这位艺术家毕生表演实践心血的结晶。正因为如此，金山在自己几十年的艺术生涯中，不仅在话剧舞台上成功地扮演了屈原等人物形象，而且在《夜半歌声》等影片中成功地塑造了许多使观众难以忘怀的艺术形象。可见，不管是从事一度创作的作家、画家，还是从事二度创作的演员，都非常重视艺术创造中的体验活动这一关键环节，把体验看作创作的基础和前提，这既是艺术家们的创作体会，也是他们艺术实践的经验总结。

还有一点需要提到，深切的生活体验和丰富的感性积累，不仅为艺术创作奠定了雄厚坚实的基础，而且常常成为艺术家从事艺术创造的内在心理动力或诱因，成为一种重要的创作动机。艺术家在观察生活、思考生活、体验生活的过程中，必然有大量的所见、所闻、所知、所感，在脑海里积贮，一旦这种体验积累升华到不吐不快的程度，艺术家的创作激情就会像开闸的洪水一样喷涌而出，一发而不可收。

郑板桥《竹石兰花图》

郑板桥画竹，就是由于他平生酷爱竹子，经常注意观察和体验，尤其是在秋天清晨早早起床到园中观看竹子，只见烟光、日影、露气都浮动于竹子的疏枝密叶之间，这种独特的审美体验不禁使画家怦然心动，"胸中勃勃，遂有画意"，"因而磨墨展纸，落墨倏作变相"[2]，使"眼中之竹"和"胸中之竹"变成了"手中之竹"。

冼星海青年时期在巴黎学习音乐期间，曾创作了一个颇受赞誉的作品《风》。他在回忆这个作品的创作动机时讲到，他在创作这一作品期间生活贫困，住在一间门窗破旧的小房子里，甚至连棉被都被送进了当铺，寒夜奇冷难以入眠，只得点灯写作。"我伤心极了，我打着战听寒风打着

[1]《电影表演艺术探索》，第 25 页。
[2] 北京大学哲学系美学教研室编：《中国美学史资料选编》下册，中华书局 1981 年版，第 340 页。

墙壁，穿过门窗，猛烈嘶吼，我的心也跟着猛烈撼动。一切人生的祖国的苦、辣、辛、酸、不幸，都汹涌起来。我不能自已，借风述怀，写成了这个作品。"[1] 尽管艺术家的创作动机多种多样、各不相同，但独特的体验与生活的积累始终是其中的一个重要原因。

二、艺术构思活动

有了艺术体验，并且萌发了创作欲望，正式的艺术创作就开始了，这也就是艺术的构思活动。

艺术构思是一种十分复杂的精神活动，也是一项艰苦的脑力劳动，它是艺术家在深入观察、思考和体验生活的基础上，加以选择、加工、提炼、组合，并融会想象、情感等多种心理因素，形成主体和客体统一、现象与本质统一、感性与理性统一的审美意象。如果用一句话来概括，艺术构思活动就是在艺术家头脑中形成主客体统一的审美意象。而以后的艺术传达活动则是把这种审美意象通过艺术媒介或艺术语言，物态化为可供其他人欣赏的艺术形象。

"意象"这一概念，最早是中国古典美学中使用的术语，到近代西方哲学与艺术理论也在使用这一概念。至于审美意象，则是指在对客观世界审美感知与体验的基础上，融会主观的思想、感情、愿望、理想，在艺术家头脑中经过艺术创造形成的意象。这种主客体统一的审美意象，一旦经过艺术媒介或艺术语言等物质手段传达出来，就成为艺术作品的艺术形象。因此，艺术构思阶段的主要任务，就是形成或产生这种审美意象。在艺术构思过程中，形象思维贯穿始终，但灵感思维和抽象思维也起很大的作用。

对于艺术构思来讲，多种审美心理因素都在发挥着积极的作用。但是，在这些心理因素中，想象和情感具有特别重要的地位和作用。首先，我们来看看"想象"。黑格尔十分重视想象在艺术创作中的作用，他甚至认为"真正的创造就是艺术想象的活动"[2]，因为"艺术不仅可以利用自然界丰富多彩的形形色色，而且还可以用创造的想象自己去另外创造

[1] 夏白：《关于星海》，聊益出版社 1950 年版，第 106 页。
[2] 〔德〕黑格尔：《美学》第 1 卷，朱光潜译，第 50 页。

无穷无尽的形象"[1]。所以，黑格尔强调指出："最杰出的艺术本领就是想象。"[2]别林斯基也认为，形象思维的中心环节就是艺术家的想象活动。车尔尼雪夫斯基也指出，艺术创作中最主要的东西就是创造性的想象。高尔基更是从艺术思维和形象思维的高度来说明想象在艺术创造中的作用，认为想象是一种高度自由的思想活动，正是想象使艺术家具有了自由创造的思维能力。高尔基还结合艺术创作的实践，结合艺术创作的经验与体会来进一步阐明艺术想象的重要性。他说："科学工作者研究公羊时，用不着想象自己也是一头公羊，但是文学家则不然，他虽慷慨，却必须想象自己是个吝啬鬼，他虽毫无私心，却必须觉得自己是个贪婪的守财奴，他虽意志薄弱，但却必须令人信服地描写出一个意志坚强的人。"[3]

许多艺术家在自己的创作实践或艺术生涯中，对想象的重要性有着亲身的体会。19世纪德国著名音乐家舒曼曾讲到这样一个例子：有一天他向一位朋友弹奏舒伯特的进行曲，问朋友听这首乐曲时想到了什么，结果，朋友的想象和舒曼本人的想象几乎完全相同。舒曼深有感触地说："音乐家的想象力愈丰富……他的作品就愈能激动人，吸引人。"[4]著名电影艺术家卓别林在回忆影片《摩登时代》的创作构想时，强调是突如其来的想象帮了他大忙：有一次他和女友参加赛马颁奖仪式，人们请他的女友把奖杯颁发给获胜者并讲几句话，当卓别林从扩音器里听到女友的声音时，简直感到陌生和惊愕，这促发了他的想象。卓别林承认："这也许是出发点，从这一幕开始，我就发展出全部情节和各种临时想到的台词。"[5]

关于画家卓越的艺术想象力，有一个有趣的传说，据沈括《补梦溪笔谈》记载，唐玄宗一次久病不愈，有天晚上在睡梦中梦见一位名叫钟馗的落第举子手执宝剑追杀小鬼，玄宗惊吓而醒，就命大画家吴道子画出图来。吴道子依据玄宗所描述的梦境，依靠非凡的艺术想象力，很快画成了一幅《钟馗捉鬼图》。由于吴道子超人的想象力，这幅画画得十分逼真生

[1]〔德〕黑格尔：《美学》第1卷，朱光潜译，第8页。
[2] 同上书，第357页。
[3]〔俄〕高尔基：《论文学》，孟昌、曹葆华、戈宝权译，第317页。
[4] 转引自北京师范大学、东北师范大学、西南师范大学、陕西师范大学：《普通心理学》，陕西人民出版社1982年版，第324页。
[5]〔德〕N. 契洛夫：《关于电影艺术创作过程、研究的几个问题》，刘小枫译，《文艺美学（论丛）》第2辑，内蒙古人民出版社1987年版，第367页。

动,唐玄宗看完后又惊又喜,询问吴道子是否和他一样做了相同的梦,否则何以画得如此传神。玄宗还命画工复制出来传赐天下,据说后来每年除夕很多人家都在大门张贴这幅画。

想象在艺术构思活动中之所以具有这样重要的地位和作用,是因为想象具有在原来生活的基础上创造新形象的能力。心理学家认为:"所谓想象,就是我们的大脑两半球在条件刺激物的影响之下,以我们从知觉所得来而且在记忆中所保存的回忆的表象为材料,通过分析与综合的加工作用,创造出来未曾知觉过的甚或是未曾存在过的事物的形象的过程。"[1]正是由于想象具有这种创造的能力,它在艺术创作构思活动中占有核心的地位。艺术家们可以凭借想象创造出源于生活并高于生活的艺术世界,创造出艺术家未曾亲身经历过的事件和未曾亲身接触过的人物。

想象为艺术家们开拓了无限广阔的思维空间,使他们能够"精骛八极,心游万仞"地去进行艺术构思。一般来讲,想象又分为再造想象和创造想象两种形式。再造想象是把自己记忆中或别人描述过的形象在头脑中描绘出来,如吴道子根据唐玄宗的描述,通过再造想象画出了《钟馗捉鬼图》中的钟馗这一人物形象。创造想象则不局限于原有的感性形象,而是在大量经验的基础上创造出崭新的形象,吴承恩就是通过卓越的创造性想象,在《西游记》中创造了孙悟空、猪八戒等许多生动的艺术形象和精彩有趣的故事情节。虽然具有极大的自由性,但归根到底,想象并不是凭空产生的,它离不开艺术家原有的生活体验与生活积累,从根本上讲,客观现实是想象活动的源泉和内容。

在艺术构思活动中,除了想象以外,情感也是一个十分重要的心理因素,贯穿于艺术创作的始终。如果说想象是艺术构思的核心,那么情感就是艺术构思的动力。在艺术构思活动中,尽管有感知、理解、联想、想象等多种心理因素,但它们都是在情感的渗透和影响下发挥作用的,只有在艺术家炽烈情感的浇灌下,才能形成审美意象,完成艺术构思。

中外艺术家们非常重视情感在艺术创作中的作用,著名匈牙利音乐家李斯特认为:音乐之所以被人称为最崇高的艺术,"那主要是因为音乐是不假任何外力,直接沁人心脾的最纯的感情的火焰;它是从口吸入的空

[1] 杨清:《心理学概论》,吉林人民出版社1981年版,第291页。

气,它是生命的血管中流动着的血液"[1]。苏联著名舞剧编导扎哈罗夫认为,舞蹈无非就是通过一定的人体动作来表现思想和感情。他说:"舞蹈从何而来。这是思想和所产生的感情,通过富有表现力的特定动作(步伐)、手势和姿态的表现。"[2]

中国古典美学更是十分重视情景交融的境界,古代诗论、画论、文论、赋论、戏曲论中有大量的论述,说明所有这些艺术种类或艺术体裁,在创作构思活动中都离不开艺术家真挚浓烈的情感。一旦艺术家融入了主观情感,客观景物就会放射出生命的光芒。影片《城南旧事》结尾,在"长亭外,古道边"的音乐声中,画面上秋日香山火红的枫叶接连六次化入又化出,不禁使人想起《西厢记》中的名句"晓来谁染霜林醉,总是离人泪",这种艺术构思准确地表达了女主人公小英子离别故土的无限伤感之情。影片《林则徐》中,林则徐送别友人后,快步登上山头的亭子,只见大江中一叶扁舟正顺流而下。这一独到的艺术构思,真可以说是情景交融、感人至深。银幕上的滔滔江水寄寓了"孤帆远影碧空尽,唯见长江天际流"的深邃意境,这一镜头也成为中国电影史上的著名镜头。

《城南旧事》片尾

毫无疑问,艺术构思是异常复杂的思维活动与心理活动,除了以上提到的想象与情感外,还有其他多种心理因素在这一过程中相互渗透和融合,最终形成主客体统一的审美意象。同时,艺术构思又是一项十分艰苦的脑力劳动,有时甚至需要相当长的时间。

托尔斯泰在谈到《战争与和平》这部巨著的构思时讲,他前后花费了十来年时间,几次抛弃或修改原来的构思,才最终完成了这部宏大浩瀚的作品。歌德的名著《浮士德》更是经历了一个长期的构思过程,早在1770年歌德求学时代就开始构思这部作品,直到1831年即作者逝世的前一年才最后完成,延续了近六十年。正因为耗费了如此多的心血,这部作品获得了极大的成功,以至于一些欧美学者将其与《荷马史诗》、但丁的《神曲》、莎士比亚的《哈姆雷特》并称为欧洲文学史上的四大名著。由此可见,优秀的艺术家们是多么重视艺术构思,又是多么认真地进行艺术构思活动。

[1] 转引自汪流等编:《艺术特征论》,第264页。
[2] 同上书,第359页。

三、艺术传达活动

艺术创作的最终成果是艺术作品。艺术家的艺术体验和艺术构思，必须通过各种艺术媒介和艺术语言才能形成艺术作品。因此，艺术传达活动在艺术创作中占有重要的地位，离开了艺术传达，再好的体验与构思也得不到表现，无法让其他人欣赏，只能仍然停留在艺术家的头脑之中。

艺术传达活动作为创作过程的最后一个阶段，是指艺术家借助一定的物质材料和艺术媒介，运用艺术技巧和艺术手法，将自己在艺术构思活动中形成的审美意象物态化，成为可供其他人欣赏的艺术作品和艺术形象。

艺术传达活动作为一种艺术生产的实践活动，离不开一定的物质材料，如绘画需要纸、笔、墨等，雕塑需要大理石、青铜等，才能使审美意象物态化，成为客观存在的艺术品。同时，艺术传达活动更离不开一定的艺术媒介或艺术语言，如绘画语言包括色彩、线条，音乐语言包括节奏、旋律，电影语言包括画面、声音、蒙太奇，等等。由于各门艺术所采用的物质材料和艺术媒介都各不相同，因此，各门艺术的艺术传达方式都有各自不同的特点，形成了自己特殊的制作方法和表现手法，这使得艺术技巧和手法在艺术传达中具有格外重要的意义。

黑格尔十分重视艺术技巧在创作中的作用。他说："艺术创作还有一个重要的方面，即艺术外表的工作，因为艺术作品有一个纯然是技巧的方面，很接近于手工业；这一方面在建筑和雕刻中最为重要，在图画和音乐中次之，在诗歌中又次之。这种熟练技巧不是从灵感来的，它完全要靠思索、勤勉和练习。一个艺术家必须具有这种熟练技巧，才可以驾御外在的材料，不至因为它们不听命而受到妨碍。"[1] 显然，艺术家之所以为艺术家，除了特殊的观察力和想象力之外，还因为他们具有熟练、高超的艺术技巧，能够得心应手地运用一定的物质材料和艺术媒介来完成艺术创作。正如黑格尔指出的，这种熟练的技巧不是天生的，"它完全要靠思索、勤勉和练习"，艺术家为了达到这一要求，需要付出长期艰巨的劳动，需要付出大量的汗水和心血。中外艺术史上有许多生动的例子。如曾巩《墨池记》中记载，晋代大书法家王羲之曾在江西临川城东临池学

[1]〔德〕黑格尔：《美学》第1卷，朱光潜译，第35页。

书,长年累月坚持不懈,以至池水变黑,留下墨池故迹。还有一种说法,是讲东汉的草圣张芝学书十分勤奋,"临池学书,池水尽黑"。这两种传说都说明了一个相同的道理,即杰出的书法家都是经过勤奋刻苦地学习和实践才取得了后来的成就。因此,书法界至今仍把"临池学书"作为学习书法的代称。显然,只有经过精益求精的艰苦磨炼,才能高度自由地掌握和运用艺术技巧。

但是,艺术传达又不仅仅是一个技巧问题,更需要艺术家调动自己的联想、想象、情感等多种心理功能,融入创作主体的生命和心灵,寻找到独特的艺术传达方式,才能创作出可以放置于世界艺术宝库的作品来。我国古代画论十分强调"以意运笔""意在笔先""以心运手"等,都精辟地阐明了这一道理。艺术传达活动固然离不开精湛熟练的技巧和手法,但它更离不开艺术家的主体情感和全部心灵。古今中外优秀的艺术家,都是在创作过程中经过艰苦的探索,为自己独创的审美意象找到新的形式、新的手法和新的技巧,创造出新颖独特的艺术形象的。

尤其需要指出的是,艺术传达活动与艺术体验和艺术构思活动相互渗透、密不可分。事实上,艺术构思中包含着传达,艺术传达更离不开构思。在艺术创作全部过程中,体验、构思和传达三者始终有机地融合在一起,它们在创作中完全是统一的。各门艺术的艺术体验和构思,都离不开特殊的传达方式。音乐家在体验和构思时,离不开旋律、节奏、和声、复调、曲式等音乐语言;电影艺术家在体验和构思时,离不开镜头、画面、声音、蒙太奇等电影语言。在艺术传达中,艺术家的体验和构思更加集中和深入,并且不断趋于完美。例如,中国画家吴道子之所以被推崇为"画圣",原因之一就是他继承和借鉴了传统的绘画技法,并且有重大的突破和创新,把中国画运用线条的方法发挥到了更高境界,创造出一种笔简意全、圆转多变、超凡脱俗的"疏体",只需几笔就能凸显人物的形象。画史上记载,吴道子画文殊菩萨,只用几笔就画出菩萨"视人转身"的动态;他画执炉天女时,也只用几笔就勾画出天女"窈眸欲语"的生动神情。

在表演艺术中,演员的艺术体验、艺术构思和艺术传达三者更是相互融会,难以区分。长期以来,围绕着表演艺术中究竟是体验更重要还是表现(传达)更重要,展开了激烈的争论,甚至形成了表演艺术的两大派

别,即体验派和表现派。体验派艺术的代表人物是苏联著名戏剧家斯坦尼斯拉夫斯基,这一表演艺术流派的创作原则是,要求演员在创造角色时有意识地体验角色,正确地生活于角色之中,这种体验要贯穿始终,演员的外部表达必须依赖和服从于内心体验,他们的口号是"我就是角色"。表现派艺术的代表人物是法国演员哥格兰,这一表演艺术流派在准备角色时和体验派演员一样,也有体验过程,但体验过程不是表现派艺术创作的主要步骤,而只是创作工作的准备阶段,他们更注重于表演形式和表演技巧,他们的口号是"我是在表演"。事实上,这两大表演流派都不得不承认表演创作过程既不能脱离体验,也不能脱离表现,他们的分歧在于,前者更侧重体验,后者更侧重表现。尤其是经过长期的艺术实践,越来越多的表演艺术家认为,演员在创造角色的过程中,体验与表现是互相依存、不可或缺的。体验是表现的内心根据,表现是体验的外部形式;体验有助于创造出富有表现力的外部形式如表情、动作、姿态等,表现则可以把角色内心最细微的思想情感鲜明、生动、形象地传达给观众。两者缺一不可,不能分割。

著名京剧表演艺术家盖叫天讲到,京剧中最简单的身段功"一戳一站"也很有讲究:"拿行当来说,生、旦、净、丑,各有不同的一戳一站,拿人物来说,不同的人物各人的一戳一站又各有不同。……三国戏里,同是三个白靠,周瑜、赵云、吕布,得各分个性,虽是一戳一站,也得把三个人物的特点表现出来:周瑜骄,吕布贱,只有赵云是不骄不馁,敢做敢当的好男儿。"[1]可见,京剧表演中最简单的动作"一戳一站",也有这么丰富的内涵,需要艺术家深刻地体验,认真地表现,只有将二者很好地结合起来,才能真正创造出让观众难以忘怀的艺术形象。

其实,所有艺术创作活动中,体验、构思与传达都是互相依存、彼此渗透的,艺术创作既有精神活动性质,又有实践活动性质,既有内心的体验与构思,又有外部的传达和表现,通过这么一种高级复杂的艺术创造活动,将艺术家的审美意识物态化为艺术作品和艺术形象。

[1] 盖叫天口述,何慢、龚义江记录整理,《戏剧报》编辑部编:《粉墨春秋》,中国戏剧出版社1958年版,第95页。

第三节 艺术创作心理

艺术创作是一项非常复杂的审美创造活动,上面我们将它分为艺术的体验、构思和传达这样三个阶段来做了介绍,事实上,在每一个阶段中又有许多复杂的心理因素在同时发生作用。在艺术创作中,感知、直觉、联想、想象、情感、理性等多种心理形式和谐融合,既有意识活动,又有无意识活动,既以形象思维为主,又离不开抽象思维和灵感思维,它们之间常常构成一种辩证的关系。因此,我们要揭示艺术创作的奥秘,就不能不探讨艺术创作心理中的这些辩证因素。

一、形象思维与抽象思维、灵感思维

关于形象思维,文艺界和学术界至今仍有各种不同的看法。我们认为,形象思维是人类能动地认识和反映世界的基本形式之一,也是艺术创作的主要思维方式。通过抽象思维同形象思维的比较,我们可以更清楚地看出二者各自的特点。抽象思维是运用一定的概念来进行判断、推理和论证的一种思维形式。而形象思维则是运用一定的形象来感知、把握和认识事物,也就是通过具体、感性的形象来达到对事物本质规律认识的一种思维形式。

形象思维有许多特点,但基本的有这么三条:第一,形象思维过程始终不能离开感性形象。如同抽象思维始终离不开概念一样,形象思维的特点是自始至终离不开具体可感的形象,总是运用形象来进行思维。第二,形象思维过程不依靠逻辑推理,而是始终依靠想象、情感等多种心理功能。尤其是想象和联想成为形象思维的主要活动方式,情感对形象思维也具有特殊的作用。第三,形象思维具有整体性的特点。如果说抽象思维侧重分析,那么形象思维更侧重综合。形象思维更加强调从整体上去把握事物,通过事物的整体形象来把握其内在的本质和规律。

正因为形象思维有这些基本的特点,因而它成为艺术创作和欣赏的主要思维方式。首先,从形象思维的第一个特点来看,艺术创作的全部过程始终离不开具体可感的形象,艺术家在着手创造艺术形象之前,先经过一个体验或构思的过程,将要创造的形象,已经以表象的形式在他的头脑中自发和自觉地活动起来。在心理学中,表象就是指人们记忆中所保存的

客观事物的形象，表象的最大特点就是形象性。在艺术创作的整个过程中，想象、情感等多种心理功能异常活跃，它们不断地改造着原有的表象并创造出新的表象，最终形成艺术形象。可见，无论是体验还是构思，无论是传达还是表现，艺术创作的全部过程始终离不开具体可感的形象。鲁迅在谈到阿Q这一人物形象的产生时说过，"阿Q的影像，在我心目中似乎确已有了好几年"[1]。许多作家、艺术家在这一点上有相同的体会，他们将要塑造的人物形象实际上已经在他们头脑中酝酿构思了很长时间，有的人物形象实际上已经成了艺术家的"老朋友"，艺术家只要闭上眼睛就能看见他，同他交谈，同他对话，简直达到了召之即来、呼之即应的程度。巴尔扎克甚至在创作过程中，同自己创造的人物形象激烈地争吵起来，他非常气愤地责骂道："你这个恶棍，我要给你点颜色瞧瞧！"显然，这样创作出来的人物形象自然是有血有肉、栩栩如生的了。

从形象思维的第二个特点来看，艺术创作的全过程始终依赖想象、情感等多种心理功能，因而艺术创作的主要思维方式只能是形象思维。黑格尔曾经讲过："哲学对于艺术家是不必要的"[2]，别林斯基也认为哲学家用三段论法，诗人则用形象和图画说话。他们都从哲学家与艺术家思维方式的对比中，强调了艺术思维方式的特殊性。哲学家的思维方式，实际上就是一种抽象思维，就是用概念或范畴来进行判断和推理，它需要客观地、冷静地对待事物，揭示出潜藏于事物中的"真"。而艺术家的思维方式，主要是形象思维，它离不开艺术家生动的想象和丰富的情感，通过艺术家积极能动的创造活动，发掘出蕴藏在事物中的"美"。完全可以这么讲，在艺术创作中，想象是核心，情感是动力，离开了想象和情感，就没有艺术。我们在前面介绍艺术创作过程时，已举了不少例子来说明，此处不再赘述。

从形象思维的第三个特点来看，艺术创作的全过程始终具有整体性的特点，这也是形象思维的一个基本特点。抽象思维侧重分析。如传统哲学把人的认识和心理分为知、情、意三大部分，分别由哲学、美学、伦理学来进行研究，康德就是以著名的三大批判构成了他的哲学体系。医学更

[1]《鲁迅全集》第3卷，人民文学出版社2005年版，第396页。
[2]〔德〕黑格尔：《美学》第1卷，朱光潜译，第358页。

是把人体分成外科、内科、五官科、皮肤科等等。而艺术家在创作过程中，却总是把生活当成完整的画面，把人物当成完整的形象来进行思维的。在艺术创作中，这种整体性是非常重要的，为了保持一个艺术作品的整体性，作家可以忍痛割爱，删去某些或许够得上精彩的情节和细节；电影艺术家则可以挥动剪刀，剪掉许多拍摄精致的画面和镜头。

从上面我们知道，形象思维的这些基本特点完全符合艺术创作的需要，显然，形象思维是艺术创作基本的和主要的思维方式。同时，我们也应当看到，艺术创作是人类高级的、复杂的审美创造活动，远远不是那么简单和单纯。艺术创作以形象思维为主，但同时也离不开抽象思维和灵感思维。

所谓抽象思维，前面已经讲到，就是指运用概念来进行判断、推理和论证的一种思维形式。抽象思维主要应用于社会科学、自然科学等领域，侧重理论研究与逻辑推理。但是，如同科学研究中抽象思维常有形象思维伴随一样，在艺术创作与欣赏中形象思维也常有抽象思维的伴随。在艺术构思与创造的过程中，诸如作品体裁的选择、主题的提炼、结构的安排、人物性格的设计、表现手法的选择等等，或多或少都离不开抽象思维活动。画家安格尔认为："艺术的生命就是深刻的思维和崇高的激情。"[1]可见，在绘画这样的造型艺术中，也不能完全脱离抽象思维。文学作品需要通过语言来描述形象，更需要准确地掌握概念的内涵和外延，如王安石把"春风又到江南岸"改为"春风又绿江南岸"，贾岛把"僧推月下门"改为"僧敲月下门"，一字之动，反映出作家在艺术创作中对每个字含义的反复推敲。古代的一些玄言诗、哲理诗、议论散文，更是明显地体现出抽象思维的作用。有的诗歌以生动形象的语言，体现出寓意深邃、耐人寻味的深刻哲理，如苏轼的"不识庐山真面目，只缘身在此山中"，王安石的"不畏浮云遮望眼，自缘身在最高层"，等等。

特别是由于近现代科学技术的极大发展，抽象思维日益渗透进艺术领域，扩大了艺术表现的手法和天地。20世纪上半叶出现的抽象主义画派，大大发展了西方绘画中的抽象化倾向，今天欧美各国画廊到处可见这种抽象派绘画作品。以萨特、加缪等人为代表的存在主义小说，更是

[1]〔法〕安格尔：《安格尔论艺术》，朱伯雄译，广西师范大学出版社2004年版，第19页。

直接以文艺的形式来宣传存在主义的哲学思想。20世纪初以比利时剧作家梅特林克的《青鸟》为代表的象征主义戏剧，也是以富有象征意义的剧情来揭示和宣传哲理。甚至电影这样大众化的综合艺术，在近几十年来也出现了哲理化倾向，乃至曾在苏联形成了一种"思想电影"的思潮，出现了罗姆的《一年中的九天》（1961）、尤特凯维奇的《列宁在波兰》（1965）等"思想电影"的代表作品。当然，必须强调指出的是，抽象思维在艺术活动中，必须服从于形象思维的规律，有机融合在形象思维之中，如钱锺书先生所讲"理之在诗，如水中盐、蜜中花，体匿性存，无痕有味"[1]。事实上，在艺术活动中，形象思维与抽象思维也正是这样相互融合、彼此渗透、共同发挥作用的。

所谓灵感思维，是指在创造活动中，人的大脑皮层高度兴奋时的一种特殊的心理状态和思维形式，它是在一定的抽象思维或形象思维的基础上，突如其来地产生出新概念或新意象的顿悟式思维形式。在科学、艺术等创造性活动中，都客观存在着这种灵感思维。钱学森认为："创造性思维中的'灵感'是一种不同于形象思维和抽象思维的思维形式。……凡是有创造经验的同志都知道光靠形象思维和抽象思维不能创造，不能突破；要创造要突破得有灵感。"[2]事实上，早在古希腊时期，人们就注意到灵感的存在。古希腊哲学家德谟克利特就说过："一位诗人以热情并在神圣的灵感之下所作成的一切诗句，当然是美的。"[3]可见，古希腊哲人看到了艺术创造中灵感的存在，但又把这种灵感归于神的赐予，归于诗人吸取了"神的灵气"。

中外美学家、艺术家们对灵感也有大量的论述，但常常是在肯定灵感作用的同时，又给灵感蒙上了一层神秘的色彩。其实，现代生理学、心理学和思维科学的发展，正在逐步揭开灵感的奥秘。作为一种特殊的精神现象，灵感具有突发性、偶然性和稍纵即逝等特点，并不是什么神的恩赐，而是创造性活动中一种特殊的心理状态或思维形式。灵感的出现与潜意识或无意识活动有密切的关系，但也与自觉的显意识活动的长

[1] 钱锺书：《谈艺录（补订本）》，中华书局1984年版，第231页。
[2] 钱学森：《关于形象思维问题的一封信》，载《中国社会科学》1980年第6期。
[3] 转引自北京大学哲学系美学教研室编：《西方美学家论美和美感》，第17页。

期积累紧密相关。在艺术创作中，任何灵感的产生都离不开艺术家的冥思苦想、长期寻觅、艰辛探索，犹如人们常讲的"踏破铁鞋无觅处，得来全不费工夫"，其实，这种茅塞顿开、突然触发的灵感，好像是不期而遇、突然涌现的，实际上已经有"踏破铁鞋"的艰苦寻觅过程作为基础和前提。柴可夫斯基指出："灵感是这样一位客人，他不爱拜访懒惰者。"[1] 黑格尔更是用形象的语言生动地阐述了这个道理："最大的天才尽管朝朝暮暮躺在青草地上，让微风吹来，眼望着天空，温柔的灵感也始终不光顾他。"[2]

对艺术家来讲，只有呕心沥血地探寻，锲而不舍地追求，孜孜不倦地苦思，才会获得顿悟和灵感。据传法国作家罗曼·罗兰在创作长篇小说《约翰·克利斯朵夫》的过程中，有一天傍晚在罗马城郊观看夕阳时，仿佛看见克利斯朵夫这个人物站在夕阳西下的地平线上，顿时创作灵感如泉喷涌。其实，罗曼·罗兰为创作这部小说，早就做了大量的准备和长期的构思，这一瞬间的灵感是长期艰苦酝酿的结果。波兰著名钢琴家肖邦一生中创作了20多首钢琴练习曲，其中最著名的一首是《c小调练习曲》(《革命练习曲》)，创作这首曲子时肖邦正在赴西欧的途中，难以遏止的创作灵感使他不顾旅途劳顿仅花几天时间就完成了这首著名的练习曲。事实上，肖邦早在1830年11月在国外听到华沙爆发革命起义的消息后，心情非常激动，创作冲动就开始时时撩扰着他的心灵，而一年后在赴西欧途中听到华沙革命失败的消息，巨大的悲痛激发了他的创作灵感，这首钢琴曲正是他内心情感的总爆发。显然，灵感并非神秘莫测，它是艺术家长期精心构思、艰苦寻觅的精神能量在一瞬间的突然爆发，与无意识或潜意识也有一定关系，我们将在下一个问题中涉及。

总之，在艺术创作活动中，形象思维与抽象思维、灵感思维构成了十分复杂的辩证关系，它们彼此渗透、相互影响，共同构成了艺术思维。艺术思维中，形象思维是主体，但抽象思维和灵感思维也在积极发挥作用。

[1] 转引自周昌忠编译：《创造心理学》，中国青年出版社1983年版，第205页。
[2]〔德〕黑格尔：《美学》第1卷，朱光潜译，第364页。

二、意识与无意识

艺术生产作为一种特殊的精神生产，必然是艺术家有目的、有意识的一种创造性活动。因此，对于艺术创作中意识的作用，人们是有共识的。但是，对于艺术创作中究竟有没有无意识的作用，就存在着截然不同的相反意见了。

所谓无意识，或称潜意识和下意识，是相对于意识而言的。在普通心理学中，无意识指人不知不觉、没有意识到的心理活动。在弗洛伊德的精神分析心理学中，无意识主要是指人的原始冲动和各种本能、欲望，特别是性的欲望。弗洛伊德把人的心理分为意识、前意识和无意识三个部分，认为无意识就是现实中得不到满足的本能冲动和欲望，被意识所压抑着，只能在暗中活动。弗洛伊德把人的全部精神活动比作大海中的一座冰山，意识如同浮在水面上的冰山的一小部分，无意识犹如藏在水下的冰山的大部分，占有主要的地位，科学、宗教、艺术等活动都受到无意识的支配和影响。弗洛伊德后来又改用三重人格理论，来取代他的无意识理论，将人的心理结构分成了"本我"（id）、"自我"（ego）和"超我"（superego）这样三个部分。最下面一层是"本我"，它是人的各种原始本能、冲动和欲望在无意识领域的总和，其核心是生的本能和死的本能，在生的本能中主要是性本能；第二层叫"自我"，它同"本我"相对立，因为本能冲动在人类的文明社会中是不能够肆无忌惮、为所欲为的，"自我"犹如一个看门人，专门控制和压抑各种不合现实标准的本能冲动；最高一层是"超我"，它是道德的、宗教的、审美的理想形态。一方面"超我"对"自我"起监督作用，另一方面"超我"又与"自我"一道，从道德理想的高度来管制"本我"的非理性冲动。以上这些，构成了弗洛伊德的无意识理论、本能理论和三重人格理论。

对于艺术创作中无意识的地位和作用，有两种截然相反的意见。一种是完全否定艺术创作心理中无意识的存在，另一种如弗洛伊德则过分夸大无意识的作用，甚至用白日梦来解释艺术创作活动，这显然是无法接受的。事实上，弗洛伊德的无意识理论后来也受到许多批评，他的学生荣格就修正了他关于无意识是被压抑的性欲的观点，扩大了无意识的内涵，并将其区分为个体无意识和集体无意识。从某种意义上讲，荣格关于集体无意识的论述，对于美学与艺术学具有更加重要的意义。

我们认为，在普通心理学的意义上，无意识是相对于意识而言的。在艺术创作中，这种无意识与灵感、直觉等有着密切的联系。无意识其实也是人的一种心理活动，它是人脑一种潜在的特殊反映形式。"现代心理学实验通过关于脑对于阈下的各种不同的潜意识（无意识）信息的电反应（诱发电位）的测定表明，人脑中的潜意识活动是客观存在的。人们可以在潜意识水平上处理所见到的形象并理解之。"[1]

古今中外，常有科学家和艺术家在"梦"或"醉"的状态下获得灵感。有两个著名的例子：一是俄国化学家门捷列夫在研究化学元素周期表时，很长一段时期总找不到合理的排列方式，却意外地在梦中见到了这张周期表，各种元素都已排列在正确的位置上；二是德国有机化学家库克虽冥思苦想，仍无法揭示苯的化学结构式，后来忽然在梦中看见一条蛇咬住自己的尾巴，于是悟出六碳环的化学结构式。[2] 有的科学家在梦中获得了科学成果，有的诗人在梦中获得了佳句，有的音乐家在梦中捕捉到旋律，有的画家在梦中见到了人物的形象，这样的例子不胜枚举。此外，有的艺术家在酒醉时进入艺术创作的最佳瞬间，杜甫在《饮中八仙歌》诗中讲到，"李白斗酒诗百篇""张旭三杯草圣传，脱帽露顶王公前，挥毫落笔如云烟"，生动地记述了诗人李白和书法家张旭酒后思如泉涌、不能自已的创作冲动。法国音乐家里尔也是在酒后产生灵感，创作出闻名世界的《马赛曲》。显然，"梦"和"醉"的状态，都是意识活动减弱或停止、无意识活动大大增强的时期，在这个特殊的时期里，原来长期积累的素材和资料在违反常规的方式下相互碰撞，迸发出意想不到的灵感的火花。而这种灵感火花在完全清醒的正常状态下却无法得到。中外艺术史上这些事例说明，不自觉的无意识思维活动，常常成为艺术创造灵感和直觉的源泉。朱光潜先生认为"灵感就是在潜意识中酝酿成的情思涌现于意识"[3]，"灵感是潜意识中的工作在意识中的收获"[4]。

甚至在演员的二度创作中，也存在着大量无意识创作活动。影视、戏剧演员在表演中，无疑应当以意识来控制自己的动作、表情、姿态等，但

[1] 钱学森主编：《关于思维科学》，上海人民出版社1986年版，第351页。
[2] 参见《北京晚报》2000年12月31日第21版。
[3] 朱光潜：《朱光潜美学文集》第1卷，上海文艺出版社1982年版，第529页。
[4] 同上书，第530页。

是,"从表演艺术创造的美学角度来看,通过有意识的技巧达到下意识的创造境界,是最有机、最动人、最真实、最激情,也是最美的时刻。现代电影、戏剧倾向于追求即兴的下意识的创造,不是没有道理的。许多大艺术家都认为,微小的、符合人物、符合规定情境的下意识创造的瞬间,要比舞台上大量的造作要生动得多"[1]。

当演员在表演中将内心体验和外部体现有机统一起来后,常常不自觉地将自己同角色完全融合在一起,此时就会出现这样的情况,即在表演时,演员一瞬间完全入戏,而无意识地做出一些很自然、很恰当的动作,这在表演艺术中就叫作下意识表演或无意识表演。而这一瞬间的无意识表演,往往是表演中最激情、最动人、最美的时刻,演员的音容、举止、言谈、笑貌会给观众留下难忘的印象,这也是表演的最佳瞬间。梅兰芳在京剧《宇宙锋》中演到"金殿装疯"这场戏时,脸上的表情又哭又笑,逼真生动,达到了表演的最佳瞬间。当演出结束后,有人问他为什么在舞台上采用这种表情时,梅兰芳回答道,他在台上演戏时完全进入戏剧情境中,总是想着装疯的赵女心里多么痛苦,多么矛盾,因而不由自主地采用了这种表演方式,完全是无意识地流露出这种似哭似笑的表情来。影片《人到中年》女主角陆文婷"啃烧饼"一场戏中,当陆文婷拖着疲乏的身躯从手术台回到自己家里后,喝着开水,啃着烧饼,看着身边站着的小儿子,表情非常复杂,成为电影表演艺术中有代表性的"多义性表演"镜头。女主角陆文婷的扮演者潘虹在谈到这场戏的创作体会时讲,她在表演这场戏时,内心非常复杂,既有工作中的艰辛、劳累和委屈,又有对儿子的内疚、怜爱和期望,既有母子之情带来的宽慰,又有因自己工作繁忙无法照顾孩子的自责,正是这多种多样的复杂心情,使她在这场戏中不知不觉地流露出这种异常复杂的表情,正是这种意识与无意识相融合的表演,才使得这场戏具有了多层含义与丰富内涵。

梅兰芳《宇宙锋》"金殿装疯"片段

我们认为,从总体上看,艺术创作无疑是艺术家有目的、有意识的创作活动,意识在艺术创作中起着主要和支配的作用。然而,在艺术创作

[1] 陈明正:《表演心理分析——从表演创造的下意识谈起》,转引自上海市美学研究会、上海社会科学院哲学研究所美学研究室编:《美学与艺术讲演录》,上海人民出版社1983年版,第541—542页。引文中的"下意识"即"无意识"。

中又确实存在着一些无意识或下意识的活动，这种无意识或下意识常常成为激发顿悟、灵感的契机，也常常成为表演艺术二度创作的最佳瞬间。事实上，无意识或下意识并不神秘，它也是人的一种正常心理活动。意识与无意识之间构成了一种辩证的关系。现代心理学、生理学的研究结果表明，在正常条件下，人的活动都是有意识的活动，但对于一些比较复杂的活动来讲，又常常包含着某些无意识的活动。艺术创作是人的一种高级、复杂的创造活动，为什么有时在"梦"和"醉"的情况下，艺术家能突然获得创作灵感呢？这是因为在这种情况下，艺术家的大脑皮层暂时从紧张的创作状态中得到放松，在无意识或下意识的状态下，突破了常规思维的局限和束缚，在无意识向显意识的转化过程中，以异于平时的方式冲破了原来的框架，获得了创造性的飞跃，顿悟或灵感不期而至。事实上，正如我们前面讲到的，这种灵感并不是从天上掉下来的，也不是神的赐予，而是艺术家长期艰苦的艺术构思过程的瞬间爆发。显然，在无意识中渗透着意识，在感性中交织着理性，在灵感中凝聚着艺术家孜孜不倦的追求和长期的潜心苦思。

艺术创作心理异常复杂，其中存在着多种心理因素的活动，蕴藏着极其奥妙的心理现象和心理规律。早在20世纪30年代，苏联作家阿·托尔斯泰就感慨地说："艺术家的那架心理的、智慧的、感情的机器，现在还没有研究明白。将来有一天会把它研究明白的。"[1] 应当承认，这一感慨至今仍然是适用的。但是我们相信，随着现代科学技术与人类文化的发展，尤其是生理学、心理学、脑科学、分子生物学等自然科学和艺术学、艺术心理学、创作心理学等艺术科学的发展，最终会揭示出艺术创作心理的奥秘。

第四节 艺术风格、艺术流派、艺术思潮

中外艺术史上凡是杰出的艺术家都有自己鲜明独特的风格。这种风格体现在艺术家的全部创作之中，体现在他的作品的内容与形式等各

[1]〔苏〕阿·托尔斯泰：《论文学》，程代熙译，人民文学出版社1980年版，第266页。

方面。例如，同为唐代大诗人，李白诗风雄奇豪放，具有强烈的浪漫主义色彩；杜甫诗风沉郁圆熟，把现实主义传统推向一个新的阶段。又如，同是德国音乐家，巴赫的风格与贝多芬的风格截然不同；同是意大利文艺复兴时期的著名画家，拉斐尔的画风与达·芬奇的画风的区别可以说是一目了然。

同时，中外艺术史上的某一个历史时期里，一批思想倾向、艺术倾向和创作风格相近或相似的艺术家们，又会形成一定的艺术流派。如美术中的巡回展览画派、印象主义画派、野兽主义画派等，音乐中的柏林乐派、威尼斯乐派、意大利乐派等，电影中的先锋派、左岸派、新现实主义等，舞蹈中的新先锋派、邓尼斯-肖恩舞派、芭蕾舞的丹麦学派等。

除了艺术风格与艺术流派外，在中外艺术史上一定的历史阶段，以几个或多个艺术流派为核心，涉及多个艺术门类，在当时的社会思潮和哲学思潮的影响下，会形成具有相似或相近的艺术思想与创作倾向的艺术潮流。应当指出，在多数情况下，艺术流派往往是指某一个艺术门类中的派别，而艺术思潮则往往包括多个艺术门类中的许多艺术流派。最明显的例子就是西方现代主义艺术思潮，涵盖了文学、戏剧、美术、音乐、舞蹈、建筑、电影等在内的多个艺术门类，并且具有为数众多、名称各异的艺术流派。

正是由于艺术天地中有着这样许许多多的艺术风格、艺术流派和艺术思潮，艺术殿堂才如此多姿多彩、百花争艳。艺术风格促进和推动了一定艺术流派的形成，艺术流派又反过来扩大和发展了这种艺术风格的影响。二者相互促进，相互推动，共同促成了艺术创作的繁荣发展。艺术思潮则是一定历史时期的社会思潮和哲学思潮引起的文艺领域的变革所形成的具有相近创作倾向的群体性艺术潮流。因此，我们在讨论艺术创作时，不能不涉及艺术风格、艺术流派和艺术思潮的问题。

一、艺术风格

什么是艺术风格呢？如果用一句话来简单概括，艺术风格就是指艺术家的创作在总体上表现出来的独特的创作个性与鲜明的艺术特色。事实上，艺术风格是非常复杂的，它既与艺术家主观方面的特点有关，

也与题材的客观方面的特点分不开,涉及艺术作品内容与形式的各个层面,从艺术作品的整体上呈现出来。正因为如此,对于艺术风格历来有多种理解和区分的方法,例如可以从文化学的角度去把握艺术作品的时代风格与民族风格,从社会学的角度去把握艺术作品的地域风格和群体风格,等等。而在这里,我们只是从艺术学的角度,来把握艺术家的个人风格。当然,这种区分也仅仅具有相对意义,事实上,在艺术家个人的艺术风格中,已经不可避免地打上了民族、时代、地域、群体的烙印。

1. 艺术风格多样性的形成

艺术风格最鲜明的一个特点,就是它的多样性。任何一个艺术门类,我们都可以从中发现多种多样的艺术风格;任何一位出色的艺术家,我们都可以发现他与众不同、具有个性的艺术风格。艺术风格多样性的形成,有着多方面的原因,主要来自以下几个方面:

第一,艺术风格的多样性,首先来自艺术家独特的创作个性。艺术生产作为一种特殊的精神生产,必然要在艺术作品上留下艺术家个人的印记。艺术家作为艺术生产的创作主体,他的性格、气质、禀赋、才能、心理等各方面的种种特点,都很自然地会投射和熔铸到他所创作的艺术作品之中,即通过创造性劳动使主体对象化到精神产品之中。中外美学史上对这一点有过许多论述,中国古代文论常讲"文如其人",画论讲"画如其人",书论讲"书如其人",法国文艺理论家布封讲"风格即人",实质上都是强调艺术风格体现出艺术家的精神特性。曹丕在《典论·论文》中也认为"文以气为主",强调作家的独特气质在创作中的重要性,刘勰在《文心雕龙·体性》中更是以大量艺术家的例子来论证。艺术心理学的研究证明,艺术家独特的性格、气质等内在个性心理特征,确实对创作风格产生了很大的影响。现代心理学把人的气质分为四种基本类型,据介绍,研究结果表明,"俄国的四名著名作家普希金、赫尔岑、克雷洛夫、果戈理在气质上就分别是胆汁质、多血质、粘液质、抑郁质"[1],显然,这几位著名作家先天不同的气质特征和心理特征,不能不对他们的创作产生影

[1] 余宗其:《文艺创作心理学》,河北人民出版社1989年版,第206页。

响,成为他们后来创作风格不同的原因之一。

第二,艺术风格的形成更离不开艺术家独特的人生道路、生活环境、阅历修养和艺术追求。正因为如此,艺术家在创作过程中,从题材的选择到主题的提炼,从艺术结构到艺术语言,都体现出鲜明的创作个性。也正因为如此,艺术家从艺术体验到艺术构思,直到艺术传达和表现,始终具有自己独特的审美体验、构思方式和表现角度,从而形成自己的艺术风格。罗曼·罗兰本人既是一位作家,又是一位音乐学家,早年曾在巴黎大学讲授艺术史,正因为他对音乐非常熟悉,后来才写出了长篇小说《约翰·克利斯朵夫》,描写音乐家约翰·克利斯朵夫依靠个人奋斗来反抗社会的悲剧,深刻揭示了尖锐的社会矛盾。曹雪芹家从曾祖父起三代担任江宁织造的要职,康熙皇帝五次南巡有四次住在他家里,后因其父免职、家产被抄而家道中落,这种复杂的生活经历与人生坎坷,既为他创作巨著《红楼梦》奠定了坚实的生活基础,也成为他独特艺术风格的重要依据。法国后印象派画家的代表人物高更,如果不是因为厌倦了上流社会的生活,毅然放弃职业和家庭到南太平洋的热带岛屿上,亲身体验和经历了原始社会的生活与带有神秘色彩的风土人情,也不可能创造出富有原始情趣的绘画风格来。所以说,艺术风格的形成,有艺术家个人的性格、气质等内在心理特征和独特的人生道路、生活阅历等主观方面的原因,但是,从根本上讲,艺术家的创作个性又不能不受到他所在的社会环境的制约。由于艺术家总是处在一定的时代、民族、文化、地域之中,艺术家的创作总是在个体性中体现出社会性,在主观性中体现出客观性。因此我们说,艺术风格是艺术家在创作中表现出来的独特的创作个性,它来源于艺术家主观方面的独特性,同时又凝聚着文化特色、时代精神、民族特性等多方面的客观社会因素。

第三,艺术风格的多样性,还来自审美需求的多样化。由于欣赏主体存在着不同的社会层次、文化层次、年龄层次,属于不同的民族、不同的地区,造成审美需要的千差万别,反过来刺激和推动着不同艺术风格的形成。仅从文学作品来看,就可以划分为城市文学、乡村文学、严肃文学、通俗文学、青年文学、儿童文学等许多类别。每一类别中,不同的作家又体现出各自不同的风格,如儿童文学作家中,德国的格林兄弟创作的《灰姑娘》《白雪公主》等童话,与丹麦作家安徒生创作的《皇

帝的新装》《卖火柴的小女孩》等童话相比，就有迥然不同的艺术风格。对于音乐爱好者来说，有的喜欢贝多芬气势磅礴的《英雄交响曲》，有的喜欢勃拉姆斯安谧恬静的田园风俗画式的作品《D大调第二交响曲》。对于美术爱好者来讲，有的喜欢欣赏野兽派画家马蒂斯色彩狂野、笔触飞扬、形态奇特的作品，有的喜欢欣赏后印象派画家凡·高色彩明快、富于运动感的作品。对于电视观众来讲，审美需求和收视需要更是千差万别，正因为如此，当代电视主张"分众化"和"小众化"，大力提倡专业化频道，甚至每一个具体的栏目和节目都有自己相对固定的观众群体，首先满足这批观众的收视要求。这些不同的艺术欣赏需求，促成了艺术生产中绚烂多彩的艺术风格。

2. 艺术风格的民族特色和时代特色

艺术风格的另一个重要特征，就是它常常具有鲜明的民族特色和时代特色。中外艺术史上，我们可以看到，每个民族的艺术总是具有某些共同的特征，形成艺术的民族风格；每个时代的艺术也常常具有某些相似之处，形成艺术的时代风格。从某种意义上讲，这种民族风格或时代风格，体现出艺术风格的一致性，与艺术风格的多样性一道，共同形成了辩证统一的关系，使艺术风格既有多样性，又有一致性。艺术风格的多样性与一致性，往往互相联系、互相渗透，呈现出十分复杂的状况，需要我们认真区别。

艺术风格的民族特色，是由本民族的地理环境、社会状况、文化传统、风俗习惯等多种因素决定的，体现出本民族的审美理想和审美需要，但归根结底还是根源于本民族的社会生活与经济基础。19世纪法国著名艺术史学家丹纳在《艺术哲学》一书中认为，种族、环境、时代这三个原则决定着艺术的发展，他举了大量的例子来论证和阐明这个道理。丹纳认为，尽管同样是文艺复兴时期的艺术，意大利绘画与德国绘画的风格就存在着明显的区别，这是种族与环境的不同所造成的。确实，文艺复兴时期意大利画家的作品，不论是佛罗伦萨画派波提切利的代表作品《春》（1478）、《维纳斯的诞生》（1486），还是威尼斯画派乔尔乔涅的代表作品《熟睡的维纳斯》（1510）、《田园的合奏》（1510），抑或是威尼斯画派另一位著名画家提香的《圣爱与俗爱》（1515）、《花神》（1515），都在不同程

《熟睡的维纳斯》

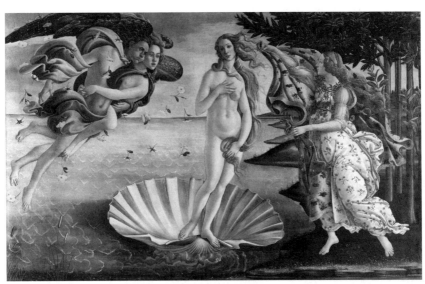

〔意〕波堤切利,《维纳斯的诞生》,175cm×287.5cm,1486年,佛罗伦萨乌斐齐美术馆藏

度上体现出当时地中海沿岸繁华富裕的世俗气氛与色彩绚丽的自然风光,以及艺术家对生活、对自然的热爱。艺术家用宗教的题材来表现世俗的生活,在画人和画神的时候,都同样富有生活的气息,用诗意的笔触和流畅的线条来表现人体美。而文艺复兴时期德国画家的作品,不管是丢勒的《四使徒》(1526)和《画家的母亲》(1514),还是荷尔拜因的《画家的妻儿》(1528)和《学者依拉斯莫像》(1523),仿佛都蕴含着深刻的哲理,就像丹纳所说,"在德国,纯粹观念的力量太强,没有给眼睛享受的余地","不是画的肉体,而是画的神秘的,虔诚的,温柔的心灵",在作品中流露出"深刻的宗教情绪"。[1]

从美学的角度来看,艺术的民族风格又离不开民族的文化心理结构。民族风格的形成,离不开各个民族独特的文化心理结构,它以一种"集体无意识"(荣格语)的方式积淀下来,并且世代承传、延续下去。正如著名德国电影理论家克拉考尔所说:"电影在反映社会时所显示出的与其说是明确的教义,不如说是心理素质——它们是一些延伸于意识维度之下的深层集体心理。"[2] 宗白华先生在《论中西画法的渊源与基础》

[1]〔法〕丹纳:《艺术哲学》,傅雷译,第171页。
[2] 转引自〔美〕罗伯特·C.艾伦、道格拉斯·戈梅里:《电影史:理论与实践》,李迅译,中国电影出版社1997年版,第211页。

一文中，详细分析了中国画与西洋画之间的区别。他指出，中西绘画的根本区别就是二者来源于各自不同的文化基础。事实上，从中西的建筑、文学、戏剧、音乐等各个门类的比较中，也同样可以得出这一结论来。这是由于"所谓的艺术的民族性，或民族艺术，并不仅仅是来自种族因素，种族因素只是它的一个前提条件，当它与其他社会条件结合或相互作用时，才形成了一种独特的民族文化心理结构，产生出具有独特特色的艺术"[1]。正因为如此，同样是园林艺术，中国传统园林与阿拉伯式园林迥然不同；同样是皇宫，北京的故宫同法国爱丽舍宫的区别简直可以说一目了然；同样是陵墓，北京十三陵同埃及金字塔，更是具有各自鲜明的民族特色。从总体上讲，艺术的民族风格就是要体现出民族的精神、性格和气质，体现出民族的文化、风俗和习惯，体现出民族的审美理想和美学传统。

艺术风格的时代特色，是指同一时代的艺术作品常常具有某些共同的特征，体现出这个时代占主导地位的审美理想和审美追求。仅仅从实用艺术中的青铜器来看，就可以看出不同时代具有不同的艺术特色。中国古代的青铜器从总体上讲，都具有造型生动、纹饰精细、铭文清晰、装饰华丽等特点，但如果仔细区分，仍然可以从青铜器的风格中发现鲜明的时代特色。商周时代，是我国奴隶社会的鼎盛时期，青铜艺术也随之达到了极盛的阶段，尤其是商代晚期和西周早期的青铜器，一般体积庞大厚重，尤其流行一种"饕餮"兽面纹。到了春秋战国时期，奴隶制度逐渐瓦解，诸侯争霸，王室衰微，呈现"礼崩乐坏"的局面，这个时期的青铜器已经不再为王室所垄断和专用，相当一部分青铜器转为日常生活器皿，器壁变薄，器物变轻，特别讲究器用、造型、纹饰的统一，并且出现了狩猎、采桑、宴乐、攻占等生活气息浓郁的纹饰图案。再从建筑艺术来看，故宫与人民大会堂就有着各自鲜明的时代特色。故宫作为封建时代的建筑，处处体现出封建的中央集权制度的特点，成为封建帝王至高无上的象征：故宫整个建筑群的中心是太和殿，它高大森严，殿前有广阔的空间，大殿两侧的朝房（官员休息候朝处）却又非常低矮，在这种强烈的对比中，充分体

[1] 滕守尧：《艺术社会学描述——走向过程的艺术与美学》，上海人民出版社1987年版，第49页。

现出"天子至尊""皇权至上"的封建宗法礼制。人民大会堂作为社会主义时代的建筑，显得崇高、壮丽，同时又十分亲切、开朗，尤其是大会堂前的巨大石柱，犹如一根根擎天柱，给人一种雄伟坚实、挺拔有力的感受，并且使整座建筑物显得广阔开朗。

正是由于艺术风格既有多样性，又有民族特色和时代特色，中外艺术的宝库琳琅满目，目不暇接，奇葩异卉随处可见，多种多样，异彩纷呈。

二、艺术流派

一般来讲，艺术风格体现出艺术家的创作个性，艺术流派则体现出风格相似或相近的艺术家们的共性。

什么是艺术流派呢？所谓艺术流派，是指在中外艺术发展的一定历史时期里，由一批思想倾向、美学主张、创作方法和表现风格方面相似或相近的艺术家所形成的艺术派别。这些艺术派别的形成有时是自觉的，有一定的组织形式或共同宣言；有时是不自觉的，仅仅因为创作风格类型的相近而组合在一起。这些艺术派别有的局限于一种艺术门类或体裁，有的则包括不同艺术门类或体裁的艺术家。

艺术流派的形成非常复杂，有着各种各样的情况。概括起来讲，大致有以下三种类型：

一种是由一批具有相同艺术主张的艺术家们，自觉结合而形成的艺术流派。他们或者有一定的组织和名称，或者有共同的艺术宣言，甚至与其他艺术流派展开论争，以宣传自己的艺术主张。例如，20世纪西方现代主义文艺流派之一的达达主义，就是法籍罗马尼亚诗人查拉同其他几个年轻诗人与艺术家于1916年在瑞士苏黎世创立的。在一次聚会中，他们随便把刺刀尖戳到法语辞典中的"Dada"一词，便把它作为他们的艺术社团的名称。这个词的原意是"玩具小马"，而他们正是要取一个无意义的名字，表明他们同一切历史的、现实的、文学的、政治上的事物绝对不调和的立场。这也是第一次世界大战在知识分子中所引起的变态精神的反映。达达主义的影响主要是在诗歌、绘画等领域。这种自觉形成的艺术流派，还有我国现代文学史上的创造社、新月派、文学研究会，西方艺术流派中的超现实主义、未来主义、意象主义、表现主义等。

另一种是由一批艺术风格相近或相似的艺术家们，不自觉而形成的

艺术流派。这些艺术派别一般没有固定的组织或纲领，也没有共同的艺术宣言。有的是由于某一地区集中了一批艺术风格相近似的艺术家，自然而然地形成了某一艺术流派。例如，美术上的威尼斯画派，就是由于16世纪意大利威尼斯岛上，集中了贝里尼父子、提香、乔尔乔涅等一批著名画家，崇尚人文主义美学思想，推崇色彩鲜明、形象丰满的艺术风格而得名。又如，电影中的"左岸派"是1960年前后法国新浪潮电影运动中的一个流派，是以导演阿仑·雷乃为首的一批在艺术上有某些共同点的艺术家们形成的，由于他们都居住在巴黎塞纳河左岸，由此得名，这一流派的重要作品包括《广岛之恋》《去年在马里昂巴德》等。还有一种情况，是由于题材相同，风格相似，从而形成了某一艺术流派，例如盛唐边塞诗派，就是因为当时边塞战事不断，诗人们纷纷走向战场，把亲身体验到的战争场面、塞外风光、边疆生活，以及征人怨妇的离情别恨，发之于诗歌，于是，逐渐形成了以岑参、高适为代表的盛唐边塞诗派。总之，这些艺术流派都没有明确的组织和宣言，而是由于种种原因，不自觉地结合而形成的。

再一种是艺术家们本身并没有形成流派的计划或意愿，甚至自己并未意识到属于某一流派，只是由于艺术风格的相似或相近，被后世在艺术鉴赏或艺术批评中归纳为特定的流派。例如，中国文学史上著名的"建安文学"，当时并没有形成明确或固定的艺术流派，只是由于汉末魏初时期特殊的社会历史环境，以曹氏父子和建安七子为代表的一批文学家，以慷慨悲壮的情感和刚健明快的语言，写出了一大批以"风骨"著称的文学作品，使这一时期文坛呈现出十分兴盛的局面，成为我国文学发展史上最光辉的时期之一，对后世产生了巨大的影响，初唐诗人陈子昂力矫六朝柔靡文风时，标举"汉魏风骨"，因此，后世才把汉末魏初时期以曹氏父子和建安七子为代表的文学流派称为"建安文学"。又如，西方现代戏剧流派之一的荒诞派戏剧，原来是20世纪50年代初产生于法国的一种现代主义戏剧，其代表人物法国的尤内斯库曾自称为"反戏剧"。这类戏剧刚上演时并不受欢迎，甚至引起激烈的争论，后来才逐渐形成一个戏剧流派，并风靡欧美各国。直到1961年，英国戏剧评论家马丁·埃斯林才把这些风格相近的剧作家的作品定名为"荒诞派戏剧"，这个流派的代表作品有《等待戈多》（1952）、《秃头歌女》（1950）等。

除了以上三种类型外,艺术流派的形成还存在着其他一些情况。尤其需要指出的是,艺术流派的出现常常与一定的社会历史条件相联系。例如,19世纪60年代俄国的"巡回展览画派",就是由于在当时俄国民主运动高潮的冲击下,列宾、苏里柯夫、列维坦等一批画家创作出大量优秀的美术作品,揭露残酷的农权制度,反映俄罗斯人民深重的苦难,成为世界美术史上的著名流派。

列宾《伏尔加河上的纤夫》

三、艺术思潮

所谓艺术思潮,是指在一定社会历史条件下,特别是在一定的社会思潮和哲学思潮的影响下,艺术领域所发生的具有广泛影响的思想潮流和创作倾向。

艺术思潮与艺术风格、艺术流派之间有着密切的关系,但又存在着明显的区别。一般来讲,艺术风格是创作主体独特个性的表现,艺术流派则是风格相近或相似的创作主体的群体化,而艺术思潮却是倡导某种文艺思想的几个或多个艺术流派所形成的一种艺术潮流。简言之,艺术风格、艺术流派和艺术思潮,分别针对个体、群体,以及在一定历史时期内具有相当规模的较大群体而言。中外艺术史上,某种艺术流派可能发展成为一种艺术思潮,而每个艺术思潮却可能包容许多艺术流派和不同的创作方法。艺术流派往往是指某一个艺术门类中的派别,艺术思潮却常常包容各个艺术门类中的多个艺术流派。艺术思潮侧重从社会历史的角度来把握某种创作思想或创作主张,艺术流派侧重从艺术史的角度来区分各种具有不同特点的艺术派别。所以,它们之间既有联系,又有差别。

中外艺术史上,曾经出现过不少艺术思潮,突出地反映了某一特定时代的社会思潮和审美理想,对各门艺术都程度不同地产生了重大影响。仅仅从17世纪以来,在艺术史上产生过重大影响的艺术思潮,就有古典主义、浪漫主义、现实主义、自然主义、西方现代主义思潮,以及20世纪后半叶开始出现的后现代主义等等。

西方现代主义艺术思潮是19世纪末、20世纪初从欧美各国兴起的一股文艺思潮。在西方现代主义艺术思潮中,包括了众多的艺术流派和创作主张,如存在主义文学、荒诞派戏剧、意识流小说、野兽派绘画、新浪潮电影等等。西方现代主义就是这样许许多多西方艺术流派的总称,形式多

种多样,方法五花八门。

一般认为,西方现代主义的萌芽始于19世纪中叶象征主义的出现,标志是法国象征主义诗人波德莱尔的诗集《恶之花》的问世。而现代主义艺术思潮的正式形成,却是在20世纪初叶,以德国为中心的表现主义、以法国为中心的超现实主义、以意大利为中心的未来主义、以英国为中心的意识流文学等,几乎是同时在欧美盛行开来。这一时期的代表作品有德国表现主义电影《卡里加里博士》,法国超现实主义作家布勒东的文学作品《可溶解的鱼》,爱尔兰作家乔伊斯的意识流小说《尤利西斯》,意大利诗人、剧作家马里内蒂编选的《未来主义诗集》等。至于西方现代主义艺术与西方现代哲学之间的关系,在本书上编第四章第二节中已有介绍,此处不再赘述。

20世纪后半叶,"后现代主义"在西方兴起,其影响迅速遍及全球。后现代主义作为同后工业社会相适应的一种文化思潮,是随着现代主义的衰落而逐渐崛起的,是对现代主义的一种批判与超越。从一定意义上讲,后工业社会是后现代主义产生的时代土壤,后现代主义是后工业社会的文化表征。

著名的"后现代"问题专家弗雷德里克·杰姆逊,被认为是二次大战以后美国最重要的西方马克思主义批评家。杰姆逊认为,西方资本主义经历了三个阶段,与此相应出现了三种文化范式。杰姆逊讲道:"我认为资本主义已经历了三个阶段:第一是国家资本主义阶段,形成了国家的市场,这是马克思写《资本论》的时代。第二阶段是列宁的垄断资本或帝国主义阶段,在这个阶段形成了不列颠帝国、德意志帝国等。第三阶段则是二次大战之后的资本主义。第二阶段已经过去了。第三阶段的主要特征可概述为晚期资本主义,或多国化的资本主义。这一阶段在六十年代有其集中体现,这是一个崭新的、与前面各阶段根本不同的新时代,而且很多人都认为这个时代更接近马克思对资本主义的描述。"[1]在此基础上,杰姆逊进一步指出:第一阶段文化上以现实主义为典型特征,第二阶段文化上以现代主义为典型特征,第三阶段文化上以后现代

[1]〔美〕杰姆逊:《后现代主义与文化理论——杰姆逊教授讲演录》,唐小兵译,陕西师范大学出版社1986年版,第5—6页。

主义为典型特征。显然,根据杰姆逊的看法,后现代主义是后工业社会的产物,也是后期资本主义或者媒介资本主义的文化特征。

应当指出,西方学者迄今为止并未对后现代主义有一致的看法,更谈不上有普遍认可的范畴定义。仅从后现代文化来讲,它是当代社会高度商品化和高度媒介化的产物,正如杰姆逊所言:"现代主义的基本特征是乌托邦式的设想,而后现代主义却是和商品化紧紧联系在一起的。"[1] 后现代文化批判超越了现代主义,进一步向着两个极端发展:一极朝着更为激进的方向迈进,以先锋艺术的精神体现出对传统文艺和现代经典的彻底反叛;另一极则面对整个被商品化了的社会,朝着大众文化和通俗文化迈进,追求大众性、平面性、游戏性、娱乐性。正因为如此,后现代文化包罗万象、十分复杂,它将大众的世俗文化与知识分子的哲学文化融合起来,将消费性文化与消解性文化融合起来,将商业动机和哲学动机融合起来。后现代主义往往采用荒诞、调侃、反讽、拼贴、嘲弄、游戏等多种手法,来突破传统文艺乃至现代主义文艺的审美范畴,追求一种全新的表现方法。

或许,如果我们将后现代主义与现代主义加以比较,通过它们的区别,可以进一步加深我们对于后现代文化的理解和认识。概括起来讲,现代主义文化与后现代主义文化有以下几点区别:

第一,从哲学基础看,如果说现代主义的思想根源主要是康德的批判理论、叔本华的唯意志论、弗洛伊德的精神分析学等等,那么后现代主义的思想根源则主要来自存在主义、非理性主义、德里达的解构主义等等。如果说现代主义更倾向于尼采哲学的"日神精神",那么后现代主义更倾向于尼采哲学的"酒神精神",具有更加彻底的悲剧色彩。

第二,在人的主体性这个问题上,现代主义文艺具有鲜明的自我中心特色,强调弘扬个性与表现自我;与此相反,后现代主义却突出自我怀疑,强调主体丧失,反对一切中心。打个比方来讲,如果说现代主义的反叛表现在"上帝死了,只有人的主体存在",那么后现代主义的反叛则更加彻底,表现在"主体也已经死亡,人再也没有主体性可言"。

第三,如果说现代主义致力于建构,崇尚结构主义,那么后现代主

[1] 〔美〕杰姆逊:《后现代主义与文化理论——杰姆逊教授讲演录》,唐小兵译,第151页。

义则更多地致力于解构，崇尚解构主义。不管怎么样，现代主义认为世界还是一个整体，而且现代主义当初的反叛只不过是以他们自己的新秩序来取代陈旧的秩序。但是，后现代主义却力图打破整体性观念，以解构主义为理论基础，以零散化、边缘化、多元化、不确定性来取代整体性。在这种解构主义思潮的影响下，后现代主义首先消解艺术与非艺术的区别，其次消解各种艺术门类之间的区别，最后更是消解了精英文化与大众文化、高雅文化与通俗文化的界限。事实上，后现代主义真正推崇的是大众文化，在这个消费主义盛行的商品社会里，在大众传播媒介的推波助澜下，后现代主义使大众文化更趋向于娱乐化和游戏化。

第四，如果说现代主义文艺作品大多晦涩难懂，富有哲理性，需要欣赏者具有相当高的文化水平和艺术修养，才能读懂或看懂，并且理解作品的深层内涵和哲理意蕴，那么后现代主义追求的却是一种平面感，反对文艺向深度开掘，主张无深度的平面文化，追求感官刺激和文化游戏，使得文化进一步向世俗文化、娱乐文化、消费文化和商品文化发展。

第五，艺术的特征本来就在于独一无二的创造性，或者叫作独特性，但是，后现代主义为了适应商品社会的需求，通过工业化大批量生产和大众传播媒介，突出"复制"的作用。这种"复制"使得艺术成为摹本，可以大量发行，诸如影视音像作品可以通过录音带、录像带、VCD、CD和互联网等载体广泛流传。

后现代主义对于我们来说，并不是遥远的神话，而是实在的现实。虽然中国作为发展中国家，远未进入后工业化社会，但是，后现代主义在我国文学艺术中已经开始出现。例如早期的网络文学《第一次亲密接触》，以及后来出现的一些文学作品；影视艺术中的《大话西游》《春光灿烂猪八戒》《武林外传》等作品，以及近年来不少电视"真人秀"节目和选秀节目；话剧舞台上的实验话剧和小剧场话剧，包括以后现代主义方式对经典剧目改编重排的作品；音乐领域中的不少摇滚乐，以及流传一时的"音乐评书"；尤其是美术中五花八门、各式各样的"行为艺术""观念艺术"；等等。这些都表明后现代主义已经出现在我国的文学、艺术等多个领域中了。

正如著名的后现代主义研究者、荷兰学者佛克马所说："不管我们对后现代主义有着整体的概念还是片面的看法——这个问题反正已经出现

了,不管它是经验实体的一部分或只是一种心理结构。"[1]后现代主义取笑一切严肃,调侃一切神圣,嘲弄一切规则,抛弃一切深度。显然,后现代主义的这种怀疑论、否定论和颓废论具有极大的消极影响与负面作用。但是,与此同时,我们也应当看到,后现代主义作为现代主义的继承人,攻击性最强,破坏力最大,终于摧毁了在西方文艺界雄霸近百年之久的西方现代主义,如同浮士德或堂·吉诃德一样,成为当代社会的一匹黑马,对西方社会的现行制度和秩序发起猛烈的攻击,对现有的一切从怀疑走向反叛。后现代主义的出现,有着深刻的社会根源和时代根源。正因为如此,后现代主义艺术的问题十分复杂,尚待进一步研究。

[1]〔荷〕佛克马、伯顿斯主编:《走向后现代主义》,王宁等译,北京大学出版社1991年版,第3页。

第十一章
艺术作品

第一节 艺术作品的层次

艺术作品是指艺术生产的成果或产品,它是艺术家运用一定的物质媒介和艺术语言,通过艺术构思和艺术创作,将头脑中形成的主客体统一的审美意象物态化,创造出来的审美鉴赏的对象。

在整个艺术生产活动中,艺术作品处于中心的地位与中心的环节。一方面,它是艺术家创造性劳动的产物,是艺术生产的产品;另一方面,它又是欣赏者完成艺术鉴赏的基础和起点,是艺术鉴赏的对象。因此,我们有必要对艺术作品本身进行认真的分析研究。

一般艺术理论在谈到艺术作品时,常常只把它看作内容与形式的统一。实际上,艺术作品作为艺术生产的产品,具有更加复杂丰富的内涵。从艺术作品的构成来看,它既是内容与形式的统一,又是感性与理性的统一,还是再现与表现的统一。从艺术作品的结构来看,任何艺术作品都既是一个有机的整体,又可以划分为不同的层次。

歌德曾经讲过:"艺术要通过一种完整体向世界说话。"[1] 我们在欣赏任何一件艺术作品时,都是把它当作一个完美的整体来进行欣赏的。但是,当我们对艺术作品进行剖析和研究时,又会发现,一部小说、一首乐曲、一幅绘画、一部电影等等,几乎都可以被看作由三个层次组合而成的。第一层是艺术语言,它是作品外在的形式结构,是由文字、声音、线条、色彩、画面等所构成的层次。第二层是艺术形象,它是作品内在的结构,是艺术家的审美意象的物态化,不同的艺术作品可以分别具有视觉形象、听觉形象、综合形象、文学形象等。第三层是艺术意蕴,优秀的艺术作品往

[1]〔德〕爱克曼辑录:《歌德谈话录》,朱光潜译,人民文学出版社1978年版,第137页。

往往具有广泛的普遍性和深刻的思想性,具有象征和寓意、哲理或诗情,这种深藏在艺术作品中的意蕴,常常需要鉴赏者仔细品味才能领会到。我们在欣赏一件艺术作品时,经常是既欣赏它完美的艺术语言,又欣赏它动人的艺术形象,还欣赏它深刻的艺术意蕴。

因此,虽然艺术作品是一个完整的有机体,但我们在分析时,又可以把它从纵向上分为三个层次来进行研究,从表层到深层进行全面而深入的理解。

一、艺术语言

语言是人类最重要的交际工具,是人们在相互交流中表达思想感情的手段。为了表达人们内心的思想情感,人类把语言作为工具,不但创造出了口头语言和文字语言,还创造出了一种特殊的语言——艺术语言。

所谓艺术语言,是指任何一门艺术都有自己独特的表现方式和手段,运用独特的物质媒介来进行艺术创作,从而使得这门艺术具有自己独具的美学特性和艺术特征。这种独特的表现方式或表现手段,就叫作艺术语言。

各门艺术都有自己独特的艺术语言,例如,绘画语言包括线条、色彩、构图等,音乐语言包括旋律、和声、节奏等,电影语言包括画面、声音、蒙太奇等。这些艺术语言,不但是创造艺术形象的表现手段,而且本身就具有审美价值。

人们在艺术鉴赏活动中,不但欣赏它们所创造出来的艺术形象,同时也在欣赏经过精心构思、富有创造性的艺术语言。例如,当我们在欣赏法国19世纪著名印象派画家莫奈的代表作品《青蛙塘》的时候,首先注意到的就是它与众不同的线条、色彩和构图。在这幅典型的印象派风格绘画作品中,莫奈特意使用了富有节奏感的笔触来表现水面上的光的波纹,这种笔触所表现出来的光的波动,突出地给人以波光闪耀的感觉。此外,这幅作品在构图上也很有特点,画家把水中的游船精心设计成一种放射的形状,加上一座小桥向画面外延伸的线条,使人感觉到画面虽小,但这个水上游乐园的面积似乎很宽广。正是这种独特的线条、色彩和构图,正是这种精心构思、具有独创性的艺术语言,使这幅作品成为世界名画之一。可见,艺术作品首先诉诸欣赏者感官的就是线条、色彩、构图、声音、画面、文字等艺术语言,它们是人们感受艺术美的直接对象,从这个意义上

《青蛙塘》

〔法〕莫奈,《青蛙塘》,帆布油画,74.6cm×99.7cm,1869年,纽约大都会艺术博物馆藏

来讲,艺术语言本身也具有独立的审美意义。

当然,艺术语言更重要的作用还是创造艺术形象。前面我们讲过,艺术创作无非就是艺术家把自己头脑中主客观统一所形成的审美意象,通过一定的物质媒介和艺术手段物态化为艺术形象,使之成为可供欣赏的艺术作品。这里所讲的"艺术手段"就是指艺术语言。正是艺术语言,使艺术家头脑中的审美意象物态化为艺术形象。

艺术语言的运用,对创造艺术形象起着直接的作用。拿电影语言来说吧,电影镜头画面是电影语言的基本元素,不同的镜头画面可以创造出不同的艺术形象。特写镜头,是用来突出或强调人物和事物的细部的,如一双眼睛、一支枪口等,影片《人到中年》里就有许多陆文婷眼睛的特写镜头,用来表现人物复杂的内心活动。近景,仿佛是一种肖像描写,用来表现人物的容貌、动作、表情、神态等,影片《李双双》中,喜旺当选为记工员后,连续四个近景镜头,拍摄了喜旺与双双夫妻间既矛盾又恩爱的感情活动。远景镜头,可以将人物和环境融为一体,借景抒情、寓情于景,

如影片《林则徐》中,林则徐在江边送别故人,大江茫茫,一叶扁舟,孤帆远影碧空尽,这个远景镜头蕴藏着无限的诗情画意。此外,还有变焦距镜头、长镜头、仰拍镜头、俯拍镜头、主观镜头等,都可以根据不同的艺术构思来创造出不同的艺术形象。艺术家正是通过艺术语言,塑造出各种各样的艺术形象,来表达自己对于生活的独特体验和感受,将这些体验和感受传达给读者、听众和观众。

由于艺术语言在艺术作品中具有如此重要的作用,所以各门艺术都十分重视对于艺术语言的研究和运用。中国画十分重视笔墨的作用,中国画丰富的用墨技巧使得墨色似乎能替代一切颜色,用墨可以绘制山川草木、花鸟人物、梅兰竹菊、世间万物。这是因为中国画中的墨色,实际上具有非常丰富而又十分细微的变化,传统画论中讲到"墨分五彩",就是讲墨具有焦、浓、重、淡、清五种不同的色度,这些变化使墨色具有了丰富的色彩感,给人以不同的审美感受。例如齐白石的《墨虾图》,主要运用淡墨,层次多变,富有透明感,生动地表现出虾在水中浮游的动势,以及虾外硬内柔、透明如玉的身躯。这幅画之所以能达到这样高的艺术水平,除了齐白石长期观察虾的生活习性以外,也与他对国画艺术语言的熟练运用分不开,尤其是他仔细钻研过笔墨纸张如何才能适应画虾的要求,甚至专门试验过利用不同含水量的笔墨在宣纸上渗化的特殊效果来表现虾体的透明感,因而,齐白石所画的虾享誉中外,具有独特的艺术魅力。

《墨虾图》

中国画的技法非常丰富,有勾、勒、皴、点等笔法,又有烘、染、破、积等墨法,还有工笔、写意、白描等传统画法。正是这些异常丰富的绘画语言,使中国画多姿多彩,以自己独具的艺术特色屹立于世界美术之林。事实上,不仅中国画十分重视艺术语言的运用,油画、版画等其他绘画也都十分重视艺术语言。不仅美术重视艺术语言,音乐、舞蹈、电影、电视、戏剧、建筑等各门艺术也都非常重视艺术语言的掌握和运用。

由于艺术语言不但可以创造艺术形象,而且自身也具有审美价值,所以,各门艺术的艺术家们都致力于艺术语言的创新与探索。从这种意义上讲,艺术的创新也必然包括艺术语言的创新。以电影为例,20世纪70年代以来,现代电影在电影语言上有了显著的变革和创新,综合运动镜头(包括推、拉、摇、移、跟镜头和俯仰拍摄等)、快速摄影、

变焦距镜头、跳接、定格等电影语言广为流行。例如，获莫斯科电影节大奖的苏联影片《这里的黎明静悄悄》创造性地运用了多种电影语言来表现人物、展示情节和渲染气氛。尤其是这部电影充分运用了色彩语言来造成强烈鲜明的对比，使色彩在影片中成为一种重要的造型手段。影片的开头和结尾是描写战后一群青年人来到宁静的郊外草坪上野餐，采用了正常的彩色胶片拍摄，表现出现在和平安宁的生活。影片中，五位女战士在战争中的场面则是采用黑白胶片来拍摄，突出了战争的残酷和严峻。而影片中姑娘们对和平时期往事的回忆，则采用了高调摄影，使影片呈现一种柔和的淡彩色，来表现姑娘们对逝去的美好生活的向往，带有一种诗意的梦幻情调。这部影片采用了彩色画面、黑白画面、高调摄影画面这三种不同的电影画面语言，创造出三种不同的时空，形成了强烈的对比，分别表现了战后的幸福、战争的残酷、战前的宁静，以特有的色彩魅力和富于艺术性的电影语言，生动地展现出女战士丰富的内心感情世界和多彩的理想，从而启示人们要特别珍惜和平幸福的生活。

除了艺术家们的不断探索与创新外，艺术语言的发展同科技进步也有密切的关系。前面我们已经讲到，19世纪末叶以来，科学技术的迅猛发展对艺术产生了广泛而巨大的影响，不但直接促成了电影、电视等新兴艺术门类的诞生，而且不断丰富、完善和发展了艺术语言。例如，电影从无声到有声、从黑白到彩色，以及大量采用计算机多媒体技术进行创作与制作，乃至目前正在迅速发展的数字技术电影，等等，都与现代科技的发展有着极其密切的关系。

以音乐为例，电子音乐的出现扩大和丰富了音乐的表现手段。从广义来讲，电子音乐包括电声乐器、电子合成器音乐等等，从狭义来讲，电子音乐主要是指电子合成器音乐。这是一种在传统乐器和人声的范围之外，运用现代电子技术手段来探索新的音响的音乐它在音质和音色的表现功能上都扩大了传统音乐的领域，做到了音乐语言的创新。早在20世纪20年代，一些作曲家因不满足传统的音响形式，就开始探索新的音响素材，电子技术的发展为音乐家们对新的音响的追求提供了物质基础。到了60年代前后，电子合成器开始推广使用，欧美许多国家的电台和高等院校纷纷建立实验室，不断探索创造各类电声音响的电子音乐。由于

电子音乐既可以采用传统音响作为素材,又可以直接产生各种音响,而且能够自动控制音高、音量、音色、滤波、混响,以及音乐的反复等,大大提高了音乐语言的表现能力和表现领域。后来出现的电脑音乐(即电子计算机音乐),更是将现代电子计算机技术用来制造音响,甚至作曲,等等。

中外美学家、艺术家们早就注意到艺术语言在艺术创作和艺术作品中的重要作用。尤其是 20 世纪,随着各门艺术的发展,艺术语言更是越来越引起人文学者和艺术理论家们的注意,尤其是被称为结构主义语言学之父的瑞士著名语言学家索绪尔,他的《普通语言学教程》(1916),提出了语言的结构主义模式。索绪尔提出应当将"语言"和"言语"区分开来,语言是社会性的符号系统,而言语则是个人的表达方式。他用象棋规则和象棋游戏来比喻语言系统和言语行为之间的关系。索绪尔进一步提出要将"能指"与"所指"区分开来,能指是符号的表示成分,而所指则是符号的被表示成分。符号的意义产生于能指与所指的结合。在符号中,能指和所指的关系是一种约定俗成的关系,例如"猫"(中文),在英语中是"cat",在法语中是"chat"。索绪尔的这些区分,对于结构主义语言学的发展来说是十分重要的。

结构主义语言学影响到人文社会科学的许多方面,其中包括 20 世纪 60 年代诞生的电影符号学。电影符号学诞生于法国,其标志便是克里斯蒂安·麦茨的《电影:语言还是言语》(1964)。一般认为,在电影理论发展史上,电影符号学的诞生具有分水岭式的重要意义,在此之前的传统理论均被称作经典电影理论,在此之后的电影理论则被称为现代电影理论。20 世纪 70 年代以后,电影符号学出现了两极分化现象:一种趋向是发展为现代结构主义叙事学;另一种趋向是电影符号学与精神分析学结合,产生了电影第二符号学或者精神分析学电影理论,其标志是麦茨的另一部著作《想象的能指》(1977)问世。仅以电影艺术为例,我们就可以看到符号学对于艺术理论与实践所产生的巨大影响。事实上,晚近发展起来的艺术符号学,作为艺术学的一个分支,旨在揭示艺术符号的特征、构成方式、意义传达等方面的特殊规律。在艺术符号学内部,又包括各门艺术独特符号的分支研究,诸如研究色、线、形的绘画符号学,研究乐音构成的音乐符号学,研究画面、声音、蒙太奇的电影符号学等,它们正成为当代

艺术学的有机组成部分。

从一定意义上讲，任何艺术作品的形成，任何艺术形象的创造，都离不开一定的物质传达手段客观化、对象化的过程。正是由于艺术语言或艺术符号的作用，艺术创作才得以完成，艺术家的审美体验和审美构思才得以从意识状态物化为艺术作品和艺术形象，人类才可能相互之间进行艺术交流。艺术语言或艺术符号本身具有独立的审美价值，人们在欣赏艺术作品时，首先接触到的就是线条、色彩、声音、画面等这样一些人的感官能够直接感知的艺术作品的外部特征。当然，艺术语言或艺术符号的主要作用还是创造艺术形象，在物质的、感性的外壳中蕴藏着意识的、精神的内涵。除此之外，艺术语言或艺术符号还是人类艺术思维的工具，因而各门艺术都有自己独特的艺术语言体系或艺术符号体系，画家用线条、色彩来构思创作，音乐家用旋律、和声来构思创作，电影艺术家用画面、声音、蒙太奇来构思创作，等等，从这个意义上讲，对于艺术语言和艺术符号的研究，应当成为美学和艺术学的一项重要内容。

二、艺术形象

我们在第一编介绍艺术的特征时，"形象性"作为艺术的基本特征之一，已经做了介绍。艺术形象是文艺反映生活的特殊方式。艺术形象总是具体可感的，它是客观因素与主观因素的统一，是内容与形式的统一，也是个性与共性的统一。关于艺术形象这些方面的问题，我们就不再赘述了。

从艺术作品的构成层次来看，人们在欣赏艺术品时，首先接触到的自然是色彩、线条、声音、文字、画面等外部特征，但它们仅仅是艺术表现的手段，艺术语言和表现手法是为了塑造艺术形象。或者换句话讲，艺术语言和表现手法的主要作用，是将艺术家头脑中主客观统一的审美意象物态化为艺术作品中的艺术形象。可见，艺术形象构成了艺术作品的第二个层次。

从艺术作品的角度来看，艺术形象可以分为视觉形象、听觉形象、综合形象与文学形象。它们既有共性，又有各自的特性。

视觉形象，是指由人的眼睛直接感受到的艺术形象。视觉形象的构成材料都是空间性的。例如，一幅绘画、一件雕塑、一幅书法作品、一

座建筑物、一幅摄影作品或者一件实用工艺品,这些艺术作品中的形象都是视觉形象。艺术中的视觉形象直接作用于欣赏者的视觉感官,因而特别富有直观性和生动性。这类艺术形象常常带有明显的再现性,如摄影艺术最重要的美学特征之一便是纪实性或再现性,它表现的总是客观存在的事物,摄取的影像与被摄对象的外貌形态几乎完全一致,给人以逼真的感觉。当然,作为艺术形象的一个种类,视觉形象同样凝聚着艺术家的思想感情,就拿绘画艺术来讲吧,它除了纪实性之外,同样具有创造性,在作品中表现出画家的主观情感,具有独特的形式美。例如,前述我国五代时期的南唐著名画家顾闳中曾经根据南唐后主李煜的旨意,画出了著名的《韩熙载夜宴图》。韩熙载原本是南唐大臣,因看到政局日下、前途险恶,故意纵情于声色犬马,有意回避朝政。南唐后主于是派顾闳中前往韩家窥探真情,顾闳中用"心识默记"的方式画下了这一著名长卷。全画共分为"听乐""赏舞""休息""清吹""散宴"五段,韩熙载本人在画中共出现五次,但神色始终郁郁不乐,充分体现出画家传神的高超技巧。

听觉形象,是指由人的耳朵直接感受到的艺术形象。听觉形象的构成材料是时间性的。艺术中的听觉形象主要是指音乐作品的形象。音乐作为声音的艺术,有着自己的特点,它通过音响在时间上的流动,再通过有规律的变化与组合,最后构成使人们的听觉感官能够直接感受到的艺术形象。由于听觉形象具有空灵性和抽象性的特点,人们在欣赏音乐作品时,主要依靠情感的体验来把握音乐形象,也使得音乐形象具有不确定性、多义性和朦胧性,这既是音乐的局限,也是音乐的长处,能够为欣赏者的联想、想象与情感体验留下更多自由的空间。例如肖邦著名的钢琴曲《一分钟圆舞曲》,据说是描写一只爱咬着自己的尾巴急速打转玩耍的小狗,但它所包含的音乐形象十分丰富,不仅具有小狗嬉戏的外在形象,而且也包含着温柔文雅的内在表情;圆舞曲的中间部分清新爽朗、沁人心脾,人们认为这恰恰是肖邦音乐的独到之处,就是在简练的音乐中表现出丰富细腻的内容。其实,这也是音乐形象共有的特点。

《一分钟圆舞曲》

文学形象,是指诗歌、散文、小说、报告文学等依靠语言作为媒介塑造的形象。文学形象最鲜明的特征是间接性。它不像视觉形象或听觉形象那样看得见、听得着,直接感受得到,而是要通过语言的引导,凭借想

象来把握。有的学者称语言艺术是"想象的艺术",是有一定道理的。绘画、雕塑、建筑、舞蹈、音乐、戏剧、电影、电视等所塑造的艺术形象,都直接作用于人们的感官,通过视觉、听觉和触觉可以直接感受到,但文学作品所塑造的形象,却是人的感官不能直接感受的,它需要读者凭借自身的生活经验,在阅读作品的过程中,通过积极的联想和想象,才会在脑海中呈现出鲜活的形象画面,这就是文学形象的间接性。例如《红楼梦》中林黛玉这个人物形象,越剧舞台上、电影银幕上和电视连续剧里都有不同的演员饰演过这一人物,在戏曲、电影和电视中的林黛玉形象是观众直接看得见的,而且是非常熟悉的。但小说《红楼梦》中林黛玉的形象,在一千个读者心目中,就可能有一千个不同的样子。正如西方谚语所讲:"有一千个读者,就有一千个哈姆雷特。"从这个意义上讲,文学形象为读者提供了更加广阔的想象天地,读者可以在欣赏过程中更加自由地进行再创造,获得更多的审美快感。

此外,作为语言艺术,文学作品不仅可以描绘视觉形象、听觉形象,而且可以描绘人的嗅觉、触觉、味觉等各种感觉;不仅可以描绘静态形象,而且可以描绘动态形象;在人物形象塑造方面,不仅可以从外部描写人的肖像、动作和语言,而且也可以从内部去描写人的内心世界和心理活动。文学形象由于具有以上的特点,所以最少受到时间和空间的限制,具有最大的自由,可以多方面地展示广阔而复杂的社会生活。

综合形象,是指话剧、戏曲、电影、电视等综合艺术中的艺术形象,既有视觉形象、听觉形象,还有文学形象。它们综合成为一个有机的整体,因此,这些门类中的艺术形象,可以统称为综合形象。综合形象有一个与众不同的特点,就是它往往通过演员在舞台、银幕或荧屏上同观众见面来完成,因此,表演艺术在综合形象的塑造中具有十分重要的地位。正因为如此,中外许许多多著名的表演艺术家,以及他们在舞台上或银幕上所饰演的角色,在广大观众心目中留下了极其深刻的印象,充分体现出综合艺术感人的艺术魅力。同时,综合形象还有一个不容忽视的特点,就是它常常是集体创作的结晶。虽然戏剧影视演员在综合形象的创造中具有重要的作用,但同时也离不开各个部门的配合。例如银幕上的综合形象,既需要演员精湛的表演,同时也需要编剧、导演、摄影、美工、化装等多个部门配合。

艺术形象虽然可以区分为视觉形象、听觉形象、文学形象和综合形象，但它们的基本特征却是相同的。作为艺术反映生活的基本形式，艺术形象是艺术作品的核心。在艺术作品中，艺术语言是为了塑造艺术形象，而艺术意蕴也是蕴藏在艺术形象之中。从这种意义上讲，没有艺术形象就没有艺术作品。艺术形象不仅具有具体可感的形象性，而且具有概括性，它把广泛的生活内容概括在形象之中。艺术形象又具有情感性和思想性，在艺术形象中融进了艺术家爱憎悲欢的情感，处处渗透着作者对生活的思考和评价。艺术形象还具有审美意义，它凝聚着艺术家的审美理想和审美情趣，闪耀着艺术创造的光辉，能给欣赏者以美的享受。

三、艺术意蕴

前面讲到，艺术作品的第一层次是艺术语言构成的形式美，第二层次是艺术形象构成的内容美。可以说，一切艺术作品都必然具有这两个层次。但是，对于优秀的艺术作品来讲，还应当具有第三个层次，即艺术意蕴。

所谓艺术意蕴，是指深藏在艺术作品中的内在的含义或意味，常常具有多义性、模糊性和朦胧性，体现为一种哲理、诗情或神韵，经常是只可意会，不可言传，需要欣赏者反复领会、细心感悟，用全部心灵去探究和领悟。它也是文艺作品具有不朽的艺术魅力的根本原因。

黑格尔曾经讲过："意蕴总是比直接显现的形象更为深远的一种东西。艺术作品应该具有意蕴。"[1] 他又说："遇到一件艺术作品，我们首先见到的是它直接呈现给我们的东西，然后再追究它的意蕴或内容。前一个因素——即外在的因素——对于我们之所以有价值，并非由于它所直接呈现的；我们假定它里面还有一种内在的东西，即一种意蕴，一种灌注生气于外在形状的意蕴。"[2] 那么，究竟什么是意蕴呢？黑格尔举了一个例子来说明，他认为，就像一个人的眼睛、面孔、皮肤、肌肉，乃至于整个形状，都显现出这个人的灵魂和心胸一样，艺术作品也是要通过线条、色彩、音响、文字和其他媒介，通过整体的艺术形象，来"显现出一种内在的生

[1]〔德〕黑格尔：《美学》第 1 卷，朱光潜译，第 25 页。
[2] 同上书，第 24 页。

气,情感,灵魂,风骨和精神,这就是我们所说的艺术作品的意蕴"[1]。显然,黑格尔认为意蕴就是艺术作品的灵魂,它必须通过整个艺术作品才能体现出来。

除了黑格尔明确提出艺术作品应当具有意蕴之外,其他一些美学家、艺术理论家们也有相似的看法。例如,法国现象学美学的代表人物杜夫海纳,在分析艺术作品的基本结构时,认为艺术作品分为感性、主题和表现三层。杜夫海纳认为艺术作品的第一层是感性,包括物质质料(如雕塑用石头,绘画用画布)和艺术质料(如雕塑的形状,绘画的线条、色彩),其实就是指艺术作品的物质媒介和艺术语言;第二层是主题,就是由物质质料和艺术质料构成再现形象;第三层是表现,使得艺术作品的意义具有多重性,不可穷尽性,它是作品结构的最高层,也是艺术作品最本质的东西。此外,英国著名艺术理论家克莱夫·贝尔在《艺术》(1914)一书中,提出了"艺术乃是有意味的形式"的论点,它成为世界各国美学界最流行的口头禅。贝尔认为:"艺术品中必定存在着某种特性:离开它,艺术品就不能作为艺术品而存在;有了它,任何作品至少不会一点价值也没有。这是一种什么性质呢?……可做解释的回答只有一个,那就是'有意味的形式'。"[2] 贝尔强调,这种"形式"是指艺术品内的各个部分和质素构成的关系,这种"意味"则是一种极为特殊、难以言传的审美感情。

事实上,中国美学史上尽管没有明确提出意蕴这一概念,但历代美学家、艺术家们对这一问题却有过大量精辟的论述。从总体上讲,中国传统艺术由于深受儒家美学、道家美学和禅宗美学的影响,形成了独特的中国传统艺术精神,渗透到中国艺术的各个门类。例如,中国画论、书论都对艺术作品中"形"与"神"的关系有大量的论述。东晋顾恺之绘画思想的核心就是"以形写神",与他同时代的画家宗炳,以及南齐的画论家谢赫,都对"形神"问题发表了很有见地的看法。南齐书法家王僧虔也提出"书之妙道,神彩为上,形质次之"[3];唐代书法家张怀瓘把书法艺术分为神、妙、能三品,认为"风骨神气者居上"。中国诗论、文

[1]〔德〕黑格尔:《美学》第1卷,朱光潜译,第25页。
[2]〔英〕克莱夫·贝尔:《艺术》,周金环、马钟元译,第4页。
[3] 北京大学哲学系美学教研室编:《中国美学史资料选编》上册,第188页。

论对这一问题也有许多论述，唐代诗论家司空图提出诗歌应当具有"象外之象""景外之景""韵外之致""味外之旨"，对以后诗歌的发展产生了很大的影响，宋代严羽的"妙悟说"、清代王士禛的"神韵说"，可以说都是司空图美学思想的继承和发展。尽管司空图美学思想中有许多消极因素，但他指出的"韵外之致""味外之旨"，确实看到了优秀的文学作品应当具有比艺术形象本身更加深广隽永的内涵，这种内涵蕴藏在诗的形象内，只能凭借欣赏者的细心体察、玩味、感悟、领会，才能真正认识和理解。

严格地讲，关于艺术意蕴很难给出一个准确的定义，属于一个仁者见仁、智者见智的范畴。但是，为了加深对艺术意蕴的理解，我们可以从以下几个方面来加以认识：

第一，艺术意蕴从一定意义上来讲，就是艺术作品蕴藏的文化含义和人文精神。中外古今优秀的艺术作品，正是因为具有深刻的艺术意蕴，从而体现出较高的文化品格和艺术价值，具有经久不衰的艺术魅力。原籍德国的美国艺术史学家、著名图像学家潘洛夫斯基坚持认为，对艺术作品的图像阐释具有极其重要的地位与意义，因此，他主张艺术史学者必须充分利用与艺术作品相关的政治的、宗教的、哲学的、社会的、历史的、心理的多方面文献，从而真正深刻理解和认识艺术作品本身的内在意义。潘洛夫斯基认为，应当对视觉艺术中的图像进行深度阐释，因为艺术本身就是文化的征兆，艺术史是人类文化史或文明史的一个组成部分。

从潘洛夫斯基的图像学观念来看，我们可以从以下三个方面来把握图像的意义：首先是"自然的意义"，主要是指通过常识就能认识的人物、事物、对象和母题等，例如图像中的山、水、树、石等等；其次是"习俗的意义"，主要指约定俗成的或者具有象征意义的内容，例如中国画里的梅兰竹菊被称为"四君子"，就是因为梅的冰肌玉骨、兰的清雅幽香、竹的虚心坚毅、菊的傲霜斗雪，具有直接的象征意义，而西方绘画中，百合花是纯洁的象征，无花果是智慧的象征，等等；最后是"内在的意义"，从某种意义上，更可以称之为一种综合内涵。"由于图像的'内在的意义'是一种象征的、形式化的价值，它凝聚了作品问世时特定时代的历史、政治、科学、宗教等诸方面的征兆，因而相应的阐释就难度尤加。阐释者不仅要熟知图像志的意义及其文本的依据，而且还要了解特定的观念史、社

会和宗教的体制特点、时代的理性态度，以及广博的外语知识，总之，必须是一个文化史学者乃至人文主义学者。"[1] 不难看出，潘洛夫斯基的后两层含义，即"习俗的意义"和"内在的意义"，都应当属于文化的范畴，并具有文化的意义。显然，艺术意蕴作为民族文化审美心理的积淀，凝聚着具有民族特色与时代特色的文化内涵。

第二，艺术意蕴就是指艺术作品应当在有限中体现出无限，在偶然中蕴藏着必然，在个别中包含着普遍。优秀的艺术作品总是通过生动感人的艺术形象，来传达出深刻的人生哲理或思想内涵。例如，徐悲鸿在抗日战争期间创作的重要作品之一《风雨鸡鸣》，画中的公鸡是画家着力刻画的艺术形象。为了画好这只公鸡，画家在笔墨、笔法等艺术语言上颇下了一番功夫。在笔法上，以线造型和大笔渲染两种方法并用；在笔墨上，对于鸡的冠、爪、眼、嘴等处细心描绘，一丝不苟，对于该虚的地方则施以淡墨，做到有实有虚，虚实对比。除此之外，这幅画还有着深刻的艺术意蕴，当时正值日寇铁蹄践踏神州大地之际，中华民族正处在水深火热之中，一贯热爱祖国的徐悲鸿，从《诗经·风雨篇》中"风雨如晦，鸡鸣不已"的诗句受到启发，借这只挺胸昂首站在

《风雨鸡鸣》

徐悲鸿，《风雨鸡鸣》，纸本设色，132cm×76.6cm，1937年

[1] 丁宁：《绵延之维——走向艺术史哲学》，生活·读书·新知三联书店1997年版，第232—233页。

石头上引吭长鸣的大公鸡,来激发人们奋起抗日的勇气和决心。唐代文学家陈子昂的《登幽州台歌》,全诗仅有四句:"前不见古人,后不见来者。念天地之悠悠,独怆然而涕下!"这首抒情短诗,既没有描绘什么生活场景,也没有清晰地写出什么人物形象,却能够千古传诵,除了因为它语言质朴自然,音节抑扬变化,富于艺术感染力之外,更由于它具有震撼人心的艺术意蕴,具有终极关怀的意义和价值:诗人俯仰古今,在茫茫空间与无穷时间中,感叹着人生的短暂和有限,在与宇宙时空的撞击中,产生了慷慨悲凉的感受和无限的惆怅之情。

第三,艺术作品中的这种深层意蕴,有时由于具有多义性和模糊性,不但欣赏者意见纷纷、各说不一,甚至有时连艺术家自己也说不明白。意大利佛罗伦萨美第奇教堂内,保存着米开朗基罗的四件大理石雕塑,即《昼》《夜》《晨》《暮》。对于这四件雕塑作品的真正含义有许多种说法,存在着很大的分歧。相比之下,或许米开朗基罗的学生、著名美术史学家瓦萨里的解释更有说服力。瓦萨里认为,这四件雕塑作品寓意深刻,它们象征着时间的流逝和世事的变迁;除此之外,它们的构图大多给人以不稳定的感觉,人物的神情显露出惶恐与悲伤,联系到米开朗基罗本人曾经写过的一首诗("睡眠是甜蜜的,成为顽石更是幸福。只要世上还有罪恶与耻辱,不见不闻,无知无觉,于我是最大的满足。不要惊醒我"),显然,这几件雕塑作品蕴含着米开朗基罗对人生、历史、社会的深刻思索。它们蕴藏着无穷的意味,这意味往往又很难说清楚。

《昼》《夜》《晨》《暮》

获得诺贝尔文学奖的英国现代诗人 T. S. 艾略特于1922年发表的长诗《荒原》,描写了西方现代社会的极度精神危机,被视为象征主义诗歌的里程碑。这首诗以"一位少年英雄寻找圣杯"的宗教传说及大量典故为纬,以"荒原""水""火"等一系列鲜明的意象为经,编织了第一次世界大战后西方社会生活的场面,表达了西方传统文明遭遇的危机和人们普遍存在的失望情绪。全诗始终采用象征主义表现手法,既没有对客观事物的描绘,甚至也没有主观感情的抒发,只是把诗人的所有感觉和情绪化成意象来贯穿全诗。在诗中,失去宗教信仰的欧洲成了"荒原",无节制的情绪成了燃烧的"火",人与人之间尔虞我诈的关系成了"对弈",社会的丑恶和腐败成了"尸首",等等。而且,诗中许多意象是被扭曲了的,诗人以此来表现荒诞社会里的荒诞情绪。这首诗实际上包含

好几个层次，从对西方社会现实的否定，发展到对人类文化和文明价值的怀疑，直到对人类存在意义的诘难。由于大量采用典故和象征，诗行非常晦涩难读。

第四，艺术作品中的这种意蕴，并不完全是由艺术形象体现出来的主题思想。比起艺术作品的主题思想来，艺术意蕴是一种更加形而上的东西。它是一种哲理或诗情，常常只可意会，不可言传；它是这样一种艺术境界，即"此中有真意，欲辨已忘言"，只有通过对整个作品的领悟和体味才能把握内在的意蕴。许多情况下，对作品的艺术意蕴的阐释，都只能接近它，而无法穷尽它。歌德的诗剧《浮士德》是德国文学最杰出的作品，也是世界文学不朽的名著，作者花费近60年时间才将其最终完成。故事取材于德国中世纪的民间传说，以德国和欧洲18世纪到19世纪的社会现实为背景，剧本通过书斋、爱情、宫廷、梦幻等方面的场景，展示了浮士德在学业、感情、仕途、艺术多方面追求不息的历程。这部作品具有非常复杂的思想内涵和艺术意蕴，100多年来，世界各国的专家、学者曾经对它进行过多方面的研究，写出了上百部专著和无数篇论文，不断地探索和发掘深藏在这部作品中的艺术意蕴。有的从时代特征出发，认为这部作品反映了资产阶级上升时期先进知识分子为美好理想而不断追求的进取精神；有的从作者论出发，认为浮士德性格上的深刻矛盾恰恰是作者歌德本人性格矛盾的深刻体现；有的从结构主义出发，认为浮士德与魔鬼靡非斯特的形象对比，体现出美与丑、善与恶的对立统一和尖锐斗争；有的从哲学高度来探讨，认为这是一部探索人类前途命运的史诗，在浮士德身上寄托着作者探求人生真谛、追求崇高理想的执着精神。总之，从《浮士德》这个例子可以看到，艺术意蕴常常超越了作品自身特定的历史内容，具有更加普遍和深刻的思想内涵。

在一定意义上讲，具有艺术意蕴的作品，常常达到了"终极关怀"的高度，因为人类的情感是共同的，家庭、亲情、友谊、爱情等是属于全人类共通的情感，生命、死亡、存在、毁灭、宇宙、时空等这些终极关怀的问题也是全人类共同思考的问题，真、善、美更是全人类共同珍惜的价值。因此，优秀的文艺作品常常在艺术意蕴中或多或少、或隐或显地体现出这些深刻的内涵，并通过艺术的方式加以呈现。

第五，还有一点需要指出，在艺术作品的层次构成中，任何一个作品

都必须具有前两个层次，即艺术语言和艺术形象。作为第三个层次的艺术意蕴，则并不是每一个艺术作品都必须具有的，某些偏重娱乐性、功利性或纪实性的作品常常就不存在这一层次。但是，从总体上讲，正是这三个层次的完美结合，才形成了流传后世的优秀艺术作品。艺术作品的这三个层次具有相对独立的意义，其中每一个层次都有着自身的审美价值，人们在欣赏艺术作品时都会感受到。有的艺术作品或许只在其中某一个层次比较突出，或者有独创的艺术语言，或者有感人的艺术形象，或者有引人深思的艺术意蕴。但是，真正优秀的中外经典艺术作品，总是在这三个方面都卓有成就，并且将这三个层次有机融合为一个整体。从某种意义上讲，这样的作品才是传世不朽的艺术作品。

第二节　典型和意境

以上，我们从整体上对艺术作品的层次进行了分析，这是从纵向的角度对艺术作品进行总体的把握。

对于艺术作品来讲，典型和意境也是十分重要的两个问题，有必要单独拿出来讲一讲。作为美学范畴，典型和意境对各门艺术都具有普遍意义。二者既有联系，又有区别。

一般来讲，典型重再现，意境重表现；典型重写实，意境重抒情；典型重描绘鲜明的人物形象，意境重抒发艺术家的内心世界。以再现为主的各门艺术，如小说、戏剧、电影、电视剧等，常常更侧重在作品中塑造典型；以表现为主的各门艺术，如抒情诗、山水画、音乐、建筑、书法等，常常更侧重在作品中创造意境。在西方文艺理论中，典型论占有极重要的地位；在中国古代文艺理论中，则是意境论占有十分重要的地位。

一、典型

典型，又称典型人物、典型性格或典型形象，是指艺术作品中塑造得成功的人物形象。关于典型问题，长期以来存在着不同看法，还有一种广义的解释，认为典型应当包括典型人物、典型事件、典型环境等。但不

管怎样，典型的核心是塑造鲜明生动的人物形象，这一点是为大多数人所认同的。

西方文艺理论中，对于典型有大量的论述。黑格尔认为："在荷马的作品里，每一个英雄都是许多性格特征的充满生气的总和。"[1]他强调，艺术作品中的人物形象应当是个性非常鲜明，又富于代表性的，"每个人都是一个完满的有生气的人，而不是某种孤立的性格特征的寓言式的抽象品"[2]。别林斯基指出："创作本身的显著标志之一，就是这典型性——如果可以这样说的话，——这就是作者的纹章印记。在一位具有真正才能的人写来，每一个人物都是典型，每一个典型对于读者都是似曾相识的不相识者。"[3]别林斯基还举了许多例子来说明，他认为奥赛罗就是嫉妒褊狭的典型人物，哈姆雷特就是优柔寡断的典型人物等。别林斯基已经开始注意到典型人物应当具有时代特征和个性特征，应当体现出普遍性和特殊性等问题。但是，真正阐明典型问题的，是马克思、恩格斯关于典型的论述。恩格斯认为，优秀的艺术作品中，典型人物形象应当是个别性与普遍性的高度有机的统一体，既是典型又是一定的单个人。为了真正地塑造好典型，就需要"真实地再现典型环境中的典型人物"[4]。

典型人物形象，确实是优秀艺术作品的一个显著特征。我们只要稍微浏览一下，就会发现艺术长廊中许许多多脍炙人口的艺术典型。《水浒传》中勇猛鲁莽、见义勇为的鲁智深，秉性刚烈、性格倔强的武松，脾气暴躁、心地善良的李逵；《三国演义》中足智多谋、料事如神的诸葛亮，狡猾奸诈、欺世盗名的曹操，粗豪威猛、急躁暴烈的张飞；莫里哀讽刺喜剧《伪君子》中伪善卑劣、灵魂丑恶的达尔丢夫；司汤达长篇小说《红与黑》中性格复杂、不择手段往上爬的于连；巴尔扎克长篇小说《欧也妮·葛朗台》中贪婪成性、狡诈吝啬的老葛朗台；冈察洛夫长篇小说《奥勃洛摩夫》中懒惰成性、不可救药的奥勃洛摩夫……正是这些有血有肉、个性鲜明的人物形象，使得这些优秀作品长期受到人们的喜爱，广为流传，影响

[1]〔德〕黑格尔：《美学》第1卷，朱光潜译，第302页。
[2] 同上书，第303页。
[3] 伍蠡甫主编：《西方文论选》下卷，第380页。
[4]《马克思恩格斯选集》第4卷，第462页。

深远，具有巨大的艺术感染力和永久的艺术生命力。

艺术典型是普遍性与特殊性的有机统一，又是必然性与偶然性的有机统一。任何艺术典型，都是在鲜明生动的个性中体现出广泛普遍的共性，在独一无二的个别形象中体现出具有普遍性的某些规律。艺术典型的个性，是指作品中人物形象非常独特，不仅有独特的外表、独特的行为、独特的生活习惯，而且有独特的性格、独特的感情、独特的内心世界，也就是说，这个人物形象应当是独一无二、不可重复的。例如，奥勃洛摩夫这个人物，他的主要性格特征就是懒惰，他还年轻，又颇有教养，却整天穿着睡衣，把一生大好时光都消磨在睡眠上，甚至在做梦时也梦见睡觉。这个年轻的贵族完全丧失了常人生活的意志和兴趣，尽管朋友和女友用尽种种办法想使他振作起来，但仍然无济于事，友谊和爱情在奥勃洛摩夫看来都只不过是麻烦而已。他仍然又回到寄生虫式的生活中，最后躺在床上默默地死去。这个人物是俄国19世纪批判现实主义作家们所塑造的"多余人"形象的一个典型，"奥勃洛摩夫性格"实际上是那个时代的标志，象征着旧俄国腐朽寄生的生活方式必将灭亡。从这个意义上讲，这个独一无二的个性又体现出某种时代和阶级的共性。广而言之，这种"奥勃洛摩夫性格"更是一种具有极大概括力的人类性格典型，甚至在不同时代、不同阶级的人物身上都可能出现。列宁指出："在俄国生活中曾有过这样的典型，这就是奥勃洛摩夫，他老是躺在床上，制定计划。从那时起，已经过去很长一段时间了。俄国经历了三次革命，但仍然存在着许多奥勃洛摩夫，因为奥勃洛摩夫不仅是地主，而且是农民，不仅是农民，而且是知识分子，不仅是知识分子，而且是工人和共产党员。我们只要看一下我们如何开会，如何在各个委员会里工作，就可以说老奥勃洛摩夫仍然存在。"[1]

艺术典型不仅在个性中体现出共性，在特殊性中体现出普遍性，而且也在现象中体现出本质，在偶然中体现出必然来。这就是说，在具有个性的典型人物形象的塑造中，应当体现出具有一定社会内容和社会意义的必然规律。典型人物作为个人来讲，他的遭遇、经历、命运、性格、行为等可能具有偶然性，具有不可重复性，但是，在他的这种偶然性中，

[1]《列宁论文学》，人民出版社1958年版，第92页。

又常常体现出特定的社会生活与历史发展的必然性。祥林嫂的一生是个悲剧，她两次丧夫，孩子又被狼叼走，连遭种种痛苦和折磨，仅从她的遭遇和经历来看，确实具有某种偶然性。但是，在这个典型人物身上，我们又可以发现社会历史的必然性，这就是封建宗法制度和封建礼教的吃人本质决定了祥林嫂一生悲惨的命运，祥林嫂无论如何挣扎，最终也无法逃脱被命运吞噬的结局。正因为如此，祥林嫂这个人物形象才成为旧中国农村被侮辱、被损害的劳动妇女的典型。同样，巴尔扎克笔下的老葛朗台这个极端贪婪吝啬的资产阶级暴发户形象，也具有典型化的个性。为了金钱，这个守财奴折磨死自己的老婆，断送了女儿的幸福，甚至克扣自己的伙食，费尽心机省下一块糖或者一片面包，他最大的乐趣和幸福就是关起门来偷偷欣赏自己积攒的金钱。这个人物可以说是一个绝无仅有的吝啬鬼和守财奴的典型形象，然而，在老葛朗台身上，又鲜明地体现出19世纪初期资本主义从原始积累过渡到金融资本时期的历史必然。

西方文艺理论中，曾经把文艺作品中性格单一化的人物称为"扁形人物"，而把具有复杂性格的人物称为"圆形人物"。例如，英国评论家福斯特指出："十七世纪时，扁平人物称为'性格'人物，而现在有时被称作类型人物或漫画人物。他们最单纯的形式，就是按照一个简单的意念或特性而被创造出来。如果这些人物再增多一个因素，我们开始画的弧线即趋于圆形。"[1] 显然，典型人物应当是血肉丰满的圆形人物，而不是性格单一的扁形人物。朱光潜先生在《谈美书简》中介绍了福斯特的这一观点，并且指出区分圆形人物和扁形人物的关键在于前者体现出矛盾冲突，而后者身上却见不到矛盾冲突的发展。由此可见，必须深刻揭示人物性格内在的矛盾性，真正展现人物性格的丰富性和复杂性，表现人物深邃的灵魂与内心世界，才能塑造出具有较高审美价值的典型人物。

艺术作品要想塑造出具有典型意义的人物形象，首先需要艺术家从生活真实与艺术真实出发，对客观现实生活加以艺术概括，在大量的生活素材中发掘出典型人物的原型，再经过艺术加工和艺术虚构，创作出具有较高典型性的艺术形象来。

[1]〔英〕爱·摩·福斯特：《小说面面观》，苏炳文译，花城出版社1984年版，第59页。

二、意境

意境,是中国古典美学传统的一个重要范畴。中国古典诗、画、文、赋、书法、音乐、建筑、戏曲都十分重视意境。意境就是艺术中一种情景交融的境界,是艺术中主客观因素的有机统一。意境中既有来自艺术家主观的"情",又有来自客观现实升华的"境","情"和"境"是有机地融合在一起的,境中有情,情中有境。意境是主观情感与客观景物相熔铸的产物,它是情与景、意与境的统一。

意境,是中华民族在长期艺术实践中形成的一种审美理想境界。作为美学范畴的意境,孕育于先秦至魏晋南北朝时期,诞生于唐代。还需要指出的是,意境作为中国古典美学的重要范畴,直接受到了佛教的影响。佛教自东汉传入中国后,魏晋时与玄学结合,到唐代进一步发展并趋于中国化。从一定意义上讲,中国禅宗对于意境范畴的形成产生了直接的重大影响,然而意境范畴的思想源头却可以追溯到先秦的老庄哲学与魏晋玄学。从中国古典诗论来看,唐代诗人王昌龄所作的《诗格》中,就把诗分为三境:物境、情境、意境。尤其是自唐代司空图提出的"韵味说",到宋代严羽的"妙悟说"、清代王士禛的"神韵说",直到近代王国维的"境界说",都认为诗歌中"言有尽而意无穷"的境界更令人沉吟玩味,难以忘怀,也就是一种只可意会、不可言传的意境。特别是王国维认为境界应当包括情感与景物两方面,他所说的境界,其实质就是意境。中国古代文论、画论中也有类似的论述,西晋陆机在《文赋》中强调了艺术创作中情随景迁的现象,南朝刘勰在《文心雕龙》中更是明确提出"情以物迁,辞以情发"[1],南朝画家宗炳在《画山水序》一文中认为在画山水时应当"应目会心",也就是画家在观察描绘山水时应当熔铸进主观的情思,才能神畅无阻,达到"万趣融其神思"[2]。类似论述还可以举出许多,显然,意境是中国美学史上关于艺术美的一个重要标准。

艺术意境与艺术典型二者之间既有区别,又有联系。前面讲到,一般认为,意境重表现、重抒情,以创造景物意象为主;典型则是重再现、重

[1] 北京大学哲学系美学教研室编:《中国美学史资料选编》上册,第205页。
[2] 同上书,第177页。

写实，以塑造人物形象为主。然而，意境在景物中也有人物，意境的产生本身就是情景交融的结果，它一方面以自然景物的意象描述为主，另一方面也必然熔铸进艺术家的思想情感和美学情趣。简言之，如果说典型是在主客体统一中侧重客体，那么意境却是在主客体统一中侧重主体；前者侧重塑造人物形象，后者侧重抒发艺术家自己的情感。尤其需要指出的是：虽然典型与意境二者之间有着明显的区别，但二者至少在一点上是共同的或一致的，即它们都是在有限的艺术形象中，体现出无限的艺术意蕴。艺术典型是在个别的人物形象身上体现出共性、普遍性和本质必然性，艺术意境则是在情景交融的境界中让人们领悟无穷的"象外之象，景外之景"，乃至于某种说不清、道不明的深层意蕴。或许，从有限中把握无限，正是艺术的极致境界。因此，典型和意境才在艺术作品中占有如此重要的地位。

究竟什么是意境呢？过去的文艺理论教科书一般都将其归结为情与景的融合，以及艺术家的审美理想与客观景物的融合，等等。这种解释当然没有错，只是过于空泛，未能真正揭示出意境范畴内在的特殊含义。我们认为除了情景交融的境界外，意境至少还具有以下三个方面的特点：

第一，意境是一种若有若无的朦胧美。陶渊明诗曰："此中有真意，欲辨已忘言。"（《饮酒》）意境首先是作为文学艺术中一种空灵境界出现的。在中国传统哲学和艺术思想中，理性与感性、精神与物质、形而上与形而下，从来都是彼此依存、相互联系的，二者总是在不同层次上处于高度的统一之中。在中国传统艺术境界里，更多地将其分为虚与实两个部分。虚与实可以说是中国传统美学对构成审美对象的两大要素的区分，心与物、情与景、意与象、神与形等等，大体上讲，前者为虚，后者为实。"由此可以看出，意境的实的部分存在于画面、文字、乐曲及想象的意象之中；而虚的部分，即意境之重要或本质的部分存在于想象和感悟之中。中国传统艺术的最高范畴——意境即是人通过艺术对世界本体的体悟，而世界本体在中国传统思想中是非虚非实、即虚即实的存在。只有这样去理解把握意境这一范畴，我们才能将中国哲学与中国艺术作一以贯之的理解，才能对中国古代艺术两千年的追求作贯通的把握。"[1]

[1] 彭吉象主编：《中国艺术学（精编本）》，北京大学出版社2023年版，第291页。

中国传统艺术十分讲究虚实结合。明代戏曲理论家王骥德说:"剧戏之道,出之贵实,而用之贵虚。"中国戏曲的舞台表演是虚实结合的,演员手上的一根马鞭和几个程式化动作,可以让观众感觉他骑在马上跑过了几百里路程。中国戏曲的舞台布景同样是虚实结合的,戏曲的时空则更是具有极大的虚拟性。中国绘画中的空白绝不是多余的部分,相反,这种空白恰恰是整幅画中最有味道的地方,可以是天,可以是地,也可以是水。南宋画家马远的画中总是留出一角空白,因此被人戏称为"马一角",他的《寒江独钓图》更是用大片空白突出了"寒"与"独"的意境。正如清代画论家笪重光在《画筌》中所说:"虚实相生,无画处皆成妙境。"清代另一位画论家华琳论述这种画中之白更为深刻透辟,他认为画中之白已经与不作绘画的纸素之白有了本质的不同,因此他把画中之白称为绘画六彩之一,认为无画处正是画中之画、画外之画,其妙不可言传。中国书法同样讲究布白,强调"计白当黑",甚至把书法中字的结构称为"布白"。中国园林建筑也很重视空间的处理,利用借景、分景、隔景等美学手法,把实景和虚景结合起来,充分利用虚景,从而扩大和丰富建筑的空间和意境。甚至作为现代艺术的中国电影,也继承和发扬了中国传统美学思想,在空镜头中运用虚实相生的手法,创造出令人难

《寒江独钓图》

马远,《寒江独钓图》,绢本,水墨淡彩,26.7cm×50.6cm,南宋,日本东京国立博物馆藏

忘的情景交融的意境。如郑君里导演的《林则徐》中，林则徐送别邓廷桢一场戏，有意将李白"孤帆远影碧空尽，唯见长江天际流"的意境融入画面；再如《城南旧事》片头，镜头摇过秋日中随风摇曳的枯草，然后是巍峨古老的长城化出。这些都已经成为中国电影史上的经典镜头，充分显示出意境的感人的艺术魅力。

第二，意境是一种由有限到无限的超越美。中国传统美学与艺术理论从来就是追求一种"韵外之致"或"味外之旨"。魏晋时期王弼就提出了"得象忘言，得意忘象"，即力求突破言、象的有限性，追求意的无限性，以有限表现无限，从而达到"言有尽而意无穷"的境界。唐代司空图《二十四诗品·雄浑》篇中更是提出了"超以象外，得其环中"，以世间万物的现象为"环"，而将中国古代处于宇宙生命本体地位的道作为"环中"，就是要通过"象"去体认宇宙生命本体的"道"，通过有限达到无限，由实达虚，升华超越于物象之外，追求一种博大深沉的宇宙观与历史人生感。"由刹那见永恒，以咫尺见千里，是中国艺术家创构艺术意境的切入点。在富于历史感的中国人心中，时间的观念相当之强。人世沧桑、家国兴衰、年华消逝、际遇沉浮，都通过时间的流转而万象纷呈。从时间的长河中截取某个片段，从纷纭的万象中撷取具有象征性或内涵深沉的事物，作为辐集思维、浓缩感情的焦点，这样，表面看来一刹那间的事因为来自历史长河，物象的形成也因为曾处于整体的一定位置而存在于悠悠天地之中，从有限可窥见无限，在瞬间可体味永恒。"[1]

正因为如此，中国古典诗文追求言外之意，中国古典音乐追求弦外之音，中国古典绘画追求画外之情，都是要通过有限的艺术形象达到无限的艺术意境。正如西晋文学家陆机在《文赋》中所讲："观古今于须臾，抚四海于一瞬""笼天地于形内，挫万物于笔端"。苏轼曾经评价王维的诗和画，流传下来影响极大的两句名言："味摩诘之诗，诗中有画；观摩诘之画，画中有诗。""诗中有画"，就是指诗中应有画的意境，诗歌最宝贵的并不在文字之内，而在文字之外，就是那种只可意会、不可言传的意境；"画中有诗"，就是讲绘画也要有诗的韵味，使诗情和画面融会在一起，通

[1] 彭吉象主编：《中国艺术学（精编本）》，第293页。

过绘画形象所表达的,不仅是视觉看得到的景色人物等等,而且还有视觉无法看到,却可以感受到、领悟到的东西,也就是从有限的绘画中体悟到无限的意蕴。

相传宋徽宗时,北宋画院多以命题画方式来招考画师,其实就是要求画师创造绘画意境来表达诗意。有人们熟悉的"野水无人渡,孤舟尽日横",仅画一舟人卧于船头,手横一支竹笛,则诗意全出;"深山藏古寺",根本看不见崇山峻岭之中的庙宇,只画一个在山下小溪边舀水的小和尚足矣;"竹锁桥边卖酒家",画上看不到酒店,只在桥头画了一片竹林,竹林里挑出卖酒的小旗,形象地表达出"锁"字的含义;还有"踏花归去马蹄香",这一诗意本来是很难用绘画形象来表现的,结果中选的画是这样画的,在奔驰的马蹄后面,一群蝴蝶正尾随追逐,唤起观众的联想和想象;更有"蝴蝶梦中家万里",画家以苏武牧羊的故事来创造意境,画面上一片塞外景色、大漠风光,苏武头枕节杖正在假寐,头顶上一双蝴蝶飞舞,充分表达了诗句的意境。文艺作品往往通过创造意境,使欣赏者获得蕴藉隽永、余味无穷的美感,从而具有独特的审美价值与艺术魅力。意境之所以具有强烈的艺术感染力,是由于历代艺术家们抓住了自然形象中富有诗意的特征,融情入景,以景传情,使这些自然形象更具有强烈的主观感情色彩,达到情景交融,虚实结合,产生余意不尽的韵味,使欣赏者能够从有限的艺术形象中领悟到无限的艺术意蕴。在意境中,境是基础,如果没有境,也就没有艺术形象,这样一来,情与意也就无从产生,更无所寄托。在创造意境时,艺术家们都十分注意精心选择自然界富有诗意特征的事物或景物,例如画家常以梅、兰、竹、菊入画,就是因为这些自然形象具有鲜明的个性和与众不同的品格,梅的高洁、竹的坚贞、兰的静逸、菊的孤傲,最符合文人高士理想的品格和情操,以它们来寄托情怀的例子不胜枚举。

第三,意境是一种不设不施的自然美。中国美学史上,历来有两种不同的美的理想,一种是"错彩镂金,雕缋满眼"的美,另一种是"初发芙蓉,自然可爱"的美。"上述两种美感,两种美的理想,在中国历史上一直贯穿下来。"[1] 应当指出,这两种不同的审美理想,代表着各自不同的

[1] 宗白华:《中国美学史中重要问题的初步探索》,《美学与意境》,第382页。

艺术风格和审美追求，都创造出了富有特色的艺术作品，例如商周的青铜器、楚辞、汉赋，乃至明清的瓷器（永乐釉里红、康熙五彩、雍正粉彩等），以及戏曲舞台上绚丽多彩的服装，为数众多的民间刺绣、年画、剪纸等，都以富丽的色彩与精致的制作而著称于世，堪称"错彩镂金"之美。而王羲之的书法、顾恺之的画、陶渊明的诗，以及宋代定窑的白瓷和龙泉窑的青瓷，以及"元四家""明四家"和清代"扬州八怪"的绘画作品，乃至朴实无华的明代家具等，则堪称"初发芙蓉，自然可爱"的美。

宗白华先生指出："魏晋六朝是一个转变的关键，划分了两个阶段。从这个时候起，中国人的美感走到了一个新的方面，表现出一种新的美的理想。那就是认为'初发芙蓉'比之于'错采镂金'是一种更高的美的境界。……这是美学思想上的一个大的解放。诗、书、画开始成为活泼泼的生活的表现，独立的自我表现。"[1] 这样一个境界，被称为"天趣""天然""天真"，以自然的"天"的品格来表示，而"天"的对立面则是"人工"，是"巧"。在中国传统艺术中，如果说绘画书法追求自然打的是"天"的旗号，那么，文学（诗歌、散文）追求自然更多的则是打的"真"的旗号。而这种自然纯真，正是中国古典美学传统十分重视的一种风格。唐代大诗人李白和杜甫都曾经大力倡导这种风格，李白认为诗贵"自然""清真"，提倡"清水出芙蓉，天然去雕饰"；杜甫则强调作诗应当"直取性情真"。宋代苏轼更是要求诗文应当"绚烂之极归于平淡"，认为这种自然无华的美才是最高境界的美。总之，意境追求天然之美，追求纯真之美，追求素朴之美，归结为一种自然天真的审美趣味，对中国传统美学产生了巨大的影响。

中国的文学艺术，包括诗、词、赋、散文、戏曲、音乐、舞蹈、绘画、书法、建筑、园林，乃至现代的电影艺术与电视艺术等，均重视创造意境，将意境创造作为艺术追求的极致，充分体现出中国艺术重表现、重抒情、重写意的美学传统。尽管在意境中，境作为基础，有着十分重要的作用，但是，在意境中起主导作用的仍是情、意。因为艺术意境并不是生活境界的自然主义复制，艺术中的"境"已经不是生活中的自然风景，而是经过艺术家提炼取舍，熔铸了艺术家思想情感，经过艺术构思和艺术

[1] 宗白华：《中国美学史中重要问题的初步探索》，《美学与意境》，第380—381页。

创作而形成的意境。王夫之曾说:"情景名为二,而实不可离。神于诗者,妙合无垠。巧者则有情中景,景中情。"[1]他还讲道:"景中生情,情中含景,故曰,景者情之景,情者景之情也。"[2] 显然,意境中的情是"景中情",意境中的景是"情中景",在客观意象中体现出主观情感,在艺术形象中蕴含着艺术意蕴,它是凭借艺术家的技巧所创造出来的情景交融的艺术境界,情与景契合无间、高度统一,才能形成一个有机的艺术整体。

清初著名画家朱耷,别号"八大山人",他本是明朝皇室的后裔,明亡后怀着家国之恨,出家当了和尚,后来又当了道士。由于这样的经历和身世,他常常通过描绘花木鱼鸟的某种特征和动态,乃至夸张变形,来寄托自己郁闷悲愤的情感,抒发对现实的不满和愤慨,《荷石水鸟图》就是他的一幅代表性作品。画面上,残荷斜挂,孤石倒立,一只缩着脖子、瞪着白眼的水鸟孤零零地蹲在石头上,很像是画家本人的自我写照。全画以极其简练而苍劲的用笔,创造出一种萧瑟惨淡的意境,画中的大片空白更增强了悲凉的氛围,这就是中国画善于利用空白,使得"无画处皆成妙境"。清代另一位著名画家郑板桥,擅长画竹,在"扬州八怪"中,他占有突

《荷石水鸟图》

朱耷,《荷石水鸟图》,纸本设色,126.7cm×64cm,清代,故宫博物院藏

[1] 北京大学哲学系美学教研室编:《中国美学史资料选编》下册,第278页。
[2] 同上书,第279页。

出的地位，尤其在画竹方面，堪称最杰出的代表。郑板桥画竹的特点，是以文人画中"四君子"之一的竹子，来寄托自己的思想情感和理想追求，托物寓意，借物抒情，以竹的自然特性来象征高风亮节、正直坚贞的美德。郑板桥还常以诗、书、画三者统一于画面，《墨竹图》就是他的代表作之一，画面上的题诗更是清楚地表明了他的精神追求："衙斋卧听萧萧竹，疑是民间疾苦声。些小吾曹州县吏，一枝一叶总关情。"

总之，典型与意境是属于同一层次的范畴，二者之间既有区别，又有联系。艺术家在刻画艺术形象时，应当努力达到塑造典型或营造意境的艺术高度。

第三节　中国传统艺术精神

源远流长、博大深厚的中华文化是中华民族伟大创造的结晶，更是屹立在世界东方、自成系统且独具特色的文化。正是这丰厚的中华文化土壤，孕育出光辉灿烂、绚丽多彩的中国传统艺术，涌现出历朝历代无数杰出的艺术家和不朽的艺术品，形成了具有浓郁民族特色的中国传统艺术理论和美学理论。正因为如此，"中国美学和西方美学分属两个不同的文化系统。这两个文化系统当然也有共同性，也有相通之处，但是更重要的，是这两个文化系统各自都有极大的特殊性。中国古典美学有自己的独特的范畴和体系"[1]。所以，我们对中国传统艺术精神的介绍，也必须从中华文化与中国美学开始。

一、中国美学与中国艺术

中国美学具有自己鲜明的特点。在这个问题上，如果通过中西美学体系的比较，就会看得更加清楚。尽管学术界对于中西美学比较的问题有许多不同的看法，目前仍处于讨论之中，尚无明确的定论，但不少人认为，中国传统美学强调美与善的统一，注重艺术的伦理价值，西方传统美学则强调美与真的统一，更加重视艺术的认识价值；中国传统美学强调艺术的

[1] 叶朗：《中国美学史大纲》，上海人民出版社1985年版，第2页。

表现、抒情、言志，西方传统美学则强调艺术的再现、模仿、写实。我们从中西美学史上可以发现，"模仿说"是古希腊美学的普遍原则，亚里士多德以模仿为基础建立起的《诗学》体系，在欧洲雄霸了两千年。而"表现说"则成为中国先秦美学的核心，"言志""缘情"是我国诗论重视表现的最早见解，在情与理的统一中，将"天人合一"的审美境界作为最高境界。当然，中西美学体系的这种区分只能从相对意义上来理解，何况中西美学在古代与近现代之间又有着各自不同的发展趋势。例如日本著名美学家今道友信认为：东西方艺术理论呈现出不同的发展趋势，西方古典艺术理论是模仿与再现，近代却发展为表现；而东方的古典艺术理论是写意即表现，关于再现的思想却产生于近代。因此，今道友信认为，东西方美学在互相没有影响和交流的情况下，呈现出一种同时展开的逆向运动，一方从再现到表现，另一方从表现到再现。

对中国美学史全面、系统的研究，从严格意义上来讲仅仅是近30年才开始，至于中西美学的比较研究目前还处于开创阶段。但是，中国传统文化，尤其是中国古典哲学-美学思想对中国艺术的巨大影响，却是公认的。这种影响，完全可以说几乎遍及中国艺术所有的门类，尤其是突出表现在中国特有的一些艺术门类中。例如书法艺术就是中国特有的一种传统艺术形式，通过汉字的点画结构、行次章法等造型美，来表现人的气质、品格和情操，在笔法与笔意的统一中体现出书法家的审美理想和精神境界。又如，戏曲艺术也是中国特有的传统艺术形式之一，它同源于西方的话剧艺术就有很大的不同，既具有戏剧的共同特点，又具有自己独特的表现手段和艺术风格。戏曲表演程式化和虚拟性的特点，戏曲舞台美术虚实结合的布景和道具，乃至戏曲艺术熔戏剧、音乐、舞蹈为一炉的民族艺术特色等，都可以追溯到中国古典哲学-美学思想的深刻影响。除此之外，中国传统哲学-美学的这种巨大影响，遍及中国艺术的几乎所有种类、体裁、思潮、流派，形成了中国艺术的鲜明特色，形成了中国艺术特有的意境、虚实、气韵、文质、含蓄、形神等许多范畴，形成了民族艺术气派和民族艺术风格，对艺术创作和艺术欣赏产生了巨大的影响。

中国传统美学体系博大精深、难以尽述。目前，学术界一般认为，对中国传统艺术影响最为巨大的主要是儒家美学、道家美学和禅宗美

学。正是这三者的不断冲撞和融会，影响和决定着中国传统艺术思想、审美趣味的不断变化与发展，形成了中国传统艺术的精神。其中，以孔子、孟子为代表的儒家美学和以老子、庄子为代表的道家美学，早在先秦时期就已经初具规模，在此后中国传统艺术漫长的发展历程中，二者既互相对立，又彼此补充，共同构成了中国传统美学的主干。后来崛起的禅宗美学，与儒家美学、道家美学既有相通之处，又有与它们截然不同的独特之处。正是这三大体系的美学思想，共同构成了中国传统美学，影响着中国艺术的发展。如唐代三位大诗人李白、杜甫、王维，他们虽然都受到了三大体系美学思想不同程度的影响，但显然又各有侧重，从而形成了他们三人各自不同的人生态度与诗歌风格。

杜甫，显然受儒家美学影响较大。儒家美学的形成和发展，与孔子以"仁"为核心的思想体系有十分密切的关系，政治色彩与伦理色彩比较浓厚，强调美与善的统一，功利主义倾向较为明显。儒家主张"入世"，提倡"修身齐家治国平天下"，忧国忧民、正己正人，崇尚"先天下之忧而忧，后天下之乐而乐"（范仲淹《岳阳楼记》），杜甫一生的追求正是如此。尽管杜甫仕途坎坷，政治抱负始终未能实现，仅做过工部员外郎等小官，并且亲身经历安史之乱，颠沛流离、生活困窘，但始终不改初衷。杜甫著名的"三吏""三别"，历来被公认为中国文学史上的现实主义杰作，被后世称为"诗史"，他本人亦被尊为"诗圣"。甚至在写作《茅屋为秋风所破歌》时的极度困窘中，杜甫所祈求的也不是个人幸福，而是天下寒士的温暖。由于深受儒家美学影响，杜甫的诗歌十分严谨，讲究对仗、工整、格律，如他的绝句："两个黄鹂鸣翠柳，一行白鹭上青天。窗含西岭千秋雪，门泊东吴万里船。"一般来讲，绝句通常不用全首对仗，以免板滞，而杜甫这一首是创造和突破：四句诗，两两成偶，对仗工整，又是一句一景，彼此并列，仅以内在情感一以贯之。"前人说李诗万景皆虚，杜诗万景皆实，固然未必十分确切，但从意象的虚实上的确可以看出李杜风格的不同。"[1]

李白，显然更多地受到道家美学的影响。道家美学的形成和发展，与老庄以"道"为核心的思想体系有十分密切的关系。道家美学崇尚自

[1] 袁行霈：《中国诗歌艺术研究（增订本）》，北京大学出版社1996年版，第220页。

然之道，追求个体精神的绝对自由，具有鲜明的超功利倾向。道家主张"出世"，认为"天地有大美而不言……圣人者，原天地之美而达万物之理。是故圣人无为，大圣不作，观于天地之谓也"（《庄子·知北游》），认为真正能观于天地而体道得道的理想人格，应当与天地并生，与万物为一，与造化同流，与日月同辉，游乎四海之外。李白原来也有政治抱负，赴长安后虽然受到唐玄宗的礼遇，供奉翰林，但政治上并不受重视，又受权贵排挤，仅一年便被"赐金放还"，从此离开长安，遍游名山大川，他的许多著名诗篇产生于这个时期。李白的诗篇极能表现他的个性，其中充满了老庄道家的意味，渴望精神的绝对自由。"于是，仙与酒便成为李白常常吟咏的题材，由此构成的意象也最富有李白的特色。"[1]例如："我本楚狂人，凤歌笑孔丘，手持绿玉杖，朝别黄鹤楼。五岳寻仙不辞远，一生好入名山游。"（《庐山谣寄卢侍御虚舟》）又如："抽刀断水水更流，举杯消愁愁更愁。人生在世不称意，明朝散发弄扁舟。"（《宣州谢朓楼饯别校书叔云》）由于追求精神的绝对自由，李白的诗歌不拘一格，挥洒自如。例如李白的《蜀道难》，袭用乐府古题，有极大的创新和发展，用了大量散文化诗句，字数从三言、四言、五言、七言，直到十一言，参差错落，长短不齐，形成极为奔放的语言风格；诗的用韵，也突破了梁陈时代旧作一韵到底的程式。所以，殷璠编《河岳英灵集》称此诗"奇之又奇，自骚人以还，鲜有此体调"。

王维，虽然也受到儒家道家影响，但显然更多地受到佛教禅宗美学的影响。作为中国化的佛教，禅宗兴盛于初唐时期的弘忍，弘忍死后禅宗分为以惠能为首的南宗和以神秀为首的北宗，王维与南北二宗都有很深的关系。禅宗佛学是宗教哲学，但是禅宗佛学所论述的许多基本问题与审美和艺术有相通、相似之处。范文澜先生指出，禅宗是"释迦其表，老、庄（主要是庄周的思想）其实"[2]。禅宗主张"心"是世界的本原，认为"一切法皆从心生"，高扬"心"的地位和作用。比起儒家的"入世"与道家的"出世"，禅宗更加彻底地主张"遁世"，即避而不入。禅宗认定法由"心"生，境由"心"造，而"心"是空寂的，所以"心"所显现的世间

[1] 袁行霈：《中国诗歌艺术研究（增订本）》，第216页。
[2] 范文澜：《中国通史》第4册，人民出版社1978年版，第208页。

一切事物和现象皆虚幻不实。应该说，禅的最高精神境界（由"顿悟"所入的"涅槃境界"）与审美境界是相通的。王维长期在京供职，官至尚书右丞，过着亦官亦隐的生活，尤其是晚年笃志奉佛，"退朝之后，焚香独坐，以禅诵为事"。王维在他的辋川别业写下大量山水田园诗，在山水画方面也颇有成就。禅宗思想渗透在王维的许多诗里，尤其是他的许多描写自然山水与田园生活的诗歌，更是充满了浓郁的禅意。例如："空山不见人，但闻人语响。返景入深林，复照青苔上。"（《鹿柴》）又如："人闲桂花落，夜静春山空。月出惊山鸟，时鸣春涧中。"（《鸟鸣涧》）王维还在赠友人的诗中，讲述自己"晚年惟好静，万事不关心"（《酬张少府》）。此外，苏轼赞扬王维"诗中有画""画中有诗"，抓住了王维诗歌的另一个特点。"禅意和画意是最足以代表王维的两个特点。研究王维诗歌的禅意与画意，可以帮助我们深入认识王维的世界观和创作，也可以使我们站在唐代整个文化史的高度上更全面地理解王维。"[1]

应当指出，以上区分只有相对意义。从整体上讲，儒、道、禅三家或多或少都会对每位艺术家产生影响。更何况，儒道互补、庄禅相通，三者共同构筑了中国历代知识分子精神的家园。"总结起来，如果用一句话说，这就是：无论庄、易、禅（或儒、道、禅），中国哲学的趋向和顶峰不是宗教，而是美学。中国哲学思想的道路不是由认识、道德到宗教，而是由它们到审美。"[2]

二、中国传统艺术精神

中国传统艺术与西方传统艺术究竟有哪些区别？中国传统艺术为什么会具有这么多独特之处？中国传统艺术为什么能够自成体系？所有这一切，都必须从中国传统艺术精神中去寻找答案。正是由于儒家美学、道家美学和禅宗美学三者相互交融渗透，才对中国艺术产生了巨大的影响，形成了中国传统艺术精神。

中国传统艺术精神十分丰富，笔者主编的《中国艺术学》里，曾将其提炼为"道""气""心""舞""悟""和"六个字，在这里简述如下。

[1] 袁行霈：《中国诗歌艺术研究（增订本）》，第182页。
[2] 李泽厚：《中国古代思想史论》，人民出版社1986年版，第215页。

1. 道——中国传统艺术的精神性

张岱年先生认为:"中国古代哲学的最高范畴是'道'。道有天道、人道之分。天道学说即关于宇宙根本问题的学说,相当于西方哲学中所谓本体论、宇宙论、自然观。人道学说即关于人生根本问题的学说,其内容主要是关于道德起源与道德标准,亦即关于人生价值与人生理想的问题。相当于通常所谓的伦理学说或道德学说,亦称人生哲学。这一部分内容是中国古代哲学的中心。"[1] 老庄道家更加侧重"天道"或"自然之道",孔孟儒家更加侧重"人道"或"伦理之道"。佛教禅宗虽然不讲道,但禅学的"佛性"("即心即佛")却与儒、道两家关于道的概念相似。显然,天、人统一于"道",这个"道"也就是"天人合一"之"道"。

"天人合一"决定了中国古代哲学的基本精神是追求人与人、人与自然的和谐统一。"天人合一"的思想对中国传统文化与中国传统艺术产生了巨大的影响。汤一介先生认为:"中国古代哲学主要是儒道两大系统,从这两大系统看,无论儒家还是道家,他们讨论的根本问题都是'天人关系'问题,而且发展的趋势更是以论证'天人合一'为其哲学体系的根本任务。"[2] 应当说,"天人合一"是中国传统文化的核心范畴,它不仅是一种人与自然关系的学说,而且也是一种关于人生理想、人生价值的学说。"天人合一"思想认为人是自然界的一部分,而自然界具有普遍规律,人也应当服从这种规律。此外,"天人合一"还强调人性即是天道,道德原则和自然规律是一致的,人生的最高理想应当是天人协调,包括人与万物的一体性,还包括人与人的一体性。从某种意义上讲,中国文化与西方文化最根本的区别之一,就在于前者强调"天人合一",而后者强调"主客分立"。正如张岱年先生所说:"中西文化基本差异的表现之一是在人与自然的关系问题上。中国文化比较重视人与自然的和谐,而西方文化则强调征服自然、改造自然。"[3]

由此可见,"道"体现了天、人的统一,也就是"天人合一"。那么,究竟什么是"道"呢?儒家与道家对此有各自不同的看法。老庄道家学派

[1] 张岱年、程宜山:《中国文化与文化论争》,中国人民大学出版社1990年版,第191页。
[2] 汤一介:《从中国传统哲学的基本命题看中国传统哲学的特点》,中国文化书院讲演录编委会编:《论中国传统文化》,生活·读书·新知三联书店1988年版,第48页。
[3] 张岱年、程宜山:《中国文化与文化论争》,第51页。

注重"天道"方面的探索。老子认为,天地万物都是由"道"产生的,"道"是有与无的统一体,是宇宙天地万事万物存在的根据和本原。老子说:"道生一,一生二,二生三,三生万物。万物负阴以抱阳,冲气以为和。"(《老子》第四十二章)不少学者认为,"一"是"气",即混沌未分之气,是天地万物的元素,也是生命的元素。中国人并不像西方人把物质和精神截然分开,而是把精神和物质合为一体,认为这就是宇宙天地本来的状态,而其中精神又起着绝对作用。南宋朱熹说得很明白:"天地之间,有理有气。理也者,形而上之道也,生物之本也;气也者,形而下之器也,生物之具也。"(《晦庵先生朱文公文集》卷五十八《答黄道夫书》)正因为如此,精神性成为中国传统艺术的特征和特性。中国艺术这种强烈的精神性,同西方艺术形成了鲜明的对比。

中国传统艺术的这种精神性,影响深远并且是多方面的。例如,在"形神"关系上,中国传统艺术从来都要求"以形写神"或"以神写形"。相传顾恺之画人,数年不点眼睛,人问其故,顾恺之回答道:"传神写照,正在阿堵中。"可见,顾恺之认为,绘画必须"传神",绘画艺术的本质在于对人的精神世界的把握,在于对人的内在美的把握。又如,在"意境"范畴中,意寓于境中,通过世间万事万物的现象去体认宇宙生命本体的"道",从有限到无限,正是意境的关键与核心。"于是,我们可看到这样一条轨迹:从传物之神到传我之神,再到传诗外或画外之神;从象中求意到象外求意;从意象到意境的追求。中国艺术在老庄及禅宗哲学的指引下,在精神化方面走到了极致。老庄及禅宗的精神终于内化为艺术的内在精神。从无的哲理到无的内美,中国艺术的特色就此完全确立。"[1]

宋摹本顾恺之
《洛神赋图》

2. 气——中国传统艺术的生命性

物质的气被精神化、生命化,可以说是中国"气论"的本质特征。"气"在中国传统文化中占有十分重要的地位,不但中医讲"气",气功讲"气",戏曲表演讲"气",绘画书法也要首先运"气"。中国传统美学用"气"来说明美的本原,提倡艺术描写和表现宇宙天地万事万物生生不息、元气流动的韵律与和谐。一方面,中国美学十分重视养气,主张艺术家要

[1] 彭吉象主编:《中国艺术学(精编本)》,第287页。

不断提高自己的道德修养与学识水平,"气"是对艺术家生理心理因素与创造能力的总的概括;另一方面,又要求将艺术家主观之"气"与客观宇宙之"气"结合起来,使"气"成为艺术作品内在精神与艺术生命的标志。

尤其是中国传统美学中的"气韵"范畴,极富民族特色,指的是审美对象的内在生命力显现出来的具有韵律美的形态。"气韵"范畴孕育于哲学中重视"气"和音乐中讲究"韵"的汉代,成熟于各门类艺术推崇生动表现事物气韵之美的魏晋南北朝。特别是南齐谢赫在《古画品录》中提倡绘画六法:"气韵生动,骨法用笔,应物象形,随类赋彩,经营位置,传移摹写。"谢赫将"气韵生动"作为第一条,虽然当时是针对人物画而言,要求以生动的形象充分表现人物内在的生命和精神,但其中又包含了中国画创作的一般原理。从这个意义上讲,"气韵生动"已经成为中国画创作的总原则,相当深刻地反映了中国古典美学的基本特色。

对于"气韵"来讲,气为生命之动力,韵为生命之风采;动为气之核心,情为韵之根本。虽然中国传统艺术从来主张刚柔相济、气韵兼举,但是,气和韵的关系在中国艺术史上仍然可以看出一条漫长的发展轨迹,这就是由"以气取韵"到"韵中有气",从以"气"为主到以"韵"为主。从商周青铜器开始,到秦代的兵马俑和庞大的建筑群,再到汉代气势磅礴的雕塑与总括宇宙的汉赋,可以说都是"以气取韵",这种以气为主的传统一直延续下来。自魏晋南北朝开始,"气韵"成为中国传统艺术的核心范畴之一,文人书画诗词转而探求内心世界,逐渐发展为以韵为主。从尚气到尚韵,大约元代是个转折,尤其是"元四家""明四家"的绘画艺术更是以韵为主,他们的作品提倡以墨取韵,追求韵味和趣味。在这些绘画中常常蕴含着禅的机趣、道的自然、儒的真性,达到了"韵中有气"的审美境界。

3. 心——中国传统艺术的主体性

中国传统美学和中国传统艺术,一开始就十分重视人的主体性,认为艺为心之表、心为物之君,主张心乐一元、心物一元。因此,中国古典美学和中国传统艺术一贯强调审美主客体的相融合一,一贯认为文学艺术之美在于情与景的交融合一、心与物的交融合一、人与自然的交融合一,使得中国传统艺术具有精神性、生命性、主体性、表现性的特色。宗白华

先生说:"艺术家以心灵映射万象,代山川而立言,他所表现的是主观的生命情调与客观的自然景象交融互渗,成就一个鸢飞鱼跃,活泼玲珑,渊然而深的灵境;这灵境就是构成艺术之所以为艺术的'意境'。"[1] 中国历代诗词中,有许多这方面的例子,如李白的"相看两不厌,只有敬亭山"(《独坐敬亭山》)、"花间一壶酒,独酌无相亲。举杯邀明月,对影成三人"(《月下独酌》),又如苏轼的"明月几时有,把酒问青天"(《水调歌头》)、"与谁同坐,明月清风我"(《点绛唇》)[2],辛弃疾的"我见青山多妩媚,料青山见我应如是"(《贺新郎》)、"昨夜松边醉倒,问松'我醉何如?'只疑松动要来扶,以手推松曰'去!'"(《西江月》)等等,皆是情景合一、主客合一、心物一元、天人合一的极佳范例。

同时,中国传统艺术又十分重视情理交融、情理统一。在中国古代诗论中,有"言志"和"缘情"两大流派,但是,"言志说"并不反对诗要抒情,"缘情说"也不反对言志言理。"可见,审美的境界在中国传统艺术中是一种情理浑然一体的境界。这个浑然一体的境界在要求尊重艺术主体'情'的时候,强调'以理节情';在要求艺术求'真'或求'善'的时候,又强调'以情融理'。"[3] 中国传统文学艺术,一方面提倡"以理节情",孔子讲"《关雎》乐而不淫,哀而不伤"[4],《乐记》讲"以道制欲,则乐而不乱;以欲忘道,则惑而不乐"[5],汉代《毛诗序》讲"发乎情,止乎礼义"[6],所有这些,都是强调文艺作品中的情感需受节制和规范,使作品以理节情、情理交至。另一方面,中国传统文学艺术又提倡"以情融理",强调情感与意象的结合,认为通过直觉而达到的具体哲理领悟是由情而生,有感而发,渗透于具体意象之中的。情与理的这种关系,正如钱锺书先生在《谈艺录》中所讲:"理之于诗,如盐溶于水,有味无痕。"

此外,中国传统艺术的主体性,决定了人品与艺品之间的密切关系。中国传统文化从来强调艺品出于人品、人品决定艺品,因而有"文如其

[1] 宗白华:《中国艺术意境之诞生》,《美学散步》,上海人民出版社1981年版,第60页。
[2] 苏州拙政园著名的"与谁同坐轩",即取苏轼之词为名。
[3] 彭吉象主编:《中国艺术学(精编本)》,第340页。
[4] 北京大学哲学系美学教研室编:《中国美学史资料选编》上册,第16页。
[5] 同上书,第65页。
[6] 同上书,第131页。

人""画如其人""诗如其人""书如其人"等多种说法。宋代郭若虚在《图画见闻志》中说:"人品既已高矣,气韵不得不高;气韵既已高矣,生动不得不至。"因此,历朝历代人品受赞扬的文学家、艺术家,其作品也备受推崇。相反,元代书画家赵孟頫虽然在绘画和书法方面都取得了较高的艺术成就,但是,由于他在元灭南宋后被迫出仕元朝,在当时和后世均颇受非议,其作品也受到许多抨击。于是,中国历代艺术家论诗、论画、论乐、论字,差不多都要谈到"胸襟"与"面目",把人品归为"胸襟",即人格的精神境界,把人品在作品中之体现比为人的"面目",认为人品决定艺品,"胸襟"决定"面目"。当然,在社会黑暗、政治腐败、世风污浊的情况下,中国古代艺术家只能向"狂放"与"清逸"两极发展。"狂放"的主要特征是"不平则鸣",屈原放逐著《离骚》,孙子膑脚论兵法,司马迁遭宫刑作《史记》,《诗》三百篇,大抵圣贤发愤之所作也"。"清逸"的主要特征则是"与世无争",从先秦的伯夷、叔齐,到"采菊东篱下,悠然见南山"的陶渊明,直到"元四家"的倪瓒、王蒙、黄公望、吴镇,等等,都是在自然山水中追求精神的绝对自由。

4. 舞——中国传统艺术的乐舞精神

远古的中华大地上,原始的图腾歌舞与狂热的巫术仪式曾经形成过龙飞凤舞的壮观场面。因而,在中国古代艺术中,诗、乐、舞最初是三位一体的,只是到后来才逐渐发生了分化,形成了各具特色的不同艺术门类。但是,这种具有强烈生命力的"乐舞"精神并没有消失。恰恰相反,这种"乐舞"精神,后来逐渐渗透与融会到中国各个艺术门类之中,体现出飞舞生动的形态和风貌。正是在这种意义上,宗白华先生说:"'舞'是中国一切艺术境界的典型。中国的书法、画法都趋向飞舞。庄严的建筑也有飞檐表现着舞姿。"[1] 又说:"中国的绘画、戏剧和中国另一特殊的艺术——书法,具有着共同的特点,这就是它们里面都是贯穿着舞蹈精神(也就是音乐精神)。"[2]

宗白华先生所说的"舞",其实是指出了中国艺术外在形式的共同特点,或者说是从总体上概括了中国艺术的形态。前面谈到作为精神核心的

[1] 宗白华:《中国艺术表现里的虚和实》,《美学散步》,第69页。
[2] 同上书,第78页。

"道",可以说是中国传统艺术的内在精神;而"气韵"既是中国传统艺术的内容特色,同时又是中国传统艺术的形式特色;"舞"则把中国传统艺术内在精神生命化推向彻底形式化。总而言之,道的精神—气的生命—舞的形态,这就是中国传统艺术精神的整体结构。中国传统艺术从以乐喻道,到以飞通神,再到动静合一,始终保持了虚实互动、时空合一的特点。

由于中国传统艺术是舞的艺术、乐的艺术,而音乐是在时间中流动的线的艺术,舞蹈是在空间中流动的线的艺术,乐舞精神的抽象化的最终形态是线,线实际上是对乐舞精神的一种造型,因此,中国传统艺术又是线的艺术。在中国的各个艺术种类中,不仅绘画、书法是线的艺术,其他诸如雕塑、篆刻、音乐、舞蹈,乃至戏曲、古典小说等,也都可以称为线的艺术。

中国戏曲同西方戏剧相比较,在戏剧结构的美学原则和艺术手法上有一个很大的不同,就在于中国戏曲主要是一种线性结构,也就是说将有头有尾的戏剧情节分成许多小段落,再用线将它们串起来(演员带戏上场、带戏下场),形成一种点线串珠式的戏曲结构。而西方戏剧主要是一种板块结构,就是将情节事件压缩成几个大的板块,也就是话剧通常分为几幕或几场,再将它们拼接起来,形成一种板块拼接式的戏剧结构。"这样,可以说中国戏曲的结构表现的是一种纵向的线性美,西方戏剧的结构表现的则是一种横向的板状美。"[1]

中国古典小说也主要采用线性结构。例如罗贯中的《三国演义》,就是以线性结构形象地再现了从汉末、三国直到晋武帝(司马炎)太康元年近一个世纪的历史,展现了百年风云变幻的政治斗争和战争场面。又如施耐庵的《水浒传》,更是从北宋末年晁盖、宋江等108位英雄先后被"逼上梁山",到梁山英雄两赢童贯,三败高俅,声威震惊朝野,再到接受招安,北征辽寇,征剿方腊,最后以悲剧告终。再如吴承恩的《西游记》,虽然是一部神话小说,但其结构方式仍是一种线性结构,全书100回可分成三个部分,第一部分是孙悟空大闹天宫,第二部分是交代取经的缘由,第三部分是写唐僧师徒历经81难,终于到达西天取回佛经,故事情节线条清楚,有始有终,这三个部分被有机统一在线性结构里。应当指出,这

[1] 蓝凡:《中西戏剧比较论稿》,学林出版社1992年版,第404页。

种线性结构的叙事方式,大多具有鲜明的开端、发展、高潮和结局,通过中国戏曲与章回小说长期的熏陶和影响,对中国读者和观众的审美心理与欣赏习惯产生了极大的影响。当然,中国绘画和中国书法更是具有代表性的两门线性艺术,具有化实为虚、虚实一体和化静为动、时空一体的特征。因此,中国传统艺术从总体上完全可以称为线的艺术。

5. 悟——中国传统艺术的直觉思维

张岱年先生指出:"在中国传统哲学中占主导地位的思维方式,以重和谐、重整体、重直觉、重关系、重实用为特色。"[1]他又进一步谈道:"中国传统哲学讲直觉很多,情况也颇复杂。"[2]可见,重直觉是中国传统思维方式的重要特点之一。而这种传统思维方式,对中国的传统艺术思维和审美思维也产生了巨大的影响,尤其是形成了以"悟"为核心的感性直觉的审美思维方式。

"悟",作为中国美学与艺术学的重要范畴之一,在中国传统艺术创造与艺术鉴赏中都具有十分重要的作用,并且衍生出"顿悟""妙悟"等一系列相关范畴。钱锺书先生认为,"悟"是一种最自由的精神活动状态,是一种体验有得的创造性思维方式;虽然人人都可具有悟性,但只有博采众通、工夫不断,才能真正达到"悟"的境界。他在《谈艺录》中指出:"夫'悟'而曰'妙',未必一蹴即至也;乃博采而有所通,力索而有所入也。学道学诗,非悟不进。……又云:'人性中皆有悟,必工夫不断,悟头始出。如石中皆有火,必敲击不已,火光始现。'"[3]显然,艺术家要想达到"妙悟"境界,不可能一蹴而就,只有通过艰苦探索与辛勤实践才能实现。

此外,要想达到"悟"的境界,审美主体还必须将自己的心灵从各种外在和内在的束缚中解放出来,澄怀味象、乘物游心、扫除杂念、涤荡心胸,始终保持自由愉快、无私无欲的审美心境。要做到这一点,首先必须做到躁归于静、静追于游,从忘物去物到忘我无己,达至凝神遐想、妙悟自然、身与物化、物我两忘的自由王国。"游"的境界,对于艺术创造来讲,就是要求主体首先要自我解放,心神超然于物外而逍遥,最大限度地释放

[1] 张岱年、程宜山:《中国文化与文化论争》,第219页。
[2] 同上书,第220页。
[3] 钱锺书:《谈艺录(补订本)》,第98—99页。

自己的精神能量,获得一种精神的自由感和解放感。庄子认为,只有通过"心斋"这种超越感官视听的特殊心态去体悟虚无之道,以及通过"坐忘"这种忘我忘物的非理性精神状态,才能在"天人合一"的境界中,得到精神的自由解放,建立精神的自由王国。

从思维的角度看,佛教的"顿悟说"强调了这种通过非理性的直觉体验和跳跃式的思维方式,来达到一种只可意会、不可言传的瞬间性顿悟,在刹那间实现物我两忘、本心清净的最高境界,给中国传统艺术审美思维以极大的影响。"禅"的本义就是沉思。从直觉体验、瞬间顿悟,到活参领悟、玄妙表达,构成了禅宗独特的完整的思维方式。

相传当年佛祖释迦牟尼在灵山聚众说法,曾经拈花示众,听众都不明白其中奥秘,唯有大弟子迦叶默然神会、微微一笑,于是,"佛祖拈花,迦叶微笑"据说就成为"以心传心"的禅宗宗旨,而迦叶也就成了印度禅宗的开山祖师。在南北朝时期,第二十八代的达摩祖师来到中国,将印度禅学带到中国,成为中国禅宗开山祖师。直到唐代禅宗六祖慧能,将中国禅宗推向高峰。传说慧能原来只是一个樵夫,可是,当禅宗五祖弘忍以呈偈的方式选择衣钵传人的时候,他却脱颖而出。弘忍的大弟子神秀,本来是公认的衣钵继承人,他踌躇满志地写了一首偈语:"身是菩提树,心如明镜台;时时勤拂拭,莫使惹尘埃。"可是,慧能却反驳道:"菩提本无树,明镜亦非台;佛性常清净,何处惹尘埃。"当夜三更,弘忍唤慧能进堂,将衣钵传给慧能,并让其南下躲避,"在韶州曹溪开始了禅宗'顿悟'一派的传法活动,逐渐建立起后来风靡千年、席卷中国、远至东亚的南宗禅。而留在北方以'渐悟'为特点的神秀一派,则被称为'北宗'"[1]。如果我们抛弃了其中宗教神秘主义的含义,就会发现禅宗的"顿悟说"与艺术活动和审美活动有不少相通之处。"艺术上的'顿悟'与禅宗的'顿悟'很相似,第一,艺术欣赏也是以自己的体验为主的,它的主观随意性很强……第二,它的直观性很强,它需要把握的是一种复杂微妙的艺术感受,而不是仅仅停留在语言文字、物象色彩上的表面意义。所以,它同样需要这种向意识深层'突进'式的'顿悟'。"[2] 用我

[1] 葛兆光:《禅宗与中国文化》,上海人民出版社1986年版,第20页。
[2] 同上书,第182—183页。

们今天的话来说，艺术活动与审美活动中的"顿悟"，就是一种由感觉、知觉、联想、想象、情感、理解等诸多审美心理因素交融汇合而成的艺术直觉。

从某种意义上讲，真正的艺术家必须具有悟性。艺术家与艺术匠人最大的区别就在于：前者是以道驭技，而后者是有技无道。老庄的"道"，原本是哲学范畴，与艺术无关。但是，如果"只从他们由修养的工夫所到达的人生境界去看，则他们所用的工夫，乃是一个伟大艺术家的修养工夫；他们由工夫所达到的人生境界，本无心于艺术，却不期然而然地会归于今日之所谓艺术精神之上"[1]。显然，由技达道、技中见道，从而实现技道相通、以道驭技，离不开工夫，离不开修养，更离不开悟性。《庄子·养生主》讲述了"庖丁解牛"的寓言，庖丁在回答文惠君为何具有如此高超的水平时说："臣之所好者道也，进乎技矣。始臣之解牛之时，所见无非牛者。三年之后，未尝见全牛也。方今之时，臣以神遇而不以目视，官知止而神欲行。"可见，庖丁解牛乃由于"悟"道，对他来说，心与物的对立消解了，手与心的距离消解了，做到了技道相通、以道驭技，甚至可以说技已经升华为道。从这个意义上讲，"庄子所追求的道，与一个艺术家所呈现出的最高艺术精神，在本质上是完全相同。所不同的是：艺术家由此而成就艺术地作品；而庄子则由此而成就艺术地人生"[2]。

6. 和——中国传统艺术的辩证思维

张岱年先生在谈到中国哲学思维重整体的特点时指出："整体思维本身又包含着直觉思维和辩证思维。儒道二家一方面强调要用直觉方法去认识万物本原或宇宙整体，另一方面又主张用辩证的方法去认识多样性中的和谐和对立面的统一。"[3]中国传统艺术的审美思维，同样兼有直觉思维和辩证思维。

中国传统美学与传统艺术主张"中和为美"。"和"与"中"这两个概念，既紧密联系，又互相区别。"和"是指事物的多样统一或对立统一，

[1] 徐复观：《中国艺术精神》，春风文艺出版社 1987 年版，第 43—44 页。
[2] 同上书，第 49 页。
[3] 张岱年、程宜山：《中国文化与文化论争》，第 220 页。

是矛盾各方统一的实现;"中"则是指处理事物矛盾的一种正确原则和方法,是实现这种统一的途径与标准。二者水乳交融、浑然一体。例如,孔子在《论语·雍也》中说:"文质彬彬,然后君子。"从"和"的角度看,"文质彬彬"是为人为文的修养目标,也是文、质双方处于统一的最佳状态;从"中"的角度看,"文质彬彬"克服了"质胜文"和"文胜质"这样两种片面性,从而使矛盾双方的统一处于最佳位置。显然,"文质彬彬"既是"中",又是"和",完全称得上"中和为美"。在中国传统文学艺术中,"中和之美"就是强调一种适中精神,既是指美刺讽喻要适中,也是指艺术表现的形式要适中,更是指文艺作品的情感表现要适中。

"和"是指多样统一或对立统一。从多样统一来看,"和"与"同"是两个不同的概念,在本质上是不一样的。"同"只是把同类的、没有差别的东西结合在一起;而"和"则是将不同的甚至相反的事物统一为一个整体,也就是追求多样的统一。因此,避免重复雷同,求异求变,不仅不与求和谐的整体思维方式相矛盾,相反,正体现出这种"违而不犯,和而不同"的艺术思维特点。中国古典小说在这方面有许多精彩的例子。例如,叶朗先生指出:"《水浒传》运用这种手法的地方是很多的。金圣叹列举如:林冲买刀和杨志卖刀,武松打虎和李逵杀虎,武松杀嫂和石秀杀嫂,江州劫法场和大名府劫法场,林冲起解和卢俊义起解,等等,都是犯而后避,使读者兴味倍增。……关键在于要写出不同人物的不同的性格,事情尽管类似,但由于人物性格不同,情节也就完全不同了。"[1]清初毛宗岗也讲过:"《三国》一书,有同树异枝、同枝异叶、同叶异花、同花异果之妙。作文者以善避为能,又以善犯为能。"他还举例说:"孟获之擒有七,祁山之出有六,中原之伐有九,求其一字相犯而不可得,妙哉文乎!"(《读〈三国志〉法》)"犯"即是雷同重复,"善犯"则是在同中求异,"避"就是通过同中求异,避免了重复,达到了"似与不似"的艺术佳境。中国传统艺术从来认为,艺术妙在"似与不似之间"。例如齐白石先生讲:"作画妙在似与不似之间,太似为媚俗,不似为欺世。"(《齐白石画集·序》)

另一方面,在发现多样统一而求"和"的同时,中国古代哲人又发现

[1] 叶朗:《中国小说美学》,北京大学出版社1982年版,第95—96页。

了对立统一而求"和"。与多样统一相比,对立统一更接近事物发展的根本规律。以对立统一来说明"和",表明中国古人对"和"的本质的认识有了更深入的发展。

对立统一思想成为中国古代哲学具有特色的朴素辩证思维观,并对中国传统美学和艺术学产生了极大的影响。正因为如此,中国传统美学与艺术学的许多范畴都是以对立统一的形式出现,如"刚柔""虚实""动静""形神""文质""情理""情景""意象""意境"等等,其中,偏于精神性的一面更多地在矛盾统一中处于主导地位,如"形神"中的"神"、"情景"中的"情"、"意象"中的"意"等。偏于精神性的一面占上风,充分表明中国传统艺术之"和"是建立在"道"的基础上,体现出中国传统艺术的精神性。此外,"中国古代哲学在一与二的关系上,强调对立统一;中国古代哲学在一与多的关系上,强调'以一总万'。而'一'之所以能"总万",对立的双方之所以能和谐统一,就在于中国传统思想将'一'作为统率全体、贯统万物、摄涵对立因素的根本。万是'一'的具体形态,对立因素是'一'的演化。……正是这种闪烁着中华民族理性智慧光芒的辩证思维,对中国传统艺术和美学思想产生了巨大的影响,并且形成了中国传统艺术和美学思想中极为富有民族特色的辩证和谐观——'和'"[1]。中国戏曲正是"以一总万","一"的概念成为中国戏曲形式美的一个支柱。"如脚色行当的'一行多用'(生、旦、丑等)、表演动作上的'一式多用'(表演程式)、戏曲声腔与音乐上的'一曲多用'、舞台布景上的'一景多用'(如一桌两椅)、服饰脸谱上的'一服(一谱)多用'等等,这一切都非常鲜明地显示出中国戏曲形式美的基本特征。"[2]

"中"的本义是提倡一种正确的道德,一种正确的理性。"中"就是要不走极端,辩证地处理问题,求得真善美的和谐统一。在中国传统审美思想中,一贯把正确的伦理、理性作为前提,把真与善作为前提,追求"质正得中",中则必正,正则必中。在情与理的关系上,强调"以中为节",做到情与理的统一。因此,中国传统艺术一方面强调表现情感,另一方面又强调以理节情和情理交融;一方面强调艺术具有感官愉悦功能,另一方

[1] 彭吉象主编:《中国艺术学(精编本)》,第430页。
[2] 蓝凡:《中西戏剧比较论稿》,第101页。

面又强调温柔敦厚与感染教化，孔子就提出了"乐而不淫，哀而不伤"的原则。如果把这种表达方式总结成一个公式的话，我们不难发现，为了在矛盾的两个侧面中寻求平衡，中国古代哲人常用"A 而不 B"的语言逻辑来表述。绘画意象上有"似而不似"，绘画结构上有"虚而不空，实而不塞""动而不躁，静而不死"，风格上有"雅而不俗""淡而有味"，在技法上还有"熟而不滑，生而不嫩""重而不滞，轻而不飘""干而不枯，湿而不烂"，等等。中国艺术家在实际操作中，总是在这些方面苦心经营，巧妙地求得对比中的平衡；总是在这样一对对似乎相互矛盾的概念中，巧妙地达到对立统一的"中和之美"。

"中"需要"权衡"。所谓"权衡"就是一种对"度"的把握，就是要在不平衡中求得平衡。这里对"度"的把握，是对矛盾双方各个方面的内外因素的综合考虑，从而找到"恰好"的正确之点。如何在艺术创作中把握好"度"，是艺术家们必须考虑的问题。国画大师潘天寿先生说得很精彩："天平与我国的老秤同样是平衡，但老秤的平衡较好，是得势的平衡。"[1] 潘天寿先生用中国老秤的平衡，通俗而形象地说明了平衡的度并非固定在矛盾双方的中央之点，而是在矛盾双方的任何一点上，只要有特定的条件，都能够实现并达到平衡，因而艺术就有一个"极致"的问题。所谓"过犹不及"，恰恰是没有掌握好"度"，失败的原因就在于矛盾因素的一个侧面远远离开了另一个侧面。因此，"中"应当在不平衡里求得平衡，用潘天寿先生的话来讲就是"造险，再破险"。险，就是极端的不平衡；破险，就是从极端的不平衡中求得平衡之点。显然，不管是从多样统一来求"和"，还是从对立统一来求"和"，乃至从不平衡的平衡来求"和"，在中国传统艺术精神中，都是一种素朴的辩证和谐观。

总而言之，这种"和"的境界，在儒家来说更多地强调人与社会的和谐，主张情与理的统一；在道家来说更多地强调人与自然的和谐，主张心与物的统一；在禅宗来说更多地强调人与人心的和谐，追求心灵的澄净，"即心即佛"。这样的"和"，从个人到社会，从人文到艺术，从天地万物到整个宇宙，无不贯通。也就是说，天、人、文三者相通，都贯

[1] 杨成寅集录：《潘天寿先生授课语录选载》，载《新美术》1981 年第 1 期。

穿了"和"。"从这个意义来讲,'天人合一'的和谐美,显然是中国传统艺术的最高追求。中国美学要求美与善的统一,而关于善的最高境界,儒道两家虽各有不同的说法,但归结到最后,都以'天人合一'为最高境界。所谓'天人合一'境界,也正是一种审美的境界。作为中国传统艺术审美辩证思维核心与精华的'和',正是奠基于中国传统思想的'天人合一'境界,从而将审美客体(世界万物与艺术作品)之'和'、审美主体(艺术家与欣赏者)之'和',以及审美主客体之'和',乃至天、人、文三者之'和',作为中国古典美学和传统艺术的最高目标,这就是物我同一、天人相和。这种'大乐与天地同和'的艺术境界,实际上也就达到了善的境界、真的境界和美的境界。也正是在真善美三者统一的基础上,中国传统艺术将审美境界作为人生的最高境界与理想追求。"[1]

[1] 彭吉象主编:《中国艺术学(精编本)》,第439页。

第十二章
艺术鉴赏

第一节 艺术鉴赏的一般规律

如前所述,艺术生产的全部过程包括艺术创作、艺术作品和艺术鉴赏这三个部分或三个环节,它们共同组成了一个完整的艺术系统。

艺术鉴赏不同于一般意义上的欣赏。所谓艺术鉴赏,是指读者、观众、听众凭借艺术作品而展开的一种积极的、主动的审美再创造活动。从这个意义上讲,艺术鉴赏体现为人们对艺术形象感受、理解和评判的过程。人们在鉴赏中的思维活动和感情活动一般都从艺术形象的具体感受出发,实现由感性到理性的飞跃。因此,鉴赏本身便是一种审美的再创造。正如中国台湾学者姚一苇先生所说:"我所谓的欣赏具有特殊之蕴含,为了避免与一般观念相混淆,我择取了'鉴赏'一词以替代。此间所谓的鉴赏不仅与艺术品的创作相关,且与艺术品的批评相关。"[1]

一、艺术鉴赏的重要意义

20世纪中叶以来,艺术鉴赏越来越引起人们的重视和注意。文艺研究的重心,逐渐从艺术创作和艺术作品转移到艺术接受和艺术鉴赏。尤其是20世纪60年代末和70年代初在联邦德国出现的接受美学,作为文学艺术研究领域一种全新的方法论,迅速在世界各国激起了巨大的理论反响。正如美国学者霍拉勃指出的:"从马克思主义者到传统批评家,从古典学者、中世纪学者到现代专家,每一种方法论,每一个文学领域,无不响应了接受理论提出的挑战。"[2] 在以后的20多年时间里,接受美学异军突起、脱颖而出,影响广泛。

[1] 姚一苇:《艺术的奥秘》,漓江出版社1987年版,自序第6页。
[2] 〔德〕H.R.姚斯、〔美〕R.C.霍拉勃:《接受美学与接受理论》,周宁、金元浦译,辽宁人民出版社1987年版,第275页。

接受美学的诞生地在联邦德国南部的康士坦茨，其代表人物主要是两位文艺理论家姚斯和伊瑟尔，他们的共同主张是：研究文学与文学史，必须侧重研究读者的接受过程。正因为如此，接受美学具有同过去一切文艺理论不同的全新的理论特征，形成一种对艺术系统（作家—作品—读者）全过程展开研究的新思路和新方法。

接受美学首先确立了读者的中心地位，认为读者在阅读活动中具有重要地位，一部作品的意义实际上包含着两个方面，一是作品本身，一是读者的赋予。因为在艺术鉴赏活动中，一方面，艺术作品作为审美客体，是读者、观众和听众进行鉴赏活动的对象，作品中的艺术形象成为鉴赏主体进行审美再创造活动的客观依据；另一方面，在艺术鉴赏中，作为鉴赏主体的读者、观众和听众并不是消极、被动地接受，而是积极、主动地进行着审美创造活动。由于鉴赏主体的这种创造活动是凭借艺术作品而展开的，所以被称为审美再创造。其次，接受美学强调了审美经验的中心地位，姚斯从艺术创作、艺术接受和艺术交流三个维度全面阐释审美经验的内在结构，将接受方式分为垂直接受（历史发展角度）与水平接受（同时代人对文学作品的接受状况）等。此外，接受美学的创始人姚斯和伊瑟尔都强调，迄今为止的文学史仅仅是作家和作品的历史，而读者的作用却遭到了忽视与遗忘，因此他们提出应当重写文学史。在他们看来，文学史应当是作家、作品和读者三者之间的关系史，是读者接受作品与作品在读者中产生影响的历史，是文学被读者接受的历史。姚斯指出，应当从作家、作品和读者"三位一体"的全方位角度研究文学史，研究不同时代的读者对同一部作品有不同意见的原因，将文学史变成文学效果的历史。

接受美学的内容十分丰富，但其中影响最大的，要数姚斯提出的"期待视野"和伊瑟尔提出的"空白"这两个概念。所谓"期待视野"，是指在文学接受活动中，读者原先的各种经验、素养、审美趣味等综合形成的对文学作品的一种欣赏水平和欣赏要求，在具体阅读活动中，表现为一种潜在的审美期待。在期待视野中有两点值得注意：其一是指读者的期待视野与新作品之间，应当有一个适度的审美距离。一方面作品应当使读者出乎意料，超出他原有的期待视野，使读者感到振奋，因为新的体验大大丰富和拓展了新的期待视野，这就是为什么艺术作品总是需要创新；另一方面，作品又不能过分超前，不能让读者的期待视野处于绝对的陌生状

态,否则会使读者感到寡然无味、难以接受,这也是一些极端先锋派作品曲高和寡的原因。其二是指期待视野的不同,使不同读者对于作品的需求与好恶不同。由于读者是千差万别的,每个人的文化修养、审美趣味、生活经历、性格气质都各不相同,因而会形成不同的期待视野,读者对同一作品的理解也会出现差异,读者赋予作品的意义也会各不相同。

伊瑟尔则用"空白"和"不确定性"来说明文本(text)与读者接受的关系。伊瑟尔强调空白的东西导致了文本的不确定性,"空白从相互关系中划分出图式和本文视点,同时触发读者方面的想象活动"[1]。显然,所谓"空白"就是指文本中未写出来的部分,只是文本向读者暗示或提示的东西,需要读者运用自己的想象去填补。所以,伊瑟尔认为,任何文学文本都具有不确定性,它的存在本身就是一个"召唤结构",具有很多"空白",当读者将自己独特的体验和想象置入文本,将作品中的这些"空白"填充起来时,作品才真正成了读者的作品,作品的艺术世界才真正成为读者的世界,作品中的未定性才得以确定,文学作品的审美价值才得以实现。显然,"空白"不仅不是文学文本的缺点,而恰恰是它的特点与优点。

接受美学引起了世界各国文艺理论界的广泛关注,它从联邦德国诞生之后,很快传入欧美和世界其他国家,并逐渐形成了几个主要的分支,如民主德国以瑙曼为代表的一批学者从马克思主义的艺术生产理论出发,认为在艺术生产—艺术作品—艺术消费中,接受美学的主要任务是研究艺术消费。接受美学的苏联学派,以著名文艺理论家梅拉赫的文章《构思、电影、接受——作为动态过程的创作过程》为代表,首次提出了"艺术接受"的概念,认为艺术接受是整个艺术创作过程的有机组成部分与不可缺少的环节,艺术家从最初的酝酿构思到完成作品,始终要同未来作品的读者、观众、听众打交道,因此,艺术创作过程实际上是艺术家与欣赏者不断交互作用的动态过程。接受美学传入美国,以费希为代表的一批美国学者形成了"读者反应批评"这个新的学派,他们认为意义或理解是阅读活动的最终结果,阅读活动就是读者在阅读中不断体验和反应的过程,费希把读者对作品的这种反应和经验称为"意义经验",他认为读者反应批评

[1]〔德〕沃尔夫冈·伊瑟尔:《阅读活动——审美反应理论》,金元浦、周宁译,中国社会科学出版社1991年版,第220页。引文中的"本文"即"文本"。

就是对这种"意义经验"的分析。

应当指出,接受美学的诞生与发展,代表着文艺研究领域一种崭新的方法论,它把文艺研究的重心从艺术家和艺术作品转移到艺术接受和审美心理上,从而使文艺研究进入了一个更加广阔的领域。这种变化有着历史发展的必然性,从哲学来看,西方近现代哲学逐渐从重视客体的研究转向重视主体的研究,反映在美学上就是加强了对审美主体的研究;从科学来看,20世纪心理学的迅速发展使得审美心理的研究得以逐步深入。正是在这种文化背景下,随着后现代主义与解构主义的兴起,接受美学以现象学美学和解释学美学为理论基础,迅速在世界各国和许多艺术领域流传开来,并产生了巨大而深远的影响。仅以影视艺术为例,从20世纪70年代开始,西方影视美学研究日益转向观众,尤其是雅克·拉康的结构主义精神分析论,使观众心理学特别是观众深层心理结构的研究日占上风,甚至著名电影符号学家克里斯蒂安·麦茨也在1977年出版了《想象的能指》这部著作,标志着电影研究进入了一个崭新的阶段。

总而言之,从19世纪实证论批评家圣佩韦等人重视对作家的研究,发展到20世纪中叶结构主义、符号学重视对艺术作品本身进行研究,直到20世纪下半叶接受美学、读者反应批评等理论的出现,充分表明鉴赏主体与鉴赏活动越来越受到重视和关注,艺术鉴赏作为一种审美再创造活动受到人们的普遍承认和肯定,在文学艺术研究领域中具有越来越重要的地位和作用。

概括起来讲,艺术鉴赏作为一种审美再创造活动,主要体现在以下几个方面:

第一,艺术家创作出来的艺术品,必须通过鉴赏主体的审美再创造活动,才能真正发挥它的社会意义和美学价值。接受美学认为,艺术作品的审美价值在欣赏过程中才能产生并表现出来。例如文学作品无人阅读,只是一叠印着铅字的纸张,雕塑作品无人欣赏,只是一堆无生命的石块,只有通过接受主体的再创造,才能使它们获得现实的艺术生命力。尤其是艺术作品的审美教育、审美认知、审美娱乐等诸多功能,都不能由作者或作品来单独实现,只能由鉴赏主体自己通过审美再创造活动来实现。

第二,鉴赏主体在艺术欣赏活动中,并不是消极、被动地接受,而是积极、主动地进行着审美再创造。这是因为任何艺术作品不管表现得

如何全面、生动、具体，总会有许多"不确定性"与"空白"，需要鉴赏者通过想象、联想等多种心理功能去丰富和补充。伊瑟尔认为"作品的意义不确定性和意义空白，促使读者去寻找作品的意义，从而赋予他参与作品意义构成的权利"[1]。英国著名学者科林伍德也认为"我们所倾听的音乐并不是听到的声音，而是由听者的想象力用各种方式加以修补过的那种声音，其他艺术也是如此"[2]。

第三，从最根本的意义上讲，艺术鉴赏同艺术创作一样，也是人类自身主体力量在审美活动中的自我肯定与自我实现。艺术生产作为一种特殊的精神生产，决定了艺术必然具有主体性的特征，这种特性不仅表现在艺术创作和艺术作品之中，同样表现在艺术鉴赏之中。它集中表现在鉴赏主体总是要根据自己的生活经验、艺术修养、兴趣爱好、思想情感和审美理想，对作品中的艺术形象进行加工改造、补充丰富，进行审美的再创造。在这种艺术鉴赏的审美再创造活动中，鉴赏主体同样可以享受到创造的愉悦。正如艺术家进行艺术创作时，在自身本质力量对象化的创作过程中产生莫大的喜悦一样，鉴赏者同样可以在审美再创造活动中，充分展现自己的聪明、智慧和才能，通过艺术鉴赏，将自身的本质力量对象化到艺术作品之中，从而获得极其强烈的美感。

二、艺术鉴赏力的培养与提高

艺术鉴赏作为一种审美再创造活动，必然对鉴赏主体提出相应的条件和要求，需要鉴赏者具有一定的艺术修养和艺术鉴赏力。人的审美能力和艺术鉴赏力不是天生的，而是长期实践的结果。作为历史发展的产物，人类的审美能力在不同的社会历史时期有不同的水平，鉴赏者个体的审美能力更是需要在长期的艺术实践中培养与提高。

艺术修养与鉴赏力的培养与提高涉及许多方面，尤其表现在以下几点：

第一，艺术鉴赏力的培养与提高，离不开大量鉴赏优秀作品的实践。艺术鉴赏的实践经验非常重要。多听音乐就能培养和提高耳朵的音乐感；

[1]〔德〕伊瑟尔：《文本的召唤结构》，瓦尔宁编：《接受美学》，慕尼黑威廉·芬克出版社1975年版，第236页。
[2]〔英〕罗宾·乔治·科林伍德：《艺术原理》，王至元、陈华中译，第147页。

多看绘画就能训练和发展眼睛的形式感;文学作品读得多了,读得熟了,也就有了比较,有了鉴别和欣赏。尤其是大量地、经常地鉴赏优秀的艺术作品,更是直接有助于人们艺术修养与鉴赏力的培养与提高。这方面有许多例子,如高尔基10岁时就开始干活谋生,做过装卸工、烤面包工人等,全凭做工之余,勤奋自学,阅读了大量优秀的文学作品,成为一位著名作家。高尔基曾回忆他年轻时代怎样如醉如痴地阅读福楼拜的一篇小说,完全被小说所迷住,觉得书里一定藏着不可思议的魔术,以至他多次把书页对着光亮反复细看,想从字里行间找出魔术的秘密。显然,人的艺术修养只有在具体的艺术欣赏活动中,才能不断得到提高。

第二,艺术鉴赏力的培养与提高,离不开熟悉和掌握艺术的基本知识和规律。艺术修养包括对一般艺术理论和艺术史的初步了解,也包括对各个艺术门类和体裁的艺术特征、美学特性和艺术语言的熟悉和了解。我国著名艺术家丰子恺在他所著的《艺术修养基础》一书中,专门论述了各个艺术门类的不同鉴赏方法。丰子恺认为,对于绘画、雕塑、建筑、工艺美术、书法、音乐、文学、舞蹈、戏剧、电影、摄影等不同的艺术类别,应当根据它们各自不同的美学特性而采用不同的鉴赏方法,应当掌握各类艺术鉴赏活动的特殊性。他还在书中分门别类地进行了介绍。例如,他强调对绘画的鉴赏应当特别注重第一印象,对建筑的鉴赏则需要伴以运动感觉,对工艺美术品的鉴赏还需要触觉,等等。[1] 由于各个门类、体裁、样式的艺术,具有各自的审美特性和表现技法,必须掌握这些基本的知识,才能真正把握和理解作品,真正领略作品奇妙的艺术魅力。

第三,艺术鉴赏力的培养与提高,离不开一定的历史、文化知识。文化知识水平对艺术鉴赏也有很大影响,广泛的历史、文化知识十分重要。如果不了解殷商时期我国早期奴隶制形成和确立的历史过程,就很难欣赏这个时代青铜器上狰狞可怖的"饕餮"形象,更无法从中领悟到体现着一种历史必然力量的狞厉之美。如果不了解中国哲学史上的一个重要流派——魏晋玄学,就无法对这个时期的诗歌(以陶潜、阮籍为代表)、书法(以王羲之、王献之为代表)等作品中深层的意蕴加以领略和鉴赏。如果不了解

[1] 参见丰子恺:《艺术的鉴赏》,龙协涛编:《鉴赏文存》,人民文学出版社1984年版,第128—136页。

欧洲文艺复兴时期积极的人文主义思想和强烈的战斗精神，就不能对米开朗基罗、达·芬奇和拉斐尔等著名画家的绘画作品有深刻的认识和理解。如果不了解西方现代主义哲学的基本知识，就很难欣赏荒诞派戏剧、意识流电影、超现实主义绘画、黑色幽默文学等。每个人的艺术修养既是这个人文化修养的重要组成部分，同时又直接受益于文化修养的广博精深。从一定意义上讲，文化修养较高的人，艺术鉴赏力也会有相当的水平。

第四，艺术鉴赏力的培养与提高，离不开相应的生活经验与生活阅历。艺术创作离不开社会生活，艺术鉴赏也同样离不开社会生活。鉴赏主体总是在自己生活经验的基础上去感受、体验和理解艺术作品的。鉴赏者的生活经验越丰富、越深刻，越有助于对艺术作品的审美欣赏。反之，鉴赏者在生活经历中从未直接或间接经历过的内容，在欣赏艺术作品时就往往难以接受或体会不深。鲁迅就讲过："但看别人的作品，也很有难处，就是经验不同，即不能心心相印。所以常有极要紧，极精采处，而读者不能感到，后来自己经验了类似的事，这才了然起来。例如描写饥饿罢，富人是无论如何都不会懂的，如果饿他几天，他就明白那好处。"[1]尤其是那些对生活做了高度概括的艺术作品，读者、观众和听众必须具有较丰富的生活体验与生活阅历，才能真正深刻地体会它，真正透彻地理解它，也才能真正地鉴赏它。甚至同样的艺术作品，同一个人在天真烂漫的青年时期和饱经世事的老年时期，也会有迥然不同的感受和体会，会有新的发现和新的评价。"少年莫漫轻吟味，五十方能读杜诗"，就形象地说明了这一道理。鲁迅曾讲到他读晋代文学家向秀的一篇《思旧赋》的体会，这篇赋是向秀悼念他的好友、被司马氏政权杀害了的文学家嵇康而作的，鲁迅在青年时期读到这篇赋时感触不深，直到他亲身经历了学生、好友被害的痛苦，晚年才对这篇作品有了切身的感受和体会。郭沫若也曾讲过他读《离骚》的体会，他在童稚时代就曾经接触过这部作品，"不曾感得甚么"，随着生活经验与阅历的丰富，再读《离骚》时却深深感到它的伟大与不朽，"称道屈原是我国文学史上第一个有天才的作者"。[2]

第五，美育与艺术教育在培养和提高艺术鉴赏力方面，具有特别重

[1]《鲁迅书信集》上卷，人民文学出版社1976年版，第399页。
[2]《沫若文集》第10卷，人民文学出版社1959年版，第79页。

要的地位与作用。美育与艺术教育作为一个独立或专门的领域，就是要通过培养与提高人们敏锐的感知力、丰富的想象力和审美的理解力，使人们形成健全的审美心理结构。美育与艺术教育不但重视培养提高鉴赏者个体的艺术修养和鉴赏能力，而且重视培养提高全社会群体的艺术鉴赏水平，提高广大群众的艺术鉴赏力。

三、艺术鉴赏中的心理现象

同艺术创作一样，艺术鉴赏作为人类一种高级、复杂的审美再创造活动，也蕴藏着极其奥妙的心理现象和心理规律，在似乎矛盾的现象中存在着一致性，在似乎偶然的现象中存在着必然性。其中，尤其值得我们注意的是艺术鉴赏中的多样性与一致性、保守性与变异性等问题。

1. 艺术鉴赏中的多样性与一致性

艺术鉴赏中的多样性是客观存在的，它反映出人们精神生活需要的多样性。艺术之所以包括文学、戏剧、电影、音乐、舞蹈、美术等许多不同的门类，正是为了满足人们在艺术鉴赏方面的多样性要求。而在每一个艺术门类中，又有许多不同的体裁和样式，如文学包括诗歌、散文、报告文学、小说等，以及许多不同层次的作品，如文学作品又可以分为儿童文学、青年文学、通俗文学、乡村文学等，并出现了相应的不同层次的文艺书刊，还出现了许多不同风格和不同题材的作品。艺术作品的多样性，正是为了满足艺术鉴赏的多样性需要。

艺术鉴赏的这种多样性，原因在于艺术鉴赏的本质是一种审美再创造活动。鉴赏主体总是要根据自己的年龄、文化、职业、环境、兴趣、爱好等多种因素来进行选择。这种选择包括艺术门类的选择（有的喜欢音乐，有的喜欢绘画），艺术体裁的选择（有的选择诗歌，有的选择小说），艺术题材的选择（儿童喜欢童话故事，军人喜欢军事题材），以及艺术层次和风格的选择（文化层次高的需要"阳春白雪"，文化层次低的需要通俗文艺），等等。即使是同一个人，他的鉴赏要求也会是多样的、变化的，随着年龄的增长、环境的改变、生活阅历的变化，也会逐渐改变艺术鉴赏的趣味和要求。郁达夫把艺术鉴赏的这种多样性，看作文艺鉴赏中实际存在的"偏爱价值"。郁达夫说："文艺鉴赏上的偏爱价值，完

全是一种文艺鉴赏者的主观的价值。……但在爱好文艺的鉴赏者中,却是很普通的一种心理。"[1]

然而,艺术鉴赏中又存在着某种一致性。尤其是同一时代、同一民族的鉴赏者,常常表现出某种共同的或一致的审美倾向。从艺术鉴赏的时代性来看,由于各个时代在社会实践、物质文化与精神文化等各方面具有自己的特征,这个时期的艺术风尚会产生某种共同性或一致性。仅就雕塑艺术来讲,我国魏晋崇尚清瘦的人体美,北魏的麦积山塑像大多是秀骨清相;唐代崇尚丰腴的人体美,唐代的龙门石窟塑像大都肥硕和悦。从艺术鉴赏的民族性来看,历史上形成的民族共同生活形成了各民族不同的美学传统,也形成了各民族艺术中特有的民族风格和民族特色,对广大读者、观众和听众的欣赏方式和欣赏习惯产生了深远的影响。例如,中国传统的章回小说、戏曲、话本等,往往采用有头有尾、结构严密、前后呼应的叙事方式,直接影响到我国广大读者观众对艺术作品的选择和爱好,形成一种"集体无意识"的审美风尚,符合这种民族审美理想的艺术作品常常更受广大人民群众的欢迎。

艺术鉴赏中这种多样性和一致性是普遍存在的现象。艺术世界是多姿多彩的,人们的鉴赏需要和审美趣味也是多种多样的,然而,艺术鉴赏的多样性中又可以发现某种一致性,一致性正是寓于多样性之中。

2. 艺术鉴赏中的保守性与变异性

艺术鉴赏中,还有一个值得注意的现象,就是在鉴赏主体的审美心理中,潜藏着保守性与变异性这样两种截然相反的倾向。

所谓鉴赏心理的保守性,就是鉴赏主体审美经验中的定向期待视野,是指人们的鉴赏趣味习惯于按照某种传统的趋向进行,具体表现为鉴赏活动中人们的种种偏好与选择,以及各种不同的欣赏方式与欣赏习惯,常常具有某种定势或趋向。这些不同的倾向和方式往往与观众的文化层次和美学修养有关,也经常带有时代与民族的共同特色。与此同时,在人们的鉴赏心理中又存在着变异性的心理趋向。所谓鉴赏心理的变异性,就是鉴赏主体审美经验的创新期待视野,是指随着时代的前进和社会生活的变化,

[1] 郁达夫:《文艺赏鉴上之偏爱价值》,龙协涛编:《鉴赏文存》,第353页。

以及国际文化交流的发展和大众审美水平的提高，人们的欣赏习惯与审美趣味也会随之发生变化。事实上，追求多样变化是人类最基本的心理趋向之一。好奇心和求知欲催发着鉴赏者审美心理的变异，而各种文艺思潮的更迭变易和社会生活的飞速发展，也总是在不断改变着人们的审美态度和审美理想。

人们鉴赏心理中的保守性是客观存在的，这是由于人的审美心理具有前后相关的连续性，就个人来说，形成一个完整的审美心理结构需要经历相当漫长的过程，也就是心理学上所说的大脑皮层动力定型的建立需要一个过程。这就是说，人们在艺术鉴赏的长期实践活动中形成的特定的欣赏习惯和兴趣爱好，经过多次重复后会成为直觉性情感，一旦艺术作品符合了鉴赏主体的大脑皮层动力定型，就会立即产生相应的肯定情感或否定情感，这些情感直接影响到人们对艺术作品是接受还是拒斥、是欣赏还是讨厌。著名瑞士心理学家让·皮亚杰20世纪60年代提出的"发生认识论"，在国际上享有盛誉，有学者甚至认为，"发生认识论"和信息加工认知心理学共同构成了当今西方心理学的主流。皮亚杰的"发生认识论"认为，认识活动是主体已有的认知结构与客体刺激之间交互作用的结果。因此，如果从"发生认识论"来分析，人们在鉴赏艺术作品时，总会按照自己原有的审美心理图式去"同化"作品，使之适应自己的欣赏习惯或审美趣味，呈现出鉴赏心理的保守性。

同时，人们鉴赏心理中的变异性也是客观存在的。心理学认为："新东西很容易成为注意的对象，而千篇一律的、刻板的、多次重复的东西，就很难吸引人们的注意。"[1]因此，人们在艺术鉴赏中，又常常追求艺术作品题材的新颖、主题的开掘、风格的独创、艺术表现形式的创新等等，总之是追求有独创性的艺术作品，追求作品内容与形式的创新。从皮亚杰的"发生认识论"来看，这是由于人的审美心理图式又具有"顺应"或调节的功能，它不断接收着新的信息，改变着原有的审美心理结构和欣赏习惯图式，表现为鉴赏心理的变异性和发展性。

懂得了鉴赏心理中保守性与变异性的关系，我们就会理解艺术鉴赏

[1] 华东师范大学心理学系公共必修心理学教研室编：《心理学》，上海华东师范大学出版社1982年版，第90页。

中一些奇怪而有趣的现象。在人类文化史上不乏这样的先例：原来颇受冷落的艺术作品，后来却深受欢迎；原来红极一时的作品，后来却无人问津。例如，高更的绘画在他在世时遭到冷遇，在他去世后却价值连城。司汤达的《红与黑》初版时只印了 750 册，如今却在全世界受到人们的喜爱，并多次被拍成电影。贝多芬的《英雄交响曲》首次公演，听众反应冷淡，说它是"太难懂而又太长"的作品，"是任意追求独创和怪诞的结果"[1]，今天，这部气势磅礴的交响作品却在世界各国享有盛誉。荷兰画家凡·高的绘画具有强烈的个性，他一生创作了大量的作品，但是在生前仅仅售出了一幅，去世后这些绘画作品才逐渐受到人们的重视和青睐，被视为最珍贵的艺术品，凡·高也成为当今世界最受赞赏的画家之一。

显然，艺术鉴赏中的保守性和变异性都是客观存在的现象。它们表现为鉴赏主体审美经验期待视野中，定向期待与创新期待的对立统一。研究这种现象，不仅对于探索鉴赏主体的审美心理结构十分必要，而且对艺术创作也有着十分重要的现实意义，它要求艺术家既具有探索创新的精神，又尊重广大群众的欣赏习惯和接受水平。只有这样，才能使艺术创作真正满足鉴赏的需要。

第二节　艺术鉴赏的审美心理

艺术鉴赏作为一种审美再创造活动，其中包含着极其复杂的审美心理因素和心理机制。从现当代的大量研究成果来看，审美心理中包含注意、感知、联想、想象、情感、理解等基本要素。这些心理要素并不是孤立存在的，它们彼此之间相互影响、相互作用、相互渗透，存在着微妙和复杂的关系，从而共同形成了艺术鉴赏中的审美心理结构。艺术鉴赏中的审美心理是完整统一的过程。作为一种审美再创造活动，艺术鉴赏有时是在一瞬间完成的，却包含了审美心理的各种要素，各种心理因素都在其中发挥着积极的作用。

[1]〔苏〕凯尔什涅尔：《贝多芬传》，杨民望、杨民怀译，上海文艺出版社 1959 年版，第 62 页。

一、注意

注意是心理过程最重要的特点,也是审美心理中最重要的因素之一。"注意是心理活动对一定对象的指向和集中。指向性和集中性是注意的两个特点。"[1]注意的指向性,其实就是一种选择性,把需要感知和认识的事物从众多事物中挑选出来。注意的集中性,是指把主体的全部心理要素集中到所选择的事物之上。注意能够使人在一段时间内暂时撇开其他事物,集中而清晰地反映某个特定的事物。注意的生理基础是大脑皮层优势兴奋中心的形成和稳定。心理学认为,注意的产生有着客观和主观两个方面的原因。客观原因是刺激物的特点,如突出鲜明、变化多端、新颖别致等;主观原因则是主体的心境、兴趣、经验、态度等。

鉴赏艺术作品,显然离不开"注意"的心理功能。艺术鉴赏的最初阶段,就需要鉴赏主体的整个心理机制进入一种特殊的审美注意或审美期待状态,从日常生活的意识状态进入艺术鉴赏的审美心理状态之中,使主体从实用功利态度转变为审美态度。20世纪初,英国心理学家布洛曾经提出过著名的"距离说",认为审美感受形成的原因,在于主体对客体保持了适度的"心理距离",就是完全排除实用的或功利的考虑,用一种纯粹的审美心境去欣赏对象。这种"心理距离"使主体与对象之间保持着一种不即不离的关系,既不会因距离太近对审美对象采取实用功利态度,也不会因距离太远对审美对象漠然无视,这两种状况都无法产生审美快感。朱光潜在《文艺心理学》中曾举了许多例子来说明,例如当一位英国老太婆看到《哈姆雷特》剧中最后决斗一幕时,大声警告舞台上饰演王子的演员当心那把上过毒药的剑[2],这就是艺术欣赏的心理距离太近了;相反,有的人看到一幅图画或雕塑时,不是去欣赏它的艺术美,而是去"估算它值得多少钱"[3],显然就是心理距离太远了,还未能进入艺术鉴赏的审美心理状态。而"注意"这一特殊的心理功能,正是要将人们引入艺术鉴赏的特殊审美心理状态之中,在审美注意和审美期待的基础上,形成一种特殊的艺术鉴赏心境和审美态度。

在艺术鉴赏中,"注意"这个心理功能还有另外一个重要作用,这就

[1] 华东师范大学心理学系公共必修心理学教研室编:《心理学》,第85页。
[2] 参见朱光潜:《朱光潜美学文学论文选集》,第91页。
[3] 同上书,第57页。

是把感知、想象、联想、情感、理解等诸多心理要素指向并集中于某一特定的艺术作品，并且保持相当一段时间的注意稳定性。心理学上把注意分为有意注意和无意注意两种，艺术鉴赏活动中多采用有意注意，使鉴赏主体得以在相对稳定的注意中，保持各种心理活动的积极运转，在艺术鉴赏中得到充分的审美享受。著名的京剧表演艺术家梅兰芳曾经谈到这样一件事，有一次他请一位亲戚老太太去看川剧《秋江》，这出剧描绘了思凡下山的尼姑陈妙常搭乘老艄公的船顺江而下，舞台上没有船，更没有水，只是靠演员的表演绘声绘色地表现出大江中一叶扁舟的情景。由于演员的杰出表演，也由于老太太看戏时完全沉浸在剧情之中，仿佛自己也坐在船上，不知不觉地头晕起来，就像晕船了一样。[1] 可见，作为一种积极的心理活动，有意注意在艺术鉴赏中有着十分重要的作用。为了最大限度地调动和发挥"注意"在艺术鉴赏中的作用，除了鉴赏主体自觉的意识活动外，也需要艺术家在作品中运用悬念、巧合、误会、冲突等多种艺术手法，以新颖的艺术构思来最大限度地调动鉴赏者的注意心理。

二、感知

艺术鉴赏心理以感知为基础，包含着简单的感觉和较复杂的知觉。感觉是指客观事物直接作用于人的感觉器官，在人脑中所产生的对事物个别属性的反映。感觉是一切认识活动的基础，也是审美感受的心理基础。人们在欣赏艺术作品时，必须以直接的感知方式，去感知对象的色彩、线条、形状、声音等等。人的感官，作为审美的感官，在艺术鉴赏中主要运用的是视觉和听觉这两种高级感官，也就是马克思所讲的"感受音乐的耳朵"和"感受形式美的眼睛"。现代心理学研究结果表明，人类感知所得信息总和的85%以上来自视听感官。所谓知觉，则是在感觉的基础上对事物的综合的、整体性的把握。知觉具有整体性、选择性、理解性和恒常性等基本特征，它是一种更加积极主动的心理活动。在艺术鉴赏活动中，知觉起着至关重要的作用。感觉和知觉合称为感知，感觉是知觉的基础，知觉是感觉的深入，在艺术欣赏中二者通常都是交织在一起，共同发挥作用的。

艺术鉴赏活动的真正开始，应当是从感知艺术作品算起。艺术作品首

[1] 参见《老太太晕船》，龙协涛编著：《艺苑趣谈录》，北京大学出版社1984年版，第11页。

先是以特殊的感性形象作用于人们的感觉器官。艺术之所以区分为视觉艺术（如绘画）、听觉艺术（如音乐）和视听艺术（如电影），正是由于这些艺术门类采用了不同的艺术媒介和艺术语言，因而作用于人们不同的感觉器官。审美感知在表面上是迅速地和直接地完成的，但它却是人的一种积极主动的心理活动，在感知的后面潜藏着鉴赏主体的全部生活经验，还有联想、想象、情感、理解等多种心理因素的积极参与。鉴赏主体以往的生活经验、文化修养和艺术欣赏经验，都会对审美感知产生重要的影响。例如，中国画中的竹画历史久远，早在唐代就有人专事画竹，那时多画青绿竹，直接模仿和描绘自然的色彩。后来，画家们不满足于对自然色彩的再现，于是出现了大量墨竹画。据说北宋苏轼还曾经画过朱竹，当时就

苏轼（传），《墨竹图》，纸本水墨，98.8cm×32.4cm，北宋，耶鲁大学美术馆藏

文同，《墨竹图》，绢本墨笔，131.6cm×105cm，北宋，台北故宫博物院藏

有人责难他世上哪有朱竹,苏轼回答也很巧妙,反问:"世上难道有墨竹吗?"[1]事实上,墨竹也罢,朱竹也罢,鉴赏者通过画上竹子的形象,仍然可以感知到竹子的苍翠碧绿之美。从这一例子可以看出,审美感知是一种积极主动的心理活动。

由于感知在艺术鉴赏活动中具有如此重要的作用,现代美学和心理学对其进行了多方面的研究。格式塔心理学认为,任何事物的形状一旦被人所感知,都是被知觉进行了积极的组织或建构的结果。有些格式塔心理学家还曾经对整个艺术发展的历史进行了考察,认为形状可以通过变形、变位、对称、平衡等多种方式,使人们产生一种特殊的审美经验,甚至产生一种与生命同形或同构的力的模式,使鉴赏者感知后产生强烈的心灵震撼,从而达到审美的高峰体验。格式塔心理学家鲁道夫·阿恩海姆更是对视觉艺术进行了详细的研究,突出强调艺术欣赏中审美知觉完整性的特点,他认为艺术作品就是通过物质材料造成的完整结构来唤醒鉴赏者整个身心结构的反应。

显然,鉴赏主体要想提高自己的艺术欣赏水平,首先就应当逐步训练和培养自己敏锐的艺术感知力。只有对艺术作品具有了较强的感受能力,才能真正领略到艺术美。因此,必须通过大量鉴赏艺术作品,尤其是多接触古今中外优秀的艺术作品,反复感知、体验和品味,才能真正提高艺术鉴赏力。

三、联想

心理学上的联想,是指"由一事物想到另一事物的心理过程。包括由当前感知的事物想起另一有关的事物,如看到冰河解冻,想到冬去春来;还有由已经想起的一事物而想起另一事物,如想到冬去春来,自然而然地想到万物复苏。联想在心理活动中占有重要地位"[2]。联想可以分为接近联想、相似联想、对比联想、因果联想、自由联想和控制联想等。德国心理学家艾宾浩斯最先运用实验方法来研究人的高级心理活动,他研究了联想形成的过程及其在心理活动中的作用,创立了现代联想主义心理学。后来

[1] 参见《雪蕉·朱竹·九方皋》,龙协涛编著:《艺苑趣谈录》,第506页。
[2] 宋书文、孙汝亭、任平安主编:《心理学词典》,广西人民出版社1984年版,第246页。

的心理学家们更是对联想进行了深入的探讨。

联想在审美心理中有着不容忽视的地位和作用。联想不仅使艺术形象更加鲜明生动,而且使感知的形象内容更加丰富深刻,从而使艺术鉴赏活动不只是停留在对艺术作品感性形式的直接感受上,而是能够更加深入地感受到感性形式中蕴含的更为丰富的内在意义。音乐鉴赏中,联想这一心理活动大量存在,尤其是在鉴赏描绘性音乐时,大多都是通过音响感知和情感体验来引起鉴赏主体对相关生活形象和意境的联想。例如法国最有代表性的浪漫派作曲家柏辽兹的《幻想交响曲》第三乐章"田野景色"中,用英国管和双簧管的对答来模拟乡间牧笛的相互呼唤,引起听众对山乡牧羊人在淳朴的田园风光中吹奏牧笛的形象和意境的联想。法国著名印象派音乐家德彪西的交响素描《大海》,是一部由三个乐章组成的音乐画卷,通过丰富多样的和声手法及绚丽多彩的管弦乐配器手法,使人们联想到辽阔的地中海海面变幻无穷的景象,联想到阳光映照下充满生机与活力的大海,也联想到暴风雨中狂怒与暴烈的大海,表现出对大海的种种印象。文学欣赏中更是大量存在着联想,中国古代诗歌中常用的比、兴手法,就是以联想为心理基础的。其中既有相似联想,如"江作青罗带,山如碧玉簪"(韩愈《送桂州严大夫》),也有对比联想,如"春眠不觉晓,处处闻啼鸟。夜来风雨声,花落知多少"(孟浩然《春晓》)。

《大海》

电影审美心理中,联想更是有着特别重要的作用。蒙太奇是电影最重要的美学特性之一,也是电影最重要的艺术语言和表现手法,而蒙太奇的心理基础就是联想。所谓蒙太奇就是通过镜头与镜头、场面与场面的剪辑和组接,来形成完整的电影形象。电影蒙太奇通过影响观众的情绪,激发观众的联想和启迪观众的思考,使电影具有了神奇的艺术魅力。然而,蒙太奇的各种类型,几乎都可以从联想的不同形式和表现中找到心理根据。"平行蒙太奇"的心理根据是相似联想,就是由一件事物的感受来引起对与该事物在性质上或形态上相似的事物的联想,如普多夫金著名影片《母亲》中,将工人示威游行的镜头与春天河水解冻的镜头组接在一起,使观众产生相似联想。"对比蒙太奇"的心理根据则是对比联想,通过不同形象的对立或反衬来强化影片的心理冲击力,如影片《一江春水向东流》中,一边是张忠良和他的情妇在大后方花天酒地、醉生梦死,另一边则是张忠良的妻子素芬带着孩子和老母在敌占区苦苦挣扎、难以生存,使观众在强

烈的对比联想中产生情感的冲击。

艺术鉴赏中的联想必须以艺术作品和艺术形象为依据，不能离开作品的内容和情绪。这种联想应当是在作品的启发下，针对艺术形象而进行的。"如果说艺术创作是将自己的生活体验借着语言、声音、色彩、线条等等表现出来，那么艺术鉴赏就是运用联想将语言、声音、色彩、线条等等还原为自己曾经有过的类似的生活体验。正是在同艺术家的相互交流中，在对生活的重新体味中，得到艺术的享受。"[1]联想作为一种积极的心理因素，受到鉴赏主体的生活经验、认识能力和情感情绪等主观条件的影响。鉴赏者本人的生活经验越丰富，认识能力越深刻，内心情感越炽烈，联想力也就越强。这样的联想更具有广阔性，也就是联想的内容更加广泛和丰富；更具有敏捷性，也就是联想的速度高、反应快；还具有选择性，这就是在众多的事物中能够选择到最佳的联想对象，使联想在艺术鉴赏中发挥更大的作用和功能。

四、想象

在艺术鉴赏活动中，想象占有特别重要的地位。这是由于艺术鉴赏作为一种审美再创造活动，鉴赏主体并不是消极、被动地接受，而是运用想象和其他心理功能对艺术形象进行着积极、主动的再创造。

想象是指人脑对已有表象进行加工改造而创造新形象的过程。想象的基本材料是表象，但想象的表象与记忆的表象不同。记忆表象基本上是过去感知过的事物形象的重现，而想象表象则是人们头脑中新创造的形象，它是对记忆表象进行加工改造，重新创造出来的形象，甚至可以是世界上尚不存在或根本不可能存在的事物的形象。因此，"想象是人的创造活动的一个必要因素"，"想象，或想象力也象思维一样，属于高级认识过程，其中明显地表露出人所特有的活动性质。如果没有想象出劳动的已成结果，就不能着手进行工作。人类劳动与动物本能行为的根本区别在于借助想象力产生预期结果的表象。任何劳动过程必然包括想象。它是艺术、设计、科学、文学、音乐以及任何创造性活动的一个

[1] 袁行霈：《感受　联想　修养——中国古典诗歌的艺术鉴赏》，载《北京大学学报》1980年第3期。

必要方面"。[1]

艺术创作绝对不能离开想象，艺术鉴赏离开了想象也同样无法进行。黑格尔认为最杰出的艺术本领就是想象，别林斯基则把想象看作形象思维的中心，他们都十分强调想象在审美和艺术中的重要作用。想象的突出作用就在于创造，鉴赏者必须借助想象才能真正进入欣赏境界，也只有依靠想象才能充实艺术形象。完全可以说，没有想象就没有艺术鉴赏。当然，艺术鉴赏活动中的想象与艺术创作活动中的想象二者之间既有联系，又有区别。作为想象，二者都是飞跃的，不受时间和空间的限制，往来倏忽，变化无穷，具有能动性和创造性。但是，前者又必须在后者的基础上进行，也就是说，鉴赏者的想象必须以艺术家的想象为前提。这是因为鉴赏主体的想象必须以艺术作品为依据，只能在作品规定的范围和情境中驰骋想象，艺术作品对鉴赏活动的想象起着规定、引导和制约的作用。

心理学将想象分为再造想象和创造想象两种。再造想象是根据语言的描述或图形、音响的示意，在头脑中再造出相应的新形象的过程。创造想象则是不依据现成的描述而独立地创造出新形象的过程。艺术鉴赏活动以再造想象为主，同时也包含有一定的创造想象。"例如，我们读'朝辞白帝彩云间，千里江陵一日还。两岸猿声啼不住，轻舟已过万重山'这首李白的诗时，每个人再造出来的形象各不相同，都按各自的方式来创造新形象。因此，再造想象中也有创造性的成分。"[2] 这是由于艺术鉴赏活动中的想象虽然以艺术作品为依据，在作品的引导和制约下进行，但是，每个鉴赏主体都有不同的生活经历、文化修养和审美理想，总是把自己的独特个性融入想象活动之中，对艺术形象进行丰富和补充。阅读《红楼梦》这部文学巨著时，可以说每一个读者心目中的贾宝玉和林黛玉的形象都各不相同。

艺术鉴赏中的想象是一种复杂的心理活动。不同类型的艺术形象，常常需要运用不同类型的欣赏想象。绘画和雕塑等造型艺术，常需观众运用

[1]〔苏〕彼得罗夫斯基主编:《普通心理学》，朱智贤等译，人民教育出版社1981年版，第373页。
[2] 华东师范大学心理学系公共必修心理学教研室编:《心理学》，第136页。

化静为动的想象力，使静止的视觉形象转化为活动的视觉形象。齐白石画中的虾，之所以让人感到游动嬉戏，徐悲鸿笔下的马，之所以让人感觉奔腾飞驰，都是由于鉴赏者的想象使艺术家注入作品中的生命力重新复活了。戏剧艺术则需要观众调动虚拟想象，"舞台艺术，特别是传统戏曲，虚拟的成分就特别大了。演员挥鞭疾走，我们认为纵马驰骋。演员操桨划动，我们认为驾船飞驶。演黄梅戏《夫妻观灯》，舞台上别无长物，我们却觉得花灯乱眼。演京戏《三岔口》，舞台上灯火通明，我们却觉得漆黑如墨。凡此种种，无一不是虚拟想象在发挥着作用"[1]。

影视艺术的欣赏也离不开想象，如苏联著名导演罗姆的影片《十三人》，描写红军战士穆拉托夫奉命穿越大沙漠去找援军，银幕画面上并没有出现主人公疲惫不堪的镜头，只是通过一系列画面：先是荒无人迹的沙滩上有一排马蹄印；马蹄印变成了人的脚印，一匹死马倒在旁边；人的脚印越来越零乱，沙漠上相继出现了扔下的背包、帽子、空水壶、步枪……通过这一组镜头，观众完全可以想象到这位战士艰辛的历程。

音乐艺术的欣赏更需要想象，因为音乐虽有其特有的形象性，但又有一定的不确定性和抽象性，需要听众通过想象来进行审美再创造。音乐中的标题，正是给听众提供了乐曲的基本内容和想象的基本方向，给听众的想象以提示和指引。例如，德国音乐家舒曼的钢琴套曲《童年情景》共有13首小曲，深入地刻画了儿童的各种心理活动，乐曲形象幽默，饶有情趣，其中每首小曲又都有各自的标题和内容，如《离奇的故事》是写一群天真的孩子正在聆听一个稀奇古怪的传说，《捉迷藏》是孩子们正在快乐地游戏等，这些标题给听众的想象以必要的引导，在乐曲的启迪下为听众的想象提供了广阔的天地。

文学艺术，尤其需要想象。因为读者在阅读文学作品时，直接感知的只是代表语言的文字符号，必须通过想象和其他心理功能的共同作用，才能把书本上的文字符号转化为头脑中的艺术形象。文学的这一特点，既是文学的局限，它不能给读者提供直观感性的视觉形象或听觉形象，但同时也是文学的长处，因为它给读者充分发挥心理想象的能力提供了最为广阔的天地。叶圣陶认为阅读文学作品，必须"驱遣着想象来看"，他以欣赏

[1] 赵景波：《欣赏想象和抒情诗的欣赏》，龙协涛编：《鉴赏文存》，第291页。

王维诗句"大漠孤烟直,长河落日圆"为例,说如果单就字面上的意思是领会不透的,必须"在想象中张开眼睛来,看这十个文字所构成的一幅图画"[1],才能真正感受和领略它的深邃意境。

由于想象在艺术鉴赏活动中占有如此重要的地位和作用,培养和发挥想象力成为人们提高艺术鉴赏能力的一个重要环节。想象的活跃程度常与艺术鉴赏的深刻程度成正比,它也是鉴赏主体充分发挥主观能动作用的重要表现之一。对于鉴赏主体来说,生活经验愈丰富,艺术素养愈良好,文化层次愈高,想象的翅膀也就愈丰满,所得到的审美享受和审美愉悦也就愈强烈。因此,鉴赏者都应当不断地在艺术实践与生活实践中提高自身的艺术素养和审美能力,从而不断提高自身的艺术想象力和鉴赏力。

五、情感

艺术鉴赏中,情感作为一种审美心理因素也有着非常重要的地位与作用。强烈的情感体验,正是审美活动区别于科学活动与道德意识活动的一个最为显著的特点。心理学家把人所特有的复杂的社会性情感称为高级情感,并划分为道德感、美感、理智感三种。

情感是人对客观现实的一种特殊的反应形式,是对客观事物是否符合人的需要的一种复杂的心理反应,是主体对待客体的一种态度。"情感就其内容而言是极其多样的。……换句话说,人的情感的根源在于极其多样的自然和文化的需要。凡是能满足已激起的需要或能促进这种需要得到满足的事物,便引起积极的情绪状态,从而作为稳定的情感而巩固下来。凡是不能满足这种需要或是可能妨碍这种需要得到满足的事物,便引起消极的情绪状态,从而也同样作为情感而巩固下来。"[2] 虽然动物也有情感,但动物只有生物性的低级情感,只有人才具有复杂的高级情感,从某种意义上讲,这样一种高级情感是人所特有的,它是人类社会发展过程中产生的,带有社会历史性。

情感在审美心理中具有非常重要的作用。中外许多美学家都认为,审

[1] 叶圣陶、夏丏尊:《阅读与写作》,开明书店1938年版,第91页。
[2] 〔苏〕彼得罗夫斯基主编:《普通心理学》,朱智贤等译,第398页。

美心理是注意、感知、联想、想象、情感、理解等多种心理因素的统一体。这些心理因素是如何在审美心理中统一起来的呢？它们并不是机械地相加或简单地堆积，而是通过情感作为中介，形成了有机统一的审美心理。艺术鉴赏中的情感活动，以注意和感知为基础，与联想和想象密不可分，并通过理解因素在感性中表现理性，在理性中积淀感性。

首先，艺术鉴赏活动中，情感总是以注意和感知来作为基础。心理学认为，人的情感总是针对特定的对象而产生的。世界上没有无缘无故的情感，日常生活中人们常会"触景生情"，在艺术鉴赏中也有这种情形。正如南北朝时期的刘勰在《文心雕龙》中所讲："登山则情满于山，观海则意溢于海。"据说，俄国著名画家列宾有一次在观看《庞贝城的末日》这幅画时，感动得哭泣起来，列宾认为尤其使他感动的是那幅画"辉煌的技巧"。高尔基有一次在意大利看到一座雕像，这座雕像"线条的和谐和清晰，甚至使他感动得流下泪来"。[1] 列宾和高尔基作为杰出的艺术家对艺术创作的甘苦有深切的体验，因而在鉴赏艺术作品时会有如此深沉的感动。事实上，任何一个读者、观众或听众在艺术鉴赏中，对于艺术形象的感知和接受都会受到情感的影响。同时，在特定情感影响下进行的艺术感知，又会作用于情感，引起更深的情感活动。

其次，艺术鉴赏中的情感又与联想和想象密不可分。一方面，联想和想象常常受到鉴赏主体情感的影响；另一方面，这种联想和想象又会进一步强化和深化情感。因此，鉴赏中的联想与想象总是以情感为中介。著名的小提琴协奏曲《梁山伯与祝英台》，取材于家喻户晓的梁祝爱情故事。"草桥结拜"一节中，小提琴与大提琴相互对答，使听众联想起梁祝在草桥亭畔义结金兰的情景，随之而来的哀伤的慢板仿佛让人们看见了梁祝"十八相送"难舍难分的情景，令听众沉浸在梁祝依依惜别的感情气氛中。最后一节"坟前化蝶"，乐曲的悲剧性气氛节节高涨，将听众的情感情绪推向高潮，人们在想象中似乎看到了梁祝化蝶的情景，在心灵深处由衷歌颂梁祝忠贞不渝的爱情。

此外，艺术鉴赏心理中，情感与理解也有着极其密切的关系。心理学认为，人的情感与人对事物的认识、态度有着直接的联系，尤其是对于美

[1] 柳鸣九：《关于文艺欣赏阅读中的情感运动形式》，载《学术月刊》1961年第5期。

感、道德感这一类的高级情感来说，必然将"评价、判断、观点作为一个必要的因素包括在情感之中，因此，我们认为，这些情感渗透着理智的因素"[1]。荣获法国恺撒最佳影片奖的《苔丝》，是根据英国著名小说家托马斯·哈代的小说改编而成的，它描写了维多利亚女王时代英格兰乡村中一位美丽少女的悲惨遭遇，苔丝的不幸命运使许多观众流下了热泪。影片的故事情节并不复杂，但整体结构却紧凑而富有寓意，尤其是结尾更令人深思，苔丝与她的男朋友克莱最后被捕前在祭奠太阳神的悬石坛上休息，太阳在他们的身后慢慢升起，在这种强烈的隐喻对比之中，观众的心灵受到了极大的震撼和冲击，引发深深的思考和感慨，对女主人公的悲剧命运充满了同情和强烈的感情共鸣。显然，只有鉴赏主体更深刻地理解了作品的内容和寓意，才会对作品所传达的感情有更深的体会，从而在艺术鉴赏中达到情感高峰体验的程度。

显然，情感在审美和艺术心理中具有十分重要的作用，尤其是它与其他心理因素相互影响和渗透，并在其中发挥着主导作用。列夫·托尔斯泰认为："人们用语言互相传达思想，而人们用艺术互相传达感情。艺术活动是以下面这一事实为基础的：一个用听觉或视觉接受别人所表达的感情的人，能够体验到那个表达自己感情的人所体验过的同样的感情。"[2] 因此，准确、深刻和细致地体验艺术作品的感情内涵，是艺术鉴赏的基本要求。这就要求鉴赏主体在凭借感性进行情感体验的同时，也能够有意识地运用理性因素深入体验作品的情感内涵。此外，还需要鉴赏者将自己对于作品的情感体验与自身的生活体验和感情活动紧密地融为一体，从而使艺术鉴赏中的情感体验更加强烈深沉。这就涉及艺术鉴赏中的共鸣与移情问题，我们将在下面专门介绍。

六、理解

艺术鉴赏心理中的理解因素并不是单独存在的，而是广泛渗透在感知、情感、想象等心理活动中，共同构成完整的审美心理过程。因此，审美心理中的理解因素不同于通常的逻辑思维，往往表现为似乎是不经思索

[1]〔苏〕彼得罗夫斯基主编：《普通心理学》，朱智贤等译，第 415 页。
[2] 伍蠡甫主编：《西方文论选》下卷，第 442 页。

直接达到对艺术作品的理解。

心理学认为,理解是逐步认识事物的联系、关系直至认识其本质、规律的一种思维活动。理解包括直接理解和间接理解。"所谓直接理解是指没有中介思维参与,而是个体通过目前的亲身经验实现的理解;所谓间接理解则是指借用前人经验和个体以往的经验,通过一系列分析综合、抽象概括等中介思维而实现的理解。"[1]审美与艺术活动中的理解常具有直接领悟的特点,表现为一种心领神会、不可言传的体验。因此,艺术鉴赏中的理解多以直接理解为主,同时在一定程度上也有间接理解的参与。

理解是艺术鉴赏审美心理中不可缺少的组成部分,这是因为艺术作品不仅具有感性的形式和生动的形象,而且还有内在的寓意和深刻的意蕴,并且常常具有朦胧性和多义性的特点,大多是一些说不清、道不明、只可意会的道理。因此,在艺术鉴赏中,必然是情感体验与欣赏判断的结合,是感性因素与理性因素的结合。

艺术审美心理中的理解因素至少有以下三层含义:

首先,对艺术作品内容的鉴赏离不开理解因素。一部艺术作品往往包含着题材、主题、情节、场面、形象、典型等许多内容,有的艺术作品还需要鉴赏者了解它的背景、典故、象征意义等。例如,在欣赏达·芬奇的代表作品《最后的晚餐》时,必须了解这幅绘画取材于《圣经·新约全书》关于犹大出卖耶稣的传说故事。在这幅画中,既有惊心动魄的场面和复杂的人物关系,又有深刻的历史内容和心理描写,只有对这些内容有了一定的了解,才能真正领会画作的艺术特色和美学价值。可见,在艺术鉴赏中,人们必须运用自己的生活经验和文化知识来理解作品的内容。理解是审美感受不可缺少的组成部分,有时,为了加深对作品内容的理解和认识,还需要鉴赏者对作者的经历和思想、创作的背景和经过等有所了解。例如,对曹雪芹的家庭、身世和经历有所了解,才能真正领会《红楼梦》这部巨著的庞大内容和思想内涵。

其次,对艺术作品形式的鉴赏离不开理解因素。前面讲到,各门艺术都有自己独特的艺术语言和表现手法。诸如音乐的主要表现手段是旋律、节奏,还有其他的表现手段如和声、复调、曲式和管弦乐法等;电

[1] 宋书文、孙汝亭、任平安主编:《心理学词典》,第230页。

影的主要表现手段是镜头、音响、蒙太奇等，此外，当代电影还大量采用时空颠倒、声画对位、跳接、变速摄影、意识流、内心独白、闪前镜头等手法和技巧。显然，对音乐和电影的鉴赏离不开对这些表现手法的掌握和理解，对其他艺术门类来说也同样如此。"在观赏京剧时，那些懂得京剧的程式和技法的人，仅仅从几个人的打斗场面中，就能理解到这是千军万马的沙场；仅仅看到演员挥动马鞭绕场数周，就理解到他已经骑马奔驰了千里的路程；仅仅看到演员手中船桨的摆动和身体的起伏，就能理解到一叶小舟顺流而下、青山绿水相映成趣的诗情画意（当然还要配合对唱词的理解）；懂得京剧《三叉口》的表演技法的人，纵然舞台上灯光明亮，但仍然可以从演员的神态、动作中理解到这是一个伸手不见五指的黑夜；懂得京剧《空城计》的人，虽然看到诸葛亮与司马懿近在咫尺，也能理解到一个是在城内，一个是在城外。"[1] 可见，只有理解并掌握了各门艺术的表现手法和艺术语言，才能真正实现对艺术作品的鉴赏，不但通过这些艺术形式去把握作品的内容，而且可以领会到这些艺术形式本身特殊的审美价值。

最后，也是最重要的一点是，对每一部艺术作品的内在意蕴和深刻哲理的认识更不能脱离理解因素。在中国美学中，艺术作品常常追求一种"言外之意""弦外之音"或"象外之旨"；在西方美学中，艺术作品常常追求一种"寓意""意蕴"或"哲理"。中外美学把这种追求都看作审美的极致。艺术意蕴构成了艺术作品最深的层次，使得艺术作品在"有意味的形式"中传达出一种极其特殊的艺术魅力。显然，只有调动审美心理中的理解因素，才能真正领会和感悟到作品中深邃的人生哲理和艺术意蕴。就拿电影这个最大众化的艺术来讲吧，虽然它是最通俗、最普及、最有群众性的一门艺术，但要真正看懂并领悟它，也需要观众具备一定的鉴赏力和理解力。只有这样，我们在欣赏中国电影时，才能领悟《老井》对民族历史和现实的深刻反思，领悟《孩子王》的文化哲学内涵，领悟《给咖啡加点糖》里现代生活中人的分裂和苦恼，领悟《红高粱》中人的意识的觉醒和生命本体的冲动。也只有这样，我们在欣赏外国电影时，才能理解《第

[1] 滕守尧：《审美心理描述》，中国社会科学出版社 1985 年版，第 74 页。引文中的《三叉口》即《三岔口》。

七封印》中伯格曼对生与死这一主题执着的哲理追求,理解《罗生门》中黑泽明对客观真理的怀疑态度,理解《去年在马里昂巴德》中的存在主义色彩,理解《现代启示录》中科波拉对人性恶的忧虑。

以上,我们对艺术审美心理的基本因素——注意、感知、联想、想象、情感、理解等分别进行了介绍和分析,必须着重指出,艺术审美心理并不是这些要素的机械相加或简单堆积,而是它们相互渗透、相互影响,最终形成的一种动态的艺术审美心理结构。艺术鉴赏心理是完整统一的过程,各种心理要素相互交织在一起、融合在一起,事实上是无法将它们区分开来的。艺术鉴赏实际上是一个多种心理要素的综合运动过程。

第三节 艺术鉴赏的审美过程

在艺术的审美过程中,各种心理要素之间发生着极其微妙和复杂的相互作用,它们相互融会交织在一起,共同构成了完整的审美心理结构。虽然艺术鉴赏似乎是一种本能的、直觉的活动,仿佛是不假思索便在瞬间内完成,然而其中却包含着非常复杂的心理活动内容,各种心理要素在其中形成了一个动态的审美心理过程。

由于艺术鉴赏的审美心理既是一个完整的过程,又是一个动态的过程,这就使得艺术鉴赏的审美过程在一定程度上呈现出阶段性和层次性。下面,我们就来分别介绍一下。

一、艺术鉴赏中的审美直觉

人们在艺术欣赏中几乎都有这样的体会,当我们听一首乐曲或者看一幅绘画时,立刻会感到它美或是不美,完全是一种直观的感受,根本无须思索或考虑。这就是审美直觉。它是审美与艺术活动最重要的一个特征。审美直觉是整个艺术鉴赏活动的开始。

所谓审美直觉,是指人们在审美活动或艺术鉴赏活动中,对于审美对象或艺术形象具有一种不假思索而即刻把握与领悟的能力。审美直觉使人刹那间暂时忘却一切,聚精会神地观赏它,全部身心沉浸在审美愉悦之中。许多西方美学家都提到过审美与艺术活动中的直觉性。被称为美学之

父的18世纪德国哲学家、美学家鲍姆嘉通,在1750年第一次使用"美学"(Aesthetica)这个术语,标志着美学作为一门独立学科的诞生。这个词照希腊文原意来看是"感觉学"的意思,也就是一门研究直觉的知识的科学。可见,审美与艺术活动都离不开直觉。17世纪英国美学家夏夫兹博里认为:"眼睛一看到形状,耳朵一听到声音,就立刻认识到美,秀雅与和谐。"[1] 普列汉诺夫也说:"一件艺术品,不论使用的手段是形象或声音,总是对我们的直觉能力发生作用,而不是对我们的逻辑能力发生作用,因此,当我们看见一件艺术品,我们身上只产生了是否有益于社会的考虑,这样的作品就不会有审美的快感。"[2]

心理学上,有时把人的认识分为三种方式,即直觉、知觉和概念。直觉只注意事物的形象,而不注意事物的意义;知觉是在注意事物形象的同时,也关注事物的意义;概念则是超越形象,以抽象思维的方式去把握事物的内在本质。可见,直觉的对象是具体的形象,概念的对象却是抽象的意义。"在理论上,这三种认识的发展过程,直觉先于知觉,知觉先于概念。但是在实际经验中它们常不易分开。知觉决不能离开直觉而存在,因为我们必先觉到一件事物的形相,然后才能知道它的意义。概念也决不能离知觉而存在,因为对于全体属性的知觉必须根据对于个别事例的知(觉)。反过来说,知觉也不能离概念而存在,因为知觉是根据以往经验去解释目前事实,而已往经验大半取概念的形式存在心中。"[3] 显然,直觉总是与事物的外在感性形式联系在一起的,总是与具体事物的形象联系在一起的。

审美直觉的特点就是直观性和直接性。这种直观性,就是指我们欣赏艺术作品必须亲身去感受,听音乐必须亲自去听,看电影必须亲自去看,读小说必须亲自去阅读,在感性直观的艺术鉴赏活动中,才能得到艺术的享受和审美的愉悦。这也是艺术与科学等其他人类实践活动的重要区别之一,它不能通过间接经验而获得审美感受,必须鉴赏主体亲身参与和直接感受。任何优秀的艺术品,光靠别人转述或传达都不会产生真正的美感,只有亲身去看、去听,才会感受到震撼心灵的艺术魅力。著名画家德拉克洛瓦在日记中真实地记录了他观看法国画坛浪漫主义先驱席里柯的著名油

[1] 北京大学哲学系美学教研室编:《西方美学家论美和美感》,第95页。
[2] 〔俄〕普列汉诺夫:《论艺术》(《没有地址的信》),曹葆华等译,第107—108页。
[3] 朱光潜:《朱光潜美学文学论文选集》,第45页。

《梅杜萨之筏》

〔法〕席里柯,《梅杜萨之筏》,油画,491cm×716cm,1818—1819年,巴黎卢浮宫博物馆藏

画《梅杜萨之筏》后的感受:"它给我这样强大的印象,当我走出画室后,我象疯人一样地跑回家,一步不停,直到我到家为止。"[1]显然,德拉克洛瓦如果不是自己亲自感受,这幅画绝不会给他"这样强大的印象"。

 审美直觉的另一个重要特点便是直接性。这种直接性常常表现为一种不假思索的直接把握或领悟,这种把握或领悟又常常是在一瞬间完成的,无须通过逻辑判断或理性思维。我们常有这种艺术欣赏体会,就是读一首诗、听一首歌或看一幅画时,首先为其中的艺术魅力所感染和打动,尽管我们甚至还未来得及听清诗或歌的词句或歌词,更来不及思考它们的主题思想或内在含义。梁启超曾经谈到他儿时读唐代李商隐诗歌的体会,李商隐的许多诗歌如《锦瑟》《碧城》《燕台》等都很晦涩难懂,然而,这些诗却写得相当美,即使不懂内容,读起来也使人陶醉。梁启超说:"这些诗,他讲的什么事,我理会不着;拆开一句一句的叫我解释,我连文义也解不出来。但我觉得他美,读起来令我精神上得到一种新鲜的愉快。"[2]确实,当我们在鉴赏艺术作品时,这种美感总是在刹那间产生的,并没有经过理智思考,甚至在最初感到美的时候,可能一时还说不出什么道理来,这就

[1] 吴达志编著:《德拉克洛亚》,上海人民美术出版社1958年版,第17页。德拉克洛亚即德拉克洛瓦。
[2] 参见《从拍案叫绝谈起》,龙协涛编著:《艺苑趣谈录》,第10页。

是直接感知艺术形象的审美直觉性在其中起了作用。

审美与艺术活动中的这种直觉性是客观存在的。但是，有的美学家却过分夸大直觉性的作用，甚至给它罩上了一层唯心主义的神秘色彩，例如意大利近代美学家克罗齐就宣扬"直觉说"，认为直觉就是表现，就是艺术，就是一切，根本否定了理智、想象等在美感中的作用，把直觉的作用夸大到极端。事实上，美感虽然具有非概念的直觉性，但并不是纯感性的东西，必须包含着理性因素，在感性直观中积淀着理性内容。鲁迅认为，美感的特殊性的确表现为直接性，但在这种直觉性中也潜伏着理智性和功利性。鲁迅说："功用由理性而被认识，但美则凭直感底能力而被认识。享乐着美的时候，虽然几乎并不想到功用，但可由科学底分析而被发现。所以美底享乐的特殊性，即在那直接性，然而美底愉乐的根柢里，倘不伏着功用，那事物也就不见得美了。"[1]艺术鉴赏正是在直觉的形式中，达到对艺术作品和艺术形象整体的认识，通过感性和理性融为一体的直观能力，达到对作品的把握和领悟。

在审美直觉中，还存在着一种特殊的现象——通感。所谓通感，是指在艺术创作与鉴赏活动中，各种感觉相互渗透或挪移，从而大大丰富和扩展了审美感受。审美活动中存在着许多这方面的例子。例如，苏东坡评论王维"诗中有画""画中有诗"，也就是说，从王维的诗歌中能够看到生动的形象和如画的意境，从王维的绘画中可以感受到诗的节奏和浓郁的诗情。欣赏音乐等听觉艺术时，人们仿佛可以看见生动可视的视觉形象，《礼记·乐记》中就记载着悦耳的歌声好像一串又圆满又光润的珠子，使人们产生了视觉的形象和触觉的感受。欣赏绘画等视觉艺术时，人们不仅可以产生触觉感受，如感到"冷""暖"，还可以产生听觉感受，仿佛从画中景物听到了声音，如清人方薰观赏王石谷画的《清济贯河图》时，看到画中汹涌澎湃的江水，好像听到了江水波涛翻滚的怒吼声。从这种意义上讲，费尔巴哈甚至认为"绘画家也是音乐家，因为，他不仅描绘出可见对象物给他的眼睛所造成的印象，而且，也描绘出给他的耳朵所造成的印象；我们不仅观赏其景色，而且，也听到牧人在吹奏，听到泉水在流，听到树叶

[1] 鲁迅：《〈艺术论〉译本序》，《二心集》，人民文学出版社1973年版，第63页。

在颤动"[1]。

显然,在审美与艺术活动中,通感是一种客观存在的现象。"在日常经验里,视觉、听觉、触觉、嗅觉、味觉往往可以彼此打通或交通,眼、耳、舌、鼻、身各个官能的领域可以不分界限。颜色似乎会有温度,声音似乎会有形象,冷暖似乎会有重量,气味似乎会有体质。"[2]

关于通感产生的原因有各种不同的说法,过去多用联觉或感觉联想来解释。心理学认为,联觉是"感觉相互作用的一种情况。是一种已经产生的感觉引起另一种感觉的兴奋,或一种感觉的作用借助另一种感觉的同时兴奋而得到加强的心理现象。例如,看到红、橙、黄等色彩,可以引起暖的感觉;看见蓝、紫、绿等颜色,可引起冷的感觉。现代的'彩色音乐',也利用了视觉和听觉相互作用的联觉现象原理,以增强音乐效果。……在绘画、环境布置、花布设计、建筑等方面经常应用联觉现象"[3]。有的理论则更多地强调联想这种心理功能在通感中的作用,认为感觉联想和表象联想是通感的主要原因。当代认知心理学家则把通感归因于人的各种感觉在生理上具有的一种对应和转换的关系。当代格式塔心理学更是认为,之所以产生通感是由于人的各种感觉具有共同的力的图式和力的强度。但是,不管对通感产生的原因如何解释,通感现象的存在是普遍公认的。尤其是艺术鉴赏中的通感更是极大地丰富和深化了审美感受。

事实上,人的审美直觉能力并不是天生具有的,而是后天教育训练和艺术实践的结果。儿童往往看不懂达·芬奇的画,也感受不到贝多芬交响音乐之美,只有当他长大成人并有一定艺术修养后,才会凭审美直觉来领略这些艺术品之美。这种审美感受的直接性和瞬时性,是他经过长时期经验积累而形成的一种直观把握能力。接受美学以一种审美经验的"期待视野"来解释这种现象。接受美学的代表人物姚斯认为,读者在阅读任何一部文学作品时,绝不是脑子中一片空白地去阅读,而是带着他原有的文学经验与生活经验来欣赏文艺作品,这就形成了每个读者在进行审美阅读

[1]〔德〕路德维希·费尔巴哈:《费尔巴哈哲学著作选集》上卷,荣震华、李金山等译,商务印书馆1984年版,第323页。
[2] 钱锺书:《通感》,《七缀集》,生活·读书·新知三联书店2019年版,第64页。
[3] 宋书文、孙汝亭、任平安主编:《心理学词典》,第246页。

时的前结构和心理图式,也就是审美经验的期待视野。这种期待视野又分为定向期待和创新期待。所谓定向期待就是由读者的文化素养、审美趣味、鉴赏能力等多种因素构成的一种惯性心理力量,"它以不经意的、有时甚至是无意识的习惯的方式支配着阅读过程。读者阅读中的定向、选择和同化,完全是在不知不觉、不假思索中进行的"[4]。可见,这种一瞬间完成、不假思索的审美直觉能力,实际上是鉴赏主体长时期艺术实践与生活经验积累的结果。这种审美直觉性是在无意识中渗透着意识,在感性中积淀着理性,在瞬间性中潜藏着长期艺术实践的经验。

实际上,艺术鉴赏中的审美直觉是一种特殊的审美心理状态,其中存在着多种心理因素的积极作用,尤其是注意、感知等心理因素十分活跃。鉴赏者被艺术作品的线条、色彩、音响、旋律、文字等感性形式所吸引,沉醉其中,凝神观照,在感性直观中获得最初的审美愉悦。审美直觉所把握的,可以说是一种"艺术初感"。"所谓'初感'就是欣赏一件创作所得到的最初感受。这为什么可贵?因为它对人的感觉器官是一种新鲜刺激,所以感受最为敏锐。"[5]但是,初感虽然宝贵,仍然有待于进一步玩味和思考,有待于进一步深入体验,才能真正领悟作品的深层意味和美学价值,尤其是对于长篇小说、电影、戏剧、交响音乐、芭蕾舞剧等大型文艺作品来说更是如此。所以,"初感虽然敏锐,却不一定准确和全面,甚至还会有错觉。因此在抓住某种初感之后,不仅要对此反复玩味,还要结合对整个创作的全面感受,统一进行思考,才能使敏锐而隐约的初感转化为准确而深刻的欣赏"[6]。因此,艺术鉴赏中的审美直觉,作为鉴赏活动的开始,虽然宝贵和重要,但是仍需要进一步深化和发展,需要进一步发挥鉴赏主体诸多审美心理因素的积极能动作用,因此,艺术鉴赏必然进入第二个层次,即审美体验阶段。

二、艺术鉴赏中的审美体验

艺术鉴赏中的审美体验,作为整个审美活动过程的中心环节,是指鉴赏主体在审美直觉的基础上,达到艺术审美活动的高潮阶段,调动再创

[4] 朱立元:《接受美学》,上海人民出版社1989年版,第141页。
[5] 金开诚:《文艺心理学论稿》,北京大学出版社1982年版,第173页。
[6] 同上书,第173—174页。

造的想象力和联想力，激起丰富的情感，设身处地地进入艺术作品之中，获得心灵的审美愉悦，把外在作品中的艺术形象转化为鉴赏者自身的生命活动。

如果说在艺术鉴赏活动中，审美直觉阶段主要是艺术作品作用于鉴赏主体，整个心理活动相对处于被动状态，体现为一种感性直观的审美感受，那么审美体验阶段则主要是鉴赏主体反作用于艺术作品，整个心理活动处于一种主动状态，体现为一种积极的审美再创造活动。正因为审美体验在艺术鉴赏活动中具有如此重要的意义，鲁迅指出："文学虽然有普遍性，但因读者的体验的不同而有变化，读者倘没有类似的体验，它也就失去了效力。"[1] 当代美国人本主义心理学家马斯洛则认为"高峰体验"是人在自我实现的创造过程中产生的最激荡人心的时刻，它使人如痴如醉、销魂落魄，"这些美好的瞬间体验来自爱情，和异性结合，来自审美感受（特别是音乐），来自创造冲动和创造激情（伟大的灵感），来自意义重大的领悟和发现……"[2] 马斯洛指出这种"高峰体验"几乎存在于人类活动的一切领域，但最容易发生在艺术和审美领域。艺术鉴赏活动中，审美体验越丰富、越深刻，心灵受到的震撼越强烈、越深沉，鉴赏者就能获得更加高级的审美愉悦。

艺术鉴赏中的审美体验，有许多心理因素的积极活动。它必须以注意和感知为基础，在审美直觉的基础上方能进行。但是，审美体验由于更加侧重鉴赏者对于艺术作品的再创造，因此，想象、联想和情感在其中更加活跃，发挥着更加积极和重要的作用。

审美体验中，想象和联想最为活跃。这是由于艺术作品的形象仅仅提供了艺术鉴赏的条件，要把它变为鉴赏者内心的艺术形象，就必须通过审美的联想和想象，进行新的、再创造的活动，如此才能变成鉴赏者自身的东西。艺术作品中的形象还只是一堆材料，需要鉴赏者展开想象的翅膀，才能将它们组成生动的艺术形象显现在头脑里。因此，康德认为想象力"它有本领，能从真正的自然界所呈供的素材里创造出另一个相象的自

[1]《鲁迅全集》第5卷，人民文学出版社2005年版，第560页。
[2]〔美〕马斯洛等著，林方主编:《人的潜能和价值——人本主义心理学译文集》，华夏出版社1987年版，第368页。

然界"[1]。《西游记》中孙悟空、猪八戒、唐三藏等人物形象之所以在读者的头脑中栩栩如生，《水浒传》中林冲、鲁智深、李逵、武松等人物形象之所以具有各自鲜明的人物性格，都是由于艺术作品为读者的想象插上了翅膀，使鉴赏者在自己的头脑中对这些艺术形象如闻其声，如见其人。与此同时，联想和想象的作用更表现在它们在艺术鉴赏中填补了艺术作品的空白。

接受美学提出了文学作品结构的召唤性问题，认为任何作品都必然存在着"空白"或"不确定性"，有待于读者在阅读活动中去参与作品意义的创造。接受美学认为，作品中的这种"空白"或"不确定性"实际上是对读者的一种召唤和等待，召唤读者在可能范围内充分发挥再创造的才能，这就是所谓文学作品的召唤性结构。"由于文学作品中存在许多不确定的因素与空白，读者在阅读时如不用想象将这些不确定因素确定化，将这些空白填补满，他的阅读活动就进行不下去，他就无法完成对作品的审美欣赏与'消费'。缺乏（空白或不确定）就是需要（在西文中这两个词就是一个词，也提供了某种语义学上的证据），需要就会诱发、激起创造的欲望，就会成为读者再创造的内在动力。"[2]

事实上，不仅文学作品如此，其他门类的艺术作品也同样存在"空白"或"不确定"，召唤着鉴赏者运用想象力和联想力去填补，而这种审美再创造恰恰是艺术鉴赏使人们享受到审美愉悦的主要原因。中国戏曲舞台上一般不设逼真的布景，就是为观众提供想象的天地。中国建筑艺术讲究空间处理，采用借景、分景、隔景等多种方法来表现空间的美感。中国书法讲究布白，认为字由点画组成，但点画的空白处同样是字的组成部分，因而要求"计白当黑"，虚实相生，使得无笔墨处也成为妙境。中国绘画也很重视空白，南宋画家马远擅长山水画，画山常画山的一角，画水常画水的一涯，在画中留下许多空白，让观众去想象它是天、是地、是海、是山，被人们称为"马一角"。可见，任何艺术门类都不同程度地存在着"空白"或"不确定"，召唤着鉴赏者运用想象力和联想力去进行再

马远
《洞庭风细》

[1] 中国社会科学院外国文学研究所外国文学研究资料丛刊编辑委员会编：《外国理论家、作家论形象思维》，第33页。
[2] 朱立元：《接受美学》，第112页。

创造，并从中获得审美再创造的愉悦。

审美体验中，情感也发挥着极其重要的作用。体验的世界也就是情感的世界。艺术鉴赏的整个过程都带有浓郁的感情色彩，然而，在审美体验阶段，情感色彩更加强烈。在审美直觉阶段，鉴赏主体的心理活动还处于相对被动的状态，主要是对作品整体进行注意和感知，几乎立刻对作品的感性直观形式产生一种直觉的反应。而在审美体验阶段则不同了，鉴赏主体的各种心理因素处于积极主动的状态，随着对艺术作品和艺术形象的深刻领悟和理解，鉴赏者的审美情感也被充分地调动起来，激发出来，尤其是想象和联想更是推动着审美情感的发展深化，使之变得更加强烈和深刻。在审美体验中，鉴赏主体的审美想象越丰富，审美理解越透彻，那么他的审美情感就会越强烈、越深刻。20世纪初，莫斯科大众剧院为俄罗斯医学界代表大会演出契诃夫的剧本《万尼亚舅舅》，剧中人物的悲剧命运深深打动了观看演出的医生们，剧场大厅里哭声四起，演出结束后，医学界的名流还以大会的名义专门给契诃夫发去了贺电。高尔基也多次看过这出剧，他在给契诃夫的信中说他自己边看边流泪，剧场里观众在哭，演员们也哭。事实上，艺术的魅力常常就在于以情感人、以情动人，尤其是艺术体验阶段中，情感色彩和氛围更加浓郁，更加强烈。从一定程度上讲，审美体验实际上就是在感知的基础上，通过想象和联想达到一种深刻的情感体验。

在艺术鉴赏的审美体验阶段，想象、联想、情感等多种心理因素异常活跃，整个心理活动始终处于一种积极主动的状态。比起审美直觉阶段来，它更加体现出审美再创造的特点，鉴赏主体以自己全部的人生经验去体验艺术形象，从中获得极大的审美享受和审美快感。对于一般欣赏者来说，达到审美体验阶段也就基本上完成了对艺术作品的欣赏。然而，它还不是艺术鉴赏的最高境界。艺术鉴赏活动的最高境界是审美升华阶段。

三、艺术鉴赏中的审美升华

作为艺术鉴赏活动的最高境界，审美升华是指鉴赏主体在审美直觉和审美体验的基础上达到一种精神的自由境界，通过艺术鉴赏的审美再创造活动，在艺术作品和艺术形象中直观自身，实现本质力量的对象化。

宗白华在论述艺术的境界时指出："从直观感相的摹写，活跃生命的

传达,到最高灵境的启示,可以有三层次。"[1]他认为,只有达到了最高的艺术境界,才能"既使心灵和宇宙净化,又使心灵和宇宙深化,使人在超脱的胸襟里体味到宇宙的深境"[2]。实际上,在艺术鉴赏活动中,审美直觉阶段主要是客体(艺术品)作用于主体(鉴赏者),体现为一种感性直观的审美感受,获得的是一种感官层次的悦耳悦目的审美愉快;审美体验阶段则主要是主体(鉴赏者)反作用于客体(艺术品),体现为一种积极的审美再创造活动,获得的是一种情感层次的悦心悦意的审美愉快;而审美升华阶段却是在前面两个阶段的基础上,达到了一个更高的阶段,通过更高层次的审美再创造活动,实现了主体(鉴赏者)与客体(艺术品)的浑然合一,发生了共鸣与顿悟,使鉴赏主体的心灵得到净化,精神得到升华,获得的是一种悦志悦神的精神人格层次上的审美愉快,完成了艺术鉴赏的审美过程的超越。

在艺术鉴赏的审美升华阶段,同样存在着多种心理因素的积极活动,存在着感知、联想、想象、情感等各种心理要素的复杂作用,但其中的理解因素最为活跃。前面介绍艺术作品的三个层次时,我们谈到艺术作品既是一个有机的整体,又可以划分为不同的层次。人们在欣赏艺术作品时,总是把它当作一个完美的整体来进行欣赏,然而,在艺术鉴赏活动中,人们的审美感受又总是由简单到复杂、由表层向深层、由感性到理性、由外观到内蕴逐渐发展深化的。因此,在艺术鉴赏时,审美直觉阶段和审美体验阶段常常集中在欣赏作品的艺术语言和艺术形象,只有到了审美升华阶段,才更加集中于欣赏作品内在的艺术意蕴,使艺术鉴赏的感性直观达到理性升华。

大凡优秀的艺术作品总是在生动感人的艺术形象中,富有更多形而上意蕴的追求。这种艺术意蕴常常是只可意会,不可言传,它使艺术作品在有限中体现出无限,在偶然中蕴藏着必然,在个别中包含着普遍。审美升华阶段正是需要鉴赏主体去思索、理解、领悟这种艺术意蕴。当然,这里所说的理解已经不同于审美直觉和审美体验阶段的理解,它更多地表现为一种哲理的顿悟和理性的直觉。正因为如此,人们在欣赏莎士比亚

[1] 宗白华:《中国艺术意境之诞生》,《美学与意境》,第214页。
[2] 同上书,第223页。

的"四大悲剧"《哈姆雷特》《奥赛罗》《李尔王》《麦克白》时,透过其中生动丰富的戏剧情节和有血有肉的人物形象,不但可以感受到资本主义兴起时期错综复杂的社会矛盾,而且可以从主人公的悲剧性命运中感悟到许多人生的哲理。诚如鲁迅所说,"悲剧将人生的有价值的东西毁灭给人看"[1],在悲剧的美感中显示出认识与情感相统一的理性力量。贝多芬的《d小调第九交响曲》(《合唱交响曲》)是他全部创作的高峰和总结,这部作品构思广阔,形象丰富,它还扩大了当时交响曲的规模和范围,变成由交响乐队、合唱、独唱、重唱所表演的一部宏伟颂歌。人们在欣赏《d小调第九交响曲》时,不仅被它排山倒海的气势和悲壮激昂的主题所感染,而且能够感受到它那震撼心灵的哲理性和英雄性,因为"它充满了关于人类的命运的思想:充满了人类对争取自由、从苦难到欢乐、从斗争到胜利的坚定不移的信念"[2]。

《d小调第九交响曲》第四乐章

顿悟,是审美升华阶段时常发生的现象。我们在鉴赏艺术作品最深层次的意蕴时,既不能依靠直觉,也不能依靠体验,甚至不能依靠单纯的理解。由于艺术意蕴大多是将无穷之意蕴含在有尽之言中,具有多义性和模糊性,要把握这种"言外之意""弦外之音"或"象外之旨",就必须通过哲理的顿悟和理性的直觉。这时的直觉不同于艺术鉴赏刚开始时的直觉,而是渗透着理解因素的更高级的直觉,这种直觉可以透过艺术作品感性直观的外部形象,直接把握作品最内在、最深刻的艺术意蕴。鉴赏主体此时此刻将自己的心灵完全沉浸在艺术的境界里,在一刹那间获得顿悟,从艺术的体验世界上升到艺术的超验世界,对作品达到形而上的理解,审美感受得到理性的升华。

《红楼梦》第四十八回中,香菱对黛玉谈到她读王维诗的体会,实际上就是通过达到理性认识的高级直觉,领会和感悟到诗中的意蕴,从而在顿悟中理解和把握了王维的诗意。法国古典主义画家路易·大卫最著名的作品《马拉之死》,记录了法国大革命时期的革命领袖、"人民之友"马拉被刺死的情景,这幅画情节十分单纯,场面也很简单,犹如一座雕塑,又仿佛是一个电影中的特写镜头,画上被刺后的马拉斜靠在浴缸边,他的头

[1]《鲁迅全集》第1卷,第203页。
[2]〔苏〕凯尔什涅尔:《贝多芬传》,杨民望、杨民怀译,第107页。

颅和手无力地下垂,鲜血从胸膛缓缓流出,庄重而深沉的色彩使人感到震惊,观众的心灵在一刹那间受到了极大的冲击和震撼,在理性的直觉中升华出一种崇高的悲剧氛围,不禁肃然起敬。显然,顿悟中有直觉,但这种直觉已经在想象、联想、情感等多种心理因素的基础上渗透进了理性的色彩;顿悟中有理解,顿悟中的理解也不同于一般意义上的理解,它是将感性和理性、认识与情感、体

〔法〕路易·大卫,《马拉之死》,165cm×128cm,1793年,比利时皇家美术馆藏

验与思维、直觉与理解融会在一起,是审美升华阶段一种更加深刻的理解。

共鸣,也是审美升华阶段时常发生的一种现象。所谓共鸣,是指在艺术鉴赏过程中,鉴赏主体在审美直觉和审美体验的基础上,深深地被艺术作品所感动、所吸引,以至达到忘我的境界,由此达到鉴赏主体与艺术形象之间契合一致,物我同一,物我两忘。共鸣是鉴赏过程中情感、想象等多种心理功能达到最强烈程度的表现,同时也离不开对作品意蕴的深入的感受和理解。因此,共鸣不仅具有艺术鉴赏审美心理的各种特征,而且也是艺术鉴赏活动的高峰和极致。

据说秦始皇读到韩非的文章后,禁不住感叹如能与此人同游,则"死不恨矣";而汉武帝读了司马相如的《子虚赋》后,惋惜地说:"朕独不得与此人同时!"白居易的《琵琶行》刻画了一个沦落天涯的琵琶女的形象,诗人从她演奏的琵琶曲中找到感情寄托,被哀婉的乐曲深深打动,"座中泣下谁最多,江州司马青衫湿",产生了强烈的共鸣,发出"同是天涯沦落人,相逢何必曾相识"的感慨。宋代欧阳修在《书梅圣俞稿后》中

谈到自己读梅尧臣的诗时，感到"陶畅酣适，不知手足之将鼓舞也"。这些例子充分表明，鉴赏主体与鉴赏对象之间的契合一致可以达到何等紧密的程度。共鸣是一个十分复杂的美学问题，其中既有社会的因素，又有心理的因素，既有主观方面的因素，又有客观方面的因素。从表面上看，艺术鉴赏中的共鸣表现为鉴赏主体与鉴赏对象（艺术作品、艺术形象）的共鸣，实际上，它是鉴赏主体（读者、观众、听众）与创作主体（创造艺术形象的艺术家）之间"同声相应，同气相求"的共鸣。鲁迅说："是弹琴人么，别人的心上也须有弦索，才会出声；是发声器么，别人也必须是发声器，才会共鸣。"[1]可见，艺术鉴赏中的共鸣，就是艺术家通过自己的作品所传达出的思想情感，强烈地震撼和打动了鉴赏者的心灵，使得艺术家心灵和鉴赏者心灵发生共鸣。"如此说来，共鸣产生的原因，从欣赏者主观感受方面讲，不正是'心有灵犀一点通'么？'灵犀'何在，就在主观感受的心理结构、生理机能和社会性内容的统一上。如果这种灵感的'振动'也有某种'频率'在，或是由于艺术欣赏者和艺术创造者之间相近相等从而发生共振（共鸣）吧？"[2]

现代格式塔心理学派用"异质同构"或"同形同构"理论来解释审美经验。格式塔心理学家认为，艺术感染力来源于支配着自然和人类的无所不在的"场"的作用，"场"表现为一种"力的结构图式"。当艺术品与鉴赏者的完形机能同一，也就是鉴赏者和艺术品在"力的结构图式"上同一时，这种主客体之间"异质同构"的感染力就产生了。实际上，即使用格式塔心理学来解释，共鸣的产生原因也应当是艺术家与鉴赏者之间在审美心理结构上的"同形同构"。何况，共鸣的原因除了心理、生理的条件外，更重要的原因还应当从社会历史方面去寻找。

从哲学-美学的意义上讲，艺术鉴赏的审美升华，实际上就是鉴赏主体通过审美再创造活动，在鉴赏对象（艺术作品和艺术形象）中直观自身，实现人的本质力量对象化，从而引起审美愉悦，产生美感。我们知道，美的本质就在于人的本质力量对象化，审美价值是主体实践与客体现实相互作用的产物，艺术美同样鲜明地体现出审美主客体的相互

[1]《鲁迅全集》第1卷，第371页。
[2] 李丕显：《谈"移情"和"共鸣"》，龙协涛编：《鉴赏文存》，第207页。

作用，艺术生产作为一种特殊的精神生产正集中体现出这种规律。对于艺术创作来讲，一方面社会生活是创作的源泉和基础，另一方面艺术作品又体现出艺术家的审美理想和审美态度，它是艺术家创造性劳动的产物。对于艺术鉴赏来讲，一方面艺术作品作为审美客体，凝聚着艺术家的创造性劳动，另一方面鉴赏主体又需要通过审美再创造活动，在主客体相互作用中达到顿悟和共鸣，从而产生精神上极大的审美愉悦。此时的艺术世界，已经渗入了鉴赏者的想象、理解、联想、情感、直觉、体验等多种心理功能，成为审美再创造活动的产物，鉴赏主体同样能够在他所创造的世界中直观自身，获得极大的精神愉悦和审美享受。

总之，艺术鉴赏活动是一个动态的审美过程，也是一个完整的审美过程。这种动态性，使它在一定程度上可以区分为审美直觉、审美体验和审美升华三个阶段。这种完整性，则使得这样的区分只具有相对的意义，上述各个阶段并不是截然分开、依次递进的，事实上它们总是相互联系、相互渗透的，从而使整个艺术鉴赏活动成为一个完整的、复杂的、动态的审美过程。

第四节　艺术鉴赏与艺术批评

在艺术系统中，艺术批评也是一个十分活跃的因素。艺术批评与艺术鉴赏是两个紧密联系而又有很大区别的活动。艺术批评离不开艺术鉴赏，它只有在艺术鉴赏的基础上才能进行。同时，艺术批评作为艺术接受的高级阶段，又不仅仅停留在鉴赏阶段，而是需要在艺术鉴赏的基础上进一步深化和发展，在一定的艺术理论指导下，对艺术作品和艺术现象进行细致深入的研究分析，并做出理论上的鉴别和论断。

艺术批评从某种意义上讲，可以说是艺术创作与艺术鉴赏之间的一座桥梁，对二者都具有直接的指导作用。因此，有必要对艺术批评做一番探讨。

一、艺术批评的作用

随着艺术生产的发展，人们为了探究艺术作品的成败得失，总结艺

术创作的经验教训，提高艺术鉴赏的能力和水平，便形成和发展了艺术批评。例如，魏晋南北朝时期，曹丕的《典论·论文》对"建安七子"的作品进行了分析评价，钟嵘的《诗品》更是对一百多位诗人和他们的作品进行了品评。在西方，从文艺复兴到启蒙运动，法国的伏尔泰、狄德罗和德国的莱辛、歌德等人的文艺批评活动产生了巨大的影响。尤其是20世纪以来，艺术批评更是有了长足的发展，以至于有人把20世纪称为"艺术批评的自觉时代"。美国当代著名文艺批评家韦勒克在为《20世纪世界文学百科全书》撰写的"文学批评"条目中写道："人们把18世纪和19世纪称为'批评的时代'，不过20世纪才真正担当得起这一称号。不但数量甚为可观的批评遗产已为我们接受，而且文学批评也具有了某种新的自觉意识，并获得了远比从前重要的社会地位。在近几十年中，它还发展了新的方法并有了新的评价。"[1]特别是20世纪下半叶以来，文艺批评在西方更是发展迅速，各种艺术批评方法和流派层出不穷，而且还出现了对文艺批评本身进行研究的独立学科——被称为"批评的批评"或"批评的理论"的文艺批评学，出现了诸如艾布拉姆斯的"批评四要素"范式理论，以及克里格《批评理论》之类的研究成果。这些现象充分表明，艺术批评在艺术生产的全过程中发挥着越来越重要的作用。

艺术批评的第一个作用就是帮助人们更好地鉴赏艺术作品，提高鉴赏能力和鉴赏水平。如前所述，艺术作品往往具有艺术语言、艺术形象和艺术意蕴等几个层次，与此同时，艺术作品的构成因素中，又存在着内容与形式、感性与理性、再现与表现的统一。因此，艺术作品深刻的思想内涵和真正的艺术魅力，常常不是一下子就能领悟和把握到的，这就需要艺术批评来发现和评介优秀的作品，指导和帮助广大群众进行艺术鉴赏。俄国著名诗人普希金曾指出："批评是揭示文学艺术作品的美和缺点的科学。"[2]苏联著名作家阿·托尔斯泰也认为："批评家应该是广大读者群众在艺术上的成长、要求和创造热情的一个最理想的表达者。"[3]艺术批评家

[1]〔美〕雷·韦勒克：《文学批评》，转引自《外国现代文艺批评方法论》，江西人民出版社1985年版，第570页。

[2] 古典文艺理论译丛编辑委员会编：《古典文艺理论译丛》第2册，人民文学出版社1961年版，第153页。

[3]〔苏〕阿·托尔斯泰：《论文学》，程代熙译，第48页。

具有高度的鉴赏力和判断力，并且在鉴赏的基础上对艺术作品进行了科学的、认真的、全面的分析和研究，因而能够从人们未曾注意的地方发现作品的审美价值，能够更加正确、更加深刻地理解艺术作品和艺术现象，从而给人们的艺术鉴赏以有益的指导、帮助和启发。仅以电影评论为例，20世纪80年代中期我国各种电影报刊曾经一度达到四百种之多，其中《大众电影》等刊物的发行量更是高达数百万份，同时，群众性的影评活动也在全国城乡广泛开展，提高了广大观众的电影审美水平，促进了新时期电影艺术的蓬勃发展。

艺术批评的第二个作用就是通过对艺术作品的评价，形成对艺术创作的反馈。艺术创作是一种复杂的精神生产，艺术家需要广大读者、观众、听众和批评家的帮助，才能深刻地认识自己，不断地提高自己。曹雪芹在巨著《红楼梦》的写作过程中，正是边听取意见，边修改提高，"披阅十载，增删五次"，尤其是脂砚斋的评点更为其增色不少，据"脂评"的批语透露，秦可卿之死这一段故事，曹雪芹也是根据他的意见进行了修改的。正因为《红楼梦》与脂砚斋的评点之间有如此密切的关系，所以流传抄本的书名叫作《脂砚斋重评石头记》，后来的红学家们在研究这本书时也总是离不开研究脂砚斋的评点。中外艺术史上的类似例子还有许多，例如，别林斯基著名的论文《论俄国中篇小说和果戈理君的中篇小说》，鼓舞了果戈理坚定地沿着现实主义道路继续前进，又相继写出了《钦差大臣》《死魂灵》等现实主义杰作。可见，艺术批评是促进艺术创作发展和提高的重要方式。优秀的艺术批评还能够集中反映时代的需要和广大人民群众的审美需求，充分发挥艺术生产中的信息反馈和调节作用，推动艺术创作沿着正确的道路健康发展。

艺术批评的第三个作用就是丰富和发展艺术理论，推动艺术科学的繁荣发展。一般来讲，艺术学的主要内容包括艺术理论、艺术批评和艺术史三方面的内容。艺术批评的主要任务是对艺术作品的分析和评价，同时也包括对于各种艺术现象（如思潮、流派）的考察和探讨。一方面，艺术批评必须以一定的艺术理论作指导，利用艺术史研究提供的成果；另一方面，艺术批评也总是通过分析新作品，评论新作家，发现新问题，总结新经验，不断丰富和发展艺术理论和艺术史的研究成果，使艺术理论和艺术史研究从现实的艺术实践中不断获取新的资料和新的素材。正如别林斯基

所说:"这说明了批评为什么这样重要,这样普遍;说明了它为什么引起广泛的注意,博得这样大的声望,这样大的威力。"[1]

由于在整个艺术生产过程中具有如此重要的作用,20世纪以来艺术批评引起了人们广泛的关注和重视。郭沫若认为"批评也是天才的创作"。他说:"文艺是发明的事业。批评是发现的事业。文艺是在无之中创出有。批评是在砂之中寻出金。批评家的批评在文艺的世界中赞美发明的天才,也正自赞美其发现的天才。"[2]

二、艺术批评的特征

艺术批评具有二重性的特点,即科学性与艺术性的统一。

一方面,艺术批评具有科学性。艺术批评家需要在艺术鉴赏的基础上,运用一定的哲学、美学和艺术学理论,对艺术作品和艺术现象进行分析与研究,并且做出判断与评价,为人们提供具有理论性和系统性的知识。由于艺术批评是一种偏重理性分析的科学活动,它同艺术鉴赏既有联系,又有区别。一般来讲,艺术鉴赏偏重感性,艺术批评则偏重理性;艺术鉴赏更多带有个人主观性的特点,艺术批评则需要符合客观规律性。因此,"鉴赏可以不含有批评的意味,但批评却必然是经历过鉴赏这个阶段。一个艺术爱好者,绝不应该止于鉴赏,应该作进一步的批评,因为只有批评,才能认识艺术的真面目,才能对于艺术有正确的批评"[3]。艺术批评的这种科学性特点,使得它必然要从社会科学和自然科学的各学科中吸取观点、理论和方法,呈现出多元化和综合化的趋势。尤其是20世纪以来,随着现代科学的不断发展,艺术批评从心理学、语言学、社会学、文化人类学、民俗学等许多学科中吸取了不少研究成果,形成了多种多样的批评方法和流派。其中影响较大的包括心理批评、原型批评、英国新批评学派、社会批评、语义学派、结构主义、现象学批评、分解主义、阐释学等等。形形色色的批评方法与流派,使艺术批评成为一门独立的学科。

另一方面,艺术批评又应当具有艺术性。艺术批评作为一门特殊的科

[1] 别林斯基:《论〈莫斯科观察家〉的批评及文学意见(节选)》,李国华主编:《文学批评名篇选读》,河北大学出版社2004年版,第4页。
[2] 郭沫若:《郭沫若论创作》,上海文艺出版社1983年版,第537—538页。
[3] 征农:《批评和鉴赏的区别是怎样的?》,龙协涛编:《鉴赏文存》,第77页。

学，与其他的科学不同，它既需要冷静的头脑，也需要强烈的感情，既离不开理性的分析，更离不开艺术的感受。艺术批评必须以艺术鉴赏中的具体感受为出发点，因而优秀的批评家应该具有敏锐的感知力、丰富的想象力和强烈的情感体验，这样才能真正认识和把握作品的成败得失。尤其是艺术批评文章也应当具有艺术的感染力，才能真正打动读者，说服读者，真正发挥批评的作用。从某种意义上讲，艺术批评是一门科学，也是一种文艺体裁。优秀的艺术批评文章不仅应当逻辑清晰、论证严谨，而且应当文字优美、生动感人，给人们一种特殊的美感享受。事实上，不少优秀的艺术批评文章，本身就是优秀的散文，如西晋陆机的《文赋》就是一篇用赋体形式写成的文论，其中的"观古今于须臾，抚四海于一瞬"等名句，流传千古，至今不衰。

艺术批评的二重性特点，还决定了艺术批评既带有强烈的个人色彩，又具有客观的共同标准。艺术批评的标准应当是思想性和艺术性的完美统一。思想性是指艺术作品所具有的思想意义和所达到的思想水平，它是艺术作品内在的灵魂。艺术性是指艺术作品在艺术构思、艺术语言、艺术表现手法等方面所达到的水平，特别是从整体上达到完美的艺术境界，具有独创的艺术风格。当然，凡是优秀的艺术作品，总是努力达到思想与艺术、内容与形式的完美统一，艺术批评也应当从这种统一的角度去评价艺术作品。

艺术批评作为艺术鉴赏的深化和发展，在艺术生产中发挥着重要的作用。

自测题二维码

主要参考书目

〔俄〕列夫·托尔斯泰:《艺术论》,丰陈宝译,人民文学出版社 1958 年版。

〔古希腊〕柏拉图:《柏拉图文艺对话集》,朱光潜译,人民文学出版社 1959 年版。

〔德〕黑格尔:《美学》第 1 卷,朱光潜译,商务印书馆 1979 年版。

朱光潜:《西方美学史》上卷,人民文学出版社 1979 年版。

朱光潜:《朱光潜美学文学论文选集》,湖南人民出版社 1980 年版。

北京大学哲学系美学教研室编:《西方美学家论美和美感》,商务印书馆 1980 年版。

北京大学哲学系美学教研室编:《中国美学史资料选编》(上、下册),中华书局 1980 年版。

宗白华:《美学散步》,上海人民出版社 1981 年版。

王朝闻主编:《美学概论》,人民出版社 1981 年版。

〔法〕丹纳:《艺术哲学》,傅雷译,人民文学出版社 1983 年版。

〔英〕克莱夫·贝尔:《艺术》,周金环、马钟元译,中国文联出版公司 1984 年版。

〔德〕席勒:《美育书简》,徐恒醇译,中国文联出版公司 1984 年版。

汪流等编:《艺术特征论》,文化艺术出版社 1984 年版。

〔英〕罗宾·乔治·科林伍德:《艺术原理》,王至元、陈华中译,中国社会科学出版社 1985 年版。

〔奥〕西格蒙德·弗洛伊德:《弗洛伊德论美文选》,张唤民、陈伟奇译,知识出版社 1987 年版。

徐复观：《中国艺术精神》，春风文艺出版社 1987 年版。

〔德〕H. R. 姚斯、〔美〕R. C. 霍拉勃：《接受美学与接受理论》，周宁、金元浦译，辽宁人民出版社 1987 年版。

唐达成主编：《文艺赏析词典》，四川人民出版社 1989 年版。

〔古希腊〕亚里士多德：《诗学》，陈中梅译注，商务印书馆 1996 年版。

〔美〕房龙：《人类的艺术》，衣成信译，中国和平出版社 1996 年版。

叶朗主编：《现代美学体系》，北京大学出版社 1999 年版。

李泽厚：《美的历程（修订插图本）》，天津社会科学院出版社 2001 年版。

〔德〕格罗塞：《艺术的起源》，蔡慕晖译，商务印书馆 1984 年版。

〔美〕威廉·弗莱明、玛丽·马里安：《艺术与观念》，宋协立译，北京大学出版社 2008 年版。

〔美〕弗雷德·S. 克雷纳、克里斯汀·J. 马米亚编著：《加德纳艺术通史》，李建群等译，湖南美术出版社 2013 年版。

〔英〕西蒙·沙马：《艺术的力量》，陈玮、黄新萍、王炯奕、郑柯译、北京美术摄影出版社 2015 年版。

〔美〕理查德·加纳罗、特尔玛·阿特休勒：《艺术：让人成为人（第 11 版）》，郭峰、张萌译，北京大学出版社 2023 年版。

彭吉象主编：《中国艺术学（精编本）》，北京大学出版社 2023 年版。

彭吉象：《艺术鉴赏导论（第 2 版）》，北京大学出版社 2024 年版。

第6版 后　记

　　鉴于目前全国已有数百所综合大学、艺术院校、师范院校，乃至理工农医院校都在使用本书作为教材，而且不少高校还将本书指定为考研（包括学术型硕士和艺术专业硕士）的必读教材，为了更好地适应新的教学需要，笔者对《艺术学概论（第5版）》（北京大学出版社2019年出版）进行了修订，替换和增配了一些作品图片以及相关的二维码，使广大读者可以更加直观、便捷地欣赏到诸多中外经典艺术作品，从而更好地领略艺术的精髓。

　　笔者在北京大学讲授"艺术学概论"这门课程已经有30多年历史，这门课程早已被评为"国家级精品课程"。根据本书改写摄制的"艺术导论"课程也于2017年被评为首批国家级精品视频公开课程。再加上笔者作为首席专家和主编，已带领全国著名高校十多位专家教授完成了中宣部、教育部"马工程"重点项目《艺术学概论》，并且该书在2019年被评为首届国家级优秀教材。特别是在中国所有同类教材中，本书是第一本最先使用《艺术学概论》作为书名的。多年来讲授这门课程并增订教材，使得笔者对《艺术学概论》这本书仿佛有了一种亲子之情。

　　西方发达国家如美国、英国等国家的著名高校均有自己的优秀教材。从总体上讲，这些国家的优秀教材的建设既有连续性，又有新颖性，成就了一批真正可以长期使用的保留书目。从连续性来看，每门课程的教材应当统一，选择优秀版本长期使用，忌讳随时随地随意更换教材。使用具有连续性的教材，才能使这门课程建立起稳固的学科体系，体现这门课程的风格，彰显这门课程的特色。而从新颖性来看，具有连续性的教材也应当根据时代的发展和学科的进展，随时补充新的内容，提供新的信息，尤其是应当注意随时将本学科最新的科研和教学成果补充到原有的教材之中，使其始终处于学科前沿。正因为如此，美国、英国等发达国家高等院校的一些优秀教材几乎每隔几年就要修订一次，有的优秀教材甚至修订再版达

十多次。本书多次增订再版，也是出于这一思路。

随着时代的进步和社会的发展，艺术教育在当今整个教育体系中发挥着越来越重要的作用。总体而言，艺术教育分为专业型艺术教育和普及型艺术教育（即美育的两种形式）。改革开放以来，特别是最近三十多年来，专业型艺术教育与普及型艺术教育都取得了长足的发展。应该承认，这本《艺术学概论》的问世与成长，正是遇上了这样一个良好的机遇和时期。

首先，从专业型艺术教育来看，过去的30多年时间里，除原有的专业艺术院校外，全国许多普通高校、师范院校、理工医农院校、高职高专也纷纷成立了艺术院系，目前每年全国艺术类考生多达近百万人。特别是2011年国务院学位委员会将艺术学升格成为一个门类，艺术学门类里不但包括数量巨大的本科生，而且还有数量众多的硕士研究生和博士研究生，大大促进了艺术学的快速发展。

其次，从普及型艺术教育即美育来看，据不完全统计，我国两千多所高等院校中，目前已有超过三分之二的高等院校，还有不少高职高专院校先后开设了艺术类的公选课或通选课，面向全体学生进行素质教育或艺术教育，深受广大学生的欢迎。艺术教育的飞速发展，给我们提出了新的更高的要求，需要我们紧紧跟随时代的步伐，不断改进我们的教学工作。作为教育部艺术教育委员会常委、国家教材委员会专家委员会艺术组召集人，笔者曾经多次参加相关会议的研讨。而教育部办公厅下发的《全国普通高等学校公共艺术课程指导方案》，向全国普通高校推荐的8门课程中，列在第一位的便是"艺术导论"（即"艺术概论"），因为这门课程应当是艺术教育最基础和最重要的一门课程。2022年教育部又专门下发了《高等学校公共艺术课程指导纲要》，明确将公共艺术课程纳入各专业本科人才培养方案，所有大学生必须至少修满2个学分的公共艺术课程方能毕业。

2020年中共中央办公厅、国务院办公厅印发了《关于全面加强和改进新时代学校美育工作的意见》，更是中华人民共和国成立以来，第一次以"两办"名义下发的关于美育与艺术教育的文件，意义十分重大而深远。2018年习近平总书记在给中央美术学院8位老教授的回信中，对做好美育工作，弘扬中华美育精神提出殷切希望："加强美育工作，很有必要。

做好美育工作，要坚持立德树人，扎根时代生活，遵循美育特点，弘扬中华美育精神，让祖国青年一代身心都健康成长。"从这个意义上讲，为了"让祖国青年一代身心都健康成长"，需要大力加强美育，不断提高青年一代的审美修养与艺术鉴赏力。

《艺术学概论（第6版）》的特点是侧重从美学与文化学的角度来研究艺术，力求探索和发掘艺术的人文精神。本书在内容和体例上有新的拓展，尤其是列举出中外多个艺术门类28个经典艺术作品的读解与分析，以帮助大学生加深对艺术作品的理解，掌握艺术作品的鉴赏方法。本书一方面可供艺术院校和综合大学艺术院系学生作为专业基础教材，另一方面也可供普通高校大学生进行素质教育与艺术教育之用，还可供广大文艺工作者和文艺爱好者作为阅读参考书。

本书此次修订再版的过程中，得到了北京大学出版社各位领导的大力支持，责任编辑谭艳做了许多工作，在此一并表示感谢！

<div style="text-align:right">

彭吉象

2023年9月

于北京大学

</div>